文旅智談十二篇

博雅方略研究院 著

灌注心力 對比研究
探究旅遊新業態 洞悉文旅融合新發展

崧燁文化

目錄

第三篇 「一帶一路」與旅遊

第四篇 文化與旅遊融合

第五篇 區域旅遊產業經濟

第七篇 都市旅遊與特色小鎮

第八篇 旅遊新業態

第九篇 綠色生態可持續與旅遊

第十篇 鄉村旅遊與扶貧致富

序

　　自 2000 年進入旅遊圈，我一直在思考「什麼是旅遊，旅遊是什麼」，每每看似找到「答案」的時候，又馬上湧現「新的內涵」。尤其是最近十數年，旅遊在由市場驅動轉向投資驅動、創新驅動的過程中，「區域旅遊」「國家公園」「旅遊綜合體」「大眾旅遊」「全域旅遊」「旅遊外交」「文旅融合」等高潮迭起，「旅遊」不斷充實內容，一次次華麗轉身成就一個景區、帶動一座城市發展、興業一方天地。我自己親身經歷旅遊的風雲迭起，渴望把文旅融合帶來的震撼和快感傳遞出來。

　　旅遊之所以有魅力，歸因於「文化」的優質基底、「創意」的有效變現、產業的良性互動。我一貫堅持「文化—創意—旅遊—產業」四位一體的發展模式，即文化為基礎，創意是核心，旅遊為載體，產業是目的。從旅遊事業到大文旅產業，旅遊一步步從國民經濟的邊沿走向核心，「旅遊＋」正在撬動各種產業的轉型和升級；從「景區景點」到全域旅遊，旅遊衝破低端同質走向高質量高品質發展，「旅遊＋」推動全產業鏈價值實現。

　　旅遊促進國際間人文交流和傳播中國文化，展示東方文明，增強國際影響力和文化認同感。然而，諸多的旅遊城市都提出了「國際」目標。一座座「名城」充斥耳畔，而又找不到「自我」，經不起細膩地思索，最終流於浮誇。

　　這本書的目標很簡單，無論你是否以旅遊為職業，也能擁有「旅遊＋」的智慧。從「有沒有、缺不缺」到「好不好、精不精」的思維跨度值得你反覆揣摩、舉一反三、學以致用。這本書給你一個全新的體系——它為你講解文旅內涵的思考。你會發現這本書對文旅核心概念的理解更深入、更詳細、更實際、更有趣；它幫你透過現象看到迷霧中的真相。你會發現「旅遊逆差」和想像的不一樣、「旅遊外交」做的比看到的多得多，它讓你看到文旅融合的詩和遠方，並闡述區域旅遊產業經濟發展的一般規律，目的在於讓你融會貫通，引導你思考文旅融合高質量發展的真諦；它帶來遺產、文物的全新視角，探求旅遊大國的遺產保護和遺產

大國的旅遊之路，博采眾長，你可以增長見識、提高對文化的感受力；它對都市旅遊、特色小鎮、旅遊新業態、生態旅遊、公共治理、品質旅遊等話題進行了深入淺出的探討，或高或低、或輕或重，或你意想不到的思辨，關注時下熱門焦點，灌注心力解開文旅的神祕面紗。

竇文章

北京大學教授、博士生導師、北京大學策略研究所副所長

中國旅遊改革發展諮詢委員會專家委員

「白話」旅遊

　　作為一個業餘的旅遊愛好者，卻機緣巧合從事旅遊方面的研究工作，純屬意外，起初產生很多的抗拒。原因有二，其一，擔心喜歡的事情當成為工作就破壞了對旅遊的好感和美感。其二，正如張永和以及很多建築學家都說過的類似的話「建築是實踐的藝術，書齋裡是做不出的」。而我也認為「旅遊也是實踐的成果，僅僅是看書看資料是成不了旅遊大家的」，而之前我並沒有任何從事旅遊工作的經歷和機會，半路出家拾人牙慧沒發展沒意義。在這種情況下，如何做好旅遊研究這份工作讓我十分苦惱。從自身出發，我自己有過規劃的工作實踐，也有過研究工作的經歷和能力，最後我把做好旅遊工作的方式放在側重於發揮優勢，以問題導向來解決工作問題上。於是運用自己擅長的研究能力、資料收集整理和總結能力，以及規劃原理、經濟學原理來解釋解決旅遊的問題。從政策的解讀和理解，從運用經濟學解決旅遊發展的問題，從研究規劃在旅遊中的作用等等方面開始進行旅遊方面的工作。我不認為高深莫測的理論、晦澀艱深的語言來論述旅遊，陽春白雪曲高和寡的學術研究是旅遊理論發展的出路。而是認為，從實踐中總結、提煉和昇華旅遊更有意義。我希望自己的旅遊研究為旅遊業者帶來助益：為旅遊第一線從業者帶來更多啟迪，為來不及整理和從事案頭工作的第一線人進行總結和提煉，並從頂層設計的角度來對旅遊政策進行闡述，從理論角度解釋現實中出現的問題，從中西方對比研究中找到問題和癥結及解決思路，也從與世界發達的旅遊國家尤其是西方國家對比研究中找到啟示和借鑑，以期對於中國的旅遊發展提供幫助。

　　眾所周知，因為旅遊，越來越多的人走向世界，越來越多的人來到中國。對於國家來說，全球化的浪潮席捲了中國，但是真正走向世界的並對世界具有影響力的恐怕應該是中國的旅遊，出去的我們審視世界，也被世界審視。旅遊像一個萬花筒，也被稱為解決所有問題的萬金油。但毋庸置疑的是，隨著中國面臨著走向世界治理舞臺，邁向發出中國聲音的時代，旅遊確實承擔了這個重任，外交內

政無一不涉足，因此也被寄予了極大的期望。本書以問題為導向，從宏觀經濟、海外視角、政策解析、理論應用、焦點追蹤、願景展示等角度從以下十二個方面對最近幾年的旅遊政策、社會民生、生態環保、文化創意、技術創新等熱門問題、現象等進行了探討。這十二個方面包括：

●宏觀經濟視角下的旅遊

●國際視野中的中國旅遊

●「一帶一路」與旅遊

●文化與旅遊融合

●區域旅遊產業經濟

●遺產、文物與旅遊

●都市旅遊與特色小鎮

●旅遊新業態

●綠色生態可持續與旅遊

●鄉村旅遊與扶貧致富

●公共治理

●品質旅遊（廁所、民宿等）

　　從事旅遊工作，一直誠惶誠恐，在眾多的旅遊先驅者、旅遊大家、旅遊從業者面前，我僅僅是一個後來者，那麼就讓我以一個後來者的眼光談談旅遊，以期對旅遊從業者有所思考啟迪和幫助，同時也喚起更多熱愛旅遊的人去踏上旅程！

　　謹以此書獻給我的哥哥，感謝他生前一直鼓勵督促我成為一個博士並一直期待我能寫本書，為此，他積勞成疾不幸早逝。

　　感謝我的導師楊開忠及幫助我的同學、同事，謹以此致以崇高敬意！

<div align="right">白墨（博雅方略研究院）</div>

第一篇 宏觀經濟視角下的旅遊

▌從增長到發展：發展「品質旅遊」正當時

進入「大眾旅遊」時代，過去片面追求遊客規模的粗放式發展模式已落後，旅遊發展從關注規模向關注產業品質轉變，提供有更高質量的產品和服務供給正成為旅遊界共識，旅遊向高品質發展階段轉型。換句話說，中國旅遊業經過 30 多年發展，由景區、飯店、旅行社的三駕馬車拉動升級為多種業態「百花爭豔」的品質提升階段，提高旅遊品質，打造更具體驗性和個性化的新型品質旅遊產品成為今後的重點。

1·品質旅遊概述

1.1 概念

「品質旅遊」，是博雅方略集團在 2017 年的年會上提出的概念，同時不斷被豐富和完善，並用於實際和理論探討中。

除此，2016 年 9 月在廣州召開的高端旅遊聯盟大會上，廣東省旅遊協會副會長李進茂提出「品質旅遊」概念，他認為「高端旅遊」在當下的實質語境應該是「品質旅遊」。大會還提出品質旅遊「可以指的是根據個人旅遊消費者的多樣化和個性化的需求，客製出來的奢華旅遊路線，也可以指的是文化異質性大的、小規模的、深度的、客製化旅遊。這種方式既保證遊客的高質量體驗，又充分滿足遊客的精神文化高層次的需求」。

中國百度百科上的品質旅遊指的是針對傳統路線的混亂而創建的旅遊品牌，是不存在故意欺騙的旅遊，是面向大眾旅遊的。旅遊的價值以精神感受為主，物質方面的要求並不是影響旅遊質量的主要因素。它是誠信旅遊，以資訊透明為基本原則，對於物質上的安排，隨遊客需要而定。

目前，品質旅遊還沒有形成普遍認可的概念，總的來說，品質旅遊趨向於購買有選擇的、有特色的、能夠滿足個人情懷需求的產品和服務，來使得遊客達到更高層次的身心愉悅。

　　中國社科院研究員張廣瑞認為旅遊產業追求品質的道路還有很長。世界旅遊城市聯合會專家委員會主任魏小安表示，中國追求了多年的旅遊規模化增長，面對當前巨大的遊客體量，需要轉為追求旅遊品質的提高。

　　發展品質旅遊得到了業界普遍一致的贊同。同時，業界人士一致認為旅遊作為消費品要滿足不同市場的需求，品質旅遊產品要從小眾走向尋常百姓，成為大眾旅遊有機組成部分。那種認為大眾旅遊就是低檔旅遊的觀點是錯誤的，應該糾正。少數人不會做為品質旅遊的服務對象，品質旅遊針對的服務對像是中產和大眾旅遊，這是新時代旅遊發展的正確選擇。

　　總之，從增長過渡到發展的「大眾旅遊」時代，片面追求遊客規模的粗放式發展模式已經落後，從關注規模向關注產業品質轉型，正成為旅遊產業界的共識。現在的旅遊行業需要用一種「工匠精神」將「中國服務」打出去，創造旅遊精品。

1.2 業界努力

　　隨著旅遊需求升級，門票收入占比下滑，關注品質旅遊成為了業界共識。早在 2012 年 8 月，本著「抵制低價遊，共贏品質遊」原則，驢媽媽旅遊網聯合中國中國外旅遊局、酒店、景區等百家旅遊機構就加強品質旅遊，塑造品牌形象，提升服務質量，加快旅遊業發展，在上海成立了「品質遊集結號聯盟」，並聯合簽署了《2012 中國品質遊集結號聯盟宣言》。《宣言》宗旨是「抵制低價遊競爭，倡導品質遊競爭，以產品和服務贏市場，共創良性市場環境，打造品質旅遊品牌，使企業、遊客、旅遊從業者價值共贏」。倡導旅遊機構本著「抵制低價遊，共贏品質遊」的原則，加強合作、資源共享、規範產品、提升服務、聯合行銷、樹立品牌、共建誠信、共贏發展。

　　2014 年 11 月，首屆中國文化旅遊產業峰會簽署發表的《中國文化旅遊產業品質基本框架》（西安共識）指出，文化旅遊產業品質提升是當務之急，是中國旅遊業面臨的首要問題。文化旅遊產業不僅要做大，更要做強，做強之本在於高品質產品的打造。

　　在對品質旅遊的認識上，很多旅遊企業和項目都有自己的理解，對品質旅遊有清晰界定並付諸行動，比如如下旅遊企業和項目作出發展品質旅遊的努力和行動：

溧陽天目湖：天目湖倡導以品質優先、服務致勝，致力於打造精品山水，反對一切違背市場規律的惡意低價競爭，倡導持續健康發展。

蘇州張家港金鳳凰溫泉渡假村：品質旅遊給吃、住、行、遊、購、娛這六大項加了個定語，有標準的收費、標準的服務、優雅的環境，高品質的享受和心情的放鬆，並且所有的項目收費及行程安排都應該是透明的、清晰的。

常州中華恐龍園：旅遊不在於路走得有多遠，風景看得有多少，而在於旅遊時的情境和心境，沒有品質的旅遊就等於沒有靈魂的生命。

常州淹城春秋樂園：品質旅遊，想遊客所想，將最優質的服務提供給遊客，讓遊客在旅行中真正得到一份身心都能放鬆的愉快享受，而不是單純地追求物質上的滿足。

常州嬉戲谷：「品」由三「口」構成，「質」中有「貝」；我們理解的品質旅遊就是與最親近的人做好了充分的物質準備，出去感受一次心靈的洗禮；否則只是孤獨的流浪。

開元酒店集團：品質旅遊是未來旅遊業的發展方向，傳統旅遊模式必然要被新興的旅遊業態所替代，追求高品質的旅遊體驗成為越來越多人的旅遊需求，那些能夠將星級景區、星級酒店、星級導遊、星級車輛等等要素整合到一起的旅遊服務商將會主導未來的旅遊產業。

中國航海博物館：品質旅遊需要對消費者誠心、貼心，保證品質是旅遊服務業生存的基礎。

浙江橫店影視城：因為旅遊產品更多的是一種精神層面的體驗，價格固然重要，但品質保障才是根本。

泰州華僑城：品質旅遊，我們的理解是給客人提供更真實、透明、舒適的體驗式旅遊。

總之，隨著粗暴、粗放式的旅遊增長不斷出現問題，中國很多景區、旅遊項目、旅遊企業都開始從細節、小事入手，解決旅遊的服務、安全、衛生等方面問題，提升旅遊品質。具體舉措有成立旅遊購物退貨監理中心維護遊客權益、設立旅遊法庭、增加旅遊警察、為每筆交易把關護航等。「細節決定勝負」，實踐表明，不輕視小事、不忽略細節，正成為保證旅遊品質的關鍵。

同時，中國品質旅遊也得到國外企業的助力和支持，美國佛羅裡達州旅遊局明確提出希望「中國品質遊集結號聯盟」讓赴美旅遊產品品質越來越好！

1.3 政府政策支持

中國《國務院關於加快發展旅遊業發展的若干意見》明確提出，要把旅遊業培育成國民經濟的策略性支柱產業和人民群眾更加滿意的現代服務業。「讓人民群眾更加滿意需要提升服務質量，建設世界旅遊強國需要提升服務質量，應對國際旅遊競爭需要提升服務質量，提升旅遊服務質量是新時期旅遊業發展的需要。」

《中華人民共和國國民經濟和社會發展第十三個五年（2016 － 2020 年）規劃綱要》要求提高生活性服務業品質，大力發展旅遊業，深入實施旅遊業提質增效工程。

《「十三五」規劃綱要》提出，要支持發展生態旅遊、文化旅遊、休閒旅遊、山地旅遊等。這些方向都指向發展品質旅遊，品質旅遊會迎來大好發展機遇。

中國國務院發表的《國務院關於促進旅遊業改革發展的若干意見》明確指出，推動旅遊服務向優質服務轉變，實現標準化和個性化服務的有機統一。

中國國務院印發的《關於進一步促進旅遊投資和消費的若干意見》提出，著力改善旅遊消費軟環境，建立健全旅遊產品和服務質量標準，健全旅遊投訴處理和服務質量監督機制。推進旅遊標準化，是提升服務品質的要求，也是提升人們生活品質的要求。

中國國務院辦公廳印發《「貫徹實施質量發展綱要 2016 年行動計劃」的通知》，對於旅遊業來說，其發表對於緩解目前旅遊業供給側結構與旅遊消費市場對於旅遊質量、旅遊安全、旅遊標準化的高要求之間的矛盾有著重要意義。「推進旅遊標準化，是提升服務品質的內在要求。服務是旅遊的生命，標準化是保證服務品質的重要條件。」

2·發展品質旅遊正當時

2.1 旅遊產業升級和標準化促進品質旅遊發展

　　當前，旅遊產品結構性失調、「有效供給不足」已成為制約中國旅遊業發展的主要問題。旅遊服務是無形的，產品是有形的，是極為重要的「供給側」。中國中國旅遊產品和旅遊商品供給結構不合理、不平衡，同質化嚴重，產品質量和服務水平低，沒有跟上需求多元化、升級型的市場消費的腳步。擴大旅遊產品供給、優化旅遊產品結構，推動落實支持旅遊新產品開發和新業態發展的政策措施，以滿足遊客快速增長的大眾化、個性化旅遊消費需求。

　　旅遊與品質需求緊密相關。二者的關聯性不只是表現為財富收入的增長、生活選擇的多元，更表現為對服務、標準的高要求。隨著「大眾旅遊」時代的到來，遊客對於旅遊品質的要求越來越高，旅遊市場正逐步從追求遊客規模的粗放式發展向追求品質的集約式發展轉型。服務好不好、品質高不高、口碑強不強，決定了遊客如何選擇市場，遊客更加追求個性化、高品質的旅遊項目。傳統的「走馬看花購物遊」「低價遊」轉向「品質旅遊」。

　　旅遊業出售的是一種服務，品質旅遊講究的不是以「價格戰」贏得市場，而是以「品質」贏得市場。打造旅遊產品、提升旅遊品質，關鍵是標準化建設。在中國旅遊業發展中，旅遊標準化策略造成了不可替代的引領作用。服務質量，彈性很大，如何落到實處，標準化建設是必要環節。

　　目前，中國中國品質旅遊仍處於起步階段，發展過程中存有許多困難。如中國中國遊客不太願意為高品質的服務付出高價錢，研發產品難以盈利，研發意願下降；品質旅遊對設計人才要求較高，人才缺乏。品質旅遊的產品設計相對單一，數量較少，制約了其發展，品質旅遊的品種不夠齊全、配套不足，品質旅遊產品不夠精細和完備，軟硬體設施都不能反映並滿足品質旅遊消費群體的合理要求。

　　讓旅遊回歸品質，回到以產品和服務作為核心競爭力的軌道上來。「品質旅遊」，讓品質看得見、摸得著、感受到，才是真正的品質旅遊。品質旅遊景區不僅僅是要擁有一流旅遊資源，更重要的是要具有與自然稟賦相匹配的國際競爭力，要在景區保護、管理、服務等方面按國際公認的標準和慣例與國際全面接軌。

「十九大」之後，中國從「增長」過渡到「發展」階段。中國旅遊產業發展最為關鍵的就是旅遊的品質和產業升級與結構變化調整問題，也就是說，發展品質旅遊正當時。

2.2 發展品質旅遊意義重大

2.2.1 提供高質量的產品和服務

旅遊業的供給側改革，實際是要建設一個品質有保障、服務有差別的體系，靠產品和服務品質獲取競爭優勢，讓遊客體驗到更有品質保障的旅遊產品。發展品質旅遊有助於旅遊業提高服務質量和品質，增強品質旅遊的核心競爭力，進而推動中國旅遊產業擺脫「低價廉價、景美、產業鏈不足，惡性競爭」的傳統形象。未來「中國旅遊」「中國品質」將成為中國品質旅遊的新標籤。

2.2.2 打造具有競爭優勢的企業

一般來講，商品或服務是由企業提供的，高質量的產品和服務則是由具有核心競爭能力的企業提供的。目前，旅行社行業準入門檻低，服務、品牌、公關、文化等非價格競爭手段缺乏。發展品質旅遊可以推動旅行社轉變競爭策略，發展差異化競爭手段，以高品質個性化的旅遊路線設計、周到全面的服務以及運用品牌策略、形象策略等非價格手段擴大市場、提升遊客滿意度。

2.2.3 旅遊業驅動轉換結構性調整

品質旅遊是高質量發展，由旅遊要素投入驅動轉變為由消費資本和創新來驅動，由依靠一般要素向依靠高級要素轉變。品質旅遊既是投資焦點，又是消費重點，還是創新創智的落腳點。

在科技發展和消費轉型的當下，資源配置型的旅遊發展已與之不相適合。品質旅遊要增加旅遊製造業的功能，從對旅遊資源的依賴提升為促進旅遊製造業的發展和壯大，實現從低附加價值到高附加價值的階段增長；從對屬地資源依賴配置性質發展為注重再生型旅遊衍生品、旅遊文化產品的創造和創意；從資源低效率配置的觀光產品發展為側重文創再創造的附加值，例如旅遊衍生品、產業鏈的擴展。

2.2.4 品質旅遊是大眾旅遊的重要組成部分

品質旅遊作為消費品要滿足不同市場自主選擇的需求和多元消費，品質旅遊從小眾走向大眾，成為大眾旅遊有機組成部分。同時，品質旅遊要求旅遊有主題、有深度，在產品形式上更關注私人需求，更注重服務價值。旅遊從低端、中端發展到品質旅遊，是結構性的漸變過程。

2.2.5 拉動消費、投資與出口

品質旅遊消費者的購買能力強勁，具有較高消費水平。但是目前品質旅遊主要集中在出境遊。「十三五」規劃綱要要求積極引導海外消費回流。從這點看，只有發展中國中國品質旅遊，才能吸引出境遊客回歸，拉動中國中國旅遊消費投資和出口（入境遊）。

2.2.6 推動旅遊業轉型升級

品質旅遊根據需求變遷向現代旅遊服務業轉型，有助於旅遊業向縱深發展。品質旅遊對旅遊業上游的升級驅動，體現為交通基礎設施產業、公共服務產業與旅遊裝備製造業的升級發展；對旅遊業中游的升級驅動，體現為景點、酒店、旅行社、餐飲、交通、娛樂、商業等產業的升級發展；對旅遊業下游的升級驅動在於推動不同收入水平的遊客轉換發展。

2.3 發展品質旅遊的措施

2.3.1 加大旅遊領域有效供給

提高品質旅遊的供給體系質量和效率，擴大品質旅遊的中高端有效供給，增強旅遊供給側對需求變化的適應性，用發展品質旅遊解決旅遊增長中的問題，用創新引領品質旅遊發展。

2.3.2 融合創新滿足品質旅遊需求多樣化

品質旅遊需求趨於多樣化，透過「旅遊＋」的融合思路，推動旅遊與文化、生態等產業融合。品質旅遊產品設計採用行業融合的視角推陳出新，開發品質旅遊特色產品，打造特色文化，滿足遊客需求。

2.3.3 擴大品質旅遊消費和服務消費

旅遊服務的消費和服務品質是中國旅遊的痛點和短處，也是體現品質旅遊的關鍵。擴大中國品質旅遊中國消費、服務品質和服務消費，成就旅遊新時代，建設旅遊強國。創新推出旅遊新產品，著力培育旅遊的新型業態，滿足人們日益增長的多元化需求。

2.3.4 發揮大國工匠精神，提高質量意識

服務品質是旅遊業的生命線，旅遊業者不僅要倡導在旅遊基礎設施硬體方面發揚「大國工匠」精神，更要注重創意和服務層面的工匠精神，形成重視品質質量、服務細節、崇尚工匠精神的良好氛圍，生產高品質旅遊產品、提供高質量的旅遊服務。

2.3.5 法律法規、標準化和誠信建設

制定和完善促進品質旅遊高質量發展的法律法規、標準和政策。提高品質旅遊供給體系質量，重視品質旅遊高質量的標準化體系建設；加強品質旅遊的知識產權保護和管理，遏制低質旅遊惡性競爭，引導企業提高品質旅遊質量。

2.3.6 優化旅遊市場環境，發展品質旅遊

品質旅遊市場的健康發展離不開市場和政府的作用，既要發揮市場在資源配置中的基礎作用，也要發揮政府調控和監管作用。因此，強化消費者權益保護，實施高端旅遊質量提升與標準化工程是當務之急。

2.3.7 與國際接軌，提高品質旅遊國際化

品質旅遊需要與國際接軌，實行國際化。不僅要擁有一流旅遊資源，更要在景區保護、管理、服務等方面按標準和慣例與國際全面接軌。品質旅遊從粗放型發展轉向集約型發展，追求品質質量；從注重開發旅遊產品變成注重培育旅遊品牌，提高在國際上的競爭力和影響力。

3‧新時代的品質旅遊展望

新時代旅遊要有新氣象，更要有新作為。新時代，隨著旅遊消費進入常態化，旅遊在「三駕馬車」中的作用不可小覷。品質旅遊在發達國家已經成熟，但是在

中國高速發展的旅遊市場卻有極大的增長空間。隨著旅遊市場的愈加成熟，新興交通工具的發展，私人包機遊、遊艇旅遊等紛紛出現，品質旅遊產品將迅速豐富。

從供給側角度來看，改革開放以來，旅遊高速增長主要依靠一般性生產要素的大規模粗放投入來實現，但是現在面臨著資源能源日益短缺、環境治理壓力及邊際效應遞減的挑戰，因此，我們必須提高旅遊的供給體系質量和效率，擴大有效供給和中高端供給，增強供給側結構對需求變化的適應性，從而推動中國旅遊強國的建設發展。

總之，進入新時代，發展品質旅遊正當時，旅遊強國、美麗中國夢透過奮鬥一定實現。

宏觀經濟新常態下的旅遊新業態

中國擁有全球最大內需市場，使得其旅遊模式和其他國家旅遊模式迥然不同，在世界旅遊業中占據特殊性地位。中國旅遊業的出現是在西方產生旅遊業半個多世紀後的事情，從無到有、從小到大，旅遊業伴隨著國家的強大、改革開放的深入，實現了從短缺型旅遊發展中國家向初步小康型旅遊大國的歷史性跨越。全球最大的內需市場使得中國旅遊模式和其他國家旅遊模式迥然不同，在世界旅遊業中占據特殊性地位。旅遊新業態是中國新常態下穩增長、調結構、惠民生、生態文明建設、繁榮文化、對外交往的重要部分，在國民經濟和社會發展中的重要策略地位更加凸顯。

1．新常態下的旅遊新業態

中國經濟正轉向新常態，處於增長速度的換檔期，經濟增長從兩位數的高速增長逐漸轉換到中高速增長。從中產生了新的生活節奏、休閒節奏和旅遊節奏，快至慢的旅遊節奏衝擊著現有的旅遊形態，並形成新的旅遊新業態。大數據時代來臨，旅遊業和互聯網的天然無縫融合，移動互聯網將催生新商業模式，給旅遊業帶來更多的機會，催生旅遊新業態。

「新常態」下，旅遊業是綜合性的社會事業，旅遊成為小康生活的基本要素，是全面實現小康社會的發展目標。按照馬斯洛的需求層次理論，旅遊需求滿足的是人類社交、尊重和自我實現這類較高層次的需要。全面建設的小康社會，收入

的增加，閒暇時間的增多，城鄉居民的生活質量將進一步得到提高，旅遊消費普遍化，更多的精神消費追求被釋放。因此，旅遊新業態是國民經濟新常態的亮點和必然發展方向。隨著旅遊市場環境和制度環境的轉型與變革，傳統的旅遊業態自我變革，創新的旅遊業態不斷產生，就成為新常態下的旅遊新常態。

2·旅遊新業態與新常態相輔相成

2.1 旅遊新業態與新型城鎮化

在新常態下，旅遊是驅動新型城鎮最適合的產業，旅遊新業態與城鎮化互為依託，相互促進。作為世界最大的朝陽產業，旅遊產業像潤滑劑一樣將城市各種資源結合起來，旅遊集聚新產業，集聚資金，集聚人口，集聚各種要素。旅遊新業態引領融合化發展，是驅動新型城鎮化最適合的產業，將在新型城鎮化進程中扮演重要的角色。旅遊引導的新型城鎮化是一種消費產業帶動，即內需型產業帶動的城鎮化。透過「消費」推動新型城鎮化經濟增長與城鎮發展，旅遊促進產業轉型升級，整合產業，實現旅遊產業集群、消費和就業的集聚，進而推進城鎮化進程。在新常態下，旅遊新業態驅動下的城市產業、農民工就業、城市生態、城鎮文化、城市形象、城市公共服務等建設方面具有的綜合帶動效應，全面推進新型城鎮化。

城鎮化的核心是人，旅遊新業態配合新型城鎮化的「人本」特點，促進城市從生產型城市向服務型城市導向轉型。旅遊新業態提供大量直接和間接的非農就業工作，推動農村剩餘勞動力向城鎮轉移；帶動道路交通、醫療衛生、教育培訓等公共服務設施和基礎設施的建設，帶動以服務業為主體的相關發展，進而轉變就業結構，為農民工和部分農民的市民化、部分農民的就地城鎮化提供相對穩定的收入，縮小城鄉和區域間差距，提高新型城鎮化水平。新型城鎮化提倡綠色環保，注重城市生態環境的保育、人居環境的營造和公共服務的便捷。旅遊驅動的城鎮化注重綠化理念、技術的應用和生態經濟的發展，有助於推進綠色的城鎮化進程。新型城鎮化強調人文傳承，引領城市特色化發展，活躍城市文化、彰顯城市個性，提升城市的生活品質。旅遊新業態本身就強調文化的植入和融合，因此發展旅遊，有助於地區文化特色的傳承、融入、發揚與創新，推進有文化個性特色的城鎮化。

2.2 旅遊新業態促進新農村建設

　　旅遊業是城市反哺鄉村的產業，可有效為旅遊熱門地區的鄉村帶去人流、資金和新思維。鄉村旅遊適應鄉村旅遊新常態，就是利用自然與文化旅遊資源的優勢，又彰顯文化特色，做好服務，利用好的政策，充分發揮市場在配置鄉村旅遊資源中的決定性作用，支持農戶和鄉村旅遊集體依據市場需要發展鄉村旅遊。鄉村旅遊大力開發新產品、新業態，突出鄉土元素，體現特色，促進旅遊消費轉型升級，把傳統產品升級和豐富新產品新業態擺在突出位置。依靠社會資本、民間資本與技術變革驅動，創造新觀念、開發新業態，以適應農業、農村產業轉型升級，實現農民的職業化。透過推動農業和旅遊業融合發展，加強鄉村旅遊產品、業態、商業模式和服務、經營、管理手段的創新，讓農民「不離鄉、不離土」就地就業，縮小城鄉差距，實現新農村建設的發展。

2.3 有助於大眾創業、萬眾創新

　　旅遊新業態對應新常態，還體現在一個「創」字。既體現在「創新」，也體現在「創業」方面。中國國務院總理李克強多次提出支持小微企業發展和創業創新，旅遊新業態的發展將更多地體現在小微企業的創新創業發展中。圍繞大眾創業、萬眾創新，透過全民參與的創業創新，互聯網思維植入到旅遊業，打造新引擎，資本和旅遊在新業態的創造中膠合在一起，旅遊業向資訊化、科技化、高端化發展，這是未來旅遊新業態發展的最顯著特徵。無數新業態從中誕生，也造就了無比豐富的旅遊新世界。

　　互聯網技術的應用推動著全球網路化，顛覆了旅遊固有的理念，顛覆傳統旅遊業的營運管理模式和商業盈利模式。大數據應用將是未來旅遊業的關鍵，促使「旅遊」的概念發生質的大蛻變，產生諸多新的業態。旅遊行業處於模式創新期，各類細分及差異化模式紛紛出現，而移動互聯技術在加劇行業模式的改變。旅遊的發展不僅帶動了現代服務業的發展，還催生了一大批諸如旅遊文化演藝、旅遊網路行銷、旅遊服務代理等新業態，大大豐富了現代服務業的內涵，為國民經濟注入了新的力量。最先進、實用的互聯網技術運用到旅遊業新業態、新產品和服務中，促進旅遊業邁向智慧旅遊新時代。旅遊產業鏈在互聯網條件下創新發展，深嵌入旅遊產業鏈之中，價值、地位將在新的結構中重構，更多的旅遊新業態出現將給旅遊業帶來更大的紅利，金融服務等跨界融合被催化成為新常態。

2.4 旅遊新業態促進區域協調發展

　　旅遊業因其擴大內需和拉動經濟的巨大作用成為區域經濟發展的引擎，對相關行業和地區的經濟助推作用明顯，旅遊新業態的經濟功能在消除貧困、平衡經濟發展方面大有作為。將旅遊型城鎮建設為「服務型城市」，將引領區域新型城鎮化過程中的特色化轉型，推動整個區域開發開放進程。因此，在中西部資源豐富而市場不足的一些欠發達地區、偏遠地區，旅遊型城鎮將率先在城市群和著名旅遊區取得突破，並逐步改變中西部城市發展格局。

　　目前中國正在實施的「向西的」自貿區和「向東的」一帶一路方略，適合中國經濟新常態的新格局。針對於此，中國（原）國家旅遊局將 2015 年確定為「美麗中國──絲綢之路旅遊年」，對內引導絲綢之路沿線省份加強旅遊合作；對外繼續借助聯合國世界旅遊組織絲綢之路峰會等已有的國際合作機制，進一步加強與周邊沿線國家開展的國際旅遊合作，形成良好的跨境旅遊合作關係，分步落實特殊的旅遊方式和政策，透過發展旅遊經濟和旅遊新業態落實共建「一帶一路」倡議。

2.5 旅遊新業態不斷拉動內需

　　從消費的角度看，旅遊消費是一種快速增長的熱點消費，成為中國擴大內需、拉動消費、提高國民福利的策略重點之一。旅遊活動對內需的拉動作用更為全面，對整個國民經濟與社會生活發展產生著日益深遠的影響。旅遊新業態的改革和創新發展，是適應人民群眾消費升級和產業結構調整的必然要求，旅遊休閒消費是中國國務院確定重點加以推進的六大消費領域之一。旅遊新業態以遊客消費為主線，串聯起各種消費、各種要素、各種產業、各種服務，形成各類旅遊相關產業群，是對社會各種資源要素整合利用、提高綜合效率的新型經濟形態。需求的多樣化不斷催生旅遊新業態的產生，反過來，不斷創新的新業態又進一步刺激旅遊需求的產生。各種群體的社會新需求迅速平移到旅遊業中，成為旅遊新業態甚至是新的主流業態。

3・新常態下的旅遊新業態彎道超車和展望

3.1 中國旅遊的彎道超車

從全世界平均水平來看，旅遊產業占 GDP 的比例是 10%，而中國旅遊業占比 5%，還有巨大的增長空間。目前世界旅遊業發展特點如下：以新興國家為代表的新旅遊目的地不斷出現，世界旅遊區域的重心正向東方轉移，中國正是這一趨勢的代表。根據世界旅遊組織統計顯示，2010 年中國超過西班牙成為位居法國、美國之後的當今全球第三大旅遊目的地。在亞太區內部跨國旅遊貿易裡，中國一直占首位。根據《2014～2015 年中國旅遊發展分析與預測》（旅遊綠皮書）研究結論：中國作為亞太地區旅遊業的發展引擎，旅遊規模持續增長，強勁驅動世界旅遊業，對全球經濟的貢獻有目共睹。

中國旅遊業與歐美發達地區相比，無論是基礎設施、消費結構還是商業模式，距策略性支柱產業的國家定位和現代服務業仍有差距，面臨著現代科技與資訊網路技術發展的挑戰，處於轉型升級期。隨著旅遊業的外部環境進一步優化，13 億中國人加入旅遊，一方面透過出入境旅遊參與國際分工，另一方面反向作用於中國中國旅遊業。中國旅遊業還是賣方市場，旅遊新產品和新業態層出不窮，正在成為引領旅遊消費增長的重要領域。根據全球商務旅遊協會發表的 2014 年報告數據，中國在 2016 年取代美國成為世界第一大商務旅遊市場。數據上看，中等收入國家在世界旅遊占比呈現猛增的狀態，中國是中等收入國家的旅遊領頭羊，正進入旅遊大國的同步崛起進程。

3.2 旅遊新生態的展望

2014 年經濟增長約 7% 左右，中國經濟增長 2015 年預測將是在略高於 7% 的水平上大體穩定下來。旅遊互聯互通和「絲綢之路經濟帶和 21 世紀海上絲綢之路」的建設有利於開創外交新舞臺、促進民間交往、促進互聯互通，為相關國家和企業帶來發展新機遇，改變世界旅遊發展格局。

「十三五」將是旅遊業在新常態下創新轉型的重要關鍵時期。旅遊新業態是旅遊業的新生力量和主力軍，經濟結構調整是旅遊經濟的新價值增長點和動力源泉。新常態、新業態，是創新型經濟的核心所在。只有把握新機遇，適應新常態，

才能推動新發展！未來，旅遊理念體系將更完善，旅遊內涵不斷擴充，旅遊規範不斷確立，遵循規律，遵守規則，規範與健康的旅遊生活將成為新常態。

▍世界的中國和中國的世界──「十三五」旅遊的展望

隨著中國進入全面「新常態」發展時期，社會經濟發展呈現增速換檔、轉型陣痛和改革攻堅「三期疊加」的整體勢態。旅遊業發展的「十三五」有諸多利好，是旅遊業加快發展的黃金機遇期。首先，中共中央、中國國務院對旅遊業發展高度重視，《中華人民共和國國民經濟和社會發展第十三個五年規劃綱要》十餘處直接提到旅遊產業發展，並提出了明確的目標和要求，為旅遊業的發展提供了廣闊的前景和重大機遇，也讓旅遊業肩負了重大責任和光榮使命。其次，中國「十三五」全國旅遊業發展規劃納入國家「十三五」重點專項規劃，由中國（原）國家旅遊局牽頭，中國國家發展改革委、財政部、國土資源部、環境保護部、交通運輸部、農業部、（原）林業局和扶貧辦等部門共同參與編制，顯而易見，旅遊業在整個社會和經濟發展中所起的作用越來越大。

接下來，「十三五」旅遊規劃展開之時正值中國成為世界旅遊強國之際，國家實施建設旅遊強國策略，和「四個全面」策略佈局、「五位一體」建設、「五化」發展緊密結合起來，成為優先發展的重要領域。大國發展與旅遊強國建設兩者之間不僅關係密切且意義非凡，令人期待。

1・世界的中國旅遊

1.1 「十三五」期間中國積極推進旅遊強國建設

「十三五」是中國旅遊發展的一個新起點，中國旅遊將為世界旅遊的發展提供示範案例，並持續引領全球出境旅遊的發展。雖然中國旅遊業起步晚，基礎差，但發展快、勢頭旺，經過 40 餘年的發展，在世界旅遊舞臺上的地位顯著變化。聯合國世界旅遊組織數據顯示，自 2004 年至 2015 年，中國出境旅遊消費始終保持兩位數增長。自 2012 年起，中國已連續多年成為世界第一大出境旅遊消費國，連續 5 年成為世界最大的客源地，對全球旅遊收入的貢獻年均超過 13%。同時，對經濟和就業的絕對貢獻分列世界第二、第一，雙雙超過 10%。中國已經成為全球第二大旅遊經濟體，中國中國旅遊、出境旅遊人次和中國旅遊消費、

境外旅遊消費均已成為世界第一，出境旅遊市場的蓬勃發展引起世界廣泛關注。根據世界旅遊組織（WTO）2016 年 5 月 9 日發表的初步數據，2015 年，中國國際旅遊收入已取代西班牙旅遊收入排名至第二，為 1140 億美元，僅次於美國的 1780 億美元。2015 年，中國遊客出境旅遊花費增長了 25%，共計 2920 億美元，遊客數量為 1.28 億，增長了 10%。美國有線電視新聞網（CNN）感慨，「中國人的出國旅遊潮可能是自商業飛機發明以來對全球旅遊業影響最大的事件」，是世界旅遊發展的重要發動機。

「十三五」期間，中國旅遊業受到全世界高度關注，與世界旅遊相融共濟，正成為世界旅遊市場新的焦點。旅遊業是增長最快的社會經濟領域之一，目前占全球 GDP 總量約 10%，就業的 1/11 和全球貿易的 6%。為推進國際旅遊合作，中國將擴大全球國際旅遊市場規模。2016 年，世界 153 個國家和地區已成為中國公民出境旅遊目的地，其中正式開展組團業務的目的地已達 121 個①。進入新常態的社會轉型時期，作為一個發展中的大國，旅遊發展促進了世界分享中國巨大的旅遊市場需求，分享世界規模最大、潛力最大、發展最快的旅遊市場。

「十三五」期間，世界分享中國旅遊發展紅利的同時，中國也將借鑑世界各國的成功經驗，分享世界旅遊發展的整體紅利。在複雜的全球格局和全新的宏觀背景下，中國旅遊正在探索一條有別於西方發達國家和人口基數相對較小國家的，並且能夠代表發展中國家和社會主義市場經濟國家的一種獨特模式。中國將積極參與國際旅遊事務，與世界更多國家開展旅遊務實合作，共享發展機遇，推動國際旅遊投資和消費增長，不斷擴大全球國際旅遊市場規模，共創旅遊繁榮，實現世界旅遊共同和諧發展。中國旅遊需要世界，世界旅遊需要中國。很快地，中國出境旅遊將超過 6 億人次。「十三五」中國將建設世界旅遊強國，在世界的舞臺上越來越重要，影響越來越大。中國將與世界各國的旅遊事業實現互利共贏，推動世界旅遊共同發展。

1.2 提升旅遊國際競爭力，推動全球和區域旅遊合作

「十三五」期間，中國旅遊業已進入國際化發展新階段，提升國際競爭力已十分緊迫，事關中國旅遊強國建設的重大策略。隨著周邊國家的發展，中國的旅遊競爭力成本急遽上升，競爭不僅是侷限於吸引入境旅遊，中國中國旅遊也面臨激烈的國際競爭。目前，中國中國旅遊市場被世界爭奪，各國針對中國遊客都制

定了很多優惠吸引政策，造成了中國中國旅遊業的空心化。「十三五」期間，中國應把提升國際競爭力的旅遊開發擺到更加突出的位置，發力入境旅遊提升，以務實、創新、科學的精神來培育和催生入境旅遊發展新動力，把旅遊業發展成特色產業、優質產業，制定出境旅遊帶動入境旅遊發展的聯動機制，提升旅遊國際影響力；不斷尋找新的突破和新的高度，開發適合國際旅遊的新產品，在入境旅遊便利化政策制定與實施等方面下工夫。

① 數據來源於李金早在首屆世界旅遊發展大會發表的《共建共享　相融相盛　世界因旅遊更精彩》。

中國是全球旅遊區域合作的重要推動者，國家「一帶一路」倡議賦予旅遊跨區域融合發展新理念。「十三五」期間，中國將致力於加強與各國各地區合作，鞏固並拓展雙多邊領域的交流與合作。如將積極圍繞「絲綢之路經濟帶和 21 世紀海上絲綢之路」策略，推動開展一系列國際區域旅遊合作，制定旅遊合作發展策略規劃，推動建立旅遊部長聯席會議機制和國際旅遊聯盟，啟動國際旅遊技術援助工程和旅遊合作計劃。在「十三五」期間大力推進跨境旅遊合作區發展、邊境旅遊發展。從大湄公河次區域旅遊合作到東盟自貿區建設，從 60 多個絲綢之路沿線國家旅遊合作的推進到中日韓東北亞旅遊合作的發展，中國將正成為跨國區域旅遊合作的重要推動者。未來，經由「一帶一路」旅遊合作，中國將為沿線國家輸送 1.5 億人次中國遊客、2000 億美元旅遊消費，而其帶來的設施互通、經濟合作、人員往來、文化交融將為相關區域旅遊發展帶來巨大的發展機遇。

1.3 推進旅遊國際合作，擔當全球治理大國重任

中國旅遊業將在促進第三世界發展中國家的經濟發展中造成巨大的積極作用。「十三五」期間，中國將實施一系列旅遊業國際合作項目，包括開展旅遊資源開發與保護，力所能及地支持其他發展中國家。旅遊業是增長最快的社會經濟領域，不僅能激發經濟增長活力、促進就業、吸引投資，還能提升當地人民生活質量，並且鼓勵創業。對許多貧困的國家而言，發展旅遊業是非常有效的消除貧困方式，作為一個大國，中國將積極透過旅遊業承擔責任，加入到全球治理的偉大事業中。中國透過開展國際旅遊合作促進當地旅遊就業，改善當地居民生活水平，促進世界扶貧減貧事業發展。

1.4 旅遊外交將取得重大突破性成就

「十三五」期間中國將大力推進旅遊外交策略。旅遊讓各國文化交流、碰撞、相容、共存，能夠增進各國間的文化交流和各國人民間的友好往來，讓人們發現世界的美好，建立不同種族和區域交流的橋樑，幫助人們消除成見，鼓勵包容，對增進民族與文明間的相互理解、尊重和包容起著積極而獨特的作用，更是促進世界和平發展的一個重要路徑和領域。因此，「十三五」期間，中國的旅遊將成為發出中國聲音、講好中國故事、加強中國與世界聯繫的重要平臺。深化國際旅遊交流合作，成為「十三五」階段中國對外交往合作的重要內容；以「旅遊年」等形式開展的國際旅遊合作，制定方案並納入旅遊規劃。2016 年 5 月 18 日至 21 日首屆世界旅遊發展大會在北京透過成果文件《北京宣言》，世界經濟論壇也於 2016 年首次落戶中國，2017 年舉辦第 22 屆世界旅遊組織大會及世界旅遊業理事會（WTTC）大會等重大會議，為各國文化交流開闢了和平與發展的管道，全方位提升中國旅遊世界影響力和國際化發展水平。同時，抓住舉辦世界冬奧會機遇，全面推動中國冬季旅遊加快發展。

1.5 旅遊「走出去」有所作為

「十三五」期間，中國正在成為全球旅遊市場上重要的投資輸出國，旅遊企業也將「走出去」。隨著「一帶一路」倡議實施為旅遊走出去創造了巨大空間和難得的平臺。目前，中國是全球重要的新興旅遊投資國，國家旅遊局積極協調旅遊企業充分享受國家相關扶持政策，開展雙邊多邊國際旅遊合作，統籌國際及中國中國兩個市場，為中國旅遊企業走出去進行國際投資創造條件、創造機遇、改善國際環境。未來，企業和投資走出去步伐加快、讓世界分享中國旅遊巨大的投資機會，分享世界上最大、最富潛力、最佳的旅遊投資市場。以港中旅、眾信等為代表的中國旅遊企業近年來加快海外拓展步伐，各種收購兼併接連不斷，其業務領域涵蓋各個方面，投資區域也包括亞洲、歐洲，也包括北美、大洋洲和非洲等世界各地。中國國家旅遊局的數據顯示，2015 年，中國公民出境旅遊人數達到 1.2 億人次，旅遊花費 1045 億美元，同比分別增長 12.0% 和 16.7%。在世界經濟中中國遊客在全球具有越來越大的影響力。

2·中國旅遊面對的世界

　　「十三五」，中國旅遊發展規劃將深入貫徹創新、協調、綠色、開放、共享的發展理念，以「改革創新、提質增效」為主題，以推進供給側結構性改革、「雙加雙創」為引擎，著力轉變發展方式，規範旅遊市場，提升旅遊質量，拓展和延伸旅遊功能，推動旅遊業轉型升級，促進旅遊發展與扶貧開發、農村發展、生態保護相融合，努力建成全面小康型旅遊大國，為建設旅遊強國奠定堅實基礎。

2.1 旅遊格局助推建構國家重大發展策略布局

　　中國「十三五」旅遊發展呼應經濟轉型、擴大內需、拉動消費的新常態，與國家經濟策略緊密結合。「十三五」期間旅遊發展格局要主動依據中國國家策略進行優化調整，以「一帶一路」「長江經濟帶」「新型城鎮化」和「京津冀一體化」一系列國家重大發展策略為指引。旅遊發展不僅是一個產業經濟發展的選擇，也具備了事關城鄉和諧發展、社會穩定、人口就業、城鎮化健康水平、人民素質提升等政治、社會價值。因此，綜合謀劃「十三五」地域旅遊發展格局，將一帶一路、京津冀、長江旅遊經濟帶三大旅遊區域合作作為旅遊「十三五」發展的重點規劃內容，構建重大旅遊項目旅遊地域新格局，才能推動旅遊各項事業的發展。「十三五」期間，旅遊發展將擔負多重意義，旅遊驅動型城鎮化將成為未來中國旅遊業發展的一項重大使命，將推動傳統旅遊由「資源獨大」向「多元開發」格局轉變。新時期旅遊產業發展更加強調區際之間合作和區域內部的整合，並充分發揮市場在推進區域合作中的決定性作用。因此，需要籌組建設跨行政區的區域旅遊市場開發和投資建設聯盟。

2.2 旅遊供需側改革引導內需與海外消費回流

　　「十三五」期間，中國將積極推進旅遊業供給側改革，擴大生態產品供給。以得天獨厚的生態環境、豐富的資源作為發展全域旅遊的重要載體，支持發展生態旅遊、文化旅遊、休閒旅遊、山地旅遊等，透過全域旅遊試點為遊客提供更多中高端產品。在適應消費加快升級，以消費環境改善拉動內需，釋放消費潛力，以供給改善和創新更好地滿足、創造消費需求，不斷增強旅遊消費拉動經濟的基礎作用。近年來中國遊客在世界各地瘋狂購物屢見不鮮，在經濟新常態的背景下，中國應該改進產品和服務，積極引導海外消費回流，以重要旅遊目的地城市

為依託，優化免稅店佈局，培育發展國際消費中心，抓住自己人的錢包。同時，應充分發揮香港、澳門的獨特作用，推進粵港澳區域旅遊合作升級創新，充分發揮臺灣的獨特作用，大力促進海峽旅遊合作升級創新。深化中國本地與港澳臺的旅遊合作，推進粵港澳旅遊一體化、加強粵閩港澳臺旅遊產業互動、擴大中國本地與港澳臺旅遊交流，讓海外消費透過粵港澳旅遊管道回流和升級。

2.3 大眾旅遊時代的「自駕車＋高鐵」「快旅慢行」休閒旅遊

「十三五」期間，中國旅遊業已經進入大眾化發展的階段，需要著力提升大眾化旅遊發展水平，實現新突破。「十三五」期間，各地旅遊將沿著已經建成的高速鐵路、「自駕車」沿著高速公路雙沿線發展，兩者共同作用雙重疊加將對旅遊空間格局劃分產生重要影響，讓全中國旅遊發展格局進入了一個新時代。因此，全中國旅遊格局將充分考慮高鐵和高速自駕兩大因素的影響，圍繞全中國重點旅遊區域、重點旅遊路線、重點旅遊城市、重點旅遊景區，在全中國建設一批自駕車、露營車營地，同時配套相關路線、設施，推動完善自駕車、露營車旅遊服務體系。開發休閒渡假產品，將休閒旅遊渡假區、旅遊休閒區、旅遊休閒作為「十三五」亮點和著力點，大力推進適合大眾旅遊、散客化趨勢的旅遊公共服務體系建設，系統規劃建設。培育大眾化旅遊消費新熱點，鼓勵開發市場需求旺盛的溫泉旅遊、滑雪旅遊、郵輪旅遊、濱海旅遊、山地旅遊、森林旅遊、生態旅遊等休閒渡假產品。推進研學旅遊全面開展，建設一批研學旅遊基地；完善老年旅遊服務規範，建設一批中醫藥健康旅遊示範區，推出一批老年人養生渡假地。大力推進旅遊領域的大眾創新、萬眾創業，讓大眾分享旅遊發展機遇。同時，針對大眾文明素質跟不上大眾旅遊發展步伐的矛盾，「十三五」期間各地要將文明旅遊納入規劃，並取得實質性突破，塑造文明旅遊國家良好形象。

2.4 以「全域旅遊＋泛旅遊產業」進行旅遊大開發

「全域化旅遊」與「泛旅遊產業」兩大理念將是「十三五」期間旅遊開發成熟區域進行旅遊格局構建的重要指導理念。推進全域旅遊是中國「十三五」階段旅遊發展策略的再定位，是一場具有深遠意義的變革。旅遊業內涵豐富、體系龐大，可以與生態策略、文化產業結合，並形成以自身為主的完整體系，將旅遊產業打造成為提升區域社會經濟發展的平臺產業。新「全域化旅遊＋泛旅遊產業」理念導向的區域空間開發格局將進一步加強。透過全域旅遊，將各行業積極融入

其中,各部門齊抓共管,全城居民共同參與,充分利用目的地全部的吸引物要素,為前來旅遊的遊客提供全過程、全時空的體驗產品,從而全面地滿足遊客的全方位體驗需求。「泛旅遊產業」將大力發展包括郵輪遊艇、大型遊船、旅遊房車、旅遊小飛機、景區索道、大型遊樂設施等旅遊裝備製造業,把旅遊裝備納入相關行業發展規劃;大力培育具有自主品牌的休閒、登山、滑雪、潛水、露營、探險等各類戶外用品。「全域旅遊+泛旅遊產業」的關注點不再停留在旅遊人次的增長上,而是旅遊質量的提升,進而實現對區域內經濟社會資源尤其是旅遊資源、相關產業、生態環境、公共服務、體制機制、政策法規、文明素質等進行全方位、系統化的優化提升,實現區域資源有機整合、產業融合發展、社會共建共享,以旅遊業帶動和促進經濟社會協調發展。

2.5 以「互聯網+創新+創意+創業」開創旅遊新局面

「十三五」期間,按照將旅遊業建成大眾更加滿意的現代服務業的定位要求,大力提升中國旅遊業的現代化水平,實現旅遊格局構建的技術導向。同時,旅遊是創新創意性很強的產業,是現代科技手段應用最廣泛、最前端、最密集、最活躍的領域之一,互聯網科技創新成為旅遊業向現代服務業轉型升級的新動力。因此,大力推進旅遊+互聯網,用資訊技術全面強化旅遊業,為旅遊發展插上騰飛的翅膀。同時制定鼓勵旅遊創新的鼓勵政策,制定中國旅遊科技發展的技術標準體系;推動構建國家旅遊創新體系,召開中國旅遊科技創新大會,搭建旅遊創新發展的平臺,鼓勵企業創新、地方創新和社會創新,大力推進跨界融合的協同創新,鼓勵企業自主創新,真正實現旅遊創新業驅動策略。鼓勵全面創新產品、創新旅遊業態、創新旅遊服務模式、創新管理模式、創新商業模式,形成滿足現代旅遊需求的現代旅遊體系。

2.6 以五大理念促進旅遊大發展

旅遊的發展高度契合了五大發展理念——創新、協調、綠色、開放、共享,在五大發展理念指導下,旅遊將更好更快發展。創新是旅遊的原動力,是引領發展的第一動力,旅遊業是產業創新、業態創新和技術創新的產物;協調是旅遊業發展的本質特徵,是持續健康發展的內在要求,因此旅遊發展在地域上涵蓋城鄉,在內容上涵蓋經濟和社會、物質和精神,讓旅遊參與各方都滿意並獲利,協調也是旅遊深入發展的重要保障;綠色是旅遊的重要發展目標,是永續發展的

必要條件，旅遊業大發展，必須與生態環境質量的提高同步，「十三五」期間要基本形成主體功能區佈局和生態安全屏障，豐富生態產品，優化生態服務空間配置，提升生態公共服務供給能力，推進生態環境質量的改善；開放是旅遊加快發展的基本要求，是繁榮發展的必由之路，是旅遊業發展的根本目的，旅遊發展成功與否唯一的標準是體驗是否良好，完全不受任何區劃限制，所以必須開放。共享是把旅遊發展的紅利惠及更多的人群和區域，透過發展旅遊，把旅遊服務變成「我為人人，人人為我」的共享經濟模式，共享是「權利」和「義務」或「責任」的統一體，「分享」發展成果和「參與」發展，讓更多的人和區域獲益。

2.7 旅遊扶貧和旅遊發展將成為美麗經濟和幸福生活的融合體

　　隨著大眾旅遊時代的悄然而至，旅遊日益成為老百姓一種常態化的生活方式。「十三五」的五年，旅遊將與扶貧相結合，旅遊開發區結合中國國家重點扶貧地區，在「老、少、邊、窮」重點貧困地區旅遊區域合作和旅遊目的地建設方面取得突破。旅遊業是生活方式轉型的重要產業，是體現生活質量的重要標誌，越發成為幸福生活的標誌。「十三五」時期，中國旅遊業將從打造國民福利、通向幸福生活方面入手。2015 年，中國中國旅遊突破 40 億人次，國民人均出遊2.98 次，旅遊收入超過 4 萬億元人民幣。旅遊業對 GDP 綜合貢獻超 10.8%，旅遊就業人數占總就業人數 10.2%，對生活質量改善和經濟發展的作用十分顯著。「十三五」階段，應從生活質量、生活幸福角度來提升旅遊地位，把旅遊作為一項重要的國家福利，惠及全民的幸福生活，使旅遊真正成為國民幸福指數的重要指標。

　　總之，「十三五」期間，隨著旅遊地位的持續提升、旅遊產業的質效升級、旅遊要素的創新完善、旅遊服務的軟硬結合、旅遊市場的理性發展，旅遊業將成為名副其實的國民經濟策略性支柱產業和人民群眾更加滿意的現代服務業。屆時中國旅遊將走向世界，中國的旅遊將成為世界旅遊。美麗中國將成為世界旅遊強國，引領世界更多國家發展，完成偉大中國的復興。

▋新消費驅動的旅遊優質時代

　　2018 年 1 月，中國國家統計局指出，中國經濟出現了深刻變化，正轉向以消費拉動經濟增長為主。最近幾年，中國整體消費環境發生巨大變化，需求端出

現消費結構升級，供給端亦開啟結構性改革。中國社科院日前發表的 2018《社會藍皮書》概括指出「供給側結構性改革取得顯著的成效，使得消費和第三產業在國民經濟當中的拉動作用不斷增強。」2017 年，社會消費品零售總額達 36.6 萬億元，總體規模不斷擴大，年增速持續保持兩位數。中國消費需求升級成為旅遊業快速發展的強大動力。麥肯錫研究所認為「中國消費習慣將促進企業創新，引領全球消費新潮流」。隨著中國中國居民人均收入的增長，旅遊消費需求不斷釋放，已成為日常消費的重要選項。消費需求和生活觀念的轉變為旅遊業帶來了新的發展方向，同時，也為中國新時代的社會主要矛盾，即人民日益增長的美好生活需要和不平衡不充分的發展之間的矛盾的解決提供了新的思路。

1 · 旅遊消費盤點

1.1 旅遊消費拉動經濟增長的作用明顯

世界旅遊城市聯合會發表的《世界旅遊經濟趨勢報告（2018）》顯示，2017 年全球旅遊總人次（包括中國和國際旅遊人次）將達 118.8 億人次，為全球人口規模的 1.6 倍。全球範圍內，參與旅遊的群體不斷擴大，旅遊消費已然成為全球民眾的重要生活方式。2017 年全球旅遊總收入（包括中國中國和國際旅遊總收入）達 5.3 萬億美元，相當於全球 GDP 總量的 6.7%。旅遊推動全球經濟增長的作用更加明顯。

中共「十八大」以來，旅遊消費對中國的經濟增長的貢獻率穩步提升，充分發揮了「穩定器」和「壓艙石」作用。2017 年，最終消費對中國經濟增長的貢獻率為 58.8%，連續 4 年成為拉動經濟增長的第一驅動力，消費發揮著拉動經濟增長的基礎性作用。隨著中國城鄉居民中國旅遊人均消費水平逐年增加，2016 年人均旅遊花費增長至 880 元，中國中國旅遊人次達 45.78 億，實現旅遊業收入 3.9 萬億元，同比增長 14.1%，人均旅遊消費在個人日常花費中占比持續提升。中國大眾的消費方式已經發生了改變，轉變的背後亦是經濟新常態下中國經濟發展的現實投射。

隨著中國旅遊行業轉型升級深化，中國中國旅遊業保持了中高等速度增長，在宏觀經濟大環境的支持下，人們可支配收入增加，日益富裕，旅遊品味提升，對更高層次的旅遊消費內容擴大，更加注重品質。過去一年，旅遊開始成為人們

重要的休閒生活方式，不再僅僅涉及酒店、機票、門票和餐飲等消費。2017 年，中國中國旅遊市場為 50 億人次，年均增長 11.08%；入境遊人數 1.39 億人次，年均增長 1%；其中外國人為 2910 萬人次，年均增長 1.4%；出境旅遊市場為 1.29 億人次，按可比口徑年均增長 9.17%。中國（原）國家旅遊局數據顯示，中國中國旅遊人數增幅高達 13.5%，是出境遊的兩倍；中國民眾平均每年在中國中國旅行超過 3 次，而中國中國遊市場規模則是境外遊的 40 倍。旅遊研究機構景觀（Phocuswright）公司分析，「隨著中國市場的快速增長，所有人都開始關注這個國家人數達 4 億的千禧一代，他們將成為航空、酒店、主題樂園、賭場和郵輪消費的主力軍」。中國繼續保持世界第一大出境旅遊客源國和全球第四大入境旅遊接待國地位。

中國旅遊業的快速健康發展有助於擴大內需，提供更多就業機會，帶動相關產業協同發展，對拉動國民經濟增長有顯著的作用。2017 年，中國旅遊業綜合貢獻 8.77 萬億元，對國民經濟的綜合貢獻達 11.04%，對住宿、餐飲、民航、鐵路客運業的貢獻超 80%，旅遊直接就業 2825 萬人，旅遊直接間接就業 8000 萬人，對社會就業綜合貢獻達 10.28%。截至 2017 年底，全國已有 144 支旅遊產業投資基金，總規模超過 8000 億元。2017 年全國旅遊投資達 1.5 萬億元，同比增長 16%。顯然，中國旅遊業經濟效益大幅提升，成為中國經濟增長新引擎。

1.2 中國旅遊消費的全球治理、走向世界和社會效益

自「一帶一路」國家倡議提出來之後，伴隨著中國外交政策的轉向，旅遊業在外交領域也越來越發揮出更大的作用。中國的旅遊不斷深化國際合作，舉辦中國—歐盟旅遊年、上合組織旅遊部長會議、中俄蒙旅遊部長會議、中國—東盟旅遊合作、東北亞旅遊合作、中美旅遊高層對話等活動，統籌出入境旅遊市場優勢，深化「一帶一路」旅遊國際合作，積極參與全球旅遊治理體系改革和建設，不斷貢獻中國智慧和方案，全面提升中國旅遊綜合競爭力和國際影響力，也展現出新形象。

周遊世界的中國遊客成了中國互聯網大廠打入海外市場的最佳切入點。如支付寶和微信支付向海外擴張時，主要針對的都是中國出境遊客。在中國遊客常去的機場免稅店、景點、餐廳和便利店等地方尋找合作夥伴。支付寶和微信支付現在正在開發的市場和正在投入資源的市場，與分佈在東南亞、歐洲、北美洲和東

亞等中國遊客的熱門出境旅遊目的地是吻合的。ofo 和摩拜、O2O 企業和充電寶租賃公司在海外推廣也瞄準了走向世界的中國遊客。

在旅遊數位化時代，中國的消費者與全球旅遊商家直接互動，間接帶動全球的旅遊商家不斷推陳出新，引導全球旅遊新消費模式，同時不斷促進中國中國的社會創新發展。旅遊業社會綜合效益日益凸顯。2017 年，中國人均出遊已達 3.7 次，旅遊成為衡量現代生活水平的重要指標，成為人民幸福生活的剛需。同時，每年近 50 億人次的旅遊市場，成為實現中國夢、傳承中華文化、弘揚社會主義核心價值觀、提升國民素質、促進社會進步的重要管道。同時，中國將加快建設世界旅遊強國，使廣大海內外遊客的獲得感、幸福感、安全感更加充實、更有保障、更可持續。

2·新消費和旅遊相互驅動

2.1 旅遊發展不斷推動新消費

在中國各階層中急速發酵的旅遊熱正在成為全球旅遊業增長的關鍵力量，這股旅遊熱也在重塑中國的中國經濟。在向消費導向型經濟轉型期間，中國快速增長的旅遊行業成為關鍵動力。中國旅遊產業將在結構和內容上發生更深層次的變化，有融合、有創新，更有大浪淘沙般的行業洗禮。旅遊新興業態保持快速增長，傳統旅遊業的創新轉型成效突出。立足行前、行中、行後消費場景，創新更多旅遊消費新業態新產品和新服務，呈現出中國國外、線上線下、旅遊生活化、多產業融合交叉發展的趨勢。旅遊消費需求端的變化已傳導至上游供給端。旅遊業的增長也帶動了中國中國諸多產業的發展，從滑雪勝地到熱帶酒店，再到高端的火車及飛機製造產業，旅遊業帶來的改變正在加速中國經濟發展轉型。

隨著經濟發展，平民化、年輕化、個性化旅遊時代已經到來。旅遊者追求個性的展現，對個性化的產品和服務的需求越來越高，越來越追求那些能夠促成自己個性化形象形成、彰顯自己與眾不同的產品或服務；隨著社會財富的普遍增長，閒暇時間的穩定增多，以及人們認識觀念的改變，旅遊者渴望休閒放鬆，傳統的觀光旅遊將被內涵和外延都深廣得多的休閒旅遊所取代；旅遊者喜歡參與性強的旅遊活動，與觀光性旅遊相對，旅遊中遊客不僅用視覺和聽覺，還要能透過肢體活動和身邊的事物產生聯繫，如探險旅遊；旅遊者希望獲得非比尋常的體驗，

注重旅遊中所體驗到的美好感覺，還希望在旅遊過後也能留下難忘的回憶。郵輪遊、海島遊、冰雪遊等渡假旅遊消費增幅巨大，體驗性旅遊消費支出比例增大。如今的中國遊客有了更多可支配收入，開始尋求更有異域風情的目的地。

當前中國的旅遊消費呈現出消費大眾化、需求品質化、競爭國際化、發展全域化、產業現代化等發展趨勢。中國旅遊研究院與螞蜂窩聯合發表《重新發現世界：全球自由行報告2017》指出，中國已全面進入「碎片化旅遊時代」。新消費主體正自下而上地加速著供應鏈的疊代，消費移動化、需求個性化、目的地IP化、產品細分化的趨勢日益明顯。全世界都在迎合中國遊客不斷變化的消費習慣，亞太地區的許多目的地都從中獲益，尤其是泰國、日本、新加坡、韓國、馬來西亞和美國。隨著中國出境旅遊發展，得益於簽證政策放寬，菲律賓、馬來西亞、越南和其他國家也迎來了更多的中國遊客。透過支付寶移動錢包等為身在國外的中國遊客提供旅遊折扣券和優惠券，使得接待中國遊客的國外酒店、航空公司和客製旅行社都因此而受益匪淺。

隨著理性消費時代的到來，中國出境旅遊已經進入「消費升級」階段，曾經占到遊客海外消費一半以上的購物預算會進一步減少，中國出境旅遊支出增幅也將降低。無論是住宿、餐飲、購物，還是文化消費，中國出境遊客都更加願意深度體驗目的地生活。數據顯示，自2015年以來，中國遊客出境遊人均購物總支出下降了8%。2016年中國遊客出境遊人均花費為2萬元人民幣，其中，非購物支出占到了三分之二。新一代中國遊客更有可能在精緻美食和文化體驗上花大價錢。以研學旅遊為例，中國研學旅遊發展迅猛，遊學市場一年比一年火熱。2017年，中國遊學人次已經增長至340萬，境外遊學人數增長至85萬。

中國旅遊研究院指出：中國遊客出境遊的習慣正在發生改變。消費行為已經明顯減少，遊客對目的地的選擇從以購物為導向的目的地向更廣泛的目的地轉移。經過十多年的高速增長，中國的出境旅遊市場正在進入中低速穩定增長的新常態。在海外消費模式方面，構成出境旅遊主力軍的中產階層正在從早期的瘋狂購物轉向深度旅遊。不喜歡購物而喜歡到全世界遊蕩的新一代中國遊客正在重塑全球旅遊新格局，同時，旅遊的小眾消費將有共同的興趣愛好、價值觀、生活情懷的不同維度的人聚集在一起，形成全球化的以社群為核心的消費群體。

人們越來越重視體驗感。例如作為人們追求極致精神滿足的代表，近年來以極地旅遊為代表的高端旅遊獲得了爆髮式增長，中國的南極遊客從2008～2016

年增長了近 40 倍，從不足 100 人增加到 3944 人，已成為全球第二大赴南極旅遊客源地。如詹姆斯·哈金在《小眾，其實不小》中所說：「我們熟悉的主流市場正在崩潰，人們更願意圍繞在他們真正熱愛的東西周圍，或者透過感興趣的次文化與來自不同領域的人們集聚成小組，願意成群地連接在一起，透過傳看周圍的資訊發現我們想要買的商品、想要走的路以及值得去傾聽的東西……」

2.2 新消費不斷催生「旅遊＋」新業態新產品

新動能迸發新活力，中國旅遊新業態轉型升級態勢更加明顯，進而掀起了一輪旅遊供給側結構性改革。旅遊供給側結構性改革深入推進，伴隨著中產階層規模的擴大，新的消費群體推動了中國旅遊業新消費業態出現。一場圍繞旅遊消費業態升級，轉變發展理念的行動已經在路上。在旅遊消費持續景氣之大背景下，旅遊產業高速向前。

隨著旅遊變成本地生活的異地化，其內涵不斷延伸，與多產業產生交叉融合，「旅遊＋」成為旅遊業與其他產業融合發展的新模式，濕地旅遊、中醫藥健康旅遊、體育旅遊、冰雪旅遊、工業旅遊、森林旅遊、研學旅遊等爭相發展，交通、住宿、餐飲、景區都已呈現全域旅遊態勢，又更新出與其他產業交融相促的形式。旅遊的功能得到極大擴展，也為人們旅遊消費提供了新的選擇。

中國旅遊產品結構將極大優化，以郵輪旅遊、自駕車露營車營地、低空旅遊為代表的「海陸空」旅遊新業態新產品不斷豐富，體育遊、文化遊、康養遊、研學遊等融合產品層出不窮。隨之的旅遊消費產品旅遊業態將會有更多樣的創新。與鄉村振興相關的旅遊仍是旅遊熱點，旅遊與科技方面的結合也會有一些新的進展。與旅遊相結合的跨界創新項目，包括旅遊與生態建設、鄉村振興、新型城鎮化、產業轉型升級的結合將會成為焦點，如康養、體育旅遊、戶外運動、特色小鎮、田園綜合體等。伴隨著政府推動發展方式轉變、經濟結構調整，將為旅遊業帶來新的發展機遇。

3・優質旅遊時代的展望

近 40 年來，中國旅遊業增長迅速，但在旅遊的發展速度、數量和質量、效益之間還存在不平衡問題。在旅遊消費領域，中國的產品質量、技術研發和創新能力還落後於消費結構升級的需要。新時代中國經濟已由高速增長階段轉向高質

量發展階段。中國旅遊產業提升質量遠比注重發展速度更為重要。人們對旅遊優質服務、產品的評判標準更加挑剔，這要求旅遊在快速發展過程中需要時刻堅持高標準、嚴要求，為消費者提供質量信得過的產品和服務。提升發展質量迫在眉睫。

優質旅遊是能夠很好滿足人民日益增長的美好生活需要的旅遊。優質旅遊是更加安全的旅遊、更加文明的旅遊、更加便利的旅遊、更加快樂的旅遊，是旅遊從「有沒有」轉向「好不好」。進入新時代，旅遊業作為對國民經濟、社會就業綜合貢獻均超過 10% 的策略性支柱產業，無論從國家宏觀發展要求，還是從自身產業發展需要來看，將從旅遊高速增長階段轉向優質旅遊發展階段。

中國旅遊將從高速增長階段轉向優質發展階段。將大力實施「優質旅遊」品牌策略，要重點針對當前旅遊消費需求顯著提升、多元化發展和旅遊市場供給不平衡、不充分的矛盾，營造更好的旅遊消費環境，在中高端消費、綠色低碳、分享經濟、現代供應鏈、資本服務等領域培育新的增長點，努力釋放旅遊消費需求的潛力。

樹立中國旅遊品牌優質形象，要透過提升旅遊消費品的標準和質量，開展中國旅遊市場「品質革命」，使之成為打造「中國旅遊強國」的契機，以先進標準引領旅遊消費品質提升，透過需求端的升級倒逼旅遊產業升級，增加「中國優質旅遊」有效供給、滿足優質旅遊消費升級的需求。同時，推出若干中國旅遊品牌，在國際上樹立中國旅遊品牌優質形象，為打造世界旅遊強國樹立中國品牌。

第二篇 國際視野中的中國旅遊

▌「16 ＋ 1」旅遊──跨越兩大洲的握手

　　新年伊始、春節將至，中國國家領導人習近平的 5 場外交都集中在歐洲：法國總統馬克宏、北歐和波羅的海國家議會領導人、英國前首相卡麥隆、英國首相德蕾莎·梅伊、荷蘭國王威廉─亞歷山大和王后馬克西瑪。同時，習近平在北京人民大會堂集體會見芬蘭、挪威、冰島、愛沙尼亞、拉脫維亞、立陶宛和瑞典七國議會領導人時說：「要對接各自發展策略，拓展務實合作領域和管道，特別是加強在『一帶一路』倡議框架下的合作，共享亞歐大陸互聯互通帶來的發展紅利。」隨著旅遊在國際交往中的獨特作用不斷凸顯，「連接中國和歐洲的橋樑」「中歐之間的紐帶」「歐洲東大門」……這些形容詞顯示出中東歐地區的重要性，也折射出「16 ＋ 1 合作」中國─中東歐國家旅遊合作的現實意義。

1·「16 ＋ 1」旅遊合作的緣起和意義

1.1 緣起

　　2012 年 4 月，在中方倡導下，中國─中東歐國家合作「16 ＋ 1」合作在華沙起步，提出促進合作的 12 項舉措。這是中國提出的新型區域合作倡議，是中歐關係的重要組成部分和有益補充。「16 ＋ 1」合作是一個雙邊和多邊框架，主要體現在貿易、投資和運輸網絡等幾個領域。「16 ＋ 1」合作助推中歐關係均衡發展，為歐洲一體化進程注入正能量。作為「16 ＋ 1」合作框架下的重要內容，旅遊合作已經成為中國和中東歐國家雙邊合作的閃光點和增長點。

　　中國與中東歐國家歷史交往密切、傳統友誼深厚，從旅遊資源稟賦、人文環境等方面看，中國和中東歐國家旅遊合作潛力巨大。在消費升級大背景下，隨著旅遊路線的深度開發，在義大利、法國、瑞士等西歐國家之外，越來越多的中國遊客將目光投向了捷克、波蘭、塞爾維亞等中東歐國家。中東歐 16 國地理位置不同，歷史背景不同，旅遊資源非常豐富，風景秀麗，與西歐國家區別較大。5年來，在領導人會晤引領下，「中國─中東歐」旅遊合作做到了雙向推進、有的放矢、政策支持。中東歐小規模、高質量、有特色的旅遊不斷吸引中國遊客。同

時，中東歐民眾對中國的瞭解也不斷加深，更多中東歐遊客也前往中國旅遊。「16＋1」合作旅遊力度不斷加大，取得長足進展，成為具有重要影響的跨區域合作機制，多邊開放合作中的一道亮麗風景線。

1.2 意義

「16＋1」框架下的旅遊深化促進中國—中東歐合作和中東歐經濟復甦。旅遊作為國家合作的重要組成部分和重點領域，有助於促進中國和中東歐國家人員交流，深化人民間的相互瞭解，鞏固傳統友誼，助力各國經濟發展。

「16＋1」框架下的旅遊合作有利於把中歐旅遊合作從西歐、南歐、北歐和俄羅斯向中東歐擴展，進一步完善中國旅遊開放格局。中國和中東歐國家旅遊資源十分豐富，雙方民眾旅遊合作訴求持續提升，旅遊合作前景十分廣闊。

「16＋1」框架下的旅遊合作既是落實「一帶一路」倡議，又能推動中東歐國家共享亞歐大陸互聯互通帶來的發展紅利。以「16＋1」合作為依託，共商、共建、共享，推動「一帶一路」倡議與歐洲投資計劃乃至促進全球經濟持續復甦，現實意義和策略意義重大。

「16＋1」框架下的旅遊合作是中國和中東歐國家開展國際交往的重要載體。旅遊傳播中國聲音、講好中國故事，對雙方在政治、經濟、社會等領域開展全面合作具有重要的積極作用。

「16＋1」框架下的旅遊合作是維護世界和中歐團結、穩定、繁榮的重要機制，是中歐整體合作的重要組成部分，助推中歐和平、改革、增長、文明四大夥伴關係發展。

「16＋1」框架下的旅遊合作是中國和中東歐國家優化經貿合作的重要著力點。旅遊合作在經貿合作中的地位不斷上升，2016 年，中國對外旅遊服務貿易額高達 3055 億美元，占對外服務貿易總額 46.2%；其中，旅遊服務貿易進口額 2611 億美元，占中國服務貿易進口額 58.8%。深化擴大旅遊合作，對於優化中國和中東歐國家雙邊貿易結構，促進雙邊貿易平衡發展具有重要意義。

「16＋1」框架下的旅遊合作是中國和中東歐國家進行人文交流的重要平臺。中國和中東歐國家都有著悠久歷史和燦爛文明，雙方開展旅遊合作，能夠有

效地拉近雙方民眾之間的地理距離和文化距離，為各類科技文化交流創造良好的人文環境，對於實現民心相通具有重要意義。

2・「16＋1」旅遊合作回顧和措施

2.1 回顧

2012～2017年，「16＋1」合作已走過5年的歷程。從2012年華沙會晤、2013年布加勒斯特會晤、2014年貝爾格萊德會晤、2015年蘇州會晤、2016年裡加會晤到2017年布達佩斯會晤，「16＋1」框架下的旅遊合作取得巨大成就和豐碩成果。2011～2016年，中國與中東歐國家雙向旅遊交流人數由50.7萬人次增長到124.9萬人次，增長146.3%。2017年，中國與中東歐各國間互訪遊客人數繼續增長。中東歐16國均已成為中國公民出境旅遊目的地國，5年間到訪中東歐的中國遊客從28萬人次增加到93萬人次，雙向留學生規模翻了一番。

「中國－中東歐國家文化遺產論壇」成為中國－中東歐文化遺產領域的一大盛事。5年來，中國－中東歐國家文化遺產部門和專家學者的工作互訪、人員交往逐步緊密，學術交流逐步由小到大、由淺入深、日益豐富。例如中國與塞爾維亞、羅馬尼亞在促進文化遺產領域交流合作及就關於防止盜竊、盜掘和非法進出境文化財產達成協議。

5年來，中國－中東歐國家文物交流合作不斷加深，文物展覽成為雙方人文交流最受歡迎、最具特色的活動。中國赴波蘭、捷克、匈牙利、羅馬尼亞、拉脫維亞、立陶宛等國，5年累計舉辦10箇中國文物藏品展覽，赴中東歐國家「華夏文明洲際行」活動和「華夏瑰寶展」系列等基本涵蓋東歐；波蘭、捷克、匈牙利、羅馬尼亞赴中國舉辦6個文物藏品展覽，促進文明交流互鑑。5年間，中國與中東歐國家之間新開6條直航航線，由中國航空、海南航空、東方航空和四川航空等航空公司執飛。

2014年5月，中國（原）國家旅遊局和中東歐各國相關旅遊管理機構共同設立中國－中東歐國家旅遊促進機構及企業聯合會，發表《中國－中東歐旅遊促進機構與旅遊企業聯合會行動計劃》，對中國和中東歐全面開展旅遊合作進行了頂層設計。

2015 年，為中國—中東歐國家旅遊合作促進年。雙方在蘇州達成《中國—中東歐國家合作中期規劃》。

2016 年，中國赴中東歐出境遊人次同比 2015 年上漲 229%，東歐國家捷克在中國新增 3 家簽證中心，分別位於成都、重慶、昆明。波蘭、捷克、匈牙利、塞爾維亞、斯洛伐克成為中國遊客人次增長最快的五大目的地。

2017 年，赴歐洲旅遊中國公民達到 1360 萬人次，比 2016 年的 1200 萬人次增長了 13.4%。

2018 年 1 月 19 日，「2018 中歐旅遊年」開幕活動在威尼斯舉行，中國和歐洲共同攜手發展旅遊業。

2.2 「16＋1」框架下的旅遊發展措施

「16＋1」合作機制建立以來，中國與中東歐多國在旅遊方面不斷加強合作，中東歐旅遊持續升溫。中歐交流日趨頻繁深入，中東歐 16 國不斷實施對中國利好的政策，催熱中東歐大批新興旅遊目的地崛起，成為中國出境遊市場上的新寵。

中國政府一直力推中東歐遊。2017 年，李克強在第六次中東歐會議上講：「我們要進一步加強旅遊合作，簡化簽證、人員通關手續，營造便捷、安全、舒適的旅行環境，力爭 2020 年實現雙向旅遊交流人數 200 萬人次的目標。」2018 年，中國為中東歐國家提供 200 個免費旅遊培訓名額，組織百名旅行商和記者赴中東歐踩線采風。

中歐「16＋1」在擴大旅遊往來規模、健全工作機制、人員往來手續便利化、宣傳推廣、共建絲路旅遊帶、地方及企業合作、旅遊人才培養等領域建立了一系列合作機制。「16＋1」中歐雙方旅遊管理部門開展了一系列合作：進行聯合市場行銷推廣，相互支持參加對方國家舉行的旅遊交易會，相互邀請旅行商和媒體采風，共同開發旅遊路線和產品等。在文化遺產保護和復原、考古發掘和研究、互設展覽、專家培訓及其他領域積極開展合作，透過舉辦各類專題研討會、合作論壇以及教育、科技、文化和藝術等領域的互訪，加深了相互瞭解。

「16＋1」中歐雙方不斷提高旅遊便利化程度。中國和中東歐國家在簡化簽證、人員通關、旅遊服務等方面合作日益深入，民眾雙向旅遊交流的意願顯著

增強，免簽與直航成為增加旅遊客流的法寶。中東歐旅遊曾存在各國簽證中心在中國中國分佈不均衡問題，導致辦簽需跨城市甚至跨省，抑制了「16＋1」旅遊需求。在雙方努力下，近年來簽證環境進一步優化。2017 年 1 月，塞爾維亞與中國簽署互免簽證協議；4 月，塞爾維亞鄰國蒙特內哥羅對中國實施簽證便利化措施。中國和中東歐國家在提升旅遊服務水平、推進遊客互訪簽證、增加直航航班航線方面取得較快進展，成績顯著。

「16＋1」各方認識到旅遊領域的巨大潛力，支持採取措施促進旅遊合作，包括定期交流、分享經驗、聯合開展旅遊調研、相互組織行銷活動、加強旅遊企業交流聯繫、打造區域旅遊產品等。隨著中國和中東歐各國開展旅遊合作，特別是旅遊創業、旅遊投資、旅遊貿易等新型旅遊合作的深入，各方致力於繼續推動人員往來便利化，有效助推了雙方在住宿、餐飲、基礎設施、製造業等領域的全方位經貿合作，為政治、外交、人文等領域開展全方位合作奠定良好的基礎。

「16＋1」旅遊合作機製作為加強中國和中東歐國家友好關係的基石，合作各方支持青年透過互訪、短期學習和獎學金計劃等開展交流。「未來之橋」是中國──中東歐青年研修交流營活動，探討在中東歐國家建立中國──中東歐青年發展中心的可能性。

中國各地區，尤其是東部沿海地區充分把握「16＋1」合作機制，面對中東歐旅遊合作的重大機遇，積極加強和中東歐各國的旅遊合作。「16＋1」框架下的旅遊合作區域性和地方性的雙邊合作勢頭良好。

3・展望

隨著中國經濟已由高速增長階段轉向高質量發展階段，中國和中東歐國家旅遊合作前景十分廣闊。合作不僅有利於擴大中國出境旅遊市場，也為中歐開展新的旅遊經濟合作提供了廣闊前景。隨著塞爾維亞免簽，捷克澤曼總統率政要和商務代表團在滬舉辦「旅遊投資研討會」，拉脫維亞希望發揮其「絲綢之路」和「琥珀之路」交會點的區位優勢，2018 年中歐旅遊年舉辦等利好信號頻傳，中國遊客赴中東歐旅遊的熱度將進一步提升。

2018 年舉辦中國─歐盟旅遊年的協議已正式簽署，「16＋1」中東歐國家的保加利亞、捷克、波蘭、愛沙尼亞、斯洛伐克等歐盟成員國紛紛表示，將進一步開發更適合中國遊客消費習慣的旅遊產品，促使旅遊市場不斷升溫。

根據《中國—中東歐國家合作布達佩斯綱要》，一系列與旅遊相關的會議將會舉行：2018 年在塞爾維亞貝爾格萊德舉辦第三屆中國—中東歐國家交通部長會議，2018 年在捷克舉辦首屆中國—中東歐國家航空論壇，2018 年布達佩斯舉辦中國—中東歐國家央行行長會議，2018 年波黑莫斯塔爾「16＋1」農業投資與裝備合作博覽會，2018 年保加利亞普羅夫迪夫舉辦「16＋1」國際農業示範園博覽會，2018 年塞爾維亞舉行第二次中國—中東歐國家林業合作高級別會議，2018 年匈牙利舉辦第二屆中國—中東歐國家新聞發言人對話會，2018 年第六屆中國—中東歐國家教育政策對話和中國—中東歐國家大學聯合會第五次會議，2018 年舉辦第三屆中國—中東歐國家文化創意產業論壇，2018 年馬其頓舉辦第五次中國—中東歐國家高階智庫研討會等交流活動，2018 年克羅埃西亞在杜布羅夫尼克舉辦第四次中國—中東歐國家旅遊合作高階會議，2019 年在中國舉辦第二屆中國—中東歐國家文化遺產論壇……中東歐與中國旅遊機構將進一步密切合作，中國—中東歐國家旅遊協調中心將在中國推廣中東歐國家旅遊品牌，中東歐旅遊主管部門進一步做強中東歐旅遊品牌。2018 年在布達佩斯舉辦第三屆中國旅遊資訊日活動。總之，會議和活動極大地促進了「16＋1」框架下的旅遊發展。

同時，文化旅遊方面也有很大的舉動。2018 年，在中國舉辦的活動包括第二屆「16＋1」藝術合作論壇、第二屆中國—中東歐國家非物質文化遺產保護專家級論壇、首屆「16＋1」圖書館聯盟館長論壇、第二屆「16＋1」舞蹈冬令營、首屆「16＋1」爵士樂夏令營；2018 年，中東歐國家舉辦第四屆「16＋1」舞蹈夏令營，馬其頓共和國設立「16＋1」文化合作協調中心，各方透過「16＋1」舞蹈文化藝術聯盟、「16＋1」音樂院校聯盟和「16＋1」藝術創作與研究中心等平臺不斷開展深度交流與旅遊務實合作。

在「旅遊＋」方面，「16＋1」各方將加強體育領域合作，鼓勵各級體育組織建立直接聯繫，開展交流，探討舉辦研討會和聯合訓練營、開展長短期教練交流、分享管理經驗、合作建設體育設施。同時，以北京 2022 年冬奧會為契機加強冬季項目旅遊交流，在中東歐國家開展武術活動，開展「16＋1」體育旅遊合作。

總之，隨著「16＋1」旅遊合作的不斷推進，2020 年雙向旅遊交流人數 200 萬人次的目標指日可待！

從亨利護照指數來看中國旅遊發展的任重道遠

在今天這個全球化的世界中，簽證規定在控制外國國民跨越國境時扮演著極為重要的角色。而同時，全球化與國家主權的拉鋸戰依然進行，而大趨勢下的個人又有不同程度的自由選擇自己的國民身份。國家護照的含金量為世界各國人民所關注。因為，它不僅僅是一個國家或地區影響力的象徵，更是和各國民眾出國旅遊等切身利益息息相關。透過一本小小護照，窺探中國旅遊的時事變遷。

1 · 亨利護照指數

1.1 相關概念

護照（Passport）是一個國家的公民出入本國國境和到國外旅行或居留時，由本國發給的一種證明該公民國籍和身份的合法證件。Passport 在英文中是口岸通行證的意思，也就是說護照是公民旅行透過各國國際口岸的一種通行證明。在國際舞臺上，護照的價值遠超於每個國家自己頒發給公民的「身份證」。護照誕生於 1540 年亨利五世的英國，並從 1914 年一戰爆發時開始需要添加照片。

護照不僅是簡單的旅行證件，它既是通往國際機會的門戶，也是通向這些機會的障礙。一直以來，國家護照的含金量為世界各國人民所關注。因為，它不僅僅是一個國家或地區影響力的象徵，更是和各國民眾出國等切身利益息息相關。

簽證（visa）是一個國家的主權機關在本國或外國公民所持的護照或其他旅行證件上的簽注、蓋印，以表示允許其出入本國國境或者經過國境的手續，也可以說是頒發給他們的一項簽注式的證明。概括說，簽證是一個國家的出入境管理機構（如移民局或其駐外使領館）對外國公民表示批準入境所簽發的一種文件。

出國旅遊有三種常見簽證。

①互免簽證：雙方人員持有效的本國護照可自由出入對方國境；

②單方免簽：單方面允許某國公民免簽入境；

③落地簽：申請人不直接從所在國家取得前往其他國家的簽證，而是持護照和該國有關機關發給的入境許可證明，等抵達該國口岸後，再簽發簽證。

中國公民簽證要求是指世界各國家和地區對中國公民的簽證要求。中華人民共和國公民出入境時，會因為持有護照種類的不同而有不同的簽證要求。免簽入境並不等於可無限期在協定國停留或居住，根據協定要求，持有關護照免簽入境後，一般只允許停留不超過 30 日。持照人如需停留 30 日以上，按要求應儘快在當地申請辦理居留手續。免簽或落地簽國數量的多少，被認為是衡量一國軟實力的指標。

出國旅遊或者工作的人往往會更能體會到護照的重要性。在出國時不僅需要辦理好護照，同時還需要辦理好簽證，這樣才能順利出行。

「亨氏護照指數」（Henley Passport Index），也被稱「亨氏簽證受限指數（Henley Visa Restrictions Index）」，是目前最權威的針對全球不同國家的公民旅行自由度的排名。亨利和合作夥伴（Henley & Partners）顧問公司分析研究了世界上所有國家和地區的簽證規定，之後按照不同國家的公民前往海外所享有的免簽證國家數而創建了這一指數，排名是根據國際航空運輸協會（IATA）的數據和亨利諮詢公司自己的研究結果排定的。

「亨利護照指數」從 2006 年起，已經更新了 13 年，它也成為了目前最穩健可靠的指數。排名系統是基於在不需要申請簽證的情況下，本國公民持有該國護照可以進入的國家數量而統計的。

指數計算方法如下：

內部因素：

（1）人類發展：根據聯合國人類發展指數計算，包含醫療保健、教育和生活水準三個維度。

（2）經濟實力：根據購買力評價計算的 GDP

（3）和平穩定度：根據經濟與和平研究機構發佈的全球和平指數計算。

外部因素：

（4）赴國外旅遊自由度：即無需簽證或落地簽證可以去海外旅遊的國家數量，按照國家大小計算加權值。

（5）赴國外定居或工作自由度：即無需簽證或落地簽證可以去海外旅遊的國家數量，按照國家大小計算加權值。

Henley & Partner 的名單是金融公司根據他們提供給公民的訪問權對全球護照進行排名的幾個指數之一。其他還有阿頓資本公司（Arton Capital）的護照指數。

1.2 亨利護照指數的意義

現代護照和簽證體系的出現，與現代民族國家的誕生有著密切的聯繫。簽證制度本質上是國家邊界管理職能的「位移」。如今，拒絕和允許他國國民入境，已經成為國家行使主權的一個標誌。這一數據直接反映了不同國家的公民持有護照所享有的免簽國家數量，這一數據同時也反映了不同國家以及地區的經濟發展水平和國家外交水平。

在當今出境旅遊和辦公越來越頻繁的今天，「亨利護照指數」被公認為是權威的護照指數排名。一個國家的護照自由度，一定程度上反映了這個國家的國際地位以及外交地位。

在美國，公共領域關於經濟方面的討論通常集中在鋼鐵價格或者廉價手工製品上。但在中國，公共話語往往集中在人的消費力上。隨著中國遊客的湧出，也輸出到了海外。如果想要衡量中國消費者是如何重塑世界的，看看他們走出國門的腳步就可以了。中國不允許多重國籍，而中國護照一旦放棄很難重新申請。亨利護照指數對於現今的中國也就越來越重要了。這對龐大的海外華人群體和不斷出國的公民而言，無疑是一種限制和考驗。對於普通的民眾來說，護照含金量的提高，免簽國家增多，將帶來出行的便捷。

但是，我們也要看到，與中國簽有免簽協議和單方面給予中國免簽的國家，多為旅遊島國或第三世界國家，而與中國有大量經貿聯繫、文化聯繫的西方發達國家與中國卻沒有建立此等制度。一些國家並沒有完全開放免簽或落地簽，如馬來西亞、烏拉圭的「免簽」，菲律賓「落地簽」，都需要一系列限制條件。有些國家還可以參加旅行社跟團的方式免簽進入，例如俄羅斯對團隊遊客開放免簽政策。有些國家坐郵輪前往是免簽的，航線選擇也很多。

曾經中國與全球化智庫（CCG）及中國社會科學院共同在京發表的《國際人才藍皮書》（2014）指出，國際人才在中國「流入」「流出」失衡，造成這

種現象的原因之一是,中國護照「含金量」較低,阻礙了人才流動。與中國簽有免簽協議和單方面給予中國免簽的國家,多為旅遊島國或第三世界國家,而與中國有大量經貿聯繫、文化聯繫的西方發達國家與中國卻沒有建立相應的便利化制度,這阻礙了人才的流動,也不利於雙方之間的經貿、文化往來。

2·亨利護照指數與旅遊

2.1 最新亨利護照指數

截至 2018 年 5 月 25 日,英國亨氏顧問公司發表了最新的 Visa Restrictions Index 2018 報告和最新的「亨利護照指數」(Henley Passport Index),對可免簽前往國家的數量,對全球護照進行排名。在本次的排名榜中,亨利護照指數再次得到了更新,而這一次較比與 2018 年 1 月時的排名,發生了重大改變。

日本憑藉免簽 189 個國家／地區排名第一。

德國和新加坡排名第二,免簽 188 個國家／地區。

排在第三位的是瑞典、芬蘭、義大利、西班牙、丹麥、法國和韓國,187 個免簽目的地國家／地區。

排名第四的是奧地利、盧森堡、荷蘭、挪威、英國、美國和葡萄牙,共有 186 個免簽目的地／國家。

排在第五名的共有 4 個國家,分別為比利時、愛爾蘭、瑞士和加拿大,免簽證可進入 185 個目的地國家／地區。

排在前十的還有紐西蘭、捷克共和國和馬爾他,他們的免簽國為 182 個;冰島 181 個;匈牙利、斯洛維尼亞和馬來西亞 180 個。立陶宛、拉脫維亞和斯洛伐克排名第 10,免簽證可進入 179 個國家。

蘇丹、葉門、巴基斯坦、索馬利亞和敘利亞、阿富汗和伊拉克排名最後。香港排名第 16,臺灣排名第 26,澳門排名第 29,印度排名第 76。

2018 年排名提升最快國家／地區:烏克蘭 2017 排名 58,2018 排名 38,當前免簽國家／地區數 128;喬治亞 2017 排名 68,2018 排名 49,當前免簽國家

／地區數 111；中國 2017 排名 85，2018 排名 68，當前免簽國家／地區數中國雖然排名第 68，但中國成為 2018 年排名提升最快的三個國家之一。

2.2 中國的亨利護照指數

根據前述發表的「亨利護照指數」榜單顯示，中國的護照則從年前的 75 名，上升到了 68 名，可免簽國家也新增加了 10 個。截至 2018 年 8 月 10 日，中國可免簽國家已經達到了 71 個。上升速度可以說相當快，而 2017 年時，中國才排到 85 名，可免簽國家只有 51 個。中國暫時排名並不靠前，但值得讓人注意的是，中國的增長速度位於世界第三，排名上升了 17 位。

根據外交、領事部門發表的最新消息，最新的簽證便利政策包括，盧安達政府自 2018 年 1 月 1 日起對中國在內所有國家公民實行落地簽證政策；2018 年 1 月 16 日，中國和阿聯酋互免簽證；中國和波赫兩國簽署互免簽證協定，2018 年 5 月 29 日起正式實施生效；2018 年 8 月 10 日起，中國和白俄羅斯關於互免持普通護照人員簽證的協定正式生效！截至 2018 年 8 月底，中國已與 127 個國家締結各類互免簽證協定，中國普通護照「含金量」繼續穩步提高。

全球對中國開放了免簽／落地簽的 71 個國家或地區包括：

互免普通護照簽證 13 個國家：

聖馬利諾（需先入境義大利）、塞席爾、模裡西斯、巴哈馬、格瑞那達、斐濟、厄瓜多爾、東加、塞爾維亞、巴貝多、阿聯酋、波赫、白俄羅斯。

單方面免簽允許中國公民免簽入境國家或地區 15 個：

亞洲（2 個）：印尼、韓國（濟州島等地）。非洲（3 個）：摩洛哥、法屬留尼旺、突尼西亞。美洲（7 個）：安提瓜和巴布達、海地、南喬治亞和南三明治群島（英國海外領地）、聖克里斯多福及尼維斯、土克凱可群島（英國海外領地）、牙買加、多米尼克。大洋洲（3 個）：美屬北馬里亞納群島（塞班島等）、薩摩亞、法屬玻里尼西亞。

單方面允許中國公民辦理落地簽有 43 個國家（地區）：

亞洲（20 個）：亞塞拜然、巴林、東帝汶、印尼、卡達、寮國、黎巴嫩、馬爾地夫、緬甸、尼泊爾、斯里蘭卡、泰國、土庫曼、汶萊、伊朗、亞美尼亞、

約旦、越南、柬埔寨、孟加拉（註：印尼同時實行免簽和落地簽政策）。非洲（15個）：埃及、多哥、維德角、加彭、幾內亞比索、葛摩、象牙海岸、盧安達、馬達加斯加、馬拉威、茅利塔尼亞、聖多美普林西比、坦尚尼亞、烏干達、辛巴威。美洲（4個）：玻利維亞、蓋亞那、蘇利南、聖赫倫那（英國海外領地）。大洋洲（3個）：帛琉、吐瓦魯、萬那杜。歐洲（1個）：烏克蘭。

臨時免簽：

2個國家（地區）：俄羅斯（世界盃免簽）、阿爾巴尼亞（旅遊旺季免簽）

團體免簽：

玻里尼西亞、留尼旺、蒙特內哥羅、菲律賓、俄羅斯等國。

根據該指數，中國護照 2018 年的排名是自 2008 年以來上升較快的。中國公民旅遊目的地國家／地區範圍也在不斷擴大，免簽、落地簽國家／地區又增加了不少，出境旅遊很方便。中國護照含金量不斷提升，各國放寬簽證喜迎中國遊客。

在過去 10 年裡，中國護照的最差排名出現在 2015 年，當時名列第 94 名。中國可以免簽 71 個國家和地區，暫時世界排名並不靠前。同時，那些發達經濟體沒有出現在對中國公民實行免簽證的國家之列，而這些國家恰恰是許多中國遊客最想去的。由此可以看出，簽證含金量對一個國家或是個人的作用都不可忽視。

2.3 中國的出境旅遊發展

過去 10 年，中國出境遊市場經歷了爆炸性增長，而其增長的後續潛力十分可觀，因為中國只有 5% 的公民持有護照，而美國則為 40%。同時，中國畢竟是世界上的第二大經濟體，給予中國公民免簽證待遇的國家數量，與中國的國際地位和實力相比是不相符的。這也就不難解釋為什麼說中國出境遊市場將長期處於繁榮狀態，中國護照尚未得到它應得的待遇。

20 世紀 80 年代中到 90 年代初，中國允許公民去一些亞洲鄰國旅遊、訪問。同時，也有部分公派商務旅行者、文化交流訪問學者及研討會與會者出國訪問。

1995 年，中國開始實行「中國公民組團出境旅遊目的地政策」（Approved Destination Status），允許人們組團前往獲批的國家旅遊。這些旅遊目的地國家針對中國旅遊團隊發放的團隊旅遊簽證就叫 ADS 簽證。

從 20 世紀 90 年代中到 2010 年，在「中國公民組團出境旅遊目的地政策」下，有資質的旅行社組織的跟團遊興起並發展良好，跟團遊通常涉及多個目的地。

從 2010 年至今，前往海外旅遊的中國遊客已經成為一股不可忽視的力量。

2013 年 7 月出境入境管理法施行以來，全國出入境人員總量以年均 6.7% 的較大幅度持續增長。

2015 年出入境人員達 5.2 億人次。

2016 年中國出境旅遊人數也在持續增長；根據聯合國世界旅遊組織的數據，2016 年中國人出境旅遊花費比 2015 年增加 12%，花費約為 1110 億美元，同比增長了約 5%，是 10 年前的 11 倍。

2017 年中國公民可以免簽證或落地簽前往的國家和地區增加了 6 個，包括巴貝多、聖克里斯多福及尼維斯、塞爾維亞、突尼西亞、卡達、加彭等。而據美國阿頓資本公司發表的另一項排行榜，為中國公民提供免簽證和落地簽證待遇的國家在 2017 年增加了 7 個。在中外人員往來方面，2017 年，中國居民首站赴外國預計突破 6000 萬人次。

隨著中國國民收入不斷增多，消費能力不斷增加，旅行經驗不斷增加，同時，目的地對中國遊客的簽證政策也日漸友好，這讓中國遊客的出行變得容易許多。可以深入體驗當地生活的自助遊旅遊形式變得受歡迎起來。此外，中國人的出境旅遊往往預示著潛在的海外投資和消費支出，這有助於在目的地創造大量就業。互聯網、社交媒體、移動應用和移動支付的激增，為中國遊客帶來了更多便利，凸顯了中國旅遊業獨一無二的地位。

如今，中國遊客的足跡遍佈東南亞、非洲、南美甚至極地地區。中國年輕人喜歡自駕旅遊，興趣從觀光、購物轉向了瞭解歷史、體驗文化。攜程網稱，每年選擇該公司的中國遊客約 1500 萬人次，他們的境外旅行在全球創造了 1 億個就業機會，受益最大的是柬埔寨這類國家。越來越多國家為中國公民放寬個人旅遊

簽證條件。與此同時，那些為中國公民旅遊提供便利的國家也從中獲得了回報。例如，在 2016 年 10 月的國慶黃金週期間，大批中國遊客蜂擁至非洲國家摩洛哥旅遊，原因就是摩洛哥當年早些時候對中國公民推出了免簽證待遇。

3・從一斑窺全貌——展望中國在世界旅遊中地位的提高

前往海外旅遊的中國遊客已經成為一股不可忽視的力量，同時也給世界旅遊做出了很大的貢獻。各國簽證政策的變化頻次明顯提高，紛紛放寬簽證政策招徠中國遊客，中國遊客出國更方便。全球二百多個國家，雖然中國護照在簽證排名並不靠前，並不是全球免簽最多的，但是含金量越來越高。中國對於海外公民的保護絕對可以稱得上是處於世界前列。一旦中國公民在海外遇到危險，強大的領事館保護系統可以盡一切所能，為中國公民提供可靠保護。中國政府也鼓勵民眾出境旅遊，在全球舞臺上展現中國軟實力。

「亨利護照指數」已經更新了 13 年，也成為了目前最穩健可靠的指數。隨著中國亨利護照指數排名提升，成就一場你「說走就走的旅行」！

▍上合組織推動下的旅遊發展回顧與暢想

2018 年 10 日，上合組織青島峰會，各成員國旅遊部門代表簽署《2019—2020 年落實〈上海合作組織成員國旅遊合作發展綱要〉聯合行動計劃》。該計劃是 5 月 9 日在武漢召開的上合組織成員國旅遊部長會議審議透過的。該計劃涉及國家旅遊部門合作、推動旅遊產品領域合作、提高旅遊服務質量合作、保護旅遊者合法權益及保障旅遊安全領域合作、科學研究和旅遊技術領域合作五個方面。聯合行動計劃契合了近年來上合框架下旅遊合作發展的實際，體現了旅遊合作新進展和新趨勢。作為未來兩年加強上合框架下旅遊領域合作的指導性文件，將積極推動旅遊領域合作務實深化，提質升級。

1・上合組織與旅遊

1.1 上合組織介紹

上海合作組織（SCO：Shanghai Co-operation Organization）於 2001 年 6 月 15 日在黃浦江畔誕生，是首個以中國城市命名的國際組織。以「互信、

互利、平等、協商、尊重多樣文明、謀求共同發展」為基本內容的「上海精神」被寫入成立宣言，成為上合組織成功發展的重要思想基礎和指導原則。上合組織包括8個成員國：中華人民共和國、印度共和國、哈薩克共和國、吉爾吉斯共和國、巴基斯坦伊斯蘭共和國、俄羅斯聯邦、塔吉克共和國、烏茲別克共和國；4個觀察員國：阿富汗伊斯蘭共和國、白俄羅斯共和國、伊朗伊斯蘭共和國、蒙古國；6個對話夥伴：亞塞拜然共和國、亞美尼亞共和國、柬埔寨王國、尼泊爾聯邦民主共和國、土耳其共和國和斯里蘭卡民主社會主義共和國。工作語言為漢語和俄羅斯語。設兩個常設機構，分別是設於北京的祕書處及設於烏茲別克首都塔什干的地區反恐機構執行委員會，祕書長和地區反恐機構執行主任由國家元首理事會任命，任期三年。2016年1月1日起，分別由阿利莫夫（塔吉克籍）和西索耶夫（俄羅斯籍）擔任。

上合組織源於1996年「上海五國」會晤機制，由哈薩克、中國、吉爾吉斯、俄羅斯、塔吉克、烏茲別克於2001在上海成立，初衷和早期任務聚焦於政治互信、地區安全和經濟合作，後加入科技、文化、教育、環境保護等合作。2002年，上合組織聖彼得堡峰會簽訂《上海合作組織憲章》，規定了組織宗旨與原則、組織架構、主要活動方向，2003年9月19日生效。2017年6月，印度、巴基斯坦獲得成員國地位。上合組織成為幅員最廣、人口最多的綜合性區域組織。

上合組織宗旨是加強各成員國之間的相互信任與睦鄰友好；鼓勵成員國在政治、經貿、科技、文化、教育、能源、交通、旅遊、環保及其他領域的有效合作；共同致力於維護和保障地區的和平、安全與穩定；推動建立民主、公正、合理的國際政治經濟新秩序。上合組織對內遵循「互信、互利、平等、協商，尊重多樣文明、謀求共同發展」的「上海精神」，對外奉行不結盟、不針對其他國家和地區及開放原則。

上合組織最高決策機構是成員國元首理事會，每年舉行一次，決定所有重要問題。政府首腦（總理）理事會每年舉行一次。此外，運行機制還有議會領導人會議、安全會議祕書會議、外長會議、國防部長會議、緊急救災部門領導人會議、經貿部長會議、交通部長會議、文化部長會議、教育部長會議、衛生部長會議、執法部門領導人會議、最高法院院長會議、總檢察長會議等。協調機制是上合組織成員國國家協調員理事會。

隨著印度和巴基斯坦的加入，上合組織因其地理位置成為連接亞太和大西洋地區的天然橋樑，成員國國土面積占歐亞大陸四分之三，人口占全球近一半，涉及從北極地帶到印度洋，從太平洋到波羅的海包括南亞和中東的廣大區域，成為世界上人口最多、面積最大的綜合性地區合作組織。上合組織最主要的成果就是在亞歐大陸形成了一種開放、互信和相互尊重的關係模式，安全、經濟、人文為其三大支柱性合作領域，不僅為區域安全提供保障，也很大程度維護了世界和平，是維護地區安全、促進共同發展、完善全球治理的重要力量，對世界意義重大。

17 年來，上合組織已經成為多極世界中最富吸引力的中心之一，旅遊從國際合作的邊緣走向中心，發揮積極作用的時機已經成熟。上海合作組織成員國互為近鄰、山水相連，旅遊合作互補性強，具有很大發展潛力。這裡旅遊資源富集，多元文化交融，其中許多自然景觀和歷史遺蹟被列入聯合國教科文組織世界遺產名錄，發展旅遊業具有得天獨厚的優勢。旅遊合作已成為成員國經濟發展的重要組成部分，並推進了上合組織國家間睦鄰友好合作關係的鞏固和發展。成員國之間的旅遊交流合作促進民眾往來，增進相互間的理解和包容，上合組織為「一帶一路」注入新動力，使得成員國在世界旅遊版圖中的地位更加重要。

旅遊業作為上合組織不可忽視、不可或缺的重要合作領域，是頻繁交流與務實合作的典範。2016 年 6 月，成員國簽署《上合組織成員國旅遊合作發展綱要》，為上合歷史上首份為強化成員國旅遊合作而制定的文件；隨後簽署《2017—2018 年落實上合組織成員國旅遊合作發展綱要聯合行動計劃》，體現了對加強成員國旅遊合作的高度認同；2018 年 5 月 9 日，上合組織成員國在湖北武漢召開首屆旅遊部長會議提出，認真落實《上合組織成員國旅遊合作發展綱要》，做好旅遊發展統籌；促進各國旅遊發展策略政策對接，優化旅遊政策環境；推動旅遊與相關產業融合發展，讓旅遊為其他產業賦能。6 月 10 日，上合組織青島峰會，各成員國旅遊部門代表共同正式簽署《2019—2020 年落實〈上海合作組織成員國旅遊合作發展綱要〉聯合行動計劃》。

1.2 歷年合作回顧

行動計劃涵蓋的五個方面的合作內容非常重要。如提高旅遊服務質量的合作，要求雙方增加簽證便利化、增加航班、增加交通運輸的承載能力等；推動旅

遊產品領域的合作，需要雙方做好旅遊產品方面的互通有無，加大宣傳；在保護旅遊合法權益及保障旅遊安全領域合作，包括緊急情況下，提供救助、保護遊客安全的措施；在科學研究和旅遊技術領域合作，開展智慧旅遊，運用新技術開展宣傳、加強合作等。

旅遊合作是各成員國在人文領域合作的重點。從包括成員國旅遊部長會議在內的重要機制性安排到舉辦中國—俄羅斯旅遊年、中國—印度旅遊年以及中國—哈薩克旅遊年等大型雙邊活動，從互辦文化年、語言年、旅遊年、藝術節和舉辦國際博覽會等到中國如與俄羅斯、哈薩克等國共建教師教育聯盟等，人文交流合作範圍廣泛。上合組織各成員國發展並擴大了旅遊領域的多雙邊平等互利合作，合作領域涉及旅遊便利化、基礎設施建設、產品開發、市場推廣協作和秩序整治、旅遊安全、技術交流、投資合作、標準互認、機制建設等多方面，基本實現了旅遊全領域全涵蓋，從多個層面夯實了成員國的民意基礎。

近幾年，上合組織與中國很多城市展開了務實合作，祕書處積極與地方交往，組織了更多的活動。中國北京、上海是上合組織國家旅行主要目的地，其次四川、重慶、貴州、陝西頗受歡迎。透過旅遊宣傳、民眾往來和投資合作，成員國的形象在年輕人心中開始從「陌生的鄰居」，發展到「熟悉的朋友」。中國民眾前往上合組織國家旅遊的熱情，和對方前往中國旅遊同樣高漲。2017 年，上合組織成員國前往中國旅遊人數達 361.7 萬人次，同比增長 11.75%。中國公民感興趣的上合旅遊目的地為俄羅斯、印度和哈薩克，2017 年該三國遊客分別為170 萬人次、20 萬人次、20 萬人次，對方前往中國旅遊人次分別為 230 萬、80 萬、20 萬。結構上，旅遊集中在中國和俄羅斯，俄羅斯遊客占比超 50%，70% 的中國遊客首選俄羅斯。

中亞是中國新興的旅遊目的地，中亞國家到中國來旅遊也是近年才興起。目前，中國一些二線城市的知名度逐漸提高，像四川、重慶、貴州、陝西一些絲綢之路沿線省市很受歡迎。中亞有很多值得看的地方，中國旅遊者希望能去烏茲別克、吉爾吉斯、塔吉克、土庫曼、哈薩克等中亞國家旅遊。2017 年數據顯示，上合組織成員國到訪中國的遊客僅占入境遊總人次的 8.6%，中國到訪上合組織成員國的遊客僅占出境總人次的 3.4%，旅遊發展潛力很大。

2‧上合組織對旅遊的推動作用

2.1 上合組織與「一帶一路」

　　由於全球旅遊發展潛力東移，上合組織各成員國在世界旅遊版圖中的地位更加重要。在眾多國際合作中，旅遊合作共識多、分歧少、前景廣闊，應作為雙邊、多邊國際交流合作的重點領域和優先方向。隨著上合組織各成員國對旅遊發展的重視和區域內旅遊市場的持續增長，旅遊被納入策略合作的框架。旅遊成為成員國不同國家國民相親相融的黏合劑，旅遊成為傳播文明、交流文化、增進友誼的橋樑。

　　「一帶一路」倡議從其誕生起就與上合組織密不可分上合組織成員國和觀察員國都是「一帶一路」沿線國家，所涵蓋的地區也為「一帶一路」核心區。2013年9月，習近平首次提出共同建設「絲綢之路經濟帶」，就是在上合成員國的哈薩克。「一帶一路」旅遊先行先試為上合組織注入新的發展動力，為上合組織功能優化帶來機遇，成為上合組織深化區域經濟合作的切入點和區域經濟合作增長點。旅遊有力地促進了區域經貿合作從雙邊到多邊的轉型。習近平指出：「我們希望絲綢之路經濟帶建設與上海合作組織各國發展規劃相輔相成，將和有關國家一道，實施好絲綢之路經濟帶與歐亞經濟聯盟對接，促進歐亞地區平衡發展。」

　　旅遊合作是國際合作的重要領域，旅遊已經成為上海合作組織成員國合作的重要引擎。上合組織旅遊合作研討會以「旅遊：上合組織新亮點，區域發展新動力」為主題，致力於與世界旅遊聯盟加強資訊交流和溝通，加強旅遊目的地推廣合作。各國蓬勃發展的旅遊業在為本國居民謀取福祉的同時，也為各國文化經貿交流搭建了廣闊平臺。中國高度重視、認真落實《上合組織成員國旅遊合作發展綱要》，做好旅遊發展統籌；促進各國旅遊發展策略政策對接，優化旅遊政策環境；推動旅遊與相關產業融合發展，讓旅遊為其他產業賦能。

　　區域化是當今世界經濟發展的一個重要趨勢。隨著世界旅遊業快速發展，跨國跨地區的旅遊合作已成為全球熱點之一。上合組織成員國區域旅遊合作具有地緣鄰近性、文化認同性、旅遊資源互補性與差異性、客源市場巨大潛力、經貿驅動和政策導向性等特徵。上合組織和「一帶一路」倡議為古絲綢之路沿線國家的旅遊市場提升了熱度，也為各國開展旅遊合作開拓了新領域。上合組織成員國國際旅遊增長趨勢較緩，客流季節變化明顯；在整體空間分佈上，呈現出主體邊境

性強、市場集中度高、以邊境商貿旅遊為主等特徵。旅遊產業作為上合組織不可或缺的重要合作領域，是密切交流與務實合作的典範，更應有新時期的擔當。

國際旅遊交流與合作離不開國家間的政治互信，以及由此而促成的簽證、移民、海關和邊境管理的良性合作；離不開主流媒體的基礎形象建構和網路社交媒體的互動傳播，以增加潛在客源特別是年輕人對目的地國家的好感度；離不開機場、碼頭、鐵路、公路、口岸、電信等基礎設施的互聯互通；離不開公共服務和商業環境的完善。在上合組織區域內，中國推動建成 4000 公里鐵路、超過 10000 公里公路；推動成立上海合作組織開發銀行，向成員國提供 50 億美元貸款用於合作融資；2018 年前完成為成員國 2000 名中小學生舉辦夏令營活動；2017 － 2019 年為成員國培訓 1000 名貿易便利化專案人員。旅遊市場轉化為「中亞＋中國」整合型國際旅遊目的地。上合組織積極推動以「絲綢之路經濟帶」為主軸的區域合作穩步發展。

2.2 上合組織對發展旅遊的作用

上合組織逐步成為地緣競爭與對抗的緩衝器和減壓閥、區域經濟合作的主要機制和有效平臺，以及實現地區治理的參與者和推動者。上合組織峰會提出上合組織將與東盟及未來的「區域綜合夥伴關係」計劃對接，同時還將與未來的「中日韓自貿區」對接。上合組織在構建「和諧地區」方面發揮著中流砥柱的作用。上合組織在中亞建立了倡導以和平方式解決各類紛爭的機制，在國際舞臺上樹立了成功的典範。

但是，與亞太、歐洲和北美等發達國家間的旅遊合作相比，上合組織成員國之間的旅遊交流總體上還處於初級階段，各國旅遊市場發育不平衡、旅遊資源開發不充分、「政熱經溫旅遊冷」較突出。但上合組織成員國透過上合組織開展旅遊業合作的積極性非常高，已建立以元首峰會為頂端的多層次的定期會晤機制。上合組織積極推動人文合作和民間交流，在文化、教育、影視、衛生、體育、旅遊等領域均取得了顯著成果，加強了上合組織民意基礎和社會基礎。

中亞地區是多種文明的交匯地，各種文明自古以來透過「絲綢之路」友好交往。中國和中亞國家的旅遊交往合作都是建立在平等、互利基礎上。文化差異是中亞地區的衝突存在的深層原因之一。上合組織透過文化、教育、衛生、科技等部長會晤機制，不斷規劃、設計、組織、實施各類旅遊和文化合作項目，強化彼

此合作和共享關係。推動中國和中亞國家旅遊的順利開展。上合組織在如下方面推進了區域旅遊合作：

形成更具時效、更有效率的常態化合作機制，高階策略性交流和日常工作機制並重。高階互訪中，深入探討區域旅遊合作的策略性、長期性、全局性議題，並持續向世界各國傳達上合組織加強旅遊合作的決心和態度。在日常工作機制中，建立定期互訪制度及旅遊聯席會議制度，完善上合組織旅遊部長會議機制。加強民間交流合作機制，推動包括各成員國旅遊研究機構、旅遊協會以及旅遊企業的常態化交流合作。合作方式探索「旅遊＋」的合作模式，推動上合組織成員國密切合作，實現需求平衡、利益兼顧的共同發展目標。

提升區域內的旅遊便利化水平。全面強化安全，維護穩定；加強旅遊危機管理與應急措施，為遊客提供安全保障；改善交通、通訊條件，完善相應基礎設施以提高旅遊接待能力，開通上合組織「國際旅遊客運專線」；積極推進旅遊便利化，簡化煩瑣的簽證及通關手續，推行「一站式通關」、一次通關遊覽全程；積極推進上合組織內部無障礙旅遊建設；開展上合組織旅遊資訊共享平臺的項目建設，構築旅遊諮詢、旅遊投資項目等資訊發佈的公共平臺。

推動形成聯通區域內外的產品和市場整合開發格局。旅遊產品和市場優先選擇成員國合作，也預留接口，探索更大範圍、更多模式的旅遊合作；產品開發考慮上合組織整體市場，而不侷限於一國一地。透過旅遊合作帶動旅遊購物，促進旅遊與貿易協調發展，市場開發既向內也向外。

旅遊教育形成對區域旅遊合作的有效支撐。教育合作充分發揮政府和市場作用。加強上合組織成員國本土地旅遊人才培養，積極推進旅遊相關專業設置，開展各類培訓、研習、實習及企業短期專業訓練，各國相互承認學分、學歷；增加互派留學生，培養應用型國際化人才；擴大青少年的友好交流；推進各國旅遊研究機構的交流，設立科學研究基金，支持針對上合組織旅遊合作的研究；推動旅遊行業經營、管理人才，以及導遊、廚師、服務員等專業技術人才的相互引進。

2.3 成員國各國發展旅遊的措施

吉爾吉斯為吸引中國遊客，特意建造了李白博物館。此外，舉辦全世界遊牧民族節，用山地生態遊吸引世界各國遊客；塔吉克每三年制定一次旅遊規劃，希望將旅遊與生態、文化相結合，將該國打造成國際旅遊目的地；烏茲別克旅遊部

門為吸引中國遊客，專門成立中國組，配備懂漢語的工作人員，加大對漢語導遊的培訓，以營造便利的語言環境。

烏茲別克已向中國學習，開展了「廁所革命」，並在重點景區安排旅遊警察，保障遊客安全，取得非常不錯的效果與迴響；烏茲別克將於 2018 年 7 月 1 日起，在中國推出電子簽證，進一步簡化簽證手續，吸引更多中國遊客；與其他成員國進一步加強協調機制，共同加強宣傳推介推廣旅遊目的地。

俄羅斯對於「萬里茶道」旅遊充滿興趣。2016 年以來，不僅在政府機構層面開展了相對固定合作，而且建立了合作機制，每年舉辦中俄蒙三國旅遊部長會議。中俄蒙三國部長共同簽署《首屆中俄蒙三國旅遊部長會議備忘錄》。三國在國家層面進行了磋商研討，建立了萬里茶道的推廣聯盟，儘快把這條路變成繁榮的旅遊之路，繼續發揮商貿作用，促進經濟發展。三國目前的積極性非常高，也開闢了很多路線，在今後繼續進行推廣和宣傳。

2017 年印度舉辦國際瑜伽節，吸引不少上合組織成員國遊客。康養旅遊改變著人們的生活方式。隨著線上旅遊的普及，印度致力於打造共享旅遊平臺，提升旅遊競爭力，建立旅遊技術培訓職業體系，開展交流項目，培養旅遊人才。

中國政府在與俄羅斯、蒙古接壤的滿洲裡市設立了邊境旅遊試驗區。下一步還會在沿邊地區設立更多的邊境旅遊試驗區，並探索與其他鄰國共同創設跨境旅遊合作區，讓邊境地區的居民更加自由地往來，旅遊要素更加自由地流動。

中國倡議的「一帶一路」、哈薩克的「光明之路」、俄羅斯的睦鄰友好政策，以及各成員國的開放與信任構建了區域旅遊合作日益牢固的政治基礎，成為各成員國的共識與努力方向。

上合組織成員國之間的旅遊交流合作，促進了中亞國家實現經濟增長方式轉變和對外合作方向多元化。

3・未來展望

兩千多年前，張騫開闢了從中國西安通向中亞、西亞，一直到地中海的「絲綢之路」，成為中西方交流的交通線。今天，上海合作組織重新弘揚「絲綢之路」積澱的對話與交流精神，透過旅遊和文化交流增強地區間的感情紐帶。上合組織成員國的旅遊合作發展前景廣闊，同時又任重道遠。未來，成員國間將推動實施

更便利的簽證措施，簡化入境旅遊通關手續，提升旅遊便利化水平，拓展旅遊合作平臺，鼓勵地方政府和旅遊企業對話，推動成員國間人文交流，進而促進社會經濟可持續增長。

以新歐亞大陸橋、「沙漠絲綢之路」「海上絲綢之路」「草原絲綢之路」等為紐帶，打造貫穿上合組織成員國的旅遊路線，並組織開展上合組織「絲綢之路旅遊年」活動，促進文化旅遊交流。以「茶葉之路」為線索，加強中國與蒙古、俄羅斯等國的旅遊合作。用遊客聽得懂的語言，告訴他們感興趣的事，讓更多遊客願意沿著「一帶一路」和「萬里茶道」的經典路線到訪阿拉木圖、阿斯塔納、奇姆肯特、比什凱克、塔什干、杜尚別、阿什哈巴德、莫斯科、聖彼得堡、喀山等。

我們有理由期待一個依託上合組織成員國，涵蓋 3400 萬平方公里、30 億人口和 1.5 億出遊人次、1800 億美元旅遊消費力的區域旅遊合作機制，能夠保障區域旅遊健康發展：廣闊前景推動了旅遊合作的落地，聯合行動計劃契合了近年來上合框架下旅遊合作發展的實際，體現了旅遊合作新進展和新趨勢。

旅遊澆灌巴爾幹的和平發展繁榮

南斯拉夫聯邦國家解體後，南斯拉夫一分為七，斯洛維尼亞、克羅埃西亞、波士尼亞和赫塞哥維納、馬其頓、塞爾維亞、蒙特內哥羅和科索沃相繼宣布成為獨立國家。這些國家都是「16 + 1」的國家。2018 年是「16 + 1」機制實行的第七年，在第四次中國—中東歐國家旅遊合作高階會議上，文化和旅遊部部長雒樹剛和來自 16 箇中東歐國家的代表一道總結了近年來在「16 + 1」框架下中國和中東歐國家的旅遊合作經驗，並就進一步加強交流與合作，促進旅遊資源整合與人員交流達成多項共識。本文著重談一下巴爾幹的旅遊。

1 · 巴爾幹半島的地緣分析

1.1 概述

巴爾幹半島（Balkan Peninsula）位於歐洲東南端，由土耳其語「山脈」一詞派生而來，用以描述歐洲的東南隅位於亞得里亞海和黑海之間的陸地。巴爾幹半島全境多山，地形較為複雜，是喀斯特地貌的分佈區。山地平原交錯，山地占總面積的七成，東部沿海一帶零散分佈著山間盆地與低地平原。巴爾幹半島區

域生產潛力十分有限，地緣實力不強。高大的山地對交通構成嚴重的阻礙，所幸山地間有多處峽谷和隘口，可作為出入的門戶。巴爾幹半島總面積約 55 萬平方公里，人口近 5500 萬。巴爾幹國家往往又被稱作東南歐國家。部分國家加入歐盟、北約。東南歐 99% 以上人口屬歐羅巴人種，民族多屬於斯拉夫人體系。斯拉夫民族發源於今波蘭東南部維斯杜拉河上游一帶，於西元一世紀時開始向外遷徙，至六世紀時期居地已經遍佈東歐以及俄羅斯地區。

1.2 與中國的關係

中國與中東歐「16 ＋ 1」合作從 2012 年開始，現已經邁入第 7 個年頭，成果豐碩：增強了相互理解與信任，攜手推進可持續發展，為共同維護全球經濟復甦和多邊規則，對接各自發展策略，共商共建綠色「一帶一路」。

浙江寧波已連續 4 年舉辦與中東歐國家的旅遊大型交流活動。隨著交流的持續深入，合作已成為雙方旅遊發展的新引擎，經貿和旅遊活動日益頻繁。截至 2017 年年底，僅寧波一地就成功組織了 131 個出境團組、5000 多名遊客到中東歐國家旅遊。

中國與中東歐國家民航合作取得豐碩成果，《中國—中東歐國家合作布達佩斯綱要》落實。2017 年，中國—中東歐間航空旅客量超過 85 萬人次，同比增長 31.1%。截至 2018 年 6 月，中國與 16 箇中東歐國家中的 13 個簽署了政府間航空運輸協定，並與匈牙利、捷克、塞爾維亞、波蘭 4 個國家實現通航，每週共計 16 班。在「一帶一路」倡議和「16 ＋ 1」合作框架下，透過民航助推雙方在旅遊、人文和其他領域的合作與發展。

第八屆中國—中東歐國家經貿論壇於 2018 年 7 月 7 日在保加利亞索非亞舉行，中共總理李克強的講話向世界發出維護自由貿易體系的積極信號；中東歐國家與中國開展經貿合作正是對這一體系的維護，雙方經貿合作前景廣闊。目前，中國在中東歐國家的投資遠遠不及對西歐國家的投資，中國與中東歐國家合作前景廣闊。

2‧旅遊發展

2.1 回顧

　　從全球來看，跨境手續的便捷性、安全性、交通基礎設施投資，及旅遊行業人員技能發展已成為旅遊業轉型的基本要素，近幾年來其重要性不斷增強。隨著赴歐旅遊便利化增加，歐洲是中國遊客選擇的第二大目的地區域，占比 13%。2016 年中國赴中東歐出境遊人次同比 2015 年上漲 229%，波蘭、捷克、匈牙利、塞爾維亞、斯洛伐克位列中國遊客人次增長最快的五大目的地。伴隨 2018「中歐旅遊年」框架下中歐旅遊合作的持續推進，中國遊客在簽證、航班方面獲得了更加便利化的待遇，推動了中國遊客赴歐旅遊熱情。目前，對中國遊客提供入境便利待遇的歐洲國家達 8 個，包括波赫、阿爾巴尼亞、俄羅斯、聖馬利諾、塞爾維亞、烏克蘭、蒙特內哥羅、白俄羅斯。此外，中國遊客辦理歐洲國家簽證也越來越方便。歐洲傳統熱門目的地依舊受到遊客青睞，得益於直航航線佈局、簽證便利度增加和資源吸引力優勢，包含克羅埃西亞、塞爾維亞、蒙特內哥羅、奧地利、捷克等歐洲新興旅遊目的在內的東歐系列路線增長顯著。

　　文化和旅遊部發表 2018 年上半年旅遊經濟主要數據報告顯示，中國公民出境旅遊目的地國家不斷增加，2018 年上半年出境遊人次達到了 7131 萬人次，比去年同期增長 15%。雒樹剛介紹說，2017 年中東歐赴中國旅遊人數達 33.57 萬人次，較前年增長 8.4%，較 2013 年增長 37%；中國公民赴中東歐 16 國遊客總數為 137 萬人次，較 2013 年增長 221%，年均增幅逾 26%。在 2018 年 9 月 18 ～ 20 日於克羅埃西亞的杜布羅夫尼克召開的第四次中國—中東歐國家旅遊合作高階會議上，中東歐國家多位旅遊部長表示，中國遊客的到來對提振當地旅遊業和經濟造成了不可忽視的作用，各國應聯合推出面向中國遊客的中東歐旅遊套餐，並在中國增設旅遊辦事處和簽證中心。與會各國代表於 9 月 19 日共同簽署了媒體聲明，中國與克羅埃西亞還簽署了關於旅遊合作的備忘錄。

　　與世界盃冠軍擦肩而過的克羅埃西亞成為最吸引中國遊客的「旅遊新星」。數據顯示，2018 年上半年赴克羅埃西亞旅遊的人數是去年的 2.5 倍，已有 15.3 萬人次中國遊客到訪克羅埃西亞，其中約 60% 是女性。

　　中國和塞爾維亞真誠友好，塞爾維亞積極支持和參與「一帶一路」倡議，相互堅定支持對方的核心利益和正當關切。塞爾維亞因免簽政策吸引了越來越多中

國遊客的到訪。塞爾維亞貿旅部部長利亞伊奇說，2018 年是塞爾維亞旅遊業最好的一年，2018 年上半年，遊客人次同比增長 11%，過夜人次同比增長 13%，旅遊外匯收入 5.28 億歐元，預計全年旅遊外匯收入將達到 13 億歐元。

2.2 SWOT 分析

優勢（strengths）：

（1）雙邊貿易快速增長，合作領域不斷拓展，經貿合作互利共贏。中國與中東歐進出口貿易額由 2012 年的 520.6 億美元增至 2017 年的 679.8 億美元，2017 年同比增長 15.9%，快於全國近 5%。涵蓋貿易投資、農業、交通物流、教育、基礎設施、金融、能源合作等 20 多個領域。中國在中東歐投資超 90 億美元涉及諸多領域。中國從中東歐進口和投資，促進了當地經濟增長，同時為中國企業「走出去」帶來機遇。

（2）合作機制日益發展。2012 年以來，成立中國－中東歐國家合作祕書處，發表透過《中國－中東歐國家合作布加勒斯特綱要》《中國－中東歐國家合作貝爾格萊德綱要》《中國－中東歐國家合作裡加綱要》《中國－中東歐國家電子商務合作倡議》《中國－中東歐國家服務貿易合作倡議》等合作機制。

（3）多層次、多領域合作平臺建立。除國家層面外，建立中國與中東歐國家地方領導人會議制度，先後舉辦中國－中東歐國家地方領導人會議、中國－中東歐國家經貿部長級會議、旅遊合作高階會議、交通部長會議、教育政策對話、投資貿易博覽會等，搭建了多層次合作平臺。

（4）基礎設施建設合作不斷深入。中國設計建造的塞爾維亞貝爾格萊德跨多瑙河大橋、波赫斯坦納裡火電站等多個基礎設施項目相繼順利竣工。中國參與的塞爾維亞 E763 高速公路工程、匈塞鐵路、中歐陸海快線等重大合作項目深入推進。

（5）中國進一步擴大開放、推動形成全面開放新格局將為中東歐國家帶來新機遇，將會進一步推進旅遊和經貿合作。

劣勢（weaknesses）：

（1）巴爾幹國家中國民族眾多，民族矛盾複雜。

（2）巴爾幹諸國「二戰」後才開始工業化，經濟不發達。

（3）因地緣格局及歷史原因所致，政治不穩定。

（4）在均衡發展、和諧發展方面，中國與東南歐國家有差距。

機會（opportunities）：

（1）中國與 16 國簽署「16＋1」合作項目協議，將進一步增進互信，有助於構建開放型世界經濟和推動貿易投資自由化與便利化。

（2）從經濟層面看，中國是世界第二大國，GDP 總量大，中東歐、東南歐人均 GDP 比中國高，但不如中國發達地區的經濟，旅遊投資貿易機會多。

（3）過去主要是西歐國家、俄羅斯和美國在東歐、中歐和東南歐施加影響，隨著中國走上全球治理舞臺，有更多機會參與巴爾幹半島的發展建設。

（4）經驗借鑑和市場機會。中國在國際旅遊業中的地位不斷上升，旅遊業已成為全球「領跑者」，世界旅遊業界看重中國經驗、中國市場和中國作用，希望與中國加強旅遊交流合作。

（5）中國堅持對外開放的基本國策，開放的大門越開越大。在當前全球貿易保護主義抬頭、單邊措施頻出背景下，中國維護多邊貿易體制的主導地位，進一步主動擴大開放的積極舉措，將給中國與中東歐國家旅遊經貿合作帶來新的機遇。

威脅（threats）：

（1）美國對中東歐和東南歐介入的力度非常大，影響非同小可。波赫、馬其頓等巴爾幹國家的許多被毀壞的古建築都是由美國國際開發總署提供資金修復或重新建造的。

（2）俄羅斯對巴爾幹控制了近半個世紀。中東歐和東南歐國家倒向西方的同時，也保持與俄羅斯的友好關係。

（3）歐盟希望統一的歐洲。中國在巴爾幹地區的政策容易被誤解，被視為威脅。

（4）經濟方面對這些國家影響比較大的顯然是西歐，特別是德國。投資辦廠、經貿往來的夥伴主要是德法義奧等國。中國會被西歐視為潛在競爭對手。

3‧展望

　　東南歐地區農業和旅遊業潛力巨大，是充滿異域文化和地域風情的旅遊勝地。那裡悠久歷史的大城小鎮散發著濃郁的人文氣息，漫步其間領略波希米亞風情，塞爾維亞美食是非常典型的東歐食物，具有巴爾幹與法國的風味。塞拉耶佛產的啤酒很有名，在莫斯塔爾近郊也出產優質的葡萄酒，當地特有的酒是Rakija（梅子或者是葡萄製造的白蘭地），煮製而成的土耳其風格的咖啡非常值得品嚐，當地特有飲料波扎（Boza）有種很難形容的味道，此外還有各種花茶，及叫做巴庫拉瓦（Baklava）、圖法西亞（Tufahija）的小點心等等。巴爾幹地區是旅遊者的樂土。

　　總之，隨著中國與中東歐經貿合作的不斷推進，多層次合作平臺的搭建，以及基礎設施建設的深入，旅遊經貿合作的基礎已經奠定，必將迎來巴爾幹半島旅遊的高潮。

第三篇 「一帶一路」與旅遊

▌「一帶一路」旅遊外交概述

1·旅遊外交概述

1.1 定義

外交是一個國家在國際關係方面的活動，旅遊外交被界定為基於國與國之間遊客互動而產生的一種外交行為，與其他外交形式一樣，旅遊外交在本質上也是一個國家在國際關係方面的活動。旅遊外交旨在透過主動作為，架起世界各國溝通的橋樑，促進國家間遊客的往來、保護本國遊客在他國的合法權益以及推動國際旅遊產業的發展，散播和平，增強國家間人民的相互瞭解和交流，進而以更加柔性的方式實現國家外交的目的。透過旅遊外交可以緩和緊張、預防潛在紛爭；透過旅遊外交來發展經濟、保護環境、增進相互理解、提高人民福祉，最終實現世界的和平發展。

與傳統的外交不同，旅遊外交具有一定的非正式性和很強的民間色彩。旅遊是增進善鄰友好外交關係的最有效的非正式外交手段，是從原來單一的經濟功能派生出的綜合性功能。旅遊是自由與和平的象徵，是通往和平的護照，是國與國之間多元交流的主角，是經濟、文化、社會、政治及國民外交的先鋒。從國際關係來看，旅遊可以增進國家之間理解互信，和國家正式外交互為補充。

旅遊外交這種形式使得外交的內涵變得更加豐富。「旅遊外交」的內涵十分廣泛，既包括中外國家間的旅遊官方機構的交往，又包括中外遊客、旅遊企業、行業組織與智力機構之間的交往；既包括中外文化交流，又包括中外旅遊經營、服務和投資等的經濟交流，是國際服務貿易的重要組成部分，比「民間外交」或「公共外交」更加廣泛。旅遊外交促進國家間政治關係、經貿合作、人文交流，並在傳播本國文化、展示文明成果、提升國家形象、增強國際影響力和文化認同感等方面作用顯著。

中國的旅遊外交已由部門推動上升為國家策略，旅遊外交正走向全面、系統、規模化地服務國家整體策略進程之中。

1.2 中國旅遊外交的發展歷程

中國旅遊業的發展一直與外交工作緊密相連。1978 年改革開放前，旅遊主要扮演政治性、外事性接待的角色，旅遊外交僅是景點景區接待國際遊客和範圍較小的國際合作，在國家外交中有一席之地，接待境外遊客是旅遊外交的中心任務，旅遊局由外交部代管。由於當時旅遊產業規模太小，也只是作為國家外交事業的延伸和補充，影響力非常有限。

1996 年，中國的旅遊外交著眼點主要在經濟，對外旅遊工作的重心也主要是旅遊宣傳與促銷，旅遊外交更多表現為自發的對外交往行為。

21 世紀以來，旅遊外交再次進入公眾視野。2003 年 9 月，旅遊界推動的紀念中日邦交正常化 30 週年友好交流大會成為中日兩國友好交流的盛舉。國家領導人頻頻出席各類旅遊活動和旅遊國際合作簽字儀式，旅遊外交開始風生水起。

基於中國旅遊產業發展和龐大旅遊市場，旅遊外交登上國際舞臺。中國中國旅遊從 1984 年約 2 億人次增長到 2014 年的 36 億人次，增長了 17 倍，為旅遊外交奠定了堅實的基礎。中共中央、中國國務院期望旅遊外交更閃亮地走上國家外交舞臺，發揮旅遊更大的綜合優勢，服務國家關係及經濟社會發展的策略需求。順應時代，中國（原）國家旅遊局 2015 年正式提出「旅遊外交」，要求「旅遊行業要在國家開放新格局中，主動作為、主動發聲，服務國家整體外交、服務旅遊產業發展、服務遊客消費需求，努力開創旅遊對外開放新局面」。隨之，中國的旅遊外交開始從自發走向自覺，邁向一個嶄新的階段。

2012 年，中俄兩國舉辦了中國「俄羅斯旅遊年」；2013 年舉辦俄羅斯「中國旅遊年」。2014 年 12 月，達成中國—中東歐國家旅遊合作促進年協議；2015 中國—中東歐國家旅遊合作促進年啟動儀式在布達佩斯舉行；2015 年，中韓、中印、中墨、中國—中東歐旅遊年密集舉辦，韓國舉辦「中國旅遊年」；2016 年中美兩個大國舉辦旅遊年，成為中美新型大國關係閃耀亮點，同年中國舉辦「韓國旅遊年」。2017 年，「中德旅遊年」「中瑞旅遊年」「中澳旅遊年」「中丹旅遊年」「中哈旅遊年」「中國—東盟旅遊年」啟幕，「中國—歐盟旅遊年」標識揭牌，2017 年成為深化旅遊外交的里程碑之年。

一系列高階國際旅遊會議在中國舉辦承辦，首屆絲綢之路旅遊部長會議、亞太旅遊協會 2015 年會等在中國舉辦。2017 年，聯合國世界旅遊組織第 22 屆全

體大會在成都舉辦；2018 年，世界旅遊業理事會年會在上海舉辦。中國向世界展示旅遊形象和發展成就，擴大與世界各國的旅遊交流與合作。

旅遊外交以前所未有的開放姿態走向世界，中國（原）國家旅遊局參加上合組織成員國首次旅遊部門領導人會議、東盟 10 ＋ 3 會議、世界旅遊文化大會、中日韓旅遊部長會議、聯合國世界旅遊組織第 21 屆全體大會、南太旅遊組織部長理事會等。

「元首外交為旅遊鋪路，旅遊為元首外交搭建舞臺。」2014 年，習近平訪問馬爾地夫，赴馬爾地夫旅遊人次翻了一番；李克強訪問愛爾蘭，帶動了中國遊客前往。國家領袖旅遊外交產生了很好外交效果。

積極參與國際旅遊多邊交往，使得中國國際交往層次提升。透過舉辦首屆世界旅遊大會、首屆中俄蒙旅遊部長會議，參加第九屆亞太經合組織旅遊部長會議、東盟與中日韓旅遊部長會議等，發出中國聲音，提出中國倡議，中國在國際舞臺上影響力與日俱增。

文化交流帶來旅遊外交。2015 年 5 月，日本「旅遊文化交流團」到中國參加「中日友好交流大會」，習近平發出友好信號，為發展兩國良好關係打下基礎。2015 年 9 月，中國旅遊代表團訪問古巴，擴大了兩國旅遊領域的合作，鞏固兩國間的長期友好合作關係。

「旅遊外交」雖然提出時間不長，卻活力非凡。2017 年之前，旅遊外交就是做好旅遊領域的國際交流合作，之後，在國家整體外交部署中，旅遊外交所占份量日益加重，旅遊在外交事務中的獨特作用日益凸顯，成為國際經貿合作和人文交流最活躍、最具潛力的領域，成為構建新型大國關係的重要內容和橋樑窗口。從外交旅遊到旅遊外交，從邊緣到前沿，中國旅遊外交主動發力、積極進取。旅遊發展與旅遊外交佈局，雙邊、多邊旅遊合作活動精彩紛呈，呈現良性互動、相互促進的大好局面，有效發揮了旅遊自身獨特優勢。

1.3 旅遊外交的新時代作用

旅遊外交有著獨特的作用，既有服務國家整體外交的一面，也有自身的獨立性。旅遊交往可以成為發展國家關係的加速器，當國家關係困難時，旅遊可以作為打破僵局的途徑，以民間促政府，實現關係改善，常被稱作「人民外交」，是

國家關係的「潤滑劑」；在國家間關係升溫時，旅遊外交很好地扮演「錦上添花」角色；兩國關係正常時，旅遊可以發揮「增效劑」或「膨大劑」作用，拓寬交流渠道，深化相互瞭解，強化合作，以政府促社會，鞏固和提升全面發展。進入新時代，中國旅遊外交的作用主要表現在以下方面：

第一，服務國家策略。「一帶一路，旅遊先行。互聯互通，旅遊先通。」旅遊外交積極響應、主動服務和融入國家「一帶一路」倡議，推進與沿線國家和地區的旅遊合作。從實施國家外交策略的獨特手段變為常規手段和有力支撐。

第二，構建新型大國關係。旅遊外交有助於加強大國之間的人文交流，有利於拓展雙邊關係的社會基礎，有助於構建新型大國關係，打破大國衝突對抗，開創大國關係發展新模式。

第三，打造民意基礎。旅遊外交服務「一帶一路」，推進務實合作。在積極開放旅遊目的地國家和地區的同時，推動相關國家推出簽證、交通、服務等便利化措施，提供更便利、安全、舒適的出入遊環境，為旅遊業發展創造更加優良的投資合作環境，為國家交往打造更加堅實的民意基礎。

第四，服務與推動企業「走出去」。旅遊外交為旅遊企業「走出去」創造條件，企業走向「一帶一路」步伐明顯加快。越來越多的國家和地區歡迎中國旅遊企業前往投資興業。中國旅遊企業成為國際旅遊競爭的重要市場主體。

第五，引導旅遊輸出，以利益交換平衡國際關係。旅遊作為外交的重要籌碼，服務於國家外交大局。透過政策調控及優惠，重點引導和分配旅遊輸出，對「一帶一路」沿線友好國家，重點加強旅遊合作，引導輸出旅遊效益；與中國存在摩擦和矛盾的國家，從不同層面限制旅遊往來以施壓，透過利益交換平衡國家間的外交關係。

2．「一帶一路」的旅遊外交

2.1 「一帶一路」上的旅遊

中國「一帶一路」倡議涉及 65 個國家、44 億人口，貫通中亞、東南亞、南亞、西亞乃至歐洲部分區域，跨越東西方四大文明，跨越世界四大宗教發源地，東牽

亞太經濟圈，西繫歐洲經濟圈，跨越世界兩大主要旅遊客源地和旅遊目的地，是世界上最具活力和潛力的黃金旅遊之路，國際旅遊總量占據全球 70% 以上。

在錯綜複雜的國際環境中，恐怖主義和民粹主義對高效安全的出遊帶來了嚴峻挑戰。世界旅遊組織祕書長塔勒布·瑞法依說：「加強旅遊合作對絲綢之路沿線國家的經濟和社會發展具有重大意義，同時對該地區和平穩定也具有意義。」

2015 年 6 月，絲綢之路旅遊部長會議上透過《絲綢之路國家旅遊部長會議西安倡議》；2015 中國國際旅遊交易會以「絲綢之路旅遊」為主題；廣西 2015 中國—東盟博覽會旅遊展突出「21 世紀『海上絲綢之路』旅遊發展與合作」，促進中國和東盟各國旅遊交流合作；甘肅以「暢遊絢麗甘肅，發展絲路旅遊」為主題，舉辦第五屆敦煌行絲綢之路國際旅遊節；寧夏舉辦中阿旅行商大會，以「走進美麗中國·感受魅力絲路·暢遊神奇寧夏」為主題，搭建「向西開放、旅遊先行」平臺；陝西舉辦 2015 中國西安絲綢之路國際旅遊博覽會，以「打通新絲綢之路，探索旅遊業新機遇」為主題搭建平臺。

2016 年 7 月，舉辦「2016 海上絲綢之路金融高峰論壇暨海南省金融博覽展」，成立「21 世紀海上絲綢之路」旅遊聯盟；9 月，首屆絲綢之路（敦煌）國際文化博覽會以「推動文化交流、共謀合作發展」為主題，在敦煌開幕；2016 年中國「絲綢之路旅遊年」以「暢遊絢麗甘肅，發展絲路旅遊」為主題的第六屆敦煌行絲綢之路國際旅遊節在甘肅省蘭州市舉辦；11 月，第二屆「海上絲綢之路」（福州）國際旅遊節啟動，中國中國 9 個海絲沿線城市聯合 9 個國家旅遊機構簽署《9＋9 國際旅遊合作聯盟協議書》。11 月，中國海上絲綢之路旅遊推廣聯盟在海南海口共商海絲發展大計。

2017 年 1 月，絲路旅遊帶寫進「十三五」旅遊規劃；5 月，「一帶一路」高峰論壇，中國鐵路總公司簽署《中國、白俄羅斯、德國、哈薩克、蒙古國、波蘭、俄羅斯鐵路關於深化中歐班列合作協議》，中蒙俄國際列車為「一帶一路」文化建設唱響讚歌。中國政府與波蘭、烏茲別克簽署旅遊合作協議，與智利簽署旅遊合作備忘錄，與柬埔寨簽署旅遊合作備忘錄實施方案；6 月，中亞絲綢之路國際峰會透過絲路旅遊的《阿拉木圖宣言》；中哈促雙向旅遊合作論壇在北京舉行，謀劃推動加強旅遊合作。

目前，「一帶」旅遊由觀光向特色旅遊轉型，文化體驗、探險旅遊、商務旅遊等旅遊新業態迅速融入。「一路」旅遊已逐漸向休閒渡假升級，三亞、海口、青島等地郵輪母港、遊艇碼頭和海洋主題公園逐步設立，低空飛行、郵輪遊艇等新型旅遊產品蓬勃興起。

2.2 「一帶一路」上的旅遊外交

從中國外交轉型看，「一帶一路」能將中國的文化與理念傳播到周邊國家和地區。作為新興大國，中國給沿線國家提供必要的財力與人力支持，將中國所倡導的和平發展理念與「命運共同體」意識傳達給周邊國家。以旅遊促進各國友好往來，透過「一帶一路」與旅遊外交協同作用，實現區域便利，促進各國經濟往來；旅遊業外交充分展示了中國多予少取、開放平等的觀念。

中國旅遊外交的關鍵在於「新型國際關係」和「一帶一路」。旅遊外交存在「一帶一路」部分國家基礎設施落後及區域恐怖主義兩大阻力；「一帶一路」投融資安全要充分考慮沿線國家的文化與政治因素，在處理多國關係上，旅遊能造成極好的潤滑劑作用。旅遊項目旨在強化絲綢之路沿線國家的緊密合作，構建「一帶一路」旅遊合作網絡，打造一批跨境旅遊合作區、絲路國際旅遊港和一系列旅遊合作走廊，加強區域協調機制、旅遊簽證便利化、旅遊路線共建、旅遊投資等一系列外交合作，提升絲綢之路旅遊品牌影響力，使絲綢之路旅遊成為促進文化多元化和文化間對話的重要載體等。

中國與「一帶一路」重點國家合作，先後舉辦中俄、中韓、中印、中美、中國—中東歐、中澳、中丹、中瑞、中哈、中國—東盟等 10 個旅遊年，涵蓋 34 個國家，打造中國旅遊友好外交模式。充分發揮旅遊「軟性外交」的獨特魅力，強化各國各民族間的文化認同感和歷史責任感，打破國與國之間意識形態差異、經貿差異、產業差異等，消除隔閡與誤解，提升各國融入「一帶一路」積極性和主動性，向世界立體式地傳播中國好聲音、講出中國好故事。

經過旅遊外交努力，世界各國都在放寬對中國的簽證政策，並向中國人發出了很多友好信號，傳達出各國對中國旅遊的重視，對中國人的認同。例如歐洲在打造「適合中國人」的酒店，旅遊大國西班牙友好中國協會授予當地 14 家酒店「友好中國」稱號，並得到歐盟 28 國認可。美國洛杉磯的「China-Ready」認

證為服務中國遊客提供優質旅遊培訓及認可服務等。中國—中亞旅遊合作推動跨境旅遊合作區和邊境旅遊實驗區建設，成為「一帶一路」旅遊外交的碩果。

3·「一帶一路」旅遊展望

第一，「一帶一路」旅遊外交將加速中國推進亞洲大區域合作策略。

「一帶一路」是中國政府著眼於整個全球策略發展態勢和國家發展而進行的外交策略新佈局，秉持正確的價值觀與往來體系才能展開有意義的旅遊外交。圍繞「一帶一路」國家全面推進周邊外交，打造周邊命運共同體策略；進一步擴大中國與周邊國家間區域和次區域的旅遊合作，特別是推動沿邊地區旅遊開發開放，使旅遊業在睦鄰、安鄰、富鄰中發揮更大作用；圍繞國家加強與發展中國家團結合作的策略，積極引導中國遊客前往發展中國家旅遊，推動中國旅遊產業「走出去」，投資發展中國家，積極幫助發展中國家旅遊業發展。立足國家「一帶一路」倡議，推動中國與沿線國家的旅遊合作，共同打造世界級的黃金旅遊帶。

第二，「一帶一路」旅遊外交連接「中國夢」與「世界夢」。

「一帶一路」從倡議到落實，承載著新的使命，是今後一段時期中國外交策略的主線之一。「一帶一路」倡議未來需要借助示範效應鞏固影響力，透過與有基礎的國家開展有效旅遊合作，助力經濟社會發展，使得目標國民眾得到實惠，樹立友好合作的地區典範，實現「利益共同體」「命運共同體」的外交理念。旅遊外交不僅有利於「中國夢」實現，也有利於「世界夢」實現，成為有效築牢中國與周邊國家「利益共同體」和「命運共同體」的關鍵要素。

第三，「一帶一路」旅遊外交構建政治互信。

「一帶一路」旅遊外交構想利於將政治互信、地緣毗鄰、經濟互補等優勢轉化為務實合作、持續增長的優勢。由於美國在東南亞地區存在著重要策略利益，俄羅斯在中亞地區保持著傳統影響力，印度作為地區大國一直希望主導南亞地區事務。因此，透過「一帶一路」旅遊協調好與上述大國之間的關係將成為未來旅遊外交需面對的現實問題。透過旅遊外交，與東南亞、中亞、南亞既有的成熟區域合作組織和機制進行合作溝通，處理好關係將成為「一帶一路」旅遊外交的現實問題。

第四，打造「一帶一路」旅遊無縫對接，實現地區和平。

隨著「一帶一路」沿線出入境旅遊增長，未來同時整合航空、鐵路、公路、水路交通，實現「一帶一路」旅遊交通互聯互通與無縫對接。沿線國家共建旅遊資訊中心，創建「一帶一路」智慧旅遊目的地，並建立一體化旅遊推廣與行銷機制，讓「絲綢之路」旅遊品牌共建共享。甚至是提升結算、安全、投訴旅遊公共服務，實現「一帶一路」旅遊無障礙，進而實現地區和平。

第五，有效帶動「一帶一路」旅遊投資及基礎設施建設。

中國將共同打造「新亞歐大陸橋」「中蒙俄」「中國—中亞—西亞」「中國—中南半島」「中巴」「孟中印緬」等 6 大國際經濟合作走廊和海上運輸大通道，它們也是未來國際合作的旅遊經濟帶。隨著這些重點地區旅遊基礎設施的不斷跟進，旅遊目的地體系區域將持續拓展重組，民間大資本將更易於和願意進入，「一帶一路」旅遊外交將能有效拉動對外投資的規模和收益。綜合交通和資訊網絡更為貫通聯接，為「一帶一路」旅遊外交策略實施提供了切實路徑與更多選擇。

低空旅遊、通用航空、特色小鎮為「一帶一路」插上騰飛翅膀

2000 多年前，貫穿東西的古絲綢之路上，駱駝商隊馱著茶葉、絲綢緩慢前行，駝鈴聲悠揚。2000 多年後，低空旅遊、通用航空讓「一帶一路」的商品搭乘飛機飛抵歐洲、中東、非洲……遊客日行千里，飛往「一帶一路」每一個角落。

1‧低空旅遊、通用航空和航空小鎮概述

1.1 低空旅遊

低空空域通常指軍用航空和民用航空高度在 1000 公尺以內的空域。低空旅遊指人們在低空空域，依託通用航空運輸、通用航空器和低空飛行器所從事的旅遊、娛樂和運動。低空旅遊將「航空」和「旅遊」有機結合，在傳統景區向全域旅遊發展中，有效填補旅遊市場的空白。為鼓勵旅遊業發展，中國提出積極發展低空飛行旅遊。2014 年《低空空域管理使用規定（試行）》發表，作為新興旅遊產品，低空旅遊被納入國家重點支持的旅遊產品，進入產業發展機遇期。

　　低空旅遊以其自然資源需用度小的優勢，迎合了旅遊與生態和諧發展的需求，對旅遊業的可持續發展造成很大作用。為保護生態環境，發達國家放棄在生態脆弱地區建地面交通設施，轉而發展低空旅遊，如直升機旅遊。直升機旅遊不需建跑道和大型停機坪，也無需先行建成公路和鐵路，不需徵用土地，不破壞地表植被，綠色環保，對周圍環境影響小；低空旅遊方便快捷省時，移位換景不受地形條件限制。低空旅遊受到發達國家政府重視，各國紛紛制訂了長遠發展策略、相應政策並投入資金；建立了完善的法規和標準體系並培育了相關專業人才，建立通用航空組織機構，促進國際低空旅遊發展，形成眾多以低空旅遊為核心主題的產業門類。

　　低空旅遊的「觸角和眼睛」「無遠不達、無險不及」，滿足旅遊的體驗性、個性化和高層次需求。如尼亞加拉瀑布公園開設了直升機和熱氣球遊覽；科羅拉多大峽谷每天都有幾十架直升飛機輪番巡遊服務遊客；紐西蘭羅托魯瓦城的直升機觀光飛越塔拉威拉山，一覽羅托魯瓦神奇的自然火山景色；世界自然遺產的巴西伊瓜蘇瀑布透過直升機觀光一覽無餘；澳洲大堡礁遊客乘坐直升機掠過珊瑚海去潛水、泛舟，享受奇妙感覺；尚比亞維多利亞瀑布的遊客坐著直升機觀看贊比西河躍入巴托卡峽，俯視野生動物大象、河馬、犀牛、長頸鹿等；美國夏威夷群島直升機旅遊可去茂宜島、可愛島和夏威夷島，飛越活火山、熔岩地和雨林瀑布；馬來西亞沙巴州直升機觀光帶遊客飛過猩猩保護區、紅樹林沼澤、水牛遍佈的連綿稻田、大山。

　　中國因發展旅遊造成生態破壞屢見不鮮，甚至發生了不可逆轉的生態災難。因此發展新型生態、環保旅遊產業勢在必行。2016 年，中國《國務院辦公廳關於促進通用航空業發展的指導意見》提出，「到 2020 年，建成 500 個以上通用機場，涵蓋農產品主產區、主要林區、50% 以上的 5A 級旅遊景區」，協調暢通低空旅遊發展路徑。據不完全統計，2017 上半年中國中國新開 21 條低空遊航線，涉及 14 個省份。

1.2 通用航空

　　通用航空指使用民用航空器從事除軍事、警務、海關緝私飛行以外的民用航空活動，涵蓋農、林、牧、漁、工業、建築、科學研究、交通、娛樂等多行業的作業項目。從世界看，發達國家通用航空發展歷程為：服務工農效率提升—個

性便捷交通方案—旅遊救援產業融合—製造驅動的增長極—城市發展新形態。目前，中國還在初期階段。

作為帶動性強的行業，通用航空就業帶動比是 1：12，每年為美國貢獻 0.6% 的 GDP，其中 90% 都依賴綜合經濟帶動。美國通用航空產業年產值超 1500 億美元，提供就業機會超 100 萬個，一個航空項目發展 10 年後給當地帶來的效益投入產出比可達 1：80。美國約有 2000 多個具有通航業務的通用機場，23 萬架通用航空器，1.9 萬座通用機場、3500 家 FBO、1 萬餘家 MRO、61 個 AFSS 及開放空域，美國人像開私家車一樣翱翔藍天。而目前中國通用機場僅 300 多個，通用航空企業 300 家，已登記通用航空器僅 2000 架，不足全球通用飛機數量的 1%，差距很大。

歐美國家已經有百年通航發展歷史，而中國通用航空還在後發追趕。中國民航局發表《中國民用航空發展第十三個五年規劃》（簡稱「《規劃》」），描繪了到 2020 年民航產業發展藍圖：通用航空基礎設施大幅增加，「十三五」時期，中國通用機場將達到 500 個以上，通用航空器達到 5000 架以上，飛行總量達到 200 萬小時，飛行員將達到 7000 人。《規劃》提出在新消費領域，大力推動航空旅遊發展，著力推動航空運動發展，推動競賽表演、休閒體驗、運動培訓等重點領域發展，在條件成熟的城市或地區初步形成「200 公里航空運動飛行圈」；積極推進私人飛行、航空俱樂部等發展，釋放新興消費潛在需求。

1.3 航空小鎮

航空小鎮概念來自國外，指圍繞通航的核心業務和基礎設施，具備生產、居住、商務、休閒、旅遊會展等多種功能指向的城鎮化聚集區。航空小鎮以發達的通航產業做支撐，以濃郁的通航文化做基礎，建立起適合通航發展的生活方式。植根於不同的地理位置、文化產業背景，國外發展出各具特色的航空小鎮，概括為三種類型：產業型、環境型和活動型。產業型以產業聚集人氣，包括商務總部型和生產製造型；環境型以環境吸引人，包括旅遊渡假型和宜居體驗型；活動型以活動聚集人，透過展會活動和娛樂賽事等聚集人氣。

航空小鎮將低空旅遊的整個產業鏈條拉長，形成以遊覽觀光、飛行培訓、房地產開發、主題娛樂產品延伸、航空節事舉辦等各種產業為支撐的綜合型旅遊目的地。隨著通用航空發展以及私人飛行起步，航空小鎮的概念也逐漸被中國中國

認知，很多城市都計劃和建設航空小鎮。從目前來看，中國大規模建設美國式通航小鎮的基礎條件尚不成熟。中國有近 200 個地區要做航空小鎮，絕大多數都以旅遊、商業為目的，這為航空小鎮在中國起步和發展奠定了良好基礎。

2・中國國內外的航空小鎮

2.1 國外的航空小鎮

根據 Living With Your Plane 網站數據，目前全球約有 600 多個航空小鎮，分佈在歐洲、澳洲、美洲等，其中美國有近 500 個，還有大量主要服務飛行愛好者的飛行社區（Fly-in Community）。而世界各國的知名旅遊區分佈著大部分的生態旅遊飛行小鎮。據美國機場數據中心統計，2016 年全球大約有 630 個航空小鎮，各有特色。

航空小鎮最早起源於美國，充足的機場資源和數量眾多的飛行員基礎促進了美國航空小鎮的出現和成熟發展。二戰後的美國大量廢棄軍用機場聚集了眾多退役飛行員，久而久之衍變出很多以機場為中心的飛行愛好者社區——住宅型航空小鎮；同時，美國通用航空產業相當發達，二戰後通用航空製造業依託於其自身巨大的消費市場獲得空前發展，逐漸形成以航空製造及關聯產業為基礎的小鎮，與住宅型航空小鎮相比，帶有濃厚的工業色彩。

通用航空已融入美國人的日常生活，成熟的通航產業和龐大的通航人口使飛行成為一種日常生活方式，廣袤的大型地塊和特定的生活習慣促使小鎮成熟。佛羅裡達的航空小鎮最多，約 70 多個。美國通用機場的產權多種多樣，既有私人擁有也有國家、州、市和社區擁有。多數通用機場歸屬各級政府所有。機場本身是非營利單位，其營業收入只能用於支付日常開銷和人員薪資，盈餘部分則進入一個受市議會監管的特殊帳戶，這樣機場被嚴格地限定為公共基礎設施。

國外航空小鎮的案例和特徵

國家	案例	特徵
美國	最具代表性、規模最大的是佛羅里達州私人所有的Spruce Creek，有1220 x 54公尺跑道，駐場400多架飛機，每年起降25000架次，每天約68架次飛機起降，約1300個住戶，飛機降落後可直接入戶個人機庫。此外還有錦標賽高爾夫球場、俱樂部等設施。	居住型航空小鎮。飛行與居住結合是美式航空小鎮核心價值。
	Benton Airpark 位於堪薩斯州Stearnian 機場，私人擁有但對公眾開放。機場有1556公尺長18公尺寬跑道，130多架飛機，絕大多數是單引擎飛機。每戶住宅都建有自家機庫，並有道路直接通向滑行道與跑道。機場接駁車價格低於周邊而人氣聚集。機場主開設了一家航空特色餐廳，吸引住戶與來往飛行員用餐，收費頗高。	飛行社區，經營者改擴建後，將機場周邊土地出售或出租，由業主自建住宅，800平方公尺土地約4.5萬美元，200平方公尺二手別墅50萬美元左右。
歐洲	法國Village Aeronautique de la Boissiere 是歐洲最小飛行社區，僅有一條550 × 30公尺跑道及4間機庫；比利時Amoungies 飛行社區僅建7間房屋，而替代其的Gravity Park 將在周邊擴建40～50間木屋式的節能住宅；荷蘭馬祖里小鎮開發27幢房屋。	飛行社區。更多作為純粹的飛行用途，更突出飛行元素。
澳洲	紐西蘭皇后鎮機場航空小鎮是典型旅遊景點支線及通航機場，有1800公尺長跑道，規模約8平方公里（含機場），周邊分布高級度假飯店、高爾夫球場、葡萄酒莊園等旅遊度假功能，眾多小通航公司營運雪山冰川戶外探險、大湖空中觀光等項目。	環境型航空小鎮。由於其獨特地理位置和優美環境，成為以旅遊休閒為主的旅遊景點。
南美洲	Sao Jose dos campos 航空小鎮有著濃厚工業氣息，是巴西航空製造重鎮，全球支線航空霸主E190家鄉。	產業小鎮。地理複雜，人口稀少，公路鐵路不發達，航空業蓬勃發展，具備完備的航空製造產業鏈。

① https：//en.wikipedia.org/wiki/Lloyd_Stearman_Field.

2.2 中國國內的航空小鎮

通用航空產業作為航空產業的重要一環，中國已將其列為七大新興策略產業。隨著中國通航產業發展和低空開放不斷推進，以及通航熱的到來，各地規劃建設「航空小鎮」的熱情空前高漲。與國外相比，中國式的航空小鎮缺乏明確定位，發展途徑的探索還不明晰，不可避免地出現了一些問題，如規劃建設內容大同小異，兼容並包，既有住宅，又有旅遊、會展，甚至包含商業，不成體系、發展方向不明、盲目模仿、建設規模不切合實際、貪大求全等。

發展通用航空特色小鎮，有機場、有飛行、有空域是基本的前提。中國大多數航空小鎮圍繞已建成的通用機場進行規劃和建設，另一部分則以原有的航空製造產業為基礎建設航空產業綜合體，並圍繞綜合體配套相關基礎設施。目前，只有少部分航空小鎮初具規模，大部分還處於規劃和建設中。原因在於：中國法人

通用航空製造業發展薄弱，低空空域管制制約，通用機場及飛行相關基礎設施不健全，相關配套服務跟不上，缺乏私人飛行的群眾基礎。

航空小鎮規劃更傾向於藉通航基礎開發周邊旅遊資源、地產項目。通用航空旅遊、航空運動營地等特色綠色文體旅遊目的地（美麗小鎮）開發建設，成為中國式「航空小鎮」。模式包括：通用航空特色小鎮、產業基地、旅遊目的地；無人飛機特色小鎮、產業基地、旅遊目的地；航天科技特色小鎮、產業基地、旅遊目的地等。

中國航空小鎮的案例及其產業模式

名稱	小鎮特色	產業模式
山東臨沂許家崖	從最初簡單的航空飛行基地，到全國15家航空飛行基地示範工程，再到特色小鎮。中國96個運動休閒特色小鎮中唯一以「航空運動」命名的特色小鎮。	產品業務體系分主流業務、旅遊體驗和社會培訓，有民宿、飛行衍生產品商店、機庫博物館等外用衍生品，提供購物、住宿、餐飲。
珠海三灶航空小鎮	以航空產業、高新製造、教育科研和航空配套服務為發展主題，建設以產業、機場、教育和生態為特色的小鎮。	形成通用飛機製造、私人飛機營運保障、飛行培訓、維修等通航產業鏈。涵蓋通航機場、固定營運基地（FBO）、飛機零售中心、飛行員商展中心、通航會展中心、愛飛客航空俱樂部、會員公寓、航空度假飯店、航空文化館、綜合娛樂中心等。
中山市神灣鎮	集合科技、藝術、教育、娛樂功能，是中國首個航天主題樂園及寓教於樂科普教育基地，並將其打造為中國5A級旅遊、文化、產業小鎮計畫。	依託中國航天科技和產品及文化優勢，發展旅遊業，建成為首個大型航天主題中國神舟航天樂園。由航天樂園、太空體驗、盛世飛行會組成，包括航天科技展館、火箭、飛船實物模型、太空行走失重體驗、太空農業等，關注參與性、體驗性、度假性和重遊性。
荊門市漳河鎮	「現代製造」特色小鎮，開展系列活動，打造「運動休閒特色小鎮」，入選中國運動休閒特色小鎮。	以航空休閒運動、特種飛行器和通用航空器研發製造為基礎，聚集發展通航總產業鏈，打造與航空產業深度融合小鎮計畫「愛飛客」，吸引航空迷和遊人。
杭州建德航空小鎮	浙江首批唯一——通用航空特色小鎮，2016年獲批中國通用航空低空旅遊示範區、國家級航空飛行基地，全中國首個基本成型的通用航空特色小鎮。打造通航產業浙江樣板、省級航空特色小鎮、國家級通航綜合示範區。	以發展「通用航空營運」和「航空主題樂園」為切入點，發展並形成航空製造、航空服務和航空休閒旅遊等通航總產業鏈，「兩江一湖」黃金旅遊線通航空中旅遊景觀圈。形成飛行員私（商）照培訓、空中巡線、空中救援訓練、航空護林、空中遊覽、飛機維修等業務的通航產業群聚。

從案例看，航空特色小鎮既不是行政區域概念，也不是產業園區概念，是「小城鎮大發展、小區域大平臺、小空間大集聚、小載體大創新」的產城融合新思路，有別於傳統的園區、新城模式。中國通用航空經濟直接產出和綜合帶動比為1：8.24，實現通用航空的強帶動，關鍵是讓通航特色小鎮成為通用航空產城融合的有效路徑。通航特色小鎮需要有產業基礎、城鎮條件和資金支持；航空基礎加上

人氣聚集，使之成為可承載更多經濟業態的平臺。但是，中國私人飛行的群眾基礎十分薄弱，現有的航空小鎮規劃多以通航機場及航空器製造為基礎，在其周邊開發航空文化體驗和相關旅遊資源或地產項目，未來最終面向的是產業升級和城市升格。

中國發展航空小鎮意義很大，航空小鎮為中國新型城鎮化指出新的發展方向，為通用航空產業發展提供成長土壤；能促進國民對航空文化的瞭解、體驗飛行樂趣、參與航空事業；提供一系列航空專業化服務，有效促進通航產業的整體發展；是對民航運輸的有效補充，為大眾出行提供更多的備選方式；聚集多種產業，促進經濟轉型升級，改變城鄉差別，縮短東西部差距，推進城鄉統籌，成為區域經濟增長的新型動力源。

3．「一帶一路」上的通用航空、低空旅遊和航空小鎮

目前中國的運輸規模和客運周轉規模已達全球第二，在運輸航空領域已處世界前沿，但通用航空領域的發展還十分落後。特別是中國西部的陝西、山西、甘肅、青海、新疆、寧夏等地，空域廣闊、飛行環境良好，市場需求大，非常有利於開展飛行活動。但是其應急救援、空中旅遊、商務飛行等通用航空市場一直未得到合理的開發利用。

中國從「十二五」計劃開始，包括農墾噴灑、電力巡護、海上石油、飛行培訓的通用航空及新興的低空旅遊，湧現出不少成功案例。2012 年，國家低空空域已擴大到整個東北和中南，為低空領域通勤飛行創造了條件。2016 年 5 月，中國國務院印發《關於促進通用航空業發展的指導意見》，提出到 2020 年將通用航空產業融入地方經濟社會發展，融入百姓日常生活，探索以航空文化普及、航模、高仿動感模擬機、全動模擬機最終到飛行體驗、飛行培訓、銷售託管等的通航「群眾路線」，各地規劃到 2020 年新建超 700 個通用機場。通用航空經濟規模超過 1 萬億元。2016 年作為航空運動產業發展紅利年，11 月，中國國家體育總局發表《航空運動產業發展規劃》，提出到 2020 年航空運動整體產業規模將達 2000 億元，消費人群將達 2000 萬人，承載該項運動的航空飛行營地將建 2000 個。以陸地及水上通用航空機場為依託，將服務範圍拓展至「一帶一路」倡議所涉及地區。

　　低空旅遊以其自然資源需用度小的優勢，迎合了旅遊與生態和諧發展的需求，對可持續發展的旅遊能造成正向作用。最適合做低空旅遊和航空運動的地區帶從燕山山脈開始，包括河南、山西一部分，陝西、甘肅、寧夏、新疆等，這一帶都在絲綢之路上。這些地區氣候穩定，不存在劇烈氣候突變，風靜天朗，適合初學者飛行以及低速飛行器飛行。從地理上，很多航空運動需要不太平整地面，陝西等省區恰好在這條地域帶。以「通航＋旅遊」「航空＋運動」「低空＋旅遊」點燃特色小鎮，打造集渡假娛樂、體育養生、運動休閒、科普教育於一體的航空主題園區、航空活動盛事、航空運動、航空旅遊目的地和航空旅遊嘉年華，助推國家「一帶一路」，是旅遊大國騰飛成為「旅遊強國」的翅膀。

　　目前，「一帶一路」特色小鎮興起，航空小鎮被視為推動經濟轉型升級和新型城鎮化的路徑。航空小鎮能形成一條長產業鏈，在醫療、氣象、科學實驗、文化、體育、公共服務等領域廣泛應用，在「一帶一路」建設中大有可為。中航集團計劃修建 50 個愛飛客鎮，將創造超過 5000 架通用航空飛行器的市場需求。屆時，搭建一站式營運服務平臺，將通用航空和居民生活、醫療保健、高端社交、休閒娛樂緊密結合起來。中國成立的「一帶一路」特色小鎮投資基金，總規模為 500 億元人民幣，未來帶動的總投資規模預計將超過 5000 億元至萬億等級。通用航空小鎮展示了與「一帶一路」沿線國家互惠合作的美好願景。

　　「一帶一路」倡議為中國航空提供了千載難逢的發展機遇，「空中絲綢之路」服務「一帶一路」倡議，促進發展包括低空旅遊路線開發、航空旅遊小鎮、低空旅遊飛行器等項目；通用航空經濟在「一帶一路」發展空間中具有空域優勢，能帶動萬億元產業，市場前景好。通用航空小鎮沿絲綢之路經濟帶佈局推進，和新型城鎮化建設緊密結合，帶動西部大開發。中國已與 61 個「一帶一路」沿線國家簽訂了雙邊航空運輸協定，與 43 個國家實現正式通航。低空旅遊、通用航空和航空小鎮成為有力的翅膀，助力「一帶一路」中國相關各省市、沿線國家遊客飛出去並飛進來。

「一帶一路」上的山地旅遊

1‧山地旅遊

　　山地旅遊是以山地自然環境為載體，以複雜多變的山體景觀、各種山地水體、豐富的動植物景觀、山地立體氣候、區域小氣候等自然資源和山地居民適應山地環境形成的社會文化生活習俗、傳統人文活動形成的特定文化底蘊等人文資源為主要旅遊資源，以山地攀登、探險、考察、野外拓展等為特色的旅遊項目，兼山地觀光、休閒渡假、健身、娛樂、教育、運動為一體的現代旅遊形式。

　　國外對「山地旅遊」概念鮮有界定，但有大量實證研究。山地旅遊一般作為生態旅遊的重要內容，又叫山地生態旅遊（Mountain Ecotourism），發展很快。北美、歐洲、澳洲等發達國家，山地旅遊年均增長率達 25%-30% 甚至更高。在歐洲，人們又把山地旅遊叫做「自然旅遊」（Nature Tourism）、「綠色旅遊」（Green Tourism）、「可持續發展旅遊」（Sustainable International Ecotourism Tourism），按國際生態旅遊學會（簡稱 IES）標準，生態旅遊目的地主要有國家公園（National Parks）、自然保護區（Natural Protection Region）、鄉村（Village）三類，這三類目的地都基本在山地區域。不同於一般觀光旅遊，山地旅遊必須嚴格受限於山地環境空間、生態保護理念和相關法規制約，是一種「負責任的旅遊」（Responsible Tourism），對環境負責，尊重本土文化和民俗傳統。

　　作為一種「增加參與國際經濟、減少貧困和取得社會經濟發展的途徑」，在由聯合國、非政府組織主導的可持續發展會議推動下，山地旅遊逐漸成為全球觀光產業蓬勃發展的項目，不斷朝著脫貧、和平與發展進步方向付諸現實。

　　中國的山地旅遊由來已久，古代幾千年前就開始了以封禪、隱居、遊山與寺廟（養生與養心）為特徵的山地旅遊；近代，山地旅遊以在名山修建避暑庭院與建造別墅為特徵；1949 年至 1978 年中國改革開放之前，山地旅遊以軍隊幹部休養所與工人療養院為主要形式；改革開放至 1995 年以前，山地旅遊以觀光為主，增加釣魚游泳等簡單活動；目前是雙休日與「黃金週」之後的新大眾休閒渡假時代。可以看出，山地旅遊與國家的經濟和社會發展聯繫密切，是國家社會文明進步的重要標誌之一。隨著中國經濟成長，城市化水平提高，人們生活水平的提高，城市生活節奏的加快，越來越多的人渴望親近自然，以山地環境為依託開展的山

地旅遊更好地滿足了目前旅遊市場的需求，山地旅遊以其自然純樸優美的生態環境，多樣化的山地旅遊資源和旅遊項目而受到各類人群的喜愛，發展前景極好。

2．「一帶一路」與山地旅遊

中國是一個多山國家，發展山地旅遊的條件十分優越。山地面積占全國土地總面積的 2/3，山地旅遊資源豐富；還有約 1/2 的人口、城鎮分佈在山地，是旅遊開發的重要區域。山地旅遊在中國旅遊發展中具有重要地位，中國海拔超過 5000 公尺的高峰數以千百計，其高度和數量在世界上無與倫比。根據中國科學院的山區發展報告統計，中國約 90% 的森林、85% 的國家級資源位於山區。複雜的山地地理構造和山地生態系統呈現「橫看成嶺側成峰，遠近高低各不同」「一日感四季」的山地景觀。山地同時也是國家生態環境安全的重要組成部分，承載著特殊的生態服務功能。因此，發展山地旅遊是山區發展、人類利用山地的重要方式，對維護山地生態系統安全、持續利用山地資源具有天然重要作用。

「一帶一路」方案重點圈定 18 個省市區，包括新疆、陝西、甘肅、寧夏、青海、內蒙古西北 6 省區，黑、吉、遼東北 3 省，廣西、雲南、西藏西南 3 省區，上海、福建、廣東、浙江、海南 5 省市，內陸地區則是重慶。可以看出「一帶一路」重點省基本囊括中國一、二、三級大地貌單元，這些大高原、大盆地四周都被山脈環繞。根據全中國主體功能區劃，全中國 25 個重點生態功能區有 16 個主要位於山地，集中分佈在中國地理一、二、三級階梯等大地貌單元過渡帶山區。最高最大的青藏高原平均海拔 4500-5000 公尺，環繞喜馬拉雅山、喀喇崑崙山、崑崙山、祁連山、橫斷山等山脈。西南雲貴高原海拔 1000-2000 公尺，周圍有哀牢山、苗嶺、烏蒙山、大婁山、武陵山等。西北黃土高原和內蒙古高原邊緣有秦嶺山脈、太行山脈、賀蘭山、陰山山脈、大興安嶺等。最大的內陸盆地新疆塔里木盆地，周圍有海拔在 4000-5000 公尺的天山、崑崙山、阿爾金山等。新疆準噶爾盆地、青海柴達木盆地和四川盆地的四周都為高大山脈所封閉。

伴隨「一帶一路」、國家生態功能區劃和主體功能規劃策略逐步實施，以及交通基礎設施的改善和提升，依託「一帶一路」旅遊節點城市，中國的山地旅遊和冰川旅遊圍繞甘新—南疆線絲綢之路文化旅遊帶、蘭青—青藏線雪域高原旅遊帶和川藏—滇藏線香格里拉山地冰川旅遊帶、海上絲綢之路沿海山地旅遊帶，「一帶一路」山地旅遊及包括天山、帕米爾 - 喀喇崑崙山、喜馬拉雅山、橫斷山

和祁連山五大山地冰川旅遊，必將形成一批國家乃至國際級標準的山地冰川旅遊目的地。「一帶一路」區域的山地旅遊將重續區域間歷史經濟和文化紐帶，促進區域全面發展。

「一帶一路」地區涵蓋沿線 60 多個國家，風土人情別具特色，風光景色旖旎秀麗。絲綢之路是世界最具活力和潛力的黃金旅遊之路，擁有豐富的山地旅遊資源。由於地理位置和海拔等原因，「一帶一路」山地旅遊能較好地保持原有的自然風貌。「一帶一路」具有世界級的旅遊資源，歐亞大陸深處的千年古城比比皆是。絲綢之路是世界最精華旅遊資源的彙集之路，彙集了 80% 的世界文化遺產。數據顯示，僅絲綢之路中國段就擁有 13 個國家歷史文化名城、15 個國家重點風景名勝區、302 個國家重點文物保護單位、66 個國家森林公園。獨特的地理環境，原始的自然風光和古樸的民族風情，優越的氣候條件，脈絡完整且保持完好的歷史風貌，豐富的歷史遺蹟，高集聚度的全球頂級文化遺產，形成無可取代的國際性文化旅遊吸引力。「一帶一路」山地旅遊從中脫穎而出。

「一帶一路」總人口約 46 億，GDP 總量達 20 萬億美元（約占全球的 1/3）。沿線無論發展中國家還是發達國家都需要中國強大的出境旅遊消費。同時，目前中國旅遊業遭遇休閒渡假資源供給不足瓶頸。「一帶一路」山地旅遊發展並不是單向輸出，而是雙向互動。中國（原）國家旅遊局預計，「十三五」計劃將為「一帶一路」沿線國家輸送 1.5 億人次遊客、2000 億美元旅遊消費；同時還將吸引沿線國家 8500 萬人次遊客前往中國旅遊，拉動旅遊消費約 1100 億美元。因此，加強與「一帶一路」國家和地區的山地旅遊合作，一方面為沿線國家和地區輸送強大的旅遊消費能力，另一方面為中國公民休閒渡假資源需求提供保障。

「一帶一路」山地旅遊將有助於推動「中國旅遊的世界化與世界旅遊的中國化」進程。加強與有關國家地區的協調，為跨境旅遊提供更便利高效的服務。將中國山地旅遊國際化，推動出境旅遊消費，提升中國旅遊對「一帶一路」沿線國家全面的影響力；雙向的山地旅遊將促進國際社會更加全面認識並接受「一帶一路」倡議，並使得沿線國家受益。

3 · 「一帶一路」山地旅遊與扶貧

把旅遊作為扶貧措施是國際新理念、新趨勢。1999 年，聯合國可持續發展委員會第七次會議發表《可持續旅遊與脫貧——國際發展局報告》，首次用「旅遊扶貧」概念，將貧窮與旅遊發展聯結在了一起。2000 年，英國國際發展局（DFID）設立旅遊挑戰基金，專門資助國際旅遊扶貧試驗項目。2001 年，聯合國布魯塞爾會議透過了《最不發達國家旅遊業的加那利群島宣言》，提出旅遊發展是所有最不發達國家「增加參與國際經濟、減少貧困和取得社會經濟發展的途徑」。當前，不論是發達地區還是貧困地區，發達國家還是發展中國家，山地旅遊都很重要，也是最受歡迎的旅遊形式。

中國山地丘陵地區呈現出地理位置邊緣性，高海拔通常伴隨高寒氣候，區內居民生活條件十分惡劣。2011 年 12 月國務院印發《中國農村扶貧開發綱要（2011－2020 年）》劃定 14 個集中連片特困區，除西藏和南疆三地州外，其他 12 個片區內均以山地丘陵為主要地貌。國家級貧困縣和少數民族縣、國家重點生態功能縣疊加。全中國 592 個國家重點貧困縣中 245 個縣既是少數民族縣也是生態脆弱縣，土地構成中，山地面積占 90% 以上，山地旅遊資源很豐富。中國現有千餘個 5A、4A 旅遊風景名勝區中，60% 以上分佈在「一帶一路」中西部地區，70% 以上的景區周邊集中分佈大量貧困村。

中國學術界對旅遊扶貧的明確定義，即透過開發貧困地區豐富的旅遊資源，興辦旅遊經濟實體，使旅遊業形成區域支柱產業，實現貧困地區居民和地方財政雙脫貧致富。「一帶一路」山地旅遊扶貧，不僅能夠打造貧困地區新的經濟增長點，同樣有助於拓展貧困群眾新的增收渠道。

貧困型山地旅遊區旅遊資源豐富，然而旅遊開發現狀不容樂觀。山地旅遊是經濟社會發展的綜合性產業，促進「一帶一路」旅遊投資和消費，對於推動區域現代服務業發展，增加就業和居民收入，提升人民生活品質，意義重大。透過發展「一帶一路」登山旅遊事業，促進山地旅遊蓬勃興起及山區人口增長，實現「一帶一路」山地旅遊和生計改善、生態系統管理、生物多樣性惠益共享、生態監測與保護以及區域國際合作。山地旅遊以旅扶貧，對解決山區的貧困造成了積極的作用，「一帶一路」山地旅遊為山區消除貧困和可持續發展提供許多有利的契機，在穩增長、調結構、減貧困、惠民生方面發揮積極作用。

4‧中外山地旅遊案例借鑑和啟示

　　許多國家十分重視山地的旅遊開發，一些傳統名山（如義大利的維蘇威火山、日本的富士山、蘇聯的高加索山等）均被開闢為旅遊勝地。世界上山地旅遊成功的比比皆是，歐洲最典型的就是阿爾卑斯山地旅遊。阿爾卑斯山區從 18 世紀起就是歐洲富人和貴族的渡假休養地區，法國、瑞士、德國、義大利、奧地利等是主要客源國。經過近 200 年的營建，使得眾多山村都擁有清新宜人的環境。最初到阿爾卑斯山的遊客，在夏季來瑞士觀賞風景，隨著 1924 年第一屆冬奧會在阿爾卑斯山法國的夏慕尼山谷舉行，冬季體育運動旅遊人數開始穩步增長。對現代遊客說，阿爾卑斯是快慢動靜皆宜的旅遊勝地。

　　奧地利和瑞士兩國的山地旅遊最為典型。兩國政府都很重視旅遊業，提倡農民經營高山旅遊業，向旅遊者出租房舍，並將旅遊業與農業結合起來，開創了瑞士和奧地利模式的家庭經營小規模旅遊業的傳統。阿爾卑斯山的自然環境對農業不利，但農業卻又是山區的重要產業。隨著山地農業愈來愈艱難，愈來愈無利可圖，導致年輕人外流，人口減少。旅遊業被看成是山區補充收入和提供就業機會的手段。這與「一帶一路」的高山農業和牧業十分相似，「一帶一路」山地旅遊借鑑瑞士和奧地利的成功經驗，將大有裨益。

　　山地旅遊業對於瑞士經濟和就業非常重要。20 世紀 80 年代早期，山地旅遊是山區農業唯一的經濟替代產業，提供 8% 的國民總收入，提供 14% 勞動人口就業。瑞士的山陸山高占優勢，是高質量的山地景觀和冬季體育運動旅遊資源。瑞士山地旅遊透過利用阿爾卑斯山的雪峰，開展遊覽、登山、療養、滑雪等旅遊活動，實現可持續發展。其成功經驗為：發展旅遊不破壞自然，建立資源旅遊體系，開展各種活動，景區可進入性強，主要交通是鐵路和纜車，易入易離，安全便捷，且冰山快車都採用大面積玻璃窗廳，可在鐵路、纜車上近距離觀看景緻。

　　20 世紀 70 年代前，不丹還與世隔絕，後來開始向世界開放旅遊。外國遊客數從 2009 年的 23480 飆升至 2013 年的 116209 人，豪華酒店數激增。面對飛速變化和環境壓力，不丹需要但不希望遊客大量湧入，以免破壞賴以成名的絕世美景，努力保護其民族性及原生態環境。不丹憲法規定國土的森林覆蓋率不低於 60%；要求學生和政府人員必須穿民族服飾，禁止銷售香菸與使用塑膠袋，規定星期二為禁酒日；國家禁止登山活動超載，其海拔 7570 公尺的甘卡本森峰

（Gangkhar Puensum）為全球未被攻頂的最高山峰，限定每位遊客日消費額不低於 250 美元。不丹的種種努力基本奏效，其宏偉壯麗的城堡與寺廟沒過度開發，也沒被俗氣的商業化；佛教在不丹仍占主導地位；很多節日與面具舞參與者仍是本國民眾，還沒演變成為服務外國遊客的商業表演。不丹在保護生態、文化傳統的同時也持續保持了旅遊吸引力。

透過開發旅遊促進貧困山區發展的國外案例還有不少，如 20 世紀 70 年代法國東南部山區、西班牙阿斯圖里亞斯地區、墨西哥的坎昆地區等。

著名的國外山地旅遊

著名山地	基本情況	旅遊景色和項目特色
美國科羅拉多大峽谷	聯合國教科文組織自然遺產，位於亞利桑那州西北凱巴布高原。19條峽谷，最深、最寬、最長的是科羅拉多大峽谷，全長446公里，山石多為紅色。	南緣四季開放，設施完善；北緣海拔高，5～10月開放。自駕、汽車遊覽、老式蒸汽火車、長途汽車、直升機、小型飛機遊覽、觀景台等設施齊全。
加拿大班夫國家山地公園	建於1885年座落於洛磯山脈	湖泊、瀑布、溫泉、古建築、滑雪場、娛樂場等分布其中，提供泛舟、騎馬、登山、有軌雪橇等活動。
瑞士阿爾卑斯山地旅遊	複雜的山體結構和多種山區小氣候，著名滑雪勝地和世界登山運動起源地。	主題路線是滑雪和溫泉浴，另有景觀列車、山地自行車、徒步穿越，中世紀小鎮、溫泉冰川地質博物館等項目。
「山國」尼泊爾自然保護區國家公園	位於喜馬拉雅山中段南山麓，境內200多座6000～8000公尺山峰	吸引大量的登山愛好者。
日本的山地休閒	山地約占全國面積的76%，被稱為「櫻花之國」、「地震火山之邦」，多山地、溫泉、河流瀑布。山地旅遊發達，富士山是象徵。	高山滑雪、登山運動、溫泉浴，種植園採摘、休閒農業等。保健型溫泉洗浴服務細緻。

續表

著名山地	基本情況	旅遊景色和項目特色
重慶市武隆「戶外運動勝地」	典型喀斯特地形，世界自然遺產，中國5A級景區。三大山地戶外運動賽事之國際山地戶外運動公開賽場地（另為英國萊德加洛斯賽、澳洲艾科挑戰賽）。	體育、文化、旅遊、生態、環保與湖光山色融為一體。開展越野跑、登山車、攀岩、輕艇、漂流、溜索、飛行傘等戶外運動，《滿城盡帶黃金甲》、《變形金剛4》外景地，《爸爸去哪兒2》開拍點。
秦嶺國家公園	「山水秦嶺、山地運動」品牌。舉辦中國秦嶺山地越野挑戰賽、中國秦嶺峽谷漂流大賽等比賽活動。	施行生態保護、體育旅遊產業政策，發展體育旅遊產業，打造秦嶺休閒勝地。

中外經驗對中國發展「一帶一路」山地旅遊的啟示：

便捷的國際旅遊交通網絡、便於遊覽觀賞的景區旅遊交通設施；

專業完善的山地旅遊產業和冰雪產業聚集群，全球穩定的客源和盛譽。

多樣化運動渡假服務，為不同水平及需要者提供針對性體驗。從初學者到競技類，包括退休人士、殘障人士的各類新型休閒運動項目。

舉辦各類全球性節事，吸引全世界的旅遊者，普及山地旅遊的參與度。

旅遊開發與社區發展、家庭致富、產業開發結合。

注重保護自然原生態和可持續旅遊發展。

注重文化遺產的保護和傳承。

推行負責任旅遊，個體、企業、商會、社區和政府均負責任，滿足經濟、社會和環境的可持續性發展要求。

5・「一帶一路」山地旅遊發展的建議

（1）政府為主統籌山地旅遊，強化國際旅遊

透過沿線國家政府和國際組織，聯合各相關行政職能部門及地區創新協會等非政府組織，成立「一帶一路」大區旅遊發展委員會，統一佈局，統籌安排，宏觀控制區域和地區合作，發展中國、國際山地旅遊，提升山地旅遊發展的能力。

（2）嚴格保護生態和控制旅遊自然資源保護性開發

以生態旅遊為基礎，以生態經濟和旅遊經濟理論為指導，以保護為前提，遵循開發與保護相結合的原則。

（3）探索全線參與、全民參與的旅遊扶貧，共享發展成果

公眾積極參與有利於山地實現脫貧、減貧，也有利於社會和諧發展。加強旅遊合作，形成區域聯動，建設利益共享、成果共享機制。

（4）改革創新投融資模式，拓寬融資渠道

設立山地旅遊產業促進基金，推行政府和社會資本合作模式（PPP），鼓勵社會資金投入山地旅遊開發。以「一帶一路」的山地資源為基礎優化旅遊資源，打造山地旅遊目的地優質形象和良好聲譽。

（5）做好文化傳承保護和山地文化旅遊開發

　　以絲綢之路為主題，以「一帶一路」節點城鎮為核心，打造若干條山地旅遊精品主題遊線，構建合理有序的文化遊覽大環線。依託核心歷史文化資源，呈現山地遊牧農耕傳統文化的鮮活生命力；保護和傳承傳統有價值的生產生活方式「活態文化」；開發承襲傳統、品質絕佳、深度體驗型的渡假產品，加強客群黏著度。

　　(6) 開發「一帶一路」特色國際山地旅遊

　　開發系列完備的山地旅遊產品：攀岩、野戰、溯溪、滑雪、騎馬、渡假、滑草、徒步、漂流等山地運動類產品；山嶽、河流、溪谷、瀑布、峽谷、峰林等山水觀光類產品；茶葉、中草藥、負離子、陽光浴、森林浴、溫湯浴、垂釣等生態康養類產品；原生態歌舞、民族民俗表演等演藝類產品；山野建築小品園林、蔬菜瓜果品賞、山野餐飲類、食用菌養殖等休閒類產品；名人墨跡、傳說典故以及宗教寺廟、政治遺址等山水文化藝術旅遊；盆景花卉、科普植物、珍稀樹種、生態景觀、標本製作等山地科普教育旅遊產品等等。

　　(7) 高科技山地旅遊＋大數據＋互聯網

　　山地旅遊要有互聯網、大數據思維。山地旅遊創新採用地理資訊系統（GIS）及遙感技術（RS），基於採集的數據開發旅遊資源評價和旅遊資源監控與預警系統，為遊客提供自助旅遊服務，使山地旅遊跨上新臺階。

　　(8) 建設山地旅遊基礎設施，改善交通可進入性

　　抓好「一帶一路」山地旅遊脫貧的基礎設施建設問題，變輸血為造血。解決好路、水、互聯網等旅遊基礎設施建設，是發展生產、實現農民增收的脫貧基礎。

　　總之，「一帶一路」倡議是山地旅遊發展的新視角和新重點。開放的山地旅遊在「一帶一路」倡議中先聯先通，而山地旅遊扶貧把「有利於窮人的增長」作為策略核心，主動作為，先動先行，旅遊先通，努力實現旅遊減貧、脫貧，全力塑造中國旅遊新形象，吸引更多國際遊客前來領略中國之美、絲路之美。

▋「一帶一路」上的世界遺產與旅遊

　　2017 年 5 月，「一帶一路」國際合作高峰論壇在北京召開，近 30 個國家的領導人、國際貨幣基金組織（IMF）、世界銀行（WB）、聯合國（UN）的

負責人及全球各國代表齊聚北京，參加中國「一帶一路」倡議（Belt & Road Initiative）大會。除基礎設施建設、國際能源合作、金融創新合作和生態環保合作等領域外，旅遊也是國際間重點合作領域之一。

1・眾多的世界遺產是「一帶一路」旅遊發展的基礎

1972 年，聯合國教科文組織巴黎第十七屆會議，透過了《世界文化和自然遺產保護公約》，明確了包括文物、建築群、遺址的文化遺產定義。文化遺產包括文化財產（具有藝術、歷史、考古、人類學、檔案與文獻價值的可移動和不可移動物品）和景觀資產（具有歷史、文化、自然、形態和審美等價值的建築和區域）。聯合國教科文組織《保護世界文化和自然遺產公約》（簡稱《公約》）已有 192 個締約國，世界遺產保護與利用的價值理唸得到廣泛認同，世界遺產旅遊成為國與國之間文明交流互鑑與傳承創新的基礎。

從文化遺產角度而言，絲綢之路很早就進入教科文組織視野。早在 20 世紀八九十年代，聯合國曾推出「世界文化發展十年」計劃。在該框架下，聯合國教科文組織曾組織三次大型絲綢之路考察，稱為「絲綢之路綜合研究」。其中一次是 1991 年冬天，從馬尼拉到泉州的海上絲綢之路考察。「一帶一路」作為跨國、跨洲的超大型文化路線遺產，沿線分佈著不同時期各種文明的人類遺蹟。截至 2016 年，世界遺產名錄已有 1052 項，沿線 65 國所擁有的世界遺產共計 351 項，超過世界遺產總數的三分之一。「一帶一路」沿線國家和地區保存有大量非物質文化遺產，單中國便有 30 餘項進入了聯合國人類非物質文化遺產名錄。

「一帶一路」已成為遺產大道：沿線 65 個國家和地區中擁有世界遺產的達到 63 個，這是能夠開展世界遺產旅遊的共同基礎與價值共識；「一帶一路」沿線世界文化遺產 400 餘項，數量眾多，占全球世界文化遺產總數近 55%；「一帶一路」文化遺產眾多、類型多樣，文化遺產年代涵蓋範圍廣泛，從舊石器時代到 20 世紀均有涵蓋。「一帶一路」作為世界旅遊資源精華彙集之路，堪稱世界最具活力和潛力的黃金旅遊路。

隨著 2013 年中國「一帶一路」倡議的提出，沿線各國看到了發展世界遺產旅遊的契機，紛紛制定相關規劃，將文化遺產的旅遊開發作為核心。沿線國家都希望藉著「一帶一路」文化遺產旅遊機會，加強區域間、國家間合作。

100 多個國家和國際組織積極響應支持，沿線多個國家和國際組織與中國簽署合作協議，拓展深化沿線國家間貿易、農業、工業、金融、旅遊、資源開發等國際合作。世界遺產旅遊跨區域的對話合作平臺，有利於文化遺產資源整體規劃與開發。遺產旅遊將成為「一帶一路」國家和地區間合作的重要橋樑並促成新時代的文明新融合。

2・旅遊是「一帶一路」世界遺產的創新性保護

2.1 「一帶一路」文化遺產旅遊保護的緊迫性

在「一帶一路」國際合作高峰論壇上，聯合國教科文組織幹事博科娃盛讚：「當古絲綢之路沿線的阿富汗巴米揚大佛被炸毀，敘利亞古城巴爾米拉被破壞，亞歐多國被極端主義踐踏的時候，我們認識到，塑造多元包容的世界是多麼重要！中國正在透過『一帶一路』倡議在其中發揮關鍵作用。」

「一帶一路」沿線區域占地面積廣闊，涉及 60 多個國家和 40 多億人口，環境多樣，陸地、海洋、山地、盆地、平原、湖泊、河流自然地理多樣。不同氣候、不同土地、不同資源稟賦，使得「一帶一路」沿線形成了不同的生產特徵，進而形成不同的生活方式與文化特徵。「一帶一路」沿線區域面臨著可持續發展問題，如世界遺產保護與利用面臨著賦存環境退化、戰爭與恐怖主義破壞、非法盜掘、過度旅遊、快速城鎮化等嚴重問題。同時，「一帶一路」沿線國家多自然災害，全球 85% 的重大自然災害發生於此，超 85% 的自然災害為地震、洪水和乾旱、風暴潮。「一帶一路」沿線地區文化遺產大多處於露天的自然狀況，受自然風化剝蝕、人類活動及環境變化的作用，損毀與病害嚴重，其存在及保護狀況堪憂。

「一帶一路」沿線國家多屬新興經濟體和發展中國家，都面臨著文化遺產保護與發展旅遊經濟的雙重挑戰。文化遺產的賦存及保護狀況與經濟水平有很大關係，很多國家面臨嚴峻和明顯的糧食安全威脅，經濟和區域發展嚴重不平衡。「一帶一路」地理區域分東南亞、南亞、中亞、西亞、非洲、東亞、東歐、南歐、中歐 9 個部分，經濟發達國家，文化遺產可以得到較好保護（如歐洲），但經濟發展落後的國家，其保護經費有限，當地居民的遺產保護觀念淡薄，保護力度不夠。總體而言，沿線國家經濟發展整體水平較低，需要加強遺產保護和利用的合作。

2.2 中國對「一帶一路」文化遺產旅遊的促進

作為「一帶一路」的倡導國家，中國積極推動更多「一帶一路」文化遺產成為世界文化遺產，積極採取國別性保護、世界遺產式保護和區域性保護三種模式保護「一帶一路」文化遺產，有限度地統一保護標準並在世界各地開展工作，為「一帶一路」文化遺產旅遊保護開發和出入境打下合作基礎。

聚焦世界遺產保護、旅遊開發與可持續發展，中國在「一帶一路」重點區域開展國際合作研究，諸如：基於乾旱區文化遺產考古與保護工作，在中國、北非和地中海地區開展文化遺產空間考古與保護的比較研究；在南亞和中亞地區實施文化遺產和考古景觀監測與評估的科學研究，特別聚焦中 - 巴經濟走廊（CPEC）建設；在中國南部和東南亞開展文化遺產保護與利用的策略制定示範研究，揭示「21 世紀海上絲綢之路」沿線文化遺產對全球變化和人類活動影響的響應機制。

近年來，中國與斯里蘭卡、巴基斯坦、烏茲別克、突尼斯、義大利等「一帶一路」沿線國家，以及巴西、索羅門群島等非沿線國家開展積極廣泛的世界遺產保護利用的國際合作，致力於搭建「一帶一路」旅遊的國際合作共贏平臺。

「一帶一路」文化遺產是屬於全人類的文明成果，但不可能全部納入世界遺產名錄中予以保護。中國學者懷著「一帶一路」考古夢想走出國門，開展絲路跨國考古。例如，2016 年，中國考古新發現烏茲別克明鐵佩古城遺址項目，尋找消失在歷史長河中的大月氏遺蹟，揭開其神祕面紗；中國政府援助柬埔寨吳哥古蹟保護修復，與柬方合作進行吳哥古蹟茶膠寺考古。

2.3 「一帶一路」世界遺產旅遊的意義

世界遺產在國際上有著重要的文化交流和文明對話的意義，推動了跨文化交流的蓬勃發展，對當今世界極具啟發意義，將促進世界的和平、發展與繁榮。世界遺產旅遊促進「一帶一路」沿線地區文化軟實力建設。提升沿線國家對保護文化遺產的重視。中國透過「一帶一路」建設進一步提升文化實力和影響力，透過基礎設施、物流、產品等領域取得的積極成果為發展文化領域合作與交流提供堅實基礎。

文化遺產不僅有文化價值，更有巨大的經濟價值。「一帶一路」遺產旅遊帶動沿線區域發展。透過「一帶一路」古蹟、遺址保護利用，開發建設國家考古遺

址公園及國家 5A 級文物旅遊景區,將提升文化產業、旅遊發展,帶動沿線國家社會經濟的發展。文化遺產的申遺項目及文化合作項目將對促進地區間合作、帶動當地社會及經濟發展造成重要作用。

　　「一帶一路」沿線具有極其豐富的自然、文化遺產資源,遺產旅遊促進沿線國家和地區的文化產業合作。未來,隨著「一帶一路」建設的加快,將進一步帶動沿線地區國家對文化、旅遊及社會經濟發展的積極整合,形成可持續的良性發展模式。

3・中國在「一帶一路」上的文化遺產和旅遊

3.1 中國國內在「一帶一路」上的文化遺產和旅遊

　　中國政府長期以來高度重視絲綢之路沿線文化遺產的保護和旅遊開發。中國世界遺產數量達 50 項,居全球第二。1979 年,敦煌被中國國務院確定為第一批對外開放的旅遊城市,千年莫高窟開始了國際合作。1987 年,莫高窟與長城、秦兵馬俑等一併成為中國首批世界文化遺產名錄遺產地。

　　從 2003 年開始,中國就開始與中亞五國(目前已拓展至十四個國家)進行「絲綢之路」跨境申遺的磋商與協調。2014 年 6 月 22 日,在卡塔爾多哈召開的聯合國教科文組織第 38 屆世界遺產大會上,中國、哈薩克、吉爾吉斯三國聯合申報的橫跨五千多公里的「絲綢之路:長安—天山廊道路網」,亞洲跨境合作申遺成功。敦煌莫高窟和漢長安城未央宮遺址、唐長安城大明宮遺址、大雁塔、小雁塔、興教寺塔、彬縣大佛寺石窟、張騫墓等 22 處遺產點被正式列入《世界遺產名錄》。申遺意義深遠,對政府間協調、建章立制、組織構架等都具有借鑑意義。所有的文化遺產都成為中國旅遊的熱點,為遺產旅遊發展奠定了堅實的基礎。

　　2006-2012 年,國家文物局兩次將海上絲綢之路列入世界文化遺產預備名單,泉州、寧波、北海、福州、漳州、南京、揚州、廣州和蓬萊等 9 個城市的 50 多個遺產點名列其中。伴隨著大眾旅遊時代的發展,海洋經濟的發展,中國透過港口建設、郵輪產業,不斷開發「一帶一路」海上遺產旅遊的新業態和新產品。

　　絲綢之路是橫跨亞歐的遺產大道。在中國境內，就有多達 22 處重要考古遺址和古建築遺存：河南 4 處，陝西 7 處，甘肅 5 處，新疆 6 處。多年來，隨著大遺址和國家考古遺址公園建設推進，上述遺址均得到了不同程度的保護和展示，促進了旅遊發展。絲綢之路靠物質遺產和非物質文化遺產來支撐，不僅是貿易之路，更是文化之路。借助「一帶一路」倡議及中國在遺產旅遊領域的成功經驗，可促進世界文化遺產的跨境保護工作，為世界提供更多積極範例。

3.2 目前中國進行的申遺工作

　　內蒙古有聯通俄蒙的區位優勢，是「一帶一路」建設深入推進、中國向北開放的重要門戶。作為重要的歷史遺產，內蒙古居延大遺址不僅有經濟價值，更有巨大的文化價值。遺址包括漢代居延邊塞所屬的烽燧、亭、障和天田、塞牆等長城遺址和居延縣城、居延都尉府、肩水都尉府、黑水城、屯田遺蹟、墓葬等，有望開發建設國家考古遺址公園及國家 5A 級文物旅遊景區，發展文化旅遊，帶動經濟發展。白草連居延大遺址是阿拉善盟內舉世聞名的重要歷史文化遺產，保留了長城體系中最長的天田遺蹟和最大的屯戍遺蹟，是簡牘學、西夏學、黑城學發祥地，是古代絲綢之路中重要的運輸補給和防禦屏障，是歷代絲綢之路開拓與暢通的重要歷史見證。阿拉善盟推動居延大遺址申遺，融入「一帶一路」倡議部署，探尋文化遺產保護與社會經濟發展相協調的區域發展新機制，有望促進中國與中亞各國的旅遊合作，促進「一帶一路」沿線國家文化軟實力建設，並帶動沿線區域發展。

　　廣州（古稱番禺）是古代海上絲綢之路發祥地，千年海上絲路在廣東留下了極為豐富的文化遺產。從黃埔古港到徐聞古港，從「南海Ⅰ號」到「南澳一號」，梅州鬆口古鎮、佛山祖廟、茂名冼太廟、開平碉樓、肇慶閱江樓……無不見證了古代海上絲路的經貿繁榮，鐫刻上古代海上絲路的文化印記。《海上絲綢之路·廣州文化遺產》（三卷本）對海上絲綢之路廣州文化考古發現遺物、地上史蹟和文獻資料進行全面的梳理和研究，海上絲綢之路廣州文化史蹟、遺物和文獻資料彌足珍貴，為今後「申遺」提供了全面、詳實、重要的依據。

　　西沙海面之下暗藏著上百艘古代沉船，歷經千百年，抵抗著海水腐蝕與沖刷，留存至今。國家文物局牽頭組織了西沙海域二次大規模考古活動，不僅發掘出珍貴的石構件文物，摸清了金銀島一號沉船遺址、甘泉島遺址陸地文物情況；

加上海南本島絲路文化遺址，古代海上絲綢之路南海段由點及線越來越清晰。泉州是中國古代海上絲綢之路起點，曾作為「東方第一港」，與世界最大的亞力山大港齊名。合浦作為始發港之一，留下了許多珍貴遺存，考古工作者有責任把歷年的考古發現和新的研究成果介紹出去。中國國家文物局還將在海南島近海開展水下文物和沉船遺址的調查、陸上海絲文化遺址調查等，透過旅遊交往、交流及產業合作推動中國與沿線國家民眾的相互瞭解，促進民心相通。

4‧展望

　　「一帶一路」倡議是用文化將歷史、現實與未來連接在一起而成為中國面向全球化的策略架構。古老的「一帶一路」煥發青春，遺產文化旅遊將發揮更大的作用。目前，面向中國普通旅行者開放免簽的國家和地區有 21 個，施行落地簽的有 37 個，極大便利了不同國家的民間交往。在「一帶一路」旅遊為先的引領和推動下，世界開始瞭解中國，中國必能影響世界。

第四篇 文化與旅遊融合

▌新時代的詩和遠方──文化和旅遊的融合發展

當今世界，文化正成為國家核心競爭力的重要因素，旅遊則是很多人的生活方式和生活必需。而伴隨著中國社會主要矛盾已經轉化為人民日益增長的美好生活需要和不平衡不充分的發展之間的矛盾，用文化和旅遊來實現增進中國居民的幸福感，進而解決新時代的矛盾就成了擺在面前的問題。

1．文化和旅遊

1.1 文化、旅遊、文化旅遊產業回顧

改革開放 40 年，中國的經濟水平有了很大的提高。當物質文明達到一定程度的時候，精神的享受（旅遊、體育等）就會成為生活中不可或缺的部分。從人們的需求看，不管是「讀萬卷書行萬里路」的歷史傳統，還是「身體和靈魂總有一個要在路上」的現代追求，旅行都是人們瞭解文化、體驗文化的重要方式，精神的愉悅、心理的健康成為提高工作效率及活躍創造性思維的動力，是人們不斷抵達而又重新出發的牽引所在。文化和旅遊的結合，有利於推動文化事業、文化產業與旅遊產業的融合，使文化產業在文化資源基礎上，有了旅遊的優良載體。

過去五年，文化產業年均增長 13% 以上，在文化及相關產業的增加值裡，文化系統的占比 1/3 左右。2016 年全國文化及相關產業增加值為 30785 億，占 GDP 的比重為 4.14%；旅遊產業的增加值為 32979 億元，占 GDP 的比重為 4.44%；加上 2016 年體育產業的 1.9 萬億，從泛文化產業角度看，產業規模非常巨大，而且仍在快速發展，「文旅一家」兩個產業占國民經濟的比重提高，成為國民經濟和社會發展中名副其實的策略性支柱產業。

在文化及相關產業突飛猛進的同時，旅遊產業也迎來了巨大發展。根據中國（原）國家旅遊局數據，2017 年全年，中國中國共接待遊客 5001 億人次，比上年增長 12.8%；全年實現旅遊總收入 5.40 萬億元，增長 15.1%。中國中國旅遊收入 45661 億元，增長 15.9%。初步測算，全年全中國旅遊業對 GDP 的綜合貢獻為 9.13 萬億元，占 GDP 總量的 11.04%。旅遊直接就業 2825 萬人，旅遊直

接和間接就業 7990 萬人，占全國就業總人口的 10.28%。當前，僅旅遊產業對國民經濟的綜合貢獻和對社會就業的綜合貢獻均已超過 10%。

旅遊文化產業已經成了中國國民經濟中越來越重要的支柱產業。文化旅遊作為一個綜合性、融合性很強的產業，文化產業、公共文化服務、文物保護和利用、旅遊產業發展密不可分。中國文化旅遊業實現了持續、快速的發展，在文化資源、經濟實力和市場方面都有相對優勢。中國擁有豐富的文化旅遊資源，可供觀光的旅遊景區約 1 萬餘處。《2016—2022 年中國文化旅遊市場分析及發展趨勢研究報告》顯示，2015 年中國全年接待中外旅遊人數為 41.2 億人次，偏好文化體驗遊的人群已經達到 50.7%。文化和旅遊結合，既滿足廣大人民群眾對美好生活的嚮往，又成為美麗經濟、健康產業、幸福產業的重要組成部分，將形成強勁的發展新動能，在國家經濟轉型升級中發揮更大作用。

1.2 新時代的新旅遊

隨著中國經濟由「高速增長階段」轉向「高質量發展階段」，中國旅遊業將進入新旅遊時代。所謂新旅遊，本質上是文化塑造與旅遊體驗的融合，用文化的理念發展旅遊，用旅遊的方式傳播文化。當前中國更重視的是發展質量，而不是數量；是人民的獲得感，而不是單純的經濟增速；是按照經濟、政治、文化、社會和生態文明「五位一體」總體佈局推進全面發展策略，而不是只盯著狹義的經濟增長。透過文化和旅遊的融合發展，推動供給側結構性改革，更好地滿足人民日益增長的美好生活需要，同時提高國家文化軟實力和中華文化影響力，成為一個重要的時代命題。文化與旅遊已經成為國家層面的策略思維。

文化對旅遊業發展具有促進作用。近 20 年來，隨著旅遊業的發展，文化在旅遊業中的作用越來越重要。旅遊業越具有文化內涵，就越有內動力和競爭力。旅遊發展的各個環節都充分體現文化內涵，透過現代手段挖掘利用的傳統文化，更多文化遺產、文化資源、文化要素轉化為深受當下旅遊者所喜愛的旅遊產品，文化的養分滋養了旅遊。旅遊地的民眾文化素質高，文化涵養好，使遊客有如沐春風的感覺，山好水好不如人好；自然景觀如蘊涵了豐富的文化資源，其魅力當然更大；文化資源是全人類的財產，也可以為各國各民族所用，藉他國或他民族之人文資源發展本地旅遊業，造福當地，已經成為很多地方促進當地旅遊業發展

的重要舉措。工業化、城鎮化、收入增加為旅遊發展添翼，使得新旅遊不僅必要，而且可能；不僅可能，而且必行。

從旅遊角度來講，旅遊行為本身就是一種文化活動。旅遊是一種經濟生活，也是一種文化生活。隨著可開發自然旅遊資源越來越少，文化與旅遊的結合越發重要，依託文化資源與創意發展旅遊產業，是一條重要的途徑。旅遊是文化的載體，早已突破簡單旅遊概念，增加了很多休閒娛樂新生態鏈的產品，如嘉年華、演藝、文創衍生品等內容。旅遊是具有文化內涵的產業，不論是故宮、天壇、兵馬俑等傳統旅遊資源，還是主題公園、文旅小鎮等新興旅遊設施，都離不開文化的支撐。旅遊業的發展也可以為人文資源的保護提供資金的支持。文化對內滿足人民需要、對外擴大國際影響，其中很重要的一種實現方式就是透過旅遊。旅遊是文化的一種傳播載體，「用文化的理念發展旅遊，用旅遊的方式傳播文化」正成為新旅遊的靈魂和支柱，決定著旅遊業的發展方向和興衰成敗。

2·世界各國文化制度及旅遊啟示

2.1 世界各國文化制度

我們生活在受經濟理性宰制的新自由主義的時代，新自由主義盛行於全球，文化領域與文化政策也受到新自由主義的影響和形塑。文化產品不同於其他商品，除了具有經濟屬性外，對人類社會發展還有著獨特作用。在西方強大的文化工業和現代傳媒帝國的衝擊面前，世界各國為保護和發揚民族文化的獨特優勢，都在強化自身個性，突出自身特點，抵抗別國文化的全面同化，謀求自存自強，為在未來的世界文化格局中占有一席之地爭取有利地位。各國政府主張介入文化管理事務，以保障廣大民眾持續擁有和分享豐富多樣文化生活的權利。從文化產業政策來看，大多數國家均強調文化產業對於本國經濟社會發展的特殊意義，採取不同措施保護與促進本國文化產業發展，力圖增強本國文化產業的國際競爭力。

美國透過文化傾銷在全世界構造了一個美國神話。美國極端強調文化產業的商業屬性和市場對於文化發展的自動調節作用，其文化產業的管理代表了文化產業政策的一個極端，即美國透過強大的新聞帝國、透過好萊塢電影等等大眾傳媒和大眾文化產品推銷其價值觀念和生活方式，鞏固和強化自身地位，增強美國文

化的壟斷策略地位。2000 年前總統柯林頓在卸任前夕破天荒地在白宮召開美國第一次文化與外交研討會，探討擬訂 21 世紀美國對外文化策略。

　　法國作為一個文化大國，非常重視在世界上傳播法蘭西文化，並成為世界上最為注重對外文化宣傳的國家之一。「文化例外」是法國深深懷有的政治信念和思想原則信念。為了增強歐洲文化實力，法國總統席哈克提出文化歐洲的構想。法國的文化產業政策則代表對於文化產業中「文化」屬性的極端強調。法國政府對於文化以保護為主，與其他產業有著巨大區別。法國政府不僅發表了系統的文化政策和規劃，每年還有龐大的政府支出用於文化產業領域的發展。在國際文化貿易方面，法國在 20 世紀 90 年代初提出反對把文化列入一般性服務貿易。1993 年 WTO 談判桌上法國正式提出文化例外條款，法國以「文化例外」為由，堅決反對文化市場的自由貿易，幾乎為此退出整個關稅及貿易總協定談判。美國在國際貿易領域透過 WTO 等國際組織，不斷向歐盟及法國的「文化例外」施壓。在 WTO 談判中，法國及歐盟進一步將「文化例外」演變為「文化多元化」原則，法國依靠聯合國教科文組織，在「文化多樣性」旗幟下，聯合加拿大、英國、德國等多個國家反對美國對本國文化市場的入侵。到了 1999 年，從「文化例外」發展為「文化多樣性」獲得了更廣泛的認可。在國際文化貿易方面強調「文化多樣化」原則，對國外文化產品和文化投資進入本國市場設置程度不同的壁壘，以保護本土文化獨立和國家利益。

　　很多國家都對文化採取了相應的保護措施。例如蘇聯解體後，俄羅斯文化發展受到巨大衝擊，面臨西方文化侵略。普丁清楚地意識到俄羅斯民族文化的危險處境。為振興和發展俄羅斯民族文化傳統，普丁批準實施「文化擴張」策略，從而確定了積極的對外文化政策。早在 20 世紀 80 年代，日本首相中曾根就提出「建立文化發達國家」策略構想，努力使日本成為亞洲乃至世界的文化基地。日本學者甚至提出「文化立國」主張。加拿大對於文化獨立性分外敏感，對美國的文化入侵也分外警惕。加拿大加入了「創造性歐洲」計劃，對於本國文化產業採取補貼、減免稅收等多種扶持措施，規定「加拿大內容」比例，對於美國文化產品加拿大有保護性規定。德國、英國、義大利等國，雖然對法、加文化產業政策認同程度不一，但基本上都贊同文化產業有其特殊性，認為為保證本國的文化獨立與文化安全，政府必須採取一定的措施保護本國文化產業的發展。不過，這些文化產業發達國家對法國不重視文化的「產業」屬性也不贊同。

2005 年 10 月，在法國的倡導下，聯合國教科文組織以壓倒性多數透過了《保護文化內容和藝術表現形式多樣化公約》，體現了 126 個簽約國對保護文化多樣性的一致信念。正是在聯合國「文化多樣性」的框架下，「世界遺產」的申請在全世界不斷開展並豐富起來。世界遺產包括文化遺產、自然遺產、文化與自然遺產、文化景觀遺產四類。廣義概念，根據形態和性質，世界遺產分為物質遺產（文化遺產、自然遺產、文化和自然雙重遺產、記憶遺產、文化景觀、）和非物質文化遺產。世界遺產是被聯合國教科文組織和世界遺產委員會確認的人類罕見的、目前無法替代的財富，是全人類公認的具有突出意義和普遍價值的文物古蹟及自然景觀。至今，世界遺產遍佈在全世界（分為非洲、亞洲和太平洋地區、阿拉伯國家、歐洲和北美洲、拉丁美洲和加勒比五個地區），極大地促進了世界旅遊的發展。截至 2017 年 7 月，總數達到 1073 處，其中包括 832 項文化遺產，206 項自然遺產以及 35 項自然與文化雙遺產。這些世界遺產成為世界旅遊產業飛速發展基礎，使得旅遊產業成為世界第一大產業，也為世界人民帶去了福祉。

2.2 不同文化制度下的旅遊發展

歐美國家的旅遊業一般從中國起步，利用原有的風景園林、文化博覽和體育醫療等觀光休閒、娛樂康體資源，依託完善的交通基礎設施，在市場經濟和商法體系環境下，以民營旅遊企業為基礎，在市場經濟的環境中自然發育、長期發展，在這個過程中政府對旅遊行業一般較少採取行政干預。發展中國家或從計劃經濟轉型的國家旅遊業大多從接待入境遊客起步，旅遊業初期政府必須採取較多的行政干預措施，旅遊主管機構兼有開發建設、經營管理、市場監督和宣傳行銷等眾多種職責，甚至直接開發旅遊接待設施、經營國有旅遊企業。

文化和旅遊部，並非是中國首創，世界上曾經把文化和旅遊合為一個部委的大有國在。韓國 1998 年的文化觀光部下設韓國旅遊發展局，2008 年，成為文化體育觀光部；日本從觀光部到觀光局，再到觀光廳；俄羅斯聯邦 1992 年成立旅遊局、組成文化與旅遊部，2008 年改為體育、旅遊和青年部；印度從交通部旅遊局到民航旅遊部，再到文化旅遊部，現單設旅遊部；義大利國家旅遊局曾隸屬工業商業手工業部，後為政府文化遺產與旅遊部，現單設旅遊部；英國旅遊局現隸屬於文化、傳媒和體育部；比利時文化部下設旅遊局；波蘭設體育與旅遊部；馬爾他是旅遊、文化和環境部，斯洛伐克、摩爾多瓦、烏克蘭都是文化和旅遊部；聖馬利諾設旅遊、體育、經濟計劃和公用事業國際關係部。

　　如下國家的設置為：泰王國旅遊與體育部；越南社會主義共和國文化、體育和旅遊部；寮國的新聞文化部與國家旅遊部；印尼旅遊與創意經濟部；馬爾地夫為旅遊、藝術與文化部；阿富汗為資訊、文化和旅遊部；哈薩克體育與旅遊部；巴基斯坦、吉爾吉斯、亞塞拜然都是文化與旅遊部；喬治亞為體育和旅遊部；土庫曼成立國家旅遊與體育委員會；塔吉克青年、體育和旅遊委員會；阿爾巴尼亞旅遊、文化、青年和體育部；伊朗為文化遺產、手工業和旅遊組織；巴林文化部下設旅遊局；約旦為旅遊與文物部；巴勒斯坦、伊拉克都是旅遊和文物部。

　　總之，全球各國旅遊部與文化／體育部結合的國家共 44 個，約占總數的23%，大多為亞洲、非洲和歐洲國家。這些國家雖然經濟發展水平高低不一，但都有豐富的文化遺產，文化旅遊是該國特色或主打旅遊產品。

2.3 文化大國的旅遊啟示

　　法國作為世界文化大國，是世界主要發達國家之一，世界上最早發展旅遊業的國家之一，也是世界第一旅遊大國。從 2005 年至今，法國都是世界第一旅遊目的地，旅遊人數遠超位居其後的美國和西班牙，法國的旅遊業收入占中國生產總值的 6.3%，居收入第一位，法國的旅遊業解決了 100 萬人就業。除了憑藉其得天獨厚的自然地理條件、人文風俗和旅遊景點資源的優勢外，法國長期以來堅持「文化例外」所帶來的文化產業的繁榮發展也是功不可沒。法國的旅遊資源中最有特色的當數文化資源，為了旅遊業可持續地發展，法國製定了嚴格的文化保護法律和政策。法國的旅遊業發達，香水、葡萄酒、時裝本來都是一些工業產品，但在法國卻具有顯著的文化特色，成為吸引遊客的重要內容。

　　法國的文化政策對「文化遺產」的保護放在首位，從王政時代以來就對文化藝術採取扶持策略，政府每年有巨額的支出用於保護、扶持文化發展。文化遺產是法國最豐富的旅遊資源之一。政府透過國家歷史遺產和景點委員會、國家博物館聯合會實現文化旅遊，透過在世界各地建立「法國文化中心」來宣傳法國旅遊。透過在世界各地傳播和宣傳法國文化、推廣法語教學，從而也促進法國旅遊業的發展。從巍然聳立的宮殿到質樸凝重的古堡，從價值連城的名畫到古色古香的家具，葡萄酒、香水和時裝……法國的宗教、繪畫、雕塑、音樂和建築，哲學、文學和美學，「自由、平等、博愛」及敢於創新的精神，無一不蘊涵濃濃的、怡然自得的文化氣息，是豐富而充滿魅力的文化之組成部分。法國人保護的文化遺產

不限於宮殿、教堂，而擴展到更多的歷史遺址和遺物，例如百年老廠、礦井等。第五共和國以來，每一位總統都有一項或多項「文化工程」。這些「總統工程」設計新穎，工程質量上乘，不僅為國民提供了高質量的文化設施，也為法國增添了嶄新的、富有時代氣息的旅遊資源。

德國號稱世界上最嚴謹的國家，是歐洲第一大經濟強國，世界第一大商品出口國和第二大商品進口國，是個體育強國，教育發達，科技水平高。德國發達的經濟水平，先進的科技，高素質的國民，較好的國家形象，良好的農業基礎，交通發達的交通、領先的文化產業造就了德國極具特色的文化旅遊產業。德國人們用偉大的智慧，造就了寫滿歷史的文化旅遊之路、工業遺產旅遊的典範。

美國龐大的經濟、文化、科技和軍事影響力貫穿了整個 20 世紀，是世界上發達國家之一，現今世界上唯一的超級大國。美國是個多元文化和多元民族的國家，是體育強國，文化大國。在經濟、文化、工業等領域都處於全世界的領先地位，在全世界眾多領域擁有巨大影響力。美國旅遊業很發達，旅遊產業是美國經濟的重要組成部分。美國豐富的自然資源和多樣的民族文化使它成為極具吸引力的旅遊國家。美國當前的最大出口商品不是工業產品和農業產品，而是美國製造的文化產品。以美國電影《星際大戰》為例，其三部曲在全球收穫 18 億美元的票房，以《星際大戰》為主題的玩具、圖書、遊戲和唱片等周邊產品的銷售總額超 45 億美元。影視產業帶動影像、家電、旅遊、演藝市場、玩具製造等產業發展，很多電影、電視拍攝基地都是旅遊景點，成為世界上影視文化產業帶動旅遊產業發展的典範。

總是，無論是舊大陸的文化大國如法國、德國，還是新大陸的文化大國美國，都憑藉著文化的力量和影響力占據著旅遊發展的先機。中國身為具有五千年文明歷史的傳統的「文化大國」，做好文化的挖掘、傳承和傳播，對於建設「旅遊強國」的中國十分重要！

3・文化和旅遊的新時代展望

「新時代」是堅持以人民為中心的發展，中國社會主要矛盾的變化以及供給側結構性改革主線為文化和旅遊的融合互促提出了新要求。以旅遊的方式傳播文化，對內就是要從滿足人民美好生活需要的角度出發，透過旅遊的產業化、市場化手段，豐富文化產品和服務的供給類型和供給方式，讓更多文化資源、文化產

品發揮作用。對外透過旅遊傳播中國文化，統籌文化發展和旅遊資源開發，透過入境旅遊和出境旅遊雙向的人員流動，增進文化交流、傳播中國文化、彰顯文化自信，提高國家文化軟實力和中華文化影響力。

「旅遊是文化性很強的經濟事業，又是經濟性很強的文化事業」。國家將文化與旅遊合併，推動文化事業、文化產業和旅遊業融合發展，有助於產業、事業、文物、旅遊管理的優化協同高效，有助於文化產業資源、公共服務資源、可開發利用的文物資源和旅遊資源的統籌，可充分發揮文化館、博物館、圖書館、美術館、科技館、紀念館等公共文化服務設施的旅遊功能。統籌文化事業、文化產業發展和旅遊資源開發，文化和旅遊的融合互促將是今後中國國家文化和旅遊發展策略。

旅遊產業和文化產業都是國計民生的幸福產業，在改善民生福祉、實現社會和諧、平衡區域發展、促進文化發展、提升國家形象等方面有著不可替代的作用。充分發揮文化和旅遊在改善民生福祉、促進文化發展、提升國家形象等方面的作用，讓中國五千年的輝煌文化轉變成新的動能，去推動新的產業升級與消費升級，滿足人民過上美好生活的新期待。

借用余秋雨的「詩和遠方」來像徵「文化和旅遊」：帶著詩，我們走向遠方，走向「新旅遊」時代，走向「旅遊強國」之路。

▌新時代文化旅遊的經濟價值和產業推動

習近平說：改革開放前三十年靠經濟，後三十年靠文化。文化旅遊產業是21世紀經濟社會發展中最具活力的新興產業，和中國的軟實力、產業結構調整密切相關。中國文化部、國家旅遊局組建文化和旅遊部，是從國家頂層設計上將「讀萬卷書」和「行萬里路」有機融合，成為中國中國文化旅遊產業發展的重要節點。文化和旅遊部更契合旅遊的文化屬性，也能更好地發揮文化旅遊的經濟功能，在21世紀推動產業和城市雙修、發展創意經濟、提升文化軟實力的大背景下，文化旅遊被賦予了全新內涵。

1．新時代文化旅遊

1.1 文化旅遊概述

　　文化旅遊產業是一種特殊的綜合性產業，與人的休閒生活、文化行為、體驗需求（物質的、精神的）密切相關，以旅遊業、娛樂業、服務業和文化產業為龍頭形成的經濟形態和產業系統。文化旅遊是指透過以鑑賞異國異地傳統文化、追尋文化名人遺蹤或參加當地舉辦的各種文化活動為目的的旅遊，從而形成的增進國民經濟發展的一種行業，因其關聯度高、涉及面廣、輻射力強、帶動性大而成為新世紀經濟社會發展中最具活力的新興產業。文化旅遊業將成為國民經濟和社會發展的名副其實的策略性支柱產業。文化旅遊不僅可以為旅遊業開發豐富的人文價值和經濟資源，也可以為文化創意提供一條轉化為社會財富的廣闊道路。

　　當前，中國特色社會主義進入新時代，中國社會主要矛盾已經轉化為人民日益增長的美好生活需要和不平衡不充分的發展之間的矛盾。文化旅遊實質就在於「用文化的理念發展旅遊，用旅遊的方式傳播文化」。不管是從人的需求還是其對應的供給而言，文化與旅遊皆連於一體。從需求來看，旅行是人們瞭解文化、體驗文化的重要方式，文化是人們不斷抵達而又重新出發的牽引所在。就供給而言，文化與旅遊唇齒相依、難分彼此，加速推動「新旅遊」時代到來。

　　文化旅遊構成經濟行為，具有增加收入、提供就業機會等經濟效應，促進社會發展和經濟發展，是最值得投資的產業之一。文化旅遊要求在旅遊發展的各個環節，都要充分體現文化內涵，用文化的養分滋養旅遊；要在既有產業功能的基礎上，在關注旅遊的經濟效益外，同時發揮旅遊的事業功能。以文化提升旅遊深度，是中國文化旅遊產業可持續發展的基礎。激發文化旅遊市場活力，培育文化旅遊特色產業集群，打造文化旅遊的產業鏈，文化旅遊更好地滿足人民日益增長的美好生活需要，同時提高國家文化軟實力和中華文化影響力。

1.2 中國文化旅遊產業發展

　　近二十年來，中國越來越重視文化旅遊產業發展，不斷加大政策支持和投資力度。「515 策略」「旅遊＋」策略、全域旅遊策略對文化旅遊產生了推動力：2009 年，中國（原）文化部和（原）國家旅遊局聯合發表《關於促進文化與旅遊結合發展的指導意見》；2011 年 10 月 18 日，中共十七屆六中全會透過的《中

共中央關於深化文化體制改革、推動社會主義文化大發展大繁榮若干重大問題的決定》指出要積極發展文化旅遊；中國《國家「十三五」時期文化發展改革規劃綱要》要求，到「十三五」末，文化產業將成為國民經濟支柱型產業。

隨著旅遊供給側改革的推進，文化旅遊已經成為新時代旅遊業發展的重要力量，越來越多的省市區已把文化旅遊作為策略性支柱產業以及產業轉型升級的主攻方向。各省市區在立足本區域文化特色和傳統的基礎上，不斷挖掘和開發適合自己的文化旅遊項目，文化旅遊品牌開發持續推進，文化旅遊管理和服務不斷加強，文化旅遊市場已經具備一定的規模，並且文旅產業在資本、內容和科技方面均有較大突破。全中國各類文旅基金數量達到 100 餘家，規模上百億的已經超過 10 家；同時，文化旅遊作為一項具有潛力的智慧產業已經深入人心，呈現產業化發展態勢，帶來了良好的經濟效益。

近年來，中國文化旅遊產業湧現出了旅遊綜合體、特色小鎮等全新的概念，投資規模、表現形式和產業佈局也有了很大變化。新時代文旅業的開發重點已從景區投資、大體量重資產轉向更好挖掘開發文化、思想、科學、技術、藝術等對文旅業具有促進作用的隱形資產。

目前，中國文旅業的發展體量和市場規模已走在世界前列，文化旅遊產業業態不斷走向國際化，全球化，國外專業文旅機構積極進入廣闊的中國市場。國家公園、主題遊樂園、體育旅遊、水上運動、航空運動、旅遊小鎮等在國際上受歡迎的文旅業態，也在中國逐步得到市場認可。文化旅遊產業是中國下一步示範型服務業的高端產業。隨著這些文旅業態的發展，中國文旅產業的國際影響力將會不斷提升，文化旅遊產業將成為中國軟實力話語權的一個重要指標。

但從產業發展質量和整體效益上看，當前中國文化旅遊尚處於發展初期，各方面都有待加強：文化旅遊產品設計整體上還處於跟隨階段，產品同質化嚴重，缺少引領時尚的創意性產品，缺少文旅高端產品，缺少滿足人民日益增長的文化需求的個性化產品；文化內涵的挖掘不夠深入、產業鏈條單一、文化意識不強等問題也在困擾著文化旅遊產業的發展；在優秀傳統文化的創造性轉化、創新性發展上存在短處；中國擁有可供觀光的旅遊景區有一萬餘處，已開發並具有接待能力的景區僅 1800 餘處，不足總數五分之一，文化旅遊資源尚未得到充分挖掘。中國國民收入區域不平衡和區域文化差異導致對文化旅遊消費認知的差距，在一定程度上制約了文化旅遊的發展。文化旅遊缺乏完善的制度保障，對產業的促進

性不明顯，文化旅遊市場不夠規範等。同時，還存在一定程度的規劃不當、區域發展不平衡等問題。文化旅遊配套基礎設施不夠完善，不同地區存在較大差距。經濟不發達地區，由於缺乏相應的配套設施，文化旅遊業發展受到很大限制。

2．經濟價值和產業推動

新時代下中國經濟發展由高速增長向高質量增長轉型，作為朝陽產業的文化旅遊產業為傳統經濟的發展帶來了新的機會和思路。文化旅遊產業對傳統產業結構轉型造成推動作用，其發展對城市消費市場有很強的拉動能力，對相關產業資源整合利用、效益增值有促進作用。

2.1 文化旅遊的經濟價值

加拿大創意智庫對 7 個國家入境遊客的首選目的進行了調查，調查發現：越是人文發達、特色鮮明、軟實力強盛的國家和城市，文化旅遊吸引的遊客越多。據《2016—2022 年中國文化旅遊市場分析及發展趨勢研究報告》資料顯示，2015 年中國全年接待中國外旅遊人數為 41.2 億人次，偏好文化體驗遊的人群已經達到 50.7%。隨著中國全面建成小康社會深入推進和進入大眾旅遊時代，文化旅遊需求大幅擴張。文化旅遊產品是中國旅遊產品系列中最有潛力、最有活力、最有魅力的組成部分，文化旅遊堪稱真正的綠色旅遊、文化財富之源。文化旅遊在中國旅遊業新一輪黃金發展期必將發揮更大作用。

中國《國家「十三五」時期文化發展改革規劃綱要》要求，到「十三五」末，文化產業將成為國民經濟支柱型產業。「十三五」期間，中國到 2020 年經濟總量達到 104 萬億（人民幣），其中，文化產業達到 10%，10.4 萬億～12 萬億（人民幣），旅遊產業達到 5.5 萬億～8 萬億（人民幣），這樣，文化產業＋旅遊產業，一共達到 15 萬億（人民幣），占國家經濟總量的 15% ～ 18%。所以，未來文化旅遊業是國家發展規劃的重頭戲。美國國家情報委員會編寫的《全球趨勢2030》指出，隨著全球經濟翻番，到 2030 年，一半以上國家的人口主體是中產階級，有更多人加入到文化旅遊。到 2030 年中國將有超過 75% 的國人邁入中產行列（人均 GDP6000 美元～ 3 萬美元）。意味著文化旅遊市場將持續壯大，文化旅遊消費將源源不斷地釋放。

據世界旅遊業理事會（The World Travel & Tourism Council，WTTC）預測，到 2020 年，全球國際旅遊消費收入將達到 2 萬億美元；世界旅遊協會預測，從 2010-2020 年，國際旅遊業人數和國際旅遊收入年均增長率分別為 4.3%、6.7%，高於同期世界財富年均 3% 的增長率；2020 年，旅遊產業收入將增至 16 萬億美元，相當於全球 GDP 的 10%；提供工作占全球就業的 9.2%。文旅產業對中國經濟發展的推動更顯著：中國旅遊業增加值已占到 GDP 的 4% 以上；中國居民中國旅遊消費達 12580 億元，占居民消費總支出的 9.4%；2017 年中國旅遊人數 50.01 億人次，比上年同期增長 12.8%；入出境旅遊總人數 2.7 億人次，同比增長 3.7%；全年實現旅遊總收入 5.40 萬億元，增長 15.1%。初步測算，全年全國旅遊業對 GDP 綜合貢獻為 9.13 萬億元，占 GDP 總量的 11.04%。旅遊直接就業 2825 萬人，旅遊直接和間接就業 7990 萬人，占全國就業總人口的 10.28%。這其中文化旅遊的份額越來越多，拉動經濟增長的作用越來越大，比如有的單個主題公園吸引的遊客量甚至超過一箇中等城市的旅遊接待量。有的旅遊演藝全年的觀眾數超過一個省全部專業團體演出的觀眾數。文化旅遊產業已經成了中國乃至全球旅遊經濟中越來越重要的支柱。

文化旅遊產業經濟價值和意義主要體現在：文化旅遊產業的發展對城市消費市場有很強的拉動能力，形成持續不斷的消費熱點，在收穫社會效益的同時，贏得不俗的經濟效益。文化旅遊提升區域和城市形象，推動區域經濟發展，從而區域或城市在經濟競爭中更好地掌握主動權，創造更多價值；文化旅遊是旅遊經濟發展的重要源泉，文化旅遊產品一般都帶有較高附加值，對於經濟貢獻較大；文化旅遊產業是知識密集型產業，需要大量技術和人才支撐，發展文化旅遊產業在經濟結構調整層面，就必須讓技術、智力、人力、科技、資本等要素得到合理分配，創造更大價值；文化旅遊產業經濟價值體現具有帶動其他產業的作用，透過文化旅遊可以帶動當地交通、餐飲、住宿、商業等相關產業發展；充分利用文化旅遊，可以有效解決部分人口就業和扶貧致富等問題，經濟價值和社會價值十分明顯。

文化旅遊產業是唯一無法外移的產業，具有累積與增值的效果，也就是經濟學中的乘數效應，文化旅遊產業所創造的經濟價值不容忽視。乘數效應（Multiplier Effect）是一種宏觀的經濟效應，是指經濟活動中某一變量的增減所引起的經濟總量變化的連鎖反應程度，更完整地說是支出／收入乘數效應，指

支出的變化導致經濟總需求與其不成比例的變化，對於發展文化旅遊產業的影響很大。旅遊收入乘數是指旅遊業收入增長對與之相關聯的其他經濟部門收入增長的作用。利用乘數效應可以延伸文化旅遊產業鏈，旅遊收入乘數越大，對相關經濟部門的帶動作用越大。文化旅遊產品延伸，除了傳統的交通、旅行社、住宿、餐飲等，銀行、保險公司、娛樂休閒公司、票務公司、個人服務提供商、零售商等文化旅遊投資方、建設方和經營管理等都直接受益。文化旅遊產業在中國經濟社會發展中發揮了越來越重要的作用。

文化旅遊產業所需外部成本較小而創造就業機會較多，文化旅遊產業作為經濟發展新動力，在創新發展基礎之上，其獨特經濟價值日益顯現。中國發揮文化創意在旅遊開發中的「點石成金」作用，以創意連結文化旅遊，擴大文化旅遊的「乘法效應」。文化旅遊能為金融業、房地產業、交通運輸業、旅館餐飲業、珠寶特產業、零售商業等相關服務行業注入活力，是帶動經濟景氣的靈丹妙藥。例如民宿旅遊把不同風格與形式的住宿作為一種有趣的旅遊消費選擇，住宿就在其基本功能基礎上被賦予了文化含義，更取得了更好的經濟效益。

2.2 推動資源轉化產業升級

目前，中國製定國家文化旅遊發展策略，文化旅遊迎來了大發展期，文化旅遊更好地滿足人民美好生活需要、更好地體現中國軟實力；在網路技術和資訊技術支撐下，以創意提煉文化旅遊「符號」，在景區規劃設計、旅遊衍生品等方面實現經濟價值；以文化旅遊形成全產業鏈、綜合化、立體化衍生；文化旅遊適應「互聯網＋」時代傳媒發展特點，依託數位創意，利用網路平臺、APP、直播等形式，形成產業矩陣；引導 PPP（Public-Private-Partnership，公共私營合作制）、社會各方參與旅遊產品創意設計和開發製作，提升旅遊產品的美學價值，構建文化旅遊產業品牌體系。

文化旅遊不僅可以為旅遊業開發豐富的人文價值和經濟資源，也可以為文化創意提供一條轉化為社會財富的廣闊道路。品質消費的升級，市場主體的求變創新，成為評判文旅產業發展的主要尺度。文化旅遊產業正以資本、創意和科技為驅動力，使文物、古蹟、名勝等資源重現活力，實現文化旅遊資源產品化，以及文化旅遊產品業態疊代更新加速：技藝、傳說、風俗等非物質文化遺產和精神文化類旅遊資源，經過有形化轉化，為旅遊者所感知；建築、餐飲、文物等物質類

文化旅遊資源，透過附加人性化服務，增強差異感，提升文化旅遊附加值；從形式、內容、功能、體驗、組合等多角度營造特色，將旅遊資源與眾不同的特點挖掘出來，特色不足的則從技術和藝術的角度加以升級，提升文化旅遊的體驗性和參與性，進而激發遊客的認知和興趣；對旅遊的單一功能進行拓展開發，形成文化旅遊的綜合功能，滿足多層需求，拉長文化旅遊的消費鏈條；透過發揮口碑效應和帶動效應，形成經典名品的品牌開發模式。

文旅產業對傳統產業結構轉型起推動作用。文旅產業的發展可以調節第二產業和第三產業的關係，同時還可以在傳統服務產業中派生出新的門類，並有利於傳統服務產業的升級。產業是企業的集合，從文化旅遊資源到文化旅遊產業，既要有一大批開發文化旅遊產品的企業，也需要一大批與之配套和由其衍生的上下游企業。文旅產業對相關產業資源整合利用、效益增值有促進作用。與文化旅遊相關的行業超過 110 個，有一大批間接從文化旅遊消費中獲益的行業，如服裝、出版印刷、文化設施設備製造、批發、旅行基礎設施與設備、通訊、培訓公司和機構等。其中，文化旅遊業對住宿業的貢獻率超過 90%，對民航和鐵路客運業的貢獻率超過 80%。文化旅遊產業鏈條的不斷延伸，同時對促進就業也有積極作用。

文化旅遊產業化發展正面牽引目的地產業結構調整。文化旅遊產業化發展涵蓋面廣，對服務業的關聯帶動作用大，有利於優化產業結構，推進供給側結構性改革。文化旅遊產業化發展要把注意力放在核心吸引力構建、目的地公共服務、主體項目和企業培育、重點客源市場開發上。近年來全中國各地如北京、上海、成都、杭州、福州等，已經出現不少在文化旅遊方向上的積極探索。包括以城市舊街區改造為契機打造文化旅遊休閒街區，改造舊工廠、工地為文創區、藝術園區、集中連片的鄉村文化休閒區、主題公園聚集區等；現代科學技術和文化創意的發展對文化旅遊產業影響加大，現代主題公園成為科技和文化在旅遊領域的比武擂臺，文化旅遊綜合體項目也已在全中國遍地開花，其中不乏有水準有內涵的項目。可以說，中國文化旅遊產業化發展天地廣闊，潛力無窮。

當今世界，文化正成為國家核心競爭力的重要因素，旅遊成為很多人的生活方式和生活必需。文化旅遊產業內部存在不同業態，包括傳統意義上的文化旅遊產業，利用高科技興起的創意產業，特色文化旅遊產業，各種業態並存，都需要以創新為前提。文化旅遊產業化發展促進旅遊要素子行業深度開發，雲端計算、

物聯網、大數據等現代資訊技術在文化旅遊業發展中得到廣泛應用，文化旅遊產業化發展不僅吸引旅遊文創專門人才和各類高端人才的加入，也在催化各類新型、跨界人才與技術的創新發展。打通文化和旅遊的教育體系及人才培養管道，培養複合型人才等成為現實需求。

為了實現全面小康的目標，圍繞「一帶一路」倡議等制定文化旅遊「走出去」整體方案，中國文化旅遊產業管理機構正在建設各種國家級基地、示範區、試驗區、園區、工程等；對各級各類公共文化設施和公共旅遊設施進行整合；文化館、博物館、圖書館、美術館、科技館、紀念館、工人文化宮、青少年宮等公共文化服務設施的旅遊開發，透過旅遊的產業化、市場化手段，豐富文化產品和服務的供給類型和供給方式，讓更多文化資源、文化產品發揮作用，實現產業升級。文化旅遊供給結構將得到優化，供需平衡由低水平向高水平升級。

3・展望

文化是旅遊的靈魂，旅遊是文化的載體。旅遊是文化的表現形式、連結紐帶，也是新時代的生產生活方式。以文化旅遊為載體，全面展現新時代中國發展，並惠及全世界。創新融合體系，文化和旅遊無縫連結，構建更具內涵的文化旅遊項目，推進文化旅遊產品創新開發，推動文化產業規模化發展。以文化旅遊為載體和平臺，在技術、資源、市場、產業上深度融合，透過創新創造，文化旅遊產業將物質文化與非物質文化有機結合起來，走上產業化發展之路。在打造文化旅遊品牌的同時，構築多元立體的文化旅遊融合發展新形式。用文化發展旅遊，用旅遊傳播文化，文化旅遊透過資源產品化和產業升級，用市場經濟這個看不見的手將「詩和遠方拉在了一起」。

▌文化消費實體化之主題公園研究

進入新時代，中國經濟已由高速增長階段轉向高質量發展階段，消費增長成為推動高質量發展的重要基礎。隨著中國人均 GDP 超過 8000 美元，消費保持快速增長，對經濟發展的基礎性作用顯著提升。在居民消費規模持續擴大的同時，文化消費需求快速增長，其中主題公園成為文化消費的主力軍，也成為滿足人民更好生活的幸福需求。文化消費是經濟發展和人民收入水平提高的歷史趨勢

和必然選擇，主題公園滿足了新階段文化經濟的主流消費需求，是建設現代化、美麗中國、世界旅遊大國的機遇與挑戰。

1·主題公園與文化消費概述

1.1 文化消費和主題公園概念

文化消費是指用文化產品或服務來滿足人們精神需求的一種消費，主要包括教育、文化娛樂、體育健身、旅遊觀光等方面。文化和旅遊作為幸福產業發展態勢良好，文化消費需求進入一個大發展時期。隨著遊客消費能力提高，審美需求和休閒娛樂方式選擇日益多元化，渴望更多能夠超脫自然景觀、獲取人文科學知識的新型旅遊產品。2017 年中國人均教育文化娛樂消費支出增長 8.9%，連續 5 年占比超過 10%。居民消費需求得到更好釋放和滿足，文化消費支出持續增長，消費結構由生存型消費向享受型消費轉變，文化消費需求快速上升。文化消費是高層次消費，滿足了日益豐富的、高層次的享受和發展的需要，是一種文化傳播現象，被賦予了新的內涵。

主題公園是指以營利為目的興建的，占地、投資達到一定規模，實行封閉管理，具有一個或多個特定文化旅遊主題，為遊客有償提供休閒體驗、文化娛樂產品或服務的園區。主題公園是從遊樂園演變而來的一種以遊樂為目標的擬態環境塑造。現代主題公園是一種以遊樂為目標的模擬景觀的呈現，最大特點是賦予遊樂形式以某種主題，圍繞既定主題來營造遊樂的內容與形式。中國日益壯大的當代文化消費群體，對主題公園這種文化娛樂新業態充滿期待。

主題公園是旅遊產業發展到一定階段的產物，突破了旅遊資源依賴型開發模式的侷限，為發展旅遊業創造了良好條件，是地區旅遊產業成熟與否的標誌。在旅遊資源豐富的時間和地點，是對旅遊資源和產品的補充；在旅遊資源不豐富的時間和地點則成為突破旅遊瓶頸的關鍵。據中國旅遊研究院的報告顯示，全中國景區消費最熱門的 20 個景區裡，多個主題公園位列其中，是全中國景區消費的熱點，市場遠未飽和。

主題公園的發展得益於公眾對娛樂的需求和公眾對文化的需求，良好的城市環境和公共交通建設吸引的外來人口，居民多餘可支配收入帶來的消費意願以及文化教育和科學技術發展水平帶來的設備和技術創新。主題公園的區域位置、文

化主題 IP 決定的產品差異性和辨識度、科技手段打造的經典娛樂形式等三個關鍵因素讓遊客在體驗中形成深刻的感受和印象。中國主題公園正在從高速發展轉入高質量發展階段，主題公園一方面指路旅遊產業轉型升級；另一方面也需經歷自身的成長期。不能再追求建設速度和數量，而要打造主題公園精品。

1.2 主題公園是文化消費實體主體

伴隨中國進入渡假旅遊時代，本土房企不斷跑馬圈地擴張主題公園，世界知名主題公園競相逐鹿中國，如迪士尼之於上海浦東，環球影城之於北京通州。主題公園大都集中在大城市，交通方便，人流量大，其透過營造眾多娛樂休閒場景，創造了一個融合了科技和文化創意的活動空間，滿足了人們文化旅遊娛樂需要，帶動城市功能完善與地區經濟發展。主題公園娛樂的本質是尋找與感受「超現實與文化差異」的體驗過程，其吸引力和感染力更多地在於創意型、體驗方式和互動性，而非硬體設施。

主題公園不僅是一種文化產品，更承載著民族文化意識形態。主題公園具有四大功能：教育傳播功能、娛樂功能、審美或情緒滿足功能、文化活動展示功能。主題公園是一種特殊的以旅遊為經營形式的文化產品，文化影響力（文化品牌）決定了旅遊產品的衍生力和消費人群的規模與忠誠度。在未來相當長時間，主題公園都是文旅結合的最佳載體。具有文化內涵、先進硬體及到位的軟體服務及盈利模式的都市型的旅遊休閒產品——主題公園，將逐漸成為人們閒暇遊憩的主要消費場所。

目前中國人均出遊頻次不及美國一半，以人口基數和經濟體量推算，整箇中國中國外旅遊業市場仍將有 10 倍發展空間。美國經濟研究事務所認為中國的主題公園「每年至少有 1 億人次的潛力尚未開發」。歐睿國際的研究報告預計，2020 年中國主題公園零售額將達到 120 億元，日均遊客量將超過 3.3 億人次，而世界旅遊組織預測 2020 年將吸引國際遊客 1.4 億人次。而且兩機構都預測屆時中國將超過日本和美國，成為全球最大的主題公園市場，世界第一大旅遊目的地。據國際遊樂園及景點協會統計數據顯示，到 2025 年中國主題公園的接待量將達到 3.69 億人次，年均增速達 6.05%。

主題公園建設與國家的文化振興規劃合拍。當前本土主題公園的文化承載能力尚未發揮應有作用，利用好中國元素、發揚中國文化特色，是中國本土主題公

園「突圍」的重要路徑。具體就是一方面要深挖主題公園文化內涵，繼承歷史發展優良傳統，打造品牌主題公園，提升中國主題公園文化和市場的雙重吸引力，實現中國主題公園品牌的國際化；另一方面要推進主題公園的創新發展和產品的轉型升級，透過主題公園產品梯次創新，實現中國主題公園業態華麗升級。

2‧主題公園沉浮錄

2.1 國外的主題公園概述

主題公園的萌芽是荷蘭的「小人國馬德羅丹」，美國動畫大師迪士尼於1955 年建成世界上第一座真正意義上的主題公園。全球主題公園近 20 年經歷了快速發展，在全球範圍內依舊相當火熱，並保持了持續上升的迅猛勢頭。全球主題公園穩步發展，在全球經濟復甦之後繼續出現訪客量增長態勢，TOP 10 全球主題公園集團接待遊客平均年增長率達 5.45%，超過世界經濟平均增長率 3 個百分點。全球排名前 25 位的主題公園訪客量呈現 4.1% 的良好增長率。分區域看，各大地區的市場規模都有所增長，亞洲和拉美增長最快。從份額上看北美是主題公園最大的市場，亞洲其次。美國為全球主題公園業的領導者，亞洲主題公園發展快速。世界主題公園的重心移向中國及亞太地區。中國是主題公園發展熱土，發展勢頭凸顯，總體量質齊升。同時，隨著中國綜合實力增強，海外市場瞭解中國文化的需求越來越大，英國、澳洲、韓國等多國曾公開提出建造中國元素主題公園的計劃。

國外發達國家主題公園在經營方式、發展規模和客源市場上都有差別。美國的主題公園無論是公園數量、年接待人次、人均花費和每公園平均年收入都是名列前茅，日本次之，歐洲最少。英國的主題公園大多是私人所有，趨勢是大的娛樂公司參與主題公園開發；日本傳統文化影響其休閒行為，主題公園設計注重家庭和團體導向，強調顧客參與，娛樂也是教育；美國是世界主題公園的先驅，國家和私有企業在主題公園的投資很大，美國居民在主題公園的花費超過電影和錄影帶的收入，人們希望在這裡找到快樂和知識。

2.2 國外主題公園的借鑑和啟示

（1）選址重要，強調地理位置對經營成敗的關鍵作用。西班牙證明主題公園在旅遊目的地發展前景良好；英國認為其理想位置須鄰近 2 個商業廣告密集區

而避開其他主題公園，同時 2 小時車程內地域有 1200 萬以上的居民潛在遊客或離大的旅遊渡假區不到 1 小時車程等。

（2）能夠充分展現主題。西方許多主題公園是多板塊、複合式主題，一般採用連續不斷的視覺提示使總主題體現在公園每一個板塊、部分之中。完美的主題能夠給予遊客難以忘懷的體驗。

（3）強調遊客參與。沒有遊客參與的主題公園是沒有生命的，主題公園的娛樂活動應讓遊客不斷去主動參與。

（4）娛樂與教育相結合。成功的主題公園使遊客在得到歡樂的同時也獲得知識，學習知識是吸引遊客的重要方面。主題公園的教育功能的拓展將成為未來主題公園建設的重要方面。

（5）主題公園與零售業相結合是現今世界上一大趨勢。主題公園發展零售業務可延長遊客滯留時間，增加收入，同時還有利於吸引投資。

（6）價格策略多元化，提供不同的便利和服務，吸引更多的不同的受眾群體，滿足不同的旅遊偏好和個性需求。

（7）完善的服務系統。國外主題公園服務設施非常完善，各種服務諮詢臺到處分佈，各個方面給予遊客方便，滿足遊客需求。人員服務是最重要的，服務人員不僅要服務熱情，還要有必要的角色扮演，創造主題氣氛。

（8）注重家庭化和親子化。國外成功的主題公園都相當關注親子化服務，並為家庭和團隊提供相應服務，以吸引更多遊客。

（9）經營規模化。規模經濟形成是漸進的，規模化經營一是出於競爭需要，二與國外主題公園渡假模式有關。主題公園規模經濟實現有兩種方式：一是在不同地域分散的投資建園，並涉足各行業經營；二是透過擴大區域內主題公園規模，提高吸引力，擴大客流量，達到降低單位成本、加強競爭力的目的。

（10）確立鮮明文化主題，提高文化附加值。提升主題公園影響力和競爭力，使品牌永保魅力。如迪士尼是美國文化展示平臺，凱蒂貓（Hello Kitty）為日本旅遊形象大使。中國的主題公園也要成為承載、展示和傳播中華文化的平臺。

2.3 中國主題公園回顧

世界主題公園誕生 60 多年，開發了 30 個主題公園；而中國的主題公園從 20 世紀 80 年代至今，用短短 30 年左右，已累計開發 2000～3000 個主題公園，遠超全中國目前地級以上城市數；投入資金達 3000 多億元，但投資在 5000 萬元以上的主題公園僅 300 家。大大小小的主題公園分佈在全國，基本涵蓋中國大部分省市，其中長三角最集中，其次是京津冀和珠三角，成渝地區也有興起之勢，呈現出三級階梯結構：東部沿海分佈較多規模較大，中部分佈次多且規模不大，西部分佈較少且規模較小。按照全球主題娛樂協會與諮詢公司 AECOM 發表《2016 主題公園報告和博物館報告》，中國的主題公園市場遠未飽和。

主題公園開發對促進中國地方經濟的發展及文化知識的傳播造成了積極作用。中國主題公園可以劃分為特大型、大型和中小型三個等級。目前主題公園特大型項目由中國國務院核準，其餘項目由省級政府核準。但由於主題公園普遍缺少充足的前期調研、全面的規劃構思、缺乏頂尖設計團隊、長期的營運機制，導致規劃與經營脫節、盈利方式非常有限、綜合收益低等問題。因此，多年建設的主題公園倒閉約 80%，勉強留存下來的，有高達 70% 的虧損，20% 的保本，只有 10% 的主題公園取得了盈利，約有 90% 難以收回投資。

中國主題公園主要經歷了四大發展階段：

第一階段：依託自然資源，以自然景觀公園為主。20 世紀 80 年代中期中國出現「百宮大戰」，為拍影視作品建造了西遊記宮、大觀園、三國城等人造景區。

第二階段：注重都市娛樂，以機械設備遊樂體驗為主。20 世紀 90 年代中後期，始於華僑城 1989 年打造的錦繡中華。以華僑城、三國城、水滸城等為代表。

第三階段：21 世紀初，第三代主題公園達到高潮，發展點和主題公園得到政府的鼓勵和支持，以文化的情景模擬、微縮景觀為主。上海的熱帶風暴、蘇州樂園、武漢的長江樂園等成為代表作。

第四階段：以運用電腦、人工智慧、自動控制、數位科技引領的動漫、影視、演藝、科幻為主的高科技、創意產品為主的主題公園。開發和建設規模更為巨大、品牌複製能力更強、主題類型和區位分佈更具多樣性、文化再現和產業集群度不斷提高。開發方式出現商業與遊憩融合，主題公園「逆市飄紅」，投資成為新型

城市化的「加速引擎」。高科技的快樂世界、科幻公園及歡樂谷、4D動漫連同採摘果品等主題公園，呈現出獨特的「中國模式」。

隨著2012年底國家明確將旅遊業作為策略性支柱產業，國家對於文化產業的重視、政策條件的放寬，富有文化內涵和本土特色的主題公園越來越受到青睞，中國主題公園集團成長快速，專業化程度不斷提升，投資規模不斷加大，市場競爭強度進一步加劇，呈現大吃小、強逐弱的趨勢，國際競爭中國化，中國中國競爭國際化基本確立。未來，市場整體投資規模不斷提升的同時主題公園數量不斷減少，最後會剩餘龍頭企業寡頭壟斷市場。如何探索出一條主題公園發展的最優模式，成為目前主題公園開發亟待解決的問題。

2.4 中國主題公園存在的問題

由於中國主題公園項目普遍缺少充分的前期調研、全面的規劃構思、缺乏頂尖設計團隊及長期營運機制，導致出現規劃與經營脫節、盈利方式非常有限、綜合收益低等問題。主題定位重複、一哄而上、同質化過度競爭、水土不服，構不成有吸引力的旅遊目的地。中國中國主題公園缺乏核心文化內涵，重娛樂、輕文化，缺乏新意創新，文化主題表現弱。

市場研究不夠，需求分析不足，為短期利益而盲目佈局，粗製濫造，無法形成拉動效應，同時還出現地方債務風險和房地產化傾向，存在產權不清、體制落後、經營管理不健全現象，產品和行業特徵的把握和經驗的累積遠遠不夠。

沒有成熟產業鏈，經營收益鏈較短，盈利模式單一，無相關產品支撐，過分依賴門票收入。收入80%以上來自門票，每平方公尺平均收入只有迪士尼樂園的1/80；衍生產品和其他盈利管道開發尚處於起步階段，沒形成在整個文化旅遊產業鏈全面佈局的大型集團，雖涵蓋全面但深度不夠，競爭力不足。缺乏全產業鏈人才，運作能力差，內部資源和組織管理跟不上。

總之，借鑑國外的成功經驗，從中梳理源遠流長、博大精深的中華文化，挖掘出適合透過主題公園來呈現和傳播的精華部分，對其進行藝術形式的包裝和創新，應該成為中國主題公園提高競爭力、提升文化附加值的重要途徑。

3・主題公園的文化策略

3.1 文化主導策略

中國主題公園要「突圍」，必須實現文化引領。導入體育、教育、影視、動漫、演藝文化等元素，將文化娛樂與旅遊有機結合，圍繞核心文化主題元素，讓遊客更多進行心理和文化層面的消費。透過設計來提煉文化、經營文化、銷售文化，提供遊客願意購買的旅遊產品，使得消費者能夠購買文化、享受文化、消費文化，從而實現主題公園盈利。文化主導是主題公園保持長久生命力和長遠競爭力的首要策略。

3.2 特色文化策略

化解單一的門票經濟，文化基因是關鍵，重點在於本土文化的塑造。有恆久生命力的本土特色和民族文化包括：本土歷史文化特色，借鑑傳統文化故事進行主題開發和產品衍生；本土民族特色可將卓越的民族智慧、人性光輝和琴棋書畫具象為視覺化、可體驗的民族民俗文化村；只有具有本土文化，才能擁有廣泛的群眾基礎，完成民族品牌在主題公園領域的突破。

3.3 構建文化產業價值鏈

新時期的主題公園是文化產業價值鏈的競爭。透過多種表現手法展示中國傳統文化，在產業縱深化和品牌化上突破，依靠創意產品開發延長景區生命週期，與衍生產業結合。主題公園不僅屬於旅遊業，還涉及文化、體育、影視傳媒、會展、餐飲、零售、高科技等行業，使文化主題與旅遊、休閒、製造、會展、創意、設計、商貿等行業滲透和融合，使主題品牌在傳媒、網路、演藝、廣告、電子商務、消費品市場有一席之地。文化主題產業延伸有三條主線：一是全方位、多種形式的文化表現；二是園區的盈利結構；三是衍生產品的開發。將主題公園作為產業鏈上的重要環節，進行整體實力較量。

3.4 主題公園文化的教育功能

主題公園向突出教育功能轉換。從強調娛樂功能到突出教育功能的轉換，跟隨現代人求知慾高漲而產生。純粹的娛樂已不能滿足遊客需求，遊客希望能在娛樂和實踐中增長見識，主題公園能使遊客的教育和學習需求得到滿足成為可能。

3.5 中國文化品牌化、國際化

主題公園發展既是一個產業命題，更是文化命題。在世界城市「迪士尼化」的浪潮中確立文化自信，「中國式主題公園」要走出自己的路。一方面必須不斷充實文化內涵，擁有自身文化自信並不斷發展創新，使旅遊產品不斷完善、充實和更新，保持新鮮感，生命週期得以延長，創造較好的社會效益和經濟效益。用文化內核加上現代表達方法創新遊玩方式，創造出老少鹹宜、群眾喜聞樂見的主題公園，走高速、健康的發展道路。同時主題公園要走好國際市場路子，在全世界市場範圍內做主題公園，從單一主題公園走向主題渡假社區，尤其是在「一帶一路」沿線區域佈局發展。萬達、方特已建、在談的海外主題公園項目數量急遽增長，項目接觸國家包括伊朗、法國、印尼等多個國家，對外傳播中國文化迎來有利時機。

3.6 主題選擇的文化性和多元化

主題的選擇在空間維度、時間維度、要素維度的架構中將日益多元化。主題公園內涵由單一性走向複合性，由淺層性走向深層性，由區域性走向國際性，不斷豐富，逐步走向成熟。總體趨勢為：在本土文化與異域文化之間，趨向異域文化；在傳統文化、現代文化與未來文化之間，趨向傳統文化；在生態文化、器物文化與哲學文化之間，趨向器物文化。除了要求具有比較直觀的文化含量和娛樂含量的同時，還需要大幅度增強高層次的知識含量、科技含量和精神含量。

3.7 文化原創和娛樂創意

向主題原創方向發展。在主題公園對文化挖掘和把握上，提高文化含量，加強文化與娛樂的融合，並融入歷史文脈和高科技。堅持主題要「經得起歷史檢驗、經得起市場檢驗、經得起文化檢驗」原則，精益求精。隨著文化的多元化、技術的現代化及遊客娛樂需求的多樣化，主題公園內容要追求娛樂性，在導遊系統、

餐飲系統、購物系統、表演系統、乘騎系統、氛圍營造系統等方面豐富表演性內容、強化參與性內容、增加互動性內容，推出創意性內容。

3.8 活動項目的參與性和個性化

主題公園的知名度和遊客滿意度在很大程度上是由有效的產品供給決定的。參與性和娛樂性是決定產品有效性供給的基本條件，因為產品只有具有了參與性和娛樂性，才能形成感召力和親和力，從而促進主題公園與遊客之間的良性互動關係。隨著現代科技手段全方位應用，主題公園產品形態演變的總體趨勢表現為：參與性越來越強，個性化越來越突出。

3.9 用文化自信發展主題公園，推進新型城鎮化

主題公園與城鎮化建設結合、與地方文化形態結合和地方品牌結合，讓城市更人性化、更具親和力，讓市民更有歸屬感。在多層級、全域化旅遊目的地建設中，中國城市化呈現出愈來愈深刻地「主題公園化」。主題公園城市化和城市主題公園化共生共榮，推動從「景點旅遊」邁向「全域旅遊」。當下中國正在從工業社會走向都市社會、娛樂社會、消費社會，處理好「主題公園化」和新型城市化的關係，對於促進中國城市更新轉型有重要意義。

3.10 實現 IP 的落地轉化

主題公園應該是文化體驗的「夢工廠」，著眼於長線開發、對 IP 精耕細作。先做內容，內容成熟以後再把內容落地，打造成有吸引力的盈利模式。透過傳媒、科技、文化與旅遊的跨界融合，打通產業鏈，加強衍生業態開發，實現 IP 跨界轉化利用。圍繞 IP 將文化 IP 衍生出豐富的旅遊體驗產品，實現 IP 從線上到線下的營運。「主題公園＋IP」是發展趨勢，線上 IP 轉化為情感體驗，是文化產品創新以及業態的衍生過程。在主題公園中植入 IP 讓遊客身臨其境，獲得好的體驗感，形成吸引人的特色產品和創意服務。

在未來，中國主題公園會更加高速發展，人們對休閒娛樂的要求更為多元。進入休閒時代，遊客會更注重主題公園的科技性、創意文化屬性、互動性、體驗性和參與性。主題公園將會從「公園」走向「主題」，實現逆價值鏈式發展。順

應世界文化發展潮流的業態創新，運用現代高新科技手段的文化產業創新，是未來中國主題公園發展的一個趨勢。

▎美食祈禱和戀愛——淺議旅遊的細化和文化

組建文化和旅遊部是中國中國文化旅遊產業發展的重要節點，旅遊本身就是文化體驗。文化傾向性是指旅遊資源對旅遊者具有文化、意識上的傾向和誘導作用，它是人文旅遊資源區別於自然旅遊資源的一個顯著特徵。當市場經濟發展到了今天，消費需求變得強烈並突出個性，旅遊者的價格敏感度在降低，在這種背景下，旅遊表現出體驗為王和強烈的文化傾向性。文化對人的意識具有明顯的傾向和誘導作用，左右了人們對旅遊目的地的選擇，細分市場會成為新時代旅遊者的個性選擇。從一部 2010 年 8 月 13 日上映並風靡全球的旅遊電影《享受吧！一個人的旅行》（Eat，Pray，Love）可證一斑。影片講述了伊麗莎白·吉爾伯特在感情受傷之後，踏上了全新的發現之旅，在感受不同國度的美好事物過程中重新喚起內心對生活的希望與真實的自我的故事。義大利的美食、印度的瑜伽身心平衡術、峇里島的蜜月天堂，令她傾聽內心的聲音，和自己對話，尋找信仰。一個受傷的人在旅程中治癒自己，最終伊麗莎白·吉爾伯特在峇里島意外地找到了內心的平靜以及真愛的平衡之道。

1．文化引導下的旅遊細分

中國旅遊業將進入新旅遊時代。所謂新旅遊，本質上是文化塑造與旅遊體驗的融合，文化成為拉動旅遊消費的新力量。2018 年國慶假期，在文化和旅遊融合發展的大背景下，文化旅遊消費呈現快速增長的態勢。旅遊者出行的動機都是暫時離開所在的熟悉環境，到不太熟悉或非常不熟悉的環境去尋找一種新的體驗。在新旅遊時代，旅遊市場細分越發明顯，遊客不再滿足於在導遊的「指揮」下旅遊，而是注重深度感受一地的人文古蹟和民俗風情，或尋訪那些商業化程度較低、原生態色彩濃厚的特色景點。這種趨勢要求旅遊業者更多考慮豐富景區的文化體驗服務，進而也推動文化旅遊成為旅遊和文化消費的雙重亮點。

1.1 旅遊市場細分

市場細分最早是由美國的市場行銷學家溫德爾·史密斯（Wendell R. Smith）於 20 世紀中葉在總結企業按照消費者不同需求組織生產的經驗中提出的一個市場行銷學的新概念。而旅遊市場細分是從旅遊者的需求特徵或變量的差異性出發，尋找具有相似旅遊需求和慾望的旅遊消費者群體共同組成一個細分市場。合理有效的旅遊市場細分，對於滿足消費者的需求，提高旅遊經濟效益，增強旅遊競爭力等都具有重要意義。每個旅遊者由於所處的社會環境、家庭背景等的不同，有著不同的旅遊需求。旅遊市場細分有利於識別和發掘旅遊市場，開發旅遊新產品，開拓旅遊新市場；透過細分有利於滿足消費者的需求。

中國的許多旅遊目的地主要是以遊覽觀光為主，渡假休閒型的集聚區很少，缺少個性特色，景區內容雖然具有一定的差異性，但在滿足遊客的審美要求等方面卻共性大，個性小，差異性低。面對人們旅遊需求越來越個性化，需要市場細分。旅遊者需求的差異性是市場細分的關鍵，細分就是劃分旅遊者群體的過程。傳統單一的市場已經遠遠滿足不了旅遊者的消費需求，市場細分的出發點要從區別消費者的不同需求開始，以旅遊者的區域地理、人口統計、心理特徵、消費收入、文化素質和行為特徵等因素為依據，根據旅遊購買行為的差異性，把整體旅遊市場分成具有類似需求和慾望的消費者群體。細分市場推陳出新，創造新的個性特色市場才是未來旅遊發展的不竭動力。

1.2 消費升級下的文化旅遊細分

進入新時代，隨著消費經濟的發展，消費升級，旅遊成為一種生活模式，一種解決生活困境的方式，真正成為了生活的一部分。旅遊資源對旅遊者具有文化、意識上的傾向和誘導作用。旅遊產業是從消費角度定義的一種特色產業，與從生產的角度定義的傳統產業不同，其價值觀是將其與自身的消費背景融合在一起，表現出與人類整體生存和整體旅遊消費相關的視野下的文化傾向性。文化旅遊產業化的反傳統，證明了旅遊產業思維的創新因素。當生活、工作陷入困境的時候，出門旅行，既為轉移注意力，也為與自己獨處、找回自我，就像電影《享受吧！一個人的旅行》中女主角一樣選擇選擇了義大利、印度、峇里島三個像天堂一樣的地方去旅遊。義大利的美食文化使人忘記傷痛，自我寬恕；印度的宗教文化瑜伽和祈禱讓她尋找信仰，喚回自我；峇里島婚愛文化讓她去戀愛，相信愛，

勇敢愛。當你開始對生活失望，停下來歇一會，欣賞些東西，不要忘記去品嚐一些美味，滿足內心的缺失。旅行幫助你自我諒解，釋放壓抑的情緒，慢慢度過危機，走向廣闊天地。

據中國旅遊研究院調研數據，2018 年中國國慶期間，全中國超過 90% 的遊客參加了文化活動，超過 40% 的遊客參加了 2 項文化遊覽活動，前往博物館、美術館、圖書館和科技館的遊客超過 40%，37.8% 的遊客花在文化遊覽上的時間為 2-5 天。驢媽媽平臺數據顯示，國慶期間，文化類景區門票、文化展演類產品的預訂量增幅最大，文化類景區整體預訂量同比增長超過 36%，圓明園、故宮博物院、秦始皇陵兵馬俑人氣爆滿，博物館同比增長 30%，遺產類景區同比增長 42%，文化展演類產品同比增長 51%。博物館透過舉辦精彩展覽成了親子人文之旅的目的地。7 天內多地博物館參觀人數創下歷史新高。同時，文化旅遊帶動了文創產品熱銷。而民俗博物館、社區博物館等帶動的民俗遊，也成為當地文化旅遊的亮點，如海南桂林洋國家熱帶農業公園的馬戲表演、農耕生活體驗等活動，大型原生態歌舞《藏謎》，受到遊客歡迎。

旅遊產業是以消費為核心導向的，從旅遊的體驗性、創意性和獨特性等方面得以檢驗。旅遊本質是一種體驗，融空間性、故事性、場景性等為一體的整個場域。目前的文化旅遊產品差異，更多是體現在資源稟賦、資本實力和文化故事的差異上，對遊客體驗的洞察把握與專業服務等更深層次的內容情景提供上則普遍欠缺。旅遊的項目和目的決定了其文化含量，有許多為滿足專門目的開展的旅遊活動，如漢詩旅遊、歷史探祕旅遊、書法學習旅遊、圍棋交流旅遊、名人足跡尋訪旅遊、民族風俗旅遊等，種類眾多，文化深厚。旅遊是一個文化創意的產業，以極致創意打造賣點，創造旅遊吸引力。文化旅遊強調唯一性，只有獨特性，才能形成不可替代的競爭力。文化旅遊產業已成為新的國家策略支柱產業，隨著都市休閒的消費升級，肩負著將文化自信、人民對美好生活的嚮往轉化為「旅遊表達」的產業使命。

2．電影《享受吧！一個人的旅行》對中國美食宗教婚戀旅遊細分的啟示

2.1 飲食文化和美食旅遊

2.1.1 飲食文化

飲食文化對於旅遊產業具有極為重要的意義與作用。在旅遊產業構成六要素中，「吃」即飲食文化排在首位，其在旅遊產業發展中具有極為重要的意義。飲食文化不僅是人們在旅遊活動的根本需求，也是旅遊活動的一項重要內容。飲食文化的質量和水平影響制約著旅遊產業的發展。飲食文化與旅遊發展關係緊密。飲食文化包括飲食質量、供給、營養、衛生等，直接影響人們旅遊中的生理、心理需求和質量，影響到旅遊對人們的綜合吸引和旅遊活動的質量與效果。在旅遊產業發展過程中，發展飲食文化十分重要。中國的飲食文化資源豐富，是極為寶貴的旅遊資源。飲食文化在極大地豐富旅遊活動、拓展旅遊內容的同時，提高了旅遊產業收入。總之，飲食文化順應了中國旅遊發展趨勢，滿足了廣大旅遊者的需求，還成為中國旅遊產業新的發展增長因素。因此，我們要大力倡導與發展飲食文化，並透過飲食文化來推動中國旅遊產業的發展，豐富旅遊內容，逐步提高中國旅遊產業的質量與效率。

2.1.2 美食旅遊、旅遊美食和旅遊飲食

美食旅遊是旅遊的一種類型，是以「美食」作為吸引物的享受過程，是一種較為新穎的旅遊形式。到異地尋求審美和愉悅經歷，以享受和體驗美食為主體的具有社會和休閒等屬性的旅遊活動稱為美食旅遊。旅遊美食是在旅遊過程中品嚐到的美味食品，可在旅遊途中攜帶的體積小、輕便、新穎的旅遊小食品，亦可是享用到的風味大餐。旅遊美食是美食旅遊的重要組成部分。

飲食文化旅遊可看作狹義的美食旅遊。飲食文化旅遊重在「文化」，指飲食文化與旅遊活動相結合，以瞭解飲食文化和品嚐美食為主要內容，是較高層次的旅遊活動。豐富而濃厚的飲食文化內容是開展美食旅遊的必備條件，美食旅遊則是飲食文化旅遊發展的必然趨勢和結果。

旅遊飲食是指在旅遊中的餐飲行為，而美食旅遊是以美食為吸引物的旅遊過程，是不同類型的旅行行為。美食旅遊不僅僅包括餐飲過程，還有其他與美食相

關的參與性活動，如烹飪比賽、啤酒節、水果節等等，旅遊餐飲更多地注重旅遊者的餐飲行為及餐飲質量，如在旅遊過程中的飲食安全、衛生、營養等等。

美食旅遊屬於發展、享受層次的旅遊形式，其文化需求是美食旅遊得以產生、發展、繁榮的前提和基礎。在不同文化背景下，美食旅遊者對美食的理解和追求各異。適應市場又保持特色，旅遊文化在其中起主導作用。美食向旅遊者傳送旅遊地的文化生活，潛移默化成為旅途中不可缺少的內容。美食養生健身是中國飲食文化的精髓，美食文化的原創性、區域性、民族性、時代性、參與性，體驗性、操作性對於美食旅遊者十分重要。美食旅遊是文化與飲食的綜合體，常常歸納為人文旅遊資源的重要組成部分。

中國幅員遼闊，由於地理環境、氣候物產、政治經濟、民族習慣與宗教信仰的不同，使得各地區、各民族的飲食特色千姿百態、異彩紛呈。這種旅遊資源在區域上的差異分佈，才形成了美食旅遊者的空間流動，是造成人們以旅遊形式達到審美和愉悅目的的根本原因。美食作為現代生活中人們的追求嚮往和需求，其帶來的豐厚回報激發美食旅遊開發的火爆熱情，這些都預示著美食旅遊有著巨大的發展前景。

2.2 宗教文化和旅遊

宗教旅遊是一種以宗教朝觀為主要動機的旅遊活動。古往今來，世界上三大宗教（佛教、基督教和伊斯蘭教）的信徒都有朝聖的歷史傳統。宗教旅遊具有挖掘宗教啟迪智慧、喚起道德、重塑人生價值等功能，展示出其在精神層次的價值。宗教旅遊資源內容豐富，既包括有形的物質性資源，也包括無形的精神性資源；既包括各類靜態資源（聖地、建築、藝術品、文物），又包括各類動態的資源（儀式、修煉活動、節慶活動），可提供多種形式的遊覽項目和活動方式。近代也衍生出很多與宗教有關的旅遊，如靈修、朝聖、瑜伽、辟穀等緩解現代城市人焦慮和心理疾病的旅遊形式。

宗教旅遊資源包括宗教聖地、宗教神蹟、宗教名山、宗教建築（寺廟、宮觀、教堂等）、宗教文化藝術、宗教禮儀、宗教活動（佛事、法會、節慶）、宗教飲食、宗教名人等。基督教聖地有羅馬教廷梵蒂岡，傳說「聖母瑪麗亞顯聖」的法蒂瑪（葡萄牙）、德國的奧伯拉瑪高和法國的盧爾德；佛教聖地集中在東南亞和中國，如斯里蘭卡的佛牙寺和克拉尼亞大佛寺，中國的峨眉山、九華山、五臺山

和普陀山佛教四大名山等；伊斯蘭教有麥加、麥地那、耶路撒冷和凱魯萬四大聖地，其中麥加是所有宗教旅遊中規模最大、朝覲人數最多的聖地。

朝聖是信徒具有重大道德或靈性意義的探尋旅程，世界上有很多經典路線，如愛爾蘭克羅派翠克山峰，每年超過兩萬名天主教徒登上山頂上的小教堂；義大利弗蘭西街道，從坎特伯雷延伸到羅馬的弗蘭西街道，大約有兩千公里；西班牙的聖雅各之路，步行到聖地牙哥德孔波斯特拉的旅程持續了至少 11 個世紀；祕魯印加馬丘比丘古道，從印加古道至馬丘比丘全長 42 公里被奉為必拜朝聖地之一；日本的熊野古道朝聖路線是日本的佛教徒的朝聖之路，行走了上千年，精神意義非同一般；中國西藏的岡仁波齊峰，是印度教、佛教、雍仲本教和者那教的精神家園，朝聖者要圍繞頂峰走 108 次，具有開悟之地的功能。

中國是一個多宗教的國家。道教源於中國已有 1700 多年；佛教傳入中國約有 2000 年，伊斯蘭教於西元 7 世紀傳入中國，基督教和天主教則在鴉片戰爭後大規模傳入。中國宗教旅遊資源不僅類型多樣、分佈廣泛、自然景觀和人文景觀相映和諧，而且文化底蘊深厚，文化傾向性強，知名度高，層次豐富，綜合性強，影響廣泛。根據中國國家宗教事務局統計：2016 年，中國有佛教寺院 1.3 萬餘座，道教宮觀 1500 餘座，伊斯蘭教清真寺 3 萬餘座，天主教教堂、會所 4600 餘座，基督教（新教）教堂 1.2 萬餘座等。至 2009 年，中國已公佈的六批共 2351 項全國重點文物保護單位中，宗教名勝超過 600 處，約占 26.7%。宗教名勝古蹟是中國珍貴的歷史文化遺產中重要的組成部分，而宗教文化中的神像雕塑、繪畫石刻等歷史遺產，都是寶貴的旅遊資源。根據全國 5A 和 4A 級旅遊景區的統計，宗教旅遊景點景區共計 272 項，占總數的 22.1%。宗教旅遊成為中國旅遊業中的重要組成部分。

宗教旅遊既具有宗教內涵，又具有豐富的歷史、社會、文化、藝術、民俗方面的深厚底蘊。宗教名山在歷史上早成為民眾的朝拜聖地和遊覽勝地，寺廟道觀在歷史上既是宗教場所，也是百姓活動的遊藝場所，擔負著地方文化活動中心的功能。寺廟旅遊歷史相當悠久，內容豐富，主要有上香拜神、觀光寺貌、參觀寺藏、聚餐飲食、觀戲買物（廟會）、觀燈賞月、品茶閒話、納涼避暑等。傳統中國人的內心世界，一般都有儒、佛、道三種哲學觀的綜合影響。儒、佛、道的相互交融是中國傳統文化的一個顯著特徵。宗教旅遊的普遍化，本質上包含的是文化遺產傳承的責任。

2.3 婚戀文化和旅遊

談起旅行結婚有兩個不同的傳說，一和英國多頓族的搶婚淵源很深。相傳，英國古代的多頓族盛行搶婚習俗，丈夫將妻子搶到手後先旅行，度過一段甜蜜的「隱居生活」。

期間，夫妻倆愉快地飲蜂蜜釀製的甜美無比的蜂蜜酒，「旅行結婚」風俗由此產生且誕生了「蜜月」說法。另外的說法是度蜜月的風俗起源於德國的古條頓人。男女舉行婚禮後，每天都要喝蜜糖水或是蜜釀成的酒，連喝 30 天不得中斷，以示幸福生活的開始，並將這個月稱為「蜜月」。風俗一直流傳至今，並傳到中國中國，以出外旅遊渡假代替，時間未必是一個月，但目的都是為增進新婚夫婦感情。隨著中國改革開放，旅行結婚和度蜜月的文化也進入中國，「婚戀旅遊」伴隨著旅遊產業的發展成為中國旅遊細分市場上重要的一部分。隨著人們消費觀念的改變和對旅遊參與程度的提高，將蜜月遊和旅遊結婚結合成一種新型的旅遊模式──婚慶旅遊。婚慶旅遊作為構建休閒旅遊產業體系的重要環節，是實現旅遊產業轉型，促進產業升級的「鑰匙」。

隨著經濟快速發展，人們收入水平不斷提高以及隨之而來思想意識、價值觀念轉變，21 世紀，婚禮出現了特性化與多元化的展現趨勢。跳出傳統婚宴，挑選輕鬆、浪漫的旅行、結婚以及婚紗外拍融合為一體的旅行結婚，成為時下年輕人的時髦選擇。旅行結婚是許多情侶熱衷的一種結婚方式，婚戀旅遊是近年來頗受年輕人推崇和喜愛的一種旅遊模式，由客製化婚慶旅遊模式可以作為發展婚慶旅遊的行之有效的手段。海外婚禮目的地不斷增多，如今可舉辦婚禮的目的地主要有普吉島、沙巴、峇里島、馬爾地夫、蘇梅島等。

「婚戀旅遊」將旅遊服務和婚禮策劃、婚紗攝影、蜜月旅行等結合起來，結合成複合型的旅遊專項產品。區別於一般觀光渡假旅遊，包含接待賓客、婚禮設計、婚禮執行等婚慶活動及觀光、渡假等旅遊活動都可以列入婚戀旅遊範疇。在中國，每年約有 1200 萬對新人結婚，平均有 31% 的個人積蓄用於婚慶消費，67.66% 的新人安排蜜月旅遊，婚慶主題已經成為各旅遊目的地招徠遊客的重要賣點。新婚蜜月遊中青年人數量大占人口總數比例高，80 後、90 後是新婚蜜月遊的重要組成部分。同時，隨著中老年人生活態度和生活方式改變，傳統「重積

蓄、輕消費」「重子女、輕自身」價值觀念逐漸弱化，中老年人消費需求逐漸向高品質和多元化方向發展，其中不乏重溫蜜月的金婚、銀婚、紀念遊一族。

愛情主題旅遊作為休閒旅遊的一個分支，受到了越來越多人的追捧。愛情主題具有永恆的市場，情侶們希望憑藉愛情主題旅遊、憑藉愛情故事表達白頭到老、恩愛如一的美好願望。例如愛情城市，澳洲墨爾本——人間真愛伊甸園，韓國濟州島——愛情天堂，葡萄牙奧比都斯——婚禮之城，希臘雅典——愛神丘比特之城，義大利維羅納——羅密歐與茱麗葉的故鄉，捷克布拉格——亞當和夏娃落戶於此，愛情島嶼峇里島，馬菲亞島的水下婚禮，艾圖塔基海灘的舞動新娘，本蓋魯阿島新婚對話；愛情主題公園有陸游唐琬的沈園、梁祝文化公園、鹿回頭情愛主題公園、世界上最大的韓國濟州島 Love Land 性愛主題公園等。這些都給濃情愛意中的情侶帶來無窮的遐想，成為眾多情侶的愛情旅遊勝地，也是旅遊細分的重要部分。

「來到峇里島一定要有豔遇」，騎自行車在風光旖旎的小島上慢行，如夢如幻的景緻彷彿在造就一個童話世界。最好的婚戀旅遊就是讓婚戀活動、旅遊與地方文化相結合，根據當地獨有的特色文化、民族風土人情，打造獨一無二的愛情、婚戀文化。在中國利用歷朝歷代的神話傳說、愛情詩詞、民間故事、民風民俗等獨特的傳統婚俗文化，去設計規劃婚俗元素的打造，重視民族的風俗習慣策劃，融合婚戀文化，是民族的才是國際的，具備地域性的民族文化魅力將為中國建設「文化旅遊強國」奉獻力量。

3 · 旅遊行業根據文化細分市場

市場經濟發展到了今天，顧客越來越挑剔，越來越追求差異化，而過去的旅遊產品同質化嚴重，大同小異。隨著消費需求越發強烈，旅遊者的價格敏感度在降低，在這種背景下，「文化為根，體驗為王」成為細分市場的法寶。社會文化因素會對旅遊者產生深刻的影響。對於這種異質性變化，旅遊者的滿足和收穫常常超過了其旅遊前所懷有的旅遊期望，對擴大景區吸引力具有重要作用。比如，隨著女性經濟水平和社會地位的不斷提高以及行業行銷市場的更加細化，女性旅遊市場開始成為焦點。

旅遊市場細分方法，美國的市場學家麥卡錫提出細分市場的一整套程序，包括七個步驟：

　　（1）選定產品市場範圍→（2）瞭解、列舉分類顧客的基本需求→（3）瞭解不同潛在用戶的不同要求→（4）抽調潛在顧客的共同要求→（5）根據潛在顧客基本需求上的差異劃分不同的群體和子市場→（6）分析每一細分市場需求和購買行為特點及原因，合併或進一步細分→（7）猜想每一細分市場的規模。

　　這個方法同樣適用在旅遊細分市場上，並在中國中國的應用實踐中得到印證和成功。

　　目前，隨著消費文化的成熟，旅遊細分是產業轉型、動能轉換的關鍵，比單純簡單重複擴大再生產的旅遊開發要明智得多，市場上已經有很多細分領域產品了，每個細分市場的客戶群體都有其文化和需求特性。如主題文化遊按不同主題細分為高爾夫、滑雪、自駕、戶外運動、婚禮愛情、徒步、馬拉松等，再透過興趣愛好制定針對性的主題，這樣直接秒殺傳統同質化旅遊產品。隨著旅遊市場的細化發展，透過通訊技術如讓旅遊者在客戶端選擇自己喜歡的景點、路線、項目、酒店、餐廳、艙位等線上自訂功能，將滿足個性化需求做到極致。

　　總之，無論美食之旅、朝聖之路還是愛情聖壇，無論哪一種細分的旅遊，只要你踏上治癒旅遊的道路，都會重新找到自己，找到初心，成就你對美好生活的嚮往，也成為你實現中國夢的一部分！

第五篇 區域旅遊產業經濟

國家級新區建設與旅遊發展

1 · 國家級新區概述

1.1 國家級新區

　　國家級新區是由中國國務院批準設立，承擔國家重大發展和改革開放策略任務的綜合功能區，是中國於 20 世紀 90 年代初期設立的一種新開發開放與改革的大城市區，是國家在全面深化改革與經濟新常態下為解決改革與發展問題採取的政策工具。國家級新區在擴大對外開放、綜合配套改革試驗、海洋經濟發展、「兩型」社會建設、新型城鎮化等重大改革方面先行先試，對適應經濟發展新常態要求、應對經濟下行壓力、促進區域協調發展發揮了重要作用，成為全方位擴大對外開放的重要窗口、創新體制機制的重要平臺、輻射帶動區域發展的重要增長極和產城融合發展的重要示範區。其成立乃至於開發建設上升為國家策略，總體發展目標、發展定位等由中國國務院統一進行規劃和審批，在轄區內實行更加開放和優惠的特殊政策，鼓勵新區進行各項制度改革與創新的探索工作。

　　新區是國家重點支持開發的區域。國家級新區具有改革先行先試區、新產業集聚區等特徵。從促進改革角度說，新區實際上就是新的特區。為促進所在區域加快發展，帶動周邊地區，國家在政策、資金等方面往往給予較大力度的支持。規劃建設新區就是培育新的經濟增長極。

　　國家級新區，是指新區的成立乃至於開發建設上升為國家策略，總體發展目標、發展定位等由中國國務院統一進行規劃和審批，相關特殊優惠政策和權限由中國國務院直接批覆，在轄區內實行更加開放和優惠的特殊政策，鼓勵新區進行各項制度改革與創新的探索工作。

1.2 中國的國家級新區

中國國家級新區 一覽表

序號	新區名稱	獲批時間	主體都市	面積（km²）	管理機構	定位與目標
1	浦東新區	1992.10.11	上海	1210.41	開發區辦公室——管委會——區政府	努力建設成為科學發展的先行區、「四個中心」（國際經濟中心、國際金融中心、國際貿易中心、國際航運中心）的核心區、綜合改革的試驗區、開放和諧的生態區。
2	濱海新區	2006.05.26	天津	2270	領導小組及辦公室——管委會——區政府	努力建成中國北方對外開放的門戶、高水準的現代製造業和研發轉化基地、北方國際航運中心和國際物流中心。
3	兩江新區	2010.05.05	重慶	1200	管委會＋三個行政區	五大功能定位：統籌城鄉綜合配套改革試驗的先行區，內陸重要的先進製造業和現代服務業基地，長江上游地區的金融中心和創新中心，內陸地區對外開放的重要門戶，科學發展的示範窗口。
4	舟山群島新區	2011.06.30	舟山	陸地1440，海域20800	舟山市政府	浙江海洋經濟發展先導區、海洋綜合開發試驗區、長江三角洲地區經濟發展成長極。建成中國大宗商品儲運中轉加工交易中心、東部重要海上開放門戶、中國海洋海島科學保護開發示範區、中國重要現代海洋產業基地、中國陸海統籌發展先行區。
5	蘭州新區	2012.08.20	蘭州	1700	管委會	西北重要經濟成長極、中國重要產業基地，向西開放的重要戰略平台和承接產業轉移示範區，帶動甘肅及周邊地區發展，深入推進西部大開發、促進中國向西開放。
6	南沙新區	2012.09.06	廣州	803	管委會＋區政府	建設成為粵港澳優質生活圈和新型都市化典範區、以生產型服務業為主導的現代產業新高地、具有世界先進水準的綜合服務樞紐、社會管理服務創新試驗區，打造粵港澳全面合作示範區。
7	西咸地區	2014.01.06	西安、咸陽	882	管委會＋兩市政府	把西安建成富有歷史文化特色現代化都市、拓展中國向西開放的深度和廣度。建成中國向西開放重要樞紐、西部大開發的新引擎和中國特色新型都市化的範例。

續表

序號	新區名稱	獲批時間	主體都市	面積（km²）	管理機構	定位與目標
8	貴安新區	2014.01.06	貴陽、安順	1795	管委會＋兩市政府	實施西部大開發戰略、探索低度開發地區後發趕超途徑，加快體制機制創新，發展內陸開放型經濟。建成經濟繁榮、社會文明、環境優美、西部地區重要經濟成長極、內陸開放型經濟新高地和生態文明示範區。
9	西海岸新區	2014.06.03	青島	陸地2096，海域5000	協同領導小組＋管委會	發展成爲海洋科技自主創新領航區、深遠海開發戰略保障基地，軍民融合創新示範區、海洋經濟國際合作先導區、陸海統籌發展試驗區，爲探索中國海洋經濟科學發展新路徑發揮示範作用，擔負海洋強國和改革開放的雙重使命。
10	金普新區	2014.06.23	大連	2299	建設管理委員會＋市政府	中國面向東北亞區域開放合作的戰略高地，引領東北振興的重要成長極、老工業基地轉變發展方式的先導區、建設管理體制機制創新與自主創新示範區、新型都市化和城鄉統籌大行區，大連建成東北亞國際航運中心和國際物流中心，帶動東北等老工業基地全面振興，面向東北亞區域開放合作。
11	天府新區	2014.10.02	成都、眉山	1578	省級規劃建設委員會＋3市政府	中國西部地區核心成長極與科技創新高地，以現代製造業和高級服務業爲主，是宜業宜商宜居的國際現代新區。五大核心功能包含全面創新改革試驗區內陸開放經濟高地、宜業宜商宜居都市、現代高科技產業聚集區，統籌城鄉一體化發展示範區。
12	湘江新區	2015.04.08	長沙	490	管委會＋兩區一縣政府	三區一高地，即高科技製造研發轉化基地和創新創意產業聚集區，產城融合、城鄉一體的新型都市化示範區，中國「兩型」社會建設引領區，長江經濟帶內陸開放高地。
13	江北新區	2015.06.27	南京	2451	管委會＋工作委員會＋工作領導小組	國家級產業轉型升級、新型都市化和開放合作示範新區，長江經濟帶和長江三角洲的重要發展支點，南京都市圈和蘇南地區的新成長極，南京市都市副中心、中國重要的科技創新基地和先進產業基地。

續表

序號	新區名稱	獲批時間	主體都市	面積（km²）	管理機構	定位與目標
14	福州新區	2015.08.30	福州	1892	管委會＋新區黨工委	兩岸交流合作重要承載區、擴大對外開放重要門戶、東南沿海重要的現代產業基地、改革創新示範區、生態文明先行區。
15	滇中新區	2015.09.07	昆明	482	管委會＋市政府	實施「一帶一路」、長江經濟帶等中國重大戰略和區域發展總體戰略，打造中國面向南亞東南亞輻射中心重要支點、雲南橋頭堡建設得要經濟成長極、西部地區新型都市化綜合試驗區和改革創新先行區。
16	哈爾濱新區	2015.12.16	哈爾濱	493	黨工委＋管委會＋區委、區政府	建設成中俄全面合作重要承載區、東北地區的經濟成長極、老工業基地轉型發展示範區和特色國際文化旅遊聚集區。
17	長春新區	2016.02.03	長春	499	管委會＋市政府	推進「一帶一路」建設、加快新一輪東北地區等老工業基地振興，促進吉林省經濟發展和東北地區全面振興。長春新區建成創新經濟發展示範區、新一輪東北振興的重要引擎、圖們江區域合作開發的重要平台、體制機制改革先行區。
18	贛江新區	2016.06.14	南昌、九江	465	管委會＋兩市政府＋黨工委	促進中部地區崛起、推動長江經濟帶發展、加快內陸地區開發開放。建成中部地區崛起和推動長江經濟帶發展的重要支點。
19	雄安新區	2017.04.01	保定	起步約100，遠期2000	新區籌備委員會（暫）	重點承接北京疏解出的與全中國政治中心、文化中心、國際交往中心、科技創新中心無關的都市功能。打造北京非首都功能疏解集中承載地，有效緩解北京大都市病。補齊區域發展短板，提升河北經濟社會發展品質和水準，培育新的區域成長極。調整最佳化京津冀都市布局和空間結構、拓展區域發展新空間，探索人口經濟密集地區最佳化開發新模式，打造中國創新驅動發展新引擎，加快構建京津冀世界級都市群。

　　1992 年起，國家級新區成為新一輪開發開放和改革的新區。25 年（至 2017 年）來國家級新區的成立是一個從加速再到趨緩的過程。從 1992 年唯一的國家級新區上海浦東新區成立後，時隔 14 年，第二個國家級新區天津濱海新區才獲準成立。1992-2010 年的 18 年間，中國國家級新區一共批覆了 3 個。2010 年重慶兩江新區、2011 年浙江舟山群島新區各有 1 個國家級新區獲批，2012 年有蘭州新區、廣州南沙新區 2 個。伴隨著對新區策略功能認識的進一步深化，中國國家級新區批覆速度加快，2014 年和 2015 連續兩年批覆 5 個：2014 年有陝西西鹹、貴州貴安、青島西海岸、大連金普、四川天府；2015 年，湖南湘江、南京

江北、福州、雲南滇中、哈爾濱。2016 年速度趨緩，批覆了長春、江西贛江 2 個。2017 年至今批覆河北雄安新區 1 個。國家級新區設立時間分佈的層次性體現了改革從「摸著石頭過河」走向全面深化，國家級新區協調國家區域發展、提高國土資源利用效率。至 2017 年底，現階段國家級新區的部署已基本完成，就是說國家級新區所肩負的帶動區域經濟的任務已基本分配完畢。

自 1992 年批覆首個國家級新區——上海浦東新區起，25 年（至 2017 年）來國家級新區的數量增至 19 個，其中東部地區 8 個，中部地區 2 個，西部地區 6 個，東北地區 3 個，使得國家級新區在地域分佈上，清晰地呈現出了從東部向西部、中部、東北部擴散的趨勢。19 個國家級新區分佈在各個區域經濟帶，完全有能力形成連動效應。6 個早期設立的國家級新區，在地理位置上多偏重於直轄市、沿海、沿江的地區，2014 年以後成立的國家級新區更多位於中西部、東北地區，旨在激發更多內陸地區的經濟活力。

從沿海開放到內陸開放，從引領風氣之先的浦東新區、濱海新區到內陸首個國家級新區兩江新區，中國國家級新區的發展歷程，也就是一部改革開放的歷史，從沿海開放到內陸開放、東西雙向開放的歷程。區域分佈的策略性體現了國家區域發展從非均衡發展走向協調發展。新建新區也與國家的空間開發策略契合，比如在長江經濟帶上的有南京江北新區、江西贛江新區等。而最新成立的河北雄安新區，則無疑是促進京津冀協同發展的重要一步。國家級新區在發展上的策略定位為國家重大區域發展策略支撐點與啟動點，在改革上的策略定位為全面深化改革與推動制度創新的先導區；同時，與其策略定位相匹配，國家級新區表現出了帶動與引領區域發展以及制度外部供給與內生創新相結合的特徵。

2．國家級新區與旅遊

2.1 新區與旅遊

新區作為中國國家策略層面的改革試驗區，建設發展既是影響旅遊產業發展的重要因素也是旅遊的重要組成部分。隨著旅遊業發展和功能的釋放，旅遊業不僅成為區域經濟社會發展的重要組成部分，同時，旅遊的發展對解決區域整體發展過程中的諸多問題都有著較明顯的推動作用。反之，新區對旅遊業發展也有著重要的影響作用，且隨著人們旅遊觀念的變化與豐富，新區建設作為一種新的綜

合旅遊吸引物日益受到人們的關注,因此,旅遊業和新區建設之間的相關性不容忽視。國家級新區作為區域政策的試驗區,先導區,旅遊作為中國對外開放的先行區,二者聯繫緊密。

　　旅遊業發展與新區建設密不可分,二者既相互促進又相互制約,處於動態的發展之中。旅遊業不僅是新區建設不可或缺的部分,還帶動了新區各項事業的發展,成為綜合展示新區文化品味、經濟水平、社會文明程度的領域之一,旅遊的發展既是新區發展的表現,又在更高的層次上推動新區社會經濟的持續發展。新區是旅遊業發展的外在空間,它為旅遊業發展提供所需的環境、資源和制度支持,其內在的創新機制更是旅遊業發展源泉。

　　中國旅遊業的發展一直受制於行政體制的條塊分割,而新區突破條塊分割,沒有任何制度的包袱,新區承擔的是「改革」的角色,制度建設上是「白紙」,改革中國的城市病,既有生態環境之病,也是制度機制之病。城市發展模型也必將對應新的城市治理模式。新區治理將呈現出網格化、透明化、協同化、高效化、智慧化的特徵,在這樣的模式下,各種產業之間的融合創新也將會加速,各種市場要素的配置也將更加高效,各種大數據資源(統計分析數據、交易服務數據、企業監管數據、輿情數據、地理空間數據、金融數據、能源數據、交通數據等等)的整合利用也將更加精準。基於全新的城市治理模式也必將形成全域旅遊的嶄新藍圖。

2.2 中國國家級新區的旅遊

中國19個國家級新區的旅遊發展

序號	新區	旅遊發展
1	浦東新區	建設具有全球影響力世界著名旅遊都市核心功能區、世界一流旅遊景城區，構建完善與現代化全球都市相適應的現代旅遊產業體系、公共服務體系和管理體系，構建不斷滿足人民生活和遊客需求的旅遊產品體系；獨具旅遊金融、投資和科技創新、服務貿易特色與優勢的旅遊總部經濟、平台經濟、高級服務業經濟初步形成；旅遊收入實現倍增目標；浦東新區「宜居、宜業、宜遊、宜閒」國際化大都市城區、亞太地區著名旅遊度假景點。
2	濱海新區	以時尚濱海旅遊和休閒都市旅遊為核心，濱海休閒遊、都市購物遊、生態體驗遊、歷史文化遊、現代工業遊五大主題板塊已經形成。有著天津濱海航母主題公園、天津極地海洋世界、海河外灘公園、大沽口炮台、貝殼堤、西沽南音寺等旅遊勝地。濱海新區A級景區已達12家，工業旅遊示範點17個，農業旅遊示範點17個，星級飯店28家。
3	兩江新區	發展以旅遊為紐帶的關聯型經濟體系，透過對旅遊要素進行跨行業、跨區域最佳化配置，形成以旅遊業為牽引、三次產業聯動發展的產業發展格局。兩江新區A級景區有100餘處。文化旅遊有重慶國際博覽中心、重慶大劇院、重慶科技館、重慶人民大廈會堂等；主題遊樂有重慶華僑城、重慶兩江國際影視城、重慶海洋公園；文物遺址有明玉珍墓、盤溪無銘闕；宗教寺廟有龍頭寺、馮恩寺、翠雲寺、觀佛禪寺；溼地公園有九曲河溼地公園、園博園、照母山森林公園等64個公園。

143

續表

序號	新區	旅遊發展
4	舟山群島新區	普陀國際旅遊群島以普陀山國家級風景名勝區爲核心，包括朱家尖島、桃花島、登步島、白沙島等。依託佛教文化，建設禪修旅遊基地，加快形成世界級佛教旅遊勝地；重點開發遊艇、郵輪、康體、滑翔、潛水、攀岩等旅遊新業態和新項目，打造世界一流的海洋休閒度假群島。嵊泗漁業和旅遊群島以泗礁島爲核心，包括嵊山島、枸杞島、黃龍島等。發展海洋休閒旅遊，建成集港口觀光、濱海遊樂、海上競技、漁家風情、遊艇海釣、海鮮美食於一體的漁業和休閒旅遊島群。
5	蘭州新區	蘭州新區建成特色突出、亮點紛呈、三產融合發展的經典旅遊景區和「中國西北遊、出發在蘭州」西北重要的旅遊出發地。新區發展文化旅遊產業，借力「一帶一路」、華夏文明傳承創新區和蘭州新區綜合保稅區建設，積極引入優勢文化旅遊計畫和商業計畫，推動「文商旅」融合發展。打造集旅遊觀光、休閒探摘、餐飲住宿、健康養老、特產展銷爲一體的生態農場。以牡丹、玫瑰、向日葵這「三朵花」爲代表的蘭州新區特色旅遊。
6	南沙新區	南沙全區旅遊東部南沙灣景區，黃山魯森林公園、蕉門公園等景點，南部百萬葵園、溼地遊覽區、十九湧漁人碼頭、永樂農莊等景區在保護生態環境的前提下，建設以濱海休閒旅遊爲龍頭，以水鄉文化和媽祖文化爲歷史文脈，以溼地生態爲特色的三大主導旅遊產品，致力將南沙區打造爲粵港澳乃至華南地區著名的旅遊景點。
7	西咸新區	西咸新區旅遊資源的鮮明特色，旅遊產品的歷史文化內涵，兵馬俑、華清池等爲代表的歷史文化景區，是西安乃至陝西最具代表性和國際影響力的旅遊景區。目前，隨著西安國際化都市建設步伐的加快，歷史文化類旅遊景區的發展成爲陝西旅遊的龍頭。
8	貴安新區	旅遊資源豐富，貴州省旅遊集散與服務基地、西南山地生態旅遊與休閒度假景點、中國生態文化旅遊創新發展示範區、「全域聯動、特色導向、創新發展」，實現都市旅遊全域化發展，打造貴州特色、達到國際先進水準的旅遊景點、休閒度假勝地。
9	西海岸新區	圍繞「打造世界級濱海度假旅遊景點」目標，大力實施海洋戰略，發展海洋旅遊、扎實推進旅遊業轉型升級。重點有青島藏馬山鄉村（國際）生態旅遊度假區、琅琊台、大、小珠山、金沙灘、銀沙灘、康有灣濱海公園、藏馬山旅遊度假區等旅遊勝景。
10	金普新區	圍繞「一帶一路」、建設「東北亞旅遊勝地」和新區「一地一極三區兩中心」使命，致力建設東北亞一流的濱海休閒度假旅遊景點，培育「浪漫大連、魅力金普」都市品牌，爲國家級新區大開發、大開放、大發展營造良好投資環境、旅遊環境和服務環境。建設全域旅遊景點。帶動金普新區各大旅遊業全面建設發展。
11	天府新區	天府新區旅遊業發展承接「三走廊」（龍泉、成南和成新走廊），構建「兩區兩帶」的旅遊產業空間結構（高新現代產業休閒旅遊區、都市生態休閒度假旅遊區、兩湖一山休閒度假產業帶、岷江濱水休閒產業帶）和發展重點。以成都爲中心打造世界旅遊景點，把川南片區融入長江經濟帶建設統籌發展。秦巴山區、烏蒙山區、大小涼山地區發展鄉村旅遊。建設天府新區文化休閒度假走廊，包括五個特色旅遊區、七條精品旅遊線。

續表

序號	新區	旅遊發展
12	湘江新區	生態旅遊休閒基地。推進岳麓山風景名勝區、大王山旅遊度假區、烏山森林公園、鳳凰山森林公園、洋湖溼地公園、金洲湖溼地公園，谷山體育公園建設和蓮花山、桃花嶺、象鼻窩等生態資源保護與開發，打造長沙高新區雙創旅遊、藍月谷工業旅遊觀光走廊，重點發展旅遊度假、醫療健康、體育健身、養老服務、工業旅遊等產業，推進全域旅遊發展，打造完整的旅遊休閒產業鏈，建設生態旅遊休閒景點。
13	江北新區	江北生態休閒帶重點發展觀光、休閒、度假產業，在城鎮發展空間內重點發展歷史文化遊覽和住宿、購物、娛樂等旅遊設施，打造江北文化休閒旅遊中心。規劃建設三大旅遊集中體驗區，建設老山、溼地、水庫等生態型旅遊景點和工業遺址、老鎮等人文型旅遊景點。
14	福州新區	依託福州新區良好的山、海、溫泉、文化等資源，推動區內旅遊產業建設，完善旅遊服務配套，重點打造濱海旅遊、郵輪遊艇、特色醫療等旅遊產品。濱海旅遊重點建設琅岐國際旅遊島、關口口、福清灣、長樂下沙等旅遊區，打造特色濱海景區。合理規劃建設一批郵輪遊艇碼頭，充分發揮濱江濱海資源優勢，大力發展遊艇觀光、帆船賽事、遊艇運動等特色旅遊活動。北部片區馬尾、中國船政文化城、琅岐國際生態旅遊島等旅遊。海峽兩岸（船政）文化創意產業園，扶持新區文創旅遊產品發展。積極培育富有閩臺特色的鄉村旅遊，加快馬尾閩安村、長樂青山村「閩臺鄉村旅遊試驗基地」建設，不斷完善各服務。
15	滇中新區	推進滇中旅遊群集區和重大重點專案建設，完善提升旅遊接待服務和公共服務設施，不斷豐富旅遊產品體系和完善旅遊產業體系，著力把滇中國際旅遊都市圈建成雲南旅遊的中心區，面向南亞東南亞開放的區域性國際旅遊景點和旅遊輻射中心。
16	哈爾濱新區	發揮冰雪旅遊的獨特優勢，依託太陽島等景觀、設施和生態溼地資源，建設融合冰雪文化、溼地生態文化、中國北方民俗文化、俄羅斯文化的國際文化旅遊產業聚集區和世界知名的旅遊景點。以松花江沿線奧體中心、大劇院、楓葉小鎮奧特萊斯等為支撐，規劃建設綜合性文化商貿旅遊群。突出抓好32平方公里的松花江避暑城建設，依託優良生態資源，大力發展健康管理、醫養結合、候鳥式養老。
17	長春新區	「三廊、五區、多點、網路」的總體空間格局。「多點」指新區範圍內的多個景觀區域，包括北湖溼地公園、機場國際合作與高級服務核心區，飲馬河沿岸景觀帶等多個不同類型重點景觀區域。「網路」指由都市周邊生態綠帶、自然河流水系、都市快速道路、都市防護綠地等共同構成的串聯各城區與周邊景觀節點的網路化景觀廊道。冰雪旅遊、冰雪體育、冰雪文化為核心的「3+X」冰雪產業鏈和以文化觀光、休閒消暑、康體養生、生態體驗為特色的「4+X」避暑產業鏈。
18	贛江新區	北連共青城、東瀕鄱陽湖，西倚雲居山。修河、潦河兩大水系貫穿東西，贛江經吳城入鄱陽湖，自然資源十分豐富；胡耀邦陵園，松柏蒼翠；高爾夫球場，綠草如茵。服務型新區，發展休閒旅遊生態旅遊island。
19	雄安新區	大清河水系、白洋淀水系，雄安新區植被茂密，旅遊資源十分豐富，不僅有以中國5A級景區白洋淀為代表的生態旅遊景區，還有各種古蹟遺址，以及革命烈士紀念館等紅色旅遊項目。主要景點有宋遼古戰道、瓦橋關遺址、明月禪寺、磁山文化遺址、宋八王衣冠塚、楊六郎曬馬台等。以發展生態旅遊、文化旅遊、休閒旅遊為主。

　　國家級新區的旅遊開發，是新形勢下新型城鎮化發展的需要，也是整合區域旅遊資源、提升區域旅遊業競爭力的要求。新區是旅遊業創新發展示範區，旅遊業是新區協調發展的重要切入點和突破口。應以科學發展觀統領新區旅遊業發展，把新區旅遊業發展與培育新區擔負的國家策略有機結合起來，實施開放創新、區域聯盟、生態為本、城鄉共融、高端引領和特色精品策略。

2.3 旅遊在新區建設中的作用

長期以來，各類特殊經濟區是承擔中國改革與發展任務的重要空間載體，相互之間並不是排斥的，同一個地方可以同時具備多種「區」的身份。從下表歸納中可以看出旅遊對新區的作用最大。

中國國家級新區與其他經濟區的比較概況

	經濟特區	開發區	高新區	國家級新區	自貿區
數量	7	219	145	19	11
定義	1979年4月鄧小平首先提出設立經濟特區。以優惠政策鼓勵外商投資，促進經濟技術發展，是中國重點支持開發的區域。	一般由國務院和省、自治區、直轄市人民政府批准在都市規劃區內成立，類型涵蓋經濟技術開發區、保稅區、高新技術產業開發區、中國旅遊度假區等，這類區域往往實行特定優惠政策。	在知識密集、技術密集的大中都市和沿海地區建立的發展高新技術產業開發區。	承載服務中國戰略、協調區域發展和政策先行先試的重要功能，其發展歷程在某種程度上可以說是中國改革開放進程的縮影。	自貿區（Free Trade Zone）指在貿易和投資等方面比世貿組織有關規定更優惠的貿易安排；在主權國家或地區關境外，劃出特定區域，准許外國商品或免關稅自由進出。
典型代表	深圳、珠海、汕頭、廈門、海南、喀什、霍爾果斯。	江蘇最多，有26家。	中關村科技園區等。	雄安、浦東、南沙、濱海。	上海自貿區、天津、廣東等。
特點	有特殊政策、相對獨立的經濟體，以外向型經濟為發展目標。	工業聚集地，有優惠政策。	側重於特色產業有優惠政策。	更突出對於區域發展的帶動能力，解決改革與發展問題。	關稅、審批和管理政策靈活。
和旅遊的關係	旅遊從屬於經濟，關聯性小。	旅遊從屬於經濟發展，關聯性小。	關聯性小。	關聯性小。	側重於旅遊服務貿易提升和出入境遊。

3．國家級新區建設與旅遊相互促進

3.1 新區構築旅遊「新高地」

國家級新區政策支持體系在很大程度上體現了與新區策略定位、區域分佈、發展狀況的匹配。1992 年，中國國務院批覆設立浦東新區。浦東新區已發展成全中國的商業中心，旅遊會展業發達，擁有東方明珠塔、上海科技館、上海新國際博覽中心、上海國際會議中心、浦東展覽館等知名旅遊會展場所。其中東方明珠電視塔、上海科技館都成為國家 5A 級景區，也是上海旅遊的地標性景點。

3.2 有利於新區的全域旅遊建設

新區的設立給旅遊業協同發展帶來千載難逢的機遇，有利於構建新的城市發展範式，也有利於開展全域旅遊的實踐。旅遊中心功能作為新區的特色功能會隨著新區的發展得到不斷強化，其主要原因在於旅遊產業的廣延性。全新的城市規劃理念和先進的城市管理機制，將讓新區在落成之日就具備全域旅遊的所有要素，成為全域旅遊標竿城市，將充分帶動旅遊目的地的建設，形成全域旅遊的眾星拱月態勢。

3.3 旅遊業與國家級新區建設有共同的理念

旅遊業以提供服務產品為主，包括旅館住宿服務、餐飲服務、交通客運服務、旅行計劃和接待服務、參觀遊覽服務、娛樂購物服務等，透過旅遊者的消費模式緊密地聯繫在一起，並向城市各個環節延伸。隨著新區建設將從外延式建設向內涵式建設的轉變，關注經濟、社會和人三者之間全面、綜合、協調的發展，提升區域品質，其最終的發展和落腳點離不開對人類需求的滿足。

3.4 旅遊業發展與新區建設具有共同的資源依賴

新區的自然地理特色和休閒娛樂潛力相結合，是旅遊商業化的優選地，透過發展旅遊渡假地促進新區城市化是城市發展的一個重要手段。旅遊關聯性強、影響廣，在提升新區知名度、創匯、擴大內需、增加就業等方面起著重要作用，可以強化新區的整體功能、性質和作用。

3.5 旅遊業良性發展推動新區建設

旅遊活動不僅是新區經濟發展的源泉，也能影響新區整個社會經濟狀況，旅遊業發展是新區社會、經濟發展的重要推動力量。同時，旅遊業發展所要求的良好社會、生態環境對新區環境、基礎設施的改善，創建和諧社會造成很大的促進作用。

3.6 新區建設是旅遊業發展的基礎

新區良好的社會環境、完善的基礎建設和文化資源是旅遊業發展的基礎和保障。旅遊對新區發展水平有很強依賴性。旅遊取決於新區的知名度和美譽度，取

決於旅行有關的一切相關服務和設施，涉及新區社會的各個層面，故新區的總體發展水平，成為旅遊產業發展的基本前提條件。配套的相關行業和保障的相關部門本身就是新區建設的內容之一，所以新區建設決定了旅遊產業發展的進程。

3.7 新區建設是旅遊吸引物

旅遊吸引物是旅遊產業發展的基本條件之一，是旅遊者選擇目的地的決定因素。區域建設作為一種地域文化和歷史的直接表現，日益受到人們的關注。旅遊不僅要依靠它的自然風光、人文景觀吸引旅遊者，同時也要把新區建設作為一項新的重要的綜合旅遊吸引物來建設。從旅遊者角度出發，吸引新區旅遊動機的或許不是好山好水或名勝古蹟，而是新區本身。隨著新區發展，新區居民對休閒的要求越來越高，使新區旅遊中心功能進一步發揮作用。

3.8 旅遊促進新區核心功能建設

國家級新區承載著服務國家策略、協調區域發展和政策先行先試的重要功能。旅遊業的發展從明晰新區策略定位與核心功能、增強新區政策支持與策略定位的匹配度、促進政策體系與經濟社會發展及國家改革進程動態適應、推動政策試驗與學習機制調整轉型等方面促進新區的健康、創新發展，並促進旅遊新地標的形成。

旅遊生態足跡促進區域的綠色發展和競爭

中共的「十八大」把生態文明放在突出地位，提出要綠色發展、循環發展和低碳發展。2015 年中共中央政治局會議首提「綠色化」發展理念。環境是旅遊發展的基礎，良好的自然生態環境，是旅遊地實現社會、經濟和生態效益的統一，獲得可持續發展能力的保障。如何對區域綠色發展進行科學客觀的定量評價是目前學界亟待解決的問題。旅遊生態足跡（Touristic Ecological Footprints）以其理論、方法的創新性和實踐的可操作性，為區域綠色發展和競爭研究提供了新思路和新方法。本文試圖透過引進國際上普遍應用的生態足跡模型和旅遊生態足跡等指標來對中國中國區域綠色發展和競爭進行評價。

1·相關概念

1.1 生態足跡

生態足跡（Ecological Footprint，EF）是 1992 年加拿大生態經濟學家威廉（William）及其博士生威克那格（Wackernagel）提出的可持續發展程度衡量指標，指滿足人類對自然需求的、能夠持續地提供資源或消納廢物（目前只是化石燃料燃燒產生的二氧化碳）的、具有生物生產力的地域空間。例如，碳足跡指對作為除海洋之外的長期吸收碳的主要生態系統森林的需求。此外，還有五類需求納入考慮範圍：耕地、草地、漁業、林地、建設用地生態足跡。生態足跡方法自提出以來在世界各國引起強烈迴響，影響力巨大，模型方法已相當成熟，用於測算世界、國家或地區的生態足跡。世界上眾多學者和國際組織廣泛將其應用於全球、國家、區域和城市等空間尺度，開展區域生態足跡測算工作。如世界自然基金會（Woridwide Fund for Nature，WWF）和重新定義發展組織（Redefining Progress，RF）自 2000 年起每兩年公佈一次世界各國生態足跡資料。生態足跡越高，說明人類消耗的資源就越多。

1.2 旅遊生態足跡

旅遊生態足跡（Touristic Ecological Footprint，TEF）是指在一定時空範圍內，與旅遊有關的各種資源消耗和廢棄物吸收所必需的生物生產土地面積和水資源量，即把旅遊活動過程中旅遊者的生態消耗用形象的土地面積進行表述。旅遊生態足跡是基於生態足跡理論與方法、旅遊者生態消費及結構特徵提出的一種測度旅遊可持續發展的工具。2000 年，威克那格（Wackernagel）首次將生態足跡理論運用於旅遊業中。科林·亨特（Colin Hunter）教授 2002 年首先提出旅遊生態足跡定義。國外學者就生態足跡分析方法在旅遊領域的應用始於對旅遊要素（吃、住、行、遊、購、娛）的生態足跡分析，之後逐步形成了初期的旅遊生態足跡研究的模型，並出現了各個尺度實證，研究方法也在不斷改進，目前已有較為成熟的模式、方法。

旅遊環境生態承載力（Tourism Environment Eco-carrying Capacity，TEEC）：旅遊目的地生態容量，指在不破壞有關生態系統生產力和結構功能完

整性前提下，可持續最大提供給人類生態生產性土地面積總和，即旅遊生態承載力是一定自然、社會條件下的生態足跡極大值。

生態赤字（Ecological Deficit，ED）：一定區域（如國家或地區）人口生態足跡超過了該地域空間的生物供給能力，表示現存的自然資本不足以支持當地人口消費和生產的狀況。其大小等於生態承載力減去生態足跡的差數。生態赤字表明該地區的人類負荷超過了其生態容量。

生態盈餘（Ecological Surplus，ES）：一個區域的資源消耗小於其從當地可獲得資源的差值部分。用生態足跡來衡量時，指該區域的生態承載力超出其生態足跡的部分。將一個國家或地區的生態足跡與其生態承載力相比較，就會產生生態赤字或生態盈餘。生態盈餘表示一個地區的生態承載力足以讓人口在現有的資源消費水平下保持可持續發展。可持續的程度可以用生態盈餘的大小來衡量。

旅遊生態足跡模型作為一種全新的有效測度旅遊可持續發展的研究方法，為構建區域旅遊業、旅遊目的地可持續發展指標評價體系奠定了基礎。當前中國學界對旅遊生態足跡研究已從引進過渡到大量應用階段。中國提出綠色發展理念，旅遊作為一種新的生活體驗，也得到大眾認同，因而，旅遊活動對生態系統的壓力，最大限度合理利用生態資源，保證旅遊地生態安全，保證旅遊綠色可持續發展成為現實性研究課題。

1.3 生態旅遊

生態旅遊（Ecotourism）是世界自然保護聯盟（IUCN）1983 年首先提出，1993 年國際生態旅遊協會（Ce International Ecotourism Society）定義其為：具有保護自然環境和維護當地人民生活雙重責任的旅遊活動。生態旅遊興起的時代背景是人類處於工業文明後期。生態旅遊是以有特色的生態環境為主要景觀的旅遊，內涵更強調的是對自然景觀的保護，是可持續發展的旅遊。生態旅遊一經提出，立即得到了世界響應。世界各國根據各自國情開展生態旅遊，形成各具特色的生態旅遊。生態旅遊平均年增長率為 20%，是旅遊產品中增長最快的部分。生態旅遊發展較好的西方發達國家首推美國、加拿大、澳洲等國。西方遊客旅遊熱點是「三 N」，即到「大自然」（Nature）中，與自然和諧相處「懷舊」（Nostalgia），融入自然中的「天堂」（Nirvana）。

中國《全國生態旅遊發展規劃》（2016-2025 年）給出的生態旅遊定義是以可持續發展為理念，以實現人與自然和諧為準則，以保護生態環境為前提，依託良好的自然生態環境和與之共生的人文生態，開展生態體驗、生態認知、生態教育並獲得身心愉悅的旅遊方式。中國的生態旅遊是主要依託於自然保護區、森林公園、風景名勝區等發展起來的。

2‧區域的綠色發展和競爭力及其度量

2.1 綠色發展的提出

「綠色發展」是中共十八屆五中全會提出的指導中國科學發展的理念和發展方式。狹義的綠色發展是發展環境友好型產業，降低能耗和物耗，保護和修復生態環境，發展循環經濟和低碳技術，使經濟社會發展與自然相協調。廣義綠色發展包括以均衡、節約、低碳、清潔、循環、安全為特徵的發展。中國不同區域綠色發展水平存在較大差異，綠色發展需要充分考慮各區域的發展基礎和特色。

區域綠色競爭力是區域在發展過程中以綠色為核心，以環保、生態、循環、低碳、健康和持續為主線，以人與自然包容性增長為模式，以實現人類發展與自然和諧共生效應為目標，透過區域內資源的合理有效配置與創造，為區域發展提供一個更具競爭力的綠色平臺，形成具有獨特綠色競爭優勢的環境友好和綠色生態型區域。區域綠色競爭力的核心是綠色，模式是包容，目標是共生。區域綠色競爭力的提升有利於區域經濟的綠色轉型、有利於促使人與自然和諧共生、有利於創建現代文明生態環境。

當前中國製約經濟增長的因素已從人造資本轉移到了自然資本，改善環境、治理汙染和節約自然資源的投資和資源資本的合理利用推動經濟發展，創造就業，實現消除貧困、民生改善的社會目標。因此，綠色創造了發展。從工業文明走向生態文明，有效地配置自然資本實現綠色的發展提到了議程。以科學發展為導向的發展是生態文明下的綠色發展。

2.2 生態文明建設是綠色發展的理論基礎

生態文明的理論基礎是自然資本論（Natural Capitalism）。在 21 世紀，自然資本論認為必須建立起以自然資本稀缺為出發點的新的生態文明，實現保護

地球環境和改進增長質量的雙贏發展。以解決 2008 年金融危機和氣候危機而提出生態文明理論為「全球綠色新政」（Global Green New Deal）思想——提供了科學基礎和理論基礎。生態經濟學家麥克斯 - 尼夫（Max-Neef）著名的經濟增長的福利「門檻假說」（Threshold Hypothesis）認為，「經濟增長只是在一定的範圍內導致生活質量的改進，超過這個範圍如果有更多的經濟增長，生活質量也許開始退化」，這是生態文明概念得以建立的另外一塊基石。

生態文明是用較少的自然消耗獲得較大的社會福利。自然消耗用生態足跡、能源消耗、二氧化碳排放等表示，而社會福利用聯合國人類發展指數（由人均收入、人均預期壽命、人均教育水平等組成）衡量。建設生態文明，應該減少生態足跡，在當前經濟技術條件下，順應自然，建立與生態系統容量相適應的綠色經濟社會發展模式。

2.3 生態足跡是衡量區域綠色發展的工具

綠色發展用生態經濟學中公式即 $EP=WB/EF=WB/EG \times EG/EF$ 進行衡量。

其中，EP（Eco Performance）表示生態文明發展績效；

WB（Wellbeing）表示人類獲得客觀福利或主觀福利；

EG（Economic Growth）表示由人造資本存量或 GDP 表現的經濟增長；

EF（Ecological Footprint）表示生產和消耗這些人造資本的生態足跡。

實現生態文明的綠色發展要求資源節約型和環境友好型的生產和消費，要求在經濟增長規模得到控制或人造資本存量穩定的情況下提高生活質量。

自 20 世紀 70 年代，人類每年對地球生態系統的需求已超過了其可再生能力，科學家用生態足跡對其進行描述。21 世紀，生態足跡作為評價可持續發展的工具，成為解決自然資源的可持續發展問題矛盾的突破口。1988 年，世界自然基金會（WWF）開始發表《地球生命力報告》，用生態足跡顯示自然資源狀況以及人類活動對自然界的影響；2005 年香港自然基金會發表《亞太地區生態足跡報告》。全球足跡網（Global Footprint Network）的研究表明 2007 年人類在消耗著 1.5 個地球，但 2012 年人類正使用著 1.6 個地球滿足每年所需的產品和服務。

　　根據世界自然基金會（WWF）發表的《2016 年地球生命力報告》，人類活動將造成全球野生動物種群數量在 1970 年到 2020 年的 50 年間減少 67%。意味著當前趨勢下全球野生動物種群數量有可能在 2020 年減少到三分之二。

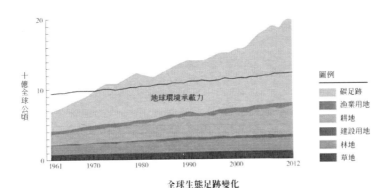

全球生態足跡變化

資料來源：《2016年地球生命力報告》。

　　全球生態足跡構成及地球的生物承載力：1961-2012 年碳足跡是人類生態足跡的主要構成要素（占比從 1961 年的 43% 到 2012 年的 60%）。生物承載力代表地球的資源和生態服務能力，隨著農業生產力等提高，生物承載力呈小幅上行趨勢。數據單位為全球公頃（gha）。

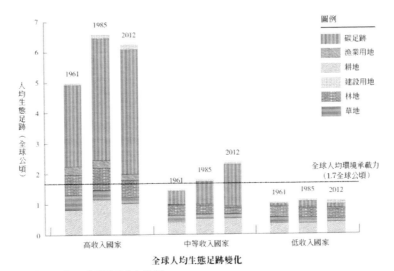

全球人均生態足跡變化

資料來源：《2016年地球生命力報告》。

2012 年，人類消耗了相當於地球生物承載力 1.6 倍的自然資源和服務。即地球要花 1.6 年來再生我們在 1 年內需要的資源，這是不永續的。

人類活動改變了地球系統的功能方式，科學家據此建立了九個地球限度基礎。分析表明，人類已打破了其中四個地球界限：氣候變化、生物圈的完整性、生物地球化學循環和土地變遷。

從 2008 年開始，世界自然基金會（World Wide Fund for Nature or World Wildlife Fund，WWF）與中國環境與發展國際合作委員會（國合會）聯合，合作引入「生態足跡」，從自然資源消耗與生物承載力之間關係的角度來研究中國經濟發展所面臨的資源環境問題。中國生態系統相對脆弱，高原、山地、荒漠和戈壁占據大半壁江山，生態系統生產力遠低於全球平均水平。據中國科學院和世界自然基金會提供的中國生態足跡報告顯示，2004 年，中國進口了 250 萬公頃的生態承載力；2008 年，進口 430 萬公頃。如今這一數據翻倍發展，說明中國的生態資源問題越來越嚴重。中國生態足跡總量 2007 年已是 1961 年的 4 倍，已突破了 1 個地球的均衡水平。2008 年中國總生態足跡達到 29 億全球公頃，居世界首位。根據《2012 年地球生命力報告》，中國人均生態赤字為 1.3 公頃，高於全球平均水平 0.9 公頃，中國生態足跡高於全球人均面積。

目前，中國處於工業化、城市化的中期階段，資源能源短缺和生態環境壓力更大，現實決定了中國不能重複發達國家的高增長高資源消耗老路，需要轉變經濟發展方式，發展綠色經濟，綠色發展是中國應對資源環境壓力的迫切需要。因此，中國必須儘快採取有力措施，推進綠色轉型，減少資源能源消耗，保護生態環境。

資源型區域的旅遊發展必須正確處理經濟社會發展與資源環境之間的關係，調整優化產業結構，加快體制機制創新，走綠色轉型發展的道路，從而提升資源型區域可持續發展的能力。

3．頂層設計助推區域旅遊綠色發展和競爭

3.1 中國全國生態功能區劃與旅遊生態足跡

2008 年 7 月 31 日，由中國（原）環境保護部和中科院共同編制完成的《全國生態功能區劃》發表，這是國際上首次提出的基於生態系統服務功能的生態功

能區劃思路和區劃方法，並完成的國家尺度生態功能區劃方案。2015 年 11 月，為落實《中共中央關於全面深化改革若干重大問題的決定》《中共中央國務院關於加快推進生態文明建設的意見》，中國（原）環境保護部和中科院聯合編寫《全國生態功能區劃（修編版）》。2016 年 9 月 28 日，中國國務院印發《關於同意新增部分縣（市、區、旗）納入國家重點生態功能區的批覆》（國函〔2016〕161 號），將國家重點生態功能區縣市區數量由原來的 436 個增加至 676 個，占國土面積的比例從 41% 提高到 53%，進一步提高生態產品供給能力和國家生態安全保障水平，對於優化國土空間格局、堅定不移地實施主體功能區制度，對於推進生態文明制度建設具有重要意義。

根據中國全國生態功能區劃，分為三個等級：生態功能一級區全國劃分三類，為生態調節、產品提供與人居保障，共 31 個區；二級區在一級區基礎上劃分九類生態功能，即生態調節功能，含水源涵養、土壤保持、防風固沙、生物多樣性保護、洪水調蓄等功能；產品提供功能，含農產品、畜產品、水產品和林產品；人居保障功能，含人口和經濟密集的大都市群和重點城鎮群等。全國共 67 個二類區。生態功能三級區在二級區基礎上，按生態系統與生態功能的空間分異特徵、地形差異、土地利用的組合來劃分，共有 216 個。

全國生態功能區劃以科技創新踐行科學發展觀，明確對保障國家生態安全有重要意義的區域，確定不同地域單元的主導生態功能，為旅遊的區域開發提供了指導。生態功能區劃作為科學開展生態旅遊的重要手段，是指導旅遊資源開發的重要依據。以生態功能區為基礎，根據生態功能區的不同服務功能和產業準入標準對生態旅遊進行分區，有助於推動旅遊與生態保護協調、健康發展。

3.2 全國生態旅遊發展規劃提出區域旅遊的綠色發展

2016 年 9 月 6 日國家發展改革委和中國（原）國家旅遊局聯合印發《全國生態旅遊發展規劃（2016-2025 年）》，確定了全國生態旅遊發展的指導思想、基本原則、發展目標、總體佈局、重點任務，提出六個方面配套體系建設任務，並就實施保障做了具體安排，是未來十年全國生態旅遊發展的重要指導性文件，是全國生態旅遊發展的行動綱領，是推動生態旅遊持續健康發展的基礎保障。

《規劃》將中國生態旅遊劃分為 8 個片區，依據生態旅遊資源、交通幹線和節點城市，以重要生態功能區為單元，培育 20 個生態旅遊協作區；遴選代表性

生態旅遊目的地，透過提升基礎設施和公共服務水平，建設 200 個重點生態旅遊目的地；按生態要素分佈和旅遊路線組織，形成 50 條跨省和省域精品生態旅遊路線，適應日益興起的自駕車和露營車旅遊；結合國家整體路網佈局，打造 25 條國家生態風景道，形成點線面相結合、適應多樣化需求的生態旅遊發展格局。生態旅遊是區域旅遊綠色發展的必經之路，並推動綠色發展的作用全面發揮。

3.3 自然保護區規劃 60 年科學性保護

2016 年是中國自然保護區發展 60 週年，截至 2016 年 5 月，中國已建自然保護區 2740 個，總面積 147 萬平方公里，約占陸地國土面積的 14.83%。全中國超 90% 的陸地自然生態系統都建有代表性自然保護區，89% 的國家重點保護野生動植物種類及大多數重要自然遺蹟在自然保護區內得到保護。60 年來，中國自然保護區已經初步形成佈局基本合理、類型比較齊全、功能相對完善的體系，為保護生物多樣性、築牢生態安全屏障、確保生態系統安全穩定和改善生態環境質量做出重要貢獻。

中國目前有 80% 的自然保護區在發展旅遊。為發展旅遊，許多地方政府在自然保護區中大規模修建道路及其他旅遊設施，往往會對自然保護區生態造成嚴重破壞。一些自然保護區透過扶持發展生態旅遊等特色產業，實施生態保護補償等，對居住在自然保護區核心區與緩衝區內的居民，要有序實施生態移民。引導居民參與保護與管理工作，妥善處理自然保護區管理與當地經濟建設的關係，探索消除貧困的有效模式。60 年來，中國的自然保護區體系建設在經過搶救性保護後，正向科學性保護過渡。

《「十三五」規劃綱要》也明確提出「強化自然保護區建設和管理，加大典型生態系統、物種、基因和景觀多樣性保護力度」。為實現這一目標，中國要加快編制完成《全國自然保護區發展規劃》，全面提高自然保護區管理系統化、精細化、資訊化水平。

3.4 以國家公園為突破推進綠色發展

2013 年中共十八屆三中全會透過《中共中央關於全面深化改革若干重大問題的決定》，首次提出「建立國家公園體制」。2015 年 1 月，國家發改委等 13 個部委聯合透過《建立國家公園體制試點方案》，明確了 9 個試點省。中國《國

務院批轉發展改革委關於 2016 年深化經濟體制改革重點工作意見的通知》再次明確「抓緊推進三江源等 9 個國家公園體制試點」。習近平強調要著力建設國家公園，保護自然生態系統的原真性和完整性，給子孫後代留下一些自然遺產。「國家公園」已日益成為中國生態文明體制改革和區域綠色發展的關鍵詞。

國家公園是生態文明建設的重要物質基礎，是生態文明制度建設的先行先試區。國家公園是以保護大範圍的生態系統和生態過程的完整性、原真性為目的，給公眾提供一個旅行目的地，在保護好的同時還要做為公共設施提供環境教育服務和公眾的精神享受，做好自然資源可持續利用的展示和範例，功能較全面，更易於當地構建綠色發展。

國家公園建設與綠色發展「貴陽共識」提出，建設國家公園應堅持保護第一原則、國家重要性原則、統一管控、分別治理的原則、開放原則等四個原則。國家公園推動綠色發展，讓我們的子孫未來生活在一個綠水藍天的環境當中。建設國家公園應加強國際合作，借鑑世界經驗，共同提高國家公園建設管理水平。

3.5 全國風景名勝區事業發展「十三五」規劃出爐

風景名勝區是中國自然生態和自然文化遺產保護的重要一環。中國國務院發佈關於加快推進生態文明建設的意見後，積極貫徹落實有關要求，推進風景名勝區事業健康發展成為要務。中國住房和城鄉建設部 2016 年 11 月公佈的《全國風景名勝區事業發展「十三五」規劃》，科學制定、統籌部署，給出了風景名勝區事業在這五年中的前進路線。針對風景名勝區在保護、利用和管理等方面仍然存在一些亟須解決的矛盾和問題，「十三五」期間，作為為全民服務的公益事業，風景名勝區事業緊緊圍繞服務大局、補齊短處的定位和《住房城鄉建設事業「十三五」規劃綱要》要求，認真貫徹中共中央、中國國務院的一系列決策部署和《風景名勝區條例》等法律法規規定，堅持「科學規劃、統一管理、嚴格保護、永續利用」工作方針，進一步完善政策、加強管理、加大投入，推進風景名勝區事業健康持續發展，為實現全面建成小康社會的目標做出應有貢獻。

總之，隨著生態文明納入「五位一體」總體佈局，為今後生態文明建設和綠色發展提供了基本依據。

4 · 旅遊生態足跡指導旅遊的區域綠色增長和競爭

隨著旅遊規模的不斷擴大，旅遊發展在為當地創造經濟效益的同時，也會對環境造成負面影響。如何定量測度旅遊對區域綠色發展和競爭的影響一直是旅遊研究中的重點和難點。旅遊生態足跡是在一定時空範圍內，與旅遊有關的各種資源消耗和廢棄物吸收所必需的生物生產土地面積，即旅遊過程中旅遊者消耗的各種資源和廢棄物吸收所用面積表述，這種面積是全球統一的、沒有區域特性的，具有直接的可比較性。旅遊生態足跡用面積來對旅遊的區域綠色發展進行定量測度，有助於人們對旅遊的生態需求與環境影響關係的理解。因此，旅遊生態足跡是評價區域旅遊綠色可持續發展狀態的一種指標。

旅遊生態足跡自 1999 年引入中國以來，無論是研究還是實踐應用已取得明顯進展，在旅遊生態足跡理論與模型的評述、不同尺度旅遊地生態足跡的實證研究、單項旅遊項目的生態足跡、旅遊者生態足跡、旅遊生態足跡應用研究和實踐方面都取得很大進展。根據區域指向，旅遊生態足跡的計算涉及旅遊地、過境地、客源地三部分。根據測度對象和範圍的不同，旅遊生態足跡在旅遊綠色展中的測度功能有：旅遊產業生態足跡、單個行業生態足跡、旅遊產品生態足跡、目的地旅遊生態足跡、瞬時旅遊生態足跡、旅遊企業生態足跡、旅遊及大眾旅遊生態等角度進行界定。開展各種角度、各種範圍、各種尺度的生態足跡研究工作，有助於為旅遊的區域綠色發展和競爭提供全方位的支持。

宏觀意義上，旅遊生態足跡理論為構建區域旅遊業、旅遊目的地可持續發展指標評價體系奠定了基礎。旅遊生態足跡從宏觀視角對旅遊活動的環境影響做出更為客觀的評價。宏觀的旅遊生態足跡計算方法採用綜合法，自上而下地根據地區性或全國性的統計資料，查取地區各消費項目的有關總量數據，再結合人口數得到人均消費量值，適合用於區域大尺度生態足跡的計算。根據旅遊生態足跡，構建區域旅遊可持續發展評價模型，利用旅遊可持續發展度指標評判區域旅遊綠色發展狀態，有助於認識發展全域旅遊和區域旅遊的意義，明確旅遊產業結構調整與優化的方向；可以對全域旅遊規劃區的生態狀況進行宏觀分析，把握整個全域旅遊目的地的區域的規劃目標和規劃方向，以此來確定全域旅遊目的地區域的環境容量；根據生態足跡的大小與旅遊者行為方式、消費方式的關係，得出一定的規律性總結，為旅遊對區域的生態影響提供一個時間快照，對旅遊業做出更加真實、全面、正確的評價，確定合理的發展速度和發展水平，為當地政府及旅遊

管理部門提供科學的決策依據。旅遊生態足跡將利用旅遊生態足跡方法分析旅遊業的可持續性，得出旅遊對能源消耗、設施占地、生活消費等的影響，為旅遊客源市場開發提供指導。在區域旅遊消費水平相當時，可以旅遊生態足跡為依據，儘量重點開發旅遊生態足跡較小的旅遊地，為減輕全球環境壓力做出貢獻。

中觀上優化旅遊的景觀結構，實現最優的景觀佈局及功能分區。旅遊生態足跡測算方法使旅遊目的地生態安全的定量研究成為一種可能。中觀的旅遊生態足跡計算的成分法，以旅遊者的衣食住行活動為出發點，自下而上地透過發放調查問卷、查閱統計資料等方式先獲得人均的各種消費數據，適合於中小尺度生態足跡的計算。透過調研旅遊區的旅遊生態足跡需求用於分析生態足跡需求和生態承載力，獲得生態盈餘數據，評價旅遊區的可持續發展狀況及旅遊規劃的合理性；為旅遊目的地經營提供參考，使旅遊生態足跡成為景區開發、旅遊企業生態影響、旅遊產品設計、旅遊路線安排、旅遊客源地市場開發等旅遊影響評價的重要參考指標。交通生態足跡向來是旅遊生態足跡中較大的部分，客源地與旅遊地之間的距離及交通方式決定了遊客在過境地生態足跡的大小，進而影響旅遊生態足跡。遊客在目的地停留時間長短也是影響旅遊生態足跡的關鍵因素，根據旅遊交通生態足跡、客源地和旅遊地之間的生態足跡差異從而確定旅遊方式和旅遊客源地市場開發，有助於旅遊的區域綠色可持續發展和競爭。

微觀上，旅遊生態足跡對旅遊者具有環境教育功能，對旅遊目的地具有生態消耗的衡量功能、生態效益的評價功能及對旅遊環境影響的測度功能，可以研究旅遊對區域生態承載力變化的影響。以此為基礎，引導旅遊教育和促進旅遊地研究旅遊生態群落的營造及旅遊的低碳環保措施，實現旅遊生態足跡對於旅遊區域綠色可持續發展的引導和支持。透過旅遊生態足跡的概念，可有效對旅遊者進行環境和生態教育，提高旅遊者生態意識，幫助旅遊者樹立合理、健康的消費觀念，培養文明、生態的旅遊行為，達到旅遊教育目的。基於生態足跡的教育功能，旅遊生態足跡也可以幫助決策者更好地理解和評價其決策產生的環境影響。同時，旅遊活動的類型決定了旅遊地生態足跡的大小，從而可以為經濟發達地區的遊客設計到經濟落後的生態旅遊區進行如探險、徒步、野營等環境影響較小的生態旅遊活動，以減少全球的生態足跡。

總之，生態文明建設與區域綠色發展是重要的頂層設計，旅遊生態足跡帶領社會公眾強化自然體驗，集結創變力量，引入綠色發展新理念，新模式，幫助走

向生態文明新時代——綠色發展，知行合一。我們的美麗中國不僅要金山銀山也要綠水青山，讓青山綠水藍天成為「中國夢」的生活「常景」。

▌中國的自貿區建設與旅遊發展

1‧自貿區與旅遊

自由貿易區由自由港發展而來，通常設在港口的港區或鄰近港口的地區。據不完全統計，目前全球已有 1200 多個自由貿易區，世界上旅遊服務貿易和產業發達的國家和地區，往往是自由貿易區或自由港。例如，新加坡和香港都是自由貿易港，美國是世界上自由貿易區最多的市場經濟國家之一。其中 15 個發達國家設立了 425 個，占 35.4%；67 個發展中國家共設立 775 個，占 65.6%。

自貿試驗區是中國繼 20 世紀 80 年代深圳特區建設、2001 年加入世界貿易組織之後的第三次里程碑式的改革開放舉措。因此，自貿區建設和自貿試驗區運行對中國旅遊業發展的影響與促進作用，可參照新加坡、美國及香港地區的經驗，透過建設自由貿易試驗區進行制度創新，將使得中國旅遊服務貿易與產業獲提質增效、跨越式發展的倍增機遇。

1.1 自貿區是什麼

自由貿易區有兩種。一種是 Free Trade Zone，英文簡稱 FTZ，指某一國或地區在己方境內劃出一個特定區域，單方自主給予特殊優惠稅收和監管政策。滬、津、粵、閩自由貿易試驗區屬於這種類型。第二種是 Free Trade Area，英文簡稱 FTA，指兩個以上的國家根據 WTO 相關規則簽署自由貿易協定所形成的區域，不僅包括貨物貿易自由化，還涉及服務貿易、投資、政府採購、知識產權保護、標準化等更多領域的相互承諾，是一種國家實施多雙邊合作策略的手段。APEC 會議上討論的亞太自貿區就是 FTA 類型。目前，中國已經建設的第一類自由貿易區（FTA）主要為中國－東盟自由貿易區，正在建設的上海自由貿易區等 1＋3＋7 自由自貿區試驗區屬於第二類自由貿易區（FTZ）的範疇。

1.2 自貿區發展

自 20 世紀 90 年代以來，近 30 年來，中國的自貿區策略完成了從學習融入、首輪佈局到初步收穫成果三大階段。第一個階段始於上世紀 90 年代初，中國加入 APEC，逐漸融入區域經濟合作潮流，與東盟進行積極接觸，「10 ＋ 1」合作成果豐碩，「10 ＋ 3」成為東亞合作「主管道」。該階段中國雖未與其他國家正式簽訂自貿協定，但透過框架式的經濟合作，累積了大量經驗。

第二次升級始於 21 世紀初，對外締結首個自貿區並逐漸發力，完成自貿區策略首輪佈局。2000 年，中國領導人提出「中國－東盟自貿區」構想並迅速推動，2002 年簽署《中國東盟經濟合作框架協議》，成為中國對外締結的首個自貿協定。2000 ～ 2006 年，中國基本完成了自貿區策略的首輪佈局，當前已經生效或正在談判的自貿協定多是在本階段構想和設計的。

第三階段始於 2007 年左右，自貿區上升為國家策略並提速開花結果。當前已生效的自貿協定，多是在 2007 年到 2014 年間完成的，期間中國還提出了「一帶一路」和亞投行等新倡議。加快自貿區策略實施、更高水平的對外開放與中國中國產業轉型升級是三位一體的。習近平曾強調，要推進更高水平的對外開放，加快實施自由貿易區策略，加快構建開放型經濟新體制，以對外開放的主動贏得經濟發展的主動、贏得國際競爭的主動。

2‧FTA 自貿區與旅遊

目前中國在建自貿區 20 個，涉及 32 個國家和地區。目前為止，中國已簽署自貿協定 14 個，涉及 22 國家和地區。其中，已分別與澳洲、韓國、瑞士、冰島、哥斯大黎加、祕魯、新加坡、紐西蘭、智利、巴基斯坦和東盟（數據來源於中國自由貿易區服務網）等國簽訂協議的自由貿易區（FTA）12 個，已簽署自貿協定 12 個，涉及 20 個國家和地區，中國本地與香港、澳門的更緊密經貿關係安排（CEPA），以及大陸與臺灣的海峽兩岸經濟合作框架協議（ECFA）；正在談判的自貿協定 9 個，涉及 23 個國家，分別是中國與韓國、海灣合作委員會（GCC）、澳洲、斯里蘭卡和挪威的自貿協定，以及中日韓自貿區、《區域全面經濟合作夥伴關係》（RCEP）協定談判和中國－東盟自貿協定（「10 ＋ 1」）升級談判、中國－巴基斯坦自貿協定第二階段談判。正在研究的自由貿易區協定

4個。此外，中國完成了與印度的區域貿易安排（RTA）聯合研究；正與哥倫比亞等開展自貿區聯合可行性研究；中國還加入了《亞太貿易協定》。

中澳自貿協定為兩國旅遊業帶來巨大發展機遇。從 2016 年開始，澳洲成為對中國開放十年多次往返旅遊簽證的四個國家之一。澳洲還向中國開放了打工渡假簽證，每年 5000 個名額，中國年輕遊客可到澳洲邊旅遊邊工作。這將推動中澳商務和旅遊往來。

旅遊合作是中國－東盟自由貿易區產業合作的重要內容和先導，是最容易起步和最具發展前景的產業之一。中國和東盟國家的旅遊資源十分豐富，而且不同國家的旅遊資源各具特色，中國和東盟開展旅遊合作將極大地促進自貿區內各國旅遊資源的開發和利用，給各國帶來人流、物流、資訊流以及資金流，增加各國投資的機會，帶動其他產業的合作。在中國與東盟加速構建自由貿易區的背景下，中國與東盟區域國家和地區的旅遊合作勢頭漸趨強勁。東盟國家對中國遊客越來越開放，中國遊客到東盟各國旅遊人數更是呈爆炸式增長。目前一些具有特色的旅遊產品和旅遊路線已成為獨具魅力的國際旅遊品牌。比如：環北部灣海上國際旅遊線、大湄公河次區域旅遊環線以及濱海休閒渡假遊、世界遺產地觀光遊、東南半島民族風情體驗遊、中越邊關探祕遊等。中國－東盟自由貿易區使中國與東盟國家的人民往來更加方便。

中韓自貿區的成立，將會極大地推動兩國旅遊的發展。山東旅遊資源十分豐富，旅遊產品種類繁多，會給中韓兩國在旅遊等各個方面的交流和發展上帶來便利。作為朝陽產業的旅遊行業，也會在中韓兩國間迎來新的曙光。兩國在旅遊方面的交流與合作範圍將會更廣，合作項目將會更多，攜車自駕遊便是眾多合作項目中的一項，而這將成為未來中韓兩國旅遊合作的新項目和重要項目。

此外，隨著「一帶一路」的推進，建設邊境旅遊服務貿易功能區，建設「一帶一路」旅遊活動路線上中國旅遊服務貿易功能區，建設島嶼或無人島嶼上的旅遊服務貿易功能區，建設海南島旅遊服務貿易功能區等等穩步推進。隨著中國 FTA 自貿區的發展，將使得中國與越來越多的國家建立雙邊旅遊和貿易管道，使得中國的「旅遊先行」落到實處，發揮旅遊在國際事務中穩定和和平作用，進一步提升中國的大國影響力。

3・FTZ 自貿區試驗區與中國旅遊發展

3.1 中國的 FTZ 自貿區試驗區

中國先後批准了「1 + 3 + 7」11 個自貿區試驗區。

首批自貿區：上海；成立時間：2013 年 9 月 29 日；涵蓋範圍：120.72 平方公里；

第二批自貿區：廣東、天津、福建；成立時間：2014 年 12 月 31 日；廣東：116.2 平方公里；天津：119.9 平方公里；福建：118.04 平方公里；

第三批自貿區：遼寧、浙江、河南、湖北、重慶、四川、陝西。

2016 年，中共中央、中國國務院決定，在遼寧省、浙江省、河南省、湖北省、重慶市、四川省、陝西省新設立 7 個自貿試驗區。

2013 年 9 月 29 日，上海自貿區正式掛牌成立，將上海自由貿易試驗區改革開放體制、機制與政策先重點複製、推廣到國家旅遊發展實驗區和示範區。上海自貿區建設在旅遊消費、國際商務旅遊和國際會展發展以及旅遊企業對外開放三方面產生溢出效應，推進旅遊產品、體制機制以及營運管理等方面創新，對提升中國旅遊服務貿易競爭力產生積極影響。

自貿區旅遊業進一步開放。福建、廣東、天津等自貿區共同就如何推進制度創新、制定旅遊投資負面清單等進行探討和交流，形成可複製、可推廣的經驗，引領旅遊產業發展。天津臨近日韓，廣東、福建臨近東南亞，本身就具備地理優勢。外資旅行社入駐自貿區，可享受自貿區的稅收優惠，加上外資旅行社可以更便捷地獲得出境遊方面的資質，具有網絡、管理、品牌、資金等方面的優勢，推出的產品價格會更有優勢，遊客可選擇的旅遊路線也更多。

2016 年中國國務院正式宣布在遼寧、浙江、河南、湖北、重慶、四川、陝西等 7 省市設立自由貿易試驗區，並公佈了詳細方案。7 個自貿試驗區方案的工作部署中，都將旅遊業作為自貿區建設的重點領域之一。從第一批到第三批，一個從沿海到中部再到西部的自貿區策略新格局形成。自此，中國基本形成以「1 + 3 + 7」自貿區為骨架、東中西協調、陸海統籌的全方位和高水平區域開放新格局，並為加快實施「一帶一路」倡議提供重要支撐。

3.2 「1＋3＋7」自貿區試驗區的旅遊發展

上海自貿區承載了更多的改革空間。上海自貿區在旅遊資本市場方面做出探索，積極發展旅遊金融、產權交易、投資擔保等；在旅遊新產業新業態發展方面有所突破，積極推進郵輪與遊艇、航空與露營等旅遊經濟發展；探索推動旅遊業和其他產業的融合，將上海自貿區打造成今後中國旅遊業進一步開放的政策示範區。上海自貿區總體方案，允許在試驗區內註冊的符合條件的中外合資旅行社，從事出境旅遊業務。方案的發表，將會吸引許多中外合資旅行社入駐上海自貿區，對中國本土旅行社的發展產生重大影響。上海自由貿易試驗區改革開放體制、機制與政策先複製推廣到位於上海的中國郵輪旅遊發展實驗區。

福建自貿區與臺灣深度合作；總面積 118.04 平方公里，包括三個園區分別位於福州、廈門和平潭綜合實驗區。福建自貿區推動特色醫療、娛樂演藝、職業教育、旅遊裝備等相關領域的開放，加快培育旅遊裝備製造、國際會展、醫療旅遊、電子商務、教育旅遊等旅遊新興業態等相關政策落地，並將著力加強自貿區旅遊業開放的事中事後監管，建立社會信用管理體系，以及旅遊市場的綜合服務與監管體系，為自貿區旅遊擴大開放提供了良好的制度保障。福建自貿區旅遊推進領域為：吸引一批臺資合資旅行社入駐自貿區；面向臺灣應徵導遊領隊等旅遊人才；抓緊推進相關政策全面落實，著力加強自貿區旅遊業開放的事中事後監管。

中國（廣東）自由貿易試驗區總面積 116.2 平方公里，主要涵蓋廣州南沙新區片區、深圳前海蛇口片區以及珠海橫琴新區片區。廣東自貿區主打「港澳牌」，支持在自貿試驗區內設立的港澳資旅行社（各限 5 家）經營中國本地居民出國（境）團隊旅遊業務，廣州南沙、深圳前海以及珠海橫琴，可以享受港澳資旅行社提供的出境遊服務。「港式出境遊」有著不小的吸引力，出發班次多，票價低，團費較便宜，產品更為豐富，更值得一提的是，香港團隊遊的領隊服務很到位，講解專業。

中國（天津）自由貿易試驗區服務京津冀一體化，總面積 119.9 平方公里，涵蓋天津港片區、天津機場片區、濱海新區中心商務片區。天津自貿區充分挖掘政策，打好了「吃住行遊購娛」中的「購」這張牌，推動商旅融合發展，打造出自貿區購物遊。由於進口商品因為省去中間交易環節、享受保稅倉儲、運輸便捷等政策優惠，消費者可以在自貿區裡買到比中國中國商場更便宜的國際知名品

牌。天津自貿區在融資租賃方面的政策影響旅遊業。透過自貿區融資租賃政策，企業可以迅速擴大規模，擴大服務範圍，提高服務質量。

中國（遼寧）自由貿易試驗區，實施範圍 119.89 平方公里，涵蓋三個片區：大連片區、瀋陽片區、營口片區。遼寧自貿區要推進與東北亞全方位經濟合作。構建連接亞歐的海陸空大通道，建設現代物流體系和國際航運中心，推動與旅遊相關的郵輪、遊艇等旅遊運輸工具出行的便利化。

中國（浙江）自由貿易試驗區，實施範圍 119.95 平方公里，由陸域和相關海洋錨地組成，以制度創新為核心，以可複製可推廣為基本要求，將自貿試驗區建設成為東部地區重要海上開放門戶示範區、國際大宗商品貿易自由化先導區和具有國際影響力的資源配置基地。著力發展水產品貿易、海洋旅遊，推動與旅遊相關的郵輪、遊艇等旅遊運輸工具出行的便利化。

中國（河南）自由貿易試驗區，實施範圍 119.77 平方公里，涵蓋三個片區：鄭州片區、開封片區、洛陽片區。《中國（河南）自由貿易試驗區總體方案》指出，根據區域劃分，鄭州片區重點發展創意設計、商務會展、動漫遊戲等現代服務業；開封片區重點發展醫療旅遊等服務業，促進國際文化旅遊融合發展；洛陽片區重點發展國際文化旅遊、文化創意、文化貿易、文化展示等現代服務業。

中國（湖北）自由貿易試驗區，實施範圍 119.96 平方公里，涵蓋三個片區：武漢片區、襄陽片區、宜昌片區。中國國務院印發的《中國（湖北）自由貿易試驗區總體方案》提出，促進「旅遊＋」等新型服務業態發展。

中國（四川）自由貿易試驗區，實施範圍 119.99 平方公里，涵蓋三個片區：成都天府新區片區、成都青白江鐵路港片區、川南臨港片區。《中國（四川）自由貿易試驗區總體方案》提出，鼓勵開展中醫藥國際健康旅遊路線建設，擴大國際市場。

中國（重慶）自由貿易試驗區，實施範圍 119.98 平方公里，涵蓋 3 個片區：兩江片、西永片區、果園港片區。外資旅行社入駐自貿區，可享受自貿區的稅收優惠。外資旅行社可以更便捷地獲得出境遊方面的資質，並且具有網絡、管理、品牌、資金等方面的優勢，推出的產品價格會更有優勢，老百姓可選擇的旅遊路線也更多。重慶自貿區兩江片區也在積極探索出境遊相關優惠和便利的政策，如

允許在試驗區內註冊的符合條件的中外合資旅行社，從事除出境旅遊外的業務，符合條件的地區可按政策規定申請實施境外旅客購物離境退稅政策。

《中國（陝西）自由貿易試驗區總體方案》提出創新旅遊合作機制，深化旅遊業資源開放、資訊共享、行業監管、公共服務、旅遊安全、標準化服務等方面的國際合作，提升旅遊服務水平，積極與「一帶一路」沿線國家簽訂旅遊合作框架協議、旅遊合作備忘錄等整體性協議，合作舉辦國際旅遊展會，推動中醫藥健康旅遊發展。

總之，隨著進入大眾旅遊時代，複製與推廣中國自由貿易試驗區創新的體制、機制與政策，將上述主體功能區建設成中國現代旅遊服務業綜合改革示範區，或者中國旅遊服務貿易特區。加快自貿區落地建設，旅遊成為自貿區建設重點領域，讓中國的 FTA 自貿區促使出境遊更加快捷、成本更低，讓中國的 FTZ 自貿區帶活旅遊業，出境遊可以「說走就走」，滿足大眾旅遊時代的旅遊需求。

▌邊境旅遊區的國外借鑑和發展建議

旅遊業對經濟的貢獻是確定無疑的。伴隨全球經濟一體化，邊境地區由傳統的政治壁壘轉變為跨區域合作的媒介區，邊境功能由安全為主轉向以經濟為主的經濟復合區，成為和平年代新興經濟區，邊境旅遊成為新興經濟區的先導產業。邊境旅遊起步於兩國邊境本地居民的自然交往，當前，旅遊作為增進邊境各國人民友好交流、促進民眾增收的重要途徑，國家在政策上支持邊境特色旅遊產品的研發，邊境旅遊迎來發展機遇。

1 · 概述

1.1 概念和發展

邊境地區作為陸路體驗異域風情的主要集散地吸引著大量的中國中國外遊客，並逐漸發展成一種獨特的區域旅遊業態——邊境旅遊。邊境旅遊發展建設是一項複雜的系統工程，需要結合相鄰國家與旅遊相關的政策、資源、技術和人才等因素，合作領域涵蓋旅遊、文化、商貿、農牧等產業，還涉及能源和通訊建設、環境保護、科技創新以及公共安全等方面。因此，必須最大限度地發揮政策指引作用，方能形成合力，促進沿邊產業與資源的最佳配置。

中國陸地邊境線長達兩萬多公里,與14個國家接壤。沿邊9個省份與周邊14個國家接壤,分佈著79個口岸、14個邊境開放城市、4個邊境重點開發開放試驗區、16個邊境經濟合作區。中國邊境地區旅遊資源獨具特色,發展旅遊業具有得天獨厚的條件。隨著「一帶一路」倡議的逐步實施,中國出境旅遊市場高速增長,將給中國邊境旅遊帶來新的發展機遇與挑戰。改革開放後經40年發展,邊境旅遊已逐步成為與出國旅遊、港澳旅遊並駕齊驅的三大出入境旅遊市場之一。邊境旅遊發展雖取得一定成效,但仍然面臨一些制度性發展瓶頸。如邊境旅遊管理體制機制相對滯後,部分邊境旅遊路線老化,部分邊境地區出入境不夠便利等。

邊境旅遊試驗區是中國國家層面確定的唯一以改革為指向的旅遊業發展重點區域,旨在解決邊境旅遊面臨的困境和問題。2018年4月,中國國務院同意設立內蒙古滿洲裡、廣西防城港邊境旅遊試驗區,這是中國首批設立的邊境旅遊試驗區。邊境旅遊試驗區建設是全面深化改革的重要內容。設置邊境旅遊試驗區的目的在於透過強化政策集成和制度創新,推進沿邊重點地區全域旅遊發展,打造邊境旅遊目的地,從而對全國旅遊業的改革創新發揮先行示範作用。

1.2 歷史發展

中國邊境旅遊的發展與沿邊地區的對外開放是相互交織在一起的,邊境旅遊的開展也是作為沿邊地區對外開放的一部分而出現的,並且邊境旅遊的開展也經常被當作沿邊地區對外開放的突破口。1949年至1978年前的一段時期,中國並不具備開展邊境旅遊的中國條件和國際環境。20世紀80年代中期以來,國家開始大力推進旅遊事業的發展,同時,鄰國邊境地區相互瞭解、相互接觸和相互合作的願望與日俱增,民間的接觸、邊貿和邊境旅遊已有了初步的萌芽,而真正的邊境旅遊從90年代開始。

中國旅遊學者張廣瑞對邊境旅遊的早期發展歷史曾進行過詳細的梳理。1985-1990是以試探性接觸為特徵的探索發展階段,1991-2005是以擴大沿邊開放為特徵的快速發展階段,2006-2015是以治理整頓為特徵的調整發展階段。伴隨著邊境旅遊異地辦證試點工作的啟動,一度中斷的邊境旅遊又開始發展起來。

2015年以來,邊境旅遊進入新時代,高鐵和公路網絡越來越發達,旅遊資訊透明化都給邊境旅遊的發展創造了有利條件。交通便利讓遊客能夠更方便地到

達分佈在國境線上的偏遠目的地，而旅遊垂直類內容的豐富則讓遊客便利認知這些目的地。

中國邊境旅遊發展雖取得一定成效，但發展中仍然存在不少困難和障礙，依然面臨一些制度性的發展瓶頸。如，中國邊境地區的社會經濟水平絕大多數還相對較低，中國邊境旅遊發展存在著區域競爭激烈、業態相似度高、通關功能強、目的地功能弱等諸多問題。並且邊境旅遊管理體制機制相對滯後，現有旅遊管理制度越來越無法適應邊境旅遊日趨盛行的趨勢；邊境旅遊產業發育不充分，部分邊境旅遊路線老化，遊客在邊境地區停留時間短、消費少，一些邊境地區至今沒有擺脫「旅遊通道」的尷尬局面；部分邊境地區出入境不夠便利，人員車輛互通水平仍然有待提高。

1.3 意義

1.3.1 區域均衡發展的需要

由於歷史和自然的原因，中國的邊境地區除個別地區外，長期以來交通閉塞，文化教育水平低，經濟比較落後，很多地區仍然屬於貧困地區。改革開放40年，東部沿海地區率先開放，率先發展。在新一輪的改革開放格局中，邊境地區非常有必要實施趕超型的發展思路，從而避免在深化改革擴大開放的大趨勢中可能出現的進一步被邊緣化的風險。

1.3.2 全面深化改革的重要內容

邊境旅遊試驗區是中國國家層面確定的唯一以改革為指向的旅遊業發展重點區域。在經濟新常態和開放新格局背景下，在國家層面設立邊境旅遊試驗區，目的在於透過強化政策集成和制度創新，推進沿邊重點地區全域旅遊發展，打造邊境旅遊目的地，從而對全中國旅遊業的改革創新發揮先行示範作用。

1.3.3 推進「一帶一路」建設的重要支撐

「一帶一路」倡議為邊境旅遊的升級發展帶來契機，而邊境旅遊試驗區的建設可以成為「一帶一路」建設的重要著力點。隨著「一帶一路」實施不斷深入，旅遊業透過遊客之間的雙向流動為彼此擴大消費市場，較易形成雙方國家利益的最大公約數。因此，大力發展旅遊業成為周邊多數國家加快經濟發展的重要選擇，並迫切期望與中國進行更多更深層次的旅遊交流與合作。中國充分發揮旅遊

業在沿邊地區經濟社會發展中的獨特作用，深化「一帶一路」沿線國家經貿往來，推動形成更多沿邊經濟合作模式。

1.3.4 實現興邊富民，沿邊地區突破性發展

建設邊境旅遊自由貿易區可以成為擴大沿邊開放、建設「一帶一路」、培育內生增長動力的結合點。旅遊業是興邊富民的重要途徑和產業支撐，是帶動沿邊地區群眾脫貧致富的重要手段。發展旅遊業，吸引大量內陸旅遊者，有利於開闢內陸與沿邊更多的合作途徑；跨境旅遊活動還加強了沿邊地區與周邊國家的相互瞭解和聯繫，創造了更多經濟合作機會，促進並帶動沿邊地區相關產業行業的發展，推動沿邊地區的產業結構升級和經濟社會發展。

1.3.5 促進沿邊地區由旅遊通道向目的地轉變

沿邊地區旅遊資源豐富，但經濟社會發展長期處於欠發達水平，加上交通不便利、市場發育程度不高，邊境旅遊還處於小、散、弱狀態，沿邊地區更多地承擔出境旅遊通道功能，旅遊消費難於留在當地，旅遊業對經濟拉動作用尚有較大空間。邊境旅遊試驗區建立有利於實現沿邊地區由出境旅遊通道向旅遊目的地的轉變。

1.3.6 發展服務貿易的需要

中國已經建設的系列海關特殊監管區，在貨物貿易便利化方面已經取得較大成績，貨物貿易的通關便利化程度比人員或遊客通關的便利化程度要高很多。隨著服務貿易在自由貿易區中所占的比重呈不斷上升的趨勢，發展邊境旅遊對緩解服務貿易的不平衡有著重要的意義。

2．國外邊境旅遊相關經驗借鑑

2.1 美國的正反案例

川普在 2016 年競選美國總統時就主張沿美墨邊界修隔離牆，所列總費用為230 億美元。但美國 2018 年財年的開支法案中給邊境牆提供的預算極其可憐。美國總統川普及其所屬共和黨（2018 年）12 月 27 日堅持要求撥款 50 億美元，用於修建美國與墨西哥邊界隔離牆，民主黨無法接受。美國兩黨圍繞總統川普50 億美元的邊境牆預算案談判依舊毫無進展的跡象，美國政府部門在 22 日面臨

停擺危機。共和黨與民主黨持續爭吵，造成政府出現停擺，美國許多機構都將受到影響。政府停擺關門將導致美國全國 210 萬公務員中，將有約 80 萬人會受影響，其中 40% 的人達到 35 萬人將被迫無薪休假，其餘 60% 的人約 40 萬聯邦僱員由於屬必要職位，仍須在無薪下繼續工作。政府關門對經濟帶來滯後的影響。在 2013 年 10 月美國政府停擺後，評級機構標準普爾公司曾發表研究報告指出，美國政府「關門」至少造成美國經濟損失 240 億美元。

但是截然不同的是美加邊界。2018 年 1 月 22 日，長達 8891 公里長的美國、加拿大邊境線上，只有 1 名邊防人員值班！而美墨邊界的美國邊界巡衛隊人員平常就達 1.1 萬人之多。

世界旅遊及旅行理事會（WTTC）總裁兼執行長大衛·斯克斯爾（David Scowsill）說：「關閉邊境和限制我們的旅行自由並非應對當前安全問題的辦法。現在，世界各國領導人需要在旅遊業部門的支持下共同採取行動。」他提醒與會者注意美國在 2001 年 9 月 11 日遭受恐怖襲擊後採取的邊境收緊政策帶來的影響，這項政策導致旅遊收入出現「失去的十年」，使美國損失了約 6000 億美元。

加拿大溫哥華市區距離美加邊境——和平公園只有一個多小時的車程。美國的物價便宜又穩定，去美國購物成了加拿大人的習慣。美加邊界的千島湖景區南岸隸屬於美國紐約州、北岸則屬於加拿大的安大略省，是美國和加拿大著名的旅遊景點，有大小島嶼 1793 個，2/3 在加拿大境內。千島湖景觀獨特、風景秀麗，從春季到秋季一直都是旅遊旺季，每日大量遊客前來觀光遊覽，在夏季更是富豪們的避暑勝地。美加邊境自駕遊行程涉及美加兩國四省州——安大略省、魁北克省、佛蒙特州、紐約州，特色景點包括美加邊境聖勞倫斯河的 Long Sault Parkway、失落的村莊、北緯 45 度加拿大版的巨石陣、魁北克省斯坦斯特德小鎮的跨境圖書館、美加邊境共享路面的一條公路、《真善美》原型崔普上校在美的山莊、兩屆冬奧會舉辦地普萊西德湖……尼加拉瀑布是加拿大和美國交界跨國瀑布，位於加拿大安大略省和美國紐約州的交界處，世界第一大跨國瀑布，是國與國之間和平開發自然資源的典範。大瀑布兩岸的城市都稱尼加拉市，分屬美國和加拿大。法國拿破崙的兄弟熱羅姆·波拿巴帶新娘來此度蜜月讓尼加拉瀑布聲名鵲起，時至今日，到那裡度蜜月仍是一種時尚。美、加兩國曾為大瀑布進行過戰爭，戰後，兩國簽訂根特協定。和平的環境使尼加拉瀑布豐富的旅遊資源為兩國帶來豐厚的回報。除發達的旅遊業及隨後興起的賭博業外，食品加工、化學製

品、汽車零件、金屬、紙張、釀酒等行業也發展起來。美加兩國一直很重視尼加拉瀑布的旅遊開發。到 19 世紀 20 年代，尼加拉瀑布城就已成為旅遊勝地。為了讓遊客更好地觀看尼加拉瀑布的全景，尼加拉瀑布周圍建設了一系列遊樂設施，為使旅遊開發和水力發電更好地協調，1950 年加拿大和美國簽訂了協議，保證瀑布在旅遊旺季有足夠的水量。加拿大一側為維多利亞女王公園，美國為尼加拉公園，美、加兩國的境內建立 4 座高塔可讓遊客瞭望全景，遊客也可乘電梯深入地下隧道，大瀑布區還開設了直升機和熱氣球的遊覽項目，也有比較經濟實惠的西班牙式高空纜車。美、加兩岸建造碼頭，配備 4 艘遊船，引領遊客與瀑布親密接觸，每年前往那裡觀光的遊客高達 1400 萬。

2.2 歐洲的案例

1985 年 6 月，德國法國等五國在盧森堡邊境小鎮申根簽署了《關於逐步取消共同邊界檢查》協定，又稱《申根協定》（Schengen Agreement）。主要內容：

①在協定簽字國之間不再對公民進行邊境檢查；

②外國人一旦獲準進入「申根領土」內，即可在協定簽字國領土上自由通行；

③設立警察合作與司法互助的制度，建立申根電腦系統，建立有關各類非法活動分子情況的共用檔案庫。

根據《申根協議》，歐洲的 26 個申根國家，只要任何一個申根成員國簽發了簽證，在所有其他成員國也被視作有效，而無需另外申請簽證。

歐洲各國間旅遊便利、政策友好。劃分斯洛伐克、奧地利和匈牙利三國國境線的是一張三角座；挪威和瑞士的國境線是悠長的山路；荷蘭和比利時的國境線是一排地板磚；瑞典和挪威就是一條白色油漆線；德國、荷蘭和比利時三國在亞琛的交匯點是一個轉一圈逛三國的地方；白俄羅斯和立陶宛邊境，立陶宛婦女隔著柵欄和白俄羅斯親戚聊天；西班牙和葡萄牙的國境線是同一條馬路，兩塊不同顏色的指路牌標識出兩個國家；奧地利和斯洛維尼亞分立阿爾卑斯山兩邊；法國與德國，只有從不同的限速標誌才能看出來這是一條國境線；隔江相望的波蘭和捷克，一樣蔥蔥蘢蘢；愛沙尼亞和俄羅斯邊境上的赫爾曼城堡和伊萬哥羅德城堡，中間是納爾瓦河。歐洲在保證邊境穩定和安全的前提下，申根制度基本上保證了各國邊境旅遊的無障礙化。

2.3 世界其他國家的邊境旅遊案例

伊瓜蘇瀑布分佈於峽谷兩邊，阿根廷與巴西就以此峽谷為界。巴西和阿根廷兩國在瀑布的南北兩側分別建了國家公園，大瀑布所在的國家公園內擁有種類繁多的動植物資源，成為遊客們樂此不疲的觀賞項目。阿根廷這邊分上下兩條遊覽路線，巴西那邊能夠欣賞到阿根廷這邊主要瀑布的全景。伊瓜蘇瀑布的日均遊客人數超過 1.5 萬人。巴西境內，瀑布所在地伊瓜蘇市雖然只有 25 萬人口，卻是巴西的第二大旅遊中心，年接待遊客 700 多萬人次，其中絕大部分是外國遊客。在阿根廷境內，伊瓜蘇瀑布也為所屬的米西奧內斯省帶來了巨額的旅遊收入。

維多利亞瀑布位於非洲贊比西河中游，尚比亞與辛巴威接壤處，是世界著名的瀑布奇觀之一，1989 年被列入《世界遺產名錄》。維多利亞瀑布國家公園與李文斯頓狩獵公園形成瀑布地區。瀑布地區已成為非洲著名旅遊勝地。維多利亞瀑布大部分在尚比亞，有一部分在辛巴威。遊客們可以在尚比亞看野生動物園，尚比亞計劃為遊客提供統一簽證的便利。

國家之間的和平友好是邊境旅遊發展的重要保證，西方發達國家普遍實行便捷化的旅遊簽證政策。這是值得中國邊境旅遊區發展借鑑的經驗。

3·中國國內邊境旅遊的探索和發展

3.1 政策

1992 年 4 月 8 日，內蒙古自治區外事辦公室、中國旅遊局、中國公安廳聯合發表了《中蒙多日遊暫行管理辦法》和《中俄邊境旅遊暫行管理辦法》；同年 9 月，吉林省旅遊局發表《吉林省邊境旅遊暫行管理辦法》，廣西壯族自治區旅遊局、中國公安廳發表《關於開展中越邊境旅遊業務的暫行管理辦法》。

1993 年 2 月，雲南省旅遊局、中國公安廳發表《關於雲南省中越、中寮、中緬邊境旅遊管理有關問題的通知》。

1996 年 3 月，中國（原）國家旅遊局、外交部、公安部、海關總署共同制定了《邊境旅遊暫行管理辦法》。

1997 年中國實施了《邊境旅遊暫行管理辦法》後，「十一五」「十二五」，《興邊富民行動規劃》都提到發展邊境旅遊業。「一帶一路」倡議提出發展邊境貿易與邊境旅遊合作。

2013 年 7 月，中國公安部、（原）國家旅遊局等 14 個部門聯合印發《關於規範邊境旅遊異地辦證工作的意見》。11 月，十八屆三中全會透過《中共中央關於全面深化改革若干重大問題的決定》，提出要「加快沿邊開放步伐，允許沿邊重點口岸、邊境城市、經濟合作區在人員往來、加工物流、旅遊等方面實行特殊方式和政策」。

2015 年，中國《國務院關於支持沿邊重點地區開發開放若干政策措施的意見》明確提出要根據十八屆三中全會的有關精神，強化政策集成和制度創新，研究設立邊境旅遊試驗區，並明確由國家旅遊主管部門牽頭，會同發展改革委等部門負責開展此項工作。此外，在《中華人民共和國國民經濟和社會發展第十三個五年規劃綱要》《興邊富民行動「十三五」規劃》等中央文件中，也都提出要建設一批邊境旅遊試驗區。

2018 年，中國文化和旅遊部、外交部、發展改革委、國家民委、公安部、財政部、自然資源部、交通運輸部、海關總署、體育總局等 10 部門聯合印發了《文化和旅遊部等 10 部門關於印發內蒙古滿洲裡、廣西防城港邊境旅遊試驗區建設實施方案的通知》。設立邊境旅遊試驗區是中共中央、中國國務院從經濟社會發展全局做出的重大決策，是大力發展邊境旅遊業的重要舉措。

3.2 中國現有試驗區介紹

內蒙古滿洲裡和廣西防城港因較好的基礎條件，即區位優勢突出、旅遊資源富集和旅遊交通便捷，成為第一批邊境旅遊實驗區。

內蒙古滿洲裡邊境旅遊試驗區由中國國務院於 2018 年 4 月同意設立。滿洲裡試驗區位於內蒙古呼倫貝爾大草原的西北部，北接俄羅斯，西鄰蒙古國，是歐亞大陸橋重要策略節點，試驗區具有融草原文明、紅色傳統、異域風情為一體的口岸文化，口岸年出入境人數居中俄沿邊口岸之首，試驗區航空、鐵路、公路立體旅遊交通格局已經形成。旅遊試驗區佈局三個功能區：中俄異域風情旅遊區、口岸歷史文化旅遊區、草原生態旅遊區。試驗區的目標是由旅遊通道向旅遊目的

地轉變，基本建成中俄蒙文旅交融合作的窗口、國際化的旅遊城市、邊疆民族地區和諧進步的示範區。

滿洲裡試驗區的主要任務有探索旅遊擴大開放政策、構建產業發展政策體系、探索旅遊產業促進新模式、探索完善旅遊服務管理體系等四個方面，包括優化出入境管理制度、促進自駕車旅遊往來便利化、推動團體旅遊便利化、提高旅遊投資便利化水平、探索實施旅遊發展用地政策、創新旅遊人才培養引進機制、構建產業融合發展格局、建立跨境旅遊合作機制等 13 項具體任務。

防城港試驗區位於北部灣畔，是中國西部第一大港，是中國與東盟海、陸、河相連的門戶，內有十萬大山、北侖河口、江山半島、京島等旅遊資源，口岸年出入境人數居中越沿邊口岸之首，試驗區高速公路、高速鐵路已與全國路網聯接，與南寧吳圩國際機場形成 1 小時經濟圈，與越南開通了「海上胡志明小道」高速客輪旅遊航線。廣西防城港邊境旅遊試驗區佈局三個功能區：中越邊關風情旅遊區、北部灣濱海休閒渡假旅遊區、十萬大山森林生態旅遊區。旅遊試驗區的目標是打造成為中越跨境旅遊目的地、中越旅遊產業融合發展實踐區和中國—東盟旅遊合作先行區。

防城港試驗區的主要任務有探索旅遊便利通關新舉措、探索全域旅遊發展新路徑、探索產業發展引導新機制、探索邊境旅遊轉型升級新動能、探索擴大邊境旅遊合作新模式等五方面，包括促進人員通關便利化、促進自駕車旅遊往來便利化、完善邊境旅遊綜合服務設施、構建旅遊共建共享模式、創新旅遊投融資模式、推動完善土地支持政策、開拓海上跨境旅遊新市場、打造邊境新型旅遊產品、建立跨境旅遊常態化聯合執法機制、推動跨境旅遊聯合行銷機制等 15 項具體任務。

兩個試驗區的試點試驗時間為 3 年，即到 2020 年底，確立試驗區在旅遊體制機制、旅遊產業發展、旅遊目的地影響力等方面應達到的目標水平。

3.3 未來發展重點

中國設立邊境旅遊試驗區堅持「分批實施，成熟一個推出一個」的原則，將在內蒙古滿洲裡、廣西防城港開展試點試驗的基礎上，根據改革舉措落實情況和試驗任務需要，適時選擇不同類型、具有代表性的邊境地區開展試驗，對試點效果好、風險可控且可複製可推廣的成果，及時複製推廣，推動建設一批邊境旅遊目的地。全國邊境目的地熱度排名前十的分別為長白山、西雙版納、丹東、騰衝、

滿洲裡、漠河、延吉、伊犁、林芝、伊春。其中，長白山、西雙版納等已經是傳統旅遊行業的著名目的地，騰衝、林芝等一批新興的邊境目的地也在被中國遊客挖掘，旅遊熱度增長迅速。邊境旅遊試驗區下一步將有可能在以下區域產生。

（1）圖們江旅遊區。地方自然保護區，湖泊、沼澤、鳥類、古戰場、海關資源富集，鄰接俄、韓巨大的市場，具備開拓日本、東南亞地區市場的較大潛力。在聯合國計劃開發署直接參與和支持下，圖們江經濟開發區工程已在積極籌劃之中，並請國際旅遊諮詢機構制定該地區涉及中、俄、韓、朝等國家的大旅遊發展規劃。

（2）湄公河旅遊區。湄公河是東南亞最長的河流。發源於中國青海，流經雲南，過緬—寮、寮—泰邊境，流過寮國、柬埔寨、越南，注入南海，風景獨特，多民族聚集，成為世界旅遊者關注的地方。對相鄰國旅遊者具有巨大吸引力，而且對歐美市場來說魅力無窮，合作前景看好。

（3）黑龍江界河旅遊區。黑龍江是世界上最長的一條界河，汙染較小，兩岸風光奇特，兩岸民俗風情各異，留存大量的古代和現代戰爭廢墟。大河既可航行，又可開展探險漂流活動，中俄聯合開發將會取得一定的成效。

（4）港澳旅遊區。港澳地區是中國大陸的兩大邊境口岸，在東南亞地區乃至世界都有一定的吸引力。制定更加有利於國際旅遊和邊境旅遊發展的政策，進一步加強中國本地與香港和澳門特別行政區的合作。

4·發展建議

實施簽證便利化政策，助推遊客在邊境旅遊區雙向流動

積極推動與東盟成員國、APEC 成員國或者上海合作組織成員國簽訂類似申根簽證的協議，實行跨國旅遊免簽政策或是簽證便利化政策。

加強與相鄰國家區域合作，提升邊境旅遊一體化水平

加強與周邊國家在公共服務領域的合作，形成邊境旅遊一體化的格局，包括旅遊行銷跨國合作、自駕車營地跨國合作、交通道路標識系統跨國合作、網路導航系統的跨國合作、行動通訊系統的跨國合作及應急救援系統的跨國合作等。

放寬自駕車限制，實現自駕車遊客便捷通行

隨著「一帶一路」開放策略的實施，不斷建設與周邊國家互聯互通的高速公路、高鐵網絡，為自駕車遊客在邊境地區出行創造便利條件。

推動跨境旅遊服務貿易人民幣結算試點

加強邊貿互市點的建設，增加銷售商品的種類以及提升限購金額，為邊境購物旅遊提供便利條件。

試行旅遊購物退（免）稅政策，提高邊境旅遊購物消費水平

邊境旅遊試驗區發展過程中，設立免稅店和實施購物離境退稅，提高邊境旅遊試驗區的購物消費水平和消費額度。

完善旅遊基礎設施

加強道路等基礎設施建設，實現「最後一公里」突破；完善邊境地區的旅遊基礎設施，特別是餐飲、住宿、廁所等邊境旅遊公共服務設施的配套。除一般性邊境觀光外，提高休閒渡假類邊境旅遊優質產品的供給。

第六篇 遺產、文物與旅遊

▍建設旅遊大國的遺產保護和遺產大國的旅遊之路

　　第 41 屆聯合國教科文組織世界遺產委員會會議（世界遺產大會）2017 年 7 月 12 日在波蘭歷史名城克拉科夫閉幕。本屆大會共審議透過了 21 處新的世界遺產地，其中包括中國青海省可可西里和福建省鼓浪嶼。由於被列入《世界遺產名錄》的地方能夠得到世界的關注與保護，提高知名度，將成為世界級的名勝，吸引更多遊客，並可接受「世界遺產基金」提供的援助，並能產生可觀的經濟效益和社會效益，各國都積極申報「世界遺產」。世界遺產對旅遊業產生的經濟效益可觀。目前，在數量上，中國已進入「遺產大國」行列，但質量上，中國還遠遠沒有成為「遺產強國」。處理好遺產保護與利用的矛盾，對中國這樣一個遺產大國要建設成為遺產強國提出了很多挑戰。其中，旅遊是最為突出的問題。

1·世界遺產和旅遊

1.1 世界遺產

　　世界遺產是指被聯合國教科文組織（UNESCO）世界遺產委員會確認的人類罕見的、目前無法替代的財富，是全人類公認的具有突出意義和普遍價值的文物古蹟及自然景觀。狹義的世界遺產包括「世界文化遺產」「世界自然遺產」「世界文化與自然遺產」和「文化景觀」四類。廣義概念的世界遺產，根據形態和性質，分為文化遺產、自然遺產、文化和自然雙遺產、記憶遺產、人類口述和非物質遺產（簡稱非物質文化遺產）、文化景觀遺產。遺產的概念已經在國際間廣為傳播和接受，其內涵也在不斷擴大。

　　截至目前，UNESCO《世界遺產名錄》上共收錄的世界遺產地總數達 1073 處，包括 814 處文化遺產、224 處自然遺產以及 35 處自然與文化雙遺產，遍佈世界 167 個國家。中國擁有世界遺產地 52 處。其中文化遺產 36 項，自然遺產 12 項，自然與文化雙遺產 4 項。中國的世界遺產總數僅次於義大利（53 處），居世界第二。目前，中國已經成為了世界公認的遺產大國，世界遺產集中展示了科學、美麗、文明的中國形象，成就輝煌，影響巨大。

1.2 世界遺產的旅遊

聯合國教科文組織評選世界文化遺產的目的，既是要保護各國優秀文化遺產的安全，又希望各國人民有效展示、利用自己的文化遺產。針對世界文化遺產，世界遺產委員會強調對文物本體原真性的保護、管理，以及合理的利用、展示。旅遊讓人們結識世界遺產，世界遺產讓旅遊增添趣味。「世界遺產旅遊」作為一種旅遊類型，從一開始就具有了超出其他旅遊產品的魅力。世界遺產是旅遊業發展的旅遊資源，對於旅遊業的意義重大。世界遺產地也正以其獨特的魅力成為重要的旅遊目的地，旅遊為人們認識遺產價值提供了最直接、最有效的途徑。同時要解決世界文化遺產地的保護和開發過程中的資金問題，遺產地的旅遊應運而生。

旅遊不只是簡單的經濟行為，而是融入文化、教育、休閒、歷史。旅遊觀光只是其中一方面，還可以拍電影、拍電視、發行圖書、做文創，建設反映城市文化內涵的博物館等。旅遊業把世界遺產推廣到全世界，並且在旅遊業這一經濟槓桿的推動下，大量資金隨即而來，這對世界文化遺產的開發和保護有著積極的作用。

旅遊對遺產地也會有負面影響。旅遊會帶來土壤的侵蝕，會帶來水質和大氣質量的下降，帶來通貨膨脹和治安壓力等。但同時旅遊又可以（或者說可能）為遺產地帶來好處，門票、特許經營費和捐款「可能」為資源的恢復和保護提供資金。旅遊和遺產保護在兩者之間尋求平衡，不致使遺產遭到破壞。保護好遺產需要經費支持，旅遊的適度收入可以為遺產管理提供經濟保障。但不是所有的世界遺產地都可以開展旅遊，有些遺產特別脆弱，不應該對遊客開放，只有出於研究和教育需要才能進入。

2 · 國外遺產大國的旅遊和旅遊大國的遺產保護

很多遺產大國往往也是旅遊大國，比如美國、義大利、法國、西班牙、德國、英國等。其世界遺產旅遊往往也是旅遊的重要部分，不僅帶來了豐厚的旅遊經濟收入，也為世界遺產的保護造成了積極的作用。

在很多發達國家，遺產地是旅遊業的重要組成部分，如英國，遺產業被稱為「英國吸引海外遊客的主要力量」，每年約 28% 的旅遊收入來自遺產旅遊業，

遺產業也因此自稱是英國旅遊業中的主要潛在增長區。在美國，近 400 個國家遺產地的年接待遊客人數都在億人次以上。俄羅斯地理學會表示該學會透過普及豐富的歷史、文化和自然遺產知識、獨具特色的景點項目並把它們列入聯合國教科文組織世界遺產目錄中，發展俄羅斯中國旅遊。

法國 1975 年 6 月 27 日加入《保護世界文化與自然遺產公約》的締約國，截至 2016 年，法國世界遺產共有 43 項，包括自然遺產 3 項、文化遺產 39 項、文化和自然雙遺產 1 項，在數量上居世界第 4 位。法國 3 次擔任世界遺產委員會成員。巴黎承擔過 9 次世界遺產大會，是舉辦次數最多的國家。法國旅遊業共有 200 多萬個就業機會，產值占中國生產總值的 7%，在國家經濟中占據十分重要的位置，是世界第一旅遊大國，世界遺產第四大國。在發展旅遊中，傳統的「遺產日」的概念將進一步擴大，涵蓋非物質遺產內容，特別是法國的美食。法國透過現代科技讓遊客 360 度角觀看列為世界遺產的 16 世紀城堡的八個展室，借助技術讓遊客放大觀看畫作和藝術品並獲取相關資訊。

西班牙自 1982 年 5 月 4 日加入《保護世界文化與自然遺產公約》的締約國，截至 2017 年，西班牙世界遺產共有 46 項，包括自然遺產 4 項、文化遺產 40 項、文化和自然雙遺產 2 項，在數量上居世界第 3 位，次於義大利和中國。西班牙 2 次擔任世界遺產委員會成員，主辦過第 33 屆世界遺產大會。在世界各國中，西班牙無疑是發展旅遊業成功的範例。從入境遊和出境遊人數來看，西班牙都是世界第二大旅遊國。西班牙是擁有世界遺產數量最多的國家之一，也是旅遊業最發達的國家之一。它在遺產保護領域方面的工作開展得早，受政治、經濟因素的干擾較小，因此一直處於穩定發展的過程。正是對遺產保護的重視，西班牙處理旅遊與遺產保護的關係遊刃有餘。文化遺產的保護工作在西班牙中央政府和地方政府中得到了高度重視，政府還將文化遺產的保護作為國家文化政策的主要目標。西班牙自 1985 年發表了《歷史文化遺產法》後，西班牙政府透過設立專門的組織機構、頒布具體的法律條文、推出各種操作性強的措施和計劃等方式，開發管理和保護本國珍貴的文化遺產。

義大利 1978 年 6 月 23 日加入《保護世界文化與自然遺產公約》，截至 2017 年 7 月，義大利世界遺產共有 53 項（包括自然遺產 5 項，文化遺產 48 項），在數量上列居世界第一。義大利是世界上最早開展文物和文化遺產保護的國家之一，也是擁有世界遺產最多的國家。義大利的世界遺產數量是與其悠久的歷史和

燦爛的文化相匹配的。義大利是世界很多人心目中的首要渡假目的地，高質量的生活、優美的景色、偉大文化遺產及美食等元素使義大利極受遊客喜愛。大量的自然、文化遺產成為了義大利極具潛力的財富。

義大利世界遺產保護十分完好，羅馬是世界上最大的「露天博物館」，許多文物古蹟既沒有圈起來收門票，也沒圍起收照相費。很多歷史文化遺產城市包括著名的羅馬古城、佛羅倫斯古城、茱麗葉的故鄉維羅納古城等，都沒有門票。少數收費的世界遺產，如競技場帕拉蒂諾山古羅馬廣場、比薩斜塔等，也收費低廉。同時義大利政府也考慮到一部分低收入群體，實行打折，甚至免票等優惠。在文化週期間，主要的博物館、文化遺產、景點都免費開放。此外，義大利的主要城市也會推出自己的博物館和景點免費活動。義大利人對世界遺產的保護原則是「最好的維護就是使用」。

義大利保護文化遺產的資金有三個來源：財政撥款，個人、企業和非政府組織贊助，商業活動籌款。義大利的財政預算中，有一項是文化遺產保護；在儲備和專項基金中，有專門的文物修復基金。義大利的文物古蹟一直由國家負責保護和管理，政府每年都要撥出 20 億歐元左右用於文物保護。此外，1996 年始，義大利法律規定，樂透收入的 8‰作為文物保護資金；政府還鼓勵個人或是企業參與文物保護，比如在稅收政策上對投資修覆文物的企業或個人給予適當優惠。

義大利的政策達到了雙贏。首先，讓所有國民都有機會參觀文化遺產，感受在文物保護上的重大責任。其次，義大利的這些得到良好保護的世界遺產，不僅每年可以吸引世界各地近 4000 萬遊客，直接創匯約 300 億歐元，而且帶動了交通、建築、餐飲、古物修復、音像、出版等各個行業的發展。

從國外經驗來看，政府重視、資金投入、立法保護、非政府組織參與、全民參與、素質教育等直接影響到世界遺產的旅遊。遺產管理直接影響到遺產旅遊和保護的最終效果。如美國國家公園的管理者將自己定位於管家或服務員，而不是業主，對遺產只有照看和維護的義務，而沒有隨意支配的權利。法律保護，例如美國法律嚴格禁止在所有國家公園和歷史文化遺產地修建索道，除幾條個別公路外嚴格限制其他機動交通。

3・作為遺產大國建設旅遊強國與遺產旅遊發展的思考

3.1 中國的世界遺產現狀和問題

　　中國是悠久歷史的文明古國，同時，有著各類山川地貌，因而，無論是文化遺產還是自然遺產，理所應當排名靠前。目前中國的世界遺產工作還在繼續有序推進，在中國國家文物局的「寶庫」裡，還有 40 多個項目仍在「排隊」。如提交申遺文本的中國明清城牆聯合申遺項目，萬里茶道中國中國段沿線 8 省區聯合申遺、赤峰市紅山文化遺址（紅山後遺址、魏家窩鋪遺址）、遼上京遺址、遼祖陵遺址和巴彥淖爾市陰山岩畫已列入《中國世界文化遺產預備名單》，居延大遺址已正式啟動申遺之旅。入選《世界遺產名錄》，肯定會激發中國人的民族自豪感。但有些文化遺產在申遺的過程中得到了關注與保護，在申遺成功後，卻沒有延續之前的保護措施，遺產的完整性被破壞，甚至於為了發展旅遊而被改變。

　　世界遺產受到的威脅因素是多樣的，除了自身的老化，還要面對自然災害、環境汙染、城市化與旅遊業快速發展等帶來的挑戰。隨著中國城市化進程加快，旅遊業高速發展，極大地威脅著世界遺產的真實性和完整性。中國的世界遺產面臨最主要問題是旅遊業過度、無序的開發，以致危及遺產本身。片面地把世界遺產當成旅遊資源和「搖錢樹」，大肆地進行商業性、破壞性開發而導致問題出現。中國目前的問題是歷史遺產保護和遊客量大之間的矛盾。

　　中國的很多世界遺產已經遭到嚴重的毀壞：1998 年 9 月，湖南張家界武陵源風景區的過度建設；2003 年 1 月，湖北武當山古建築群發生大火；2003 年 8 月四川都江堰楊柳湖電站建設；2004 年 2 月，大足石刻石門山一尊石刻和一尊泥塑頭像被砍掉盜走；2005 年 10 月，山西平遙古城南城門城牆坍塌；山東泰山過度開發；北京故宮、天壇、頤和園、麗江古城以及布達拉宮等享譽中外的世界遺產，均曾因各種問題被要求整改。

　　門票收入無法填補遺產申報與保護管理工作所需資金缺口，一些遺產地試圖透過不斷提高門票價格來增加遺產地的收入。萬里長城是個巨大的遺產，超過 2 萬公里，由於自然侵蝕和人為破壞，已經消失了 30%，約 2000 公里。同時，由於針對殘存部分的保護措施未能到位，可能會進一步惡化。根據中國長城學會 2014 年所做的一份調查，只有約 8.2% 的萬里長城狀況良好，74.1% 的長城則保護不善。僅依賴於地方文物部門的少量人力是不足以守護這座遺產的。近年

來，遊客對參觀未開發的、被稱為「野長城」的部分長城興趣激增，這加速了長城狀況的惡化。塗鴉和盜竊也對長城造成了損害。長城沿線一些地區的當地居民售賣刻有歷史雕刻的磚塊。如何處理好遺產保護和經濟發展之間的矛盾，仍然是亟待研究解決的問題。

3.2 遺產大國建設旅遊強國的措施

3.2.1 遺產旅遊發展潛力巨大，發展就應做好保護

從保護角度對遺產區、緩衝區和可能影響區內的建設活動提出管理控制要求。自然文化遺產要分區對待：保護區內是以精神文化和科教功能為主，區外是旅遊服務基地，以經濟開發功能為主。不同類型的遺產都有相應的保護利用分區，文化遺產亦要因類分區保護利用，這樣才能處理好保護與利用的關係，使兩者相輔相成，否則兩敗俱傷。要加快對遺產地進行搶救性整治，根據分區保護利用原則，拆遷錯位、超載的非遺產建築物與構築物，儘可能修復遺產的真實性和完整性。

3.2.2 嚴格控制旅遊容量

基於遺產保護的要求，旅遊功能的發展應進行遊客量容量測算與調控，並制定遊客量容量調控體系及應對策略。透過啟用世界遺產監測管理中心建設的監測預警系統對遊客數量進行科學管理，防止遺產被損壞，遊客達到一定指標會提出預警。保護與發展互利、管理與服務共進、政府與民眾雙贏。

3.2.3 打造先進科技的智慧遺產旅遊

將世界物質遺產保護與綠色生態、組織解說系統、構建交通系統以及創意重要節點有機地結合起來，搭建「多位一體」的旅遊路線，打通遺產展示系統，結合現有遺產點以及潛在的資源打造展示系統，實現世界遺產的科學、全面、整體的保護和利用，從而帶動世界遺產主題旅遊發展，不斷引導遺產展示智慧化發展。

3.2.4 文化挖掘實現最有效的適度開發利用方式

基於遺產保護的要求，針對旅遊與展示壓力，制定旅遊策略，挖掘文化資源。整合政府和民間的力量，進行適度開發和經營，在向公眾充分展示世界遺產自然

魅力和文化內涵、發揮現實功用的基礎上，獲取適度的利潤回報。利潤的一部分又可以反哺世界遺產的保護，並使這種保護更具積極、能動的意義。

3.2.5 世界遺產保護和旅遊的全球視角

與世界自然保護聯盟、聯合國世界遺產中心在世界遺產地申報、保護管理等方面開展廣泛的合作與交流，對中國的世界遺產旅遊將造成積極作用。同時，由主管部門保護向全民全社會參與保護轉變、由注重遺產資源本體保護向遺產環境整體保護轉變、由中國保護向國際合作共同保護轉變，實現世界遺產的嚴格保護和永續利用。

總之，遺產大國不是終極目的，保護與傳承好才是努力的方向，「遺產強國」「旅遊強國」才是中國的目標。烙上世界遺產的印記，意味著中國的國家文化有了新的地理坐標。新的起點上，應繼續堅守初心，以國際的視野和博大胸懷，博采世界先進理念與做法，推動中華優秀文化與世界多元文化的融合發展，為締造人類命運共同體做出新貢獻。

▌借鑑國外經驗發展中國的工業遺產旅遊

1978 年改革開放至今，中國最大的成就之一是實現了工業化，比起城鎮化所取得的成就，工業化開始得更早，也比城鎮化要成功。中國是工業大國，工業旅遊資源類型全、涵蓋面廣。工業遺產作為工業文明的遺存和特殊的文化資源，在城市化浪潮與舊城更新中一直未被足夠重視。據統計，全中國有 262 個資源型城市，都保留了一定量的工業遺產，工業遺產作為文化遺產的重要組成部分，不僅是所在城市地區發展的寶貴資產，也對活用城市存量土地、提升居民生活質量起著關鍵作用。因此工業遺產旅遊應該成為旅遊一個重要的部分。工業旅遊資源大約有兩個來源：一是在工業化過程中，有些產業衰敗或資源枯竭，形成了很多工業遺產，旅遊業可以借用；二是工業發展創造了很多新興成果，如新的流水線和產品也可借用。

1・工業遺產旅遊的興起

工業遺產旅遊是一種從工業考古、工業遺產保護而發展起來的新的旅遊形式。其特點為在廢棄的工業舊址上，透過保護性再利用原有的工業機器、生產設

備、廠房建築等，形成能夠吸引現代人們瞭解工業文明，同時具有獨特的觀光、休閒功能的新的文化旅遊方式。

2002 年，中國（原）國家旅遊局發表實施《全國農業旅遊示範點、工業旅遊示範點檢查標準（試行）》，其中工業旅遊點是指以工業生產過程、工廠風貌、工人工作生活場景為主要旅遊吸引物的旅遊點。工業遺產旅遊作為一種旅遊產品進入大眾視線，首要目標是在展示與工業遺產資源相關的服務項目過程中，為參觀者提供高質量的旅遊產品，營造一個開放、富有創意和活力的旅遊氛圍。2006 年中國國家文物局「中國工業遺產保護論壇」及其《無錫建議》把工業文化遺存定義為：包括工廠工廠、磨坊、倉庫、店鋪等工業建築物，礦山、相關加工冶煉場地、能源生產和傳輸及使用場所，交通設施，以及工藝流程、數據記錄、企業檔案等物質和非物質文化遺產。

工業遺產資源主要包括老工業區的廠房、工廠等建築，一級生產設備、工藝、流程、管理等工業遺產和遺蹟。工業遺產旅遊項目目前有參觀老工業區的廠房、工廠遺蹟工業遺產博物館；利用多媒體手段再現原生產生活實景；體驗原生產流程等；在由老廠房改造成的餐廳、酒吧、畫廊等場所消費、休憩，顯示這些遺產資源等。透過尋求工業遺產與環境相融合，成為工業遺產保護的積極因素，從而促進對工業發展歷史上所遺留下來的文化價值的保護、整合和發揚。

在西方，工業遺產旅遊在西方通常被當作流行的、廣義的文化遺產旅遊的一類，但它的理論來源卻與工業考古學（Industrial Archaeology）密切相關，最早出現在 19 世紀末期，英國工業考古學的發展推動了人們的「工業遺產」意識，以博物館形式，特別是科學、技術、鐵路博物館形式保護了大量的工業文物，滿足並吸引了部分具有特殊興趣的人們的旅行和觀光，從而使工業遺產旅遊得到了最初的發展。

今天，歐洲、北美、日本等地工業遺產旅遊獲得了長足的發展。改革開放之後，中國國營大企業，尤其是一些重工業廠家紛紛轉產或關閉，留下很多「工業遺產」，如高大的廠房、煙囪、輸送管、冶煉爐等廢棄的建築與設備。在城市土地資源日益稀缺、城市人口不斷擴大的背景下，工業遺產的保護利用的前期規劃研究顯得更為重要，應努力實現工業遺產再利用和城市功能健全發展的科學協調。

作為新興旅遊模式，工業旅遊搭建了工業遺產保護和合理利用的平衡支柱，工業遺產保護關鍵在於利用，引導工業遺產有序適度地開發利用，不僅使保護和開發利用相輔相成，還能發揮工業遺產資源的社會效益和經濟效益。充分發揮工業遺產社會效益，讓工業遺產「活」起來，促進文化旅遊、文博創意產品等相關產業的科學發展，為區域經濟提供新的增長點，使工業遺產成為改善城鄉生態、創造美好的人居環境、提高人民群眾生活品質的重要文化資源保障。工業遺產是一個地方悠久的工業發展歷史的積澱，也是當地人民群眾文化情感回歸的路標。中國許多地方工業文明底蘊深厚，很多工業遺產已成為當地的城市名片，承載著城市發展的重要文脈，彰顯了城市發展的個性特色。

2‧中國國內工業遺產旅遊概述

2.1 現狀

與發達國家工業遺產的保護和利用方面相比，中國在工業遺產保護和利用方面，仍存在著很大的差距。中國工業遺產研究以 2006 年國家文物局主持召開的「中國工業遺產保護論壇」為標誌而開始。此次會議中國首次公佈了中東鐵路建築群等 9 處工業遺址入選國家重點文物保護單位，標誌著中國工業遺產保護與開發正式被列入國家政策保護層面。隨著城鎮化的快速推進，一些地方出現輕視低估工業遺產價值、過分強調商業開發而忽視其文化歷史內涵的做法，很多地區缺乏全局規劃和長遠眼光，並未協調好城市發展與工業遺產保護之間的關係，甚至將二者對立起來。工業遺產應是城市的財富，而非包袱。應該把保護與開發利用更加科學有效地結合起來。

工業遺產旅遊和傳統旅遊相比，不僅是觀光休閒，而且還能夠滿足遊客的好奇心和求知慾。近年來，中國工業遺產旅遊漸漸起步發展，如北京 798 藝術區、上海江南造船公司利用老廠區裝焊工廠建設的展覽館等景點也成為了遊人熱衷的目的地，首鋼集團、張裕葡萄酒、青島啤酒等企業的工業旅遊項目在中國中有頗高的知名度，但相對於中國數量眾多的工業遺址來說，工業旅遊項目還是相對偏少。

隨著傳統製造業基地的結構性衰落，以及城市級差地租和環境整治等因素倒逼傳統工業廠房轉出中心城區，原來的工業用地被閒置下來，傳統工業退出歷史

舞臺後，大批工業建築失去了原有的使用價值，又占據著中心城區的土地資源，許多人將老廠房、老倉庫看成是城市的累贅。現在我們為失去的老城牆和老街區而嘆息，以後會因為失去工業遺產而遺憾。很多人只看到廠房下面土地的價值，卻沒看到它所承載的歷史內涵遠遠超過土地本身，這是城市在現代化過程中的一個重大損失。因此，工業遺產的保護與旅遊性開發迫在眉睫。

2.2 老工業基地和礦業城市

有關老工業基地的振興和資源枯竭型城市的改造一直是城市建設規劃方面關注的焦點，這些在中國「一五」時期和三線建設中為社會主義工業化建設造成關鍵作用的城市，卻在新世紀的工業化進程中遇到了發展的瓶頸。自 2011 年底被中國國務院確定為三批國家級資源枯竭型城市試點後，老工業基地的振興和資源枯竭型城市在困境中探尋轉型發展突破口，將目光瞄準了當地濃厚的工業遺產傳統文化和獨特的文化旅遊資源上，將「工業遺產文化突圍」作為全面轉型的一個重要支撐，踏上了由向「工業遺產」要生產力到向「文化」要生產力的新徵程。

如作為中國工業遺存豐厚的城市，大慶有「大慶精神」「鐵人精神」等寶貴的精神遺產，也有大量物質遺產。大慶藉此開發了一系列工業旅遊產品，如石油工業展館遊——鐵人王進喜紀念館、油田歷史陳列館、石油科技館、石化總廠展覽室等；油田紀念地遊——大慶石油會戰誓師大會遺址、松基三井、東油庫、西水源、薩 55 井等；石油工業場景遊——中十六聯合站、1205 鑽井隊等。大慶還創意策劃了世界石油文化主題公園、中三路石油文化景觀帶、大慶 1959 工業遺產文化休閒園、創業遺址公園等一批石油文化和工業旅遊項目。其遺存成為阜新海州露天礦是中國第一個五年計劃 156 項重點項目之一，因煤炭資源枯竭，於2005 年 5 月關閉。其遺存成為世界上最大的廢棄人工礦坑之一，其遺址長 4 公里、寬 2 公里、垂深 350 公尺。海州露天煤礦全景式展示了現代中國工業文明百年發展的歷史，曾被選入中國普通郵票和人民幣背景圖案，其豐富的人文遺蹟和特殊的旅遊資源罕見。中國（原）國家旅遊局批準阜新海州露天礦國家礦山公園為全國工業遺產旅遊示範區。礦山公園主題廣場、礦山博物館等第一期旅遊觀光項目已經竣工，並接待遊客。

中國最早、遠東最大的造船廠——福州馬尾造船廠，將原有的船政繪事院（船舶設計所）開闢為廠史陳列館，陳列艦模、圖片、實物等，展現中國造船發

展史、海軍建設史、近代史上重大事件及改革開放後百年老廠發生的巨大變化，形成了以「工業遺產旅遊—現代造船工業觀光—船政文化主題工業—現代工業園觀光」為主的旅遊產品體系。

貴州仁懷市同樣是一個工業遺存豐厚的城市，這裡有家喻戶曉的工業品牌「茅臺」。有巨型茅臺酒瓶、國酒文化城、巨型石刻長龍、美酒河摩崖石刻等景點，還有金醬、九九坊、黔臺、文創園、古鎮、國聯、紅梁魂等 20 餘個酒莊。一年全市接待遊客七百多萬人次。像大慶、仁懷一樣工業遺存富集的地方還有很多，比如新疆的克拉瑪依油田、河南洛陽的東方紅拖拉機製造廠等。

緊緊抓住國家對資源枯竭城市轉型發展政策連續支持，大力修復生態環境、挖掘旅遊文化資源，努力把生態文化旅遊業的「短板」培育成為經濟增長的新「跳板」，並在產業轉型、城市轉型、環境轉型、社會轉型上大攻堅。工業遺產旅遊的發展，對於塑造文化坐標，開啟中國新型工業化新路，引領東北老工業基地成為落實國家策略的一面旗幟，對於實現資源礦區的轉型、帶動旅遊業的發展和社會經濟的全面轉型，有著極為深遠的影響和意義。

2.3 798 模式的工業遺產旅遊開發

在北京 798、上海 M50 等項目獲得成功後，發展文化創意產業成了不少地方對工業遺產改造的「標準」模式，上海 1933、上海 1919、南京 1865、新華 1949……這些被一窩蜂改造成文創園的工業遺產項目，功能屬性極其雷同：創意產業加上辦公，但實際效果卻相去甚遠。

創意產業與工業遺產之間的結合日益緊密，但一些單位缺乏對工業遺產文化內涵、歷史內涵的深入挖掘，將內外空間簡單整治一下就對外招租，經濟效益成為追求的第一目標，文化和社會價值被冷落一旁。工業遺產再利用儼然成為房地產開發的「擋箭牌」。

工業遺產保護與改造的模式很多，但是沒有「萬能」模式。現在的商業開發保護模式也是一種有效利用的方式，豐厚的盈利資金為工業遺產的改造再利用提供了準備金，關鍵是如何合理地開發利用；而另外一種模式，比如將工業遺產改造為學校、圖書館等公共文化場所等也未必不可，工業遺產的保護應該「因地制宜」。

工業旅遊並不只是意味著老舊廠區、機器設備等硬體設施的陳設，與之相匹配的舊時代文化更是吸引遊客的重要資源。旅遊者不僅能夠體驗到一種新的旅遊模式，而且還能透過旅遊加深對城市的瞭解，增強對企業的感性認識，這是傳統旅遊模式無法給予的。廠區就是社區、市區，學校、醫院等配套設施一應俱全，這種管理模式在許多工業城市的工礦企業中雖然已被淘汰，但其人文價值仍有巨大開發潛力，工業旅遊對類似「軟價值」的關注值得推廣，既有歷史知識的灌輸，又可體會現代的變遷。

在推行中國的工業遺產保護與再利用時，應認真研究不同工業遺產表現出來的特點，在借鑑外國典型案例的基礎上，因地制宜選擇合適的發展模式。在認識到工業遺產保護對城市長遠發展的重要性和不可取代的前提下，充分挖掘和體現其在歷史、社會、建築及審美等方面的價值，與時俱進，在新時代裡賦予工業遺產新的功能。

3 · 世界旅遊大國的工業遺產旅遊國外借鑑

工業遺產旅遊的概念於 1996 年在美國旅遊研究年刊中被正式提出。隨著對工業遺產價值的進一步認識，工業遺產旅遊逐漸興起，尤其是在英國，工業旅遊景點成為英國當時增長最快的景點。此外歐盟各成員國將工業遺產資源整合，按照產業門類設計主題遊覽路線，極大地推動了歐洲工業旅遊的發展。

3.1 法國

法國工業遺產保護與再利用的模式方法多元而靈活，法國於 1983 年成立了隸屬於文化部文化遺產普查局（Inventaire Général du Patrimoine Culturel）的工業遺產普查處，對工業遺產進行全國範圍內專題普查，後由工業考古學資訊聯絡促進委員會（CILAC）負責開展中國及國際間與工業遺產相關的實踐活動。法國許多城市當局採取「發展的邏輯」，一方面強調「城市發展的歷史連貫性」，一方面也要「每個時代的歷史都清晰可見」，尊重各個時期的建設成果，並透過建築內部空間、設備和技術的改造達到「以舊換新」的目的。

遺產地區的整體修復。保存遺址並置換其生產性功能。成功案例為法國北部里爾的勒·布朗（Le Blan）老廠房修復，劃分成 108 處隔間，包括藝術家工作室、學生教室、帶露臺的 300 平方公尺公共活動空間、小企業與小作坊（提供手工業

服務）、咖啡餐廳、辦公室、兒童圖書館、轉換成雕塑的舊機器等。對仍然具有
生產性功能的工業遺產的修復與再利用，最有名的要數香檳 - 卡斯特拉酒廠，其
主體建築於 1889 年建造，其建築質量令人稱讚，吸引了遊客的眼球。卡斯特拉
酒窖和其收集的酒樣標籤已對公眾開放。

工業旅遊——邁向遺產經濟效益。當技術優勢得到公認時，「博物館化」工
業用地，用於展示集體記憶、工業技術和工藝。富爾米生態博物館建於 20 世紀
80 年代，它由一個博物館和佈置在本地標識性遺產周邊的相關建築網絡構成，
每年迎接近 8 萬名遊客，其存在近 30 年，有助於改造富爾米的城市形象，並已
成為旅遊和本地開發合作夥伴的真正引擎。特定主題的跨地區探索，還包括施耐
德公司的發源地、布馮鍛造廠（18 世紀末）以及蒙巴爾的豐特奈修道院（12-13
世紀）。法國中東部隆河 - 阿爾卑斯大區盧瓦爾省省會聖艾蒂安設計城：昔日是
國家武器製造廠，如今經過改造成為了藝術區，它延續了一種創造與革新的傳
統，這種傳統造就了聖艾蒂安的聲響，並且在與其自身根基相連的同時為描繪聖
艾蒂安的未來面貌做出貢獻。聖艾蒂安是國際設計雙年展場地。

3.2 西班牙

西班牙通常由地方機構將工業遺產作為新型文化資產以及有潛力的旅遊資源
加以改造，透過向民眾傳播工業技術手段、生產運作過程、工作場所記憶和遺產
的社會關係，來確保工業遺產的生存環境。

透過恢覆文化消費與工業遺產，加泰羅尼亞科學技術博物館系統
（mNACTEC）與眾多博物館形成聯合組織，被視為「科學、技術與工業趣味的
場所」，大壩、冰井、光學塔、礦井構造和工廠等形成了參觀路線的一部分。

工廠博物館也是一條展示生產優勢和生產關係很好的途徑。工廠是工業遺產
的中心和見證，技術、工藝和生產訣竅的歷史清楚地展現在參觀者眼前。一些公
司已向公眾開放其設施和流程的一部分，如：薩拉戈薩啤酒廠、比利亞維西奧薩
的風笛蘋果酒廠、巴塞羅那科奈拉的自來水公司（AGBAR）、拉里奧斯、馬拉
加有著百年歷史的蘭姆酒及飲料公司等。

工業遺產旅遊業再利用。在塔瑪魯迪（Taramundi）發展的工業旅遊項目
中，苔索斯是距塔瑪魯迪小鎮 4 公里遠的村莊，擁有田園詩般樹木繁茂的山谷、
轉動的推磨與仿造的水流發電車，此地人煙稀少，氣氛神祕，不僅能夠徒步旅行，

也能在馬背上馳騁，身處其中彷彿時光倒流。此地還有一家小餐廳，欣然擔任了簡單而又豐富的食物供給，走進這裡彷彿走進了充滿神奇的世界。

西班牙馬德里屠宰場已變成馬德里最新潮的當代藝術創作中心。展覽形式多樣、新穎而且免費。裡面的大廠房都充分依據其自身特色，被設計師們巧妙地裝飾佈置成各種展廳，每隔一段時間便會有不同主題的展覽。這裡還有經過改造引人注目的小型劇場和電影院，舞臺演出大概 20 歐元左右。

旅遊經濟是個更加吸引眼球的選擇，工業遺產被重新利用後，「奇異」的酒店與「悠久」的旅館並存，博物館也在煥發生機，新的就業來源被不斷創造。跨區域、國家和國際支持的基礎設施、資訊共享以及達成的地區共識，將透過區域經濟聯動共同促進這個新興的文化產業。

3.3 英國

英國是世界上開展工業遺產旅遊最早的國家，從工業考古、到工業遺產的保護，再發展到工業遺產旅遊，卻經歷了相當漫長的時間。英國的工業文物保護範圍目前已經擴展到更廣泛的領域，不僅包括能源動力產業中的水車、蒸汽機、核電站、採礦業中的礦石場和工礦地、製造業中的農產品加工工廠，以及紡織、化工、陶瓷等生產領域，還包括穀物交易所（Corn Exchange）等商業性建築，甚至工人的住房、工廠主的管理和辦公建築、工業碼頭等相關建築乃至整體的工業區都可以成為工業考古的對象和工業文化遺產。

英國工業遺產旅遊最成功的例子是鐵橋峽谷（Iron Bridge Gorge）。鐵橋峽谷從 16 世紀晚期開始，隨著大規模的煤炭開採業發展，成為世界工業革命發源地。但 19 世紀下半葉開始衰退，工廠逐漸關門，「二戰」末，幾乎所有工廠都倒閉了，直到 20 世紀 60 年代才開始得到工業遺產的保護，20 世紀 80 年代開創工業遺產旅遊，透過對原有的工業遺產進行保護，恢復遭受破壞的生態環境和建造主題博物館的形式來發展旅遊業。今天其自然環境已經得到全面恢復，青山綠水掩映著古老的工業遺址。1986 年 11 月該地被聯合國教科文組織（UNISCO）正式列入世界自然與文化遺產名錄，從而成為世界上第一個因工業而聞名的世界遺產，並形成了一個占地面積達 10 平方公里，由 7 個工業紀念地和博物館、285 個保護性工業建築整合為一體的旅遊區。1988 年共有 40 萬人遊覽此地，工業遺產旅遊的發展達到高峰，目前平均每年約有 30 萬人遊覽此地。英國的工業

遺產地在 1993 年大約有 1000 個，其中被列入國家名冊的在 1998 年就超過了 600 個。

巴特西（Battersea）發電廠是 20 世紀工業革命時代的產物，服務倫敦將近 50 年，在 1983 年停止運轉。巴特西電廠已經不再是單純的早期工業建築，透過 藝術及各種文化的演繹，巴特西電廠已經成為倫敦一處著名的文化地標。

3.4 德國

德國魯爾區在轉型過程中，利用原有的生產設備等工業遺產資源，開發了能 夠吸引人們瞭解工業文明和工業化歷史，具有獨特觀光、休閒等功能的工業遺產 旅遊產品。德國魯爾區的工業遺產旅遊的形成過程，大致經過排斥、迷茫、謹慎 嘗試、策略化四個階段。德國工業遺產旅遊開發的真正標誌是「工業遺產旅遊之 路」RI（Route Industriecultural）區域性的專題旅遊路線開發，RI 的策劃使 魯爾區的工業遺產旅遊，從零星景點的獨立開發，走向了區域性的旅遊目的地的 策略開發。

德國勃蘭登堡州舊飛艇倉庫改造成遊樂園和熱帶主題遊樂園，劃分成馬來西 亞、泰國、剛果原住民文化特色等六大主題區。遊樂園內室溫為約攝氏 25 度， 湖水約攝氏 30 度，種植了從熱帶引進的萬株植物，在此打造出屬於歐洲的「熱 帶雨林」風情。園內還有 300 公尺長的海灘，400 多張日光浴床，遊客可以躺在 日光床上透過 140 公尺的透明天幕享受陽光。

德國弗爾克林根鋼鐵廠（VOELKLINGEN）是德國第二個被聯合國教科文 組織列入世界文化遺產名錄的工業遺蹟，成為工業博物館，一些小型的模具房也 被改造為地方大學的實驗中心和實習基地。這裡還被用於文化用途，目前該廠的 礦石堆場已經改造成攝影和圖片藝術展廳。

德國魯爾工業區艾姆舍爾公園（EMSCHER）成了以舊艾姆舍爾運河系統 再生為基礎的水上公園，鐵路沿線的公園和步行廣場將公園與周邊城市連起來， 還有見證工業區歷史的花園，公園之間的緩衝區為當地居民提供娛樂活動場所， 煉鋼廠的原貌作為鮮活的博物館向人們展示鋼材的冶煉過程以及鼓風爐的發展歷 史。

德國柏林 KINDL 當代藝術中心前身是柏林釀酒廠。藝術中心空間很大，長期舉辦各種藝術展、研討會等，展出和活動非常多。尤其是在「柏林四十八小時」這種平民藝術節裡，滿園都是藝術秀。

德國西部卡爾卡鎮廢棄核電廠的改頭換面案例值得研究。先將原設施一一拆解，再賦予它們新生命，陸續建成了摩天輪、雲霄飛車、迷你高爾夫球場、碰碰車、旋轉馬等各式遊樂設施，還有可供 2000 人用餐的多家餐廳和酒館，及提供冷飲和冰淇淋的小攤，而一座擁有 437 個房間的飯店也即將竣工。遊樂場名叫「爐心水奇幻世界」，冷卻塔也被保留下來，畫上雪山壁畫。目前電廠土地只被開發了三分之一，未來他們將把爐心水奇幻世界擴建成一個包山包海、老少鹹宜的全方位遊樂勝地。

德國魯爾區正在發生的巨大變化之一，就是在逆工業化之後所開展得如火如荼、有聲有色的工業遺產旅遊開發，成為德國魯爾區之環境綜合治理、經濟結構轉型、社會空間重構以及邁向後工業、後現代社會發展的引人注目的表徵。工業遺產旅遊的開發發展也是一個能夠引起人們多重思考的議題。

4・對中國工業遺產旅遊的啟發

透過對旅遊大國的工業遺產旅遊梳理，對中國的工業遺產旅遊啟示和借鑑如下：

合法性：樹立工業遺產依法保護理念，依法開發保護工業遺產，增強責任意識、依法保護意識、「工業遺產＋」意識。

規劃性：加緊制定地方工業遺產保護名錄和保護規劃，解決工業遺產保護與利用問題。積極保護，適度利用，結合當地旅遊資源，把工業遺產打造成新的旅遊景點，最終實現真正意義上的保護。

原真性：應以工業遺產的保護與展示為核心，突出工業遺產的文物性、歷史厚重感，注重工業遺產重要節點的原真面貌保留和展示，在此基礎上作適當的加工、改造和提升，挖掘其在國家歷史上、文化上的獨特意義。

標誌性：深入挖掘工業遺產的文化內涵，突出工業遺產旅遊項目的標誌性意義，為全國工業及資源枯竭型城市提供轉型模式及樣板。

綜合性：應注重對工業遺產的綜合營運，在遺產的基礎上疊加文化創意功能，站在城市營運的視角綜合排布項目，安排產業，注重發揮工業遺產的綜合營運帶動效應，以工業遺產旅遊為核心構築完整產業鏈。

效益性：應兼顧項目的文化及經濟價值，站在文化、社會、經濟等多方面統籌項目安排，綜合評估項目多方面的收益，走以文化育經濟、以經濟養文化的良性互動道路，綜合開發、審慎開發。

動態性：統籌項目旅遊開發與生產的關係，安排好時間表，令旅遊開發過程與生產過程相配合，動態開發。

循環性：考慮資源的綜合利用，考慮工業、工業旅遊、工業遺產旅遊、文化創意產業等多方面的循環發展，探索有特色的新型工業化道路。

教育性：充分發揮項目的教育功能，為遊客提供學習成長平臺，注重教育性和體驗性的結合，充分使用現代科技手段，營造寓教於樂的現代工業遺產體驗。

生態性：遵循生態理念，將生態治理、生態保護和旅遊開發結合起來，充分考慮到旅遊開發、旅遊營運對環境、生態的影響，謹慎開發，發揮旅遊業發展對生態正面的維護作用，將開發發展成為維護生態的必要手段。

▌世界遺產保護和可持續旅遊的歐洲經驗借鑑和啟示——寫在「中歐旅遊年」

2018 年是「中歐旅遊年」，中歐旅遊合作聚焦世界遺產保護和旅遊業可持續發展，探索中國與歐盟旅遊合作新模式。中國是旅遊業發展最快的國家之一，對文化遺產保護而言面臨挑戰，需要學習歐洲經驗，探討負責任的創新型模式來促進旅遊業的可持續發展。

1 · 世界遺產保護和可持續旅遊概述

1.1 相關概念

世界遺產是指被聯合國教科文組織和世界遺產委員會確認的人類罕見的、目前無法替代的財富，是全人類公認的具有突出意義和普遍價值的文物古蹟及自然景觀。世界遺產包括文化遺產、自然遺產、文化與自然遺產、文化景觀遺產四類。

廣義概念，根據形態和性質，世界遺產分為物質遺產（文化遺產、自然遺產、文化和自然雙重遺產、記憶遺產、文化景觀）和非物質文化遺產。

世界文化遺產包括：①文物，②建築群，③遺址。

世界自然遺產包括：①地質和生物結構的自然面貌，②瀕危動植物生態區，③天然名勝。

「文化景觀」是包含於「文化遺產」中的一個特殊類型，並不是單獨的一類遺產。

旅遊（Travel and Tourism）是指人們離開平時的環境，為消閒、公務或其他目的而到外地旅行或逗留連續時間在一年之內的活動。

可持續旅遊（Sustainable Tourism）世界旅遊組織的定義是在保護和增強未來機會的同時滿足現時旅遊者和東道區域的需要。可持續旅遊是在維持文化完整、保持生態環境的同時，也滿足了人們對經濟、社會和審美的要求，這也符合文化遺產保護的初衷，二者的關係可謂是緊密相依。

尊重當地人、旅行者、文化遺產和環境的旅遊業是可持續發展的旅遊業。可持續旅遊產品是與當地環境、社區和文化保持協調一致的產品，這些產品使當地社區成為永久受益者，而不是犧牲者。

世界遺產承載著人類的歷史與文明資訊，為旅遊提供文化資源，成為熱門旅遊目的地並帶來經濟和社會收益。可持續旅遊是世界遺產利用和展示的一個良好手段。聯合國教科文組織認為世界遺產與可持續旅遊相互作用，制定世界遺產與可持續旅遊有關政策框架和工具指南，實施世界遺產與可持續旅遊計劃，具有現實意義。

1.2 遺產保護和可持續旅遊現狀

截至 2018 年 7 月 4 日，世界遺產地總數達 1092 處，分佈在世界 167 個國家，其中 40% 分佈在歐洲。《世界遺產名錄》總共列入了一千多處遺產地，這是需要我們共享、珍愛、尊重的人類財富，體現出我們地球和生活在地球上的人類的多樣性。世界旅遊組織 2012 年發表世界文化遺產保護報告，提到來自於旅遊業的負面影響中 14% 為旅遊導覽、參觀設施的影響，10% 為住宿和相關設施的影響，26% 是過多的遊客進入和娛樂活動帶來的影響。

　　遺產保護與旅遊的矛盾主要是旅遊活動對遺產造成的不可修復性破壞，管理手段與方法不當造成的遺產保護問題，對遺產及其周邊環境的開發建設造成的毀滅性破壞，利用方式與遺產保護的價值觀差異導致的文化遺產利用矛盾等。

　　世界遺產是人類珍貴的財產，是獲得《保護世界文化和自然遺產公約》（簡稱《公約》）認定的精華。聯合國教科文組織（UNESCO）認為世界遺產與可持續旅遊具有雙向作用，世界遺產是人類重要的財產和旅遊資源，旅遊的可持續發展和妥善管理使世界遺產地滿足《公約》向大眾展示世界遺產的要求並實現其社會和經濟效益。

　　世界遺產跟旅遊高度相關，旅遊也被認為是推廣、利用世界遺產最有效的方式。遺產保護應聚焦於推動當地經濟、文化、社會的可持續發展以及闡明並傳播可持續旅遊價值觀這兩點。可持續旅遊規劃和管理可以讓遺產旅遊按照遺產管理者的意圖來進行塑造。

　　遺產的管理需要所有利益相關者的參與，因此，為了更好地指導世界遺產地的管理者，使其能積極主動、有預見性地管理世界遺產地的旅遊，使越來越多的世界遺產地良性發展，世界遺產中心於 2014 年發表了《世界遺產可持續旅遊工作手冊》（World Heritage Sustainable Tourism Toolkit）。

　　聯合國教科文組織制定「世界遺產和可持續旅遊計劃」，在促進對話和考慮利益相關者的基礎上，鼓勵目的地將旅遊和遺產管理規劃相結合，敦促世界遺產和旅遊利益相關者共同承擔責任，使所有利益相關者提高認識、提升能力、平衡參與，致力於自然和文化遺產保護以及旅遊部門的適當發展。

　　推動文化遺產可持續發展，可以減輕貧困，給當地帶來就業，改善當地居民的生活條件，促進社會可持續發展。旅遊開發和遺產保護是相輔相成、相互促進的，在可持續發展這個終極目標上是一致的。遺產旅遊是可持續的、負責的，而不是過度商業化的旅遊、不負責任的旅遊。

　　遺產旅遊涉及多個利益相關方。要想取得文化遺產與旅遊的可持續發展，就要找到各方的發展空間，平等對待各利益相關方。遺產保護和可持續旅遊，在創造幸福、傳播快樂方面，雙方是可以攜手共進的。旅遊要在可持續發展的前提下，服務者要提供負責任的產品，遊客要做負責任的旅遊。

2‧歐洲世界遺產保護和可持續旅遊借鑑

回溯歷史，歐洲各國的文化遺產保護事業已經走過一段很長的道路。2018年國際古蹟遺址理事會（ICOMOS）的主題為「遺產事業，繼往開來」（Heritage for Generations），強調文化遺產保護是一項世代相傳、永續傳承的事業。

2.1 歐洲遺產保護和可持續旅遊概況

歐洲的 41 個國家共擁有 367 項世界遺產（其中 12 項為跨國遺產），其中文化遺產 327 項，自然遺產 33 項，文化與自然雙重遺產 7 項，對遺產的保護利用都很到位。歐洲經濟發達，文化多樣，教育發達，社會基礎設施完善，屬地中海氣候，自然條件優越，旅遊業發展成熟。歐洲博物館歷史長達 320 多年，全世界 5 萬多座博物館中有一半在歐洲，涵蓋當代博物館的全部類型。在歐洲這樣的旅遊發達地區，遺產旅遊是最有特色也是吸引世界遊客最主要的力量。

歐洲遺產的「活化保護」經驗。文化遺產精髓的提煉和弘揚是活化的根本，文化遺產的闡釋與展示不僅要傳遞文化遺產自身的資訊、內涵和價值，同時讓「訪問者」能最大程度「融入」文化遺產環境。龐貝古城遺址在保護展示中非常關注保持文化遺產整體環境協調，維護文化遺產與城市、維蘇威火山的空間關係，為參觀者提供完整的歷史氛圍和遊覽體驗；西班牙格拉納達的阿爾罕布拉宮，在保護展示中特設五條格拉納達古城遊覽路線，將古城和鄰近的居住區連接起來，增加了遊客停留和參觀遺產所在城市的時間，也加深了對遺產地的整體理解，既有效保護了遺產，提升了參觀體驗，又增加了整個區域的經濟收益。

歐洲遺產保護管理利用的「商業化」和「當代化」經驗。整個歐洲，從不避諱將遺產管理商業化。每一個獨立景點、遺址景區出口處都有附屬的紀念品商店，有咖啡館等休閒業態圍繞在景區的入口廣場和室內空間，不僅創造了旅遊的經濟收益，也讓旅行充滿了溫暖、人文關懷和樂趣。歐洲文化遺產面向人、面向當代生活，遺產修複利用充滿當代化、商業化行為，如荷蘭的馬斯垂克天堂書店，前身為始建於 1294 年的多米尼加教堂，之後陸續被用作倉庫、檔案館，甚至大型自行車停車場，而今它作為一家書店聞名全球；利物浦阿爾伯特碼頭建築群歷史上曾是著名的倉庫建築，1984 年重新開業後被改造成商店、公寓、飯店、酒吧、賓館、畫廊和博物館，吸引大批世界遊客；法國波爾多建立於 1824 年的殖民地農產品倉庫，在 1984 年成為當代視覺藝術中心；比利時一家新藝術運動風格的

購物商場，1989 年被完整地保護並改造為比利時漫畫博物館，吸引當地遊客和外地遊客。歷史遺產建築在保留、保存、修復、改造、重新利用的過程中，又煥發了新的生機，也成為旅遊中一道亮麗的風景。

歐洲文化遺產的綜合保護和管理經驗。英國的巴斯在申遺成功後的 20 世紀 90 年代，對城市風貌實行了「基於文化屬性的突出普世價值」為核心思想的系統規劃與全面管控，使得巴斯全城基本保持了喬治亞時期的新古典主義建築風格。2015 年開始，巴斯推出「BATH」品牌計劃，將巴斯文化遺產的解讀作為巴斯品牌的精髓：巴斯羅馬浴場、維多利亞藝術博物館幾乎每一處景點都有紀念品商店，都會有咖啡館等休閒業態圍繞；珍·奧斯汀故居，為旅客提供居住房間以感受名人生活空間。由於科學的遺產營運思路和所有權、保護機構、旅遊發展機構三者分離的管理制度，巴斯實現了綜合性地保護歷史遺產，又在管理上具有商業偏向、創造了經濟效益，做好保護與開發的平衡術。

考慮多樣化主體利益的歐洲遺產保護和可持續旅遊經驗。強調「人」在遺產保護中的重要性，倡導在遺產保護獲得更多的社會關注與參與，使遺產保護更好地服務並惠及廣大民眾。如巴斯歷史建築所有權是多樣的，不僅有當地居民，還有巴斯與薩默塞特郡自治會、國家信託基金、巴斯保護信託基金、巴斯大學等。城市層面的管理機構為英格蘭遺產委員會（Historic England）與巴斯世界文化遺產指導組（The City of Bath WHS Steering Group），前者平衡國家與當地管理間利益關係，後者從世界文化遺產的層面對保護舉措進行監控。而旅遊發展則交給另一個獨立組織 BTP（Bath Tourism Development）。

歐洲遺產跨境旅遊經驗豐富。歐洲有 12 項為跨國遺產，是世界上跨國遺產最多的洲。歐洲的文化多樣性、歷史多樣性和開放性、濃厚的宗教氛圍、海洋性氣候、發達的旅遊業和公共基礎設施以及類似的社會制度使得歐洲跨境旅遊合作成效明顯，在合作意願、政策支持、策略方向、管理體系等方面積累了許多成功經驗。跨國遺產旅遊項目對合作可行性、合作意願、合作領域及合作管理的評估充分，這些經驗給正在推進跨境旅遊合作區建設的中國帶來重要啟示。

歐洲的文化遺產的數位化保護和可持續旅遊發展經驗。文化遺產具有稀缺性、脆弱性和不可再生性，為保護遺產，歐洲對文化遺產進行數位化記錄。數位技術讓更多人有機會接觸文化遺產，近距離感受文化遺產的魅力。借助虛擬現實等一些沉浸式的體驗；推廣歷史遺蹟的歷史意義和價值，讓公眾獲得更好的體驗，

利用新技術和新創意，拓展文化遺產的展示、闡釋方式，使歷史記憶重回當代，使文化遺產旅遊吸引更多的遊客。

例如世界遺產數位檔案館（CyArk）項目對烏干達的蘇比陵墓進行了詳細的數位測繪，以數位化的方式，讓烏干達所有的文物和歷史遺址都能夠得到先進技術的保護。在耶路撒冷聖墓教堂修復中，希臘國立雅典理工大學修復團隊利用3D雷射掃描對教堂的現存狀況進行評估，之後開展相應的保護工作，並利用相關數位技術進行監測和監控，使得修復科學地開展。修復後的項目吸引全世界的旅遊者來參觀，在保護的同時也就實現了可持續旅遊發展。

「歐洲世界遺產之旅」是聯合國教科文組織推出首個結合世界遺產和可持續旅遊的網路平臺。為了實現歐盟委員會旅遊目標和宗旨——透過改善旅遊服務，促進歐盟國家之間以及與當地旅遊網絡的聯繫，保持歐洲作為主要旅遊目的地的地位——主推前往歐洲最具吸引力的世界遺產地的可持續旅遊，網站提供了各類實用資訊和工具，鼓勵人們探索傳統遊覽熱點以外的地方，透過深度遊全面瞭解遺產地。目標是改變人們的旅行方式，在目的地停留更長時間，體驗當地的文化和環境，從而獲得對世界遺產價值的更深入的認知。平臺由歐盟提供支持，由教科文組織與《國家地理》雜誌合作開發，推介歐盟19個國家挑選的34處世界遺產地。包括如下：

瓦豪文化景觀（奧地利）

內塞巴爾古城（保加利亞）

布魯日歷史中心（比利時）

瓦隆大區的主要採礦點（比利時）

維利奇卡和博赫尼亞皇家鹽礦（波蘭）

北西蘭島狩獵園林（丹麥）

上哈爾茨山的水資源管理系統（德國）

波茲坦與柏林的宮殿與庭園（德國）

特里爾的古羅馬建築、聖彼得大教堂和聖瑪利亞教堂（德國）

萊茵河中上游河谷（德國）

埃森的關稅同盟煤礦工業區（德國）

香檳地區山坡、房屋和酒窖（法國）

聖米歇爾山及其海灣（法國）

北部加來採礦盆地（法國）

凡爾賽宮及其園林（法國）

加德橋（羅馬式水渠）（法國）

克羅麥裡茲花園和城堡（捷克）

萊德尼采—瓦爾季采文化景觀（捷克）

斯塔裡格勒平原（克羅埃西亞）

維爾紐斯歷史中心（立陶宛）

辛特拉文化景觀（葡萄牙）

法倫的大銅山採礦區（瑞典）

德羅特寧霍爾摩皇宮（瑞典）

帕福斯（賽普勒斯）

歷史名城班斯卡－什佳夫尼察及其工程建築區（斯洛伐克）

阿蘭胡埃斯文化景觀（西班牙）

塔拉科考古遺址（西班牙）

奧林匹亞考古遺址（希臘）

埃皮達魯斯考古遺址（希臘）

托卡伊葡萄酒產地歷史文化景觀（匈牙利）

卡塞塔王宮和園林（義大利）

阿奎拉古蹟區及長方形主教教堂（義大利）

聖吉米尼亞諾歷史中心（義大利）

倫敦基尤皇家植物園（英國）

2.2 借鑑和啟示

「世界遺產之旅」是精心挑選的跨越歐洲四大主題的文化之旅。為遊客規劃了皇家歐洲、古代歐洲、浪漫歐洲和地下歐洲 4 條文化遺產參觀路線，路線相互交織，共同講述歐洲遺產和歷史的迷人故事。這一平臺激發世界旅遊者的旅遊興趣，遊客在掌握了當地知識後，自己規劃難忘的歐盟世界遺產深度旅行。

歐盟和中國都擁有眾多世界文化遺產，借鑑歐洲探索的經驗，啟示如下：

（1）促進世界遺產與可持續旅遊結合。世界遺產是可持續旅遊發展的重要資源，要繼續完善世界遺產價值發掘展示、基礎設施建設等工作，做好世界遺產保護和展示工作，為可持續旅遊的發展提供助力。

（2）發揮旅遊開發在遺產保護和展示中的作用。利用旅遊發展帶來的機遇和優勢，恪守《公約》關於世界遺產保護的要求，介紹文化遺產及其保護知識，宣傳文化遺產保護的意義、政策和措施等，不斷增強全民文化遺產保護意識。

（3）重視遊客參觀世界遺產情感體驗。按照旅遊活動的「需求－動機－決策－行為」過程，為遊客提供良好的遊覽經歷。同時，實施遊客數量和旅遊活動監測，有效緩解壓力，確保遺產安全及其突出普遍價值的可持續發展。

（4）用數位化技術保存遺產。利用數位技術對文化遺產進行保護，不僅是對歷史遺蹟進行「重現」，更重要的是用新理念、新技術和新形式，使其形成新的價值，以全新的模式迎接新的機遇與發展。

（5）歐盟對文化遺產利用的理念和實踐發展相對完善成熟，其利用形式大致分為三類：公眾教育、功能延續和開發新的功能。

（6）包容的遺產價值觀，保持環境資源和文化完整性，增強遺產利益相關者的文化認同，增強遺產保護的責任感，文化遺產在可持續旅遊發展中創造價值。

（7）遺產保護中「以人為本」的文化遺產保護和可持續旅遊開發，文化遺產中的「人」分訪問者（遊客）、居住者（居民）、管理者（管理人員、專業人士），

三類人與遺產良性互動。強調「人」在遺產保護中的重要性，倡導在遺產保護中獲得更多的社會關注與參與，使遺產保護更好地服務並惠及廣大當地民眾。

3 · 中國世界遺產保護的可持續旅遊建議

3.1 中國的世界遺產保護

　　中國於 1985 年加入保護世界文化和自然遺產公約。截至 2018 年 7 月 2 日，中國世界遺產已達 53 項，其中世界文化遺產 36 項、世界文化與自然雙重遺產 4 項、世界自然遺產 13 項，全球排名第二，與義大利僅 1 項之差。然而，遺憾的是，中國遺產豐富卻保護利用不利，在世界遺產的保護與持續利用上卻並未名列世界前列。

　　從中國長城、北京故宮等被列入世界遺產算起，中國的申遺之路已經走過 30 多年。在世界遺產數量不斷增多的同時，保護文化遺產的觀念也不斷深入。作為人類罕見的、目前無法替代的「財富」，被聯合國教科文組織和世界遺產委員會確認的世界遺產，更是成為旅遊的熱門。相關數據顯示，黃山、峨眉山、故宮、長城、都江堰、南嶽衡山、明孝陵、秦始皇陵兵馬俑、四川大熊貓棲息地、鼓浪嶼成為中國中國最受歡迎的十大世界遺產景區。相關數據顯示，2017 年文化遺產類景區吸引力大增，同比 2016 年增長高達 1.3 倍。2018 年，赴世界文化遺產類景區出遊人次較去年同期增長 17%，文化遺產類景區已經成為新的熱點。

　　近年來，中國在世界遺產與可持續旅遊發展方面不斷更新理念，中國文化遺產領域整體水平提升，全社會重視保護程度增強。「讓遺產活起來」及「十三五」規劃明確提出創新文物合理利用模式、促進文化創意產品開發。同時國家發表各項政策引導，如《中國文物古蹟保護準則》《國家考古遺址公園》等。2016 年中國國家文物局、國家發改委等五部門聯合印發《「互聯網＋中華文明」三年行動計劃》，標誌著中國「數位文化遺產」邁入新時代，也為中國的遺產保護和可持續旅遊打下好的基礎。中國國務院關於進一步加強文物工作的指導意見強調文物資源在壯大旅遊業中的重要作用。中國的遺產保護要充分利用歷史文化資源優勢，引導遊客在文化旅遊中感知中華文化。

　　中國文化遺產的數位化進程幾乎與國際同步，20 世紀 80 年代末，敦煌研究院率先在中國中國提出建設數位敦煌構想。敦煌石窟的壁畫完成數位化採集，可

以讓寶貴的遺產永久真實地保存下來。此後，數位故宮、數位圓明園相繼建成。莫高窟遊客數量快速增長，使得文物安全存在極大的潛在威脅，給莫高窟本體保護及賦存環境的保護和管理帶來極大壓力。透過數位化，遊客不但能欣賞最真實的虛擬洞窟，而且也實現了文物古蹟的保護和可持續開發。

3.2 遺產地旅遊在發展中所面臨的問題

申遺成功會給旅遊目的地帶來非常大的經濟效益。中國的世界遺產地在申遺的時候很重視，申遺花錢比較多，財政負擔重，之後卻缺乏維護；而且申遺成功之後帶來的旅遊收入過多地用於硬體開發，忽略了對遺產的保護；旅遊收入中用於維護、保護遺產的比例低，令人擔憂；中國遺產旅遊還存在過度商業化情況，基礎設施規模建設超越遺產的承載；遺產地真拆假建，將遺產目的地居民遷出，遺產保護與所在地的城鎮生活嚴重脫節，帶走生活形態和喪失遺產本真性。景區內外兩張皮的現像在遺產地更為突出，遺產在外人（遊客）那裡弘揚，卻未惠及當地居民，未在本地居民中傳承。

中國文化遺產地的旅遊可持續發展不盡相同：有些遺產得到有效保護和旅遊有效利用，有些遺產的旅遊價值還尚未真正被認識。在發展世界遺產旅遊中存在缺乏遊客的準入管理、文化干擾、旅遊目的地建設超規及不當等問題。還有持續保護的資金來源、社會效益與經濟效益平衡、管理體制制約等諸多問題。一些文化遺產地的旅遊同質化比較嚴重，社會、經濟效益都不理想，旅遊可持續發展弱。

3.3 文化遺產與旅遊的可持續發展措施

中國越來越積極地申報遺產和發展遺產旅遊，文化遺產是歷史留下的精神財富。一定要既重申請也要重維護，讓文化遺產與可持續旅遊發展相結合。

一是從可持續發展的角度，正確處理好保護與利用之間的關係，平衡遊客遺產旅遊體驗需求和遺產當地社區衝突，評估遺產地社會和文化承載力，有效管理旅遊活動的規模，形成以利用促保護、以保護促利用的良性循環發展態勢。

二是要建立遺產保護標準的共識，充分認識遺產保護國際準則的動態性與多元化，立足中國國情與社會主義核心價值觀，建立遺產保護標準的規則。

　　三是靜態保護與動態利用共存。保用並重,形神兼備。遺產要在保護中發展,在發展中保護,既要保護文物本體,更要保護非物質文化遺產,包括村民的生產生活、民俗風情等。

　　四是政府與民間合力,以民為本,共生共享。除政府重視與支持外,積極喚醒廣大民眾保護利用遺產的意識。遺產的管理與旅遊部門緊密結合,合政府與民間之力,鼓勵當地社群參與遺產保護和旅遊各方面的規劃和管理,共同做好遺產保護與利用工作。

　　五是社會效益與經濟效益共贏,文化遺產在保護與活化過程中,適當引入市場化運作模式,既保護文化遺產,又實現與其他相關產業的聯動發展。

　　六是中國需要完善世界遺產保護的管理法律法規,建立世界遺產保護的分級分類管理機制,併科學編制世界遺產的保護規劃,與當地的社會經濟整體規劃及其他專項規劃協調。

　　七是重點關注遊客體驗,讓旅遊式學習也應成為遺產保護宣傳、教育的重要手段。

　　作為文化大國,旅遊大國,遺產大國,申遺不是結束,而是開始。遺產不是過去,而是未來。

▋歷史大視角:從文化遺產保護傳承和生態文明修復來談中國當代的水利風景區建設——以京杭大運河為例

　　中國是個乾旱缺水、水資源時空分佈、豐沛極度不均的,從古至今飽受旱澇水患之苦的國家,中國也是注重水利建設的國度,從遠古的大禹治水,秦朝修建應用至今的都江堰,隋唐的京杭大運河,現代的三峽、南水北調工程……中華民族史也是一部治水史。在這些水利工程中,有不少經歷千年依然發揮著作用。古代文人騷客依託水利工程及其相關亭臺樓閣而撰銘、作記、賦詩中,形成了大量人文景觀、自然景觀。中國傳統文化「仁者樂山,智者樂水」的「山水」是風景的代名詞,「水」包括了人們用汗水智慧創造的水利工程,它們抵禦洪險旱災的同時,也因其生態環境的美好,承擔了越來越多的休閒觀光功能。時至今日,我們不但注重要維護、宣傳古老水利遺產的水利作用,而且要發掘、利用水利工程

的歷史文化內涵,並作為景點和風光讓中國人民享受到人類智慧和神奇大自然造就的審美愉悅。

按照水利部的定義,水利風景區是指以水域(水體)或水利工程為依託,按照水利風景資源即水域(水體)及相關聯的岸地、島嶼、林草、建築等能對人產生吸引力的自然景觀和人文景觀的觀賞、文化、科學價值和水資源生態環境保護質量及景區利用、管理條件分級,可以開展觀光、娛樂、休閒、渡假或科學、文化、教育活動的區域。國家級水利風景區有水庫型、濕地型、自然河湖型、城市河湖型、灌區型、水土保持型等類型。截至 2014 年 9 月 16 日,全中國共有 658 處國家水利風景區。

1‧水利風景區的線性文化遺產保護傳承開發

京杭大運河是世界上里程最長、工程最大的古代運河,也是最古老的運河之一,大運河開掘於春秋時期,完成於隋朝,繁榮於唐宋,取直於元代,疏通於明清,距今已有 2500 多年的歷史,並使用至今,與長城、坎兒井並稱為中國古代的三項偉大工程,是中國古代勞動人民改造大自然的一項奇蹟和偉大的水利工程,堪比羅馬的引水渠,是中國文化地位的象徵。2006 年 5 月 22 日,運河沿線 18 城市會聚杭州並形成了《京杭大運河保護與申遺杭州宣言》。2014 年 6 月,大運河申請世界遺產成功,成為線性歷史文化遺產。京杭大運河作為一項偉大的水利工程,溝通南北經濟、促進文化繁榮,京杭大運河兩岸留下了豐富的歷史文化遺產,京杭大運河也是一條馳名中外,貫穿古今,縱橫中國最富庶的東部的水利風景區,囊括了國家級風景區的所有類型水庫型、濕地型、自然河湖型、城市河湖型、灌區型、水土保持型等類型。

線性文化遺產(Lineal or Serial Cultural Heritages)是世界遺產的一種形式,主要是指在擁有特殊文化資源集合的線形或帶狀區域內的物質和非物質的文化遺產族群,運河、道路以及鐵路線等都是重要表現形式。京杭大運河就是一種線性文化遺產。作為「世界遺產」,大運河南起餘杭(今杭州),北到涿郡(今北京),自北而南流經京、津 2 市和冀、魯、蘇、浙 4 省,貫通中國五大水系——海河、黃河、淮河、長江、錢塘江五大水系和一系列湖泊,全長約 1797 公里。運河的自然風光和十里港灣的奇特景緻融為一體,形成了運河觀光線,由此既能北上微山湖觀賞萬頃荷花,又可南下蘇杭領略江南秀色。線性文化遺產是新興的

遺產保護理念,京杭大運河是一條線性歷史遺產的文化長廊,隨著成功申遺,準確地評價線性文化遺產的旅遊發展潛力,利用線性文化遺產開展旅遊活動,著眼於線性區域,兼具物質文化和非物質文化,涉及多種多樣的遺產元素,不但旅遊價值較高,也有助於有效保護和合理開發利用文化遺產資源,是實現遺產「保護、保存和展示目標」的重要手段。建設京杭大運河生態經濟帶,建設一條黃金水道,更好保護運河沿岸資源,彰顯蘊藏的豐富歷史文化內涵,創造巨大的經濟社會價值。

2.「互聯網＋」打造水利風景區的智慧旅遊開發

透過「互聯網＋」對旅遊過程進行智慧化、多元化、體驗化、情景化的再現,從聲音、光線、氣味等感官、感受入手進行體驗再現。由於水利風景區或古運河的部分遺棄,造成無法修復,因此可以透過智慧旅遊的形式來展現當年的漕運盛景。中國世博會的《清明上河圖》的動畫作品,以及國家博物館數位展廳推出的首展作品《乾隆南巡圖》是運用「互聯網＋」再現水利工程的典範。

《乾隆南巡圖》參照歷史記述,借助現代技術讓定格在《乾隆南巡圖》的古人動了起來,動態再現了原作恢宏壯觀的歷史情境。乾隆於 1751 年南巡。南巡隊伍從正陽門出發,沿西河沿大街西行,轉出廣寧(安)門,過宛平縣拱極城、盧溝橋、長新(辛)店,最後從紹興迴鑾。全程 5800 餘裡,歷時 112 天。在聲畫合一的巨幕上,南巡隊伍場面浩蕩,再現了盛世好景。

大運河智慧旅遊透過數位化技術打造動態運河沿線城市旅遊觀光,串起大江南北的鐘靈毓秀之處。千年運河之旅,以北京為起點,途經泰安、臺兒莊、鎮江、蘇州至杭州。運河沿線從浩渺煙波的微山湖,中國中國罕見的水上森林和豐富的物種資源,到臺兒莊古城「活著的運河」、棗莊的諸多景點,從徽派、晉派、魯南、閩南等八種建築風格,到百廟、百館、百業、百藝等立體展現,運河帶集自然風景、民俗宗教、人文歷史、休閒渡假諸多功能於一身,旅遊資源不勝枚舉,呈現出獨特而迷人的氣質。

3.創新水利風景區的新業態

水利工程有著豐富的「水」資源,或潭、或瀑、或湖、或濕地、或河流等,以點、線、面的形式呈現。因此將水利風景區的山水風光與當地文化相結合,充

分利用湖泊、濕地、河流，完善旅遊服務設施，加強水陸聯動，創新開發水上旅遊產品和濱水綠道旅遊產品，提供湖泊泛舟、溯溪冒險、野外露營、山嶽旅遊、峽谷漂流、渡假養生、農家休閒等多種旅遊產品，進一步凸顯「三遊」經濟（遊輪、遊船、遊艇）及觀光休閒、文化展示、民俗風情、商務會展等功能，著力打造與水利風景旅遊區相匹配、充分體現水利風景區文化和兩型特色的集水利工程景觀、美景水道、文化水道、生態水道和旅遊水道、民族風情、水上運動、休閒渡假等於一體的旅遊休閒集聚帶和特色水利景觀旅遊帶。水利風景區還可以水利工程、河湖堤壩文化、抗洪精神為主題，著力展示濕地景觀、風情和水利科技，規劃建設主題突出、特色鮮明的水利工程旅遊區、抗洪紀念館、民俗風情園，開展生態旅遊、弘揚抗洪精神和普及水利科技等教育文化旅遊。

例如大運河文化帶，充分利用運河深厚的文化底蘊，結合北京城市副中心建設來開展大運河文化遺產保護，使歷史文化與北京城市副中心交相呼應。加強運河沿線的建設，將在「十三五」期間，實現京杭大運河段的通州、香河和武清段等京津冀地段的河域正式通航。2014 年 9 月，通州、武清、香河三地水務部門已簽訂策略合作協議，京杭大運河通州—香河—武清段有望實現復航，計劃於 2017 年實現初步通航，2020 年正式通航。在運河的兩岸建築了觀光走廊，走在觀光走廊上人們能感受到大運河的磅礡氣勢。

4・生態文明建設與水利風景區開發

中國江河縱橫，河流眾多，長江、黃河、淮河、海河、珠江、松遼、太湖七大流域彙集千流萬河。包括 5 萬多條流域面積 100 平方公里以上的河流，13 個水面 1000 平方公里以上的湖泊，18 個 500 ～ 1000 平方公里的湖泊，600 餘個 10 ～ 500 平方公里的湖泊，還有冰川、瀑布、泉點及遍佈大江南北的濕地等。1949 年後，中共和政府帶領人民建成了 8.5 萬多座水庫、3.9 萬多座水閘、27 萬多公里堤防，8 億多畝灌區，以及眾多的水土流失治理區等一大批水利工程。這些水利工程設施在保障社會穩定、促進經濟與社會發展方面造成了十分重要的作用，同時，也形成了相當規模的水利風景資源，為水利風景區的發展和建設奠定了一定的基礎條件。

水利風景區建設是大生態文明發展工程，也是建設美麗中國的重要舉措。水利風景區是融合巍峨的水利工程與獨具特色的水利景觀，集良好的生態環境與

豐富的自然景觀為一體,並能為人們提供觀光、休閒及文教活動的空間,從而滿足人們重返青山綠水的需求,讓人民群眾更好地享有水利發展成果。目前,中國85000 多座水庫所在地風景優美,在青山綠水中蘊藏著巨大的發展潛力,其中具備旅遊開發資源的占 80% 以上,但已開發的尚不足 40%。長期以來,這些風景資源多處於閒置或粗放開發狀態,亟待加強開發利用指導和保護。中共的「十八大」首次把生態文明建設當成中國特色社會主義「五位一體」的總體佈局,把美麗中國作為了未來生態文明建設的宏偉目標。站在新的歷史起點,水利風景區的建設應樹立尊重自然、順應自然、保護自然的生態文明理念,維護水資源安全、水利工程安全、水生態安全。水利風景區建設也有利於優化水資源配置、保護水生態和修復水環境,促進水利工程效益與社會效益、環境效益和經濟效益的進一步實現。

近幾年,水利行業依託水利工程形成了大量人文景觀、自然景觀,水利旅遊工作的發展已取得了一定的經濟效益、社會效益和環境效益。水利風景區建設是生態文明建設的重要組成部分,推動人與自然和諧相處、民生水利新發展。以轉變經濟發展方式為主線,以治理水環境為核心,綜合治理和生態修復為重點,中國的水利旅遊景區,不僅要維護、宣傳、發掘、利用山水名勝的歷史文化內涵,不斷創新水文化,還應為新發現、新開闢的景區配置高效的生態資源體系,標本兼治的生態保護體系,監管有力的生態制度體系和全民參與的生態文化體系。在創建必要的人文景觀的同時,更應著力為其創造新的文化內涵,自覺行動著力構建綠色低碳生態旅遊體系。

制定京杭大運河生態經濟帶發展規劃,嚴格界定沿線的產業佈局,提升京杭運河旅遊、物流、城市配套、臨港產業等功能。在保證京杭大運河完成南水北調任務的前提下,進一步統籌做好京杭大運河保護和開發,建設京杭大運河生態經濟帶,充分發揮其航運、旅遊等功能,積極探索具有時代特徵的生態文明發展之路,更好地保護運河沿岸資源,造福沿線人民。

5．跨區域旅遊聯合開發沿線城市,形成區域聯動

從古至今,水利工程往往都是跨省、跨縣、跨地區等跨區域的流域經濟,因此,透過這些跨區域的水利風景區的旅遊開發和連動,對於中國的區域經濟有著重要意義。「一衣帶水」「同飲一江水」常常作為不同國家不同地區深厚友誼和

緊密聯繫的象徵，因此，透過「水」（水利風景區）這一媒介的旅遊開發，實現跨國跨區域的旅遊先行和合作，也正是「一帶一路」旅遊先行和新常態下發揮「旅遊外交」的重要體現。

以京杭大運河的旅遊開發為例。京杭大運河是中國罕有的跨區域旅遊產品。京杭大運河從華北平原直達長江三角洲，地形平坦，河湖交織，沃野千里；從開鑿到現在，孕育了一座座名城古鎮，流經 6 省市、18 個城市。近代，京杭運河區域的京津、津浦、滬寧和滬杭鐵路及公路網相繼修建，與運河息息相通；沿線各地工業先後興起，城鎮密集，是中國經濟精華薈萃之地。2006 年 5 月 22 日，運河沿線 18 城市會聚杭州並形成了《京杭大運河保護與申遺杭州宣言》。2014 年 6 月，大運河申遺成功，沿線 6 省市、18 個城市成立了京杭大運河城市旅遊推廣聯盟，計劃在 3～5 年間分階段實施區域市場聯合推廣「十個一」工程①，旨在整合城市旅遊資源。發展運河旅遊對於沿線城市具有積極的作用，一是對沿線城市在全國乃至國際上的知名度會有一定的提升，二是有助於沿線城市完善基礎設施。

作為世界遺產，運河沿線 6 省市、18 個城市也因此更加緊密地聯繫在一起，共同達成了京杭大運河城市旅遊推廣聯盟《泰山宣言》。《宣言》提出：聯盟城市將整合各自優勢資源、突出運河特色、加強區域連動與合作，致力於打造京杭大運河旅遊經濟帶，並定期進行工作會商，積極推進客源互送、互為旅遊目的地和客源輸出地，相互支持舉辦旅遊促銷活動，在中國中國外市場上聯合招徠，形成合力；在宣傳本地旅遊資源和產品的同時，積極宣傳促銷另一地的旅遊資源和產品，爭取互送客源人數每年遞進上升；支持旅遊企業加強合作，鼓勵大型旅遊企業、著名旅遊管理公司和知名旅遊品牌實現跨省市經營、連鎖經營和品牌輸出，共同推動區域開放融合、創新發展。

以「創新、合作、活力、共贏」為主題，大運河保護發展平臺和體制機制，貫徹運河保護傳承發展主旨，弘揚運河沿線自然生態文化和傳統文化，推進沿運城市之間的合作交流和區域產業協調發展，為實現美麗中國創造條件。

①「十個一」工程：一個聯盟、一本書冊、一組旅遊路線、一組運河美食、一部形像片、一組旅遊節慶、一個專題網站、一本通關文牒、一組特色紀念品、一名運河形象代言人。

第七篇 都市旅遊與特色小鎮

█ 小鎮故事多——特色小鎮旅遊發展的「脫虛向實」

　　「進入 21 世紀，大城市依然是人口最多、財富集聚、奢靡消費的地方，但似乎已經飽和。」《自然》（Nature）雜誌預測，全球範圍內發展最快的城市將是中小城市。史丹佛（Stanford）的哲學家漢斯·烏爾裡希·貢佈雷希特（Hans Ulrich Gumbrecht）認為，最適合醞釀或產生思想的地方是小城鎮，對那些創造財富的年輕人來說，小鎮更有吸引力了。摩根史坦利（Morgan Stanley）預測，從現在到 2030 年，中國較小城市的增長速度將比一線城市快得多。隨著中國經濟的快速發展，旅遊成為人民生活水平提高的一個重要指標。休閒時代的渡假旅遊、生態旅遊、養生旅遊等逐步成長為旅遊消費市場的熱點，面對市場需求的變化，旅遊開發方向開始調整，旅遊小鎮開始成為旅遊的發展方向之一，中國「十三五」規劃綱要明確提出未來五年中加快發展中小城市和特色鎮。中國有 660 多座建制市、1500 多座縣城鎮和一大批小城鎮，發展條件和發展階段極不相同，小城鎮不僅能幫助解決大都市病，也可以成為旅遊經濟中的新增長極。於是，特色小鎮伴隨著城鎮化、休閒時代、新常態走進中國人的視野。

1 · 中國的特色小鎮

　　2014 年 10 月，特色小鎮概念最早興起於浙江。

　　2015 年底，習近平、李克強等最高領導人做出重要批示，要求各地學習浙江經驗，重視特色小鎮和小城鎮建設發展，著眼供給側培育小鎮經濟，以特色小鎮帶動小城鎮全面發展，走出新型的小城鎮之路。特色小鎮從浙江起步走向全國。

　　2016 是中國特色小鎮政策元年。7 月 20 日，住建部等三部委發表《關於開展特色小鎮培育工作的通知》，指出在全國範圍開展特色小鎮培育工作，計劃「到 2020 年，培育 1000 個左右各具特色、富有活力的休閒旅遊、商貿物流、現代製造、教育科技、傳統文化、美麗宜居等特色小鎮」。

2016 年 10 月，中國國家住建部公佈了第一批 127 個特色小鎮，其中平原、丘陵、山區各占三分之一，大城市近郊、農業地區、遠郊區也基本均衡。第一批特色小鎮有 50.39% 定位於「旅遊發展型」環境優美、特色觀光、歷史文化等旅遊型小鎮。功能類型以旅遊型、歷史文化型居多，大致符合人們對特色小鎮的想像。

2017 是特色小鎮關鍵年，特色小鎮與小城鎮建設得到全面推進。2017 各地政府的工作報告中都提出培育建設特色小城鎮，強調因地制宜，依託歷史文化、產業基礎、資源稟賦，充分發揮地方特色優勢。

2017 年 5 月 26 日，中國住建部下發《通知》要求第二批 300 個國家級特色小鎮在 6 月 30 日前申報完成。較第一批而言，第二批候選名額幾乎是第一批的兩倍，規模數量和要求都遠超第一批。篩選標準更加嚴格，要求以旅遊文化產業為主導的特色小鎮推薦比例不超過三分之一。

據統計，31 個省市規劃的規模數量遠超三部委規劃，約 2000 個左右。根據現有的特色小鎮投資，結合三部委提出的 1000 個特色小鎮的發展指標，未來將帶動 5 萬億左右投資額。旅遊小鎮作為特色小鎮的一個重要類型，成為了旅遊產業的熱點。

2 · 特色小鎮和旅遊

2.1 特色小鎮與旅遊小鎮

特色小鎮發展是經濟轉型和經濟爬升的重要著力點。順應發展需求和產業轉型升級新階段，大力推進特色小鎮建設，是現實的要求。特色小鎮，既是一個產業創新升級的發動機，又是一個個開放共享的眾創空間；彰顯了人文氣質；既集聚了人才、資本、技術等高端要素，又能讓這些要素充分協調，在適宜居住的空間裡產生化學反應，釋放創新動能。特色小鎮大多是以歷史文化、自然風光或者農副食品加工等為特色的旅遊休閒小鎮。除了旅遊，還有各種產業小鎮可以去培育和推進。

旅遊的特色小鎮是以旅遊業為主要產業，並圍繞其進行相關產業佈局、功能配套和環境建設的新型旅遊目的地，是旅遊發展的新標誌、新名片，是城鎮化發展的新模式。旅遊小鎮依附於某類具有開發價值的自然景觀或人文景觀，並以為

其開發或旅遊服務為主的小城鎮。旅遊小鎮＝旅遊資源＋旅遊設施＋旅遊服務＋遊客雲集＋小城鎮。旅遊小鎮圍繞一個旅遊服務的主軸，在周圍佈置一系列的功能，用不同的功能去完成旅遊中吃住行遊購娛的全息旅遊要素。

網上曾經對「特色小鎮」作過「特色」是什麼的調查，結果最多的包括美麗、迷人、獨特、多樣化、有活力、和諧、宜居等。按照這樣的關鍵詞，理想的特色小鎮應該是小型的，有相匹配的適宜步行的街道，沒有高樓大廈，不刻意建成旅遊景點，與當地地貌和生態環境相協調的居所。

中國特色小鎮為探索差異化和特色化的小城鎮建設提供了良好契機，也為休閒時代開啟了新的征途。一個小鎮如果擁有旅遊資源，並把旅遊選定為特色產業，形成旅遊資源和產品，依託於當地經濟，提高旅遊服務的標準化、高品質品牌，由其形成的競爭力是永恆的。

2.2 特色小鎮的產業和旅遊

特色小鎮體現的是依據經濟發展規律和社會發展階段的經濟發展方式升級和產業換代的「退虛向實」的產業導向。特色小鎮的主流應以高端產業小鎮為落腳點，占領產業鏈的高端，悉心培養發展真正重要的產業，如高等教育、科學研究、金融、智慧製造、生物醫藥、新能源、新材料等符合國家產業策略發展的方向。高端產業特色小鎮一旦形成，那麼人才、教育等資源將會聚集，工作機會和稅收將穩步增長，反過來推動了產業的進一步升級發展。

特色小鎮的定位是「一鎮一業」，日本在20世紀80年代初發起「一村一品」運動。該運動旨在鼓勵各地發現和利用地方特色資源，包括文化遺蹟、農產品等，並將其打造成為支持當地經濟發展的支柱產業或產品。

產業和旅遊很大程度上是相互矛盾和相互制約的。產業特色小鎮必須滿足兩個條件，即私密和宜居。產業發展好的區域往往旅遊不是主業，比如美國的對沖基金小鎮格林尼治鎮，聚集了數百家掌握幾十億乃至上百億美元的基金公司，小鎮的設施主要就是辦公樓和住宅及一些高端生活配套，沒有什麼可旅遊的。小鎮居民對安全要求非常苛刻，物價水平比大城市還要貴很多，小鎮既不歡迎遊客，遊客也不會有興趣跑到格林尼治去住宿消費。航空發動機公司羅伊斯·羅爾斯總部辛芬小鎮，產業還涉及到技術祕密和安全生產，小鎮的管理方當然不會從旅遊上賺錢，而是希望陌生遊客越少越好。

　　旅遊發展好的地方高端產業是很難集聚的。故而打造特色小鎮，要分清先後和輕重，產業和生活靠前，文化和旅遊靠後。

特色小鎮與特色旅遊小鎮對比

	特色小鎮	旅遊功能特色小鎮
與產業關係	發展高科技產業和傳統經典產業，如高等教育、科研、金融、智慧製造、生物醫藥、新能源、新材料、高科技製造、科技創新、物流貿易、資訊、環保、健康、旅遊、時尚（影視、動漫、設計等）、文化創意產業等，特色產業成為小鎮的主題和符號，既承載著新產業的強勢成長，又引領著傳統產業的深度轉型。	主要依託旅遊資源發展泛大旅遊，如自然與人文景觀、休閒娛樂、民俗體驗、健康養生、會議培訓、婚紗攝影、手工藝品生產和體驗之類。

續表

	特色小鎮	旅遊功能特色小鎮
區位	對區位條件要求較高，需要有便捷交通與中心城區連接，需要周邊相關產業鏈配套，適宜分布於大中都市周邊地區。	對交通和區位要求較低，適宜布局於相對偏遠但擁有特色旅遊資源的地方。
核心配套需求	配套融資、法律、資訊等各種產業服務平台，具有幼兒教育、優質醫療、社交空間、娛樂購物設施。	配套人文自然景觀、飯店或民宿餐飲、民俗體驗、娛樂與健康療養設施等
主要成本	產業與生活配套建設成本	景區開發與旅遊建設成本
與都市化的關係	特色小鎮是新型都市化的新探索；既緩解都市發展瓶頸制約，又積蓄農村發展新的能量。	滿足都市人在休閒時代的休假旅遊、體驗旅遊、生態旅遊等慢生活需求，提高幸福感。
區域經濟發展職能	區域經濟發展的發動機。	區域經濟平衡。
經濟收入模式、營利模式	高科技產業或專業產業、強勢主導產業、強勢產業支撐起居民穩定收入，整個產業同居民生活高度融合。	旅遊服務收費與旅遊地產。
開發主體核心競爭力	產業規劃、招商引資與企業服務能力。	旅遊開發、行銷策劃與管理服務能力。

　　總之，產業是特色小鎮發展的生命力和內動力，特色是產業乃至小鎮發展的競爭力，旅遊之於「特色小鎮」，並不是一個「生存或者毀滅」（To be or not to be）的問題。一個小鎮的生成，最初大多並不是依存於旅遊產業，文化是小鎮的內蘊力，生態和生活是小鎮的吸引力，旅遊應該是最為靠後的產業，是小鎮的輻射力。旅遊對於特色小鎮可能錦上添花也可能是畫蛇添足惹人生厭的事情。

2.2 國外小鎮的特色及其旅遊

在世界各地，很多有名的小鎮很有特色，主要有四種類型：

企業總部基地

由於小鎮自然人文環境好、投資環境宜人、地價低廉、基礎設施完善，一些知名企業總部設於小鎮。如沃爾瑪總部位於阿肯色州北部的小鎮本頓維，人口只有 2.5 萬；「股神」巴菲特投資帝國總部設在內陸小城內布拉斯加州奧馬哈；微軟的總部設在華盛頓州雷德蒙德市；美孚石油的總部設在德州達拉斯的歐文小城；雀巢公司總部位於瑞士日內瓦湖東岸、人口 1.8 萬的小城沃韋；奧迪總部在德國巴伐利亞州的小城茵格斯達；印刷行業大廠海德堡印刷公司位於海德堡古城；西門子醫療器械公司位於紐倫堡附近的厄爾蘭根。企業總部基地類小鎮基本排斥旅遊。

特色文化小鎮

在國外，依託當地悠久的歷史資源增加景區的文化內涵，有濃郁的藝術氛圍。這些舉世聞名的特色文化小鎮，已成為令遊客流連忘返的世界級旅遊目的地。如埃吉桑鎮保持完好的中世紀建築，琉森的教堂橋、文藝復興時期的老店等，玲玲馬戲團發源地巴拉布小鎮，第一個原子彈製造地洛斯阿拉莫斯小鎮等特色文化小鎮，充分挖掘當地的文化，透過大型節慶等增加景區吸引力。如埃吉桑小鎮的葡萄酒文化節慶及音樂小城琉森的國際音樂節等，突尼西亞的畫家、藝術家及波西塔諾小鎮的電影作品。它們的共同特點：小巧別緻，各具特色，集合著專業博物館、藝術畫廊、樂團、歷史遺蹟等文化印跡，充滿了濃濃的歷史文化味，同時又立足現實、面向未來，擁有良好的自然和人文環境、別緻的建築和藝術氛圍、豐富的美食和舒心的服務，撲面而來的現代氣息觸手可及，值得中國特色小鎮旅遊開發認真學習借鑑。

特色產業小鎮

小城鎮憑藉自身的特色資源或地理區位優勢，以某一類主導產業為支撐，帶動當地的經濟社會發展。如「蘋果酒之路」的產業鏈蘋果＋主題旅遊的貝弗龍，瑞士西北部的拉紹德封是典型的做鐘錶的城市，依雲小鎮是做礦泉水的小鎮，格

拉斯是以製造香水出名的香水小鎮。這些小鎮在做好產業的同時,也錦上添花地發展了旅遊。

匈牙利小鎮索普朗(Sopron)距布達佩斯 220 公里,離奧地利首都維也納 60 公里。每到週末,來自歐洲各地的遊客從四處為牙齒聚集而來,一邊渡假一邊醫牙,那裡花費便宜,最高可省 70%。加拿大著名滑雪城惠斯勒舉辦過冬奧會。惠斯勒以旅遊服務為產業主軸,輻射出高爾夫休閒、山地休閒、滑雪、山地自行車等旅遊業態。瑞士特色小鎮達沃斯位於德瓦河畔,四周群山環抱,空氣乾爽、潔淨、清新。19 世紀,達沃斯成為靠大自然治療肺結核的一方寶地,被譽為「達沃斯旅遊健康渡假村」,在醫學界地位卓越,每年有不少國際醫學大會在該地舉行。此外,作為全歐最大的滑雪場吸引了「世界經濟論壇」在此召開並延續至今,名揚天下,吸引越來越多的人來此觀光、旅遊、運動、渡假,成了集「醫療、會議、渡假」於一體的旅遊勝地。

生態宜居城鎮

20 世紀 70 年代後,美國出現「逆城市化」,大量人口從大都市中心區向周邊城鎮擴散。2007 年,英國政府宣布在全國啟動生態城鎮建設項目,旨在為居民提供高水平、可持續的居住條件和環境。1959 年始,法國創立「鮮花小鎮」競選。級別有一朵花、二朵花、三朵花、四朵花,最高榮譽四朵花。到 2014 年,法國一半的市鎮都加入鮮花城市競選的申請,共有 227 座市鎮獲得四朵花的榮譽,三朵花小鎮則有 1006 座,二朵花和一朵花小鎮共有 3200 多座。評選鮮花小鎮的主要目的是為了提高市民的生活品質,用花草園藝來美化或改善市鎮面貌,保護自然環境以更好地迎接遊客,同時推進本地經濟發展。鮮花小鎮為第一旅遊大國法國的旅遊發展做出了傑出的貢獻。

生態宜居小鎮本身生態環境優美,獨具特色的自然風光,或花團錦簇,或湖光山色。如埃吉桑小鎮重視城市佈局,琉森小鎮的湖光山色,波西塔諾獨特臨海觀景房等都非常有特色,且以生態人居為發展特色,倡導自然悠閒的生活方式,避免過度商業化。小鎮主要接待城市休閒居民。如免費演藝節慶提升文化品味且吸引了大量遊客的瓜納華托。

2.3 中國國內特色小鎮的旅遊

中國中國的旅遊小鎮有以自身擁有旅遊資源成為旅遊目的地的小城鎮。此類型以古鎮為主。古鎮本身就是旅遊吸引物，有特色建築、風土情調、民俗文化等，典型是浙江烏鎮；有以產業為依託的旅遊特色小鎮，如紹興的越城黃酒小鎮，臺州的路橋沃爾沃小鎮，平陽的寵物小鎮，湖州的美妝小鎮，慶元的香菇小鎮，還有以無人機和巧克力生產為特色的小鎮。梁祝愛情小鎮以特色婚慶產業為核心，全力塑造東方愛情時尚主題形象，計劃透過3年左右時間，打造一個集愛情產業、文化、旅遊「三位一體」和生產、生活、生態融合發展的愛情特色小鎮。還有的特色小鎮是為前往景區旅遊的遊客提供住、行、食、購、娛等相關服務，作為旅遊集散地，具有獨特的區位優勢，如黃山湯口鎮。旅遊發展不單純是開發景點，更應注重將當地的風土人情和歷史文化融合到生活場景中，讓外來遊客感受到一方水土一方人的情懷。

楓涇古鎮投資建設了上海世界非遺文化城暨中國非遺總部基地。規劃佈局多個核心功能區，入駐落地的有：中國民間皮影藝術館、中國剪紙博物館、國際根雕藝術館、中國鈞瓷博物館、全國少數民族文化演藝商品館、非遺藝術博物館、民間書畫名家藝術區、非遺文化主題酒店、非遺文化主街等200多家（個）。全國各地的非遺傳承人、非遺文化產業等紛紛進駐，一個規模性的「世界非遺特色小鎮」正日益形成。

3．特色小鎮發展旅遊要「脫虛向實」

目前中國旅遊小鎮普遍存在的問題是一哄而上、同質化、虛化現在，很多省片面擴大特色小鎮，勉強依託一兩個景點吸引遊客，特色不明顯，旅遊虛化。特色小鎮發展旅遊的路徑應堅持明確產業定位、文化內涵、旅遊和社區功能的「產城人文」四位一體和生產、生活、生態融合發展，讓小而美、小而精、小而專特色小鎮脫虛向實地發展旅遊。

3.1 特色小鎮打造生活化的旅遊

對於特色小鎮和旅遊業來講，處理二者關係應注重：「三生融合」，即生產、生活、生態三者必備；「三位一體」，即產業、文化、旅遊是標配；「三產融合」，即一、二、三產業融合。特色小鎮一定要從走馬看花型轉變為生活居住型。當地

居民在一個相對寬鬆的空間裡，讓旅行、旅居、旅遊者「慢生活」，特色小鎮是讓人們能夠住下來的居所，它有城市功能，包括教育、醫療、文化藝術、時尚、商業等服務；有青山綠水、新鮮空氣、綠色食品、原生態的慢生活。遊客可體驗當地吃、住、行、遊、購、娛及參與當地活動。小鎮要有文化底蘊，功能完備。設計要體現步行、方便、多樣性、獨特風格、特色文化，要關注生活導向、功能混合、緊湊、微景觀，以實現基礎設施最有效利用，及能耗低、營運成本低。

要有原住民的居住和生活。住在小鎮內的居民，不需要為外來者而刻意裝扮迎合，維持本地生活的自然狀態。居民和遊客和諧相處、互相尊重，處處有風景，見物也見人，流露出高品質服務、高品質生活和由內而外的自信和美的細節，這些都是特色小鎮發展旅遊的基礎。

3.2 特色小鎮打造產業的旅遊

特色小鎮的「特色」取決於經濟功能，小鎮，重在「特色」「一鎮一業」。生態型經濟、綠色經濟、資訊經濟是特色小鎮開發的基本特點。特色小鎮無論是發展環保、健康、旅遊、時尚、金融、高端裝備製造等現代產業，還是專注於美食手工、物產市集、風俗、茶葉、絲綢等歷史經典產業；抑或特色儀式節慶、展會賽事與相關的上下游產業，都吸引著人們的目光。傳統農業文明、現代工業文明、生態文明與當代資訊技術的深度融合，都可以成為特色旅遊小鎮的產業追求。基金小鎮、智慧小鎮、製造小鎮、海洋金融小鎮、夢想小鎮、雲棲小鎮、青瓷小鎮、美妝小鎮、巧克力甜蜜小鎮……都在講述不同的故事，專注於不同的旅遊新業態。

3.3 特色小鎮打造文化的旅遊

特色小鎮不只是經濟名詞，更是一個文化名詞。「文化」＋「特色小鎮」將區域特色文化與現代生產生活相結合，文化元素的挖掘與利用並在生產、生態、生活中深度融合，與產、城、人、文融為一體。傳統農耕文明、遊牧文明、鄉村文化、傳統建築、古村落、傳統生活方式塑造小鎮特色風貌。特色名人故居、莊園農場、博物館、文化傳承與教育機構承擔起本地文化保護、傳承、創新、建設和品牌營造職責，正視、尊重、敬惜、愛護和善待本地文化基因，將文脈注入小鎮，發揮市場主體作用開發文化創意產品，推動有價值的傳統民俗和文化習俗與

節慶、演藝、賽事經濟相結合。為特色小鎮打造品格，發揮文化服務作用，持續開展各種藝術普及和公共文化活動，用豐富的精神文化為特色小鎮的旅遊培育特色、品質和格調。

「羅馬不是一天建成的」，特色小鎮也大都經由歷史形成。特色小鎮建設要因地制宜，發展特色鮮明、產城融合、充滿魅力的小城鎮。特色小鎮旅遊著眼於不同的自然形態、歷史過程、傳統、居住群體、人物和故事及生存方式，演繹著不同的旅遊。路漫漫其修遠兮，種下梧桐樹必將引來旅遊這隻金鳳凰。

全域旅遊推動下的新型城鎮化

1·全域旅遊與城鎮化

1.1 概念辨析

全域旅遊是指在一定區域內，以旅遊業為優勢產業，透過對區域內經濟社會資源尤其是旅遊資源、相關產業、生態環境、公共服務、體制機制、政策法規、文明素質等進行全方位、系統化的優化提升，實現區域資源有機整合、產業融合發展、社會共建共享，以旅遊業帶動和促進經濟社會協調發展的一種新的區域協調發展理念和模式。

新型城鎮化是指堅持以人為本，以新型工業化為動力，以統籌兼顧為原則，推動城市現代化、城市集群化、城市生態化、農村城鎮化，全面提升城鎮化質量和水平，走科學發展、集約高效、功能完善、環境友好、社會和諧、個性鮮明、城鄉一體、大中小城市和小城鎮協調發展的城鎮化建設路子。

全域旅遊以旅遊業為主導產業，具有鮮明的地域文化，提供景區觀光、小鎮休閒、鄉村渡假有機結合的綜合性旅遊產品，促進了城鄉區域協調發展。在新型城鎮化建設的大環境及全域旅遊發展中，許多具有代表性的旅遊產業導向型城鎮應運而生。旅遊城鎮化讓農村人口轉移到城鎮，讓城鎮人口也到了農村。全域旅遊是應對新城城鎮化與全面小康社會大眾旅遊規模化需求的新理念、新模式和新策略。中國住建部公佈的首批 200 家特色小鎮中有 70% 與旅遊業發展相關。「青山綠水、藍天白雲」和「特色文化、生活方式」是全域旅遊發展的重要基礎條件，也是新型城鎮化追求的目標！

全域旅遊具有新型城鎮化重大國家策略對接和融合發展的優勢。新型城鎮化的「新」以提升城市的文化、公共服務等內涵為中心，真正使城鎮成為具有較高品質的適宜人居之所。新型城鎮化要求不斷提升城鎮化建設的質量內涵，而全域旅遊是中西部縣域經濟和市域經濟發展的重要模式；是東部地區統籌城市空間、生產空間和生態空間的重要著力點，也是民生工程，因此，對於豐富城鎮的質量內涵不無裨益，也體現了新型城鎮化統籌和規劃城鄉一體化的特徵，體現了經濟社會發展的和諧與協調。

城鎮化是衡量一個國家或地區經濟、社會、文化和科技水平的重要指標。促進大中小城市和小城鎮協調發展就是新型城鎮化的要義。對於中國這樣一個人口眾多、陸域廣闊、地理條件多樣的國家，全域旅遊有利於城鄉連動統籌，提升城鎮和區域整體價值，形成良性的城市規劃。旅遊城鎮化順應旅遊業快速發展不斷開發了新的旅遊景點；老城或者生產製造業中心被作為新的旅遊景點而得到再發展，促進傳統城鎮和工業化城鎮的轉型。旅遊城鎮化與中國所提出的新型城鎮化高度耦合，囊括城鄉統籌發展與城市的質量提升。旅遊業也被視作新型城鎮化的重要推力。

1.2 兩者的關係

全域旅遊集中體現了新型城鎮化本質內涵，二者都遵循綠色發展理念和環境友好理念，著眼點都在小城鎮或鄉村；都強調了城鎮的文化屬性。澳洲學者馬斯林提出「旅遊城鎮化」概念，旅遊城鎮為消費而建立，旅遊引導著城鎮化包含產業互動、文化傳承、生態宜居等。在產業發展中特別重視旅遊業的發展和相關產業與旅遊業的協調，產業結構圍繞旅遊業來構建，以旅遊帶動經濟的發展。

全域旅遊為新型城鎮化建設提供了有力支撐，形成新型城鎮化的發展動力；全域旅遊及由此引導的休閒農業、養老康療、會議會展、創意文化、運動娛樂等泛旅遊產業，推進旅遊與文化、餐飲、生態、健康、體育等相關產業立體融合互動，拉長旅遊產業鏈，形成附加值和溢出效應很高的泛旅遊產業，具有產業、居住支持雙重價值，是城鎮化發展重要動力。

發展全域旅遊是推進中國新型城鎮化和新農村建設的有效載體。發展全域旅遊可以加快城鎮化建設，有效改善城鎮和農村基礎設施，促進大城市人口向特色旅遊小城鎮轉移；帶動現代生態農業和農副產業加工、商貿物流、交通運輸、餐

飲酒店等行業聯動發展，為城鎮化提供有力的產業支撐；發展鄉村旅遊、觀光農業、休閒農業，能使農民實現就地、就近就業，就地市民化。發展全域旅遊，注重區域協調發展，構築良好的社會生活環境和生態環境，實現城市文明和農村文明的直接相融，促進農民提升文明素質，加快從傳統生活方式向現代生活方式轉變。

全域旅遊對新型都市化的作用

全域旅遊的作用	對都市化的影響
青山綠水產業	裝扮城鎮，詩意棲居，「山水城鎮」、「花園都市」、「綠色城鎮」，宜居、宜業、宜遊的山水園林都市和國際旅遊都市。
都市品牌	旅遊提升都市的國際、國家和區域形象。
無煙工業	帶動都市消費經濟蓬勃發展。
人文軟環境營造	人文都市，留住鄉愁，文化傳承。

全域旅遊既是新型城鎮化建設的重要方向和目標，又是構建特色城鎮體系的重要路徑。全域旅遊讓紛至沓來的遊客「望得見山，看得見水，記得住鄉愁」，使得中國的城鎮化是新型的有溫度的城鎮化。

2・全域旅遊下的新型城鎮化

在 2016 年全國旅遊工作會議上，中國（原）國家旅遊局局長李金早提出要推動中國旅遊從「景點旅遊」向「全域旅遊」轉變。圍繞全域旅遊，中國（原）國家旅遊局發表了《國家全域旅遊示範區認定標準》《全域旅遊示範區創建驗收標準》等多個文件，並且，在「十三五」旅遊規劃文件中均圍繞全域旅遊開展工作部署，加大了政策扶持力度。同時，全域旅遊也得到了各級政府的重視和支持。全域旅遊成為中國旅遊業發展的一項國策。目前，中國國家旅遊局已公佈了首批 262 家、第二批 238 家的兩批國家全域旅遊示範區，以全域旅遊開創旅遊發展新格局。

2.1 綠色城市與全域旅遊

「全域旅遊＋綠色城鎮化」形成美麗鄉村、旅遊小鎮、森林小鎮、風情縣城、文化街區、宜遊名城及城市綠道、騎行公園、慢行系統，支持旅遊小鎮。圍繞建設生態宜居城市發展目標，將旅遊發展與城鎮建設有機結合，推動城鎮化建設。新型城鎮化提出加快綠色城市建設，將生態文明理念全面融入城市發展，構建綠

色生產方式、生活方式和消費模式。綠色城市建設重點是綠色能源、綠色建築、綠色交通、產業園區循環化改造、城市環境綜合整治、綠色新生活行動。在衣食住行遊等方面，加快向簡約適度、綠色低碳、文明節約方式轉變，培育生態文化，引導綠色消費。

2.2 智慧城市與全域旅遊

新型城鎮化提出推進智慧城市建設：推動物聯網、雲端計算、大數據等新一代資訊技術創新應用，實現與城市經濟社會發展深度融合；促進城市規劃管理資訊化、基礎設施智慧化、公共服務便捷化、產業發展現代化、社會治理精細化；增強城市重要資訊系統和關鍵資訊資源的安全保障能力。

全域旅遊借助「旅遊＋互聯網」「旅遊＋科技」，形成線上旅遊產品、旅遊大數據與智慧旅遊產品，如旅遊大數據中心、旅遊大數據應用、智慧旅遊交通、智慧旅遊政務、未來景區、未來酒店等。全域範圍內旅遊交通和智慧旅遊等服務體系的互聯互通，強化「互聯網＋旅遊」資訊化建設，打造「無線暢遊」目的地，形成以「導遊、導覽、導購」為特徵的智慧旅遊系統。建設客情監測與分析、線上行為分析、輿情監測平臺等，構建旅遊監管體系。建設鄉村旅遊行銷服務平臺及政務管理雲等，保障數據實時共享，實現旅遊產業運行全數據化管理。會同交通運輸部門，推動各類交通間的相互銜接，實現零換乘，提供良好的旅遊交通服務。

總之，全域旅遊是智慧的，是數位化、網路化、智慧化、服務化的，為新型城鎮化的智慧城市建設提供有力的支撐。

2.3 人文城市與全域旅遊

全域旅遊的文化旅遊打造人文城鎮。新型城鎮化提出注重人文城市建設，發掘城市文化資源，強化文化傳承創新，把城市建設成為歷史底蘊厚重、時代特色鮮明的人文魅力空間。加強國家重大文化和自然遺產地、國家考古遺址公園、全國重點文物保護單位、歷史文化名城名鎮名村保護設施建設，加強城市重要歷史建築和歷史文化街區保護，推進非物質文化遺產保護利用設施建設。建設城市公共圖書館、文化館、博物館、美術館等文化設施，社區配套建設文化活動設施，發展中小城市影劇院。建設城市體育場（館）和群眾性戶外體育健身場地，社區

有便捷實用的體育健身設施。建設城市生態休閒公園、文化休閒街區、休閒步道、城郊休憩帶。開放公共圖書館、文化館（站）、博物館、美術館、紀念館、科技館和公益性城市公園等等。

全域旅遊以文化為城市精神，做大做強文化，傳承和傳播文化，以農莊特色經濟進行農村經濟轉型探索，以旅遊資源作為養生旅遊品牌對外推廣，以戶外運動配套發展，開展旅遊業主導的新型城鎮化實踐，將城市建設成為經濟社會協調發展、生態自然持續發展，文化魅力獨特、城鄉統籌的新型宜居山水旅遊城鎮。為讓居民「望得見山、看得見水、記得住鄉愁」，將古建築、古遺址納入和諧城市建設規劃中，使古建築與山水自然銜接，文化與城鎮有機融合。全域旅遊，核心品牌景區、城市建設、文化、服務、市民的熱情好客度等各方面都成為旅遊要素，遊客進入之後有一種融入感，能夠全城體驗，這是由旅遊資源、城市氛圍、市民素質、區位條件、交通條件和市場條件等多方面因素綜合形成的城市品格，旅遊與城市的發展形成了一種相互作用的耦合效應，融合度非常好。

全域旅遊將一個城市的文化遺存、非物質文化遺產、民俗風情轉變為吸引物並迅速地傳播出去，形成目的地品牌形象。另外，旅遊的外向性和美好性，也能提升城市品牌的知名度和美譽度。

3 全域旅遊城鎮化展望

旅遊城鎮化與新型城鎮化高度耦合，囊括城鄉統籌與城市質量提升。區域內若干城鎮和鄉村，作為全域旅遊在新型城鎮化方面的突破口和切入點，旅遊推動城鄉統籌，「城鄉一體、區域協調、城鄉均衡、基本服務均等化」，在大城市周圍，打造環城遊憩帶，形成依託小城鎮、旅遊區、村落而發展的休閒帶。構建「向心發展、組團佈局、統籌融合」的城鎮發展體系，從全域產業佈局、綜合交通、公共服務、基礎設施、生態環境、資訊與社會管理等方面構建全域城鎮化發展支撐體系。打造集現代新城、活力新區、特色新街、優美新居於一體的新型城鎮化結構，加快城鄉一體化發展。未來，田園城市建設是新型城鎮化中最為有特色的部分，是旅遊城鎮化的重點內容。

全域旅遊將成為中國一項中長期國家策略和國策，透過全面改善和提升區域內公共服務水平，基本服務均等化的全域旅遊城鎮化，全域旅遊策略的意義和影響將遠遠超越旅遊領域。全域旅遊將成為促進新型城鎮化的新引擎，是歷史賦予

旅遊人和旅遊業的巨大機遇。從生態建設來看，全域旅遊將成為區域統籌協調發展的重要模式，屆時會塑造一批生態城市全域旅遊目的地品牌。全域旅遊將成為新型城鎮化建設的新載體。全域旅遊成為老百姓的旅遊生活新方式、幸福源泉和小康指標。全域旅遊將更加有效地促進社會結構優化、人民素質提高、各民族融合、社會治理能力提升。以全域旅遊設計為載體，強調全域可持續發展的理念，在「全域旅遊」中統籌推進新型城鎮化建設。

▌凱撒的歸凱撒，上帝的歸上帝——特色小鎮旅遊面面觀

1·特色小鎮回顧和盤整

特色小鎮自 2014 年興造成現在，剛好到了轉折點，過去一段時間稱為特色小鎮的野蠻生長期。2017 年 12 月，「特色小鎮」一詞在中央經濟工作會議中首次亮相，「引導特色小鎮健康發展」成為經濟工作的一部分。2018 年特色小鎮創新發展年會指出，全中國共有 20 個省份提出特色小鎮創建計劃，目前全中國特色小鎮總計劃數量已超過 1500 個，加上中國住建部此前公佈的兩批 403 個全國特色小鎮，今後全中國將會出現近 2000 個特色小鎮。中國商務部原副部長魏建國指出，特色小鎮的建設，將成為下一步打造全球最好城市群的最大競爭力，而特色小鎮的發展最缺的兩個字是「理念」。目前特色小鎮的主導產業主要有兩類，一類是旅遊產業，另一類是加工產業。旅遊小鎮是以旅遊產業為主導的小鎮。作為城鄉樞紐與結合點的旅遊小鎮，是休閒娛樂的理想去處。隨著旅遊業作為幸福產業，其拉動內需的經濟作用越來越大，促進社會發展的民生意義越來越重要。旅遊小鎮被市場不斷接納，被越來越多的遊客接受，旅遊小鎮取得明顯的發展，也成了「特色小鎮」中取得成績最大的一類。

1.1 特色小鎮承載的功能和期望值

中國自古以來就是農業立國、農業大國，改革開放 40 年後，中國正處在從農業社會轉向城市社會的過程中，新型城鎮化如火如荼地進行著，無論是政府、政策、產業、金融、協會、社會組織等都把特色小鎮當作時代的代表，旅遊小鎮作為特色小鎮當中的一大類，近幾年成為熱點。

「十九大」後，以新理念、新思路、新方法，從新經濟發展的角度貫徹落實國家策略，探索中國特色小鎮建設與發展。國家特色小鎮，是一個集產業、文化、旅遊和社區之功能於一身的一個新型聚落，是以產業為核心，以項目為載體，生產、生活、生態相融合的一個特定區域。特色小鎮建設風生水起，作為發展實體經濟的重要載體，作為國家供給側結構性改革的重要平臺，是連接城市和農村的樞紐，破解城鄉二元結構問題的一把鑰匙。特色小鎮是鼓勵農民就近城鎮化、促進城鄉一體化發展、引領新型城鎮化的「特色擔當」；是新常態下培育經濟增長新動能、促進產業升級的有力手段；是形成「產、城、人、文」四位一體的有機融合，落實五大發展理念的重要平臺。特色小鎮集聚特色產業、融合文化、旅遊等功能，是促進區域經濟結構轉型升級的內在要求，構建了區域經濟發展新業態，引領區域經濟新發展。在促進創新創業、服務「三農」、承接城市功能疏解、推動新型城鎮化建設和產業轉型升級、經濟轉型升級方面，以及在三產融合、區域經濟轉型、鄉村振興和區域協調發展等領域成為重要的推動極點。

1.2 特色小鎮建設存在的問題

特色小鎮自興造成現在，經歷了過去一段時間特色小鎮的炒作期和野蠻生長期。旅遊業作為融合度最高的產業，往往被概念化的特色小鎮綁架；同時由於進入新時代的矛盾轉化期，旅遊業因為其對於生活方式最為直接的影響和指數表示，被特色小鎮從各個方向借用，「旅遊＋」的提出推波助瀾，批量式、規模化的特色小鎮建設陷入了認知失誤，運動式、房地產化和打著旅遊的名義將小鎮「旅遊化」等短期行為給特色小鎮可持續發展埋下隱患，出現了一系列問題：

（1）特色小鎮產業特色不鮮明，產業不集聚，產業不「特」，「特」而不「強」，不能支撐特色小鎮的發展。導致特色小鎮產業業態「脫實向虛」、產業主體「脫實向弱」、產業空間「脫實向空」等問題。

（2）土地利用粗放，土地利用不集約，城鎮功能不集中，簡單追求規模大、面積大。居民參與不夠，對小鎮的身份認同度、歸屬感不高。特色小鎮的重要特徵是「小而精」，關鍵是做強特色和提升品質。

（3）定位不明確，特色不明顯，形態不優美，同質化嚴重。脫離當地的文化底蘊、歷史文脈、自然景觀，與當地文化、要素資源、產業基礎的結合不足，導致小鎮形態不優美，缺乏原鄉原味、引人入勝的獨立性。

(4) 特色小鎮背離了經濟轉型、區域協調發展內在要求的發展初衷。忽視了特色小鎮發展的應有條件，計劃總投資金額特別高、規劃面積遠超小鎮要求、投資方缺乏項目長期營運的經驗、出現了政府債務過高的風險。

(5) 將圈地與旅遊開發相結合，出現了房地產化傾向，在強調環境、文化、旅遊等等功能時卻忽視了產業和特色。存在大量「以小鎮之名、行房地產之實」等現象，存在將特色小鎮作為「拿地拿錢」的招牌和盲目跟風現象。

(6) 多集中在新興產業或旅遊文化產業小鎮項目。新興產業小鎮缺乏基礎，容易概念化，旅遊、文化小鎮則容易避重就輕，傾向於直接利用旅遊文化資源，而非結合產業深度開發。打著特色小鎮旗號，依託旅遊資源，搞房地產開發。

(7) 市場主體定位不準，市場機制的運用不夠，政府「赤膊上陣」，大包大攬、只管前期申報不管後期發展，將特色小鎮作為招商引資「風口」，出現將指標任務逐級下派傾向，忽視了對企業主體的培育，沒有放手引入社會力量和吸引社會資本。

(8) 追求特色小鎮的建設數量，忽視了質量。追求速度地建成特色小鎮，甚至盲目發展，「大幹快上」的苗頭在特色小鎮開發建設領域有所體現。

因此，發展特色小鎮需要站在經濟、政治、文化、社會、生態等前瞻性、全局性策略層面，以更寬闊的視野、精準的目標、清晰的路徑、務實的操作、深遠的效益為工作要求，探索中國特色小鎮的創新性發展。

2・特色小鎮的政策、主管部門

2.1 相關政策涉及部門廣、發布密集

由於特色小鎮抓住了時代的脈搏，從上到下引起了政府的廣泛關注及重視，中國國家層面發表了相應的多個指導文件，這些發表的政策分別由中國的國務院、國家發展和改革委員會、工業與資訊化部、財政部、（原）國土資源部、（原）環境保護部、住房和城鄉管理部、水利部、農業部、（原）林業部、（原）國家旅遊局、國家體育總局、國家中醫藥管理局等13個部委局單獨或聯合發表。此外，中國的國家發改委、住建部、財政部、（原）國家旅遊局、國家林業局、國家農業部、國家工業和資訊化部、國家中醫藥管理局等八大部委局積極鼓勵社會

力量參與到特色小鎮建設。涉及部門之廣、規格之高、密集程度如此重大，實屬前所未有。金融機構涉及國家開發銀行、建設銀行、農業銀行、光大銀行等，機構涉及中國企業聯合會、中國企業家協會、中國城鎮化促進會等。截至 2017 年底全國共發表特色小鎮相關政策 192 個，其中，國家層面共發表 27 個、省級政策 93 個、市級政策 72 個；共有 26 個省市區發表了特色小鎮相關政策，其中，浙江省最多，發表了 25 個政策。

中共中央、中國國務院《關於深入推進新型城鎮化建設的若干意見》明確提出加快發展特色小鎮後，國家有關部門開始大力推進相關工作。

其中住建部發表的政策文件最多，而中國（原）國家旅遊局並沒有單獨發表「特色小鎮」的政策。總之，一系列重要文件的發表，給特色小鎮建設注入了越來越多的新動力，同時也帶來了越來越多的新疑問。

2.2 主管部門多頭管理

主管行政機構出現多頭。除中國的住建部統籌推進特色小鎮建設外，體育總局、農業部、國家林業局結合自身相關領域及產業發佈小鎮政策，國家中醫藥管理局提出中醫藥文化小鎮；（原）國家旅遊局、國家林業局提出旅遊風情小鎮、森林小鎮；國家農業部提出農產品加工特色小鎮、農業特色互聯網小鎮；國家工業和資訊化部、財政部提出工業文化特色小鎮；住建部提出美麗宜居小鎮；國家發改委、住建部、財政部提出國家級特色小鎮等等；同時，各地政府、產業資本、房地產商等都開啟了小鎮發展模式。截至 2017 年，全中國 34 個省市自治區中，有 23 個地方政府啟動了特色小鎮培育創建工作，其中發改委牽頭的有 19 家，住建廳牽頭的有 4 家，僅北京、新疆、上海、河南、山西、貴州、青海、西藏 8 個省市區尚未啟動。

中國的特色小鎮創評開展以來，相關政策制定、指導檢查、國家級特色小鎮的覆核發佈等工作一直是中國住建部在牽頭開展，而《意見》中明確提出由國家發展改革委牽頭並增加（原）國土部、（原）環保部，意味著未來特色小鎮將更加注重生態環境的保護和土地的管控。《意見》提出的資源約束、生態約束，如何體現在特色小鎮的管理方面，是發改委、環境資源部、住建部、生態環境部在今後相當長一段時間內需要探索的問題。

基本申報條件存在分歧，給特色小鎮的申報和推進工作帶來了較大困擾。中國的國家體育總局、林業局、農業部的特色小鎮與住房和城鄉建設部、發展改革委、財政部倡導的特色小鎮有區別。創建制度、達標制度、檢查制度、淘汰制度都在探索之中。各地的特色小鎮的申請、維護、建設和可持續發展更需要制度環境、制度要求和制度建設。

建制鎮還是非建制鎮。發展改革委的相關通知明確特色小鎮分建制鎮和非建制鎮兩種，但住建部發佈的第一批特色小鎮全是建制鎮，第二批也要求是建制鎮。這說明了對於政府和市場的兩種力量在特色小鎮中的作用的不同認識。那麼今後特色小鎮的建設是市場起決定作用，還是政府的指導作用更大，在新時代的發展中，還是需要實踐檢驗。

3 · 特色小鎮與旅遊

3.1 中國的特色旅遊小鎮

旅遊小鎮作為特色小鎮當中的一大類，很多旅遊小鎮，集聚的是消費，集聚不了特色產業，而這些所謂的特色小鎮其實就是渡假小鎮，還到不了特色小鎮的層面。另外，有些小鎮把原本的產業基礎進行簡單升級，將類似於勞動密集型的產業裝到小鎮的概念裡，這種嫁接形式強調了產業，但缺乏特色，最終的成品缺乏競爭力和吸引力。

中國旅遊小鎮發展過程中缺乏旅遊規劃，許多旅遊小鎮沒有旅遊規劃，開發無序；許多規劃水平相對較低，缺乏操作性，項目雷同、缺少內涵。旅遊小鎮產業生存環境還有很大的提升空間，旅遊產業發展過程中還存在著行業準則不完善、市場機制不健全、功能配套不到位、融資管道缺乏多樣性、旅遊產業發展與當地居民利益衝突等諸多問題，產業生存環境依然面臨著諸多考驗。中國旅遊小鎮掠奪式開發給區域經濟、生態環境及傳統文化等方面帶來了諸多負面影響。中國城郊旅遊小鎮的開發還處於初期階段，開發層次還比較低。

2017 年，中國的國家發展改革委、（原）國土資源部、（原）環境保護部、住房和城鄉建設四部委發表《關於規範推進特色小鎮和特色小城鎮建設的若干意見》明確提出要堅持創新探索、因地制宜、產業建鎮、以人為本、市場主導的原則，提出「兩不能」：即不能把特色小鎮當成筐，什麼都往裡裝；不能盲目把產

業園區、旅遊景區、體育基地、美麗鄉村、田園綜合體以及行政建制鎮戴上特色小鎮「帽子」。提出「四嚴」：嚴防政府債務風險，儘可能避免政府舉債建設進而加重債務包袱；嚴控房地產化傾向，防範「假小鎮真地產」項目；嚴格節約集約用地，避免另起爐灶、大拆大建；嚴守生態保護紅線，禁止以特色小鎮和小城鎮建設名義破壞生態。

因此，需要對特色小鎮和特色小城鎮進行明確區分，更需要對「特色小鎮」和旅遊小鎮進行區分，克服眉毛鬍子一把抓的毛病，突破核心問題，正確規劃小鎮發展，正確發展產業，正確發展旅遊，「凱撒的歸凱撒，上帝的歸上帝」，為分類指導打下基礎。但是需要明確和強調的是，建設「特色小鎮」不是為了發展旅遊，是中國供給側改革的重要平臺，著力點要發展供給側小鎮經濟，旅遊並不是「特色小鎮」的必需品，過分強調，更像是畫蛇添足。

3.2 國外小鎮建設與旅遊發展啟示

1959 年開始的法國的鮮花小鎮評選是為了突出城市建設，提高小鎮居民的生活品質，用花草園藝來美化或改善市鎮面貌，保護自然環境，同時推進本地經濟發展。不想，最後意外收穫了旅遊。鮮花小鎮評獎級別有「一朵花」「兩朵花」「三朵花」「四朵花」。2014 年，法國一半的市鎮都加入鮮花城市競選的申請，其競選標準非常嚴格，評獎標準如下：

①小鎮的天然景色和植物遺產占 50%；

②當地政府為改善生活環境、保護環境衛生所做的工作占 30%；

③遊客增值度、教育發展、市民的參與和敏感度等，占 20%。

目前共有 227 座小鎮獲得四朵花的榮譽，1006 座三朵花小鎮，有 3200 多座二朵花和一朵花小鎮。這些鮮花小鎮在改變小鎮面貌，提高居民生活質量，發展經濟的同時，也帶了旅遊業的繁榮。所以，旅遊不是急功近利的事情，特色小鎮發展好了，環境好了，基礎設施公共服務上去了，何愁旅遊不發展呢？對於鮮花小鎮，旅遊是水到渠成的事情。

再舉出一個德國小鎮的例子。從世界看，德國歷史城鎮遺產保護成績顯著。遺產保護包含兩個方面：文物（紀念物）保護和文物維護。德國歷史城鎮作為文化遺產的一種類型予以保護，從對單體建築的保護，到老城區重建，對歷史城鎮

進行成片區的保護，從國家層面大力推動，聯邦、州、地方聯合參與，專家團隊全程諮詢，高質量實施了大量對歷史城鎮進行保護的項目。德國聯邦及各州都精心進行文物與歷史城市或歷史街區關係緊密的整體性文物保護，包括建築群、重要的街道、廣場及景緻、街區、歷史公園、歷史性生產設施等。德國的歷史城鎮數量可觀，美好的歷史城市景觀得到非常小心的保護傳承，並很好地協調了現代生活設施與傳統格局肌理、傳統建築之間的關係。2007 年，歐盟發表《萊比錫憲章》後，歷史城鎮復興對於地區與國家發展具有了更為重要的策略意義，也帶來了德國小鎮整體提升，自然而然的伴隨而來的是旅遊發展，吸引了世界各地的遊客。

英國創意小鎮、美國矽谷小鎮都是著眼於產業，當產業發展了，帶來一大批對於創意產業、科技創新創業的朝聖者，客觀上也促進了旅遊的發展。

總之，「凱撒的歸凱撒，上帝的歸上帝」，不必在意特色小鎮是不是為旅遊而生的，只要各個部門、各方行業、各個產業、各個城鎮做好了該做的事情，那麼旅遊自然就會跟進。

3.3 「特色小鎮」的旅遊發展建議

中國旅遊小鎮可細分為旅遊資源主導型、旅遊接待型、特殊行業依託型三類。我們對這三種類型分別進行敘述。

（1）資源主導型的旅遊「特色小鎮」

資源主導型旅遊小鎮包括自然資源主導型、歷史文化資源主導型、旅遊商品主導型，這是目前中國申請成功「特色小鎮」最多的一類，也是旅遊立業最本底的一類，文化傳統傳承、生態紅線、資源約束將是此類旅遊小鎮的關注重點。

因此，資源主導型旅遊小鎮的建設重點在於：

①營造獨具特色的空間景觀。充分考慮自然環境、地理條件因素，對應建設城鎮基礎設施，挖掘歷史文脈、民俗文化、風土人情，營造獨具特色的空間景觀，實現景觀本土化、景觀人性化、景觀主題化、景觀情境化和景觀生態化。

②打造協調統一的城鎮風貌。注重山系、水系、綠系和人文的協調統一，形成人與自然和諧相融的建築空間組織和多樣化、個性化的景觀風貌。

③建設生態宜居的城鄉空間形態。加強城鎮生態文明建設，優化投資環境，提升環境生產力，構建空間尺度緊湊開放、生產空間集約高效、生活空間舒適宜居的美麗城鎮。

（2）接待型的旅遊「特色小鎮」

旅遊接待型包括以餐飲和住宿為主導的旅遊小鎮，以旅遊地產為主導的城郊小鎮，這是中國打著旅遊的名號進行圈地和房地產開發、存在問題最多一類小鎮，也是《關於規範推進特色小鎮和特色小城鎮建設的若干意見》提出來的需要整頓的最大的一類。未來將有大批的此類小鎮經歷興衰的大浪淘洗，最後才能勝者為王。

對於這類「特色小鎮」，首先挖掘特色產業與休閒渡假、文化創意、體驗學習的關聯點，推進產業功能與旅遊功能的深度融合，開發產業性旅遊項目和產品，做強做優產業品牌，建成特色產業全產業鏈；其次推動產業與文化融合發展，深挖文化內涵，使文化符號價值、文化經營理念等向相關產業滲透，提升產業文化內涵和邊際效應，實現產品的「文化美學增值」，擴大文化消費，實現文化經濟價值；最後，構建以產城融合為導向的社區生活空間，實現生產空間和生活空間的高效連結，合理配置醫療、教育、養老、娛樂等公共服務資源，營造現代化宜居宜業環境，增強居民的身份認同度和社區歸屬感。

（3）特殊行業依託型的旅遊「特色小鎮」

這是中國最為重要的一類小鎮，但是也是和旅遊關係似乎最不明顯的一類，「小城鎮、大承載」，承載著最多功能和希望的小鎮，特色產業、優勢產業的培育，透過產業的聚集和帶動效應，既能與區域結合，也推進城鎮化和產業發展。隨著產業的發展，旅遊的形成是自然而然、水到渠成的。

因此對於這類特色小鎮要因地制宜推動產業做特做強，科學定位產業發展方向。大城市周邊具有區位優勢的衛星城，要主動接受中心城市的輻射和產業轉移，重點培育成為休閒旅遊的專業特色鎮；遠離中心城市的小城鎮，加強基礎設施和公共服務建設和融合發展，分區、分類打造「生產、生活、生態」融合的美麗小鎮，營造獨具特色的空間景觀，打造協調統一的城鎮風貌，建設生態宜居的城鄉空間形態，將特色小鎮打造成為綠色發展的排頭兵。

總之，對於「特色小鎮」來說，2016 年是啟蒙年，2017 年是探索發展年，而 2018 年是矯正年，是由策略規劃向落地實踐推進的關鍵一年。但是對於旅遊來講，無論是 2016、2017、2018 年，還是未來的很長時間，發展旅遊幸福產業、建設旅遊強國，實現中國夢都是要勇往直前的！讓「特色小鎮」去做「特色」和「小鎮」吧！讓我們去做好旅遊吧！

城市有機更新與旅遊發展的共建共享

目前「世界遺產」「保護和延續城市文脈」熱方興未艾，「假日經濟」「休閒旅遊」持續升溫。在「城市有機更新」理論的基礎上，「城市有機更新」如何協調「文化遺產」與「旅遊」發展，如何協調「遺產保護」和「旅遊開發」，透過整體的城市更新規劃和環境藝術設計使得在「文化遺產實現保護」「延續傳統文化」「留下鄉愁」的基礎上實現可持續旅遊開發策略的目的，成為一個重要的課題。

1‧城市有機更新與旅遊

1.1 城市有機更新理論

「城市有機更新」是指採取適當規模、尺度，改造的過程更好地權衡當前和未來，更凸顯以人為本，提高規劃和設計質量，並保證城區完整性的更新模式。城市更新最早起源於「二戰」後歐美各國對不良住宅區的改造，隨後擴展至城市其他功能地區的改造，以改善舊的城市中心衰退現象，恢復城市生機。

20 世紀 80 年代，中國著名建築學家吳良鏞就提出城市「有機更新」的理論構想，即城市是一個生長的「有機體」，透過自身的「新陳代謝」來實現可持續發展。21 世紀初，吳良鏞再次提出「積極保護、整體創造」的觀點，將遺產保護與建設發展統一起來，不僅要保護文化遺產的原有風範，還要使新建築具有時代風貌。今天的城市更新是可持續的有機更新，是城市的動態更新，既涉及到物質性的更新，也涉及到非物質性的更新。城市的有機更新既是機遇更是挑戰。

1.2 城市有機更新與旅遊

城市有機更新是一種城市化，旅遊在其中造成重要的作用。城市化的有機更新使得旅遊和休閒成為城市人的生活方式。城市更新可以實現城市旅遊發展，是城市的理想、藝術和價值的體現。適度的利用是最好的、最有效的保護方法，旅遊就是適度的城市保護。城市有機更新特別強調城市的合理利用問題，這裡的利用就包括旅遊，處理好更新、保護、利用，結合旅遊開發，將城市歷史文化「找出來、保下來、用起來」，增添城市歷史特色和文化內涵。

城市有機更新按照「傳承歷史、延續文脈」的思路，深入挖掘保護城區的自然景觀和人文景觀、著手展開恢復和重建工作，充分展示城市歷史文化要素。城市更新有助於改善城市綜合生活品質。城市更新要與改善民生相結合，而衡量城市居民生活品質的重要指標就是旅遊和休閒。

2・城市有機更新與文化旅遊

2.1 城市有機更新以文化為引領，促進城市旅遊發展

旅遊大都市往往也是文化大都市，倫敦、巴黎、東京、紐約、巴塞隆納既是獨一無二的世界文化城市，也是世界著名的旅遊城市。美國知名學者劉易斯·芒福德（L. Mumford）曾說城市是文化的容器，城市文化歸根到底是人類文化的高級體現。沙裡寧說「城市是一本開啟著的書，從中可以讀到理想和抱負」。文化是一座城市的「根」與「魂」。文化蘊涵了城市發展的根本動力。文化主導下的城市更新對於城市旅遊經濟的推動效果很顯著，對於城市經濟多樣化、解決工業衰退造成的城市經濟問題有著積極的作用。

城市有機更新在規劃上注重文化導向，體現文化品味：不僅注重整體文化氛圍，更注重歷史的碎片、文明的碎片；不僅注重保護歷史文化，更注重發展先進文化，科學解決老舊城區環境品質下降、空間秩序混亂、歷史文化遺產損毀等問題，促進建築物、街道立面、天際線、色彩和環境更加協調、優美。城市有機更新實現了保護城市歷史風貌、保留城市文化特色與改善居民的生活環境、發展旅遊經濟的一舉多得。

例如上海在城市快速發展的同時，也遭遇到文化傳承的挑戰。但上海發揮文化引領作用，提升城市內涵。上海的城市更新將藝術注入城市空間。透過發揮文

化引領作用，將上海飛機製造廠工廠改造成徐匯西岸藝術中心，舉辦城市藝術季；上海藝術化地提升了街道空間品質，開展成片保護歷史街區計劃，如田子坊，塑造城市特色風貌，使得城市有機更新成為打造城市文化旅遊的手段。上海外灘、田子坊和石庫門的更新案例探索出了城市旅遊的新模式。

2.2 歷史文化名城的有機更新與旅遊

近三十年來，中國中國大多數歷史文化名城都在「拆老城、建新城」中遭到不同程度的破壞，歷史文化名城留給人們的歷史和文化的記憶正愈來愈少。歷史文化名城的保護應該是建立在城市更新基礎上的一種去粗取精的再加工、再弘揚的過程，在有機更新中挖掘歷史資源、展示文化特色。在城市有機更新中充分利用好城市歷史文化遺產，增加城市的品格與地位，化腐朽為神奇，打造生活品質之城，回應居民和旅遊者懷舊審美體驗的文化需求、回應地方的文化特色，是城市更新中不可動搖的法則。城市有機更新要以歷史文化名城建設為著眼點，全面推進人文景觀的有機更新，推進城市的有機更新和旅遊發展。

廈門老城區的有機更新，利用漁港文化元素，再現沙坡尾歷史；啟動沙坡尾避風塢整體提升項目，美化提升沙坡尾形象。鷺江老劇場文化公園開展舊物早市、魚市學堂、老手藝展示等活動，喚醒市民對老廈門的記憶，點燃市民關注城市歷史的熱情。恢復原來的宗祠廣場風貌，呈現老廈門生活場景。城市有機更新打造了廈門歷史文化旅遊休閒點。

杭州是中國國務院首批命名的國家歷史文化名城、中國七大古都之一，歷史文化積澱十分深厚。杭州以城市「河道有機更新」推進「城市有機更新」，以此帶動河道兩側建築物的整治、歷史文化遺存的保護。以展示城市文脈為中心，推動京杭運河（杭州段）沿線濱水區活力再生型更新。更新中注重「修舊如舊、注重文化、以民為本、可持續發展」，實現城市水環境發展與風景區環境發展的良性互動，促進旅遊業、休閒業的可持續發展。杭州透過城市有機更新保護歷史、延續文脈，在推進城市化中當好歷史文化遺產的「薪火傳人」。杭州透過走城市有機更新道路，讓杭州天藍、水清、山青、花豔，透過旅遊做到既要「金山銀山」，又要「綠水青山」。

2.3 城市有機更新將文化歷史街區保護和旅遊景區建設相結合

隨著現代文化觀念對民俗、傳統文化的衝擊，市場經濟與商業化對文化的侵蝕，導致城市特色的消失和歷史文化環境的破壞。城市有機更新保護歷史文化風貌，有序開展城市老舊城區修補和更新提升，延續城市歷史文脈，保護城市歷史文化街區。城市裡的老商業區、歷史街區承載著地區的變遷印跡，注重特色保護的改造策略更有利於舊城持續有機的更新，更新的規劃設計尊重歷史和現狀，繼承城市在歷史上留存下來的各類資源和財富。城市有機更新能夠透過綜合保護手段來改善城市旅遊形象，並以此來發展文化旅遊。

例如開封市書店街與日本東京神田古書街齊名，位於開封市中心繁華的商業區，是世界兩大古街之一，是中國唯一一條以「書店」命名的街道，是保留開封古城歷史風貌的典型街道，也是唯一一條沒有進行大拆大建的歷史老街。書店街的歷史可追溯到北宋時期，《東京夢華錄》記載那裡是東京城裡最繁華的街市，沿襲有近 300 年的歷史。開封透過城市有機更新，把書店街建成了為旅遊者提供購物、餐飲、娛樂等活動場所的有特色的歷史文化街區。

開封市以大宋文化、古都歷史和人文底蘊為背景，以書籍、書畫、書房文化為主題，以書店街及相鄰、相連街巷為載體，以旅遊、休閒、購物、展示為業態，以明清建築為風格，將文化歷史街區保護和旅遊景區建設相結合，把書店街打造成高標準、高水平的特色歷史文化街區。將文化歷史街區保護和旅遊景區建設相結合，突出文化內涵，彰顯主題特色，同時將旅遊與休閒列入書店街建設目標，將書店街打造為特色歷史文化街區型旅遊商業區，滿足社區遊憩和城市旅遊的需求，以城市行銷和文化遺產的開發利用為特點，發展消費型文化產品，吸引了大量的遊客。

2.4 城市有機更新促進城市的遺址公園旅遊

遺址公園模式是針對遺址保護與利用提出的一種方法，將遺址保護與公園設計相結合，運用保護、修復、展示等一系列手法，對有效保護下來的遺址進行重新整合與再生，將已發掘或未發掘的遺址完整保存在公園範圍內，是目前中外對遺址進行保護、發掘、研究和展示的較好方法。遺址公園建設推動了旅遊業發展，增加了城市歷史文化旅遊品牌的競爭力。遺址公園是一種有效的城市有機更新方式，使社會公眾身臨其境，達到重溫歷史、增長知識、洗滌心靈的目的。像日本

的平城京遺址和義大利龐貝遺址，西安鐘鼓樓、碑林、城牆，北京皇城根遺址公園中的部分城牆、城門遺址、明城牆遺址公園部分城牆遺址和元大都遺址公園中北城垣，羅馬部分城牆、輸水管道、道路等遺址均採用此種方式保護。遺址公園貼近城市生活，有利於化解遺址保護與城市發展的矛盾，也為城市的旅遊提供了方便。

例如嘉興市內現存唯一一處古城遺蹟子城，是嘉興城市歷史的見證，無可替代的重要歷史景觀符號，體現了嘉興歷史文化積澱與城市形成的載體，見證了嘉興1780多年的城市歷史文脈。嘉興透過城市有機更新，採用遺址保護的理論和方法進行保護利用，建成了子城遺址公園，真實而充分地展示從宋元以來嘉興的歷史文化進程，子城城市遺址公園把區域內的其他文物古蹟、遺蹟遺址、民居、宗教建築及園林等展示歷史文化的各類標誌物在空間上有機組織起來，打造以子城為中心的歷史文化休閒核心區，成為城市旅遊的一張重要的名片。

3・城市有機更新打造城市的旅遊文化中心和地標

美國的巴爾的摩，早期開發把工廠當中的設備都留下來，後來作為旅遊的文化資本。西班牙北部城市畢爾包，20世紀50年代從生活城市變成冶金工業基地，20世紀90年代開始城市轉型，把一個冶金工業基地轉變為文化旅遊的地標，現在該城市正努力成為歐洲的文化旅遊和商務旅遊中心。德國漢堡2003年開始了跨易北河的發展規劃，把兩岸縫合，把城市的空間和整個景觀的開發、產業開發結合在一起，在原來的倉庫基礎上建造易北音樂廳，花8億歐元改建一個歷史建築，成為德國北部的文化旅遊地標。

芝加哥市是美國中西部地區的中心城市，製造業基地，中西部地區最大的金融、商業、交通中心。城市起源和發展與水有著密切的聯繫，為五大湖地區最大的湖港。芝加哥透過1909年勃南的「芝加哥規劃」對密西根湖湖濱地區有機更新的保護與發展，對湖濱地區進行精緻的建設規劃，將湖濱地區從鐵路、倉庫、工業手中「奪」回來，作為城市永遠的公共空間，對推動芝加哥的有機更新造成了重要的作用。在「芝加哥有機更新規劃」推動下，《湖濱保護與發展條例》《湖濱地區發展規劃》及芝加哥市中心走廊的《城市設計大綱》等陸續發表。經過一個世紀的發展，芝加哥湖濱區不僅成為全市的公共活動中心、文化娛樂中心，更成為全世界聞名的旅遊勝地、展覽會議中心。改建後的海軍碼頭每年吸引的遊客

數量超過 700 萬，麥考密克展覽中心已發展成全美最大的會議展覽中心，博物館區更是聚集了世界級的文化藝術機構，包括自然博物館、天文館、水族館、美術館等。芝加哥廢棄的布盧明代爾鐵路線將變成空中花園，芝加哥已一改過去重工業城市的形象，成為美國金融、會展及旅遊的中心城市。

4 · 城市有機更新促進旅遊的共建和共享

在城市有機更新的過程中，透過基礎設施的完善、社區生態環境的提升，推動城區居民主動參與、傳承歷史文脈，注重社會多元協同，有序、共建、共治、共享，共同打造城市更新的社會共同體，這樣的有機更新才是「鮮活」的，這樣的「城市有機更新」才能實現生態、社會、經濟三個效益的最大化、最優化，才能透過旅遊使得城市的文化遺產成為「人人共享」的城市。在共建中共享、在共享中共建，推進城市有機更新，提升城市生活品質。

第八篇 旅遊新業態

▌全球背景下的中國醫療旅遊發展

一方面，全球老齡化、環境汙染、高壓力、退行性疾病不斷增加、難以獲得高質量健康護理服務、健康護理成本上漲、就醫等待時間長，另一方面，旅遊更為便利、財富水平提高、優質醫院增多、生活品質的追求等推動了醫療旅遊業的發展。越來越多的人不遠萬里到醫療旅遊目的地求醫問藥。全球目前已有 100 多個國家和地區開展醫療旅遊的服務項目。

1・醫療旅遊概述

1.1 概念和分類

所謂醫療旅遊，英文一般翻譯為 medical tourism、health tourism、surgical tourism 等，世界旅遊組織將醫療旅遊定義為「以醫療護理、疾病與健康、康復與休養為主題的旅遊服務」，具有附加價值高且低汙染的特點。

從醫療、旅遊產業融合角度講，遊客去異地進行醫治、康養、美容和預防等為主要目的而產生的食、住、遊等旅遊活動，統稱為醫療旅遊。其涵蓋範圍小到美容整形，大到重症手術，人們可在求醫同時體驗異國風情、文化等。

從定義來看，醫療旅遊是以醫療管理、疾病和健康、康復治療以及撫慰心靈為目的的旅遊。其中，狹義的醫療旅遊是指，一切有利於遊客健康的旅遊活動，旨在提供旅遊保健、預防疾病、急救護理、康復、美容以及療養等服務的同時，讓旅遊者親近大自然、開闊眼界、強身健體、愉悅身心。廣義的醫療旅遊是指，一種可持續的旅遊發展理念，強調透過旅遊發展，在滿足遊客身心健康的同時，促進醫療旅遊的自然環境、社會環境的改善和居民身心健康。

從分類上來講，國外學者對醫療旅遊的分類還沒有統一的觀點。亨德森（Henderson）把醫療旅遊分三類，即溫泉浴、選擇性治療與醫療旅遊。蜜莉卡和卡爾（Milica & Karla）則直接把醫療旅遊分成侵入性手術治療、醫療體檢與診斷和醫學生活方式三類。凱撒（Kesar），奧利弗（Oliver）將克羅埃西亞的醫療旅遊分為療養（醫院）旅遊、溫泉（海水）旅遊、健康旅遊、醫療旅遊四類。

阿特金森（Atkinson）等則根據在地域上的出境、入境對醫療旅遊進行了劃分。根據目前國際上一些醫療旅遊強國的醫療旅遊企業或機構涉及的醫療旅遊項目可以發現，蜜莉卡和卡爾（Milica & Karla）的分類方法更適合目前醫療旅遊業的實際情況。

目前中國中國，一種是按照市場上將醫療旅遊分為三類：一是休假式的旅遊，透過放鬆身心、調理飲食等達到療養目的。二是醫療美容、整形等；三是以治病為主，借助國外的儀器設備治療疑難雜症或進行手術。還有一種是從產業和產品角度也分為三大類型：醫療集群、醫療旅遊產品和醫療旅遊產業。

目前，中外對醫療旅遊的定義和分類尚未形成統一定義和達成一致共識。

1.2 發展歷史

醫療旅遊的歷史可以追溯到幾千年前，古希臘朝聖者和病人從地中海周邊各地聚集到埃及道魯斯的醫神愛斯累普的聖殿；中國古人的泉石膏肓煙霞痼疾的成語，寄情予山水旅遊，說明疾病與景觀的密不可分；羅馬統治時的英國，病人們從神殿裡的溫泉中取泉水喝，在尼斯溫泉城洗浴理療；從 18 世紀開始，富有的歐洲人從德國旅行到尼羅河區域的溫泉療養，這些都是醫療旅遊。

20 世紀中葉，美國等西方發達國家的公民因本國醫療費昂貴，手術排期時間長，從而選擇去價格低，並具有優秀醫療水平的亞洲國家醫療旅行。亞洲國家還有舒適的療養環境，因而成為醫療旅遊的新目的地。到了上世紀 80 年代，國際醫療旅遊產業在哥斯大黎加、巴西等拉美國家蓬勃發展，這些市場以低廉高質的醫療服務吸引了一批歐美顧客。最早的醫療旅遊是從健康旅遊的研究中派生出來的，當時的拉丁美洲國家以價格相對便宜的牙科、整形等服務吸引歐美病人南下。醫療旅遊從發達國家起步，吸引大批的國際患者，到發達國家與發展中國家來看病。當代國際醫療旅遊起源於 1989 年。那一年歐洲有將近 3 萬義大利人、英國人和西班牙人，到法國去治病旅遊，從此開啟人類歷史上，或者是醫學史上醫療旅遊的新篇章。

國際醫療旅遊市場演變經歷三個階段：最初是發達國家擁有先進的醫療技術和水平，因而吸引了醫療落後的其他國家的富有醫療旅遊者前往就醫旅遊；第二階段是隨著發展中國家醫療技術水平的提升和其對傳統醫療技術的挖掘，加上相

對低的醫療費用，吸引了許多發達國家遊客前往就醫；第三個階段是發達國家與發展中國家的醫療旅遊者相互流動。目前正是處於第三階段。

1.3 市場概述

全球醫療旅遊人數已經上升到每年數百萬以上。精確的醫療旅遊人數很難確定，原因之一是各國對醫療旅遊的界定不同。有些國家的統計數據把僅僅去了下水療中心或在當地生了病的遊客都算在內。

「病人無國界」的數據顯示，2000 年世界醫療旅遊業的總產值不足百億美元，醫療旅遊市場正以每年 25% 的速度迅速擴張。2004 年這一行業在全球只有 400 億美元，到 2005 年已達到 200 億美元，到 2012 年，醫療旅遊業總產值已達到 1000 億美元。2013 年為 4386 億美元。其發展勢頭十分驚人。而全球醫療旅遊市場總體約 600 億美元，每年市場消費約為 210 億美元，年增長率為 20% 至 30%。

美國史丹佛研究調研數據顯示，全球醫療旅遊增速是旅遊業增速的兩倍；而世界衛生組織預計 2016 年會有 6785 億美元的產值，其中亞洲也有 1000 億美金以上的產值；聯合市場研究公司（Allied Market Research）估算，2016 年醫療旅遊行業價值為 610 億美元；醫療旅遊研究機構萊茵布韋森（Laing Buisson）猜想市場規模約 100 億～ 150 億美元，要小得多。

預計 2017 年，醫療旅遊者將達 1100 萬人次，占世界總旅遊人數的 3% ～ 4%；全球醫療旅遊收入將達 7000 億美元，占世界旅遊總收入的 16%，並以每年 20% 速度增長；保守猜想 2017 年市場份額 1000 億美元，以每年 25% 的速度增長。

美國市場研究諮詢機構透明市場研究（Transparency Market Research）公司報告稱，2013 ～ 2019 年，全球醫療旅遊業復合年均增長率將保持 17.9%。到 2019 年，全球醫療旅遊市場將由目前的 100 億升至 300 億美元。

而世界衛生組織（WHO）預測，至 2020 年，醫療健康相關服務業將成為全球最大產業，觀光休閒旅遊相關服務則位居第二，兩者相結合將占全球 GDP 的 22%。

無論從哪個角度，醫療旅遊都已成長為全球增長最快的一個新興行業。

2‧世界醫療旅遊

經過 30 年發展，放眼世界，醫療旅遊甚至已在全球崛起。面對醫療旅遊的巨大經濟利益，一百多個國家發展醫療旅遊，以吸引那些富有但卻找不到適當治療、被迫過久等待或繳費昂貴的外國病人。上百萬病人因本國的醫療服務不全，轉而到泰國、馬來西亞、韓國甚至美國和英國求醫。「醫療旅遊」已變成越來越多的發達國家和發展中國家的選擇。而中國已成為醫療旅遊最主要的客源地之一。

2.1 醫療旅遊目的地

在全球一體化的今天，發達國家與發展中國家的醫療旅遊相互交叉發展，醫療旅遊患者來自不同的地域、種族、經濟社會，醫療旅遊項目包羅萬象，如腫瘤治療、試管嬰兒、醫療美容、健康療養、靈修養生等。每個醫療旅遊目的地都在因地制宜地開展適合自己旅遊資源的醫療旅遊產品，如瑞士羊胎素、泰國試管嬰兒心臟術及 SPA 療養、韓國整容、哥斯大黎加和匈牙利看牙、印度瑜伽療養等。全球醫療旅遊行業蓬勃發展，期刊 Medical Tourism Index 列出了全球 41 個最熱門的增值服務和高品質醫療目的地，包括印度、泰國、美國、日本、韓國、英國、德國、新加坡及瑞士等眾多國家。

從市場格局現狀來看，發達國家的醫療旅遊產業發展成熟，但最大的醫療旅遊國家是泰國和印度，泰國排全球第一，印度排全球第二。歐美國家依託醫療技術優勢，更專注於接收重症的轉診。亞洲國家將醫療旅遊上升到國家議程：日韓等國依託高水平服務和高性價比產品；南亞國家依託產品價格競爭力成為國際醫療旅遊的主要目的地。根據調查，中國 2017 年主要海外醫療旅遊目的地分別為：美國 49%，日本 21%，印度 13%，其他 17%。

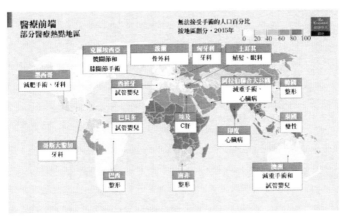

世界部分醫療旅遊景點

資料來源：Msdigo, Qunomedica；基思‧波拉德，LaingBuissin；瓦萊麗‧克魯克斯，西門菲莎大學；B.C. 阿麗吉爾，NP 雷卡爾，《全球病患接受手術情況：一項模擬研究》《刺胳針》，2015年；《經濟學人》。

世界各國的醫療旅遊景點

	特點	措施
美國	最受關注的健康醫療旅遊景點，高級族群的第一選擇，高度發達的醫療產業、全球最先進的醫療設備和診療技術、最好的醫療教育和醫學院。基因篩查體檢、以腫瘤治療為主的重症轉診、生育補助試管嬰兒，腫瘤新藥比中國早八年上市，患者五年存活率達66%。	美國政府對醫療旅遊採取市場化的政策，鼓勵私人醫院開展醫療旅遊，醫療旅遊是雙向的，既輸出，也輸入。

續表

	特點	措施
巴西	美容手術的中心之一、全球第二大整形市場。高品質服務和低廉價格。整體醫療名列前茅，醫院數量僅次於美國。聖保羅有全球最好的醫院，高科技的醫療器材，有醫術精湛、經驗豐富的醫生。	多數醫院得到了美國醫院評審聯合委員會的認證。
巴拿馬	曾被美國《國際生活》評為全球最佳養老地首位、全球最佳醫療國家第三。高水準醫療專業人士、高水準醫療保健品質、極具競爭力的價格優勢和獨具魅力的旅遊潛力吸引大量遊客，項目有整形、牙科、骨科、生育、減肥、癌症治療等。	政府極力推進醫療旅遊產業發展，醫學旅遊促進了經濟發展，旅遊業繁榮帶動勞動力市場，為近1500萬人解決了就業。
哥斯大黎加	受到北美青睞。以低廉的價格，高水準的醫療水準而著稱。接受牙科和整形手術。	政治局勢穩定，教育水準良好並且政策鼓勵外資投入。
墨西哥	世界醫療標準、最新、前端的醫療項目和技術，專業化醫療、費用低廉，氣候溫暖怡人、友好和氣的民俗促進醫療旅遊。美容減肥、牙科、整形外科、專業醫療、疾病預防、髖關節置換、器官和生育治療尤出色。	政府實行國際標準化、國際職略、醫療福利和醫療旅遊的市場化。
法國	醫療口碑好、品質高，有人道主義精神，就醫容易，價格不高，還是全球排名第一的旅遊景點。法國醫療旅遊將帶來20億歐元收入。法國醫療機構接待國外患者及國外知名人士不是最近才有的，對國際優質醫療的需求才是新現象。	法衛生部和外交部提交的調研報告促進發展醫療旅遊業務，創造就業職位。
德國	世界一流體檢及微創手術系統、緊跟時代的治療形式、全新的療養理念，使350多座礦泉浴場與療養勝地完成由傳統療養機構向現代化健康中心升級，成為疾病預防由傳統療養機構向現代化健康中心升級，成為疾病預防與治療的極佳地。擅長眼科、糖尿病、心血管疾病、腫瘤、運動損傷等疾病的治療與康復。成熟的接待流程，近10%的健康中心從事國際醫療旅遊，費用低，「幹細胞抗衰老之旅」很有名。	德國家旅遊局將2011年設為「德國健康與健美之旅」主題年。在全世界推廣德國「舒適之國」形象，歡迎亞太患者就醫，提供醫療簽證，在簽證申請、翻譯服務等方面提供便利。
英國	全球公認的領先醫療水準，頂級的私人醫院和高品質的醫療水準，無障礙的語言交流，領先的醫療設備和高水準的從業人員，絕佳的購物和旅遊之地，具有絕對的醫療旅遊優勢和地位。有肝移植、抗衰老、減肥手術、癌症治療、心臟病、慢性病治療等優勢項目。	政府支持醫療旅遊的市場化，鼓勵私人投資醫療旅遊，醫療旅遊消費在市場佔有率上領先。
瑞士	抗衰老療養，「瑞士全器官精華素抗衰老之旅」羊胎素、活細胞注射抗衰老等為特色項目，瑞士的醫療制度十分有規範。	設有「國際事務辦公室」，滿足自付費者需求。
匈牙利	享受人性化醫療服務和完善的醫療保險體系，具有醫療旅行機構，並擁有專業高水準的牙醫。在匈牙利鑲牙便宜，街上到處都是牙醫診所。	匈牙利實行法定醫療保險，法律規定公民要參加醫療保險。

續表

	特點	措施
土耳其	便捷的醫療服務、相對低廉的醫療價格和充滿陽光的旅遊勝地而成爲醫療旅遊者的選擇。溫泉療養是作爲旅遊景點的資源優勢。土耳其國內在46個城市的240處溫泉發展醫療旅遊市場，贏得很好聲譽。	政府大力發展溫泉療養和土耳其浴室旅遊市場，將其作爲2023年旅遊戰略內容，2023年醫療遊客將達200萬。計劃實行醫療免稅區，以吸引更多醫療旅遊者和國外投資。
以色列	奢華的住宿條件、地中海岸美麗、寧靜和獨特的氛圍及眾多名勝古蹟，成爲全球醫療旅遊、醫療保健最吸引人的地方，醫療保健、服務和療養體驗的醫療旅遊指數排名最高。腫瘤治療和心血管疾病、死海復健有名，醫療價格低，服務品質和醫師經驗一流。	以色列宣導生育。以色列是全球獨一無二提供試管嬰兒手術高額補助的國家。公立醫院甚至還可以免費。以色列爲此建立了多個國際患者中心。
泰國	專業醫療團隊、國際管理和培訓，國際（JCI）認證執業醫師；全球先進、專業的技術設備；人性化、個性化定製，全程服務；CP 值高，有「第三世界的價格、第一世界的享受」美譽。試管嬰兒、整形美容及變性手術。全世界接待醫療旅遊者最多、賺取外匯最多的國家。	始於1997年，自2004年起，實施五年國家計畫，泰國政府衛生部門率領，組合醫療服務、健康保健服務、傳統草藥產業三領域，力推泰國成爲「亞洲健康旅遊中心」。
印度	充分挖掘民族傳統醫學優勢，以其傳統瑜珈等加上當地特色和優勢發展國際醫療旅遊。以良好的醫療條件、優質的醫療服務和低廉的醫療價格參與國際競爭。心臟手術和骨科知名，有「世界藥房」美譽。癌症仿製藥價格僅是歐美十分之一，仿製藥差價優勢，吸引全球患者。	印度赴海外推介當地的醫療旅遊；政府支援發展仿製藥品產業，形成了世界級別的產業競爭力，敢走向世界，去切一塊國際的大蛋糕。
新加坡	精密的醫療服務，被世界衛生組織列爲「亞洲擁有最佳醫療系統國家」，語言優勢強、健康檢查、尖端手術療程、癌症治療與各種專業護理的優秀醫療資源，先進的醫療技術、發達的旅遊業、豐富的溫泉和優美的海濱風光、都市風情及娛樂、購物，鼓勵發展醫療旅遊。	政府出台一系列政策和法規給予支持。
日本	優勢精密體檢、健康體檢等。先進的體檢技術和檢查設備。技術設備先進，在質子重離子治療、早期腫瘤、心腦血管、內分泌和消化道等方面獨特優勢。醫療CP 值高。抗癌體檢、醫療設備、醫生育質、五星級飯店式的體檢環境和服務，優質旅遊資源和服務。	透過「醫療簽證」等政策扶持，推出「醫療＋觀光」計畫，從醫療旅遊輸出國成爲輸入國，官方機構積極鼓勵推進外國人赴日治療和體檢，發放範圍廣泛的「醫療簽證」。
韓國	整形美容，醫美抗衰；手術CP 值高，品質高。有整形、美容支援中心，醫牙、整形外科和體格檢查。體檢與醫療環境優秀，包括全科體檢、營養、過敏、內科等，距離、價格及休閒購物環境等具有優勢。	國家鼓勵並發佈政策資金支援。

續表

	特點	措施
馬來西亞	將醫療、健康檢查與海濱觀光、度假結合起來，有利的匯率和當地穩定的經濟、政治局勢吸引旅遊者。建立了完備的醫療服務體系，提供全面的醫療服務包括牙科、整形、心臟手術等，費用低，人性化服務。	政府大力支持醫療旅遊，積極推動，提出「放鬆的時候，就是做健康檢查的最佳時機」的口號。
中東杜拜	修建衛生保健域，引進大批德國一流醫生。杜拜已經成為全球四大旅遊景點，2016年接待醫療遊客約32.7萬人次，同比增長9.5%，醫療旅遊市場總產值達3.8億美元。	2014年，杜拜宣佈推出醫療旅遊發展戰略，目標是發展地區醫療旅遊中心，並計劃到2020年吸引50萬醫療遊客。
約旦	先進的醫療體系，醫療服務便宜，全國GDP的7.5%花費在醫療服務方面。專攻女性不孕不育，是中東醫療旅遊主要景點。	約旦醫療戰略的主要目標是為所有人提供全面的醫療服務。政府鼓勵私人醫療機構在地方改善條件。
菲律賓	以低廉價格享受世界頂尖醫療服務，提供體檢、醫療、復健、療養和觀光等醫療服務的同時，為醫療旅遊者提供參與海邊的日光浴、沙浴、溫泉洗浴和高爾夫球等娛樂活動的便利。	私立醫院的國際醫療機構認證，已經成為招來高品質國際醫療旅遊者的重要手段。
南非	整形美容在世界醫療旅遊中占有重要位置。	政府保證每個南非人都有平等的保健、醫療的權利並資助醫療保健業。

2.2 啟示

（1）醫療旅遊發達國特色醫療旅遊產品品牌突出。如匈牙利的牙科醫療服務、瑞士的運動康復和心血管手術、韓國的整容整形等都是特色品牌。此外，醫療旅遊目的地基礎設施和旅遊接待設施都健全，醫療服務良好、知名度高。

（2）政府支持。醫療旅遊發達國家一般都有政府支持並有明確的國家策略。如泰國、印度、韓國、新加坡、馬來西亞、德國等都得到政府扶持。

（3）細分市場、差異化策略。根據消費者的需求動機和行為開發不同的醫療市場和醫療旅遊產品，並制定相應的價格策略吸引到大批遊客，形成核心競爭力。

（4）國際性、標準化。塑造良好的國際醫療旅遊形象，參與國際合作與國際 JCI（國際醫療衛生機構認證聯合委員會）認證，讓醫療旅遊的旅客放心就醫。

（5）有競爭力的服務。提高醫療服務水平，解決看病就醫的衛生、技術和服務問題，利用價格區間差形成了核心競爭力，在合理的價格差異內打造出更具有競爭力的服務。

3 · 中國醫療旅遊

3.1 現狀

　　醫療旅遊作為新興行業，自 2010 年在中國中國異軍突起。隨著中國經濟的發展，中國人們的生活水平和生活環境有了很大的改善，為中國醫療旅遊市場提供了物質條件。相對於醫療旅遊發達的國家，中國目前醫療旅遊市場「外熱內冷」。目前，中國還是醫療旅遊客源輸出國，其中國醫療旅遊市場尚在起步階段。中國醫療旅遊行業「走出去」的多，「引進來」的少。目前中國中國醫療旅遊 90% 以上是出境的，不少中國人在黃金週期間選擇前往美國、歐洲、日韓等國家和地區，接受「高檔醫療」和體檢服務。2016 年，60 多萬中國人到境外醫療旅遊，其中，大概 40% 是晚期腫瘤，1/4 是去體檢的，1/8 是去做整形美容，單單在 2017 年，中國本地去香港注射 HPV 疫苗的就超過 5 萬人。中國出境醫療旅遊尚處探索發展期。2017 年出現行業洗牌和兩極分化：一方面，輕醫療出境遊人數增加，價格進一步上漲。另一方面，大而全海外醫療機構「跑馬圈地」盲目擴張，服務質量下降而市場萎縮。總之，中國目前扮演的仍是醫療旅遊輸出國的角色。

　　中國醫療旅遊資源豐富，在發展醫療旅遊業方面具有獨特優勢，特別是中醫藥領域擁有傳統技術和廣闊市場。中醫醫療旅遊是非常有發展潛力的，同時是國家大力培育的策略性新興產業，其預防、休養、保健的養生理念，符合當前旅遊潮流，傳統的診療手段等醫療旅遊成本低廉、旅遊資源豐富、醫療技術水平較高等都是中國醫療旅遊的優勢所在，對外國友人們具有吸引力，有巨大發展空間。

　　中醫作為中國的特色醫療產品，是一些外國遊客來中國旅遊時的體驗項目，也被認為是發展中國中國醫療旅遊的富礦，但目前還很少見到專門為外國遊客提供的中國中國醫療旅遊產品。與一些國外客人日益關注中醫中藥的治療效果形成鮮明對比的，到中國接受醫療服務的外國遊客數量很少。在入境醫療旅遊方面，中國不僅大大落後於泰國、新加坡等東南亞國家，甚至還不如印度。中國醫療旅遊整體來說還處於起步階段，正處於成長期，分佈零散，多集中在療養方面，缺乏優質、完善、全程的醫療旅遊服務及支撐系統。

　　相對於醫療旅遊發達的國家，中國的醫療旅遊產業，主要分佈在醫療技術、設備先進或醫療保健資源豐富的地區，如北京、上海、廣州、珠海等城市。上海

建立了中國首家醫療旅遊行業園區——上海虹橋和閔行國家醫療園區，探索擴大國際市場，努力開發國際化、現代化和多元化的特色醫療保健服務；海南省以建設國際旅遊島為契機，打造健康島的服務品牌，國際醫療旅遊先行區已經成為海南新名片，2013 年，海南樂城成為中國第一個醫療旅遊先行先試區；2015 年，江蘇常州成為中國國務院特批的醫療旅遊先行先試區；2016 年，江西上饒成為中國國務院特批的醫療旅遊先行先試區。

現階段，醫療旅遊行業參與者主要包括三類：一類是線上醫療企業；另一類是傳統海外醫療機構；還有一類線上旅遊企業，如攜程、途牛等。

3.2 問題

中國醫療旅遊的問題分為境內和境外兩個層面。境內醫療旅遊阻礙主要是異地醫療的醫保報銷問題、高質量醫療機構供給不足、境外高水平醫生中國執業問題和先進醫療設備、藥品不足問題；對於境外醫療旅遊的遊客來說，主要是簽證便利性和時間限制境外遊客的醫療旅遊需求。問題可歸結為：

第一，醫療旅遊體系不規範。中國中國對醫療旅遊行業尚未有專業的法律規範的約束，缺乏統一的行業管理，相關行業監管力度不夠。在經濟利益的驅使下，已出現了爭搶客源、醫療資源等問題，擾亂市場，引發惡性競爭，對行業的健康發展帶來了很多負面影響。

第二，「醫旅合作」不暢。醫療旅遊跨醫療服務和旅遊兩個行業，旅遊業對醫療市場的開拓處在初級階段，旅行社與醫療資源缺乏對接，醫療機構不懂旅遊服務，旅遊行業也不懂醫療。缺少一批既懂醫療保健又懂旅遊的人才。

第三，尚未打造醫療旅遊品牌形象。中國醫療旅遊目前還處於起步階段，醫療旅遊產品並不豐富，欠缺醫療旅遊品牌形象，制約了中國醫療旅遊的發展，影響行業的國際吸引力。

第四，醫療旅遊環境尚待完善，機制、人才、監管阻礙中國國際醫療旅遊的發展。如中國醫療機構缺乏國際化認證，健康醫療旅遊專業化人才缺失。

第五，醫療旅遊沒有核心的競爭企業，僅在港澳地區有發展，大陸的大多數醫療旅遊企業還沒有充分發展，醫療旅遊企業分佈還較為分散，在頂層設計沒有落到實處。

第六，健康醫療市場有待培育，旅遊產品良莠不齊，醫療旅遊產品宣傳力度和方式不足，眾多健康醫療旅遊產品還是待字閨中無人識。

4・發展建議

4.1 開展醫療認證

積極開展 JCI 國際化認證工作。醫療國際認證是醫療旅遊者選擇的重要判斷標準。透過國際認證可增強旅遊患者的認同感，增強醫院參與國際醫療旅遊市場的競爭力。

4.2 提高國際化醫療服務水平和質量

隨著醫療技術的發展，未來全球醫療水平的差異化將會逐步減小，疾病治療類醫療旅遊的比重將會進一步提高，消費者對於醫療旅遊過程中的醫療服務水平、旅遊項目、旅遊服務將會更加重視。

4.3 以中醫藥技術開展醫療旅遊

以中醫藥和中醫技術吸引海外遊客前來中國就醫旅遊。中醫藥診療和慢病理療的養生旅遊模式，包括「治未病」和「藥膳」等有巨大發展空間。

4.4 以智慧醫療打造醫療旅遊

開展以大數據和人工智慧為代表的智慧醫療旅遊，以創新技術手段發力旅遊體驗和醫療相關的周邊服務。

4.5 「走出去、請進來」相結合，開展國際化合作

積極開展國際化醫療技術的交流與合作。現在約翰霍普金斯醫院、克里夫蘭醫學中心和匹茲堡大學醫學中心等美國醫院正在和中國本土醫院建立合資機構，拓寬中國醫療旅遊產品的國際市場。同時中國積極與海外相關醫療旅遊機構組織等交流合作，吸引更多的中國國際醫療旅遊消費者。

4.6 主動開拓國際客源市場

將中國特有的、傳統的、民族的精華資源，在國際客源市場上宣傳展示中國差異化醫療旅遊產品，開拓來華醫療旅遊的客源市場。將資源、產品、服務和文化緊密結合，吸引國際醫療旅遊者。

消費升級下的中國體育旅遊

1 · 體育旅遊概述

1.1 概念

體育旅遊的概念有很多，中國（原）國家旅遊局的定義是：體育旅遊是旅遊產業和體育產業深度融合的新興產業形態，是以體育運動為核心，以現場觀賽、參與體驗及參觀遊覽為主要形式，以滿足健康娛樂、旅遊休閒為目的，向大眾提供相關產品和服務的一系列經濟活動，涉及健身休閒、競賽表演、裝備製造、設施建設等業態。國外學術界通常用喬伊·斯坦德文（Joy Standeven）和保羅·德努普（Paul De Knop）的定義：主動或被動參與其中的，尤其是出於商業或非商業原因的非正式的或有組織的，需要離開居住和工作的地方去參與的所有形式的體育活動。

體育旅遊就是指以觀看、欣賞和參與各種體育活動為目的的旅行遊覽活動。

體育旅遊已經成為一個全球性的文化現象，是國民經濟發展新的增長點，是推動和促進旅遊業和全民健身的重要手段。體育旅遊從狹義上講是為滿足和適應旅遊者的各種體育需求，借助多種多樣的體育活動，使旅遊者的身心得到和諧發展，從而促進社會物質文明和精神文明，豐富社會文化生活的一種社會活動；從廣義上講是以各種體育活動為主的旅遊，即旅遊者在旅遊中所從事的各種身體娛樂、身體鍛鍊、體育競賽、體育康復及體育文化交流活動等與旅遊地、體育旅遊企業及社會之間關係的總和。體育旅遊是當前中國旅遊業發展的一項重要項目，並存在著巨大的市場。體育旅遊因其具有參與性、觀賞性、體驗性、健身性、娛樂性、資源可重複利用性而成為體驗經濟、服務經濟和低碳經濟時代的時尚寵兒。

產業角度來講：體育旅遊是體育和旅遊兩大產業交叉滲透而產生的以資源與環境為依託的綜合性經濟產業。體育旅遊產業鏈長，不僅包括直接從事體育旅遊產品生產、製造、行銷、消費的行業，也包括為體育旅遊活動提供支持、支撐和服務的行業。體育旅遊業上游產品涉及體育器材與設備生產、場地建設、體育旅遊資源保護規劃等，下游包括體育俱樂部、大型賽事組織、體育旅遊路線開發，上下游產業鏈涉及酒店、娛樂、休閒、餐飲、商業貿易、交通運輸、諮詢、郵電通訊、傳媒、網路、金融、保險、醫療、教育、建築、環保、教育培訓等幾十個行業，龐大的產業體系幾乎涉及到國民經濟的所有產業部門，並與第三產業之間有高度的關聯性。目前學術界對體育旅遊的概念沒有統一。

1.2 分類

國外一般根據體育旅遊的定義分成四大類：職業體育旅遊，業餘（大學）體育旅遊，戶外活動（打獵、釣魚、高爾夫），與體育有關的旅遊活動（參觀體育博物館、名人堂、參觀體育設施）。

中國中國的分類更加不統一：體育旅遊按旅遊者參與的目的劃分為參與、觀賞、競賽三大類型；按體育旅遊活動的場所劃分為陸地項目、水上項目、海灘項目、空中項目和冰雪項目；從資源角度根據體育旅遊特性劃分為大眾和極限體育旅遊資源兩大類；體育旅遊還可分為以探險、趣味、健身為主的參與性旅遊和以觀賞體育比賽、娛樂為主的觀賞性旅遊；從參與的目的出發，體育旅遊劃分為休閒類、刺激類、野戰類、體育節事類、觀賞類、競技類。

攜程將體育旅遊分為包括戶外活動、體育觀賽、體育競技、體育培訓四類，其中戶外活動包括徒步、騎行、潛水、滑雪、高空項目等；而體育觀賽指的是奧運、歐洲盃等賽事現場觀賽產品；體育競技產品指的是客人親自參與競技的產品，目前的代表產品有馬拉松；而體育培訓指的是擊劍課程、游泳課程、潛水考證等學習類旅遊產品。途牛將體育旅遊分為三類，包括以徒步、騎行為代表的戶外活動，以馬拉松為代表的體育參賽遊及奧運會和世界盃、歐洲盃等賽事的體育觀賽遊。

總之，體育旅遊的分類也很不統一。

1.3 發展概況

體育旅遊由來已久，最早是西元前的希臘奧林匹克運動會，運動員參賽者出行得獎，奧林匹克運動會可以吸引萬名來自希臘各地的觀眾；羅馬人則透過觀看角鬥士廝殺的方式把旅遊和體育緊密結合起來；中國古代有豐富多彩、種類非常齊全的體育活動，如古代球類活動：蹴鞠（足球）、擊鞠（馬球）、捶丸（高爾夫球）、木射、掌旋球、其他球戲；古代田徑、投石、舉石、馬術、游泳、滑冰、摔跤、舉重、抖空竹、射箭、投射、圍棋、象棋、相撲還有養生體育；季節性民俗體育包括春遊、放風箏、盪鞦韆、放紙鳶、龍舟競渡、登高、拔河、秧歌等多種多樣。宋徽宗趙佶曾為水球運動（宋稱「拋水」）寫過詩「擲球戲水爭遠近，流星一點耀波光」。

體育旅遊最先出現在西方旅遊業發達國家，現代意義上的體育旅遊起源於1857 年英國人成立的登山俱樂部，之後各國相繼效仿成立了許多相關俱樂部。20 世紀初期，國外的體育旅遊開始逐漸形成規模。20 世紀 60 年代以後，體育向高度競技化發展，同時，發達國家始構築服務全民體育場地設施體系，推進大眾性的體育休閒旅遊活動，出現體育國際性與大眾化趨勢。80 年代以後透過私人投資進行飯店、交通等旅遊基礎建設，極大地推動了體育旅遊業的快速發展。尤其是 20 世紀 90 年代後，國際大眾體育休閒和旅遊發展進入新時期，越來越多的國家把促進大眾體育和休閒作為目標，體育旅遊產業在全世界範圍內快速成長。

世界旅遊組織（WTO）和國際奧委會（IOC）從 1999 年就開始了體育旅遊方面的合作，還發表聯合聲明呼籲雙方加強合作，以謀求共同發展。世界旅遊組織（WTO）曾將 2004 年世界旅遊日的主題確定為「體育與旅遊：增進相互瞭解、文化與社會發展的動力」。體育在全球旅遊業扮演著越來越重要的角色，體育與旅遊形影相隨，謀求共同發展，滑雪、登山、漂流等活動不斷升溫，成為旅遊業重要的組成部分，逐漸發展成為很多國家與地區的重要產業和新的經濟增長點。

參與性體育休閒旅遊成為人們生活休閒的主要方式，休閒體育旅遊如攀岩、高山滑雪、探險、海上衝浪及高空彈跳等實現了旅遊與體育的完美結合，取得了持續快速發展，山地戶外、水上運動、冰雪運動和高爾夫運動占到整個運動休閒市場的 80%。在人們對大型的體育賽事（如奧運會、世界盃等）的關注下，觀

賞性體育休閒旅遊也成為體育旅遊的重要組成部分，奧運會、歐錦賽、亞洲盃、南美盃等重大體育賽事不僅是體育界的一個個亮點，更成為全球旅遊界關注的焦點並取得了蓬勃發展。體育休閒旅遊業的蓬勃發展為這些國家創造了巨額的收入，促進了其國家經濟的快速發展。

從全球看，體育旅遊在旅遊產業細分市場中增長最快。世界旅遊組織（WTO）2016 年報告顯示，體育旅遊年產值超 4500 億歐元（或達到 6000 億美元），當旅遊產業平均年增長率在 2% ～ 3% 浮動時，體育旅遊的年增長率將高達 14%。超過旅遊產業 4% ～ 5% 左右的整體增速，是全球旅遊市場中增長最快的旅遊方式。體育以及與體育相關的消遣娛樂活動在旅遊活動中所占的比重已達到 25% 以上，全球體育旅遊的收入占到了世界旅遊總收入的 32%。隨著世界旅遊的發展和休閒時代的到來，體育旅遊已逐漸成為一種時尚。

2・消費升級對旅遊的影響

2.1 消費升級

改革開放 40 年，中國大致經歷四次大的消費升級：第一次改革開放之初到 20 世紀 80 年代末，糧食和輕工業帶來第一波消費升級；第二次是 20 世紀 90 年代，以電子、鋼鐵、機械製造帶來物質生活硬體的消費升級；第三次 21 世紀的頭 10 年，汽車、房地產、交通、通訊、教育等基礎設施消費升級；第四次是進入新時代後，經濟由高速增長轉向高質量發展階段，伴隨著居民收入水平的不斷提高和消費結構的深刻變革，娛樂、文化、旅遊、體育、養老、醫療保健，包括運動、戶外、體育為代表的生活服務類消費升級。

中國國家統計局數據顯示，2018 年上半年最終消費支出對經濟增長的貢獻率達 78.5%，成為拉動經濟增長的第一引擎。中國經濟增長已經向消費驅動型轉變。根據經濟學家（Economist）智庫數據，2016 年中國年消費總額已突破 4 萬億美元，未來 10 年個人消費的增速還將保持 6% 以上，高於 GDP 增速，預計到 2030 年個人消費總額將比 2015 年高出 3 倍。

新一輪消費升級不僅體現在規模上，消費需求總量快速提升，而且體現在結構上不斷邁向高端。隨著消費經驗逐漸豐富，消費結果的滿足感提升，消費心態成熟，居民消費偏好從「越便宜越好」逐步轉向個性化、高端化、品牌化，消費

整體呈現出從注重量的滿足向追求質的提升：傳統的生存型、物質型消費開始讓位於發展型、服務型等新型消費，從「買溫飽」到「買發展」，消費結構升級，消費越來越多被注入精神核心，消費者更願意為體驗、環境、情感和服務買單，更願意為健康、娛樂付出相應溢價。新消費觀念、新消費模式闖入百姓日常生活，引領經濟轉型。城市消費水平較高，消費結構逐漸升級，公眾對體育旅遊的消費需求日益增長、不斷升級。從「吃住行」到「遊購娛」，再到「運健學」，體育旅遊成為新的消費熱點。

體育旅遊是市場經濟發展到一定階段的產物，屬於享受和發展型的消費行為。消費升級體現在體育上，即是對運動的專業性、品質感和個性化的需求更為突出和強烈。消費結構升級下，體育旅遊消費結構也在逐步升級。以消費新熱點、消費新模式為主要內容的消費升級，引領體育旅遊產業升級向高質量發展。中國的體育旅遊消費，正經歷從免費到付費，從專項到跨界，從大眾到小眾，從參與到體驗的升級過程，即從簡單的參與到深度的體驗。在體育旅遊領域裡體現得尤為明顯。

根據中國的文化與旅遊部《2018 年上半年旅遊經濟主要數據報告》顯示，上半年，中國中國旅遊人數 28.26 億人次，比上年同期增長 11.4%；中國中國旅遊收入 2.45 萬億元，比上年同期增長 12.5%；實現淨利潤 19.19 億元，同比增長 48%；休閒服務行業實現營收 650 億元，同比增長 26.95%；實現淨利潤 53 億元，同比增長 30.63%，保持著較高增速。從整體消費結構來看，目前包括旅遊、文化、體育等在內的服務消費已占到中國居民消費支出比重的 40% 以上。

消費升級的本質在於消費總福利的提升，消費升級主要由中產階級做貢獻。2017 年，對中國經濟影響巨大的是中產階級的崛起，而中產階級扮演著社會消費主力的角色。由 80 後、90 後甚至 00 後群體組成的新興中產階級群體習慣借貸消費，不再只存款。對中產階級消費來說，消費是一個尋求自我和個性化的過程。中國 14 億人口當中，大概 3 億～ 4 億是中產階級，用品質消費倒推中國中國行業打造品質，向出國旅遊、文化休閒、體育旅遊等更高層次發展。

但是儘管中國的消費升級在不斷推進，儘管包括戶外運動產業的體育旅遊等發展迅猛，但中國與歐美國家相比仍存在一定差距。例如根據美國權威雜誌《跑者世界》數據，體育跑者節儉型一生花費 14358 美元，普通型花費 56942 美元，奢華型消費 212872 美元；而中國對應的三個等級的跑者花費分別是 14100 元、

243000 元和 1101900 元人民幣，差距還是很大。據《北京晚報》報導，目前中國的戶外運動市場大概相當於歐美 20 世紀七八十年代水平。體育在美國旅遊業中的貢獻率為 21%。

2015 年底中國人均 GDP 剛超 8000 美金，人均乘飛機次數平均 0.5 次，旅遊的頻次人均不到 3 次，而美國搭機均值是 2.5 次，旅遊頻次為 6.9。美國露營地有 1.65 萬，歐洲有 2.5 萬，中國卻只有 100 多家，而日本有 1300 家。中國現在的水平相當於美國 20 世紀七八十年代水平，這意味著中國未來的旅遊、體育、體育旅遊在 3～5 年的時間內，有至少 5 倍以上的成長空間。根據中國相關部門的統計，到 2020 年，中國的體育旅遊總人數將達到 10 億人次，占旅遊總人數的 15%，體育旅遊總消費規模將突破 1 萬億元。

2.2 中國與世界各國的體育旅遊比較

各國體育旅遊與其消費水準比較

國家	體育旅遊概況	2017年人均 GDP（$）
美國	休閒、旅遊和職業體育非常發達，有包括四大職業聯賽等各種職業聯賽，也有諸如馬拉松、高爾夫球、賽車等體育比賽。每年1.4億以上人次參加戶外活動，占總人口比重超過48%，創造產值達7300億美元，就業610萬個。戶外休閒產業已成為拉動美國經濟發展的主要驅動力和保持續成長的產業之一，自2005年以來，戶外休閒產業年成長率大約為5%，體育產業產值是汽車產業的3倍，約5萬億。奧運會入境客人大概也是在20萬～30萬之間。	59501
英國	2011年全年旅遊收入達227億英鎊，其中體育休閒旅遊收入達130億英鎊，占57.3%，比上年增加13%。2012年倫敦奧運會帶來150億英鎊旅遊收入。每年參加高爾夫球旅遊人數高達300多萬人，各大知名足球場也是遊客不能錯過的地方，以一睹英超動旅比賽。	39735
法國	作為傳統旅遊大國，體育賽事加風景美食，挖掘出法國旅遊更大潛力。借歐洲杯助力旅遊業。夏慕尼小鎮2015環勃朗峰耐力賽（UTMB）吸引87個國家的7500名選手報名參賽。賽事為夏慕尼小鎮帶來多多遊客和各種戶外用品的消費。	39869
瑞士	「歐洲屋脊」瑞士將清新寧靜的自然環境與山地戶外運動休閒度假有機融合。建有200多個滑雪場，300多個設施完善的登山營地和約1500名經過專業訓練、經驗豐富的登山嚮導，每年接待滑雪旅遊的國外遊客高達1500多萬人，每年創匯就達70億美元左右；2012～2013年吸引中國遊客6萬多人次，增長25%。	80591

續表

國家	體育旅遊概況	2017年人均GDP（$）
德國	德國是歐洲戶外運動的最大消費國，有58％的德國人是活躍的戶外活動愛好者，年齡在25歲以下的人士是戶外用品最大的消費族群。每年都有多於200家旅行社積極組織自行車旅遊。	44550
義大利	以「足球工業」為主體的義大利，目前體育旅遊的年產值爲500億美元左右，超過汽車製造業和煙草業產值。	31984
西班牙	鬥牛、地中海陽光沙灘、體育賽事、持續成長的足球俱樂部收入、體育旅遊業收入及跑步運動的流行都是其成長動力，保持成長趨勢，產值占GDP 的2％以上。足球吸金最強，足球產業占GDP 的1％，彩券等周邊衍生產業迅速發展。巴賽隆納奧運會的巨大廣告效應帶動體育旅遊，奧運會入境客人30萬，旅遊外匯收入達30多億美元。目前旅遊收入僅次於法國位列全球第二。	28359
希臘	奧運會的發源地，每個都市都有屬於自己的體育場。2004希臘奧運會投入12億美元，許多志願者爲遊客服務，計程車司機接受禮儀訓練，對希臘國際形象起了至關重要作用。希臘與NBA 球員揚尼斯·安戴托昆波擔任希臘旅遊大使，依靠NBA 巨星邀請全世界觀衆訪問希臘。2018年迎來3200萬遊客。	18637
俄羅斯	2018年俄羅斯世界盃銷售超過250萬張門票，全世界數十億人觀看世界盃直播，創造了61億美元的總收入，約10萬人次的中國遊客到俄羅斯觀戰，在全球掀起了一輪體育旅遊熱潮。讓承辦此賽事的11個俄羅斯都市的經濟迅速發展。	10608
澳洲	2000年雪梨奧運會給澳洲帶來了大量遊客，比賽期間共接待國外旅遊者50多萬人次，旅遊外匯收入達42.7億美元。奧運會後，會議、會展、節事活動的能力大爲提升，多次舉辦大型活動，使世界各國人民的目光再次聚集在澳洲，爲澳洲體育旅遊的發展起到了宣傳作用。	55707
日本	積極開發具有滑雪特色的體育休閒旅遊項目，吸引大量國外遊客。在體育休閒旅遊發展中，水上運動與登山等在體育休閒旅遊項目中占主導，產值持續上升。積極承辦世界性體育賽事，如2019年橄欖球世界盃賽、2020年第32屆夏季奧運會、2021年世界老將運動會。賽事期間，大量遊客將前往觀看比賽並旅行觀光。	33010
韓國	韓國日本聯合舉辦2002年世界盃，分別創造出88億美元和245億美元產值，首爾奧運會入境旅遊人數約22萬，激發了體育旅遊的市場潛力。韓國設置文化體育旅遊部，協調、統籌、規劃和總管體育、旅遊和文化三大行業。	29891
中國	北京奧運會僅當年收入就高達45億美元。目前中國體育旅遊僅占旅遊行業總規模的5％（發展中國家25％），爲1700億人民幣。其中中國國內市場占比45％。	8643

在發達國家，體育旅遊已成為國家的支柱產業之一，體育休閒旅遊已具有成熟的規模，形成了巨大的市場。歐美休閒旅遊產品中有一半是和體育有關的，包括五大類體育休閒旅遊產品，包括冰雪運動、高爾夫、水上運動、山地戶外運動及以馬拉松為代表的路跑運動。各國將體育休閒旅遊作為一種高收入與產出的旅遊項目進行經營，並積極扶持體育休閒旅遊的發展。

目前中國體育旅遊收入僅占旅遊行業的 5%，而發達國家占 20%，旅遊產業總值達 4 萬億元。

2.3 借鑑和啟示

（1）政府支持、非營利組織多元參與體育旅遊。體育和旅遊主管部門合作，民間非營利組織參與，採用股份制等多種籌資方式使體育旅遊資源的開發主體實現多元化。社會組織成為體育賽事的發起者、規劃者和組織者，從組織體育旅遊賽事活動中獲得經濟和社會效益。

（2）突出中小企業在體育旅遊中的推動作用和市場主導作用。歐美發達國家，超過 90% 的體育旅遊設施都是由中小企業提供，這些小型、獨立、靈活的市場主體主導了大部分的旅遊市場，在促進產業結構完善或國家 GDP 增長中發揮著至關重要的作用。

（3）大力發展學校體育賽事和旅遊。挖掘學校體育賽事，開展體育旅遊。

（4）透過國家公園創造戶外運動機會。國家公園是美國人 1872 年首創的，目前全世界已有 100 多個國家設立了多達 1200 處風情各異、規模不等的國家公園。中國已經建立國家公園制度，學習借鑑世界各國國家公園發展戶外運動。

（5）特有的球類比賽聯賽。歐洲有足球聯賽，美國有美式橄欖球、棒球、籃球 NBA。借用他國經驗，中國開展其中國的球類聯賽觀賽制度，促進傳統體育項目旅遊的開發。

（6）體育、旅遊、會展和商業部門長期合作，重視體育旅遊市場化宣傳。體育部門和旅遊部門密切合作，運動部門和目的地市場組織融為一體。協調部門管理職能，對接商業會展，利用媒體推動體育旅遊，宣傳促銷招徠遊客。

（7）舉辦體育短期、長期、日常賽事。舉辦國際短期、長賽季、日常體育賽事是體育旅遊的根本。推動特定時段的長短期體育節事，引導和借勢形成體育旅遊市場規模。

（8）體育項目國際化和全球化。體育旅遊促進國際間的交流合作，透過體育和旅遊方式實現國際間的參賽選手個體和群體交流，推動體育運動的全球化發展。

（9）創意挖掘體育旅遊產品。歐美發達國家，經常可以看到買到製作精良的體育旅遊紀念品，景區自製的精美的體育旅遊紀念品，中國零學習體育旅遊商品創意開發。

（10）發揮消費升級在體育旅遊中的作用。制定適應消費升級的體育旅遊發展現狀的相關政策並予以引導和扶持，體育旅遊面向大眾，帶給國民健康體魄和愉悅的心靈，倡導健康快樂幸福的生活方式。

（11）以舉辦大型賽事為契機推動體育旅遊的發展。體育旅遊發展得益於大型體育賽事的湧現。透過舉辦大型體育賽事，以大型體育賽事為中心、以開發體育觀戰旅遊為重點的短期規劃促進體育旅遊。

3・消費升級下的體育旅遊

3.1 發展

中國國家體育總局發佈的《2014 年全民健身活動狀況調查公報》顯示，2014 年，人均體育消費水平從 2007 年的 593 元提高到 2014 年的 926 元，體育旅遊消費已得到越來越多人的認可。隨著消費升級，體育旅遊從 2015 年開始有明顯升溫態勢。中國（原）國家旅遊局統計數據顯示，2015 年中國體育旅遊實際完成投資額達 791 億元，占總旅遊投資額的 2.5%，投資增長率達 71.9%。

2016 年在中國國務院關於加快發展體育產業、旅遊業等一系列重要文件推動下，中國體育旅遊呈現出快速、持續發展的勢頭，每年增長速度達到 30% ～ 40%，目前中國中國旅遊者中以健身、康復、休閒旅遊為目的的旅遊人數已占總人數的 75%。

驢媽媽旅遊網的《2016 體育旅遊消費報告》顯示，中國體育旅遊市場逐年擴大。體育旅遊人群基本集中在 30 ～ 45 歲的中青年，以 80 後、90 後居多，其中 80 後占比最大，85% 是男性，男性更青睞馬拉松、足球、滑雪。而女性則更為關注馬拉松、滑雪和網球等項目。上海、廣州、北京、南京、杭州、大連等城市體育旅遊熱情最高。中國目前的體育旅遊集中在觀賽類、健身類、極限類三種，其中健身類遊客占 7 成，極限類占 2 成，觀賽類 1 成。觀賽遊出境遊熱銷，主要集中在歐美。其中，歐洲占 20%。世界盃、奧運會、英超、歐冠賽、亞冠賽、西甲、義甲和 NBA 等重大的盛會，吸引力更強。

目前中國各類城市舉辦的國際馬拉松賽事活動每年已經超過上百項；各類專項體育賽事活動，如汽車賽事的上海 F1 中國大獎賽、新疆的環塔（國際）拉力賽等也在發展中；具有中國和各地方濃郁特色的體育節事活動文化底蘊深厚、群眾參與性高、精彩紛呈，成為各地體育旅遊的盛事。

凱撒旅遊發表《出境體育旅遊消費市場白皮書》，預計 2020 年全球體育旅遊市場規模有望突破 4000 億美元。龐大的消費群體、不斷升級的消費需求以及以 2022 年北京冬奧會為代表的重大國際賽事資源，讓中國擁有世界獨一無二的體育旅遊發展沃土。目前中國體育旅遊收入僅占旅遊行業總規模的 5%（發達國家 25%），若體育旅遊達到 25%，則未來中國體育旅遊的規模可達 1 萬億人民幣。

3.2 存在的問題

（1）體育旅遊設施不完善。體育基礎設施水平相對薄弱，體育旅遊基礎設施投資因風險大而不足，建設滯後。如露營車和背包客露營地的規劃和建設滯後，供旅遊者運動和娛樂的設施不足，部分供山地車賽事使用的道路不足或保護不力而遭損害等問題比較突出。

（2）體育旅遊產品供給不足。體育旅遊產品開發不夠、設計開發滯後，產品結構單一、同一品種體育旅遊產品重複性開發，內容陳舊，多集中在體育類休閒旅遊產品，賽事旅遊相對不足。體育旅遊產品供給不足，不能完全滿足體育旅遊需求。

（3）體育旅遊服務發展滯後。體育旅遊服務質量不高、體育旅遊服務不完善、管理體制不夠健全、救援體系不完善等問題突出。中國體育服務業在體育旅遊的占比不到 20%，對比成熟的美國市場體育服務業占比 57%，差距較大。

（4）體育旅遊專業人才嚴重缺乏。缺少專業化體育旅遊人才，尤其缺乏既懂觀光旅遊管理，又具備體育旅遊專業管理知識的複合型人才。

（5）體育的職業化、市場化程度高，市場不成熟。體育職業化不夠，國際大賽較少，體育旅遊市場發育不全，整體發展還相對遲緩，發展體育旅遊的條件還不太成熟。中國中國體育旅遊還處在早期階段。

（6）市場化宣傳促銷工作滯後。體育旅遊行銷手段落後、合作聯繫少。體育旅遊認知度有待提升，人們對體育旅遊的認識程度仍較低。

3.3 發展措施

（1）整合體育旅遊資源，制定體育旅遊發展規劃，優化旅遊產業空間佈局，規劃先行。加強體育設施開放和各類體育旅遊公共服務設施建設。

（2）加大賽事的創新力度，強化特色，打造品牌。打造具有影響力的體育旅遊吸睛產品，充分挖掘體育旅遊經濟功能。

（3）加快體育與旅遊景區的融合和體育旅遊基地建設，拓展體育旅遊項目，延長遊客在地的停留時間，促進體育旅遊消費。

（4）積極培育市場主體，不斷開發體育旅遊產品，培育旅行社、俱樂部成為市場主體。

（5）改革投融資體制，構建順暢的體育旅遊產業融資管道，鼓勵多方發展體育旅遊，形成多元化的投資格局。

（6）實行人才發展策略，發展體育旅遊教育，完善體育旅遊智力支撐，提升體育旅遊項目認識度，建立適合體育旅遊產業發展的人力資源培養體系。

（7）推行國際化策略，強調並發展國際化體育旅遊，把有限的人、財、物集中起來，宣傳擴大國際知名度，吸引國際客源市場。

（8）增強民族自信和文化自信，打造傳統體育旅遊。

▌森林旅遊新業態之過去、現在和未來

2017 年 4 月，第 71 屆聯合國大會審議透過《聯合國森林策略規劃（2017-2030 年）》，其中，發展生態旅遊、森林景觀恢復作為重要的專題領域列入其中。森林在健身、保健、療養、醫療等方面的功效受到推崇，森林旅遊成為大眾旅遊的一種新時尚、新追求。目前，中國的森林旅遊業發展正迎來難得的機遇。高鐵和公路的大量修建，交通條件的改善，為森林旅遊的發展開闢了一條道路。人們還可以透過自駕遊的方式去遊覽森林風光、體驗生態之美。森林旅遊不僅是實踐「綠水青山就是金山銀山，冰天雪地也是金山銀山」的最佳途徑，還是建設生態文明、助推精準扶貧、促進林業轉型發展的重要舉措。聯合國的《策略規劃》對於中國方興未艾的森林旅遊具有重要的指導意義和導向作用。

1·相關概念

　　森林旅遊（Forest Recreation）是指在林區內依託森林風景資源發生的以旅遊為主要目的的多種形式的野遊活動，不管是直接利用森林還是間接以森林為背景都可稱之為森林旅遊（遊憩）或森林生態旅遊。森林旅遊有廣義狹義之分。狹義的森林旅遊是指人們在業餘時間，以森林為背景所進行的野營、野餐、登山、賞雪等各種遊憩活動；廣義的森林旅遊是指在森林中進行的各種活動，任何形式的野外遊憩。

　　森林旅遊是生態旅遊的主體，其發展有著廣闊的前景。森林旅遊與自然生態系統所具有的供給、調節、支持、文化四大功能都有關係。森林旅遊依託森林等自然資源開展的遊覽觀光、休閒娛樂、渡假體驗、健身養生、文化藝術等各種活動，實質是要充分發揮森林的多種功能，讓人們更便捷地享受到林區清新的空氣、迷人的風光、幽靜的環境和優質的生態食品，從而實現愉悅心情、陶冶情操、增長知識、促進健康等目的。

　　森林旅遊資源是以森林資源及森林生態環境資源為主體、其他自然景觀為依託、人文景觀為陪襯的、對旅遊者能產生吸引力的各種物質和因素的總和。它主要包括森林自然景觀資源（林景、山景、水景、氣象氣候景觀、古樹名木、奇花異草、珍稀動植物）、森林生態環境資源（環境空氣、地表水環境、天然外照射貫穿輻射水平、植物精氣、空氣負離子、空氣微生物、旅遊舒適期和土壤）、人文景觀資源（文物古蹟、民族風情、地方文化、藝術傳統）三大類。其載體主要有：森林公園、風景林場、植物園、生態公園、森林遊樂區、以森林為依託的野營地、森林浴場、自然保護區或類似的旅遊地等。

　　「森林旅遊地」根據國家林業局的定義，是指依託森林、濕地、荒漠和野生動植物資源，按規定程序設立，由林業主管部門指導、組織、監督並提供旅遊服務的森林公園、濕地公園、林業自然保護區、沙漠公園以及國有林場、野生動物園等。「國家級森林旅遊地」包括國家森林公園、國家濕地公園、國家沙漠公園以及林業系統國家級自然保護區。「省級森林旅遊地」包括省級森林公園、省級濕地公園以及林業系統省級自然保護區等。

2・中國的森林旅遊概述

1982 年，中國張家界森林公園的建立，標誌著中國森林旅遊業作為產業開始形成。

2.1 森林旅遊取得的成就

從 20 世紀 80 年代初起，林業部門先後開展了森林公園、濕地公園、沙漠公園的建設工作，其間還發展了一大批樹木園、野生動物園、林業觀光園等，這些自然區域是中國森林旅遊發展的主要載體。早期的森林旅遊產品基本是圍繞觀光遊覽打造的。現在，公眾已不再滿足於走馬看花式的旅遊，對大自然的興趣點和體驗需求越來越多樣化。到目前為止，全國以森林公園、濕地公園、沙漠公園為代表的各類森林旅遊地數量接近 9000 處，總面積約 150 萬平方公里，超過國土面積的 15%。森林公園、濕地公園和林業系統自然保護區是森林旅遊發展的主要載體，這三者的總數達 7181 處。其中，國家森林公園 828 處，國家濕地公園 836 處，林業系統國家級自然保護區 359 處。以湖南張家界、浙江千島湖、四川九寨溝、福建武夷山、湖北神農架等為代表的一大批森林旅遊地已經成為享譽海內外的旅遊勝地，並成為帶動區域經濟發展的龍頭。

2001 年，全中國森林旅遊遊客量突破 1 億人次，2011 年達到了 5 億人次，中國「十二五」全國森林旅遊遊客量總數達到 40 億人次，年增長 15.5%。2015年，全中國森林旅遊遊客量達 10.5 億人次，超過中國中國旅遊人數的 26%，創造社會綜合產值達 7800 億元。2016 年，全中國森林旅遊遊客量達 12 億人次，占中國中國旅遊總人數超過 27%，創造社會綜合產值 9500 億元。2017 年上半年，全中國森林旅遊遊客量近 7 億人次，同比增長 16.7%。猜想占全國旅遊總人數將突破 3%。

30 多年來，中國的森林旅遊業從無到有，從小到大，一直保持著加速發展的良好態勢。森林旅遊實現了從「砍樹」到「看樹」、從「賣山頭」到「賣生態」、從「賣木材」到「賣景觀」、從「把林產品運出去」到「把城鎮居民引進來」的歷史性轉變，不僅保護了生態，而且對促進貧困人口增收脫貧的作用也是十分巨大的。

　　森林旅遊實現了歷史性轉變，是繼經濟林產品種植與採集業、木材加工與木竹製品製造業之後，年產值將破萬億元的第三個林業支柱產業，已成為中國林業重要的朝陽產業、綠色產業和富民產業。森林旅遊綜合效益日益突顯，中國提高森林利用的科學性和多樣性，推動森林旅遊以觀光遊覽為主向觀光遊覽與森林體驗、森林養生、森林康養、文化教育、體育運動等多業態並重轉變。在市場需求牽引下，森林旅遊一批新業態應運而生，包括森林康養、森林體驗、森林養生、濕地旅遊、冰雪旅遊、沙漠旅遊以及生態露營、山地運動、叢林穿越、研學旅遊等。中國森林旅遊一直保持著高增長態勢，成為中國旅遊業發展的重要增長極。

　　中國的森林旅遊成為區域經濟支柱產業，森林旅遊有力地促進了國有林區和國有林場的轉型發展；透過發展森林旅遊，地域特色文化得到了更好的保護和傳承；森林旅遊在改善當地居民精神文化生活中發揮突出作用，在教育、體驗、養生等方面的功能得到充分發揮；在森林旅遊產品開發、品牌建設、市場行銷和休閒旅遊服務等方面成效顯著。

2.2 森林旅遊與扶貧

　　發展森林旅遊對促進貧困人口脫貧具有天然的地緣優勢。中國大部分貧困地區位於大山區、大林區，通常這些區域的森林等自然資源具備種類多、品位高、規模大、原真性好等優勢，發展森林旅遊的潛力十分巨大。截至 2015 年，全中國 832 個貧困縣（含貧困片區縣）中，有 415 個貧困縣分佈有 537 處國家森林公園、國家濕地公園和林業系統國家級自然保護區，約占全中國貧困縣總數的 50%。森林旅遊具有就業門檻低、產業鏈條長、就業容量大、輻射帶動面寬等優勢，周邊百姓不離鄉土就能找到合適的工作，以就業、開展個人經營、發展種養殖、資源出租、入股經營等途徑實現增收。林區貧困人口充分利用森林旅遊資源，自主開發經營農家樂餐飲住宿、特色紀念品加工銷售以及各類休閒娛樂項目，不僅豐富了森林旅遊產業內容，延長了森林旅遊產業鏈條，而且增加了收入。統計顯示，目前全中國依託森林旅遊實現增收的建檔立卡貧困人口約 35 萬戶、110 萬人，年戶均增收 3500 元。助推精準扶貧是中國「十三五」時期全國森林旅遊行業管理的重要內容。

2.3 政府的工作

2014 年，中國國家林業局印發了《全國森林等自然資源旅遊發展規劃綱要（2013 ～ 2020 年）》，要求在森林旅遊開發中，始終堅持「保護優先、適度開發」和「開發服從保護」的原則，把開發活動嚴格控制在生態承載力範圍以內。

2016 年 1 月，中國國家林業局印發《全國城郊森林公園發展規劃（2016 ～ 2025 年）》。

2016 年 2 月，中國國家林業局森林公園管理辦公室下發《關於啟動全國森林體驗基地和全國森林養生基地建設試點的通知》，確定把森林體驗和森林養生作為今後一個時期森林旅遊發展的重要方向，並確定了第一批全國森林體驗和森林養生基地建設試點單位。

2016 年 4 月，中國國家林業局下發《關於省級以下森林公園審批有關事項的通知》。

2016 年 4 月，中國國家林業局印發《中國生態文化發展綱要（2016 ～ 2020 年）》，要求到 2020 年，全中國森林公園總數由 2015 年的 3000 處增加至 4400 處，建設 76 個國家濕地保護與合理開發利用、濕地生態文化服務體系建設示範區，擴建一批國家沙漠公園，初步建立起國家沙漠公園網絡體系等。

2016 年 8 月，66 處試點國家濕地公園透過中國國家林業局驗收，正式成為「國家濕地公園」。

2017 年，中國國家林業局印發《關於印發〈全國森林旅遊示範市縣申報命名管理辦法〉的通知》。

2017 年 1 月，中國國家林業局發表《關於推進森林體驗和森林養生發展的通知》指出在開展一般性休閒遊憩活動的同時，為人們提供各有側重的森林養生服務，特別是要結合中老年人的多樣化養生需求，構建集吃、住、行、遊、娛和文化、體育、保健、醫療等於一體的森林養生體系，使良好的森林生態環境真正成為人們的養生天堂。

2016 年中國國家林業局的全國森林體驗基地和全國森林養生基地建設試點，落實國家森林公園首批中央投資 3.35 億元，新建國家級森林公園 21 處，並首次與中國中國商業銀行組建 1000 億元投資基金。

中國國家林業局以加強頂層設計統領森林旅遊行業管理，不斷釋放森林旅遊生產力。深度上，提高森林等自然資源利用的科學性和多樣性，推動森林旅遊從以觀光遊覽為主向觀光遊覽與森林體驗、森林養生、森林康養、文化教育、體育運動、濕地旅遊、冰雪旅遊、沙漠旅遊以及生態露營、山地運動、叢林穿越、研學旅遊等一大批森林旅遊新業態等多業態並重轉變；在大健康建設背景下，打造森林保健、森林醫療、森林療養、森林康復等在內的森林養生產品體系作為新時期森林旅遊工作重點，最大限度地發揮森林在維護和促進公眾健康中的作用。廣度上，全面提升森林旅遊地的基礎服務設施條件，提高森林旅遊地的產品供給能力及社會影響力，推動森林旅遊從局部熱絡向整體繁榮轉變。中國國家林業局還鼓勵社會資本進入，加快森林旅遊地的基礎服務設施建設，並逐步拓展森林在教育、體驗、養生等方面的多功能利用空間，以更好地滿足公眾的森林旅遊需求。

2.4 問題

森林旅遊業取得了可喜的成績，但也存在很多矛盾和問題：

一是需求與供給的矛盾。森林旅遊的需求越來越高，但森林旅遊產品的有效供給顯著不足。能真正將森林旅遊的精髓挖掘出來的旅遊地還不多。

二是旅遊開發與生態環境保護之間的矛盾。處理保護與利用的關係不到位。森林旅遊面臨粗放開發和盲目利用，重開發、輕保護、輕管理之路已走入「死胡同」，平衡生態效益和社會效益，做好開發與保護的平衡，成為迫切需要破解的難題。不能竭澤而漁也不能因噎廢食，藉保護之名無所作為和藉利用之名急功近利的問題同時存在。

三是森林旅遊發展不平衡，不到 5% 的森林旅遊地支撐了森林旅遊的「半壁江山」，大部分「養在深閨人未識」，一小部分森林旅遊地經常為節假日人滿為患發愁，景區不堪重負。森林風景資源的利用效率很低。

四是當前中國「森林旅遊」在國家相關策略實施中還缺乏應有的地位。國家扶持不足、部門協調不足、行業監管不足、項目審批週期長等也在一定程度上影響了森林旅遊的發展，同時規劃理念落後。

五是基礎服務設施條件差、森林旅遊基礎服務設施薄弱、交通條件差是制約其發展的主要因素。

六是人才匱乏、引進策略投資夥伴難等問題。另外，從業人員素質偏低也成為阻礙森林旅遊發展的重要因素。

3‧國外案例和啟示

美國是森林旅遊的鼻祖，1872 的黃石公園是森林旅遊的前身。「二戰」後，依託森林來發展旅遊逐漸興起，到 1960 年，森林旅遊的現實價值獲得承認並成了森林資源開發的主要部分之一。在美國舉行的第五屆世界林業會議，是森林旅遊發展過程中一個重要里程碑，從那以後各國積極進行自然保護區及國家森林公園的規劃，這不僅為本國國民提供了健身益智的活動場所，同時也招徠了外國的觀光遊客，成為一項無煙工業。

歐洲的森林旅遊以森林渡假村打造渡假核心吸引物。富比士世界富豪榜大廠們所營建的森林行宮，包括巴菲特的「快樂山谷」、薩默雷石東的「比佛利山莊」以及麥可·戴爾的「山頂神話」等。塞席爾群島的弗雷格特島私人酒店（Frégate Island Private）渡假村和斐濟島的瓦卡亞俱樂部（The Wakaya Club），依靠的是海灘與熱帶雨林的完美結合，加上特色的森林休閒遊樂項目，形成了世界級的產品吸引力；紐西蘭的胡卡渡假莊園（Huka Lodge）、南非的私人酒店（Singita Private）等則完全依靠原始風貌的自然資源和原生特色，形成了具有獨特性的產品競爭力。

德國在露營地建設方面堪稱典範，阿爾卑斯山下和萊茵河畔，都有環境優美的露營地，無論是過境還是停留，餐廳、酒吧、燒烤、狂歡都有相應服務設施。完善的配套滿足人們主要需求，減少了後期的人員維護成本，管理簡便而高效。

森林療養最早起源於 20 世紀 40 年代的德國，以豐富多彩的森林生態景觀、優質富氧的森林環境、健康美味的森林食品、深厚濃郁的森林養生文化等為主要資源，配備相應的養生休閒及醫療服務設施，開展以修復身心健康、延緩生命衰老為目的的森林遊憩、渡假、療養、保健、養老等服務活動。

日本是世界上擁有最先進、最科學的森林養生功效測定技術的國家。有一個森林療養基地為「FUFU 山梨保健農園」，其依託先進管理理念和當地豐富的自然資源，已經成為日本知名的健康管理機構。保健農園除了森林療養步道之外，還有藥草花園、作業農園、寵物小屋等保健區域，健康管理設施相對完善。遊客

可以在農園中選擇各種健身和療養項目,都有專人指導。這種森林療養模式在日本取得了很大成功。

啟示:森林旅遊具有時空差異性、野趣、娛樂、知識、保健等特點,獨特的森林景觀和本體的旅遊資源,對遊客最主要的吸引力就是能夠親近大自然。森林旅遊除了森林的觀賞性,森林體驗更具吸引力。森林體驗包括接觸體驗、運動體驗、休閒體驗、文化創作體驗、探險體驗等,不同群體對體驗形式有著不同的需求,森林馬拉松、森林穿越、山地自行車、林區漂流、自然教育等參與性強的項目成為熱門的旅遊產品。

由於森林旅遊固有的特殊性,旅遊管理者除需具有常規的旅遊開發和管理能力外,還必須具有很強的環保意識與環境管理技能等。在森林旅遊開發與經營中自覺運用生態學原理,推出真正的森林旅遊產品,促進森林旅遊開發與環境保護協調發展。在旅遊區內設立具有環境教育功能的基礎設施、增加旅遊商品中的生態產品,使遊客在旅遊中自覺遵守旅遊條例規範,提高其生態意識、環境意識,保護生態環境和生態旅遊資源。森林旅遊管理者開發森林康養,集旅遊、休閒、醫療、渡假、娛樂、運動、養生、養老等健康服務於一體,令旅遊者獲得身體的放鬆和心靈的慰藉。

4.未來展望

(1) 森林旅遊地的基礎設施建設將不斷加強,接待能力和服務水平不斷提高。基礎設施建設資金可積極爭取國家投融資政策支持,還可發揮市場作用,透過設立林業投資基金,吸引社會資本進入森林旅遊領域,實現融資方式多元化,加速森林旅遊業發展。

(2) 森林旅遊作為一種新業態,需努力培育消費群體。透過積極培育森林旅遊新業態,滿足公眾需求,包括積極推動國家森林步道建設,引導國民走進森林,推動森林體驗和森林養生。

(3) 科學規劃、評估和控制森林旅遊開發的景區容量,兼顧森林開發和保護生態的平衡,協調森林旅遊與保護關係,科學管理森林旅遊。把良好的生態環境作為最大優勢,推動森林旅遊、生態與產業、休閒與科普的生態文明建設。

（4）在政府主導下形成全域森林旅遊發展的體制機制。將政府引導、部門連動、社會參與、市場運行相結合，管理得力，經營靈活，多方共贏，充分利用林改成果發展森林旅遊，把森林旅遊納入地方經濟社會發展規劃和地方旅遊產業整體規劃，促進產業連動與合作，形成推動森林旅遊發展合力，打造全域森林旅遊。

（5）森林療養成為新興健康產業。森林療養是發展健康產業的創新模式，既能迎合現代人預防疾病、追求健康、崇尚自然的需求，也能把生態旅遊、休閒運動與健康長壽有機結合，具有廣闊的市場空間和發展前景。

（6）打造成生態旅遊森林小鎮。培養旅遊人才、社區共享、橫向聯合、新技術應用等方面取得顯著成效。

（7）中國「十三五」期間森林旅遊以轉型升級、提質增效為主。森林旅遊發展數量規模擴大與服務質量提升並重，既擴大森林旅遊遊客的數量，也提升服務質量，提高森林旅遊地的基礎和服務設施配套水中，提升遊客的生態體驗與滿意度。

（8）在互聯網＋的大背景下，以各級各類森林旅遊地為依託，以廣大森林遊客為基礎，以各類森林旅遊服務企業和投融資機構為支撐，以森林休閒、體驗、康養、文化創意、體育活動等為著力點，透過森林旅遊展現「綠水青山就是金山銀山，冰天雪地也是金山銀山」的美好前景。

▌遊學旅遊之前世今生

　　遊學旅遊作為一種文化的探尋和交流方式，無論古今中外，在各種民族、不同文明中，歷來受到高度重視。「行萬里路，讀萬卷書」大概是古代對遊學旅遊最好的詮釋。進入大眾旅遊時代，遊學這種古老而又嶄新的旅遊方式逐漸成為當代人新選擇。研學旅遊在中國有著悠久的歷史和深厚的基礎，古往今來，偉人名士皆有外出遊學的經歷。研學旅遊寓教於遊，遊學交融，具有鮮明的體驗性、教育性、娛樂性和休閒性。遊學行業是橫跨教育和旅遊兩個萬億級市場的行業，遊學產品本身帶有教育和旅遊的雙重特點。遊學旅遊有豐富的資源整合能力。2013年，中國遊學市場規模達 60 億元，且以每年 30% 的速度增長，遊學旅遊需求呈現爆髮式增長。2015 年海外遊學人數超 40 萬人，市場規模近百億元，參與人群

從大學向更低齡化階段和成人等發展。遊學旅遊已成為旅遊業創新發展的新增長點。

1・遊學旅遊概述

「遊學旅遊」就是在「遊」的過程中達到「學」的目的，「遊學」除了遊山玩水還含有「學習」的意思。現代意義上的遊學（Study Tour），是 20 世紀隨著世界和平潮流和全球化發展進程而產生的。遊學旅遊透過學習語言、參觀名校、入住當地學校或寄宿家庭、參觀遊覽各地的主要城市和著名景點，做到學和遊的結合，在遊中實現個人提升。有一位叫馬賽·普羅斯特的學者說：真正的發現之旅不在於發現新的領域，而在於擁有新的目光。

現代的遊學更多的是一種跨文化體驗式的教育方式，有助於跨文化能力的培養。遊學旅遊的文化方面，是文化傳承的重要載體，是全球化進程中實現文化認同的重要手段；政治方面，是以柔性方式進行國民教育、實現國家認同的必要手段；學術研究方面，青少年遊學旅遊的實踐，為旅遊與文化的深入融合開闢了相應的場域和路徑。

隨著各地區、各國在經濟、政治、文化領域的頻繁交流，地球村為遊學這種有著悠久歷史積澱的旅遊教育提供了更大可能性。當代的遊學，多以修學旅遊、遊學夏令營、遊學冬令營等形式存在。在許多發達國家，非常流行修學旅行，現代的遊學旅遊在亞洲一些國家及地區，其歷史也有 30 至 60 年。

遊學如品美酒，注重在慢旅行中的細細品味和觀察並獲取新知。遊學者鍾情於富有文學氣息的人文聖地、國外名校。特色遊學更具有專業性，例如到泰國學習泰式料理，到紐西蘭學習釀酒，到印度學習瑜伽等。遊學是一種體驗，走進參與國際化進程和活動，親身體驗風土人情、感受異域文化氛圍，瞭解東西方價值觀與不同的文化，建立友誼，增長閱歷和見識，培養全球化思維。

2・中國遊學旅遊的發展

2.1 中國遊學旅遊史簡介

早在春秋戰國，遊學就已出現，最有名的莫過於孔子率眾弟子周遊列國，2000 多年前孔子的「道德踐履、仁愛貴和、精思善疑、平等民主」為核心的遊

學思想，成為中國研學旅行的奠基人，開創了民間研學旅遊的先河。子曰：「志於道，據於德，依於仁，遊於藝。」「遊」就是學習六藝的過程。

漢以來，遊學不斷發展，至明清時期達到鼎盛。司馬遷「二十而南遊江、淮，上會稽，探禹穴，窺九嶷，浮沅、湘。北涉汶、泗，講業齊魯之都，觀夫子遺風，鄉射鄒嶧；厄困蕃、薛、彭城，過梁、楚以歸。」司馬遷透過遊學實地采風訪俗，獲得一手資料寫出《史記》。唐玄奘和尚遊歷西域研習佛學成就一代宗師。唐代詩人李白「仗劍去國，辭親遠遊」。北宋學者胡瑗提倡遊學：「學者只守一鄉，則滯於一曲，隘吝卑陋。必遊四方，盡見人情物態，南北風俗，山川氣象，以廣其聞見，則有益於學者矣。」

中國歷代文人學者素來重視遊學活動，歷史上諸多大家，如孔子、玄奘、李白、徐霞客、顧炎武等，都是從遊學生涯中累積了廣博的學識。古人在遊歷中不僅欣賞了優美的風景，也在自然山水中陶冶了情操，實現自我提升。

到了近代，清政府為培養經世致用的人才，1872年挑選第一批幼童赴美留學。出洋遊歷遊學是清末政府為提高官員素質所採取的舉措之一。洋務大臣張之洞曾說「出洋一年，勝於讀西書五年，入外國學堂一年，勝於中國學堂三年……」。官員出洋從出於交涉之需，到與開啟官智相結合，經中外合力推動，在五大臣出洋與翰林、進士遊歷遊學的刺激下一度達到高潮。1906年後，清政府加強加大了派遣貴胄出洋的力度。遊歷遊學一定程度上提高了官員素質，促進了清末新政進程。

2.2 中國當代遊學旅遊

目前，中國遊學旅遊多以各機構組織的遊學活動居多，主要是到國外參觀風景名勝的同時學習語言。作為一種體驗式學習，遊學中的「遊」是學習方式，「學」是目的。遊學讓教育方式多元化，有助於完善學生的素質教育。每到寒暑假，各大城市隨處可見遊學冬／夏令營宣傳。在親身經歷中學習，使得學習不再是被動的接受，而是主動接受。一些遊學項目針對有一定經濟實力的上班族，為上班族在忙碌的工作之餘提供充電、放鬆的新選擇。遊學讓人們走出枯燥的鋼筋水泥叢林，親近自然，親身感受多元文化的五彩繽紛，這種體驗式的學習，讓人真正做到了知行合一，從實踐中學習。

　　遊學中的跨文化能力培養。遊學為人們提供了一種國際性的跨文化體驗式學習，邊旅遊邊學習。除了語言的學習外，許多遊學者與當地居民住在一起，有機會體驗最本土的生活方式，很大程度上增進了遊學者對目的國的文化、風土人情的瞭解，這對語言的學習也大有裨益。深入目的國普通居民的生活，才能真正獲得生活體驗，而不是驚鴻一瞥，讓遊學者有機會瞭解語言以外的東西，親身體驗國外的生活方式、價值觀等隱性文化，真正做到長見識。

　　透過親身經歷來學習異國文化和語言，不僅可以豐富遊學者的人生經歷，拓展視野，還能增強跨文化交際能力。因為在遊學過程中，處處蘊含著異國文化，這為跨文化能力的培養提供了一個很好的平臺。

2.3 中國遊學旅遊的支持政策

　　為發展旅遊，中國發表多個遊學旅遊規範文件。2012 年，中國的教育部、外交部、公安部和（原）國家旅遊局聯合下發《關於進一步加強對中小學出國參加夏（冬）令營等有關活動管理的通知》（簡稱「《通知》」），對於規範中小學生境外遊學活動提供了政策框架。2013 年，中國國務院發表《國民旅遊休閒綱要（2013-2020 年）》（簡稱「《綱要》」），提出「逐步推行中小學生研學旅行」，明確研學旅行要納入中小學生日常教育範疇，要把研學旅行放在實踐素質教育新途徑的策略高度來考量。2013 年，中國教育部《關於推進中小學生研學旅行的意見》（簡稱「《意見》」）成為遊學的政策利好。

　　2014 年，中國國務院下發《關於促進旅遊業改革發展的若干意見》，首次明確研學旅行要納入中小學生日常教育範疇。同年年中，中國教育部制定發表《中小學學生赴境外研學旅行活動指南（試行）》（簡稱「《指南》」），對遊學產品各項細節均做出詳細規定，是在《通知》基礎之上制定的。

　　2015 年，中國《國務院辦公廳關於進一步促進旅遊投資和消費的若干意見》指出，研學旅遊對於大眾尤其是青少年群體在瞭解基本國情（省情、市情、縣情等），增長見識、陶冶情操等方面具有積極作用。

　　2016 年 1 月 25 日，中國（原）國家旅遊局公佈了全國首批「中國研學旅遊目的地」和「全國研學旅遊示範基地」，更將研學旅遊推向了一個新的發展高度。2016 年 11 月中國教育部等 11 個部委《關於推進中小學生研學旅行的意見》，提出要將研學旅行納入中小學教育教學計劃。政策規定「學」不能少於行

程 50%。「旅遊行業要在國家開放新格局中,主動作為、主動發聲,努力開創旅遊對外開放新局面」。這意味著,中國的遊學旅遊將在政策推動下,從自發走向自覺,邁向一個嶄新的階段。

3 · 國外的近現代遊學旅遊發展

「大遊學」(The Grand Tour)是歐洲封建時代旅行活動的重要代表之一,其規模較大、歷時較長,影響深遠,為近代以教育、遊學為目的的旅遊開創了先河。

英國的遊學最初體現在英國貴族的教育旅行上,可追溯到中世紀。16 世紀中後葉開始,人們逐漸認識到外出旅行在開闊眼界、增加對異國他鄉事物瞭解等方面的重要作用,這種以教育和求知為目的的旅行活動開始風行。16、17 世紀,英國人前往歐洲大陸遊歷並學習各國文化,進而成為「完全意義的紳士」。「大旅行」也被時人稱作「幼熊」(青年人)教育的頂點和「成年禮」,是上流社會的一種風尚。亞當·斯密 1776 年寫道:「在英國,年輕人一俟中學畢業不等投考大學便被送往外國旅行已成為日漸濃厚的社會風氣。人們普遍認為,這些年輕人完成旅行歸來之後,(在學識和才幹上)會有很大的長進。」

大遊學流行的遊學路線是法國(尤其是巴黎)→義大利(熱那亞、米蘭、佛羅倫斯、羅馬、威尼斯等)→德國和其他低地國家。英國年輕貴族在讀完牛津、劍橋大學後遠赴法國和義大利去探尋藝術、文化以及西方文明的源泉。花上幾個月或更長時間漫遊徜徉在古希臘和古羅馬及文藝復興的文化遺產中,接觸歐洲大陸時尚和社交圈。在巴黎學習法語、社會禮節、宮廷時尚、交誼舞、擊劍和馬術等。大遊學對英國的文明程度、學術、藝術、科學等均產生了積極影響,增強了英倫島與歐洲大陸的聯繫和相互影響。大遊學有助於培養遊學者的藝術愛好、提高藝術審美能力,增進學術交流、接觸新思想和新文化。

隨後,大遊學擴展到歐洲其他國家。信奉新教的北歐國家富有年輕人也在歐洲大陸進行類似的旅行,17-18 世紀在歐洲盛行。隨著蒸汽機車(鐵道、火車)和蒸汽輪船出現,旅行更便捷,遊學旅遊開始從上流社會擴展到中產階級中,並逐漸向歐洲之外的其他國家發展。18 世紀下半葉開始,南美、美國和其他海外國家年輕人也加入了大遊學,極大地促進了當時的文化發展、經濟發展。

目前，歐美等發達國家經過數百年發展，遊學旅遊成熟而規範。很多國家和地區把遊學旅遊作為青少年教育而納入規範化軌道：例如夏令營在美國已有一百多年歷史，現有兩萬多家夏令營，法律規定、操作過程規範成熟，老師要獲得專業認證或國際認證。遊學旅遊形式眾多，登山、健行、帆船、釣魚等戶外活動，住帳篷、做飯的野營，水陸運動和公益活動，藝術夏令營或其他專門從事棒球、籃球等運動的夏令營發展青少年的天賦或特殊興趣。法國遊學注重「學」，有近三分之二的法國學生以開闊眼界或提高外語作為遊學目的。1946 年起源的修學旅行是日本學校最具特色的活動，已成日本文化的一部分。2008 年，日本修學旅行比例為高中 94.1%、初中 97.0%、小學 93.6%。每年日本各地教委發表年度修學旅行實施細則，包括實施旅行的學年、旅行天數、行程長短、所需費用以及隨行教師的人數等。澳洲的遊學旅行，學校會安排老師監護，負責所有孩子的安全、飲食和生活。

總之，綜上我們得到啟示是：發展遊學旅遊，可以提高中國人口素質，促進文化發展、經濟發展，擴大國家和地區間的交流和合作，有利於中國「走出去」和「請進來」，擴大中國的影響力。並且由於遊學旅遊在歐美國家是非常成熟的產業，在政策、管理、制度、法律建設上值得我們借鑑和學習。同時也要注意中國的文化傳統、教育理念等的差別，不簡單照抄或複製，在實踐中積極探索符合中國特色的遊學行業發展模式。

4·中國遊學旅遊展望

遊學旅遊與國家「一帶一路」倡議的最高要義「民心相通」不謀而合。目前，中國已與 46 個「一帶一路」沿線國家和地區締結各類互免簽證協定，19 個沿線國家地區給予中國公民落地簽便利。以「一帶一路」為主線，中國已推出一系列遊學產品路線，包括草原絲綢之路——哈薩克、吉爾吉斯；海上絲綢之路——東非；文明交鋒的中心舞臺——高加索；還有印度、伊朗、以色列、烏茲別克、土耳其、俄羅斯、埃及……無論社會精英還是孩子，透過「一帶一路」旅遊遊學，感受「絲綢之路」的文化與文明，與世界對話。聯合國世界旅遊組織祕書長瑞法依表示，「一帶一路」顯示著人類的共同理想。中國先後開展中俄、中韓、中墨、中印國家旅遊年，參與並推動遊學旅遊，引起全球廣泛關注。遊學旅遊更好地落實國家推進加強與「一帶一路」國家教育、文化、旅遊等領域交流合作的策略部署。

　　隨著研學旅遊的發展，中國各地旅遊管理部門和研學旅行企業不斷加強與區域遊學旅遊組織的協作，彼此互為客源地和目的地，協力共同開拓市場。積極推出精品旅遊線、特色旅遊地，打造研學旅行品牌，為研學旅行做好服務。自2016年遊學路線主題將多元化發展。比如「多元宗教文化線」「京杭大運河江南段」「絲綢之路文化產品線」「上海非物質文化遺產線」及「南孔文化線」主題遊學。伴隨著大眾旅遊，遊學旅遊持續增溫。

第九篇 綠色生態可持續與旅遊

▋創新自然資源有償使用堅持生態紅線下的旅遊開發

自然資源治理是國家治理體系與現代化建設的重要組成部分，十八屆三中全會決定提出要「健全國家自然資源資產管理體制，統一行使全民所有自然資源資產所有者」，對中國自然資源資產管理體制改革提出了新要求。2016 年全國經濟體制改革工作會議落實的重點領域八大改革任務，其中之一是大力推進生態文明體制改革。建立國土空間開發保護制度，探索推進各類空間性規劃「多規合一」，研究設立統一規範的國家生態文明試驗區，深入推進國家公園體制等試點。

1·創新國有自然資源有償使用

自然資源有償使用主要是指在自然資源屬於國家所有的前提下對其用益權（包括使用權、收益權等）的有償轉讓，其中伴隨有一系列的利益交換、補償和分配，主要以權利金的給付來體現。

中國自然資源資產均實行公有制，包括全民所有和集體所有。自然資源有償使用制度，是指國家以自然資源所有者和管理者的雙重身份，為實現所有者權益，保障自然資源的可持續利用，向使用自然資源的單位和個人收取自然資源使用費的制度。2013 年 11 月 15 日，《中共中央關於全面深化改革若干重大問題的決定》明確提出要「健全自然資源資產產權制度和用途管制制度。健全能源、水、土地節約集約使用制度。健全國家自然資源資產管理體制，統一行使全民所有自然資源資產所有者職責」。自然資源資產的全民所有者或國家所有者，無疑應該管好、用好、保護好全體人民共同的自然資源資產。當前國家自然資源資產主要的問題在於國家所有者主體不明晰、結構不合理、權利不到位、義務不充分。因此，主體明晰、結構合理、權利到位、權益保障、義務充分，是新常態下國家自然資源有償使用創新要求。

自然資源實施有償使用制度是在自然資源領域落實社會主義公有制的要求，是社會主義市場經濟體制的要求。在社會主義公有制和市場經濟條件下，實行自然資源有償使用制度，能充分在經濟上實現自然資源的國家所有權，充分發揮市場對社會主義經濟發展的積極作用，保障社會主義公有制主體地位。在自然資

源使用制度改革前，國家曾長期以行政手段無償提供土地資源、水資源等自然資源，公有制在很大程度上被虛化，難以實現自然資源在社會化生產中的優化配置。以致出現了國有資產流失嚴重、自然資源短缺、生態環境惡化等問題，破壞了代際間的利益公平，威脅著經濟的可持續發展。

中國的自然資源使用制度包括有償使用和無償利用，自然資源資產管理體制演進大致經歷了四個階段：

第一階段（1949～1978年），自然資源資產管理體制缺失，資源無償使用；

第二階段（1978～1990年），自然資源資產管理體制探索，國家從制度上提出了所有權、使用權分離，提出有償使用制度，但實際並未真正實施；

第三階段（1990～2010年），自然資源資產分散管理體制逐步形成階段。初步形成了目前自然資源資產分類管理的體制，資源有償使用制度得以全面推進，要素市場建設步伐加快；

第四階段（中共「十八大」以來），自然資源資產管理體制進入全面深化改革階段。

進入新常態後，隨著人口不斷增加與經濟增長速度的加快，中國自然資源的承受能力面臨嚴峻的挑戰，出現了生態環境惡化、資源短缺、資源性國有資產流失等問題。資源性產品價格形成機制不合理、要素市場體系不健全，是形成中國經濟發展高消耗、高排放、低效率粗放型模式的一大癥結。透過有償、能流動的自然資源使用制度，將資源作為生產要素交給市場調節，合理配置自然資源，實現最大的資源利用效益。隨著全球資源治理（GRG）的理念和自然資源治理體系日趨成熟，中國應適應全球資源治理格局及其演進的趨勢，改進中國資源治理理念和方式，加快資源性國有資產管理體制創新，實行資源有償使用制度和生態補償制度，穩妥推進資源性價格改革，實施綠色價格政策，完善自然資源及其產品價格形成機制。堅持使用資源付費原則，逐步將資源稅擴展到占用各種自然生態的空間。完善對重點生態功能區的生態補償機制，推動地區間建立橫向生態補償制度。建立吸引社會資本投入生態環境保護的市場化機制，推行環境汙染第三方治理。樹立負責任大國形象，實施「利用兩種資源、兩個市場」策略是保障中國國家資源安全的必然選擇。

2．推進自然資源的旅遊發展

2014 年 3 月中國國家林業局印發《全國森林等自然資源旅遊發展規劃綱要（2013-2020 年）》，是中國第一個指導森林等自然資源旅遊發展的綱領性文件，是規範和促進森林等自然資源旅遊發展的重要依據。文件要求要正確處理好自然資源保護與利用的關係。在旅遊開發過程中，要始終堅持「保護優先，適度開發」原則，在保護好、培育好森林、濕地、野生動植物等自然資源的前提下，把開發活動嚴格控制在生態承載力範圍以內，把對森林等自然資源和生態環境的影響減少到最低程度。堅持以總體規劃統領自然資源的開發利用，堅持先規劃、後建設，堅決防止因過度開發或盲目開發造成對自然資源和生態環境的破壞。當旅遊開發與生態保護髮生矛盾時，必須堅持開發服從保護的原則，保證青山常在、持續利用，堅決防止以犧牲森林等自然資源和生態環境為代價換取一時的經濟發展。

伴隨著中國旅遊產業的跨越式發展，中國中國傳統旅遊資源管理體制機制存在旅遊資源的歸屬不清、權責不明、價值誤置、保護滯後等一系列問題，阻礙了旅遊資源市場化進程；旅遊資源經濟價值估值過低，導致公共資源類景區出讓收益的分配問題、旅遊資源開發利用的生態補償問題、旅遊資源有償使用制度的施行問題難以解決，導致了粗放型旅遊資源管理模式的產生和擴展；旅遊資源保護工作因資金原因而難以落實。許多未市場化營運的景區的旅遊資源保護經費短缺，資源保護進程滯後。隨著中國進入全面深化改革的重要策略機遇期，對現行的旅遊資源管理體制與機制進行改革顯得尤為迫切，改革無疑將推進旅遊資源資本化、資源資產化和資本化管理。2012 年初，中央七部委制定的《金融支持旅遊業加快發展的若干意見》中明確指出「開展景區經營權質押和建設用地使用權抵押業務」。2012 年中共的「十八大」和 2013 年中共的十八屆三中全會明確提出「健全國家自然資源資產管理體制，實行資源有償使用制度」。2014 年中國《國務院關於促進旅遊業改革發展的若干意見》和 2015 年中國《國務院辦公廳關於進一步促進旅遊投資和消費的若干意見》中又相繼提出「發展旅遊項目資產證券化產品」與「推進旅遊項目產權與經營權交易平臺建設」。旅遊資源資產化實現機制包括旅遊資源所有權、用益物權、擔保物權的界定及旅遊資源經營權價值與遊憩價值的評估，旅遊資源資本化實現機制包括旅遊資源經營權的出租、抵押、轉讓、入股等方式的流轉及旅遊資源資產證券化。

　　加快實現旅遊資源資本化機制建設，從完善旅遊用地分類體系、優化價值評估機制、構建產權交易市場三個層面發力。一要完善旅遊用地分類管理體系；二要優化旅遊資源經營權價值評估機制。三要構建旅遊資源經營權交易市場。在旅遊經營權流轉中，要堅持自然資源有償使用的原則，堅決制止低價甚至無償出讓、轉讓國有自然資源經營權的行為，堅決制止各種隨意劃用自然資源的行為，防止國有資產流失。堅持公開、公正、自願原則，在資源資產價值評估的基礎上，經營實體須透過參與公開招投標的方式取得旅遊經營權；要充分尊重產權單位和原經營者的意見，不得強買強賣，不得行政干預，切實保障權利人應有的合法權益；要堅持所有權、管理權、經營權分離原則，堅決制止將經營權和管理權一同轉讓給企業，避免造成自然資源管理體系的紊亂。

3・堅持生態紅線下的旅遊開發

　　2015 年中國（原）環境保護部發佈的《生態紅線劃定技術指南》中對生態保護紅線的定義為：生態保護紅線是指依法在重點生態功能區、生態環境敏感區和脆弱區等區域劃定的嚴格管控邊界，是針對不同生態功能而劃定的生態功能保障基線，是維護區域和國家生態安全的底線。中國是世界上唯一劃定生態保護紅線的國家。生態紅線是一條有嚴格地理邊界和管理職能的「管理」紅線，更側重於從生態功能上劃區保護，主要考慮水源涵養、生物多樣性保護、土壤保持、防風固沙等生態系統服務功能，是中國生態系統保育的需要以及國土生態安全保障的需求。生態紅線是保障和維護國土生態安全、人居環境安全、生物多樣性安全的生態用地和物種數量底線，具有不可替代性和無法複製性；是中國繼「18 億畝耕地紅線」後，又一條被提升到國家層面的「安全線」，體現了中共和國家加強自然生態系統保護的堅定意志和決心。這一制度落地，對於實現生態紅線下的旅遊開發實現綠色發展具有重要的意義。

　　中共中央、中國國務院《關於加快推進生態文明建設的意見》指出，劃定並嚴守資源環境生態紅線，並嚴守生態紅線，嚴禁任意改變用途。「綠水青山就是金山銀山」。貫徹落實推動轉型發展，樹立發展和保護相統一的理念，清新空氣、清潔水源、美麗山川、肥沃土地、生物多樣性是人類生存必需的生態環境，轉型發展必須保護森林、草原、河流、湖泊、濕地、海洋等自然生態。守望青山綠水，構築生態屏障。發展生態旅遊是建設生態文明和美麗中國的重要載體，重在「生態保護」「文明和諧」。按照主體功能定位控制開發強度，調整空間結構，研究

設立統一規範的國家生態文明試驗區，深入推進國家公園體制等試點。中國許多地方資源豐富，有發展生態旅遊業的資源優勢，在景區建設和管理中我們要樹立尊重自然、順應自然、保護自然的生態文明理念，始終堅守生態保護紅線，著力解決好資源開發與經濟社會發展、生態環境保護之間的平衡、協調關係。

「他山之石可以攻玉」，借鑑國際上生態保護區與旅遊開發的經驗對現在中國旅遊發展十分有意義。堅持主動作為和國際合作相結合，同時要深化國際交流和務實合作，充分借鑑國際上的有益經驗，透過發展生態紅線下的生態旅遊，積極參與全球環境治理，承擔發展中大國的國際責任。世界各國在強調對資源的資產屬性進行管理的同時，注重協調資源開發與生態保護之間的關係。國際上自然保護地系統等生態保護方法已經成功施行了近 100 年，世界上已有 188 個國家和地區參照世界自然保護聯盟（International Union for Conservation of Nature，IUCN）的保護地分類體系劃定了生態保護地範圍，許多國家在制定自然資源的保護規劃和政策方面，有國家公園、生態保護地、特別保育區、特殊保護地等提法和實踐。一個具有明確範圍的、可識別並管理的地理空間，可透過法定的或其他有效方法，實現對其與自然相關的生態系統服務和文化價值的長期保護。由環保部門牽頭來管理自然生態保護區（地）是目前國際上主流的發展趨勢。

美國、日本、俄羅斯、德國的生態保護地（區）系統都實行了對不同類型保護區採取不同級別的環保管理制度，並透過立法加強自然生態保護地（區）建設和管理，明確了管理的授權和責任歸屬，使得生態保護地（區）在管理上有法可依。

以美國為典型代表，美國是世界上最早建立自然保護區的國家，也是世界上國家公園最多的國家，其旅遊價值、經濟價值和生態價值無可估量。國家公園由內政部下屬的國家公園署負責，野生生物避難所由魚類和野生生物署負責，海洋保護區由商務部負責，荒野地保護區由森林署、土地管理局、魚類和野生生物署、國家公園署負責。美國在聯邦、州、地方層面都有涉及自然保護地（區）體系的基本法。美國已建立以國家公園、國家荒野保護地、國家森林（包括國家草原）、國家野生生物避難地、國家海洋避難地和江河口研究保護地、國家自然與風景河流等六種保護地體系為核心，以土地利用等管理為輔助的自然生態保護體系，其目前陸地保護地區域約 150 萬平方公里，占美國陸地面積的 16%。

加拿大的《國家公園法案》和《加拿大野生動植物法案》等都明確了本國自然保護區、國家公園等保護園區管理規範，其國土和內陸水域的 10% 以及海域的 0.7% 已經被劃入自然生態保護地體系。風光旖旎，美不勝收，吸引世界各地的旅遊者。

德國成立了專門的國家公園管理署，制定了《自然和景觀保護法》。其自然生態保護地面積占國土面積比例高達 25% 以上：85 個自然公園，占國土面積 16%；12 個國家公園和 5171 個自然保護區，占國土面積 3.8%；12 個生物圈保護區，占國土面積 3.2%；580 個原始森林保護區，占國土面積 4.5%。這為德國的旅遊開發提供了非常好的環境基礎和條件。

日本歷來重視旅遊環境，重視發展旅遊，日本自然生態保護地約占日本國土總面積的 14.37%。日本優良的環境和特色文化為日本帶去了世界各地的旅遊者。日本製定了《自然環境保全法》和《自然公園法》。

俄羅斯的自然保護區和國家公園屬國家聯邦級特別自然保護區，統一由自然資源環境部管理。在俄羅斯，保護地體系面積占國土總面積的 11%。《俄羅斯聯邦特保自然區法》全面規範了俄羅斯特別自然保護區域的建設和管理工作。近年來俄羅斯針對中國開展很多旅遊活動，吸引了大批旅遊者。

借鑑國外發展生態旅遊的經驗，在中國劃定的生態保護紅線內也要實行分級分類管理，制定不同的生態環境保護標準和管控措施，明確不同級別的環境準入活動類型和強度，進而充分認識保護區開展旅遊的特殊性。使保護區走上一條保護—開發—增值—保護的良性循環之路。

目前，中國現有各類自然生態保護區（地）總面積約占陸地國土面積的 18%；《全國生態功能區劃》中的 50 個國家重要生態功能區，占全中國陸地面積的 24.8%；《全國主體功能區規劃》中 25 個國家重點生態功能區，占全中國陸地面積的 40.2%；32 個陸地生物多樣性保護優先區占國土總面積的 24.2%。在各類保護區中生態保護紅線應是其中最為重要的核心保護地區。將生態文明建設與旅遊開發有機結合，充分實現生態旅遊的四個功能，即旅遊功能、保護功能、促進經濟增長功能或是扶貧功能、環境保護意識教育功能。

生態紅線管理涉及林業、國土資源、水利、環保等相關部門，因此，需要明確任務分工，構建有效的協調機制，形成生態紅線管理合力。在劃定的生態紅線

內保護自然生態和自然文化遺產原真性、完整性，實現保護下的開發。堅持「嚴格保護，統一管理，合理開發，永續利用」的方針，分頭設置自然保護區、風景名勝區、文化自然遺產、地質公園、森林公園等體制，進行功能重組，合理界定國家公園範圍，開展生態紅線下的可持續生態旅遊。

國家公園──環境費用效益理論的中國實踐

　　中共的「十八大」把「生態文明建設」納入中國特色社會主義事業「五位一體」，提出建設「美麗中國」、實現民族永續發展的目標。中共的十八屆三中全會提出了建立國家公園體制這一生態文明制度建設的重要改革舉措。氣候變化是人類最大的挑戰，各國一直致力於控制溫室氣體排放，2015 年 12 月 12 日，聯合國氣候變化巴黎大會透過《巴黎協定》，2016 年 4 月中國正式簽署《巴黎協定》，明確了 2030 年 CO_2 排放達到峰值。

1．國家公園和環境效益費用評估

1.1 國家公園

　　世界自然保護聯盟（International Union for Conservation of Nature，簡稱 IUCN）對國家公園的定義是：一個廣闊區域被指定用來：

　　①為當代或子孫後代保護一個或多個生態系統的生態完整性；

　　②排除與保護目標相牴觸的開採或占有行為；

　　③提供在環境上和文化上相容的精神的、科學的、教育的、娛樂的和遊覽的機會。

　　這一概念和標準得到國際社會的普遍認同和遵循。目前，全世界幾乎所有國家都擁有自己的國家公園，但各國在執行國家公園的定義和標準上不盡相同。截至 2014 年 7 月，根據 IUCN 和聯合國環境規劃署統計，全世界符合 IUCN 標準的國家公園 5220 處，自然保護地共 207201 處。國家公園為世界人民提供了健康、美麗、安全及充滿智慧泉源的生態系統和景觀，具備健康、精神、科學、教育、遊憩、環保及經濟的多種價值，並提供保護性環境、生物多樣性、國民遊憩、繁榮經濟、研究及國民環境教育的功能。中國約 18% 的國土被列為「保護區」，

超過大多數國家，但對保護區的單位面積投入還不及泰國或尼泊爾。因此，中國政府於 2015 年 5 月提出，在 9 個省份開展「國家公園體制試點」。

1.2 環境效益分析

效益費用分析（Benefit Cost Analysis）簡稱效費分析（BCA）產生於 19 世紀，是以新古典經濟理論為基礎，以尋求最大社會經濟福利為目的的經濟理論。作為評價公共事業部門及水、大氣汙染控制、自然資源的保護等領域的投入資金（費用）與其產生效益對比分析的工具而得到廣泛應用。環境和商品一樣提供服務，環境服務在價格需求關係上與一般商品相似。因此，把費用效益分析理論與環境結合，引入到國家公園遊憩服務在內的環境服務價值評估，就是環境費用效益方法。

環境效益很複雜，有直接效益或稱內部效益（指環境本身產生的效益）和間接效益或稱外部效益（指環境帶來的波及效益）之分；環境量化效益（指可用貨幣估值的效益）和非量化效益（不能或難以用貨幣衡量的效益）；環境正效益（指環境資源作為生存、生產、消費條件而帶給人們的物質和精神享受）和環境負效益（環境被汙染和破壞後產生的各種損失）等不同分法。環境費用是環境價值的貨幣表現，由環境汙染和破壞造成損失的貨幣表現和防治環境汙染破壞所需資金的貨幣值兩部分組成。環境效益費用分析透過技術手段，將環境效益轉換成經濟效益（環境效益的貨幣化），然後將環境效益和經濟效益相加，求得綜合經濟效益。其分析涉及面廣，需要資訊量大，各種效益和損失均應轉化為經濟價值，要求多，環境的複雜性造成環境效益費用分析的複雜性。環境效益費用分析的應用主要有經濟服務、文教發展、自然資源和環境保護項目、防護等項目上。在國家公園的建設上也有大量的應用。

1.3 國家公園的環境效益分析

隨著社會經濟發展，都市化及工業化以後，環境汙染問題日益嚴重。國民對於戶外遊憩需求與日俱增，回歸大自然的行動風靡全世界。因此，優美自然原始風景的國家公園，常作為現代都市生活最高品質的遊憩場所，優美神奇的大自然景色可以陶冶情操，啟發靈感。國家公園有利於改善環境質量，環境效益為正值。

國家公園的有形價值，特別是成本與經濟收益方面，目前雖無完整資料，但諸如美、日、加、瑞士、英、法諸國因國家公園所帶來的旅遊年收入均有一筆可觀的數目，就連發展中國家的國家公園，比如哥斯大黎加開展以國家公園為主的生態旅遊收效顯著。其收益對國家的經濟幫助也是顯而易見的，更不必說其環境優美空氣清新帶給人健康、休閒、教育、享受、精神愉悅等無形價值了。國家公園觀光旅遊的發展同時得以促進地方經濟，繁榮區外市鎮，並增加區內外居民就業發展的機會。在氣候變暖全球惡化的情況下，這部分隱藏的無形價值可能比有形價值更有深遠和長久的意義。

透過對國家公園運用費用效益分析，表現國家公園將會給社會帶來的效益與費用，為中國的包括霧霾在內的環境治理、旅遊發展產業決策提供科學依據。透過環境費用效益分析全面衡量自然資源（包括環境容量資源）的價值和資源有償使用以體現發展代價和發展的共享性。

2‧環境效益分析凸顯生態建設和霧霾環境治理的重要性

2015 年 9 月中國政府發表《生態文明體制改革總體方案》，提出生態文明八項基礎制度，相當於生態文明建設的「八保險」。既需全面衡量自然資源（包括環境容量資源）的價值和資源有償使用以體現發展代價和發展的共享性，也需要透過空間規劃手段使科學發展方式從前端就被制度化，還需要透過管制和經濟手段使發展過程有足夠的約束力和動力體現綠色化，也需要透過落實到決策者的領導幹部績效考核和責任追究來使推動發展的人形成綠色發展思維。這要求國家公園試點區從合理性和可行性而言都應作為生態文明制度建設的特區。

據測算，以中國《大氣汙染防治行動計劃》實施為例，中央財政在 2013 年和 2014 年的投入分別為 50 億元和 100 億元，未來 3 年加起來共計約 500 億元，與投資需求 1.7 萬億相距非常大。即將發表的《水汙染防治行動計劃》和《土壤汙染防治行動計劃》等初步計算總投資至少需要數萬億元。如果同時推行國家公園建設，將以不同的形式減少公共財政負擔，同時有助於發揮引導和槓桿作用，促進社會資本對環境的投資。

霧霾已成為中國社會最為關注的環境問題，既影響大眾身體健康，又影響經濟發展甚至社會穩定。先汙染再治理的觀念實在是無可取之處。國家對生態修復投入大，同時浪費也大。根據一項研究，空氣汙染導致的過早死亡每年給全球

經濟帶來 5.1 萬億美元的代價,其中逾半負擔落在中國和亞洲其他發展中經濟體身上。然而無論從自然科學角度還是從經濟學角度看,中國對霧霾治理的認識和理解都很缺乏,治理的力度和效果都不能令人滿意。世行聯手西雅圖的健康指標和評估研究所(Institute for Health Metricsand Evaluation)的研究顯示,2013 年(可獲得全球數據的最近一年)有 550 萬人死於與空氣汙染有關的疾病。90% 以上的過早死亡病例發生在發展中國家,幼童受到的影響特別嚴重。這些疾病及其造成的死亡還導致越來越高的經濟成本,相當於 2013 年地區經濟產出的 7% 以上。

1990 年,全球空氣汙染造成的福祉損失達到 2.6 萬億美元(以 2011 年美元計算,經購買力平價調整),東亞占約四分之一。自那以來,中國經濟崛起導致東亞空氣汙染激增,導致 2013 年該地區損失增至 2.3 萬億美元,達到原有水平的五倍。中國已經向汙染宣戰,中國國務院頒發「治霾」藍圖《大氣汙染防治行動計劃》(簡稱「大氣十條」或「國十條」。)根據環保部環境規劃院估算,要完成「大氣十條」7 項內容,5 年內最終需要投入 17474 億元。中科院 2013 年發表《中國可持續發展策略報告》提出,今後 10 年環保需投入 10 萬億元,建議中央和地方政府每年投入 2000 億(占 20%)。其他資金(80%)應來自企業和銀行綠色信貸。中國正處於經濟結構調整和發展方式轉變的關鍵時期,在生態環境保護問題上「寧要綠水青山,不要金山銀山」,因為沒有綠水青山,金山銀山都會花光。因此,國家公園在治理大氣汙染、解決霧霾方面做出貢獻。國家公園試點區終極目標「保護為主、全民公益性優先」也正是生態文明制度建設的終極目標。

北方沙漠對北京等城市的侵蝕,政府對策是植樹造林:建造「三北防護林」「綠色長城」,利用寶貴的大自然資源保護城市免受汙染、風暴和氣溫升高侵擾。北京一年大氣汙染防治財政投入 80 多億元,相關的社會投資 700 多億。隨著環首都經濟圈的國家公園的醞釀、提出和建設,其環境效益帶來的價值非金錢可以衡量,並造福千秋萬代。

人類很早就知道綠色植物可以改善空氣質量,國家公園和大型城市公園——如紐約中央公園(Central Park)和北京的「森林公園」常被稱為「城市之肺」。國家公園可以改善城市空氣質量,利用森林以及對湖泊、河流更好的管理來緩和極端氣候。20 世紀 80 年代以來,中國在環境效益費用分析的理論方法和實踐

應用上都做了不少工作。環境效益費用分析方法在宏觀區域性研究、生產單位的經濟分析及建設項目的環境影響評價中也廣泛應用。如 1980 年中國應邀參加美國東西方中心環境與政策所編制的亞太環境經濟評價指南，歷時 4 年的《西元 2000 年中國環境預測與對策研究》首次對中國環境汙染經濟損失做出計算，極大推動了中國的環境效益費用分析發展和實踐應用。國家公園屬於公共資源，對環境汙染實行終身追責制。目前，國家公園體制試點的實施服從於保護國家公園資源的原始性、自然性、完整性、豐富性及特異性的首要目標，為中國的生態建設和霧霾環境治理提出了新的要求和願景。

3·中外的國家公園費用效益分析實踐

3.1 國外的環境效益分析發展

美國的效益費用分析隨著 1902 年的《河流與港口法》及 1936 年的《洪水治理法》的透過取得法定地位。1950 年，《內河流域項目經濟分析的實用方法》顯示了效益費用分析服務於公共福利評價，把實用項目分析與福利經濟學聯繫起來的實用性；1965 年，美國把完整的效益費用分析應用於水資源工程的前景評價上；20 世紀 70 年代，美國經濟學家哈曼德第一個把效益費用分析的原理和方法用於汙染控制，更多經濟學家將效益費用分析用於環境汙染控制決策分析中，對環境質量變化的危害和效益進行評價。卡特政府曾規定所有對環境有影響的項目，在環境影響評價中必須進行效益費用分析。福利經濟學充實、完善了效益費用分析理論，並成為現代效益費用分析理論的基礎之一，成為環境經濟定量分析研究的一種基本方法。

環境效益費用分析在全世界被廣泛採用。英國、日本、加拿大等國，也廣泛開展了環境領域效益費用分析的研究與應用。英國泰晤士河用了 50 年時間才將水治清，1970 年，英國倫敦第三機場場地選擇進行了大規模的效益費用分析，對包括旅客到機場的時間和噪聲危害等所有的效益和費用都進行了量化。現在，國外效益費用分析理論主要集中於研究資源利用和環境政策對經濟增長的影響、氣候變化及生態系統服務對經濟增長的影響和技術創新對綠色經濟增長的影響等。

3.2 美國的國家公園的環境效益分析實踐

美國是第一個成立國家公園的國家，其國家公園管理局（National Parks Service）的體制有助於維護公園，並兼顧保護自然環境和促進旅遊業兩大目標。美國國家公園成為國民基本公共服務，著名的旅遊目的地之一。美國的國家公園十分注重開發前評估工作，評估可能對環境帶來的不良影響，並想方設法減少旅遊對環境的影響。在前期，組織園內各領域的專家對各類工程進行前期評估，研究各種可行性，如對環境有較大影響，將研究替代方案，以減少旅遊對環境影響，努力保持自然環境不被破壞。為保護自然風貌並給遊客帶來獨特體驗，美國國家公園透過網上預約限制遊客人數，禁售瓶裝水以減少垃圾。公園開設教育講座，普及環保知識，發揮非營利組織、志工的作用；與其他政府部門、大專院校和非營利機構合作，開展各種各樣的活動宣傳保護國家公園。美國前總統歐巴馬銥示國家公園是美國人引以為豪的符號，應保護蘊藏著的自然之美與歷史積澱，以免遭到氣候變化的侵害。透過國家公園激發人們的創新思維，促進和諧與團聚，提醒人們去應對氣候變化的影響。氣候變化一直都是美國國家公園面臨最深遠、最嚴峻的挑戰。

2014 年 7 月雜誌 PLOS One 的研究報告表明，國家公園像是氣候實驗室，公園的數據是「未被破壞的資訊長鏈」。國家公園管理局科學家研究了從 1901 ～ 2012 年美國 289 個公園的氣候數據，對比了歷史趨勢與近幾十年的情況。結果顯示氣候影響了公園的方方面面，很多公園都有著極端且劇烈的改變。全球變暖已經威脅到了遊客體驗和國家公園等國家財富。國家公園的氣候將更加炎熱、乾燥（或更潮濕）；不再有優美的冰川；被破壞的植被和野生動物；及升高的海平面。美國國家公園的「極端的」氣候變化，會破壞遊客的體驗，並危及自然和文化資源。溫室氣體的排放導致了氣候變化，處理這些氣體排放的時間越長，國家公園的情況就會越惡劣。

3.3 中國的環境效益費用分析實踐——國家公園試點

習近平指出，要著力建設國家公園，保護生態系統的原真性、完整性，給子孫後代留下一些自然遺產，更好地保護珍稀瀕危動物。習近平的重要指示清晰地指出了建立國家公園的根本目的和基本方向，就是把生態保護放到第一位，不能藉此大做旅遊開發。

中國構建國家公園的實踐開始於 2006 年 8 月，第一個國家公園是香格里拉國家公園。其後，雲南省著手建設「雲南省國家公園體系」，包括「老君山國家公園」「梅裡雪山國家公園」「西雙版納熱帶雨林國家公園」「怒江大峽谷國家公園」等。2016 年 1 月，雲南省委書記李紀恆提出雲南將停止一切怒江小水電開發，推動怒江大峽谷申報國家公園。正在試點的雲南普達措國家公園將受保護面積和遊憩面積按 99.81% 和 1.9% 比例劃分，採用新清潔能源太陽能資源供電、供暖，減少化石類能源和生物質能源對環境的破壞。2008 年 10 月，中國（原）環境保護部和（原）國家旅遊局聯合批建黑龍江湯旺河國家公園試點，其在生物多樣性、物種基因、東北虎等珍稀瀕危物種監測基礎上突出森林生態特性，強化保護、旅遊、致富「三大功能」。目前公園森林植被覆蓋率已由 91% 增長到 93%，提升了林分質量，擴大和恢復了珍稀野生動植物種群和瀕臨滅絕物種，森林物種基因庫更豐富。預計到 2030 年，森林生態系統功能可恢復到 20 世紀七八十年代水平。

中國對國家公園體制啟動了深入研究，並加快了國家公園的環境效益分析的認識、保護探索實踐。環境費用效益分析作為國家公園經濟評估的手段，用貨幣價值的方式來估價環境改善的效益，使政府更好地權衡政策實施的投資費用與環境改善的效益，有利於改進和調整國家公園的環境決策；也可以使企業和公眾瞭解政策意義，減輕政策實施的阻力。國家公園體制實行適度開放與嚴格保護相結合的開放式保護，是實現綠色發展、循環發展、低碳發展中國公共自然資源管理體制的創新。

建立國家公園，在地域上要把分散的、片段化的保護區按照自然生態系統的完整性整合起來，形成大範圍的完整保護區，保護自然生物多樣性及其構成的生態結構和生態過程，是生態系統完整性的保護，為公眾提供對國家公園環境及其蘊含文化的體驗、研究、學習和享受機會，並且以全民公益性、民族自豪感、「留得住鄉愁」和代際公平為主要特徵，是最為公平的社會生態產品和生態文明代表。

從目前開展國家公園體制建設試點的地區來看，大多數均是資源價值較高且已經開展了生態文明相關建設試點的區域。如「三江源國家公園」試點區核心瑪多縣，是全國生態建設重點實施縣；「開化國家公園試點區」是全國主體功能區和多規合一的試點縣；「浙江仙居國家公園試點區」是浙江省唯一的綠色化發展

試點縣。同時，美國保爾森基金會與中國發改委簽署了「關於國家公園體制建設的合作框架協議」，未來三年基金會將協助中國發改委開展一些與頂層設計有關的研究項目、支持部分省市的試點工作，並開展培訓和能力建設活動。

隨著新《環境保護法》實施，中國環境執法能力和力度得到大幅提升，環境行政體制改革和司法體制改革啟動，頂層設計環境機構及職能設計會進一步合理，中央對地方的監督協調力度加強，將產生更有效的制約。隨著環境影響評價重心從項目環評逐步轉向規劃環評，讓公眾獲得充足的環保科學知識，進一步前置和推動公眾參與，環保組織和綠色公民們將有專業性和動員力，社會力量在推動環境保護方面將發揮顯著作用，子孫後代一定能享受公園裡的各種資源。

4・環境費用效益分析借力綠色金融促進國家公園建設

2015 年是「中國綠色金融發展元年」。新成立的中國金融學會綠色金融專業委員會，成員單位達 140 家，所管理的金融資產總額占中國全部金融資產的65% 左右。環境效益分析有效支持和推動了中國綠色金融的發展，諸多研究項目如環境效益評估、環境壓力測試、自然資本估值、綠色股票指數、綠色債券評級等都取得了可喜的進展。同時環境效益分析借力環境綠色金融也促進了國家公園的建設和發展，主要體現在以下幾方面。

（1）準確把握國家公園的成本效應。從短期看，降低國家公園建設和環境治理的融資成本。轉變理念，贏得更持續、效率更高的發展成果。綠色金融把環境汙染的負外部性內部化、價值化，透過信貸工具提高其汙染環境的成本，凸顯環境優美、生態保護的國家公園的資金成本優勢，促進了中國的國家公園發展。

（2）準確把握潛在收益與損失效應。目前，現階段的國家公園經濟效益普遍較低，需要國家的扶持與補貼，同時限制旅遊發展，似乎「得不償失」。但長遠看，國家公園有著巨大的潛在收益空間。因此，不能因為當前存在的「損失」而忽視了未來的潛在收益，並因此影響發展國家公園的積極性。

（3）推進清潔發展機制（Clean Development Mechanism，CDM）下的碳排放交易。碳交易是得到國際公認的碳交易機制，2017 年中國啟動全國性的碳交易市場。透過費用效益分析有效地將國家公園環境外部性內部化，對國家公園的生態產品和服務進行定價，實行資源有償使用制度和生態補償制度，發展

環保市場，推行生態產權交易制度，體現國家公園的生態產權增值性和可流轉性，推動建立國家公園正向激勵的綠色金融機制。

（4）國家公園的環境費用效益分析增強了環境風險的分析能力。開展對國家公園金融風險的定量分析，透過市場化的方式解決環境的外部性和公共產品的提供問題，有助於克服過去所採取的以行政管制方式解決國家公園等環境問題的做法，破解環保與旅遊之間的矛盾和爭利。

（5）環境費用效益分析激勵 PPP 公私合作的國家公園投資。國家公園的建設需投入大量資金，需要借助於社會力量，不能單純依靠政府提供。因此有必要動員和激勵更多社會資本投入到國家公園建設。

綠色共享：可持續旅遊年的樂活旅遊

1·可持續旅遊與可持續旅遊年

1.1 可持續旅遊

1990 年，加拿大溫哥華召開的「全球可持續發展大會」發表的《旅遊持續發展行動策略》草案，構建了可持續旅遊的基本理論框架，並闡述了可持續旅遊發展的主要目標。1995 年 4 月，聯合國教科文組織（UNESCO）、聯合國環境規劃署（UNEP）和聯合國世界旅遊組織（UNWTO）共同透過了《可持續旅遊發展憲章》和《可持續旅遊發展行動計劃》。同年《可持續旅遊》（Journal of Sustainable Tourism，JOST）雜誌在英國創刊。1997 年，世界旅遊理事會（WTTC）、聯合國世界旅遊組織（UNWTO）和地球理事會（Earth Council）指出，可持續旅遊是滿足現代旅遊者和旅遊地區的需要，同時保護和增加未來遊客的機會的旅遊。可持續旅遊共有三個重要因素：採取有益環境的措施（少用、重複使用、回收）；保護文化和自然遺產（恢復歷史性建築或者保護瀕危物種）；為當地社區提供切實的社會和經濟利益。

近年來，可持續旅遊備受關注。以關注自身的身心健康及關注環境可持續性為主要目的的旅遊活動成為旅遊業發展的新趨向，可持續旅遊透過規劃，使旅遊業的可持續發展成為當地社會、經濟、環境可持續發展策略的一部分。可持續旅

遊對所有資源進行管理，在滿足人們經濟、社會、審美需求的同時，維護文化完整性、基本生態過程、生物多樣性及生命支持系統。

對可持續旅遊的學術研究呈現多學科特徵，可持續旅遊的書籍、雜誌等出版物大量增加。世界旅遊組織出版的《地方旅遊規劃指南》指出可持續旅遊的目的：一是提高目的地社區居民的生活質量，二是為旅遊者提供高質量的體驗，三是保證旅遊業發展成本和收益的公平分配，四是保持社區文化特色的傳承，五是維護目的地社區和旅遊者所共同依賴的環境質量。

中國（原）國家旅遊局從 2016 年起推出旅遊促進可持續發展十大舉措，包括舉辦首屆世界旅遊發展大會，引人關注的是推出文明旅遊促進行動方案。中國中國目前有 8 個聯合國世界旅遊組織的可持續發展觀測點，也是世界上首個設立這類觀測點的國家，這都表明中國已經深刻意識到旅遊業可能為社會、經濟、環境帶來的積極效應並對此高度重視。全球領先的酒店及住宿線上預訂平臺 Booking.com 發表的 2017 年可持續旅遊發展報告顯示，有 83% 的中國旅客已經加入了可持續旅行者的行列，中國旅客對旅遊業可持續發展理念的支持超過全球旅客。

1.2 可持續旅遊年

2015 年 9 月 25 日，聯合國 190 多個成員全體透過了《聯合國 2030 年可持續發展議程》（UN Agenda 2030）的 17 個發展目標和 169 個具體目標。有 3 個與旅遊業相關，包括可持續經濟增長、可持續消費與生產模式和保護海洋資源。

隨後聯合國宣布 2017 年為國際可持續旅遊發展年，旨在提高決策者與地球公民對可持續性發展的認識，並推動旅遊業積極改變。由於局部地區的旅遊開發存在急功近利、竭澤而漁的現象，看重眼前利益，不考慮長遠發展，以工業化的思路進行旅遊項目開發，粗放的發展模式會造成環境破壞和資源消耗。這種現像在世界很多國家存在，所以聯合國才強調「可持續旅遊發展」。旅遊業需要承擔目的地訪客量增加所帶來的影響，為保持長期可持續發展也要在應對氣候變化上貢獻力量。聯合國 2017 年國際可持續旅遊發展年為共同探索解決方案提供了契機。

2017 年 1 月 18 日，「2017 國際可持續旅遊發展年」在馬德里的西班牙國際旅遊博覽會（FITUR）上正式啟動。聯合國世界旅遊組織（UNWTO）祕書長塔勒布·瑞法依博士致辭：2017 年為推廣旅遊業在打造人類理想上的重大貢獻帶來前所未有的機遇；同時確立了旅遊業在促進我們邁向 2030 年及往後的可持續發展議程上所擔當的角色，奠定旅遊業作為實現「17 個可持續發展目標」的重要支柱地位。

聯合國作出將 2017 年確定為「國際可持續旅遊發展年」的決議，就是要透過「精心設計和良好管理的旅遊」來推動「負責任的旅遊」「善行旅遊」的發展，藉以促進三大領域可持續發展。

聯合國世界旅遊組織獲授權執行「2017 國際可持續旅遊發展年」相關事宜，致力與各國政府、聯合國系統內的相關機構、國際和地區組織，及其他相關者緊密合作，在五大關鍵領域——（一）包容性和可持續的經濟增長；（二）社會融合、就業和減貧；（三）資源效率、環境保護和氣候變化；（四）文化價值、多元化和文化遺產；（五）相互理解、和平與安全——推廣「2017 國際可持續旅遊發展年」，以促進旅遊業發展。

1.3 國際組織的相關行動

世界旅遊組織（UNWTO）透過全球評選，指定了 2017 年的國際可持續旅遊發展年的 5 名特別大使。中國銀聯董事長葛華勇正式擔任 2017 年「國際可持續旅遊發展年特別大使」，將參與倡導旅遊業對經濟社會發展的促進作用，推動旅遊相關領域的交流合作，讓旅遊組織、旅行機構和消費者共享旅遊業發展機遇，並將為世界旅遊組織帶來關於提升旅遊消費服務的專業化、前瞻性建議。世界旅遊組織指定的其他 4 位特別大使為：賴比瑞亞總統埃倫·約翰遜·瑟利夫、保加利亞政要和前國王西美昂二世、約旦最大的教育培訓集團 TAG 主席兼創始人 Talal Abu-Ghazaleh、德國旅遊經濟聯合會主席 Michael Frenzel。

中澳以 2017「中澳旅遊年」為契機，舉辦系列推介活動，進一步促進人文交流，鼓勵人員往來。

中國—東盟中心是中國和東盟 10 國成立的政府間國際組織，承載著 11 個國家推進各領域務實合作的重託，促進旅遊合作是中國—東盟中心的重點工作領域之一。2017 年是「中國—東盟旅遊合作年」，更是聯合國確定的「國際可持

續旅遊發展年」，中心精心規劃設計「促進中國—東盟旅遊交流多樣化發展」「舉辦中國—東盟生態旅遊發展研討會」和「旅遊從業者能力建設培訓班」等一系列活動，加強與中國和東盟各國政府部門、旅遊機構的溝通聯繫，積極支持、參與和配合相關活動，發揮好獨特的平臺作用，為中國—東盟關係貢獻更大力量！

國際古蹟遺址日項目是由 ICOMOS（International Council on Monuments and Sites）國際文化旅遊委員會主導，全世界的 ICOMOS 機構參與的活動。ICOMOS 鼓勵各委員會將 2017 年 4 月 18 日的活動與「國際可持續旅遊發展年」聯繫起來。因此，2017 年國際古蹟遺址日的主題為「文化遺產和可持續旅遊」，與「聯合國國際可持續旅遊發展年」及「2030 年可持續發展議程和可持續發展目標」有關。

世界地質公園網絡（Global Geoparks Network，GGN）執行局為響應聯合國決議也做出決定，將 GGN 作為聯合國國際可持續旅遊發展年的「金牌合作夥伴」，並在全球範圍內開展一系列宣傳推廣活動。

聯合國的「2017 生物多樣性國際日」將主題確立為「生物多樣性與可持續旅遊」，旨在為推動可持續旅遊業項目等現有倡議提供一個機遇。

2·樂活族的可持續旅遊

樂活旅遊為資源的可持續發展提供了可行的主題，可持續發展的思想是樂活旅遊得以成功的基礎。

可持續旅遊的發展與綠色環保型住宿的普及息息相關。現如今，越來越多住宿方都致力於透過提供本土生產的食物和產品、提倡節能減排，鼓勵旅客嘗試並享受可持續旅遊的理念。

樂活（LOHAS）是英語 Lifestyles of Health and Sustainability 的縮寫，意為「健康和可持續的生活方式」，它是由美國社會學家保羅·瑞恩（Paul Ray）及同事們經過 15 年的問卷調查，在 1998 年首先提出的新詞彙。「健康、快樂、環保、可持續」是樂活的核心理念。樂活，是全球興起的一種新的健康可持續生活方式，是 1998 年美國社會科學家針對人類「健康衰退、心靈空虛、關係疏遠、資源緊缺」狀況而提出的新健康生活方式。以樂活理念為指導，樂活族

的綠色旅遊的出行方式，既能減少對地球的影響，又能支持當地經濟發展，還能保護野生動物。

樂活是 20 世紀末許多富裕階層經歷追求逸樂、過度消費的空虛之後所產生的集體反思。樂活族重視健康、關愛環保，在消費時以健康、環保、時尚、有機、天然、綠色為主題。這種新的「活法」、新的生產方式與生活方式，能夠保證人類健康、快樂而可持續地發展。樂活是一種環保理念，一種文化內涵，一種時代產物。它是一種貼近生活本源，自然、健康、精緻的生活態度，是一種健康可持續的生活理念。熱愛旅遊是樂活族的一大特點，樂活旅遊的興起為旅遊業的健康持續發展帶來新的契機。

樂活理念傳入中國時間雖不長，但由於樂活理念順應了社會發展的大趨勢，已為很多人所接受，並成為一種生活趨勢。其中生態生活這一條更是樂活一族的身份標籤，去世外桃源旅遊、享受輕鬆便捷又環保綠色的出行工具越來越被樂活族所看中。樂活旅遊核心內容是樂活生活體驗，賦予了旅遊可持續發展的理念，而可持續發展的方式也成為樂活旅遊的核心吸引項目。旅遊本身就是一種高度生活化的體驗。

近年來人們對自身健康和生態環境的高度關注，為樂活旅遊準備了充分的條件，樂活旅遊已從概念成為現實，並成為休閒時代大眾旅遊的新寵。樂活旅遊是區別傳統旅遊的新的旅遊方式，強調旅遊的健康、快樂功能，旅遊的過程感受樂活的生活方式、生活理念、產品，是旅遊業可持續發展的新模式。樂活旅遊可以提升旅遊特色吸引力與競爭力，增加旅遊產品的文化附加值，促進現有的服務業的轉型、升級。

在歐美四個人中有一個人是樂活族，僅在美國就有 40% 的成人，約 8000 萬樂活族。中國有 3000 萬精準樂活族，1 億準樂活族，樂活族強調「健康、可持續的生活方式」。樂活旅遊被中國一部分社會精英們所欣賞，並在生活中踐行。根據 2017 年可持續旅遊發展報告，中國旅客選擇環保型住宿的五大原因：減少對當地環境的破壞、擁有更本土化的住宿體驗、環保型住宿更有利於當地發展、更有機會品嚐到當地特色菜和綠色有機食品、體驗新的住宿流行趨勢；最受中國旅客歡迎的五大綠色環保住宿設施：太陽能、可循環的用水系統、節水型衛浴、原生態有機餐廳或食品、室內的物品回收籃；中國旅客對綠色環保型住宿各項節能措施支持率：使用節能燈泡、安裝節能溫控系統、配備節水型花灑、回收衛生

紙、適當減少洗浴用品的使用次數、降低床上織品和毛巾的置換頻率、原生態食品的高成本投入。報告顯示,有 83% 的中國旅客已經加入了可持續旅行者的行列,中國旅客對旅遊業可持續發展理念的支持超過全球旅客。

「中國式樂活」追求的是一種「天人合一」的境界,是一種恬淡自然的人生態度。高度生活化的樂活旅遊,可以透過旅遊平臺轉變人們的生活態度和方式,引導生活產業向更環保、健康、永續的樂活產業邁進。樂活旅遊激發人們潛在的樂活需求,使得旅遊更具生活化氣息,最終帶動樂活相關生活產業發展。樂活者注重健康、可持續性的生活,維繫環保的健康生活方式,在消費時,樂活者考慮自己和家人的健康以及對生態環境的責任。樂活旅遊充分理解旅遊地文化的内涵和特色,旅遊強調旅遊者對文化的、生活的、歷史的體驗,強調參與性與融入性。旅遊者體驗到樂活生活的樂趣,樂活生活理念無疑是旅遊與社會、環境、經濟可持續發展最優選擇之一。

3‧中國國內的可持續旅遊

世界旅遊業的發展水平是不平衡的,中國雖然存在著地區差異、城鄉差異,可持續發展理念在旅遊業中的貫徹也同樣參差不齊,但是可持續發展理念在各個社會發展領域得到了積極響應。在旅遊業發展領域,倡導綠色旅遊、低碳旅遊和文明旅遊,實行景區容量測算與客流量控制,實施旅遊扶貧計劃,開展旅遊志工行動,全面完善旅遊公共服務體系,加強旅遊外交與跨文化交流等等,可持續發展和生態文明理唸得到了全面貫徹,並已取得了很好的效果。

從可持續旅遊的投資來看,大量的社會資本進入旅遊市場,在中國尤其表現明顯。從消費端來看,不僅侷限於物質資源的節約,更入鄉隨俗的旅遊體驗形式也是可持續旅遊的重要釋義。為保護環境,中國旅客不僅期待住宿地可以提供更為綠色環保的住宿設施,充分利用科學技術的力量和身體力行的方式,實現旅遊業可持續的發展理念。

根據 2017 可持續旅遊發展報告:隨著可持續旅遊的持續升溫,相比全球旅客(65%),中國旅客更願意透過環保的住宿和出行方式,對全球旅遊業的可持續發展做出貢獻。98% 的受訪中國旅客表示願意嘗試入住綠色環保型住宿,有 69% 的旅客將入住綠色環保型住宿視為踐行可持續旅遊的首選,49% 的中國旅客已選擇綠色環保型住宿,35% 的中國旅客購買土特產和支持當地傳統手藝人,

助力可持續旅遊發展；綠色出行方式上，71% 的中國旅客表示儘可能選擇搭乘公共交通，46% 的旅客支持騎行或徒步旅行的環保態度，超三分之一（37%）旅客願減少飛行次數踐行綠色出行。可持續旅遊受到了越來越多旅客的青睞，正在日漸深入人心。

「旅遊可持續年」強調「可持續」「消除貧困」和「和平」。為了實現旅遊可持續發展，中國製定推動旅遊業可持續發展的相關政策，規避發展風險；旅遊目的地居民參與旅遊業相關決策；旅遊從業人員的權利保障和監管機制都得到了發展；非政府組織應承擔起揭露旅遊業不公現象的責任；中國透過「旅遊扶貧」，「離土不離鄉」的旅遊帶動就業，在家門口透過參與旅遊就業實現脫貧；沒有和平就沒有旅遊，中國廣泛開展「一帶一路」沿線合作，為世界創造和平的國際環境。總之，綠色共享成為可持續旅遊年的樂活旅遊的主題。

▌全球氣候變化與旅遊應對

2018 年的夏天熱浪讓全球不少國家苦不堪言。法國佈雷斯特大學研究表明，2013 ～ 2017 年曾是有記錄以來最熱的 5 年，而 2018 年可能才是有史以來最熱的一年，從葡萄牙到美國加州，大火吞噬了數千公頃森林。全球多地甚至北極圈內出現高溫天氣，原本天寒地凍的北極，出現了 32℃的罕見高溫，許多冰川已經融化。英國最新研究稱，如果不加強應對氣候變化，未來熱帶、亞熱帶地區及美國、歐洲等地因熱浪死亡的人數都會持續上升。英國《自然·通訊》雜誌 2018 年 8 月 14 日的報告稱，機率預報系統預計，2018 ～ 2022 年是一個異常「溫暖」的時期，極端溫度出現的可能性將會上升。

世界旅遊業已進入大眾化發展階段，應對全球氣候變化與旅遊相關，重視低碳旅遊、關注環境、氣候變化與旅遊業間的關係、尋求可持續解決途徑成為政府、學界和業界面臨的主要課題。2018 年 7 月 7 ～ 8 日，全球氣候變化與旅遊國際論壇在吉林延邊朝鮮族自治州召開，探討旅遊業儘快減低排放，來應對它賴以生存的資源受損。

1・氣候變化與旅遊

1.1 氣候變化

《聯合國氣候變化框架公約》（UNFCCC）中，氣候變化（Climate Change）是指「經過相當一段時間的觀察，在自然氣候變化之外由人類活動直接或間接地改變全球大氣組成所導致的氣候改變。氣候變化主要表現為全球氣候變暖（Global Warming）、酸雨（Acid Deposition）、臭氧層破壞（Ozone Depletion）三方面。政府間氣候變化專門委員會（IPCC）認為，氣候變化指氣候隨時間的任何變化，無論其原因是自然變率，還是人類活動的結果。UNFCCC將因人類活動而改變大氣組成的「氣候變化」與歸因於自然原因的「氣候變率」區分開來。

全球氣候變化（Climate Change）是指在全球範圍內，氣候平均狀態統計學意義上的巨大改變或者持續較長一段時間（典型的為 30 年或更長）的氣候變動。氣候變化的原因可能是自然的內部進程，或是外部強迫，或者是人為地持續對大氣組成成分和土地利用的改變。

氣候變化已成為旅遊業可持續發展的重要挑戰。全球的氣候正在發生變化，氣候變化致乾旱、暴雨和風暴等極端氣候事件頻發，且強度加大。全球氣候變化影響旅遊資源的數量與質量變化，影響客流的空間與季節移動，並隨著氣候變暖、海平面上升、極端天氣和氣候事件等日益加劇，旅遊業受到氣候變化的嚴重衝擊。

1.2 氣候與旅遊

氣候既是旅遊業發展的自然條件，又是主要的旅遊資源，它與其他因素共同決定一系列旅遊活動的適宜位置，而且還是旅遊季節性需求的基本推動力。對於很多旅遊目的地來說，充足的氣候條件（比如陽光、冰雪）本身就是很好的吸引物，對旅遊者具有很強的「拉動」作用。氣候變化與旅遊發展有緊密的聯繫。高溫天氣遊客避暑、颱風來臨景區關閉等是氣候影響旅遊發展的直接體現，實際上這種影響不止於此，而是更加廣泛、更加深遠。

從全球來看，旅遊業增長十分迅速，氣候對旅遊業有著重要影響。旅遊業是嚴重依賴自然環境和氣候條件的產業，對環境變化十分敏感，當前和未來氣候的

變化會對旅遊產生強烈的潛在影響。世界旅遊業已進入大眾化發展階段，大量遊客在享受旅遊作為國民大眾基本權利的同時，在世界各地的自由行走勢必也會對環境與氣候變化造成影響。旅遊各行業對氣候也有重要影響，如航空、酒店等行業的碳排放不容忽視。

2．氣候變化與旅遊的相互影響

2.1 氣候變化對旅遊造成的影響

近年來，各類極端氣象災害頻繁發生，愈演愈烈。在全球氣候變化中，全球第一大產業旅遊業既不能「倖免於難」，也不能「置身事外」。聯合國世界旅遊組織說，對於大部分依賴旅遊業的國家和地區，旅遊業和氣候的關係是一榮俱榮，一損俱損。

相比而言，旅遊業更容易受氣候變化的影響。全球氣候變化直接威脅旅遊各個領域——威脅生態系統、破壞旅遊名勝。氣候變化對北歐、地中海和加勒比地區的旅遊業造成衝擊，最不發達國家和小島嶼國家的沿海、山區和其他易受自然影響的旅遊區尤為嚴峻；冰川的融化、海平面的持續升高極有可能讓馬爾地夫、威尼斯等旅遊勝地遭受「滅頂之災」；全球變暖影響戶外活動，美國傑克森霍爾高山渡假村因降雪量減少、降雨量增多而存在風險；莫阿布更溫暖、更乾燥、霧更重及紅色塵土的增加，令人們騎行變得異常痛苦；優勝美地國家公園高溫引起更多岩石滾落，顯著影響公園的登山者；每年可為旅遊業貢獻 115 億美元的珊瑚礁，因海水溫度升高、海平面上漲及大氣中二氧化碳增多造成的酸化現象而飽受衝擊；洪水侵襲了城市，面臨被洪水淹沒的風險；路易斯安那州因海水上升淹沒了公路和周邊樹木，鹽度很高的海水讓樹木很快枯萎死亡，變為「鬼林」。

越來越多的島嶼國家和沿海城市正面臨海平面上升的威脅，從 1870～2000 年，海平面上升 18 公分。近年來上升速度加快，最近 20 年上升了 6 公分。據聯合國政府間氣候變化專門委員會專家預測，到 2100 年，海平面平均高度將上升 26～82 公分。屆時，所有島嶼、三角洲和沿海都將受到威脅。因海平面上升，一些海濱濕地旅遊區正受到威脅。聯合國氣候變化專家小組規定本世紀海平面上漲的上限為 1 公尺，將會損害加勒比海域 60% 的旅遊設施，淹沒許多機場和港口；渡假天堂馬爾地夫平均高度僅高於海平面 1～2 公尺，八成國土不高於 1 公尺。

由於海平面上升趨勢，預計馬爾地夫 50 年後可能消失；澳洲沿海的國家公園內，因海平面上升，灌木的生存正面臨威脅，有些已死亡；氣候變化引起海岸腐蝕、海水升溫、颱風強度或頻度增加及珊瑚礁白化或死亡等，破壞海洋生態，影響旅遊發展。

全世界正遭受著最高氣溫紀錄不斷刷新，冰蓋面積在不斷縮小，旱災規模和嚴重程度不斷擴大的損害。氣溫升高引起雪線不斷向高緯度地區收縮，一些動植物資源的分佈範圍縮小。溫暖冬天讓適合冬季運動的季節變短，並威脅到滑雪旅遊區的生存。全球變暖加快冰川融化速度，阿根廷冰川國家公園的冰川每年加速融化，所剩的冰川已屈指可數，喜馬拉雅山脈冰川融化更快。研究稱 2100 年前，整個歐洲的冰川會減少 22% ～ 89%；瑞士有的冰山每年融化或下陷的速度達 10 ～ 13 公尺，山間孤零零的木架顯示了冰山融化之快；奧地利的冰川正在急速融化變小；格陵蘭的冰山也急速融化，致格陵蘭島庫盧蘇克角一村莊漂移。

南北極也是近年來因氣候變化遭受侵襲的地方之一。美國國家航空暨太空總署（NASA）從 1979 年開始每年對北極進行衛星監測，影像顯示北極冰層覆蓋面積下降明顯。重達萬億噸的冰山脫離南極冰架備受關注，冰川融化破壞了生態系統和許多動植物的棲息地，不少物種瀕臨滅絕。南極西部的海岸沿線，冰川正以驚人的速度消退。隨著溫暖的海水不斷侵蝕冰川脆弱的邊緣，證據表明南極東部部分冰川也開始緩慢消融，如果按照現在的趨勢，南極東部的冰川融化恐怕會給人們帶來想不到的災難。

普遍上，旅遊業更多是被看成氣候變化的「受害者」，認為「氣候變化是對旅遊業可持續發展和 21 世紀千年發展目標構成最嚴重威脅的因素」。但也有一些地方的旅遊業可能會因禍得福，迎來更多遊客，如阿拉斯加和北歐；有的地方旅遊的淡旺季將改變：歐美傳統的夏季渡假地地中海地區夏季旅遊的吸引力在減弱，春秋季吸引力在上升；北歐則成為旅遊者夏季的渡假勝地，越來越多來自南歐的旅遊者會前往北歐，以躲避地中海夏季炎熱的高溫。

聯合國世界旅遊組織（UNWTO）、環境計劃署（UNEP）和世界氣象組織（WMO）曾將氣候變化對旅遊業的影響分成四大類：直接的氣候影響、間接的氣候及環境影響、旅遊流的可能變化以及社會影響。

直接影響包括旅遊出遊因素變化、旅遊成本變化以及極端天氣事件影響。氣候變化影響旅遊者出遊決定的推拉因素出現顛覆性變化；對旅遊成本的影響體現在旅遊企業冷暖、製冰、灌溉和供水及保險支出等，旅遊基礎設施、額外的應急計劃、保險、營救等支出將提高。

間接影響包括氣候變化導致的水資源變化、生物多樣性喪失、目的地風景資源的退化、食品安全等。水對旅遊業至關重要，水短缺導致旅遊瀑布減少甚至消失，旅遊區因缺水或洪水而生意慘淡，洪水損害旅遊區的自然、文化遺產等吸引物；氣候變化威脅地方物種、珊瑚礁、植物花季及森林覆蓋，引起生物多樣性喪失而影響旅遊；全球變暖造成目的地的風景資源退化；氣候變化加深農業脆弱性，影響糧食安全而削弱旅遊目的地或旅遊市場競爭力。

旅遊流變化是氣候變化影響旅遊流的形成及旅遊流量和流向。氣候影響出遊動機、目的地選擇和出遊時機等，影響人們什麼時候出遊和去哪裡旅遊。

社會影響表現在旅遊目的地的經濟和政治領域。旅遊業與經濟、民生、環境相互依存，氣候變化影響旅遊業進而影響到旅遊地經濟和居民福利，正向影響是促進，負向是阻礙削弱經濟和福利；氣候變化改變地緣政治，影響旅遊地開發，造成當今世界地緣政治格局演變。

2.2 旅遊業對氣候變化的影響：碳排放

旅遊業既受全球氣候變化影響，同時也是影響全球氣候變化的因素之一。過去，人們認為旅遊是個能源消耗更少、對環境更友好、經濟效益更大的產業。隨著旅遊業的發展壯大，對環境和氣候的影響越來越明顯，旅遊業能源消耗和碳排放也已成為影響全球氣候變化的重要因素，是全球溫室氣體排放的重要來源之一。

據世界旅遊組織、聯合國環境規劃署和世界氣象組織三家機構的最新報告顯示，整個旅遊行業產生的溫室氣體量占全球總量的 4% ～ 6%。隨著旅遊業持續的需求上漲，預計下個 10 年，每年需求增幅為 4.3%。全球旅遊消費從 25000 億美元增加至 47000 億美元。英國劍橋大學可持續發展領導研究所、賈吉商學院與歐洲氣候基金會的研究報告警告說由於目前旅遊業的不斷增長，2025 年旅遊業的溫室氣體排放量占全球排放量的比例將從現在的 3.9% ～ 6% 增長到 10% 左右。

「碳足跡」是指個人或機構因所從事的活動而釋放的二氧化碳量。過去有關旅遊業碳足跡的研究認為，旅遊業的碳排放占全球溫室氣體排放的 2.5% ～ 3%，但一般沒考慮旅遊交通運輸及目的國的餐飲、基礎設施和零售產生的碳排放。而英國《自然·氣候變化》雜誌的論文認為，國際旅遊業的碳足跡在 2009 ～ 2013 年之間增加了，旅遊業全球碳足跡從 3.9 億噸上升到 45 億噸二氧化碳，超過了之前預計量的 4 倍。這表明，旅遊業去碳的努力已不敵高能耗旅遊需求的增加。也說明目前鼓勵低碳旅遊的措施，並不能限制國際旅遊業碳足跡的增加。

聯合國的研究報告顯示，全球旅遊業所導致的溫室氣體排放的總量相當於全球總排放的 8%。排碳量除交通排放外，還包括住宿、飲食以及購物等。交通是最大的排放來源，占旅遊業排放的 75%，其中航空占 54% ～ 75%，航空業是旅遊業碳排放的關鍵。旅遊趨勢是到越來越遠的國家旅遊，乘坐飛機旅遊的頻率將不斷增加。從國際航運來說是長途航運呈上升趨勢，國際民航組織預估，2036 年全球每年客運數將達 78 億人。航空業之外，還包括旅遊住宿、旅遊活動、飲食、購物。警惕全球旅遊業不斷增長，及時採取措施減少碳排放變得十分急迫。如果不採取有效措施，旅遊行業溫室氣體排放量在今後 30 年中可能增長 1.5 倍。

澳洲雪梨大學研究人員採用將碳排放分配到目的國和客源國兩種不同的核算程式對國際旅遊業進行了全面分析，對 160 個國家進行計算後，結論是高收入國家之間的旅遊是旅遊業碳足跡的主要來源，推動碳排放增加的是不斷增長的財富。國家富裕程度和人口規模是決定性因素，排名最靠前的三個國家是美國、中國和德國。旅遊行業排碳量最高的航空業主要來自高收入國家，2013 年，美國的旅遊排碳量居首位，中國、德國、印度、墨西哥及巴西位居其後。排放增速最快的是中國與印度等發展中國家，中國旅遊業在 2008 年的二氧化碳排放量約占當年全國二氧化碳排放總量的 0.86%。

國際上為減緩氣候變化而制定並實施的相關政策措施中，對航空運輸徵收碳稅或者實施排碳配額是限制碳排放的最有效的措施。提高遊客的氣候意識及改善排碳技術，使用更高能效的飛機、機動車以及採用綠色能源將有助於降低碳排放量。《達沃斯氣候變化與旅遊宣言》報告明確指出，如果最大限度估算技術進步因素在交通、住宿及旅遊中的作用，可減少 38% 的碳排放；如果採用混合交通模式、短途旅遊和增加平均停留時間等方式可減少 44% 的碳排放；如果實施最

有效的減排計劃和充分利用以上措施，到 2035 年旅遊業將減少 68% 的二氧化碳排放。

　　旅遊業的每個部分都需要考慮怎樣適應氣候變化及如何繼續減少旅遊業的運作對環境帶來的影響。聯合國環境署開展了一項全球旅遊業價值鏈改造轉型活動。如在對加勒比海的多明尼加共和國的酒店進行調查，發現僅僅是透過一項設備更新就能使其酒店業節約用電 11%，每年減少的二氧化碳排放相當於 170 輛小轎車的排放量。這種緊密的合作和措施將是未來的大趨勢。旅遊業有很大的減排潛力，旅遊低碳化發展前景廣闊。

3 · 應對全球氣候變化的旅遊發展

3.1 國際應對全球氣候變化的旅遊發展

　　聯合國世界旅遊組織、環境計劃署、發展計劃署、氣候框架公約、國際民航組織及政府間氣候變化專門委員會、國際旅遊夥伴聯盟、世界氣象組織等一些與旅遊緊密相關的國際性組織，透過達成會議宣言、發表研究報告和年度報告等形式對全球旅遊業應對氣候變化問題進行宏觀指導，為全球旅遊業減緩和適應氣候變化影響指明方向。旅遊業在應對氣候變化的策略規劃、制度設計、技術研發、財政投入、環保宣傳等方面採取了積極行動，也取得了可喜成效。

　　1992 年里約會議上與會國簽訂《氣候變化框架公約》，包括旅遊業在內的經濟發展與環境保護的不可分割性被世界各國廣泛接受。

　　2008 年，世界旅遊組織在第二屆「全球變化與旅遊」國際會議上強調，「氣候變化是對旅遊業可持續發展和 21 世紀千年發展目標構成最嚴重威脅的因素」，把當年世界旅遊日的主題確定為「旅遊：應對氣候變化挑戰」，表明了全球旅遊業界對氣候變化問題的高度重視和必要反應。

　　2009 年 2 月的哥本哈根世界氣候變化大會上，聯合國世界旅遊組織與世界旅行與旅遊理事會（WTTC）聯合舉辦了「應對氣候挑戰——旅行和旅遊行業的思維」的主題活動，積極宣傳旅行和旅遊行業在節能減排方面的有效措施。

　　全球的旅遊業界，與旅遊相關的各類國際組織、區域組織，國際性的、區域性的旅遊相關組織以及旅遊業發達國家、不發達國家都在積極採取措施，以減緩

和適應氣候變化對旅遊發展的影響。聯合國環境署在推進氣候與旅遊協調共進方面做了很多努力。歐盟（EU）、經濟合作與發展組織（OECD）、小島嶼國家聯盟（AOSIS）等，拓寬旅遊合作視野，尋求共同應對之策，讓旅遊適應氣候變化。

為了應對氣候變化，許多國家和地區的旅遊目的地都積極採取措施來減少溫室氣體排放，制定可持續旅遊推廣政策和資金支持計劃，鼓勵旅遊企業進行環境改善，使用可再生能源和採用綠色交通方式，交通限排，發展生態旅遊、低碳旅遊。旅遊業正在探求與氣候、生態和諧共處的可持續發展之路。

對國際航班收取碳排放稅、制定相應的碳排放交易計劃；個人透過造林或投資造林來補償自己出行的碳排放量。引入更嚴格的飛機排放標準，在特定的航線使用環保的生物燃料，或者提供碳排放抵消項目。航空公司和訂票機構提供更多透明的資訊，能讓乘客選擇乘坐碳排放更少的航班。

3.2 中國應對氣候變化發展旅遊業的對策

中國幅員遼闊，氣候條件複雜，旅遊資源類型豐富，是全球重要的「氣候旅遊熱點」地區之一，近年來中國旅遊業發展受氣候變化的影響日益嚴重。氣候變化對中國旅遊資源產生深遠影響。氣候變化可能對中國的旅遊業造成重大的不利影響。氣候變暖將導致海平面上升，中國海平面到 2050 年將上升 12 ～ 50 公分。氣候變暖將導致一些冰川範圍向高緯度收縮，將影響河流、湖泊、溫泉、瀑布等水文類旅遊資源的格局變遷；氣候變化易導致中國生物類旅遊資源性狀與佈局發生改變，也可能造成中國植被景觀整體發生變化。氣候變化對旅遊業的影響是潛在的、長期的，旅遊業作為中國最具發展潛力和活力的產業，要減緩並適應氣候變化的影響，要積極適應氣候變化。

中國作為發展中國家，國家層面已經有比較完善的應對氣候變化的政策體系，氣候部門與旅遊領域不斷加強合作，共同尋求新技術、新辦法。但旅遊部門和企業還需在國際氣候合作、部門資源整合、減排研發投入和環保意識宣傳等方面採取更有針對性的應對措施。

2008 年 11 月，中國（原）國家旅遊局發表了《關於旅遊業應對氣候變化問題的若干意見》，是迄今為止中國旅遊行業主管部門發表的唯一一個應對氣候變化的專門性政策文件。要求「各地立足全球氣候變化趨勢，充分認識區域性氣候

變化的特徵和規律，全面把握對旅遊業的不利與有利因素」。提出旅遊業應對氣候變化的指導思想和基本原則，提出了旅遊業減緩和適應氣候變化的基本方針。

2009 年，中國國務院《關於加快發展旅遊業的意見》明確提出要「實施旅遊節能減排工程」和「倡導低碳旅遊方式」。

2011 年 11 月發表的《第二次氣候變化國家評估報告》，全面評價了氣候變化對包括旅遊業在內的中國國民經濟的影響，並提出適應、減緩氣候變化的社會經濟影響建議。

目前，中國積極借鑑旅遊發達國家和地區在應對氣候變化上的先進經驗，加大研發投入，嘗試主動應對；積極開發替代性旅遊產品，大力發展旅遊循環經濟，構建旅遊危機管理系統，開拓潛在旅遊市場，強化環保宣傳，提升公眾可持續旅遊發展觀。在未來，中國的旅行是低碳的、綠色的，包容性的、基於自然的。

作為一個旅遊大國，中國政府向來高度重視環境保護、氣候變化與經濟社會的可持續發展問題。關注環境、氣候變化與旅遊業間的關係、並尋求可持續解決途徑，持續推進旅遊產業與氣候變化機構在全球範圍內的深入合作，擔負起在全球治理中旅遊應對氣候變化責任並發揮大國作用。

第十篇 鄉村旅遊與扶貧致富

▍旅遊扶貧實現包容多數的共享式經濟增長

反貧困、促扶貧是世界難題、千年挑戰。聯合國千年發展目標提出,到 2015 年全球貧困人口減半。2015 年後發展議程提出,到 2030 年將全球每天生活費不足 1.25(世界銀行將其提高到 1.9)美元的貧困人口降至零。旅遊業作為 21 世紀促進經濟發展的最大產業之一,是一個勞動密集型行業,能夠提供廣泛的就業和創業機會,可以有效消除貧困,促進農村發展。世界旅遊組織的優先事項和主要工作領域之一是盡最大可能支持旅遊扶貧。首屆世界旅遊發展大會確定了旅遊促進和平、發展、扶貧三大議題。旅遊扶貧是促進國際交流的扶貧,利於增進本國人與世界各國人民的瞭解、助力世界和平。進入新常態,旅遊扶貧在中國的作用和意義越來越大,成為國家實現全面的小康的重要途徑,旅遊扶貧開發是全社會共同的責任,是國家治理體系和治理能力現代化的重要且特殊的組成部分,也是實現「中國夢」的重點和難點,企業、社會和每個公民,人人有責。世界旅遊組織祕書長塔利布·裡法伊盛讚中國將在「十三五」期間透過發展旅遊帶動 17% 的貧困人口實現脫貧的規劃。

1・中國的旅遊扶貧

中國是世界減貧事業的積極倡導者和有力推動者。按照中國標準,中國貧困人口規模接近 1 億,假如按照聯合國每天 1.25 美元生活費標準,中國貧困人口將達到 2 億。中國是世界上最大的發展中國家,貧困人口規模還很大,分佈面積也比較廣,集中連片貧困地區占比很大。旅遊扶貧就是要在具有一定旅遊資源條件、區位優勢和市場基礎的貧困地區,透過開發旅遊帶動整個地區經濟發展,便貧困群眾脫貧致富。

中國旅遊扶貧政策的提出是在 20 世紀 80 年代中期,短短幾十年,旅遊扶貧成效顯著。旅遊扶貧在中國扶貧開發中的顯著作用和優勢日益突出,已成為中國扶貧攻堅的嶄新生力軍。中國的「旅遊＋扶貧」既是重要的扶貧攻堅之路,也是重要的旅遊發展之路。中國現有 14 個連片特困區,832 個貧困縣和 12.8 萬個貧困村。按中國現行扶貧標準,到 2014 年底還有 7017 萬貧困人口。832 個貧困

縣主要分佈在國家生態功能區內。其中，近 300 個縣屬於國家主體功能區限制開發縣。中國現有 1392 個 5A 和 4A 級旅遊風景區中，超過 800 個、比例 60% 以上分佈在中西部；扶貧辦列入試點的 560 個貧困村，半數以上分佈在成熟景區周邊；70% 以上的景區周邊集中分佈著大量的貧困村，都是原生態。中國已建成的 4 萬多個旅遊景區（點），一半以上分佈在廣大的農村地區；中國（原）國家旅遊局調研 12.8 萬個建檔立卡貧困村中，約 1/3 村有發展旅遊的潛力和條件，這些村中有一半貧困人口透過參與旅遊產業可以實現脫貧致富。旅遊扶貧使貧困地區的人們實現脫貧致富，也使得許多位於貧困地區內的高品味風景區陸續被髮現，成為聞名遐邇的旅遊勝地，為貧困地區經濟注入了新活力。

貧困地區脫貧致富一定要與全面小康同步推進，透過旅遊發展帶動經濟、政治、文化、社會、生態五位一體發展。「十三五」中國脫貧標準所代表的實際生活水平要能達到 2020 年全面建成小康社會所需的基本水平。現行脫貧標準是農民年人均純收入按 2010 年不變價計算為 2300 元，2014 年現價脫貧標準為 2800 元。按該標準，2014 年末全國還有 7017 萬農村貧困人口。若按「十三五」GDP 每年 6% 增長率調整，2020 年全國脫貧標準約為人均純收入 4000 元。屆時透過產業扶持、轉移就業、易地搬遷、教育支持、醫療救助等措施解決 5000 萬人左右貧困人口脫貧，完全或部分喪失勞動能力的 2000 多萬人口全部實行社保政策徹底脫貧。

中國國務院在《關於進一步促進旅遊投資和消費的若干意見》提出：「到 2020 年，全國每年透過鄉村旅遊帶動 200 萬農村貧困人口脫貧致富；扶持 6000 個旅遊扶貧重點村開展鄉村旅遊，實現每個重點村鄉村旅遊年經營收入達到 100 萬元。」2020 年前，中國將建成 15 萬個鄉村旅遊特色村寨，300 萬個農家樂，每年帶動 100 萬人脫貧。中國「十三五」規劃綱要指出，將實施鄉村旅遊扶貧等重點工程，實現 3000 萬以上貧困人口脫貧。到 2020 年確保中國現行標準下的農村貧困人口實現脫貧，貧困縣全部消除，解決區域性整體貧困。在《關於〈中共中央關於制定國民經濟和社會發展第十三個五年規劃的建議〉的說明》政治局會上，習近平提出以「精準扶貧」為基本方略，共享發展守住民生「底線」，用一系列數據勾勒出扶貧開發的新路線圖。中共中央政治局《關於打贏脫貧攻堅戰的決定》對扶貧工作部署，強調要「結合生態保護脫貧」。中國（原）國家旅遊局發表《中國旅遊發展報告 2016》稱多舉措力促旅遊扶貧，「十三五」期間旅

遊扶貧目標是每年旅遊脫貧 200 萬，到「十三五」末，透過鄉村旅遊帶動 1000 萬貧困人口脫貧。旅遊成為實施精準扶貧的新動力和新機遇。

2．包容性旅遊與扶貧

　　包容性增長（Inclusive Growth）由亞洲開發銀行在 2007 年首次提出。包容性增長尋求社會和經濟協調發展、可持續發展。與單純追求經濟增長相對立，包容性增長倡導機會平等的增長，最基本的含義是公平合理地分享經濟增長。包容性增長的理念要求賦予貧困群體公平參與經濟活動並分享其成果的機會。改革開放至今，中國經濟騰飛取得成就的同時，社會經濟發展也出現了失衡，如東部與西部經濟發展的失衡、城市與農村經濟發展的失衡、社會階層之間經濟發展的失衡，旅遊業解決這種失衡稱為包容性的旅遊扶貧。旅遊業切合了包容性增長的內涵，是扶貧的重要途徑。包容性旅遊，亦稱旅遊包容性發展，是指以政府規劃為服務主體，旅遊企業為經營載體，旅遊社區居民為主要受益者，社會各界為參與發展者（包括遊客和公民組織），基於政府政策保障，保證弱勢群體話語權，鼓勵社會力量參與旅遊發展，讓更多的貧困人口獲得均等就業的機會，實現旅遊經濟成果的相對公平分配，減少旅遊目的地的社會貧富差距，營造良好的旅遊環境，最終實現旅遊的包容性發展。

　　李金早說，旅遊扶貧是包容性、交融式扶貧，旅遊與扶貧相結合，可以相互促進，相得益彰，相融相盛。偏遠地區的旅遊開發往往在政府和企業利益的驅動下，忽視了貧困群體參與旅遊發展並分享合理收益的願景。為此，在投資旅遊開發的前後階段，地方政府都應以「旅遊扶貧」為目標，引導、支持貧困群體投入包括勞動力在內的各種生產生活要素，積極地參與旅遊業的發展，在解決他們權利貧困的同時實現經濟的包容性增長。中國貧困地區包容性旅遊發展模式一定是基於國家權力部門、地方人民政府、旅遊相關企業、公民社會組織、社會輿論評價五個要素共同構建的貧困地區發展旅遊的支持網絡系統。

　　包容性旅遊是實現貧困群眾共享社會發展成果的重要路徑。旅遊可以為中國的扶貧攻堅做出重要貢獻；在助推扶貧攻堅中，扶貧事業也拓展了旅遊發展空間。實施脫貧攻堅對於農旅融合，促進鄉村旅遊發展也是絕佳機遇。旅遊扶貧將中高端消費吸引到貧困地區，實現先富帶後富。旅遊扶貧不是簡單的、單方面的給錢給物幫扶，而是開發當地的特色資源，形成特色產品，構建旅遊產業鏈，吸引遊

客。產業化扶貧方式具有明顯的市場優勢和造血功能，有效實現真脫貧、不返貧。旅遊扶貧既是旅遊業責無旁貸的歷史使命，也是旅遊業新的發展空間，為新時期旅遊業發展提供了新的動力和機遇。包容性旅遊扶貧能實現現行標準下農村貧困人口的脫貧，解決區域性整體貧困，共享改革紅利，縮小城鄉差距，保障全面小康建設。

3·國外包容性旅遊扶貧案例借鑑

國外也有一些旅遊扶貧的例子：作為旅遊大國的印度透過大力發展旅遊業增加就業機會，在減少貧困人口的探索上取得了一定的成功。印度旅遊業相比其他行業，促進扶貧增長的廣闊空間。印度政府在其「十二五計劃」中強調將扶貧旅遊作為首要途徑，確保旅遊業增長能帶動創造就業，為貧困的年輕女性勞力提供就業機會，最終降低貧困率。旅遊扶貧重視改善社區居住環境，提高文化和自然景區附近貧困和弱勢社區的謀生機會；恢複目的地自然及生態特徵（如公園、森林區域、水域等）；恢復知名度較小的文化資產（如歷史遺蹟、宗教聖地等），為印度的社會、環境和文化遺產帶來積極的影響。印度旅遊扶貧模式在促進貧困地區合理開發旅遊、重視農村基礎設施建設、轉變農業經濟發展方式、增加生產性就業工作方面有著重要的借鑑意義。

非洲經濟強國南非旅遊扶貧具有獨特的時空背景。南非地理區位優越、產業潛力巨大，但貧富懸殊，國際上旅遊扶貧新發展則是南非實施旅遊扶貧策略的內外促進因素。南非希望旅遊扶貧在經濟發展中造成特殊作用，在許多有利的宏觀經濟政策支持下，南非採取了一系列措施，如減少貧困計劃、負責任旅遊、旅遊中的公平貿易、在旅遊扶貧中對企業的激勵，以及試驗區的創建等。塞內加爾是西非的一個國家，位於非洲大陸西部凸出部位最西端。塞內加爾鄉村旅遊規劃始於 20 世紀 70 年代初，是政府對 60 年代末和 70 年代初的各種問題採取應對的方法。這種鄉村旅遊項目不單單被視為塞內加爾的最佳旅遊發展模式，而且它還是對傳統旅遊形式的一種補充，並給村子裡的年輕人提供各種就業機會，改善他們的生活狀況。此外，透過旅遊吸引資金來發展基礎設施和服務，因而，非洲塞內加爾鄉村旅遊發展計劃是將國家旅遊發展政策運用到某個特定類型的區域旅遊業發展的典範。同時，也是促進本地居民參與旅遊規劃實現旅遊扶貧的一個榜樣，給當地村鎮帶來直接的利益，又可以讓遊客與當地的生活方式有著最親密的

接觸。非洲的旅遊扶貧經驗和措施包括減貧、負責任旅遊、旅遊中的公平貿易、旅遊扶貧企業激勵、提供旅遊就業等對中國有很大啟示。

泰國旅遊扶貧從「產業均衡」「機會均等」「財政包容」「權利保障」四方面，推動經濟與社會的協同發展，屬於策略規劃旅遊經濟的包容性增長。泰國旅遊扶貧是全面的旅遊經濟包容性增長模式，政府機構的高效運作是關鍵，旅遊經濟的穩定增長和生產性就業工作的增加是核心，旅遊社區社會包容性與均等經濟發展機會是基礎，旅遊對弱勢群體扶貧安全保障制度的貢獻是支撐。旅遊管理的善治與政府相關機構高效運作、旅遊經濟的穩定增長與生產性就業的增加、旅遊社區社會包容性與均等經濟發展機會、旅遊對弱勢群體扶貧安全保障四個方面，構成了泰國旅遊經濟包容性增長模式的核心，使得泰國的旅遊扶貧取得很大成效。泰國作為世界著名旅遊目的地，透過旅遊包容性增長實現旅遊扶貧，促進其中國社會問題的解決，緩解社會矛盾，提升經濟發展質量與水平，以旅遊經濟發展促進減貧，逐步實現社會的相對公平，進而成為高度全球化和世界有影響力的國家。這對中國旅遊扶貧有著重要的借鑑意義。

在里約熱內盧的 600 萬城市居民中，大約三分之一的人生活在約 1000 個貧民窟中。巴西熱切希望在 2016 年里約熱內盧奧運會之前吸引世界目光，此次欲將貧民窟打造成為新的旅遊景點，準許有好奇心的遊客到里約熱內盧貧民窟參觀。借助世界盃和奧運會，巴西政府下大力氣幫助里約州改善貧困問題。巴西的貧民窟最早出現於 19 世紀末巴西廢除奴隸制後，而大量違章建設的貧民窟則是上世紀 70 年代巴西經濟騰飛之際才出現的。貧民窟產生的四大原因有土地擁有不平等、城市化就業機會不足、城市規劃建設未考慮低收入人群和公共政策不完善。光在里約州，巴西政府就撥款了 17 億美元進行貧民窟的改造升級，地方政府也投資數億美元改善其基礎設施。政府希望在巴西整個範圍內都啟動像里約熱內盧這樣的貧民窟旅遊項目，進而促進基礎設施建設、消除貧困、促進社會包容和經濟發展。因此，巴西以貧民窟為旅遊地對消除貧困人口高密度聚集、消除滋生黑幫和毒販，透過旅遊業實現社會公平包容和發展具有很好的啟示。

4．結論

透過以上分析，借鑑國外旅遊扶貧經驗，我們可找到「老弱邊窮」四類旅遊景區的發展難題和缺陷、優勢和強項，對症下藥開展包容性旅遊扶貧。按照「旅

遊發展帶動扶貧開發,扶貧開發促進旅遊發展」的工作思路來開展包容性旅遊扶貧。傳統景區要尋找新的發展思路,塑造新的品牌形象,帶動新的產業發展,如文化創意產業、影視產業等,打造完整產業鏈,形成全面產業面,鑄就新型產業網,進一步創造新效益。做好貧困戶全面參與旅遊才能實現旅遊扶貧工作,以多業態、多種方式為遊客提供服務,如民居食宿接待、配套旅遊產品和旅遊商品銷售等活動,促進遊客在區域內的消費,實現脫貧增收,帶動景區貧困人口脫貧;將旅遊產品輸送到遊客聚集區域,或以電商方式銷售旅遊產品,讓當地人享受到旅遊扶貧紅利;透過讓當地人以資金、人力、土地參與鄉村旅遊經營獲取入股分紅,爭取國家相關資金扶持,鼓勵社會資金參與,分享旅遊資源開發和旅遊產業發展紅利,將綠水青山變為群眾脫貧致富的金山銀山。打造具有特色和影響力的旅遊項目,吸引社會大額投資,完善旅遊的基礎,為發展旅遊打下堅實基礎。

總之,「中國扶貧開發已進入啃硬骨頭、攻堅拔寨的衝刺期」。旅遊扶貧將單純的資金扶貧逐步轉變為制度扶貧、人才扶貧、市場扶貧、技術扶貧,更注重扶志與扶智、扶知。旅遊扶貧以其強大的市場優勢、新興的產業活力、強勁的造血功能、廣泛的受益性、巨大的帶動作用發揮日益顯著的作用,是物質和精神「雙扶貧」,是富有尊嚴的扶貧,是促進和諧的扶貧,為造血型、補血型、混血型、換血型扶貧。旅遊扶貧將實現包容多數的共享式經濟增長,為實現 2020 年全面建成小康社會打下堅實基礎。

用五大理念統籌精準旅遊扶貧

中共十八屆五中全會確定了創新、協調、綠色、開放、共享的發展理念,也確定了到 2020 年全面建成小康社會,實現「兩個一百年」奮鬥目標。2015 年,習近平強調:謀劃好「十三五」時期扶貧開發工作,實施精準旅遊扶貧,是走出貧困、走向世界,奔向小康的唯一出路。為貫徹落實中共中央、中國國務院關於打贏扶貧攻堅戰決策部署,深入實施旅遊精準扶貧,中國(原)國家旅遊局提出了全力推進鄉村旅遊和旅遊扶貧、旅遊致富工作,各地旅遊扶貧工作積極探索推進,將旅遊扶貧當作扶貧攻堅的「突破口」「著力點」,實施精準化旅遊扶貧。「創新、協調、綠色、開放、共享」五大理念為旅遊扶貧指明了方向,旅遊扶貧理應在落實五大發展理念方面先行一步。

1‧概念辨析

1.1 五大理念

　　五大發展理念，是在深刻總結中外發展經驗教訓、分析中外發展趨勢的基礎上形成的，是「十三五」乃至更長時期中國發展思路、發展方向、發展著力點，是關係中國發展全局的一場深刻變革。習近平多次強調「十三五」時期必須牢固樹立並切實貫徹創新、協調、綠色、開放、共享的發展理念。

1.2 旅遊扶貧

　　中國學術界對旅遊扶貧的定義是透過開發貧困地區豐富的旅遊資源，興辦旅遊經濟實體，使旅遊業形成區域支柱產業，實現貧困地區居民和地方財政雙脫貧致富。發展旅遊業是實現脫貧致富的一種手段和途徑，「旅遊扶貧」是在總結貧困地區以旅遊開髮帶動脫貧致富的經驗時而提出的。旅遊扶貧透過開發貧困地區豐富的旅遊資源，興辦旅遊經濟實體，使貧困地區人們實現脫貧目標。旅遊扶貧的「貧」指的是相對貧困，「扶」是旅遊依存於市場卻又超越市場運作。中國（原）國家旅遊局局長李金早表示，旅遊扶貧正以其強大的市場優勢、新興的產業活力、強勁的造血功能、巨大的帶動作用，以其銳不可當之勢正成為中國扶貧攻堅的嶄新生力軍。中國「十二五」期間（不含 2015 年），全國透過發展旅遊帶動了 10% 以上貧困人口脫貧，旅遊脫貧人數達 1000 萬人以上。要實現 2020 年全面建成小康社會的目標，「最艱巨最繁重的任務在農村、特別是在貧困地區」。加快補上貧困地區和人口「短板」，旅遊扶貧被寄予厚望。

　　一般而言，貧困地區或革命老區往往保存著較為良好的自然生態環境，具有優秀的文化傳統，相對而言，旅遊具有一定的資源優勢，旅遊扶貧對這些地方也是一種比較對口的扶貧方式。旅遊扶貧是平衡地區發展和縮小地區、城鄉、工農差別的重要管道，為落後地區農村旅遊資源的開發和貧困人口的脫貧致富帶來了新的契機。旅遊扶貧應重在「扶志」「扶能」，貧困地區居民在被扶過程中，不僅獲得優惠政策，而且掌握透過旅遊與生產生活相結合而致富的能力。

1.3 精準扶貧

精準扶貧是粗放扶貧的對稱，是指針對不同貧困區域環境、不同貧困農戶狀況，運用科學有效程序對扶貧對象實施精確識別、精確幫扶、精確管理的治貧方式。習近平精準扶貧思想是關於貧困治理的指導性思想，其理論基礎是「共同富裕」根本原則，現實基礎是「全面建成小康社會」的宏偉目標。精準到點的扶貧效果也更值得期待。著力增強貧困地區旅遊發展的自我造血功能，促進了貧困地區旅遊業的發展和貧困人口脫貧致富。

1.4 旅遊精準扶貧

旅遊精準扶貧，是指在經濟不發達地區，以當地旅遊資源為依託，借助各種外部力量推動扶持當地旅遊業發展，透過旅遊業關聯帶動實現群眾脫貧致富。精準化旅遊扶貧的特點：一是透過發展旅遊脫貧的人們，不僅返貧率較低，而且能夠比較快地由脫貧走向致富道路；二是旅遊扶貧經濟效益很高，旅遊扶貧投入具有豐厚的經濟回報，吸引帶動了一批失業、無業人員走向致富之路；三是旅遊扶貧還具有非常好的環境效益、社會效益和文化效益；四是旅遊扶貧帶動力大，輻射帶動功能強，實現從單一開發到多元開發的轉變。旅遊業的精準扶貧正在成為促進貧困地區產業升級、加快美麗鄉村建設、實現農民脫貧的重要著力點。

2・以五大理念統籌下的旅遊精準扶貧

五大發展理念相互貫通、相互促進，具有內在聯繫。

2.1 以創新發展為動力，推進發展旅遊精準扶貧

在五大發展理念中，創新發展理念是方向、是鑰匙。創新發展居於首要位置，是引領旅遊精準扶貧發展的第一動力。創新發展將使一國、一地區的旅遊精準扶貧更加均衡、更加環保、更加優化、更加包容。精準旅遊扶貧要解放思想，加大體制機制改革力度，進行旅遊扶貧供給側改革，不斷打造具有時代特點又融合傳統地方文化的新產品、新模式、新業態。發展旅遊業是手段，創新是技能，落後地區的居民在進行旅遊扶貧開發時，一定要創新，突出開發個性與「人無我有、人有我新、人新我變」特色旅遊產品。抓好頂層設計創新發展，開發新產品，發展新業態。

創新旅遊精準扶貧的科技前沿，全面提升自主創新能力，力爭在智慧旅遊精準扶貧科技領域作出創新取得突破。創新旅遊扶貧機制，融入「互聯網＋」等新理念。廣泛應用大數據、雲端計算等現代科技成果，積極發展「互聯網＋旅遊」，推動線上旅遊，降低線上旅遊進入退出門檻，鼓勵投資線上旅遊業務。建設智慧旅遊扶貧電商村、推出旅遊商品及品牌，將「互聯網＋」理念全面融入旅遊扶貧開發建設，支持互聯網企業深度參與旅遊扶貧，建設旅遊扶貧電商平臺，培育旅遊商品。鼓勵旅遊創業創新，旅遊扶貧管理創新，旅遊精準扶貧創新的投融資平臺建設，結合金融扶貧富民工程探索建立旅遊投融資平臺、擔保貸款融資平臺、保險平臺。優先對旅遊扶貧評級授信，對到貧困地區開發旅遊資源的企業提供成本更低、時限更長的扶貧再貸款支持。開展景村共建扶貧工程，在貧困村重點開展鄉村旅遊休閒渡假業態創新，實施旅遊扶貧示範帶動工程，實施鄉村旅遊基礎設施提升工程。

旅遊精準扶貧的創新發展對協調發展、綠色發展、開放發展、共享發展具有很強的推動作用。堅持協調發展，將顯著推進綠色發展和共享發展進程。

2.2 以協調發展為路徑，均衡全面進行精準扶貧

在協調發展方面，重點在於推動精準旅遊扶貧的區域協調。加強對貧困待發展地區旅遊的支持力度，從規劃、政策、資金、人才等方面給予優先支持。推動基本旅遊公共服務均等化，在重大基礎設施建設和國家旅遊扶持資金等方面，向中西部旅遊資源豐富的欠發達地區傾斜。推動精準旅遊扶貧的城鄉協調，推動精準旅遊扶貧部門協調，加大旅遊部門與相關部門協調力度，提升旅遊部門統籌協調能力和突發問題處置能力。推動精準旅遊扶貧物質文明和精神文明協調發展。將旅遊促進經濟發展和促進國民素質提升有機結合起來。

長期以來，精準旅遊扶貧不僅僅是旅遊部門的任務，而是全社會各方面、各層次都可積極參與的綜合性產業。要加大旅遊與產業的融合力度。精準旅遊扶貧的協調發展、旅遊業與相關產業的協調發展，日益成為一個地區精準旅遊扶貧發展質量高低和數量大小的措施保障。更加注重生態保護、社會保護，是協調發展的題中之義。

2.3 堅持綠色發展，旅遊精準扶貧更加注重環保和諧

旅遊業具有生態性（維持正常生態，尊重動植物生長規律）、低碳性（排放二氧化碳極少）。堅持旅遊精準扶貧的綠色發展將深刻影響地區的發展模式和幸福指數。中國的生態功能區的生態地位和蘊含的巨大生態價值是中華民族最寶貴的自然遺產。在大力發展旅遊精準扶貧中，既要契合綠色發展的需要，又使得各族群眾在良好的生態環境保護的前提下發展經濟、提高收入水平、走出一條可持續發展的路子。以綠色為導向，在精準旅遊扶貧的綠色發展方面一要堅持保護優先，貫徹落實習近平提出的「綠水青山就是金山銀山」發展理念，在旅遊發展中堅決防止海洋、鄉村、森林、土地等過度開發。二要積極發展生態旅遊。提高國家生態旅遊示範區的影響力、引導力，促進生態旅遊和健康、養老、研學旅遊等結合，延伸生態旅遊產業鏈條。三要積極發展綠色產業。鼓勵旅遊服務部門廣泛使用清潔能源，進行節能減排技術改造，減少旅遊行業的碳排放量，深入開展綠色飯店和生態景區創建工作。對旅遊項目建設嚴格管理，遏制盲目追求高、大、上趨勢，積極推動生態環保材料、新能源交通等在旅遊行業的應用普及。四要加強生態教育。加強對旅遊精準扶貧從業人員的生態環保宣傳，樹立節約光榮、浪費可恥的觀念，不斷地激發技術創新和理念創新，倡導合理消費，推動綠色出行。

綠色發展將使得旅遊扶貧落在實處，顯著提高人們的生活質量，使共享發展成為有質量的發展。

2.4 以開放發展為平台，打造精準旅遊扶貧

精準旅遊扶貧外向性強。以旅遊促開發，以開發促開放，以開放促發展就顯得尤為重要。遵循精準旅遊扶貧的發展規律，堅持開放發展，將增強中國精準旅遊扶貧的開放性和競爭性。把握趨勢，堅持開放發展理念和心態，積極推動與省內外旅遊企業、各地區、各產業的融合，精準扶貧旅遊業的開放發展一定會造成積極的作用。開放發展是一國繁榮的必由之路，在精準旅遊扶貧的開放發展方面，一要提高旅遊產業開放水平，在資本進入便利性、旅遊簽證便利化、商品免退稅等方面積極試點。二要加強國際旅遊合作。利用中日韓、中國東盟、中非、金磚組織、G20等合作平臺，將精準旅遊扶貧主題更多納入對話合作框架。推動「一帶一路」沿線國家和地區精準旅遊扶貧合作。創新邊境精準旅遊扶貧合作方式，推動有條件的邊境地區在商品免稅、通關便利化等方面先行先試，大力開展

邊境精準旅遊扶貧。三是積極開展精準旅遊扶貧外交。發揮好旅遊民間外交，在促進國際交往、加強民間交流、精準旅遊扶貧等方面積極作為，促進旅遊業和旅遊扶貧走向國家對外開放和外交前沿。四是積極參與國際精準旅遊扶貧事務。透過人員參與、承辦活動等方式，展示開放、友好、繁榮的大國形象。五是設立全域旅遊目的地，提高中國旅遊業和精準旅遊扶貧國際競爭力。他山之石，可以攻玉，全域旅遊目的地中外已有成功案例，現有 120 多個國家建立了全域旅遊目的地，其總數超過 3000 個全域旅遊目的地。中國部分地區進行了有益的探索。如海南省在打造國際旅遊島的同時，就曾經探索將整個海南設立為一個全域旅遊目的地。旅遊精準扶貧可以加快改革開放，促進內外交流，充分發揮旅遊業在國際交往的橋樑紐帶作用。我們應不斷豐富精準旅遊扶貧內涵，唱響「與世界對話」的旅遊扶貧。

開放發展的精準旅遊扶貧將更加注重創新，更加重視生態文明的影響，更加有利於實現共享發展。

2.5 以共享發展為目標，助推全面小康

旅遊具有普遍性（普遍惠及廣大人民群眾）、民生性、綜合性（綜合多行業的發展）特點，精準旅遊扶貧可以帶動相關產業發展，擴大就業門路。精準旅遊扶貧更加注重公平、正義。近些年，湧現大批透過參與旅遊增收致富的群眾。發展旅遊精準扶貧經濟，制定旅遊業發展的方針政策，對於經濟基礎相對薄弱，而又具有豐富旅遊資源的落後貧窮地區，促進經濟發展和社會事業進步亦有一定的價值。精準旅遊扶貧的實施有助於進一步完善旅遊基礎設施，推進旅遊發展，促進城鄉旅遊互動。在發展旅遊精準扶貧過程中，透過分類分地區分階段推廣旅遊扶貧試點成功經驗，推進旅遊扶貧的共享發展。大力推進旅遊扶貧，發展社會福利旅遊，關注老年、青少年、殘障者等特殊人群旅遊福利，做好旅遊無障礙設施建設及為特殊人群設定價格優惠。支持有條件的地方發放旅遊消費券或給予各種形式的旅遊補貼，促進社區旅遊參與和當地居民旅遊就業，提高當地居民從旅遊發展中的受益程度，提升當地居民參與旅遊發展的能力。

堅持共享發展，是堅持其他四種發展的出發點和落腳點。堅持共享發展，將為其他四種發展提供倫理支持和治理動力。

總之，五大發展理念缺一不可。中國（原）國家旅遊局攜手國務院扶貧辦宣布，「十三五」時期，中國計劃透過發展旅遊帶動 17% 的貧困人口實現脫貧。到 2020 年，預計帶動約 1200 萬貧困人口脫貧。在旅遊精準扶貧中，哪一個發展理念貫徹不到位，發展進程都會受到影響。唯有統一貫徹，才能如期全面建成小康社會。

3·用五大理念因地制宜實現旅遊精準扶貧

中外知名的旅遊勝地多是典型的「老少邊窮」地區，自然環境保護較好，民風純樸，民族和民俗風情獨特。在偏遠山區，經濟發展滯後，貧困人口較多，雖山清水秀，但交通落後、基礎設施極其不完善，發展旅遊成本高、投入大。中國現有的 1300 多個 5A 和 4A 級旅遊風景名勝區，60% 以上分佈在中西部地區，70% 以上的景區周邊集中分佈著大量貧困村，開發鄉村和農業觀光、休閒、體驗、娛樂、運動、渡假、養生等旅遊項目有得天獨厚的條件，借助旅遊獲得發展。中國改革開放 40 年來，透過旅遊發展扶貧達 8000 多萬人，約占貧困人口 1/3；改革開放以來，中國先後湧現出了一大批透過發展旅遊實現人民脫貧致富和地區經濟社會快速發展的典型。如革命老區井岡山、延安、西柏坡，貧困地區張家界、黃山、長白山，少數民族地區九寨溝、西雙版納、麗江，韶山、廣安等。發展旅遊一直被作為促進經濟欠發達地區脫貧致富的重要途徑。

中國的國家發改委、（原）國家旅遊局等 7 部委下發了《關於實施鄉村旅遊富民工程、推進旅遊扶貧工作的通知》，扶貧要堅持「輸血」與「造血」相結合，充分利用資源優勢，大力發展特色農業、旅遊、文化產業，實現精準化扶貧；做好旅遊扶貧，不僅是貧困地區全面建成小康社會的需要，也是山區、連片貧困區扶貧的需要。「一手抓旅遊，一手抓扶貧」，大力實施旅遊帶動策略，制定「旅遊反哺農業、景區帶動農村」的扶貧措施，依託旅遊產業發展輻射帶動貧困鄉村群眾脫貧致富；實施精準旅遊扶貧，推行全域旅遊迫在眉睫。

旅遊扶貧要科學安排、系統規劃，客觀評價扶貧點的旅遊開發價值，制定旅遊發展目標要客觀，旅遊發展路徑要具有針對性，不可遍地開花，挑三挑選四；科學分析扶貧點的市場空間，找準扶貧點的市場吸引點和發展突破方向；提高旅遊扶貧從業者的素質，扎紮實實，一步步走，讓扶貧擲地有聲。在旅遊扶貧過程中，需要考慮旅遊扶貧的延續性。不要過分抬高扶貧點的旅遊發展預期，同時也

需要根據扶貧點的具體情況，注意與其他扶貧方式之間的協同、共促。爭取國家旅遊發展基金補助貧困地區項目資金，利用豐富的旅遊資源招商引資謀求發展。創新扶貧政策，確定精準旅遊扶貧目標。全域旅遊目的地的誕生使得旅遊扶貧在注重經濟建設成效的同時，擴展了社會功能含量。

旅遊打頭陣。隨著一帶一路、西部開發、中部崛起、東北振興、山片區扶貧攻堅等一系列宏觀經濟發展策略實施，中國經濟發展的重點正在由沿海向內地、由發達地區向不發達地區、由只重視傳統產業向重視新興的旅遊、文化、資訊等產業的轉移。新常態設立新的全域旅遊經濟特區，來適應新的宏觀經濟策略實施，有利於推動新一輪經濟的增長；依託豐富的旅遊資源，大力發展旅遊業，推動地區經濟快速發展，就業容量不斷擴大。加快旅遊產業結構調整與升級，依靠科學技術進步和制度創新，加快脫貧致富奔小康的步伐。

實施精準旅遊扶貧，挖掘旅遊資源，發展旅遊特色產業，堅持「交通先行，旅遊前行，環保躬行，產業力行」的扶貧發展理念。資源富饒的貧困山區，旅遊等資源相當豐富，自然景觀奇特、特色民族文化開發潛力巨大。將旅遊作為當地支柱產業，並將之打造成旅遊減負富民試驗區。透過基礎設施扶貧，加快區域性旅遊交通樞紐中心的建設步伐。透過旅遊產業扶貧，做大做強並延伸旅遊產業鏈。透過文化教育扶貧和救濟式扶貧，建立生態補償機制，建設生態文明示範工程。加大對生態林的生態補償力度，用制度保護生態環境。因地制宜發展片區的旅遊產業，是推進脫貧致富的一個良策。

4·展望

習近平在提出「科學扶貧、精準扶貧」的同時，強調「全面建成小康社會，最艱巨、最繁重的任務在農村，特別是在貧困地區」。全面建成小康社會與實施精準扶貧有著必然的聯繫，必須透過扶貧消除貧困，才能實現人民群眾的小康夢。「三農」問題特別是貧困地區的脫貧是全面建設小康社會的關鍵問題。因此，要堅持「創新、協調、綠色、開放、共享」的發展理念，用創新發展增強旅遊精準扶貧成效；在旅遊扶貧中，要堅持協調發展，堅持保護與開發並重；堅持綠色發展，實現鄉村經濟轉型與鄉村生態保護的平衡。堅持開放與共享，堅持旅遊扶貧的農民群眾是參與者和受益者，廣泛動員農民群眾參與其中，主動作為，以開

放的心態接受旅遊扶貧發展新理念，引導更多農民工返鄉就業創業，推進精準扶貧、精準脫貧，帶動貧困人口整體脫貧，實現全面小康。

軟文化的硬實力：挖掘和發揮文化在旅遊扶貧中的作用

脫貧攻堅是新時代中國特色社會主義建設和中國經濟社會發展的重要任務，文化和旅遊部把深度貧困地區文化建設工作作為重點，文化既是旅遊業的資源基礎，又是其精神動力支撐。中國許多貧困地區也是旅遊資源豐富、自然生態環境優美的地區，很多貧困地區的文化生態保存比較完整和純正。在尊重貧困地區文化生態的基礎上，充分吸收外來先進文化的有益養分，創新發展符合新時代要求的文化旅遊。文化旅遊精準扶貧，是一種典型且高效率的「造血式」扶貧，文化產業和旅遊產業以及兩者融合衍生的新興業態成為各地政府推進精準扶貧最有效的方式之一，應該加強文化旅遊扶貧的統籌規劃。

1．文化扶貧和旅遊扶貧

1.1 概念

文化扶貧是指從文化和精神層面上給予貧困地區以幫助，從而提高當地人民素質，儘快擺脫貧困。傳統的扶貧主要是從經濟物質上進行輔助，而貧困地區要改變貧窮落後的面貌，既要從經濟上加強扶持，更需要加強智力扶助。扶貧不僅要扶物質，也要扶精神、扶智力、扶文化。中國文化扶貧工作的開展主要始於1993 年 12 月成立文化扶貧委員會。

文化承擔著啟迪心靈、振奮精神、鼓舞鬥志的重要作用，經濟貧困往往伴隨著精神貧困、文化貧困的發生。必須要高度重視文化扶貧，它是打贏脫貧攻堅戰、全面建成小康社會的精神動力和民生保障。文化扶貧、旅遊扶貧相結合的脫貧新路既能促進農民增收、農業增效，又能加速社會主義新農村和鄉村生態文明建設，推動區域文化大發展、大繁榮。

1.2 相關政策

為貫徹落實中共中央、中國國務院《關於支持深度貧困地區脫貧攻堅的實施意見》，深入貫徹落實中共的「十九大」精神和習近平扶貧思想，全面貫徹落實

中共中央關於深度貧困地區脫貧攻堅的整體部署，中國國務院辦公廳下發的《關於促進全域旅遊發展的指導意見》（以下簡稱《指導意見》），提出「大力推進旅遊扶貧和旅遊富民」的具體措施，為旅遊業參與脫貧攻堅和鄉村振興策略指明了方向。

2018 年 7 月，中國的文化和旅遊部發佈兩個關於「非遺扶貧」的文件：文化和旅遊部辦公廳、國務院扶貧辦綜合司下發《關於支持設立非遺扶貧就業工坊的通知》、文化和旅遊部辦公廳下發《關於大力振興貧困地區傳統工藝助力精準扶貧的通知》，旨在透過發展文化產業助力精準扶貧，大力推進文化扶貧，傳統工藝、非遺助力脫貧攻堅。支持設立非遺扶貧就業工坊，組織傳統工藝手藝培訓，幫助當地建檔立卡貧困戶學習傳統工藝，掌握相關技能；組織專家團隊，對傳統工藝產品進行專業設計和改造提升；搭建平臺，支持電商企業等透過訂單生產、以銷定產等方式，幫助銷售非遺扶貧就業工坊生產的傳統工藝產品，形成扶貧就業、產業發展和文化振興的多贏格局。

2018 年 7 月 10 日，中國的國家發展改革委、財政部、交通運輸部、文化和旅遊部、中國鐵路總公司五部門發佈《「三區三州」等深度貧困地區旅遊基礎設施改造升級行動計劃（2018 ～ 2020 年）》，聚焦深度貧困地區「三區三州」（西藏自治區、四省①藏區、新疆自治區南疆四地州、四川涼山州、雲南怒江州、甘肅臨夏州）等深度貧困地區的旅遊基礎設施和公共服務設施建設，精準扶貧，提出加快「三區三州」主通道建設，加強對旅遊業發展支撐；加大資金投入和項目傾斜，改善深度貧困地區旅遊基礎設施和公共服務設施；引導社會資本投入，不斷豐富深度貧困地區旅遊產品和服務。文化和旅遊部辦公廳、國務院扶貧辦綜合司提出以深度貧困地區「三區三州」為重點，兼顧部分少數民族地區國家級貧困縣，選取確定了第一批「非遺＋扶貧」重點支持地區，支持設立非遺扶貧就業工坊。

文化旅遊是推動傳統村落精準扶貧的不二選擇。貧困地區並不是沒有文化，貧困地區的文化也不等於貧困文化。「三區三州」等深度貧困地區大多生態環境優美、民俗文化多彩、歷史底蘊深厚，蘊含較大的旅遊價值，發展旅遊是一條脫貧致富的捷徑。中國的文化和旅遊部召開的支持深度貧困地區文化建設會指出，下一階段，全國文化和旅遊系統要全力支持深度貧困地區文化事業、文化產業和

旅遊業發展，推動深度貧困地區物質文明建設和精神文明建設，滿足貧困地區人民群眾對美好生活的新期待，推動貧困群眾與全國人民同步進入小康社會。

① 此處四省指青海、四川、雲南、甘肅四個省份。

2・文化在旅遊扶貧中的作用

中國脫貧攻堅已進入決勝的關鍵時期，剩下的貧困人口，主要分佈在中西部石山區、深山區、極端乾旱山區、高寒陰濕地區，發展一般的脫貧產業難度大。但是，這些地方往往是革命文化、民族文化、生態文化、山地文化、歷史文化資源的富集區，對於發展文化旅遊、推進文化扶貧來說，具備寶貴的資源潛力。

貧困地區的傳統文化有不適應現代社會的方面，但其中也有不少優秀元素，對維護區域和諧穩定、促進區域經濟社會發展都發揮著重要作用。「脫貧攻堅，要發揮文化凝聚力量的作用」，為老少邊貧等地區振興傳統工藝，需要進一步樹立文化自信，挖掘文化資源，善於在繼承中更好地創新，搭建資源整合和服務平臺，增加文化旅遊產品供給。發揮文化在脫貧攻堅中的「扶志」「扶智」作用，助力貧困地區打贏脫貧攻堅戰。文化扶貧既要「富腦袋」，又要「富口袋」。「送文化」，貧困地區的人民大多樂於接受先進文化；「種文化」的旅遊發展有效實踐，本地文化資源與旅遊要素的深度融合，全面提升了鄉村扶貧的經濟、社會、文化等效應，增強鄉村的自我「造血」功能，進一步推進新農村和美麗鄉村建設。「文化旅遊扶貧」在落實精準扶貧、精準脫貧中的積極作用正越來越成為社會各界的共識。

2.1 民族文化

鄉村文化、民族文化是中華文化的重要組成部分，也是農村的發展動力。貧困地區的傳統文化本身並不具有封閉的特性，隨著經濟社會不斷發展與進步，貧困地區的傳統文化正展現出開放的姿態。

堅持打好民族文化這張牌，對於文化旅遊大有可為。鄉村旅遊是充分挖掘和利用當地資源進行旅遊扶貧的重要途徑，珍視少數民族文化，加強少數民族文化等各類文化資源培育，在激發文化自信、推動文化產業發展、重塑發展格局等方面的具有積極作用。大力發展旅遊在實施脫貧攻堅工程、促進民族交往交流交融

中的重要作用，力爭本地區旅遊基礎設施和公共服務設施水平實現較大改觀，形成改善旅遊基礎設施和公共服務設施、促進旅遊快速發展的合力。

近年來，在中國光大集團和光大證券等單位的幫扶下，一批瑤胞貧困戶從大山裡易地搬遷出來，建成美麗鄉村和旅遊示範村。讓瑤胞在家門口脫貧致富。中國光大集團 2015 年底定點扶貧湖南省永州市新田縣。中國光大集團和光大證券直接投入各類資金 3537.44 萬元，結合新田縣文化旅遊的資源，積極推進文化旅遊扶貧，投入資金 360 餘萬元，完成小源會議舊址、蔣先雲故居、肖明故居等的保護性修繕工作。實施了金融扶貧、產業扶貧、文化旅遊扶貧、電商扶貧等項目 60 餘個，協調融資 8 億元，招商引資 20 億元。扶貧效果明顯。

張家界是 46 個民族的聚居區，是湘鄂西、湘鄂邊、湘鄂川黔革命根據地的中心，地處全國 14 個集中連片特困地區的武陵山片區，是全國脫貧攻堅的主戰場。北京文化藝術界、鄉村旅遊領軍企業和其他愛心人士共同參與的系列文藝公益助力旅遊扶貧活動，透過聘請知名藝術工作者擔任張家界鄉村旅遊公益大使，開展一系列文藝公益扶貧行動，開創了旅遊與文藝公益扶貧融合的新模式，吸引更多文化藝術人才參與張家界旅遊扶貧和鄉村振興工作。

2.2 傳統鄉村文化、民俗文化

優秀傳統文化是良好鄉風民風建設的推進劑，弘揚傳統優秀文化，將其作為鄉村扶貧發展的「金鑰匙」，與新時代發展要求有效結合、深度融合，打好鄉村文化資源整合、專業隊伍素質提升、服務體系健全完善的「組合拳」，特別是在推動公共文化建設的過程中，重點發揮傳統文化「推進劑」作用，將其與旅遊扶貧、「文化扶貧」，精準扶貧有機融合，讓貧困地區的鄉村群眾「口袋」鼓起來的同時，「腦袋」轉起來，「日子」富起來，站在文化振興的高度重新認識家園，過上更有品質的生活。

傳統村落是一部微型的人類文明史。同時傳統村落面臨著巨大的扶貧任務。文化旅遊是推動傳統村落精準扶貧的不二選擇。文化旅遊精準扶貧有市場廣闊、效果顯著、環境影響小、可持續性等特點。把貧困村變成旅遊村整村推進是旅遊扶貧創新模式，不僅可以使貧困群眾脫貧致富，還能打造秀美鄉村，發展鄉村旅遊，給貧困群眾帶來源源不斷的收入。甘肅隴南把特色文化保護傳承與文化名鎮名村建設、精準扶貧工作、美麗鄉村建設、旅遊產業開發等緊密結合，以白馬人

民俗文化旅遊節為平臺，著力打造文化名牌，推動文化旅遊產業快速發展，加快了當地精準扶貧精準脫貧的步伐，取得了良好的經濟社會效益。

民俗是一種民間傳承文化，屬於民族的傳統文化，它的根脈一直延伸到當今社會的各個領域，伴隨著一個國家和民族的生活繼續向前發展變化。近年來民俗旅遊已經成為一種時尚，因為民俗旅遊是一種高層次的文化旅遊，它能滿足遊客「求新、求異、求樂、求知」的心理需求，成為旅遊行為和旅遊開發的重要內容之一。民俗是溝通傳統和現實、物質生活和精神生活的紐帶，能反映民間地域或社區人群的共同意願，並主要透過人作為載體，進行世代繼承的、具有鮮明特點的文化現象。民俗文化是廣大勞動人民所創造和傳承的民間文化，是民族文化的重要組成部分，民俗文化不是落後地區的奇風異俗，不是窮鄉僻壤的「專利品」，也不是古老部落的「土特產」。民俗文化活動為旅遊注入新活力，發展文化旅遊產業助力地區精準扶貧，走出了民俗文化搭臺、文化旅遊唱戲的新模式。

文化和旅遊部對口幫扶縣山西婁煩地處呂梁山腹地，是集山區、老區、庫區於一體的國家扶貧開發重點縣，也是歷史味道濃郁的抗日根據地。婁煩近年來扶貧工作成效顯著，截至 2018 年 7 月，累計 89 個貧困村脫貧，貧困發生率由43.7% 降到 9.7%。婁煩持續深挖文化內涵，大力發展旅遊業，打造扶貧攻堅「生力軍」。

2.3 非物質文化遺產和傳統工藝

2003 年 10 月《保護非物質文化遺產公約》發表，開啟了中國非物質文化遺產保護與發展的旅程。非物質文化遺產尤其是傳統工藝聯繫千家萬戶、遍佈城鎮村莊，與人民群眾生產生活密切相關，具有帶動貧困地區群眾就近就業、居家就業的獨特優勢，是助力精準扶貧的重要著力點。非物質文化遺產鄉村旅遊扶貧是近年來的熱門，利用少數民族非物質文化遺產進行旅遊扶貧開發為貧困鄉村精準扶貧提供了新的思路。

近年來，許多地方大力探索和實踐「非遺＋扶貧」工作，取得了很多典型經驗和顯著成效。許多傳統工藝企業、作坊、合作社主動招收當地貧困勞動力就業，幫助貧困家庭脫貧增收，取得了實實在在的效果。非營利性機構西藏雪堆白職業技能培訓學校近年來在當地政府支持下，面向西藏自治區招收農牧民貧困家庭子女、殘障者和就業困難人員，學費、食宿費等費用全免，透過傳統手工藝技能培

訓實現貧困人口就業並脫貧致富。政府與民間力量結合，探索出了獨具特色的貧困生技藝培訓與特色文化產業發展相融合的文化扶貧模式。

針對部分傳統手工藝者的綜合文化修養、設計創新能力不高，民族特色知名品牌缺失，行業整體實力和市場競爭力不足等問題，幫助非遺傳承人群補文化修養之缺、美術基礎之缺、設計意識之缺、市場意識之缺；幫助他們提高審美能力，提高傳統工藝的設計製作水平，更好地將美帶入作品，讓這些「草根大師」乃至更多有手藝的民間手工藝者匯成「大眾創業、萬眾創新」的新生力量。非遺扶貧就業工坊所在貧困村，幫助村民對傳統工藝產品進行再設計和改造提升，解決工藝難題，提升產品品質，對接市場需求，提高產品附加值。

「非遺扶貧」不是概念，而是貧困地區發展致富的新路。大力推進非遺文化扶貧工作，振興貧困地區傳統工藝，發揮非遺尤其是傳統工藝在助力精準扶貧方面的重要作用。對於貧困地區傳統工藝項目的材料、工藝、功能、樣式、歷史文化內涵，進行分類研究，豐富現有產品題材、樣式、功能。支持已設立的傳統工藝工作站面向貧困地區和貧困人口開展傳統工藝振興工作。讓非遺帶動貧困村民增收、助力精準扶貧。推動在全中國層面讓文化的精神和價值惠及更大範圍的貧困地區和貧困人口，使脫貧的意志植根於文化的血脈，還需要繼續探索與創新。讓文化推動特色產業發展、助力經濟轉型升級。

2.4 旅遊文化創意

文創產品是指依靠創意人的智慧、技能和天賦，借助於現代科技手段對文化資源、文化用品進行創造與提升，透過對知識產權的開發和運用而生產出的高附加值產品。生發於貧困景區的東西，如今已不僅僅是貧困人的普通物件，而是遊客眼中的稀罕之物，體現出景區的文化內涵、民俗風情及深層價值。創造這些稀罕物件的，正是各貧困地區手工藝者。貧困地區的景區文創產品挖掘屬地區域的歷史和文化，把景區特色活靈活現地展現在遊客面前。貧困地區的文化創意產品以文化內涵為設計靈感，突破對文化表層的簡單複製，啟發人們發現產品背後的歷史、人文、風俗等基因，極大滿足了遊客的需求，貧困地區的旅遊文創產品收入已成了不可小覷的一部分。

旅遊業的扶貧效果是非常好的。聯合國世界旅遊機構負責消除貧困和可持續發展旅遊組織主席都英心（DhoYoung-Shim）說：旅遊業可成為非常好的減貧

措施。如女性集在一起編籃子，每一個籃子可以賣 4.4 美元。這就讓她們有足夠的錢買牛奶、麵包。傳統文化完全可以與高端的產品、科技、市場進行直接對接，歷久而彌新的文化產品附加值是不可估量的。

婁煩縣文物旅遊局有關負責人介紹，近年來婁煩縣依託核心文化和旅遊資源，包括雲頂山森林公園、汾河水庫、汾河牡丹產業園，以及剪紙、刺繡等文化和旅遊資源，大力發展歷史旅遊、民俗旅遊、研學旅遊等，做好加快文旅產品開發、發展鄉村文化、鄉村旅遊，做好加快文旅產品開發、推進基礎設施建設、抓好市場宣傳行銷、完善優化體制機制等工作，取得了扶貧致富的極大效果和顯著成效。

屏南縣，在既有古村落的有利因素下，積極探索「文創＋旅遊」模式，充分發揮「互聯網＋」優勢，打造國際性文化創意矽谷和文化旅遊勝地，踐行文化惠民，給傳統村落插上騰飛的翅膀，助力精準扶貧。以文化為魂，後發追趕可以實現彎道超車。

3‧展望

文化發展是中國向高質量內涵式發展轉型的題中應有之義。文化在激發脫貧意志、助推脫貧攻堅中具有獨特作用和巨大力量，文化軟實力是可以轉化為經濟硬實力的。高質量內涵式發展，必須提供豐富的精神食糧。在精神激勵與物質豐富的合力下，才能形成拔窮根、真脫貧的決勝之勢。

保護環境、挖掘文化是旅遊發展的內在動力，而文化旅遊扶貧是將「綠水青山」轉變為「金山銀山」的有效途徑之一。透過發展旅遊，樹立文化自信，挖掘文化資源，激發活化貧困地區的傳統文化生命，幫助當地人創造新的美好生活。文化旅遊扶貧扶起的是志氣骨氣，傳承的是家國情懷，守護的是綠水青山，融合的是經濟硬實力與文化軟實力，呼應著中國高質量發展的深刻內涵。

▎鄉村旅遊──從扶貧攻堅到發展致富

國外鄉村旅遊萌芽於 19 世紀中葉的歐洲，至今已有 100 多年的歷史，真正意義上的大眾化鄉村旅遊則起源於 20 世紀 60 年代的西班牙。目前，鄉村旅遊經歷了萌芽興起、規模擴張、成熟發展等階段，在德國、奧地利、英國、法國、西

班牙、美國、日本等發達國家已具有相當規模，走上了規範化發展軌道。鄉村旅遊在各國發展雖然在時間、內容和形式上不盡相同，但其內在驅動因素相類似。主要由於城市化和現代化快速發展，使人們產生了回歸自然的休閒心理需求；及各國政府針對工業化後農村地區邊緣化，改善農村面貌、提高農民收入、拓寬農業功能所實施的一系列推動農業、農村發展的有力措施。

中國的鄉村旅遊紮根鄉土農村，從 20 世紀 80 年代「農家樂」開始，不斷壯大規模、推陳出新、轉型升級，現已發展成為一種全方位、多角度顯現鄉村資源、鄉村生活、鄉村文化、鄉村社會的生活化旅遊業態。同時，鄉村旅遊作為精準扶貧的重要載體，促進了農村一二三產業融合發展。鄉村旅遊把扶貧片區發展成旅遊景區，讓土特產品成為旅遊商品，將綠水青山變為群眾脫貧致富的金山銀山。

1 · 中國鄉村旅遊的頂層設計

在中共中央和中國國務院頂層設計中，鄉村旅遊已上升為國家策略。《政府工作報告》明確提出 2017 年重點工作包括創新扶貧協作機制，推動特色產業扶貧。要完善旅遊設施和服務，大力發展鄉村、休閒、全域旅遊。2017 年初發佈的中央一號文件，要求要大力發展鄉村休閒旅遊產業，利用「旅遊＋」「生態＋」等模式，推進農業、林業與旅遊、康養等產業深度融合，發揮鄉村旅遊在解決三農問題、拓展農業產業鏈價值鏈中的作用。

2 · 中國鄉村旅遊的攻堅扶貧

2.1 中國的鄉村旅遊扶貧

中國貧困地區與旅遊資源富集區的資源吻合度較高，很多旅遊目的地位於貧困的內陸城市和省份，為旅遊扶貧工作提供了堅實的發展基礎和廣闊的發展空間。旅遊扶貧是貧困地區扶貧攻堅的有效方式，是貧困群眾脫貧致富的重要管道。鄉村旅遊具有重新配置鄉村資源，整合鄉村功能的重要作用，可作為相當多鄉村傳統產業的替代產業和長遠發展的策略產業。鄉村旅遊業提供獨特機遇，幫助當地居民特別是少數民族人口、年輕人和婦女找到工作，增加收入，改善生計狀況，甚至造成「重喚農村文化與靈魂的作用」。

　　鄉村旅遊依託地方特色和自然資源，重點對有旅遊發展基礎、市場開發潛力大的貧困鄉鎮、山村開展旅遊扶貧，讓貧困人口參與旅遊經營，分享旅遊資源開發和旅遊產業發展紅利。發展鄉村旅遊的主旨在於增強貧困地區的造血能力，讓貧困群眾靠山水美景吃上旅遊飯、摘下窮帽子。貧困鄉村變成旅遊景區，鄉村旅遊與精準扶貧碰出火花。貧困地區建立產業基礎很難。在旅遊產業形成過程中，廣泛動員外部力量，為金融、企業、電商等社會各方面力量支持旅遊扶貧的行為創造便利條件。貧困地區發展鄉村旅遊一方面應遵循旅遊發展的規律，在起步階段由政府給予幫助和扶持，另一方面還要發揮市場機制的作用，把農民積極性充分調動起來，把農民的潛力充分挖掘出來，形成良性循環。

　　貧困地區發展鄉村旅遊重在找到獨具特色的精準扶貧路徑，為農村貧困剩餘勞動力提供更多就業機會，吸引人才回流，從而調整產業結構，改善貧困地區生態環境。鄉村旅遊要解決遊客進入便利性問題，要優先發展道路和供水供電等基礎設施，優先發展通訊和網路，對仍處在貧困線下的鄉村旅遊目的地提供優先宣傳支持與人才支持。組織旅遊扶貧帶頭人交流、設立培訓基地、提高農村旅遊人員服務水平等。以旅遊開發為契機，優化經濟、社會、生態資源的合理配置，提升貧困人口的福利創收，提升貧困地區群眾的幸福感，創造貧困地區脫貧致富新機遇。

2.2 國外的鄉村旅遊扶貧借鑑

　　旅遊扶貧已成為國際扶貧工作的重要途徑。鄉村生態旅遊就業成為增加貧困人員收入最有效、最直接、最持久的方式。南非實施《減少貧困計劃》、負責任旅遊、旅遊中的公平貿易、旅遊扶貧企業激勵、旅遊扶貧試驗區建設等五項策略；印度深入實施「負責任旅遊行動」扶貧策略，形成了各級政府、社會組織和農民之間的廣泛聯動工作機制；日本則走農旅結合的道路，振興農村經濟；為了平衡區域發展，斯洛維尼亞 1991 年制定了關於農村國家發展策略，意在振興農村地區發展和促使村落革新；英國積極促進鄉村小規模社區在國家範圍內的旅遊行銷，令傳統鄉村旅遊獲得了極大的成功。

　　在世界各地，鄉村旅遊對推動經濟不景氣的農村地區發展造成了非常重要的作用，對當地經濟的貢獻得到了充分證明。在許多國家，鄉村旅遊被認為是一種阻止農業衰退和增加農村收入的有效手段。鄉村旅遊開發在世界各地發展非常迅

速，2001 年，義大利 10000 多家鄉村旅遊企業共接待遊客達 2100 萬人次，營業額達 9000 億里拉（約合 4.3 億美元），比 2000 年增加 12.5%。在美國有 30 個州有明確針對農村的旅遊政策，其中 14 個州的旅遊總體發展規劃中包含了鄉村旅遊。在以色列，發展鄉村旅遊成為提升農村收入的有效舉措，從事鄉村旅遊的企業數量逐年增多。加拿大、澳洲、紐西蘭、前東歐和太平洋地區的許多國家，都認為鄉村旅遊業是農村地區經濟發展和經濟多樣化的動力。

2.3 中國鄉村旅遊扶貧的成就

中國旅遊扶貧成效明顯。2015 年全國建檔立卡貧困村透過鄉村旅遊實現脫貧人口達 264 萬，占年度脫貧總人數的 18.3%，旅遊扶貧已涵蓋 2.26 萬個建檔立卡貧困村。中國國務院扶貧辦和（原）國家旅遊局統計：「十二五」以來，中國透過鄉村旅遊帶動了 1000 萬人以上貧困人口脫貧致富，占貧困人口的比重超過 10%。來自中國農業部的數據，2015 年全國休閒農業和鄉村旅遊接待遊客超過 22 億人次，營業收入超過 4400 億元，鄉村旅遊增加的農民就業有 630 萬人次之多。

中國（原）國家旅遊局 2016 年 8 月發表的《全國鄉村旅遊扶貧觀測報告》認為，推進鄉村旅遊扶貧工作帶來了經濟效益、社會效益、生態效益。全國鄉村旅遊扶貧工作勢頭良好，成效顯著，潛力巨大，大有作為，已成為中國扶貧事業的生力軍。

3·中國「十三五」鄉村旅遊的致富時代

3.1 國外發達國家鄉村旅遊致富借鑑

在發達國家各級政府中，旅遊業被認為是鄉村經濟增加和創造就業的源泉。鄉村旅遊是鄉村發展的策略產業，歐盟、紐西蘭、英國、美國、原東歐國家、欠發達國家和太平洋地區國家都非常重視鄉村旅遊。

鄉村旅遊在發達國家已成為重要的旅遊業態，並形成了多元化、多功能和多層次規模經營格局。如美國的鄉村旅遊主要有觀光農場、渡假農場、家庭旅館；英國的鄉村旅遊包括田園牌──農家樂、復古牌──古堡、古鎮、生態牌──生態農業；法國的鄉村旅遊包括農場客棧、農產品市場、點心農場、騎馬農場、教

學農場、探索農場、狩獵農場、暫住農場、露營農場等；西班牙的鄉村旅遊包括房屋出租、別墅出租、山地渡假、鄉村觀光等；義大利的鄉村旅遊包括農場渡假、農場觀光、鄉村戶外運動、鄉村美食旅遊等；日本的鄉村旅遊包括觀光農園、市民農園、農業公園、休閒農場等；韓國的鄉村旅遊包括體驗綠色農村、傳統主題村落、民泊農莊等。這些豐富多彩的鄉村旅遊類型為中國的鄉村旅遊致富指出了可資借鑑的方式。

日本的鄉村旅遊對中國啟發最大。在日本，鄉村被視為歷史文化寶庫、生活之源。日本的鄉村旅遊被看做都市人生活「逆轉的儀式」（ritual of reversal）。隨著城市擴張和城鄉收入差距的持續擴大，日本透過發展旅遊開展了一系列農村環境綜合整治工作，改善滯後於城市生活環境的服務設施，以保障農村生活水平、保護農村特色與環境、解決農村社會問題，提升了農村生活的便利性、安全性和舒適性，使公共服務有機融入農村居民的生活中。日本傳統村落旅遊帶動了鄉村的發展致富，縮小了城鄉差距。這給中國的啟示是，透過鄉村旅遊實現基本公共服務均等將成為中國鄉村旅遊致富的下一階段目標。

3.2 中國鄉村旅遊致富發展展望

2017 年政府工作報告提出的重要任務：加強農村公共設施建設，新建改建農村公路 20 萬公里，實現農村穩定可靠供電服務和平原地區機井通電全覆蓋，完成 3 萬個行政村通光纖，提高農村飲水安全供水保證率，加大農村危房改造力度。深入推進農村人居環境整治，建設既有現代文明、又具田園風光的美麗鄉村。

鄉村旅遊不僅催生出新的產業形態，還改變了農村群眾的生活方式，改變了他們的精神面貌，推動了「農民就地就業、農業就地轉型、農產就地增值、農村就地致富」等四個就地化，讓村民充分嘗到了旅遊業的甜頭。鄉村旅遊愈來愈成為農民脫貧致富奔小康的重要管道。

進入「十三五」，隨著居民收入不斷增加，鄉村旅遊和休閒產業的發展，鄉村旅遊將主動參與產業競爭，刺激地方商業，創造就業機會。在鄉村致富階段，鄉村旅遊被確認為是發展區域基礎設施、設備和服務（包括能夠被鄉村居民和鄉村旅遊者利用的遊樂設施）的一種工具和途徑。在傳統鄉村旅遊活動基礎上，延伸出了四輪越野車、摩托車、定向越野、生存遊戲、空中滑翔、帆傘運動、噴汽船、衝浪、探險旅遊、滑雪和時尚購物等新業態，豐富和改變鄉村旅遊的內涵。

　　2017 年，中國將大力推進鄉村旅遊富民工程，抓好國家現代農業莊園創建工作，引導鄉村旅遊投資向多類型、多業態鄉村旅遊渡假產品拓展，實現鄉村旅遊投資 5000 億元，鄉村旅遊消費達到 1 萬億元以上的經濟目標。可以預見的是，鄉村旅遊作為扶貧致富的發動機帶著三農踏上從扶貧到致富的小康之路。

第十一篇 公共治理

▌旅遊的公共治理：危機管理與安全

隨著大眾旅遊時代的到來，中國旅遊業面臨新的發展機遇，進入快速發展時期，建設世界旅遊強國的歷史性跨越是中國旅遊業發展的宏偉目標。但是在旅遊業快速發展的同時，同時也出現了旅遊市場秩序混亂、旅遊危機頻發和旅遊公共治理等問題。因此，中國必須推進旅遊公共治理，完善旅遊治理體系，把防範或化解公共危機、提高公共管理決策科學化水平作為旅遊公共治理的基本目標。實現從旅遊業管理行政主導向社會治理轉變，營造良好的旅遊產業發展環境，促進中國旅遊業健康、有序、快速發展。

1·治理、公共治理和旅遊公共治理

1.1 治理

治理是一個多學科概念，涉及政治學、經濟學、管理學等。「治理」（Governance）是一個不斷被豐富的概念，大致可以分為傳統治理與新治理兩個階段。治理概念最早起源於希臘語（Kybernan）與拉丁語（Gubernare），都包含著領航、掌舵或指導的意思。中國「治理」詞源學歷史悠久，西漢司馬遷就提出了「禮樂刑政，綜合為治」的治國理論。治理源自城市社會的發展，是公民不斷擴大對社會事務、公共領域的參與過程。聯合國全球治理委員總結了治理的四大特徵：

（1）治理是一個過程；

（2）治理的建立不以支配為基礎，而以調和為基礎；

（3）治理同時涉及公、私部門；

（4）治理並不意味著一種正式制度，而確實有賴於持續的相互作用。

新舊治理的區別在於：舊治理一般是指「政府及它的行為」，新治理是指「政府與社會之間的夥伴關係」。

隨著快速發展的旅遊業中出現的問題，治理理論被引入到旅遊研究之中，並逐漸成為當前旅遊研究的一個重要議題。

1.2 公共治理

公共治理是指為了達到集體的秩序和共同目標，公共、私人部門和非營利組織共同參與其中，相互之間形成夥伴關係，透過談判、協商和討價還價等政策手段來供給公共產品與服務、管理公共資源的過程。從行政管理到公共治理就是一個更小的政府、更多的治理的形成過程。公共治理是要實現公共目標，包含公共產品與服務的供給和公共資源的治理，公共治理是「有政府的治理」，具體體現在協商式的管理過程、多元主義的合法性保障、制度保障治理的秩序、網絡增強適應性和彈性、打破二元劃分、以善治為結果五個方面。

1.3 旅遊公共治理

旅遊公共治理，是指與旅遊產業集群或社會組織系統具有利益聯繫的社會組織和個人，圍繞政府旅遊公共管理決策而進行的一系列影響或參與旅遊公共政策制定、實施的行為。

旅遊業是關聯度高、綜合性強的產業，因此，運用公共治理的理念創新旅遊管理機制是旅遊產業持續健康發展的需求。旅遊公共治理是一種協商式的管理過程，具有多元的合法性，制度保障秩序的集體行動性，網狀結構的彈性增效性，公共私人的善治性。

在治理過程中，政府作為參與者之一，不當領航者，不唱獨角戲，與從國際層面到社區組織、從官方（政府）到非官方（私人與非營利組織）等社會組織的其他夥伴構成平等的關係，在廣泛參與下的集體行動過程，治理制度約束的框架包含著大量的非正式制度。廣泛參與的行動者及組織之間，打破垂直與水平關係，形成了錯綜複雜的網狀結構，互動頻繁，共同適應，形成增強式的管理。旅遊公共治理是一種善治，打破公共與私人之間的邊界，在行動中形成夥伴；政府與社會整合，合作性的政策制定和參與式決策彌補政府缺位和市場失靈的弊端。

2‧旅遊公共治理是旅遊發展的有效手段

2.1 市場秩序的公共治理

很多國家的旅遊市場存在旅遊市場秩序混亂問題，存在不同形式的「宰客」行為，無論是發達國家，還是落後國家，都有旅遊市場秩序的公共治理問題。有的因為監管嚴格而逐漸減少，對旅遊發展促進很大；有的卻因屢屢得不到治理而愈演愈烈，極大地損害了旅遊發展。一般來講，發達國家的旅遊公共治理制度比較健全，所以相對來講市場秩序規範性較強，也比較安全；美、日、英三國的旅遊治理具有協調機構明確、法律體系完備、多元主體參與、部門權責清晰等共同點。

由於中國的旅遊業發展比較晚，目前還是一個發展中的「旅遊大國」，加上區域差異比較大，各地旅遊發育差異也比較大，因此，存在市場秩序混亂，政府監管不力，旅遊監管力量薄弱，旅遊監管職能交叉等問題。隨著旅遊業由景區景點旅遊轉變為全域旅遊，旅遊業管理主體的多元化，旅遊業主營業務內容發生了轉變和更新，但行業管理模式卻滯後於社會化管理模式，因此一再出現旅遊問題。比如 2015 年的「青島天價蝦」事件、「中國本地遊客香港購物被打死」事件、南航「航班急救門」事件，2016 年「哈爾濱天價魚」事件、「山寨兵馬俑」事件等等。但是中國已經開始著手旅遊公共治理的建設，實行基於公共治理工具視角的旅遊危機治理。推動旅遊治理的「人人參與」，讓更多的主體、機構和社會力量參與旅遊公共治理的建設，推動公共安全、公共治理的全面發展，降低旅遊風險，使旅遊公共治理和安全能滿足遊客的需要，滿足建設旅遊強國的要求。

比如三亞市政府對 2012 年三亞海鮮餐廳「宰客門」事件的處理中，運用了三項治理工具，包括直接政府治理（Direct Government）、經濟調節（Economic Regulation）和資訊公開（Public Information），提出相應的解決對策，有效地治理了產生的問題，取得了很好的效果，同時也提升了政府解決旅遊危機的能力。旅遊市場秩序實行多中心治理的框架。把多中心理論和方法應用於中國景區治理，建立完備的法律法規體系和統一權威的管理機構以發揮政府主導作用，明晰產權和合理界定景區價值以發揮市場機制，以地方自治主體的有效培育和多層次激勵模式實現社會有效管理和監督，在政府、市場和社會的三個維度下構建多方協同的旅遊市場治理新模式。

　　旅遊公共治理具有極強的複雜性，涉及遊客吃穿住行以及娛樂的各個方面，治理對象就包括了各個服務行業。加強旅遊公共治理是全面落實科學發展觀、構建社會主義和諧社會的重要內容，針對旅行社以及旅遊景區的商業店鋪的規範管理，防止出現欺詐遊客的現像是加強公共服務和社會管理，全面履行政府職能的重要體現。在構建旅遊公共治理體系中，建立一個功能齊全、設施完善、順暢的協調聯動機制，有利於整合各類社會資源，對旅遊實現全過程的預防、控制和處置。此外，對旅遊市場環境的優化，是旅遊發展的重要任務。因此，構建現代旅遊治理體系，符合發展旅遊的內在理念和思路邏輯。

2.2 旅遊災難危機的公共治理

　　旅遊危機事件會危害旅遊目的地形象，影響人們預期的出遊活動，使本來運行順暢的旅遊市場陷入危機之中。2011 年，日本 311 地震、海嘯雙重災難襲來；2015 年 4 月，尼泊爾加德滿都八十年一遇的 8.1 級大地震猝不及防；2016 年 11 月，紐西蘭南島地震；2016 年 4 月 15 日，日本北九州熊本縣一系列連環地震；2017 年 8 月 8 日晚間，中國九寨溝地震，讓很多旅行者突然陷入了不同程度的困難境地。除了地震，還有特大旅遊安全事故，造成人員傷亡或者重傷致殘，以及其他性質嚴重、產生重大影響的事故，包括旅遊交通事故、旅遊娛樂設施事故、遊客食物中毒事故等。旅行危機處理和安全、危機應對和規避都成為亟待解決的中國公共治理的課題。

　　提高預防和處置旅遊突發公共事件能力，保障遊客和公眾生命財產安全，在災難發生的時候，最大程度地減少旅遊突發公共事件及其造成的人員傷亡和危害；全面加強應急管理，完善應急處理機制，提高快速反應能力和應急處理能力，有效預防、及時控制和消除旅遊突發公共事件的危害；建立完善的公共危機治理體制等，是促進旅遊經濟全面、協調、又好又快發展，實現旅遊發展長治久安的關鍵。

　　「現代旅遊業管理」向「現代旅遊業治理」轉變，反映了旅遊業發展的規律和趨勢。建立現代旅遊治理體系涵蓋了旅遊業現代治理的組織體系、制度體系、運行體系、評價體系和保障體系。旅遊業治理體現出了制度創新，如治理主體的多元化和包容性，體現了「旅遊＋」；充分吸納了地方上旅遊考核、旅遊志工、部門聯席和聯審制度等。政策創新突出了重點領域和著力解決的瓶頸問題。

3．中國旅遊公共治理的展望

在中國建設旅遊強國中，需進一步完善管理政策，規範管理方式，使旅遊公共治理滿足現代旅遊產業管理的需要。旅遊目的地治理要保證經濟、效率、效能、公平，旅遊區要構建現代旅遊治理體系，加強部門連動，促進旅遊業從單一景點景區建設管理向綜合目的地服務轉變，從圍牆內民團式治安管理向全面依法治理轉變，從部門行為向黨政統籌推進轉變。探索建立與旅遊發展相適應的旅遊綜合管理機構，積極創新旅遊配套機制，推動政策創新。

目前，中國民主政治建設、立法推動、策略推進、政府職能轉變以及各級政府旅遊行政部門的實踐已經為旅遊公共治理奠定了基礎。隨著旅遊業地位的提高、公眾參與意識的提高、政府職能轉變，以及包括居民、社區組織、旅遊企業、旅遊從業人員、旅遊者、非政府組織、教育機構、研究機構、媒體、專家學者等參與主體增加，旅遊立法與執法、旅遊政策制定與實施、旅遊規劃制定與實施、目的地品牌化等不斷提高，中國的旅遊管理將向全面治理轉變。

現代旅遊治理體系關乎旅遊業的長治久安。旅遊業是綜合產業，單靠旅遊部門無法打造現代旅遊治理體系。以前旅遊管理模式依靠的是部門管理，而構建現代旅遊治理體系則是發揮社會主體作用，強調部門間的連動作用和綜合治理機制。只有加強部門連動，把社會力量充分調動起來，例如旅遊志工組織、旅遊規劃公眾參與等，才能真正發揮出「旅遊＋」的強大動能。從管理到治理，激發整體協同的活力。旅遊發展透過聯席會強化社會化治理方向，透過吸納協會組織、俱樂部、志工等方式，鼓勵居民、遊客參與評價與管理，形成社會化的治理機制；同時，充分利用現代旅遊業線上治理等現代科學技術，提高現代治理能力。

隨著中國旅遊發展的逐步推進，展望未來，在政府、社會、公眾參與下，一個高效的旅遊公共治理將帶給世界一個負責任的「旅遊強國」。

▌旅遊推動中國走上全球治理的舞臺

2017 年 9 月 11 ～ 16 日，聯合國世界旅遊組織（UNWTO）第 22 屆全體大會在成都召開，這是兩年召開一次的國際旅遊界規格最高的會議。來自 130 多個國家和地區的上千名旅遊界精英共話全球旅遊發展。會議期間，成立了世界旅遊聯盟（WTA），以「旅遊讓世界更美好」為核心理念，以旅遊促進發展、旅

遊促進減貧、旅遊促進和平為目標，加強全球旅遊業界的國際交流，增進共識、分享經驗、深化合作，推動全球旅遊業可持續、包容性發展。這是中國旅遊協會發起成立的第一個全球性、綜合性、非政府、非營利的國際旅遊組織，也是中國發起的又一個國際性質的旅遊非政府組織，使得中國國際性旅遊組織增加至三個，非常罕見，充分體現了中國旅遊業在國際上扮演的角色越發突出，意味著中國又一次創新了全球治理理念和實踐，昭示著作為旅遊大國的中國越來越強的世界影響力和在全球治理的舞臺上又一次展示中國智慧，有助於推動建立更加公正合理、普惠均衡的全球治理體系，將中國國際地位、國際話語權、國際影響力提升到前所未有的高度。

1 · 全球治理、NGO 與旅遊

1.1 概念

「全球治理」概念最早由國際發展委員會主席勃蘭特於 1990 年在德國系統提出。第二次世界大戰結束後，全球形成了以聯合國為核心、以《聯合國憲章》宗旨和原則為基礎的國際體系。發達國家主導形成的全球治理體系在維護國際秩序和推動世界經濟發展方面發揮了重要作用。然而，這種全球治理規則由發達國家掌握話語權，發展中國家及與西方發展路徑不同的國家代表性和發言權嚴重不足。

進入 21 世紀，現存的全球治理理念與治理體系越來越不適應時代變化與世界發展要求。首先，發達國家復甦緩慢，以美國為代表的西方發達國家實力相對下降，以中國為代表的新興大國快速崛起，發展中國家和新興經濟體力量上升，新興大國與傳統大國的理念和發展模式的衝突越來越多；全球治理開始從「西方治理」向「東西方共同治理」轉變。金融危機以來，全球經濟發展不平衡加劇，收入分配不公平導致社會不公平程度加深；世界經濟正在經歷前所未有的轉型，世界各國都在尋找新的發展道路、發展理念、發展模式；世界貿易保護抬頭，地緣政治跌宕起伏、不確定性和衝突的風險增大，全球化與「逆全球化」博弈加劇。全球治理體制變革正處在歷史轉折點上，面臨新的挑戰。

聯合國開發計劃署署長海倫·克拉克在第二屆全球治理高層政策論壇上表示，在改善全球治理方面，發展中國家正扮演越來越重要的角色，特別是中國對全球

治理的貢獻越來越顯著。新興的力量昭示新的希望，中國堅定地站在廣大發展中國家一邊，積極為之爭取國際話語權。中國在全球領域從國際體系的旁觀者到參與者、建設者、貢獻者，一步一個腳印，走近世界舞臺中心，尤其是體現在旅遊方面。

1.2 旅遊 NGO 參與全球治理

NGO 是國際非政府組織（Non-Governmental Organization）的英文縮寫，是一個不屬於政府、不由國家建立的組織，相對於政府間國際組織而言，它是各國公民結成的跨國界的非政治性、不以營利為導向的民間社團。英國說 NGO 是慈善組織和自願組織，美國稱之為免稅組織和非營利組織，中國稱民間組織或社會組織，都基於社會而非政府部門的、非營利性、非商業化、合法的、與社會文化和環境相關的倡導群體。世界上最大的影響最為廣泛的旅遊 NGO 是 WTO（世界旅遊組織）、世界旅遊協會（WTA）以及亞太旅遊聯合會（PATA）。

隨著全球性議題在公共領域的凸顯，非政府組織在全球治理過程中的作用愈加重要。NGO 組織作為不同於企業、政府的第三方組織，在某些公共服務、公共治理方面具有獨特的優勢。NGO 非政府性和非營利性體現其在運作機制上不同於政府，組織目的上不同於企業；但同時 NGO 既具有政府的目標也具有企業的運作機制，與政府、企業相併行，稱為「三條腿走路」的組織。NGO 是資訊傳播管道，政策創新源泉，國際規範和慣例的載體。在全球性事務中，NGO 往往傳遞出更加理性和務實的信號。憑藉 NGO 的專業知識、研究能力和跨國網絡平臺，影響公眾和決策者，並協助各國政府和國際組織解決全球性問題。

在旅遊發展方面，由於 NGO 在組織結構、行動方式上具有很大的彈性，還有財力、人力及專業性的優勢，使其在一定程度上提供了政府和市場所不能提供的服務和功能，彌補了許多政府失位和市場失靈而形成的空白，為旅遊發展造成推動作用。NGO 對社會具有促進作用，為廣大發展中國家帶來了先進的發展理念。但是大多 NGO 是按西方國家意識形態運作的，有時會脫離發展中國家的國情和當地的發展現狀，導致與當地政府和人民的矛盾。因此，中國作為新興大國有責任建立起代表新興國家的國際性的旅遊 NGO。

1.3 旅遊在全球治理中的作用

21 世紀是旅遊業的第二個黃金時代。旅遊業成為世界上最大的產業，取代石油工業、汽車工業，成為世界上最大的創匯產業，成為經濟發展的主要動力，世界上最大的就業部門。同時還帶動其他產業的發展，帶來一系列的經濟效益。儘管各個國家的政治、經濟情況以及旅遊業的發展模式不同，但就整個國際旅遊業，無論發達國家還是發展中國家都把之作為首要發展的行業。和全球治理力量的變化趨勢一樣，歐洲和北美地區國際旅遊市場上的份額也呈現出了進一步縮小之勢，旅遊重心由傳統市場向新興市場轉移的速度加快。伴隨著經濟重心和旅遊發展重心的相應東移，使亞太地區成為全球治理和旅遊業的熱點區域。世界各國都把以旅遊帶動的全球貿易作為提升治理能力的重要舉措，並逐步輻射、惠及其他領域的全球治理。

旅遊業隨著新興市場的崛起，國際旅遊業轉向新興國家以及東亞、太平洋地區。以金磚國家為代表的新興經濟體仍將是世界經濟發展的重要推動力量，同時，全球經濟治理機制改革需要金磚國家加強合作。中美、中歐、金磚五國、「一帶一路」、東盟等對旅遊的合作機制加以推廣，使中國參與全球治理的能力不斷加強，也是新時期中國外交影響的一大特色。

2・中國 NGO、旅遊發展

2.1 中國的國外旅遊 NGO

NGO（非政府組織）在全球治理中扮演著舉足輕重的作用。中國海外 NGO 的出現最早始於 19 世紀後半葉，分佈在慈善、醫療、教育、宗教等領域。20 世紀 80 年代，改革開放後，境外 NGO 逐漸重返中國，中國的國際 NGO 組織也在不斷增多，並進入更多的領域。目前許多外資 NGO 在中國境內運作，大都透過工商註冊。根據清華大學 NGO 研究所報告猜想中國的海外 NGO 總數在 1 萬家左右，廣西社科院專家稱，在中國的海外 NGO 約 6000 家以上，其中最多的是美國 NGO，約占總數四成。大多數海外國際 NGO 樂於和中國政府合作，與政府相輔相成開展工作，成為促進社會進步的一支重要力量。

但是，中國的 NGO 發展與國際相比還差距很大。據統計，每萬人擁有 NGO 的數量，法國為 110 個，日本為 97 個，中國只有 2.1 個。隨著改革開放，

中國政府對 NGO 的態度趨向寬鬆。尤其是 2008 年開始，由於汶川地震和尼泊爾地震，中國 NGO 組織的國際化能夠步入正軌，政府從嚴格管制，到默許，再到支持鼓勵。一些公共服務的職責和權力下放到地方，為包括國際 NGO 在內的民間團體贏得了較寬鬆的發展空間。

目前世界上比較知名的旅遊 NGO 有：世界旅遊組織（WTO）、世界旅行社協會聯合會（UFTAA）、亞太旅遊協會（PATA）、世界旅遊城市聯合會、世界旅行社協會（WATA）、國際飯店協會（IHA）、國際民用航空組織（ICAO）、國際航空運輸協會（IATA）、國際旅遊科學專家協會、國際旅遊協會（IAT）、國際汽車聯合會（IAF）、歐洲旅遊委員會（ETC）、美洲飯店及汽車旅館協會（AH&MA）、歐洲運輸部長會議（ECMT）、國際鐵路聯盟、國際旅遊聯盟（AIT）、世界一流飯店組織等等。這些國際旅遊組織的運行機製為中國的國際旅遊 NGO 提供了發展模式的範本和經驗，值得借鑑和學習。

2.2 中國國內的旅遊 NGO 發展及作用

隨著中國旅遊業的興起，其中國的旅遊業 NGO 如雨後春筍般也發展起來。中國現在已經約有 200 萬 NGO，只有少數是海外 NGO。中國中國的旅遊 NGO 由官方機構脫胎而來，以旅遊行業協會為形式，既有官方色彩，又有社會性組織的特點。中國 NGO 組織與旅遊景區合作能更好地發揮旅遊的社會效益。目前，NGO 社會組織已經被納入國家的治理體系，具有治理、發展、提供服務、對外交往和適應市場等五種能力。

進入全域旅遊時代，全域旅遊協同發展及區域間旅遊合作更需要政府、企業和 NGO 的共同作用。NGO 從整個區域協調資本、資源、人才等的調配，推動旅遊發展；NGO 推動區域旅遊一體化建設，共建區域旅遊網絡，推動旅遊合作；NGO 建立和完善區域合作，引導行業和企業旅遊發展；NGO 搭建旅遊研究機構、旅遊企業、地方政府間橫向交流平臺，協調平衡各方利益；NGO 透過行業制度、產品標準、監督機制、旅遊誠信建設等建立公平有序的旅遊市場競爭秩序，保護公平有效的旅遊市場秩序，保證行業利益，推進旅遊市場一體化；NGO 有助於形成多種利益集團加入、多元力量參與、政府組織與非政府組織相結合、體現社會各階層旅遊區域協同發展模式。

NGO 較政府具有更強的適應性和靈活性，便於做政府無暇、無力、無法顧及的事情。尤其是跨區域 NGO，本著自願、自主、自治的原則，不依託任一地方政府，更有利於突破行政區劃的限制、彌補地方政府各自為政的缺陷，使得 NGO 在旅遊發展方面具有天然的優勢。NGO 由於其政治、財務、管理的獨立性，能客觀公正地關注民間訴求，有助於旅遊項目開展，降低了旅遊帶來的負面影響，強化居民在旅遊中的主體地位，並為政府的科學決策提供建議，在旅遊的良性發展中造成了積極的推動作用。

2.3 中國國內旅遊的 NGO 發展促進中國的全球治理

隨著「走出去」持續升溫，中國應推動旅遊 NGO 參與各類全球治理活動。促進中國參與全球治理活動，在國際社會開展多元外交，提升國際參與能力，是新常態下旅遊先行和旅遊 NGO 的重要任務。「走出去」的中國 NGO 組織數量在不斷增加，分擔了政府責任、提升國家形象和加強國際合作的重任。然而目前，中國 NGO 與那些在國際上已經做了幾十年的 NGO 組織相比，仍然有巨大的差距，絕大多數「走出去」的中國 NGO 還處在起步階段，不僅缺乏國際化的人、財、物等資源，還缺乏國際化的能力和經驗。因此，中國 NGO 組織在國際化過程中，要借鑑西方國家國際非政府組織的先進經驗。

在成立世界旅遊聯盟（WTA）之前，中國已經成立了兩個國際旅遊組織，一個是 2012 年 9 月 15 日成立的世界旅遊城市聯合會（WTCF），由北京倡導發起，攜手眾多世界著名旅遊城市及旅遊相關機構自願結成的，世界首個以城市為主體的全球性國際旅遊組織；另一個 2017 年 8 月 15 日成立於貴州的國際山地旅遊聯盟，是經中華人民共和國國務院批準成立的非政府、非營利性國際組織。會員由世界主要山地國家和地區的目的地管理機構、民間旅遊機構、團體、企業和個人自願組成，涵蓋五大洲 29 個國家和地區。兩個世界旅遊組織在先前的探索中有一些經驗基礎，特別是世界旅遊城市聯合會（WTCF）五年間已經具備了相當的國際影響力，也吸引了許多中外的相關旅遊業者的重視並加入其中。

隨著中國旅遊先行的不斷推進，旅遊 NGO 建設走到了前面，為今後「走出去」的中國的 NGO 組織作出了榜樣。世界旅遊聯盟（WTA）標誌著中國旅遊在崛起，從過去國際旅遊規則被動的跟隨者、執行者，主動轉變成為世界旅遊業發展話題的引領者與規則的制定者。

3‧重要意義和前景

　　全球治理需要中國積極參與；積極參與並引領全球治理體系。中國作為世界第四大旅遊目的地國，世界第一大出境旅遊客源國，世界旅遊大國地位有目共睹。在世界旅遊業對占全球 GDP 綜合貢獻中，中國占六分之一；在世界旅遊業為社會創造的就業機會中，中國創造四分之一機會。截至 2016 年，中國公民出境旅遊目的地國家和地區達 153 個，出境旅遊人數達 1.22 億人次，出境消費突破 1000 億美元；接待入境旅遊人數達 1.38 億人次。對於世界來講，世界旅遊聯盟（WTA）的成立代表著國際旅遊組織的主動權由歐美地區轉向亞太地區，也有利於中國以「開放包容、公正平等」精神走上全球治理的舞臺，以「義利兼顧、兼善天下」推動全球治理理念創新發展。旅遊大國的使命要求中國深度參與全球治理，繼續做好國際形勢的穩定錨，世界增長的發動機，和平發展的正能量，全球治理的新動力。

▍全域旅遊的社會治理與旅遊增權

1. 全域旅遊和治理

1.1 全域旅遊

　　「全域旅遊」來自於地方實踐和學術研究，是指在一定區域內，以旅遊業為優勢產業，透過對區域內經濟社會資源尤其是旅遊資源、相關產業、生態環境、公共服務、體制機制、政策法規、文明素質等進行全方位、系統化的優化提升，實現區域資源有機整合、產業融合發展、社會共建共享，以旅遊業帶動和促進經濟社會協調發展的一種新的區域協調發展理念和模式。旅遊曾是中國改革開放的突破口和先鋒隊，對推進中國的發展發揮了巨大的作用。進入新常態，全域旅遊是旅遊全行業的創新發展，作為中國旅遊業發展轉型升級的策略轉向，是運用「五大發展理念」對中國社會經濟整體改革的突破和探索。

　　全域旅遊與「五位一體」①建設、「五化同步」②發展等重大策略結合，從策略全局推進旅遊發展，綜合立體推進旅遊促進新型城鎮化、美麗鄉村建設、生態文明建設、民生建設和特色產業培育；全域旅遊促進城鄉旅遊互動和城鄉發展一體化，帶動廣大鄉村的基礎設施投資，提高農業人口的福祉，還能提升城市人

口的生活質量，形成統一高效、平等有序的城鄉旅遊大市場。全域旅遊拓展區域旅遊發展空間，培育區域旅遊增長極，構建旅遊產業新體系，培育旅遊市場新主體和消費新熱點，是旅遊業落實新發展理念的增長點和有效著力點。

① 指經濟建設、政治建設、文化建設、社會建設和生態文明建設五位一體。

② 新型工業化、城鎮化、資訊化、農業現代化和綠色化，簡稱「五化同步」。

1.2 治理

「治理」（Governance）是 20 世紀 90 年代聯合國全球治理委員會提出的，定義為「個人和各種公共或私人機構管理其事務諸多方式的總和」。中國古代的「治理」指國家統治者運用政治權力鞏固政權的方式，如荀子「明分職，序事業，材技官能，莫不治理」、孔子「吾欲使官府治理，為之奈何」、法家強調的「不別親疏，不殊貴賤，一斷於法」等，與現代公共管理的治理不同。現代西方語境下的「社會治理」是指政府、社會組織、企事業單位、社區以及個人等多種主體透過平等的合作、對話、協商、溝通等方式，依法對社會事務、社會組織和社會生活進行引導和規範，最終實現公共利益最大化的過程。隨著西方的治理理論在國際社會學中興起，公共治理成了全球理論範式。

作為一個轉型的發展中國家，「治理」已經引入中國近二十年，利用和借鑑治理理論，作為一種改革和創新的思路具有重要的參考價值，開闊了公眾和政府管理者的思路，有助於中國的公民社會建設和市場作用發揮。「治理」「善治」成為新常態下中國改革創新的主流詞。同樣，全域旅遊作為旅遊業的創新和改革，也體現了是旅遊的社會治理功能。在全域旅遊之下的社會治理，從個人到公共或私人機構等各種多元主體，對全域的經濟、社會、文化、生態、旅遊，透過互動和協調而採取開發的過程，其目標是維持社會的正常運行和滿足個人和社會的基本需要。「治理」的特徵也是全域旅遊的治理特徵，即注重「過程」和「調和」、「多元」和「互動」。

因此，全域旅遊提升治理能力，優化旅遊大環境。全域旅遊提升全域治理能力，治理旅遊市場秩序，治理旅遊環境，城鄉全域治理，實現從景點景區圍牆內的「民團式」治安管理、社會管理向全域旅遊依法治理轉變。治理公共服務及交通等基礎設施，推進全域改水、改廚、改廁。適應全域旅遊的綜合法制治理機制，讓遊客旅遊「全域」「全過程」滿意。

2．全域旅遊是「善治」的社會治理

「善治」由世界銀行提出，是指有效率的管理、良好的治理。發展全域旅遊就是旅遊治理的全域覆蓋，在發展旅遊中強調製度建設，用法治思維和法治方式化解社會矛盾，是「善治」。「善治」主張增加政府與公共事務的透明和責任，減少公共支出的浪費；主張增加基本健康、教育和社會保障的投入；主張透過規制改革提升私人部門的力量；強調合法性與效率政治、行政和經濟價值。旅遊的「善治」就是要針對政府、市場、社會三者之間可能出現的衝突，找到一種合作方式，將法人治理（私人部門的善治）和新公共管理（公共部門的善治）納入，同時有利於市場理論在旅遊開發中的實施和發揮作用。

2.1 旅遊的公共屬性凸顯社會治理的必要性

旅遊是一種具有外部性的公共品，具有公共屬性，過度的開發往往造成公地悲劇。因此，這種因為旅遊需求的普遍性、供給的社會性、巨大的關聯性和其產生的外部性，更加凸顯了旅遊事業行政管理的公共屬性。微觀上看，作為一種生活方式的旅遊需求，已經成為一種公共需求，必須得到滿足，讓遊客遊得順心、放心、開心；同時作為旅遊目的地的居民更好的生活的需求，也需要得到滿足，要讓居民生活得更方便、更舒心、更美好。全域旅遊形成新型的目的地，要求是一個旅遊相關要素配置完備和全面滿足遊客體驗需求的綜合性旅遊目的地、開放式旅遊目的地。社會參與是社會治理的基本保障，中國全域旅遊的社會治理應該吸納社會組織等多方面的力量去參與。因此，旅遊公共管理的目標在於，充分滿足大眾的旅遊需求，引導旅遊事業健康發展，實現其社會效益、經濟效益和生態效益的最大化。

所以，旅遊開發應該突出社會治理，創新治理方式，突出地強調「鼓勵和支持各方面的參與」，強調更好地發揮社會力量的作用，激發社會組織活力、預防和化解社會矛盾、健全公共安全體系等，發揮市場在資源配置中的作用，提高社會治理水平。全域旅遊的社會治理，就是要在承認旅遊需求和供給的個性化、多元化的基礎上，透過互動和調和——溝通、對話、談判、協商、妥協、讓步——保障各社會階層、各社會群體都能接受的社會整體利益，針對全域旅遊開發中的社會問題——包括完善社會福利、改善民生、化解社會矛盾、促進社會公平、推動社會有序和諧，加強依法治理，推進法治；加強綜合治理，有效破解難點問題：

最終形成各方都必須遵守的社會契約，努力構建社會和諧。全域旅遊社會治理髮揮社會組織積極作用、推動企業履行社會責任、擴大公眾有序參與，遵循社會效益、經濟效益和生態效益相統一的原則。

2.2 全域旅遊是共建共享方式的社會治理

全域旅遊就是在旅遊目的地全域優化配置經濟社會發展資源，將更有力地整合區域資源、促進產業融合發展，充分發揮旅遊業帶動作用。在全域旅遊模式下，整個區域的居民都是參與者、保護者、傳承者、服務者，都是主人。全域旅遊的社區居民的全方位參與是其能真正分享旅遊開髮帶來的各種利益的關鍵因素。旅遊地居民權益是全域旅遊業的重要一環。當地居民的生活常態、生活方式也被旅遊者、外來訪客視為有文化特色和滿足好奇心的一個對象。旅遊質量和形象由整個社會環境構成，處處是旅遊資源，人人都是旅遊形象，全域旅遊目的地的居民由旁觀者、局外人變為參與者和受益者。同時，全域旅遊也讓建設方、管理方參與其中，更需要廣大遊客、居民共同參與。要透過旅遊發展成果為全民共享，增強居民獲得感和實際受益，來促進居民樹立「人人都是旅遊形象」的意識，自覺把自己作為旅遊環境建設一分子，真正樹立主角意識，提升整體旅遊意識和文明素質。全域旅遊是多元的、自組織的、合作的治理模式，強調政府、企業、團體和個人的共同作用。各行各業參與旅遊發展，全體人民分享旅遊成果，實現旅遊「共建共融共贏」「共治共管共享」。

2.3 從單一景點向全域旅遊的社會治理轉變

全域旅遊破除景點景區內外的體制壁壘和管理圍牆，推進旅遊基礎設施建設全域化、公共服務一體化、旅遊監管全涵蓋、產品行銷與目的地推廣有效結合。從僅由景點景區接待國際遊客和狹窄的國際合作向全域接待國際遊客和全方位、多層次國際交流合作轉變，實現從小旅遊格局向大旅遊格局轉變，從景點景區圍牆內的「民團式」治安管理、社會管理向全域旅遊依法治理轉變，旅遊、法院、公安、工商、物價、交通等部門各司其職。

全域旅遊要求旅遊治理全域覆蓋。旅遊管理全域化、全過程優化，實現旅遊業與經濟社會相互促進、相互提升，區域治理體系和治理能力現代化與旅遊業轉型升級的同步發展。整個區域管理圍繞旅遊來統籌經濟社會各方面發展，構建大

旅遊綜合管理治理體制機制，促進新型城鎮化發展、美麗鄉村的建設，推動相關產業的調整發展，推動基礎設施的建設。要更加注重構建全域旅遊綜合協調管理體制，整個區域管理體制機制的設計都應有旅遊理念，圍繞適應旅遊綜合產業發展和旅遊綜合執法需求，創新區域治理體系，提升治理能力，實現區域綜合化管理。徹底破除制約旅遊發展的資源要素分屬多頭的管理瓶頸和體制障礙，消除現有執法手段分割、多頭管理的體制弊端。加強旅遊市場體系的建設，要明確界定全域旅遊要素，以「五大發展」理論為本，提升旅遊價值，拓展旅遊空間。搭建全域旅遊服務體系，突破現有體制機制存在的一些障礙，讓旅遊與其他產業、機構深度融合，產生共享的內生機制。

3·旅遊增權促進全域旅遊開發

3.1 旅遊增權

增權（Empowerment），又稱賦權、充權、激發權能，是指「透過外部的干預和幫助而增強個人的能力和對權利的認識以減少或消除無權感的過程」，簡單說就是賦予或充實個人或群體的權力。「增權」作為一種參與、控制、分配和使用旅遊資源的過程和力量，增強旅遊地社區在旅遊開發中的有效參與，有效地推動旅遊目的地可持續發展。1985年墨菲（Murphy）提出「社區導向的旅遊規劃」（community-driven tourism planning）或「基於社區規劃」（community-based），「社區居民參與」被引入旅遊發展中，並得到了廣泛的應用。國外旅遊目的地社區增權理論，更適應中國本土現狀的全域旅遊增權實踐。

在中國旅遊發展過程中，旅遊資源的開發和過度開發與旅遊區當地居民的矛盾一直十分突出，尤其是封閉的景點景區建設、經營與社會是割裂的，有的甚至是衝突的，旅遊規劃和開發忽視了當地居民的利益，造成景點景區內外「兩重天」。全域旅遊的提出就是針對這一矛盾，改變這種格局，將一個區域作為功能完整的旅遊目的地來建設、運作。全域旅遊下的居民增權，更關注旅遊接待地或目的地之內長期居住的本地居民，注重居民對旅遊發展的參與度、積極性，注重居民提供旅遊產品和服務的參與度和影響力，旅遊收益中的分配比例和共享發展成果。增權理論凸顯旅遊目的地居民的主體地位，實現充分的社區參與，保護旅遊開發中的弱勢群體，維護個體居民的相應權益，提高居民參與程度，輔助弱勢

群體提高就業，制約和監督開發過程中的不當行為，實現旅遊開發管理的規範化和制度化，更好地發揮旅遊資源的經濟社會效益，提升當地居民的生活水準，實現全域旅遊目的地可持續發展，實現全域旅遊目的地的區域發展中的社會文化提高和善治。

3.2 增權旅遊給予全域旅遊「自下而上」的社區空間

公共治理的最小單位即是社區，全域旅遊就是透過集合旅遊目的地的基層旅遊社區，治理旅遊最小單位社區的增權來達到整個旅遊目的地的社會治理和協調。增權使居民從旅遊開發的被動角色中解脫出來，主動參與到整個項目資源的開發、控制、分配和使用之中，參與旅遊發展的決策、規劃、管理和監督中。在全域旅遊的開發過程中，居民擔任著重要角色，不僅是旅遊資源的擁有者和受益者，更是旅遊參與者、旅遊活態文化的創造者和傳承者。對社區居民實施全方位的增權，以達到活態保護的效果。推動旅遊資源的可持續利用，降低公共資源悲劇發生的機率。相較於外來開發商，本地居民有更強烈的動機維護開發的均衡和長效，以保證自己長期收益的最大化。

因此全域旅遊的開發，是以保護帶動發展，以發展促進保護，實現全域旅遊的全面發展。「旅遊增權」必須以人為本，調動社區居民的積極性，擺正居民的主體地位，有助於旅遊地全域居民參與。全域旅遊更加注重旅遊服務民生的功能，將旅遊發展與城鄉統籌建設相結合，這使得旅遊資源所在地居民的權益安排成為今後旅遊業管理的重要問題。旅遊增權是對旅遊地居民參與內涵的拓展，將傳統旅遊的「自上而下」的居民參與方式改變為「自下而上」的增權形式，在全域優化配置經濟社會發展資源，充分發揮旅遊業帶動作用。

全域旅遊開發必須充分考慮當地人民的需求和長期利益，將旅遊資源目的地居民作為一個整體進行規劃，給予居民「自下而上」的增權空間。旅遊增權緩和了旅遊開發過程中開發商與當地居民的矛盾，減少開發成本，調動當地居民共同發展旅遊業的積極性，解決就業，使居民與旅遊開發商成為利益共同體，激發居民自覺地保護景區資源，促進全域旅遊開發和可持續發展。

3.3 全域旅遊的增權方式

　　全域旅遊發展的增權要因地制宜，發揮資源的最大效用。基於契約平等守信的觀念，自下而上地自主構建，從政治、經濟、心理和社會角色等方面增權，確保全域旅遊目的地的居民真正參與到旅遊決策、管理、經營和利益分配等各個環節。統籌人文和自然要素，結合當地開發規劃，分配收益，並制定相關政策保護當地居民原本的生產生活條件，保障社區增權後體系的順利運行。只有增強旅遊地社區在旅遊開發中的有效參與，才能真正有效地推動全域旅遊旅遊目的地的順利開發和可持續發展。

　　旅遊增權也是一種教育增權，透過旅遊教育，能夠培養當地群眾的權利意識，提高當地人口素質。許多全域旅遊的目的地，旅遊資源豐富，但位置偏遠，經濟落後，當地居民普遍受教育水平不高，使得居民在全域旅遊開發很被動。因此，透過增權為參與旅遊的社區居民提供有效的資訊和教育服務，隨著旅遊的發展，居民逐漸適應旅遊的開發，引導居民由無參與變成弱參與，再到主動積極強烈地參與到旅遊活動中。從向遊客提供簡單的服務、物品來參與旅遊，到為遊客提供多種多樣的服務，積極又全方位的參與，以較強的能力參與並創立旅遊品牌，從而實現了提高全域旅遊的層次和旅遊文明建設。

　　總之，隨著中國進入全民旅遊、大眾旅遊時代，隨著全域旅遊的創新發展，全域旅遊與城鄉建設融為一體，形成各具特色的全域旅遊發展模式。透過居民增權實現「全域旅遊」的社會治理和公共服務均等化、旅遊全域景觀優化、旅遊全域服務、旅遊全域治理、旅遊全域產業的「美麗中國」願景。

▌發展全域旅遊　推動旅遊供給側改革

1・全域旅遊與旅遊供給側改革

　　全域旅遊是伴隨旅遊業從傳統的觀光旅遊向休閒渡假轉型升級過程，從景區旅遊向旅遊目的地發展，在市場配置資源原則下，倒逼形成的一種發展旅遊的新理念和新機制。全域旅遊是旅遊消費升級的必然結果，是從「景點旅遊」模式發展到全民旅遊和自駕遊為主的新階段，是全新定位的區域旅遊發展理念。2010年，成都市大邑縣率先提出發展全域旅遊的全新理念。全域旅遊又叫全景域或全

景區旅遊，是把一個地區當作旅遊景區，從旅遊業的全要素、全行業、全過程、全方位、全時空、全社會、全部門、全遊客、全涵蓋推進旅遊，是資源優化、空間有序、產品豐富、產業發達科學系統的旅遊。全域旅遊促進發展公共治理和全民參與，為遊客提供全過程、全時空的旅遊風景體驗需求，讓當地居民享受到更好的休閒生活。

隨著人民幣加入 SDR（特別提款權），中國中國經濟基本面穩健和旅遊消費常態化，中國旅遊業「走出去」更為便利；同時，旅遊創業創新活躍，旅遊發展進入「黃金時代」。但旅遊的「供給不足」「供需錯位」已成為中國旅遊的主要矛盾之一。中央提出的供給側改革，為旅遊經濟快速發展提供了契機。旅遊產品供給不足，旅遊消費需求升級，為旅遊投資和旅遊業未來發展帶來新的增長點和動能。旅遊供給側結構性改革可加強優質供給，減少無效供給，擴大有效供給，提高供給結構適應性和靈活性，提高全要素生產率，使供給體系更好適應旅遊需求結構變化。除旅遊業供給總量的擴大，更重視旅遊業發展質量的提高。旅遊業推進供給側結構性改革，著眼點就是效率的提高和調自身的結構，實現旅遊業的轉型發展。提供優質的旅遊產品和供給，並提高旅遊供給體系的質量和效率，適應和引領經濟發展新常態的創新，適應國際金融危機發生後綜合國力競爭新形勢，利用全面建成小康社會。

2・相關政策

最近幾年，中國政府發表了很多旅遊發展方面的政策和法律法規，如果說《旅遊法》確立了旅遊的法律地位，中國國家統計局發表《國家旅遊及相關產業的統計分類 2015》就確定了旅遊在國民經濟行業裡的地位，把旅遊及相關產業分為 11 個大類，27 箇中類，67 個小類，基本上形成了全域旅遊的概念。

中國（原）國家旅遊局下發的《關於開展「國家全域旅遊示範區」創建工作的通知》提出開展「國家全域旅遊示範區」創建工作，就此提出了一系列指標體系，是「全域旅遊」從理念落實到實踐、從地方探索到全面推進的有力舉措。指標體系的量化制定、推進有待理論探索和實踐的檢驗。

中國國務院及國務院辦公廳先後發表《關於積極發揮新消費引領作用加快培育形成新供給新動力的指導意見》《關於加快發展生活性服務業對促進消費結構升級的指導意見》兩大重磅文件，部署消費升級，培育新供給、新動力。而在未

來幾年，如何圍繞國家「供給側結構性改革」這個大局，推動旅遊業轉型發展，乘勢而上，是值得全國旅遊行業深思的問題。

因此李金早從中國（原）國家旅遊局層面，首次明確提出全面推動全域旅遊發展的策略部署，並給出量化工作目標。2016 年中國開展首批全域旅遊示範區創建工作，在全國確定 10% 的市州、20% 的縣區開展首批全域旅遊示範區創建工作，確定海南省作為首個全域旅遊創建省，享受中國（原）國家旅遊局推出的多項支持措施（優先支持旅遊基礎設施建設、國家旅遊改革創新試點示範領域、支持 A 級景區、安排旅遊人才培訓等）。首批國家全域旅遊示範區創建工作原則上為 2 ～ 3 年。從 2017 年開始，中國（原）國家旅遊局組織驗收並公佈首批國家全域旅遊示範區名錄。優先組織驗收的創建單位需符合四項基本標準，一是旅遊對當地經濟和就業的綜合貢獻達到要求；二是建立了旅遊綜合管理和執法體系；三是廁所革命及公共服務建設成效明顯；四是建成旅遊數據中心。

3‧全域旅遊與供給側改革聯繫和案例研究

3.1 全域旅遊與供給側改革的聯繫

進入新常態，中國經濟下行壓力加大，透過旅遊供給側改革，把創新因素激發出來，發揮中國旅遊產業的「彈性」調節作用，挖掘中國經濟發展的巨大潛力、韌性和迴旋餘地，成功應對經濟下行壓力，保持穩定持續的經濟增長。經濟學研究強調不同發展時代的劃分及其供給能力、與「供給能力形成」相關的制度供給，特別適用於中國作為一個發展中國家完成轉軌和實現可持續發展的國情。所謂「供給側改革」，就是從供給入手，解放生產力，提升競爭力，促進經濟發展。具體到全域旅遊而言，就是要求將發展方向鎖定新興、創新領域，創造新的經濟增長點。市場是配置資源高效的機制和方式。因此，供給側改革讓市場在配置資源中起絕對決定性作用，更加注重從產業自身發展角度豐富旅遊供給，使旅遊業在穩增長、調結構、促改革、惠民生等方面的獨特作用日益凸顯。

厲以寧先生在談到「供給側發力的含義」時指出，「從供給方面調控，被認為是中期調控，供給側調控主要在於，對經濟結構的調整，包括產業政策的調整、技術政策的調整、資源配置的調整，這些都不是近期就可以見效的」。供給側結構性改革是「中醫藥方」，要立足長期，解決的是經濟結構深層次問題，涉及很

多中長期策略安排，慢不得，也急不得。同樣，全域旅遊的建設也不是一蹴而就的事情。全域旅遊強調在區域發展過程中不僅要為外來遊客提供優質的服務，同時也要充分考慮本地居民的休閒需求。更多的中長期問題和「慢變量」問題，也必然成為供給側研究要處理的難題。

供求是雙方面的平衡關係，旅遊供給側方面的改革最終也是在創造旅遊需求，透過旅遊供給側的改革創造出新的旅遊需求，更加有效地帶動旅遊消費需求。供給側改革的重心落到優化結構上，旅遊領域的結構優化十分緊迫。推動旅遊業的結構優化，平衡旅遊需求側擴張與供給側改革之間的關係，擴張不足之需求，改善不足之供給。

把握供給側結構性改革給旅遊業轉型發展帶來的機遇，要更加注重改善旅遊市場消費環境。「從實際出發」，既要充分考察中國的現有旅遊供給，也要特別重視現實的旅遊需求；既要考察中國的旅遊發展實踐，也要借鑑其他旅遊發達國家的經驗和教訓，共性和個性。此外，還需要注重供給側與需求側結合，注重對政府、市場與社會第三方互動做全方位的深入考察。旅遊行業需要在制度供給、完善旅遊基礎設施、推進重點領域投資增長、完善旅遊投資統計體系和資訊發佈制度、實施品牌策略等方面補短處、下工夫，從供給端入手化解「中等收入陷阱」「塔西佗陷阱」和「福利陷阱」等風險。

3.2 全域旅遊的供給——全域旅遊目的地案例研究和借鑑

全域旅遊目的地是一個旅遊相關要素配置完備、全面滿足遊客體驗需求的綜合性、開放式的旅遊目的地，是全面動員（資源）、全面創新（產品）、全面滿足（需求）的旅遊目的地。從實踐的角度看，以城市（鎮）為全域旅遊目的地的空間尺度最為適宜。成功實現全域旅遊的旅遊目的地要對旅遊「六要素」進行規模化發展，構築核心吸引物競爭力、旅遊業態配置、遊客接待容量和公共服務能力等。

與歐洲、北美等城鄉一體化程度高、城鄉景觀整體協調的世界旅遊休閒勝地相比，中國成熟的全域旅遊景區還不是很多，全域旅遊的模式已經開始在一些旅遊渡假勝地試行，例如海南國際旅遊島。中國（原）國家旅遊局多年來給予海南強有力的支持和幫助，海南成為全中國首個「全域旅遊試點」省份。又如江西婺源縣域內景區星羅棋布、美不勝收，地方政府將縣城做為一個大景區。再如成都、

德陽、綿陽、資陽、眉山、遂寧、雅安和樂山等 8 市聯手共建全域旅遊，探索以打造西部旅遊樞紐為核心的全區域、全年候、全要素、全流程的旅遊發展新模式。

　　目前世界上著名的旅遊勝地如美國夏威夷群島、澳洲大堡礁、印尼峇里島等島嶼是享譽國際的全域旅遊目的地典型代表。作為世界著名渡假旅遊目的地，夏威夷旅遊目的地建設不僅面向本地居民，更服務於旅遊發展的功能、元素與佈局：有專屬的旅遊商業區，檀香山市專門劃分長 1 英里的世界著名的威基基海灘及其旅遊商業區；精心營造支撐旅遊發展的環境，配置各種各樣的植物園和社區公園，營造出愜意的旅遊休閒環境；文化的保護與彰顯塑造旅遊目的地的個性，傳播旅遊地的特質形象；建立以人為本的旅遊公共服務體系；旅遊景區開發獨到，酒店與旅遊一起規劃建設，打造旅遊吸引物；處理好有為與無為、人工開發與自然點綴的關係。從地域文化中捕捉演繹旅遊業的閃光點，旅遊業體系中的各個要素都滲透著濃郁的地域文化元素。

　　世界著名全域旅遊勝地阿爾卑斯山，山勢雄偉、風景幽美，晶瑩的雪峰、濃密的樹林和清澈的山間流水，呈弧形貫穿法國、瑞士、德國、義大利、奧地利和斯洛維尼亞六國，其共同組成了阿爾卑斯山脈迷人的風光。瑞士轄區阿爾卑斯山國土面積占比最大，全球遊客公認瑞士為體驗阿爾卑斯的最佳地區。瑞士阿爾卑斯地區構建了規範系統的全域旅遊業發展體系，成為其優質可持續發展的根本所在。春夏季自然風光、冬季冰雪運動、攀岩聖地、溫泉觀賞動植物，其常年冰雪、夏季草原、冬季天然滑雪場每年都吸引著大量來自全球各地的遊客，為歐洲的旅遊業帶來了巨大的經濟效益。阿爾卑斯的鄉村旅遊可以追溯到 19 世紀。20 世紀中期，阿爾卑斯山以高山滑雪為代表的旅遊業已成為地區經濟復興的動力。阿爾卑斯山旅遊業的發展離不開各國前瞻性策略，這些策略關注旅遊業、製造業、農業和高科技產業，經濟結構合理、經濟效益高，而且對環境破壞相對較小。

　　透過中外的案例分析，可以明確現實要求中國必須從現在的景點旅遊模式轉變為全域旅遊模式。全域旅遊是旅遊質量的提升，是旅遊對人們生活品質的提升。旅遊模式的轉變是消費升級下的必然結果，景點旅遊向全域旅遊轉變將延伸旅遊產業鏈，旅遊將在消費領域發揮更加重要的帶動作用，符合中國國務院對旅遊是現代服務業重要組成部分的定位。全域旅遊就是要把一個區域整體作為功能完整的旅遊目的地來建設，實現景點內外一體化。全域旅遊是空間全景化的系統旅遊，是跳出傳統旅遊謀劃現代旅遊、跳出小旅遊謀劃大旅遊。

4．五個理念統籌全域旅遊的供給側改革

4.1 創新

　　中國國家訊息中心旅遊規劃研究中心研究：旅遊產業對 GDP 直接貢獻超過 7%，對 GDP 綜合貢獻超 10%，對 GDP 增長拉動點數在 1% 左右，對 GDP 增長率貢獻超過 10%。發展全域旅遊是旅遊業長遠發展的需要，是一、二、三產業轉型升級的需要，注重優化旅遊產業結構，是穩增長保運行拉動投資消費的需要。改革引入不同所有制的旅遊企業。一方面引進國際品牌，另一方面旅遊「走出去」成為國際品牌。全域旅遊領域積極運用新技術，提高運行效率和科技含量，實現旅遊業轉型發展。引導市場資本參與旅遊公共服務體系建設，推廣應用 PPP 模式，優化旅遊服務供給側結構。

　　旅遊業是綜合性產業，在改革中突破，形成旅遊業發展合力。在「多規合一」改革中，爭取形成以旅遊業為主導的規劃模式，突破束縛旅遊業發展的體制機制困境。全域旅遊將對未來旅遊的資源保護、規劃設計、投資建設、營運管理產生積極深遠影響。主要表現為：突出品牌，特色彰顯，推進旅遊要素全域涵蓋；方法創新，推進旅遊行銷全域連動；深化改革，推進旅遊資源全域整合；提升旅遊消費，壯大旅遊新供給，旅遊產品更個性化、旅遊服務更人性化、旅遊品牌國際化、把遊客留到中國，注重提高旅遊供給體系的質量和效率。

4.2 協調

　　全域旅遊加快城鄉之間的互動融合和統籌發展，消除城鄉二元結構，實現城鄉一體化，推動產業建設和經濟提升；全域旅遊指導區域內的旅遊業發展，佈局更合理；利於建立完善的公共服務體系，為全域旅遊配置均質化的旅遊公共設施、服務和景觀體系，輻射城市、景區、鄉村等全域旅遊空間，涵蓋遊客的行前、行中和行後全程旅遊。

　　全域旅遊解決東中西部旅遊業佈局。全域旅遊是推進新型城鎮化發展的切入點，開發多元化、特色化、精品化旅遊產品，推動形成一批重點旅遊目的地、全域旅遊示範區；形成分級發展的旅遊區域佈局，建設高水平國全域旅遊目的地。透過有效的旅遊供給滿足旅遊需求，縮小東中西部的區域差距。

全域旅遊有利於各行各業統一發展，推進文物保護、旅遊開發和城鎮建設，全境整合旅遊資源、全域佈局景區景點、全面創新旅遊產品、全力滿足遊客需求，旅遊資源更加優化、空間更加有序、產品更加豐富、產業更加發達。

4.3 綠色

旅遊供給側改革保護生態環境，促進形成綠色生產方式和消費方式。旅遊屬於資源節約型和環境友好型產業，探索旅遊業發展和生態保護有機統一的新模式，實現綠色發展。在生態建設和環境保護逐漸成為新常態的背景下，全域旅遊的生態效應將得到極大的釋放，旅遊將成為生態文明建設的重要支撐。

在國家主體功能區中，將旅遊業培育成限制開發區和禁止開發區中的主體產業和接續產業；發展全域旅遊，不僅會促進當地生態環境的保護，還會美化環境，尤其對於處於產業轉型關鍵期的地域。在國家生態補償機制中，將生態補償與支持旅遊產業發展銜接起來，透過市場的力量，為生態保護區居民找到旅遊創業就業的機會，並提高其保護生態環境的積極性和主動性。

4.4 開放

全域旅遊形成對外開放新格局，雙向開放是供給側改革的應有之義。提高旅遊產業的國際化水平，圍繞「一帶一路」的策略佈局。全方位地整合國際及中國中國兩種資源，以中國的旅遊供給去對應全球化的市場，為中國旅遊產業的全球化佈局提供支撐。促進中外民間的互動交流，可以促進國家之間的互動交流和增強理解。

4.5 共享

在全域旅遊模式下，整個區域的居民都是服務者，是主人，由旁觀者變為參與者和受益者，「旅遊＋」使得旅遊發展成果能為全民共享；旅遊公共服務的「主客共享」，打造外來遊客的旅遊樂土和本地居民的幸福家園。全域旅遊立足於「造血式扶貧」，中國（原）國家旅遊局已與中國國務院扶貧辦形成聯合工作機制，「十三五」時期透過旅遊帶動 17% 的貧困人口實現脫貧。隨著旅遊扶貧工作的深度和精度提高，旅遊扶貧的質量隨之提高。全域旅遊成為一項民生工程。

5‧結論

　　總之，全域旅遊是能夠全面貫徹創新、協調、綠色、開放、共享五大發展理念的策略，供給側結構性改革將成為「十三五」時期的主旋律和風向標。2016年是「優化旅遊供給啟動年」，落實從景點旅遊模式向全域旅遊模式轉變。期間要實現七個轉變：從單一景點景區建設管理到綜合目的地統籌發展、從門票經濟轉向產業經濟、從旅行社委派導遊的封閉式管理體制轉嚮導遊自由有序流動的開放式管理、從粗放低效轉向精細高效旅遊、從封閉旅遊自循環轉向開放「旅遊十」融合發展方式、從旅遊企業單打獨享轉向社會共建共享。加強全域公共服務建設，最終實現從小旅遊格局向大旅遊格局轉變，構建居民與遊客和諧共享的旅遊空間。

第十二篇 品質旅遊（廁所、民宿等）

▎中國旅遊發展之小廁所大文章

1・旅遊與廁所

　　旅遊廁所是表現旅遊服務細節的一種基礎設施，是指設置在中國外旅遊者活動場所內的各類廁所。這些場所包括旅遊城市、旅遊集散地、旅遊景區（點）、遊客中心、旅遊購物商店、旅遊娛樂場所、康體休閒場所、旅遊交通工具、交通幹線途中的休息點、客運站、公路服務區、旅遊餐廳、旅遊街區等。在旅遊中，旅遊廁所透過其在景區的合理佈局、整潔衛生和服務功能，來體現對遊客細微的體貼和人文關懷。旅遊廁所作為旅遊的一個細節，其建築本身可以成為人文景觀，折射出旅遊業發展的文明水準及文化品味。

　　中國外旅遊發展實踐表明，旅遊廁所數量和營運水平體現出旅遊發展的硬指標和軟實力。中國的旅遊產業在迅猛發展，目前，中國入境遊規模已居世界第四。根據世界廁所組織統計，每人每天平均要上 6～8 次廁所，中國年接待遊客超過 37 億人次，遊客每年旅遊如廁次數超過 270 億次。要把中國從旅遊大國建成世界旅遊強國，就要改善中國旅遊廁所這一旅遊公共服務體系最薄弱的環節。

2・中國旅遊廁所的現狀和問題

　　旅遊廁所是重要的基礎設施，也是城市公共基礎服務設施的重要組成部分，與旅遊交通和旅遊諮詢服務中心並稱為旅遊城市三大必備設施。經多年發展建設，儘管旅遊廁所狀況已經有很大改觀，但廁所建設投入難以滿足旅遊行業的快速發展需求，與遊客要求和國際旅遊水準還有較大差距。根據 2013 年世界經濟論壇發佈的國際旅遊競爭力排名，中國廁所等衛生條件排名 99 名，屬於排名最靠後的指標之一。對照馬斯洛的需求層次理論，從生理需求、安全需求到較高的尊重需求，目前中國的旅遊公廁還不能很好滿足基本需求。遊客抱怨集中在廁所，包括廁所數量和質量需改善，洗手間髒亂差臭，不隔音等。2014 年，對景區旅遊廁所環境衛生的抱怨比高達 23.30%，對住宿服務洗手間衛生抱怨比高達

24.37%。2015 年 4 月 9 日，中國旅遊研究院在北京發表 2015 年第一季度全中國遊客滿意度調查報告，指出旅遊廁所的滿意度有待提高。

中國中國旅遊廁所存在的問題主要集中於：旅遊廁所供應數量少，男女廁比例不合理，遊客人均擁有廁所數量不足，基本需求不能及時解決；旅遊目的地廁所良莠不齊，缺乏統一規劃和長遠考慮，缺乏個性化設計；佈局不合理，不同旅遊區域東、西部廁所差別懸殊，質量參差不齊；環境汙染嚴重，不夠清潔衛生，遊客公德素質和如廁文明低；廁所文化落後，服務差，忽視旅遊廁所的軟服務建設，設施舒適、安全、和諧不夠，缺乏人文關懷和文化氣息；相關旅遊廁所建設的法律標準與規劃建設待完善；重建設、輕管理，廁所建設管理和技術應用水平落後，與世界旅遊強國的現代文明生活差距明顯。

新常態下，「旅遊廁所革命」要解決中國旅遊廁所中的上述問題。

3‧中國的「旅遊廁所革命」回顧

（1）第一次廁所革命，1949 年後

建造了一批有廁頂、廁窗、廁燈、有儲糞井的「標準」公廁（四類），且均為傳統的旱廁，大部分是獨立式公廁，設施簡陋。由於當時旅遊業並不發達，因此旅遊廁所問題並沒有專門提出來。當時城市公廁、旅遊廁所都是由政府投資建設和管理，並且承擔全部的管理費用。

（2）第二次廁所革命是 20 世紀 70 年代後期至 80 年代末期

隨著改革開放，入境遊得到發展，旅遊廁所設施落後與對外開放不相適應，引起中外媒體關注。20 世紀 80 年代，中國旅遊業開始重視廁所問題，採取措施。1983 年，中國（原）國家旅遊局召開第一次廁所工作會議；各地相繼開始建設較高級的旅遊廁所，逐步取消旱廁，實現了水沖和機械抽運。建築形式上，出現了公廁與其他建築合併建設的附屬式公廁。一些業主如商場經營者，為吸引更多顧客，也開始增設公廁，但不對遊客開放使用。此階段的旅遊廁所數量較少，無法適應旅遊發展。這段時間旅遊公廁的投資和管理以政府為主，部分開始收費以緩解資金短缺問題。

（3）第三次廁所革命是在 20 世紀 90 年代至 20 世紀末

聯合國兒童基金會的試點項目「廁所革命」於 20 世紀 90 年代進入中國。中國（原）國家旅遊局從 20 世紀 90 年代中期開始大力著手解決旅遊廁所問題，對公廁進行大規模改造，發達地區城市基本消滅三類以下的公廁；現代旱廁以及鮮明個性與旅遊相和諧的獨立式公廁開始出現，豐富了旅遊目的地的建築環境和文化內涵；附屬式公廁大量對遊客開放使用，旅遊設施進一步提高；同時，旅遊活動式公廁應運而生。1994 年 7 月，中國（原）國家旅遊局和建設部聯合發表《解決中國旅遊點廁所問題的若干意見》，啟動了旅遊業發展史上意義重大的「旅遊廁所工程」，第一次掀起建廁高潮。1994 ～ 1996 年，國家投入旅遊廁所建設資金 3000 萬元（每年 1000 萬元）。中國建設部也撥出專款對風景旅遊區公廁建設進行補貼，各地配套建設資金達 1.7 億元，期間共建成和改造了 7900 多座旅遊廁所，使中國主要旅遊區（點）的廁所面貌發生很大變化。這段時間，政府投資管理依然是旅遊和城市廁所建設的主流，同時也出現了企業和私人投資管理的旅遊公廁。

（4）第四次公廁革命是從本世紀之初開始

2001 年，「新世紀旅遊廁所建設與管理研討會」達成《新世紀旅遊廁所建設與管理桂林共識》；2003 年，中國國家質量監督檢驗檢疫總局與國家標準化管理委員會聯合發表《旅遊廁所質量等級的劃分與評定》標準，規範旅遊廁所建設；中國許多省市區陸續發表關於公廁的管理辦法，並增建公廁。如深圳 2013 年頒布公廁管理辦法，處罰不文明用廁行為。同時，中國開始重視旅遊廁所建設與管理，旅遊廁所有一定發展，旅遊廁所的「景觀小品」品味設計、人文關懷、環保節水的高科技新材料，體現了旅遊廁所的現代性和多樣性，並注重培養遊客的文明如廁意識。但在現代化旅遊公廁建設的同時，一些地方出現了盲目建設豪華公廁的現象，造成社會資源的浪費。

在投資管理上，除了以政策投資為主以外，開始旅遊廁所建設的探索，鼓勵民間資本注入，建立了一批私營公廁，部分原由政府投資建設的公廁，也開始將經營權出讓給個人和專業管理企業，但是市場化營運鮮有成功。

（5）第五次廁所革命

最近的「旅遊廁所革命」是由中國（原）國家旅遊局發起的，2015 全國旅遊工作會議報告提出未來三年中國旅遊「515」策略，從 2015 年開始，透過政

策引導、資金補助、標準規範等手段持續推進三年，全中國共新建旅遊廁所 3.35 萬座，改擴建旅遊廁所 2.5 萬座。2015 年，全中國新建旅遊廁所 1.3 萬座，改擴建旅遊廁所 9500 座。2017 年，最終實現旅遊景區、旅遊路線沿線、交通集散點、旅遊餐廳、旅遊娛樂場所、休閒步行區等廁所全部達到三星級標準，實現「數量充足、衛生文明、實用免費、有效管理」要求。將「旅遊廁所革命」放在「十大行動」第四位，並提出「吃、廁、住、行、遊、購、娛」旅遊七要素，增加「廁」。

在此階段中國開始引入國外技術，2011 年，比爾蓋茲投入 650 萬美元，發起「徹底改造廁所行動」（Reinvent the Toilet）。2013 年，蓋茲基金會捐贈 500 萬美元，與北京科技大學聯合發起廁所創新大賽－中國區項目（Reinvent the Toilet Challenge，RTTC-China）。2014 年，中國區大賽第一輪方案啟動徵集，2015 年 1 月 26 日，公佈第一輪四個優勝方案。未來優勝團隊將獲得總額 1300 萬元的研發資助金。中國區大賽第二輪方案徵集活動已經正式啟動。初選在 2015 年 5 月公佈，第二輪比賽結果於 6 月底公佈。

「旅遊廁所革命」是硬體革命，包括引入資金，加大旅遊基礎設施建設；是觀念革命，包括中國人如廁觀念轉變更新，文明習慣的養成，治理方式、管理模式的更新；是第一個由國家意志發動的革命，呼應了中國旅遊發展。

4・對比研究和借鑑

世界發達國家和地區旅遊發展的相應階段，廁所也曾經是旅遊業的一道軟肋，都程度不等地進行過公廁革命。這些國家不僅成立各類專門的組織負責，而且從專業角度高要求，不斷探索，逐漸把對旅遊廁所和公廁問題的重視都落實在具體行動上，從而達到了目前值得中國效仿的水平。

國外旅遊廁所對比與借簡

國家	旅遊廁所	借鑑和啓示
瑞士	社會單位、公共空間如教堂附近、公園、飯店、餐廳裡都有廁所，遊客盡可使用；大多不收費，高檔私密的收費。	不收費，社會單位與公共空間內設置廁所。
德國	公共廁所分布合理；排除異味，多系統保證公廁乾淨衛生；政府規定，都市繁華地段每隔500米有一公廁；一般道路隔一公里建一公廁；其他地區每平方公里有2～3座公廁；都市公廁率為500～1000人一座。	分布合理、乾淨衛生、科技環保、法律保障。
法國	法律規定咖啡館、酒吧、旅館等公共場所必須配備廁所，爲公眾無條件提供服務，解決了遊客如廁問題。巴黎大街上，免費公共廁所使用便捷。	法律法規、社會單位、提供服務、免費使用。
英國	立法規定購物商場及大型零售店需建配套廁所，保障爲公眾提供廁所服務，標準爲每1000～2000平方公尺零售面積，設1男小便斗、2女廁間、1男女通用殘疾人單間。創意設計，廢物利用古老廢棄地鐵隧道、通道，改造成公廁，節省都市空間。廁所衛生清潔靠的是使用者的高度自覺和自重。	立法規定、建築標準、公共場所提供、廢舊空間再利用、創意設計、社會公德意識、自我約束力。
美國	政府政策規定公共空間社會單位提供；廁所無「城鄉」差別，免費使用並提供設備用品等；相當注重衛生條件；注重實用節約；廁間人性化，注重維護弱勢族群殘障人士利益；提供多語言標識。	法律規定、社會業主提供、均等無差別、人性化、標識設計、衛生實用。
加拿大	公廁免費開放，免費供應設備與用品；無障礙人性化設施；衛生，整潔、溫暖、潔淨習慣；科技，無水公廁和不抽水馬桶。	人性化、清潔、環保、科技。
日本	充分利用科技爲生活服務；非常注重衛生；服務相當到位；廁所收費比較貴；廁所文化發達，風景區競相建造文化型公廁，成「旅遊熱點」	廁所文化、廁所景觀化、衛生清潔、優異服務、科技、評比。
新加坡	「花園城市」；清潔，衛生狀況理想；方便充足，建築美觀；法律重罰不文明行爲。	衛生清潔、景觀化、充足方便。
韓國	開展「營造亮麗廁所事業」；法律規定旅遊景區公廁建設標準，如節能環保、特殊人群標識、應急通訊設備要求，廁所男女蹲位比；廁所安全有法可依。	法律規定、人性化、標準化、乾淨衛生。

　　世界許多國家對廁所建設非常重視，國外發達國家如德國、日本、紐西蘭、韓國的廁所都非常乾淨、便捷、安全，廁所設計精美，取材考究，內置藝術品，把廁所提升到休閒空間的高度。此外，在細節上體現人性化和人文關懷。發達國家的廁所設計注重創意、環保節能，注重設計師的品味和個性，在設計、管理方面做得出色。

國外公廁投融資及營運管理對比借鑒

國家	投融資及營運管理措施特點	借鑒與啟示
日本	1985年成立世界上第一個「日本公共廁所協會」解決旅遊點公廁缺少、髒醜等公廁問題；講究「廁所文化」，有廁所學會，有廁所學專業，「廁所博士」；「日本廁所協會」致力廁所清潔、服務評比，每年評比表彰最佳，提升其社會公益形象，鼓勵公建業主為公眾提供更好廁所服務。	公共治理、社會團體、建設管理、協會建設、廁所文化、廁所評選、協會制。
新加坡	世界廁所組織創始國，開設世界首家公廁學院；政府重視，補貼將內部廁所向公眾開放使用的公共建築業主；20世紀90年代「公廁清潔運動」；每年舉行公廁星級評選；環衛組織為清潔工人提供專業培訓；環境局「廁所更新計畫」（TUP-Toilet Upgradling Programme），改善增加沿街廁所，解決公眾如廁；政府「Hawker 中心改建計畫」（Hawker Centres Upgradling Programme），改建菜市場、飲食中心，廁所，並向公眾開放。	政府重視、政策支持、財政投入、社會管理、制定計畫、宣傳。
韓國	政府「營造清潔學校活動」，投資470多億韓元為多所小學和學校廁所配清掃人員；財政部支持韓國廁所協會、改善公廁政策和制度、為弱勢階層建廁所；廁所品質認證、品牌開發，參加設計博覽會等國際性活動；各級政府機構、100多家廁所相關企業及專門人士致力改善公廁；廁所銷售網站Toiful.com 銷售產品，形象宣傳，廁所文化宣傳，開展愛心廁所活動；1999年設洗手間文化市民聯盟，培養市民文明意識，開展文明用廁宣傳，推進廁所文化；優秀廁所管理者評比調查，呼籲開放更多廁所免費使用；設立廁所惡臭研究所。	政府重視、開展活動、法律規定、財政投入、政策支持、協會團體、水準教育、非營利性機構。
泰國	曼谷由政府投資建設的公廁僅38座，遠遠不足；政府採取與私人公司、煤氣公司、百貨公司、餐館等部門合作的辦法，幫助私人部門將廁所的清潔度提高到符合標準，向公眾開放。	公私合作PPP、私人部門提供、清潔標準。
美國	無政府建設管理廁所；公廁市場化；郵局、銀行、旅店、商場、餐館、加油站等公共建築內業主、使用人、承租人提供；廁所廣告經營，經濟效益較高；「最佳公廁」網站評比，對眾多旅遊都市廁所評級。	市場化、加盟連鎖BOT、廣告經營、廁所評比。
法國	公司與政府形成合作夥伴關係，向政府無償提供公共廁所，政府將廣告發布、經營權特許給公司，公司透過經營戶外廣告獲取收入。	政府與私人合作夥伴關係。
英國	歷史悠久，使用緊張；專門機構管理，選舉產生負責管理「倫敦公司」作廁所維護；在公廁服務上花幾百萬英鎊配備服務人員。	專業機構管理、人員配備、資金維護。

續表

國家	投融資及營運管理措施特點	借鑒與啟示
德國	市場化，彌補政府資金的不足，加快建設速度，方便百姓，促進技術創新，使科技迅速轉化為生產力；政府也投資參股，提供政策支持「多贏」；個人企業都有權管廁所，通過拍賣承包給企業運作管理經營；沃爾股份有限公司最著名，最具創意；廁所不能隨便建，進址要經市民同意；以廁養廁、著名品牌廣告讓廁所賺錢。	企業運作管理、所有權或管理經營權拍賣承包、全民參與、廣告經營權。
加拿大	加拿大公廁管理以公共財政投入為主，出租資源為輔，公共財政加出租資源的模式；公廁廣告收入用於支付人員薪水和部分廁所用品花費；管理實現片區管理制度，標準化和定時管理，維持公廁清潔衛生；公共管理部門巡視車隨時巡查。	BOT、BOO 加盟連鎖、財政投入、出租廣告、片區管理、標準化管理、定時巡視。
紐西蘭	紐西蘭所有廁所建設、維持都是政府管理；廁所全部免費；設計形態各異，數量多，位置方便，標誌顯眼，根據旅遊路線而設；以滿足基本需求為主；實用、衛生、簡潔。	政府管理、免費、實用。
墨西哥城	ECOSMA 作為私人公司負責都市旅遊廁所的建設和營運；墨西哥城色彩鮮明的旅遊廁所使得人們感受到市民對廁所的舒適性的高度重視和追求；強調旅遊廁所的重要性、必要性和方便性。	加盟連鎖、私人公司建設運行、舒適性、方便必要。

　　國外歐洲很多國家都推行公私並行模式，公共廁所有免費和收費之分，「私有性」強的廁所多收費。免費公廁資金來源於公共財政，鼓勵市場化運作。國外廁所服務人員不僅受過專業訓練，而且清掃非常及時，因此總能保持廁所乾淨整潔。西方發達國家和地區由政府投資建設並管理的公廁相對較少，通常由臨街商業建築、餐廳、咖啡館內的廁所為公眾提供服務，即「社會單位開放廁所」，可基本滿足公眾的廁所服務需求。同時，鼓勵經營權和特許權形式的廁所開發。

　　目前，中國旅遊廁所建設融資管道，主要來自政府，但政府財政性資金投入仍顯不足。雖然部分地區和城市已開始探索旅遊廁所建設融資新方法，但旅遊廁所的市場化程度依然不夠，社會資金介入公廁建設力度有待加大。

5 · 解決方案

(1) 政府主導，創新市場機制

　　旅遊廁所既是經濟概念又是公共服務概念，具有準公共物品性質。現在中國還沒有發展到以純市場化手段解決公共服務問題的階段，獨立於整體佈局和發展規劃之外的旅遊廁所建設，極易造成公共設施的重複建設和資源浪費。應明確政府為主體，主導公廁規範化運作，發揮政府資源配置優勢，確保建設規劃實施和資金落實到位。

　　「廁所革命」僅有政府努力很難實現。按市場化、社會化理念，整合資源，多方協作，引進市場競爭，拓寬旅遊廁所融資管道，投資主體變為多元，豐富旅遊廁所公廁建設資金來源。同時，注重發揮行業協會作為第三方靈活專業的管理作用。此外，廁所環境的維護還需要遊客素質的提高。「廁所共建」「廁所公用」和「合作共贏」，推動旅遊廁所革命。

　　「廁所共建」：除以政府投資為主外，提倡大型商場、賓館酒店、餐飲場所等附建公廁，併負責附建公廁的管理、維護，從政府單一主體供給獨立式公廁，向多元化供給、以商場等經營性場所營建公廁為主轉變。

　　「廁所公用」：將沿街一些飯店、商場、酒店原僅為內部使用的廁所對外開放，使內部廁所變為「公共廁所」。

　　「合作共贏」：國際趨勢，公共事業外包被看好，從專業機構購買廁所服務更經濟有效。旅遊廁所受眾到達率高、干擾性小、被動接受程度高，是理想的廣告資源。制定政策法律，透過出售旅遊廁所廣告經營權、小型移動廁所經營權激發社會單位提供公共服務的積極性。

　　（2）探索採取 PPP 模式和「互聯網＋」商業模式

　　在旅遊廁所公共服務領域積極推行政府和社會資本合作模式（PPP 模式）。鼓勵社會資本參與旅遊廁所投融資，公平擇優選擇社會資本作為合作夥伴，提高公共產品供給效率。旅遊廁所建設管理借鑑星級酒店託管營運模式，引進專業化廁所公司進行品牌化、網格化、規模化連鎖經營。建設、營運分離，使旅遊廁所良性發展。

　　旅遊廁所人流高度集中，是衍生服務和商業價值的載體。因地制宜探索以商養廁，推進「廁所＋」商業服務衍生創新。外包公司透過在廁所附近投放廣告、售賣周邊產品等途徑實現盈利。如將電子商務與廁所結合，將廣告與廁所結合等，透過各種形式創新，探索以商養廁的商業模式。

　　（3）科技、藝術創新和投入

　　利用技術創新推動人性化設計和環保設計，提高使用效率，增強公廁與環境的和諧度。旅遊廁所要結合實際，積極採用新技術、新材料來建設，適應大規模、

大流量遊客需求。使旅遊廁所符合現代時尚、方便實用、節能節水、保護環境等要求。

（4）提高如廁者文明用廁意識

加強教育，用法律、教育、監督、媒體宣傳等多種方式約束使用者的如廁行為。設置專門監督機構和相對穩定的年度評選獎懲辦法，督促管理，提升遊客的公德心和文明意識，改善人們用廁行為。

（5）法律、制度和專業組織監督機構保障

廁所建設須規範化，設計應符合中國（原）國家旅遊局頒行的《國家旅遊廁所質量等級劃分與評定等級標準》。法律制度不僅保障商家設施對外開放，保障公廁設施和服務標準，還有效限制不文明行為。

（6）以需求為導向，體現人文關懷，配套設施人性化

以需求為導向，事前規劃和事後維護並重；以人為本，擴大女廁比例，全方位和立足長遠進行廁所的結構性佈局；設置公廁隔間、小門、洗手臺、導廁標識、多語言或圖示化門牌、通風照明；提供擦手紙、香皂，消除臭味，美化環境；方便殘障者、嬰兒、兒童、老人等，體現人文關懷。

（7）把廁所打造成旅遊吸引物，與風景完美融合

好的旅遊廁所是與環境和諧統一的，跟整個景區的風格相和諧的。透過新穎的設計、先進的設施、文化的包裝和獨特的建築，把廁所打造成旅遊吸引物。自然景區用樹木遮掩，文化景區力求建築風格統一，讓廁所成為加分項。

（8）提高旅遊廁所服務和人員培訓

透過培訓提高管理服務人員素質，提供高質量的廁所服務；製作旅遊廁所電子地理資訊圖，實現旅遊景區旅遊廁所資源資訊電子化檢索。全面推進旅遊公共服務體系建設，促進旅遊發展和品質提升。

6 · 總結

世界廁所組織創始人傑克·西姆曾幽默地說：「廁所是人類文明的尺度，要讓上廁所成為一個很好的經歷，要安全的、衛生的、不會影響健康的，人們需要培養上廁所的感情。」

中國的「旅遊廁所革命」提供了契機，由此，讓旅遊廁所成為中國旅遊環境的重要標誌。

▍大道至簡：小廁所大情懷

11 月 19 日是世界廁所日，2018 年的主題思想是：「當自然呼喚來臨時，我們需要廁所」。從比爾蓋茲到世界銀行，從聯合國到貧窮的西非，從印度電影《廁所愛情故事》，到中國旅遊廁所革命，國外到中國中國，廁所革命從世界首富到下里巴人的貧民窟，從衛生到生態，從女性平等到扶貧發展，從人文關懷到民生國事，從慈善到慈悲，成為熱門話題。2018 年的世界廁所日，作為中國廁所革命新三年計劃首個世界廁所日，其意義也不同凡響。

1·小廁涉及世界大問題大方向

1.1 廁所是世界綠色生態可持續發展的大問題

聯合國的世界可持續發展目標 6 為旨在確保到 2030 年，為所有人提供水和環境衛生並對其進行可持續管理，使得所有人都有安全的廁所，沒有人隨地便溺。目前，世界上仍有 45 億人居住的房屋缺乏能安全處理排泄物的廁所，約 10 億人口無法使用安全和衛生的廁所，8.92 億人仍然在隨地便溺。這對全球意味著，維持人類生命的水和土壤被大量未經收集或處理的人類排泄物汙染，將全球環境變成了一個開放的下水道。2030 年並不遙遠，我們必須建立與生態系統相協調的廁所和衛生系統。

一個世紀以來，廁所幾乎沒什麼改變。美國環保署（EPA）表示，廁所用水占一個普通美國家庭室內用水量的近 30%，超過了任何其他家庭用具。一些老式廁所沖一次需 6 加侖水。蓋茲基金會認為，簡單地將發達國家模式引入貧窮國家行不通。貧窮國家快速發展的超大城市通常缺少排汙管道和糞便處理廠。廁所用掉了太多稀缺的水資源，發展中國家無法承受普及傳統廁所。因此，我們要在實用性方面付出努力，尋找到廉價、沒有異味而且無需太多維護的新型廁所，即新發明的汙水處理機器能就地清除人類糞便、殺滅病菌並消除異味的離網式廁所。

環境衛生的改善對健康和生活質量有著深刻的影響。因此，聯合國提出基於自然需要的環境衛生解決方案，即利用生態系統在人類排泄物返迴環境之前對其進行處理。大多數基於自然環境的衛生解決方案涉及植被、土壤和濕地（包括河流和湖泊）保護和管理。如：使用堆肥式廁所，現場收集和處理人類排泄物，生產能促進作物生長的免費肥料；透過人工濕地和蘆葦床，在廢水重新進入水循環之前加以過濾；除此之外，經過安全處理的廢水有可能成為人們負擔得起的能源、肥料和水的可持續來源。

正緣於此，中國在解決了人民的溫飽後，開始關注廁所問題。未來三年，全中國計劃新建改擴建旅遊廁所 6.4 萬座。中國環保意識的增強和科學技術的提高為廁所革命的生態環保功能和科技創新能力提供了重要支撐。如負離子新風除臭技術使廁所保持空氣清新；太陽能陶瓷瓦等新能源技術幫助廁所節約能源；清潔工具紫外線消毒保持了廁所的整潔衛生；生態環保技術、乾式環保廁所、環保移動廁所等創新技術改變了廁所面貌。透過使用綠色環保材料與科技應用，體現了科技創新下的可持續發展理念。

1.2 衛生健康大問題

2018 年 11 月，在北京召開的「新世代廁所博覽會」上，比爾·蓋茲帶了一罐糞便上臺，引發輿論關注。根據世衛組織和聯合國兒童基金會報告，全球環境衛生危機體現在幾方面：世界衛生組織（WHO）猜想，全球只有 27% 人口擁有可以把糞便沖入下水道、然後流入處理廠的室內廁所；十分之三的人既沒有室內廁所、也沒有公共廁所可用，他們每天都在為由此帶來的疾病付出代價、丟掉尊嚴，喪失生命。熱映的印度電影《廁所愛情故事》改編自真人真事，是部「有味道」的影片。該片講述新娘潔雅嫁給凱夏夫後，發現家中沒有廁所而堅持離婚，最終掀起一場女性廁所革命的故事。中印有諸多相似之處，電影引起我們強烈共鳴。

目前，全世界約 60% 的人口（45 億人）居住的房屋沒有廁所或廁所無法安全處理排泄物；全世界有 8.62 億人只能在「街溝、灌木叢後或開放水域」等地方隨地便溺，因此有大量人類排泄物未被收集或處理；18 億人飲用未經改善的水源，缺乏防範糞便汙染的保護措施；全球三分之一的學校不提供任何廁所設施，對於生理期女生而言，這特別棘手。全球有 9 億學童沒有洗手設施，這是致命疾

病傳播的一個關鍵因素；在全球範圍內，80% 人類活動產生的廢水未經處理或再利用就排入生態系統。如此大規模的人類排泄物未經處理，對全球公共健康、生活和工作條件、營養、教育和經濟生產力都產生了破壞性影響。蓋茲基金會稱：「被糞便中的病原體所汙染的水源使人們生病，全球每年有近 50 萬 5 歲以下兒童死於與衛生相關的疾病，包括腹瀉、霍亂和傷寒。」

廁所雖小，卻是全世界通用的嗅覺語言和視覺語言，小事實卻關乎人類健康和文明的大事。一個國家的廁所狀況體現的是其先進程度及人文關懷精神。世界銀行正在轉變衛生項目設計和實施的理念，力求每個人都能從衛生條件改善中獲益。

1.3 小廁所大慈善

慈善，指對人關懷有同情心，仁慈善良。慈善是在慈悲的心理驅動下的善舉，是對人類的熱愛，為增加人類的福利所做的努力，包含慈悲的心理和善舉。

世界巨富慈善家比爾·蓋茲建立了蓋茲基金會致力於在全球掀起一場廁所革命。蓋茲認為人人都需要廁所，他把自己的慈善事業對象，放在了全球範圍尤其是最不發達的貧窮國家和發展中國家過度城市化中的貧民窟，尤其是針對婦女兒童的廁所問題。他希望，學校裝上公廁，有更多女孩來上學。

自 2011 年以來，蓋茲基金會已花費 2 億美元資助研發革命性新型廁所，希望生產「終極版家用新世代廁所」，並將這種廁所安放在無法建立衛生系統的印度貧民窟或中國窮苦地區，來取代那種汙穢不堪的公共廁所。為了提高人類生活，比爾·蓋茲致力於廁所這些小事情，成就了他大慈善家的美名。

2．中國旅遊廁所革命的大道至簡

2.1 中國旅遊廁所革命回顧

進入 21 世紀以來，廁所革命一直是中國持續發力的對象。2015 年「廁所革命」全面展開，3 年裡，全中國紮實推進廁所建設，不少城市和鄉村經歷了大變樣。據界面新聞數據統計，截至 2017 年 7 月，全中國已完成新改建旅遊廁所 57589 座，提前超額完成廁所革命三年行動計劃的 5.7 萬座，超額完成三年行動計劃任務 22.8%。廁所革命涵蓋全中國 3000 多家 4A 級以上旅遊景區，並由景

區逐步擴展到 370 多個重點旅遊城市、500 多個國家全域旅遊示範區創建單位、9200 多家金牌農家樂和 2 萬多個鄉村旅遊重點村。

中國國家旅遊發展基金累計安排資金達 10.4 億元集中用於廁所革命補助，各地安排的配套資金超 200 億元，並加大了對中西部、農村地區、革命老區的資金支持力度。中國（原）國家旅遊局透過「廁所革命公益宣傳活動」，在全國範圍內招募了 10000 名旅遊從業者、大學學生、熱心市民等為志工，定期開展廁所革命宣傳活動，提高廁所管理維護水平和大眾的文明如廁意識。廁所「髒亂差」現象得到明顯改變，取得了令人鼓舞的成績。

三年來，「廁所革命」實現了中國旅遊廁所量的突破和質的提升，人民群眾對廁所的滿意度明顯提升。網路大數據分析和全國旅遊廁所遊客評價調查數據顯示，遊客滿意度從 2015 年的 70% 上升為 80% 以上。受訪人群感受到廁所革命帶來的明顯變化，如廁所數量更加充足，佈局更加合理，如廁更加方便；廁所衛生水平有明顯提升；如廁不文明狀況有明顯改善；廁所外觀更景觀化，服務更人性化等。廁所革命作為帶動旅遊公共服務整體提升的切入口，已成為旅遊公共服務建設的示範工程。

2.2 新三年廁所規劃

2017 年 11 月 19 日，由中國的文化和旅遊部聯手國土資源部、住建部發佈《全國旅遊廁所建設管理新三年行動計劃（2018 ～ 2020）》（以下簡稱「《新三年計劃》」），提出「廁所革命」新三年計劃的行動目標、四大提升行動以及四大保障措施，正式踏上廁所革命新徵程。《新三年行動計劃》指出，行動目標指 2018 ～ 2020 年，全中國新建改擴建旅遊廁所 6.4 萬座，其中新建 4.7 萬座以上，改擴建 1.7 萬座以上。而四大提升行動則是以「全域發展、質量提升、深化改革、創新突破」為基本思路，重點開展涉及廁所革命建設、廁所革命管理服務、廁所革命科技、廁所革命文明的四大提升行動。按照廁所革命新三年計劃，2018 年全國將新建改擴建 2.4 萬座旅遊廁所，並計劃未來三年完成 6.4 萬座旅遊廁所建設任務。

廁所革命開闢了公共服務體系建設全新局面，真正引發了一系列革命。新三年計劃在實現「數量充足、衛生文明、實用免費、有效管理」目標基礎上，特別增加了「服務到位、衛生環保、如廁文明」目標，透過實施新三年計劃，在解決

廁所「夠不夠」基礎上，重點解決「好不好」。行動計劃著力構建長效機制，會同相關部門延長旅遊廁所用地政策，建立中央財政支持廁所革命資金管道，制定廁所革命「紅黑榜」制度，倒逼城市和景區提高廁所建設和管理水平。旅遊廁所狀況發生了全方位、系統性、根本性、實質性變化，既實現了量的突破，又實現了質的跨越，呈現「人性化、生態化、特色化、景觀化、國際化、智慧化」等新特點。

基於良好的改革基礎，2018 年，中國的國家文化和旅遊部、國家發展改革委等 13 部門再度印發《促進鄉村旅遊發展提質升級行動方案（2018 ～ 2020年）》，明確提出，將持續推進廁所革命，引導人口規模較大、鄉村旅遊發展較快的村莊配套建設無害化公共廁所；大力推進農村公共廁所建設，提升規範化服務管理能力，積極實施公廁生態化改造等。

「物質文明看廚房，精神文明看茅房」。世界廁所組織認為，廁所是人類文明的尺度。一座城市的文明指數、一個國家的文明高度、鄉村的發展指數、社會的公平和諧，都和廁所這件小事息息相關。新廁所革命推進旅遊走向鄉村振興的新高度。

2.3 廁所高科技大數據

廁所革命不僅是一場公共服務革命，也是一場社會觀念革命和文化素養革命，更是一場科技革命。旅遊廁所建設在資本及技術投入方面門檻較高，產業鏈含金量高，對技術及資本要求也高。據《新三年計劃》及相關規定，新建和改擴建的廁所應採用新技術新材料，符合環保生態要求，在硬體材料、內部設施和功能上都具有較高水平。

科技是要服務於人的，現代服務業的共享性、體驗性趨勢越來越明顯，一個共享方便、體驗良好、舒適、衛生和環保的廁所是多種科學技術集成應用的結果。移動互聯網、大數據和新型終端技術等新型科技的使用，讓廁所的人情味有了實現的可能。在中國住建部的「全國公廁雲平臺」上所有廁所的基本情況透過資料庫進行平臺管理，對所轄區域廁所數量、位置、每個廁所等級、設施設備、用品配備、物品發放、報修維護、管理人員、管理水平、清潔程度等隨時掌握。杭州的「找廁所」、蘇州的「遊急便」、海口的「城市管家 APP」和成都市錦江區的共享廁所 APP，幫助用戶快速找廁所、用廁所、評廁所。

2.4 小廁所大民生

　　小廁所，大民生。旅遊廁所的問題其實是社會問題。廁所革命應該偏重於公益性，廁所屬於公共設施，不適合商業化，不是暴利行業。同理心是廁所革命的「良心」，廁所革命的目的是為了讓人們方便使用，表達人性化關懷，不是面子和政績工程。因此，要凝聚信心，主動作為，推動廁所革命。

　　廁所革命以人為本，滿足人們對「美好生活」的追求。如設置專門的兒童洗手間、兒童專用設施設備，在色彩、用品、空間佈局、軟環境打造等方面充分考慮兒童心理和兒童需求；設置母嬰室，配備哺乳區遮簾、嬰兒護理臺、電源插座、座椅、茶几、洗手臺等；在女性區專門設置化妝間，配備座椅、梳妝鏡、鏡前燈、梳子、洗手臺等；提供應急幫助服務；配備自動感應垃圾桶、配備自動清洗功能的坐便器；提供行李、物品寄存、服務箱、擦鞋器、針線包服務和輪椅、嬰兒車、雨具、拐杖租借服務等。以使用者為中心，提升旅遊服務品質。

　　廁所革命與旅遊扶貧策略相結合，紮實推進鄉村廁所革命，重點改造深度貧困地區鄉村旅遊廁所。旅遊發展基金集中財力支持貧困地區建設旅遊廁所，重點支持 2.26 萬個貧困村，在「三區三州」深度貧困地區鄉村旅遊點（區）和旅遊接待戶進行廁所改造。改造從實際出發，按照經濟、實用、衛生的原則，細化鄉村旅遊區（點）和鄉村旅遊經營戶廁所建設改造標準。目前，鄉村振興是國家大計，鄉村旅遊成為中國旅遊發展的主戰場。補齊農村廁所短處是發展鄉村旅遊、開展旅遊扶貧、實現鄉村振興的基礎性舉措。

▌世界民宿對比和發展研究

1・世界民宿與共享經濟

　　世界民宿產業發展時間長、體系完善、形態豐富。民宿在國外雖無統一的名詞稱謂，但卻普遍以「B&B」（Bed and Breakfast，即提供床鋪和早餐的家庭旅館服務方式）、小旅館（Inn）或民宿（Home Stay）存在於世界各地，為旅行者提供住宿服務。例如：英國的 B&B（Bed & Breakfast）、法國的城堡、日本的民宿、北歐的農莊、美國的 Home Stay 等，均深受世界旅遊者的喜愛。各

國民宿興起原因大致相似，都是因旅遊發展，原有酒店逐漸承載不了越來越多的遊客，當地人將家中空置房間提供給遊客居住以補充酒店供應之不足。

共享經濟是透過互聯網實現剩餘或閒置社會資源的共享。進入新世紀，民宿也以渡假公寓的方式出現。渡假公寓指的是在渡假勝地擁有渡假房產的業主，在自己不使用時，把渡假房屋租給短期、長期渡假客人的經營方式，是遊客除酒店之外的另一種渡假住宿選擇。自金融危機以來，全新的共享經濟給民宿和渡假公寓提供了新出路。

民宿在過去 80 年一直是共享經濟的縮影，進入新世紀，千禧一代開始對這種模式感興趣。據統計截至 2014 年，美國、英國、加拿大三大共享經濟國家分別已有 1.2 億、3300 萬和 1400 萬人口參與共享經濟。迎合經濟縮減開支和節約成本的大背景，及透過互聯網進行消費和社交的需求，遊客希望花最少的錢，到世界各地體驗不同的當地文化、風土人情，這種體驗可由民宿提供。遊客棄住豪華酒店轉而選擇民宿。民宿領域的愛彼迎（Airbnb，意為空中的「bed and breakfast」）提供涵蓋全球 190 多個國家的各具特色的民宿，成為住宿業共享經濟的重要平臺之一。Airbnb 出租的是「房間」，而 HomeAway 出租的則是「房屋」。HomeAway 是成立於 2004 年全球最大的假日房屋租賃線上服務提供商，在澳洲、歐洲、紐西蘭、新加坡、南美洲和美國的網站處於領先地位。Airbnb 由城市空置房間的分享起家，而 HomeAway 提供的是渡假勝地的整套房屋，為渡假的家庭提供安靜、舒適的居所。

2・世界各國民宿介紹

2.1 美洲民宿介紹

美國民宿

美國幅員遼闊，目的地間的車程較長，因此在美國汽車旅館非常普遍，民宿一般只有在鄉村農莊才見到。美國民宿的起源與英國非常相似，都是 B&B，兩者不同處在於：英國偏向集中式的，而美國則屬於分散式。美國鄉村民宿以加州最為著名，多為居家式民宿（Home stay）或青年旅舍（Hostel），不刻意佈置，價格相對便宜。許多民宿除為旅人與遊客提供住宿外，有些也附帶提供留學生寄宿（Home Stay）服務，常集中在大學附近，越來越多的學生選擇 Home

Stay。全美國洛杉磯的民宿最多，也只有 21 家，紐約有 20 家，聖地牙哥有 15 家，舊金山 13 家，邁阿密和檀香山各有 11 家。美國境內由於市場規模太小，背包客和學生往往不把民宿作為優先選擇。根據國際民宿連鎖機構（HIUSA，Hostelling International USA）數據，全美約有 360 家民宿，其中 260 家被稱為民宿，剩餘 100 家被稱為「類民宿」酒店。美國民宿客棧類住宿（Hostels）面臨著文化、監管政策等多方面障礙，限制了民宿發展。美國民宿的需求空間很大，但民宿供給不足，全球民宿預訂平臺 Hostel World 猜想紐約每年錯過了大約 20 萬遊客。

美國民宿經營有品保協會（AAIS，American Association of Insurance Services）監督、管理，制定標準，協調解決問題；私人旅遊服務組織 RSO（Reservation Service Organization）提供民宿資訊、諮詢、選擇、預約服務。

2014 年美國 10% 的線上旅行者選擇入住私人房屋或公寓，低於中國、巴西、俄羅斯、澳洲、德國和法國。

加拿大民宿

加拿大民宿形式多樣，有歷史悠久的古厝、現代小鎮屋、偏遠農舍、海邊屋等。加拿大假日農莊（Vacation Farm）民宿模式，假日客人可以享受農莊生活；加拿大溫哥華吉緣民宿，距 Metro town 購物中心步行十分鐘，提供無線上網、免費市區電話、電視、洗衣等服務，配置客廳、餐廳、廚房。

巴西民宿

里約熱內盧是世界著名旅遊城市，鄉村旅遊更具吸引力，別緻的農莊民宿比比皆是。巴西的農莊民宿，游泳、騎馬設施齊備。風景秀麗的山區，森林茂密的自然保護區，視野開闊的海邊，到處都有農場，農場中開設民宿，設施齊全、價格合理。全球旅遊研究平臺 Phocuswright 的研究報告稱，2014 年，18% 的中國和巴西旅行者選擇了分享經濟型住宿，市場巨大。

2.2 歐洲民宿

民宿在歐洲的起步與發展最早，也最普遍。歐洲版圖遼闊，所在地理位置與文化多有差異，各國政府的政策規定與經營方式上也多有不同。歐洲民宿大多以觀光農場經營民宿的方式呈現，屬於副業收入經營。HomeAway 假日房屋租賃

線上服務提供商，在歐洲的網站處於領先地位。HomeAway 公司在英國、德國和法國都進行併購。Phocuswright 研究報告稱，2014 年，13% 的德國旅行者，11% 的法國旅行者選擇了分享經濟型住宿，意味著市場巨大。

英國民宿

英國最早將農業與觀光相結合，是歐洲民宿發展最完善的國家之一。民宿 Bed and Breakfast 是英國傳統的旅館經營方式，發展已超過 100 年。20 世紀 60 年代初，英國西南部與中部農家為增加收入出現數量不多的民宿，採用了 B&B 家庭式招待方式。開放住宿的都是主人家空出的房間，經營佈置體現出主人的品味。價格依地區及設備而異，民宿類型包括城堡、農舍或海邊別墅，部分建築有數百年歷史。20 世紀 70 年代後期，民宿經營範圍擴大至露營地、渡假平房（Flat）。

英國政府 1968 年頒布 Countryside Act，強調地主有義務維持英國農業歷史遺產「密集的田埂及騎馬道」，並不得破壞；英國製定民宿的政策法令，政府對經營 B&B 管理嚴格，獲得核準才能經營；並輔導業者從事民宿經營，對觀光發展與民宿推行十分重視。1983 民間「農場假日協會」（Farm Holiday Bureau）設立，獲得農業主管團體與政府觀光局支持，協會根據規章條文將民宿分級。今日，英國大約有 40% 的旅客選擇民宿過夜。

法國民宿

法國是觀光客最多的國家，在全世界旅遊業排第一。法國民宿從簡單的小農莊到文藝復興城堡的客房，應有盡有。「二戰」後，法國農村人口急速外移到城市，空留許多農舍。法國規定每年 15 天法定假日，農舍接待渡假的城裡遊客，既可滿足其寧靜田園生活的需求，費用又不昂貴，為農村增加了額外收入。同時政府為保存古蹟及農家文化，鼓勵民宿保有古農莊型態，政府對民宿的經營規模、安全規範及食品標準都有嚴格規範。政府為加入民宿相關聯盟（協會）的民宿經營者提供多樣的資金補助。農業部發放補助給投入民宿經營的農民，同時，農業信貸銀行和旅館信貸銀行提供優惠貸款。世界最大非營利民宿組織法國渡假宿所聯盟（Gites De France）對民宿的經營、建設予以指導和支持。聯盟分支機構遍佈全法，僱員 600 名，協助 56000 家民宿業者經營。

德國民宿

德國觀光旅客及登山客眾多，旅館常常一房難求。為解決住宿問題，風景區住家便開始提供自家房間給觀光客居住，並收取住宿費，屬於營利性質。此外，阿爾卑斯山區登山客很多，一些當地居民會提供簡單住宿空間給這些登山客避風雪，是屬於非營利性質的，與一般風景區民宿不同。德國的民宿經營方式主要以經營渡假農場為主，偏向提供多天住宿，藉以引領遊客深入體驗農村生活。民宿型態大致分「B&B」與「自炊式出租房舍」兩種。

北歐民宿

北歐民宿名稱「Husrom」，屬於農莊式民宿，讓客人享受農莊式田園生活環境，體驗農莊生活。

奧地利民宿

奧地利是全球農莊民宿發展比例和密度最高的國家，全國約 2.9% 的家庭附設 B&B 民宿，9.8% 農家附設 B&B 民宿，以阿爾卑斯山和薩爾斯堡附近民宿最多。奧地利約有 12 萬傢俬人公寓，是渡假、體驗奧地利人熱情好客的最佳地方。奧地利農莊有生態農莊、葡萄酒農莊（多在史泰爾馬克、布爾根蘭和下奧地利州）、追求童年樂趣的家庭農莊。每家農莊都遵守嚴格的質量監控，遊客根據需求選擇農莊，體驗農莊渡假。雖是私人所有、家庭經營，卻和旅館採用同樣的訂房、取消訂房、傭金支付等制度。

義大利民宿

義大利農莊民宿（agriturismo）指的是郊區提供住宿的農莊、農場或農家所附設的 B&B，大多數葡萄酒莊或葡萄農場亦附設民宿。除農莊民宿外，還有利用古老的貴族宅第或城堡改建的民宿，例如莊園、皇室莊院等附設民宿。有些民宿提供餐飲、狩獵等特色服務。

在義大利經營民宿有兩個條件：一是農業收入占整體收入的 50% ～ 60% 之間；二為提供住宿的設施必須是農舍改建。這類農莊民宿收費低廉，且能讓客人享受到義大利鄉間生活，吸引了各國遊客，發展成為義大利經典的旅遊形式，越來越受歡迎。客人渡假時長常為一星期，多選擇托斯卡尼一帶的民宿。

2.3 大洋洲民宿

澳洲和紐西蘭的民宿是觀光農場和牧場，最普遍的住宿型態是僅提供最簡單的 B&B 服務；另一種則是住在緊鄰農家的出租小平房，或是農場提供露營住宿，炊事自理。Phocuswright 發表的一項研究報告稱，2014 年，有 13% 的澳洲遊客住宿選擇了民宿，這個數字意味著大洋洲的民宿具有巨大的市場。

澳洲民宿

澳洲農莊民宿的發展主要是以畜牧業為骨幹的觀光牧場（farm tourism）所附設的民宿。在澳洲的渡假勝地和鄉間小鎮常常會看到路邊上寫有「B&B」的牌子，這種家庭式的旅館規模不大，一般只有 3～6 個房間，週末和假期的價格會上漲 30% 左右。農莊住宿分為兩種：當晚住宿於農莊，與農莊家庭成員共同生活；和農家分開居住，炊事自理。

紐西蘭民宿

紐西蘭的 B&B 頗具國際知名度，提供 B&B 民宿的也很多，附設 B&B 的農場 1000 多家，約占全國農場總數的 3%。「Lodge」是另一種奢侈型特色民宿，原指歐洲專供出外打獵或釣魚人士住宿過夜的休憩小木屋，有「住宿」之意。紐西蘭是英聯邦，沿襲英國打獵傳統，「Lodge」便成為紐西蘭頂級渡假場所的代名詞。對莊園主人而言，「Lodge」並非只是出租房間的商業行為，代表了一個家族的榮耀，還有紐西蘭悠閒精緻的品味生活。

2.4 非洲民宿

南非民宿

歐洲家庭旅館概念早就傳入南非，經過多年發展，形成了自己的特色。業主常把帶大庭院的住家進行改造，闢出數量不等的客房。在許多小鄉鎮或幹道上的出租客房（Overnight Rooms or Guest Houses）會提供服務房間或套房給旅客，價格不等；而 B&B 提供清潔、舒適、經濟的住宿服務。最便宜的自助式農舍（Self-Catering Cottages）位於鄉村，設定客人專用停車位、入口、餐廳和休閒區，主客彼此互不干擾。

肯亞民宿

東非草原名噪天下，肯亞的奈洛比郊區分佈著星星點點的鄉村俱樂部和家庭牧場。肯亞各地都有私人物業可供短期或長期租用。肯亞的鄉村俱樂部較為高檔，需要擁有會員資格才可入內。

2.5 亞洲民宿

韓國、日本和新加坡是愛彼迎（Airbnb）在全球增長最快的三大市場。共享租屋民宿（HomeAway）在開拓亞太市場。從海外愛彼迎租房人數看，中國是增長最快市場之一，入境遊客接待對中國民宿發展有一定促進作用。

日本民宿

在亞洲，日本民宿是起源較早且發展較完備的國家。日本民宿發展於 20 世紀 70 年代的經濟騰飛期，旅遊休閒熱致使旅館住宿空間明顯不足，洋式民宿（Pension）開始興起，農場旅舍（Farm Inn）也以副業經營方式為旅客提供住宿，促進了民宿數量在全國迅速增加。民宿在整個日本旅遊業中扮演著非常重要的角色，民宿提供的服務項目符合消費者多樣化選擇。目前，日本民宿已趨向「專業化」經營，全國民宿約有 25000 家左右，多位於觀光景點周邊、海濱、農村、山村等地。政府對民宿衛生、房間數、設備有成文規定。日本民宿由官方授權，委託民間財團法人進行輔導、審核、認證及登記，不是由政府部門主辦。日本民宿注重平民化收費與自助式服務，蘊含著濃濃的家庭味、鄉土味和人情味。

臺灣民宿

臺灣是較早發展民宿的地區。早在 20 世紀 80 年代，臺灣墾丁國家公園為解決住宿不足，衍生出一種簡單的住宿形態：有空屋人家掛起民宿招牌或直接到飯店門口、車站等地招徠遊客，從而興起民宿業。

中國民宿

大陸民宿起步較晚，但發展迅猛，很大一部分民宿仍停留在提供簡單住宿或餐飲的初級階段，有待發展提質。

3 · 世界民宿對比和發展

3.1 世界民宿對比

世界民宿發展

	德國	義大利	英國	紐西蘭	法國	日本
名稱	Pensione Gasthauser Fredenzimmer 民宿。	Agriturismo 農莊民宿。	B&B 民宿。	Farm B&B 農莊民宿。	C'itesd'etap 民宿。	Pension/Stay home on farm 民宿。
類型	度假農場。	農莊附設民宿。	B&B 餐住。	農場B&B 度假莊園。	沿襲歐洲傳統，B&B方式經營。	洋式民宿和農家民宿。
發展背景	伴隨農業觀光，農家用剩餘房間提供住宿，遊客享受家庭遊憩度假、綠色環境與健康食品。	綜合品酒及田園風光旅遊，農莊附設民宿（agriturismo）。	維持農業歷史遺產和觀光遊憩系統，提供早餐服務。住家購一兩間客房出租。	農場附設民宿、莊園民宿（Lodge），開放自家住宅爲民宿。	「二戰」後農村人口移居到都市；每年15天法定假日接待度假者，農村增收。保存古蹟、古農莊及農村地方歷史文化。	70年代經濟騰飛，居民開始旅遊提供各種體驗度假憩遊主題。
經營類型	主業經營民宿pension（Gasthof）簡易民宿（Gastezimmer）/農家民宿（Bauernben）。	主業莊園tenuta/皇室tenuta/皇室莊院villa padronale；副業經營農莊民宿agriturismo/B&B。	主業經營Lodge（莊園民宿）；副業經營B&B（Bed & Breakfast）。	主業經營：Lodge（莊園民宿）；副業經營：B&B。	主業經營Auberge（鄉村旅館）；副業經營餐住B&B。	主業經營歐風民宿（Pension）；副業經營農家民宿（Stay home on farm）。
法規限制	德國爲15個床位。	—	—	農場B&B度假莊園。	法國民宿床位上限爲5個床位。	採取許可制。

透過世界各地民宿對比可看出，世界民宿發展大多是源於解決「三農」（農業、農村、農民）問題的，同時文化遺產保護和旅遊發展也是民宿興起的動力。國外民宿多爲家族式經營，容納人數少，能使遊客有如在家的感覺。

國外民宿發展

國家或區域	起初發展區域	發展原因	政府和NGO
英國	西南部與中部人口稀疏農莊	政府政策，民間因素。	B&B 家庭招待；分級制度；法律規範；政府輔導。
德國	阿爾卑斯山區。	登山客休息場所、登山客避難場所。	專業訓練；政府的輔導與資助；制訂許級標準。
北歐	散布的農莊。	地廣人稀，氣候因素，永夜永晝現象。	喜歡住宿較久的遊客，約3～5日為佳，不歡迎只停留一天的遊客。
美國	多分佈美國中西部、美國拓荒產物。	解決鄉間觀光客住宿需求。	分散式民宿，四間以下；屋主自行經營；品保協會（American Association of Insurance Services）監督。
澳洲	觀光農場周圍。	讓遊客感受農場生活。	設置旅遊資訊站；企業化經營與業主自營相結合；提供同村民生活的體驗；會員制組織。
南非	一般城鎮和大都市郊區。	效仿歐洲傳統。	B&B偏向私人型旅社；分級制度；組織管理；TATG（觀光安全專門委員會）保障安全。
日本	濱海伊豆半島、滑雪勝地、白馬山麓。	溫泉度假觀光區住宿需求。	許可制、體驗型、專業化經營。

　　世界民宿地主要分佈在旅遊景區、農村田園、城市郊區；發展原因為發展旅遊、振興產業、居民渡假休閒；營運主要有政府支持，發表政策法規與法律制度，民間組織參與，政策與社團提供教育培訓等。總之，世界各國民宿的成功來自於政府、行業協會、民宿經營者多方主體的共同努力。

3.2 共享經濟下的世界民宿

　　共享經濟的出現，促進了世界各地民宿的多樣化發展。民宿不再僅僅侷限於風景旅遊區，也進入了城市和鄉村。

　　在共享經濟的發展理念下，民宿的經營透過互聯網簡化中間環節，遊客有了個性化選擇。

4 · 民宿發展建議

　　透過世界各國民宿對比，並透過考察共享經濟下世界民宿的發展形勢，提出中國民宿發展的如下建議：

4.1 經營特色化

為使民宿成功經營，民宿經營者需結合當地特色與主題文化、特有的自然景觀、農林漁牧等產業來發展；由當地居民作為副業自主經營，為外地訪客提供異於平日的生活體驗。

4.2 政府介入

吸取美國、英國、法國、南非及日本等民宿經營的許可制經驗，政府應該對從業者採取民宿產業從業許可證制度，對民宿的消防、建築安全及食品衛生有所規範，民宿業主先取得執照方可營業。

4.3 民宿發展與地方發展結合

民宿經營必須結合當地產業、文化及自然生態資源，將居民家中空置房間提供遊客使用，營造地區魅力，讓遊客體驗當地生活，一方面增加業主收入，降低經營的風險，同時又促進當地發展。透過培訓實現由經營者承擔保護自然資源、保存古蹟和農家生活文化的文化傳承的責任。

4.4 經營規模適度，防止惡性競爭或供給過剩

防止部分民宿走上專業旅館化經營，政府限定民宿床位上限。民宿業主提供之民宿床位若低於政府規定的上限，將享有免稅優惠，超出上限則比照旅館業相關法令管理與制約。

4.5 建設民宿專業協會和 NGO 組織

縱觀各國都有民宿的 NGO 組織，美國有品保協會監督管理，英國民宿有農場假日協會，法國有世界最大的民宿組織，因此中國民宿需要儘快建立專業協會和 NGO 組織，促進民宿健康有序發展。

4.6 樹立可持續發展的生態理念

民宿經營和運作要本著可持續發展的理念。向反璞歸真、生態旅遊、鄉土回味方向發展，推動生態旅遊，打造環境保護、環境共生、自然生態、節約能源、低度衝擊的可持續的旅遊渡假環境。

4.7 財政支持和建築補貼

政府對民宿經營者給予民宿財政補貼和鄉村建築整修補貼，用於環境整治和房屋翻新，保護民宿的農舍、糧倉、閣樓等房屋，維護傳統建築文化。

4.8 因地制宜的業態經營方式

建議民宿既可正業專業經營，也可副業兼業經營。「副業經營」民宿利用旅遊季節增加額外收入，主業經營者全年專業經營民宿發展經濟。根據旅遊季節、基於接待能力、語言、習性及文化等因素，招待境內外、本地外地遊客，靈活經營。

4.9 借助共享經濟活化閒置資源

引入共享經濟理念，促進旅遊的「食住行遊購娛」資源的共享和充分利用，讓閒置資源發揮其價值，帶來經濟上或資源互換的利益。

民宿與鄉村旅遊

1. 民宿與鄉村旅遊

1.1 民宿

民宿（Pension）是指利用自有住宅中空閒的房間，融合當地人文環境、自然風景、生態環境及農林漁牧資源所涉及的生產活動，以家庭副業方式經營，提供旅客鄉野生活的住宿處所。民宿的產生是旅遊業發展的必然結果。「民宿」作為深度旅遊的標誌性產物，是人們旅遊需求多樣化、閒暇時間增多、生活水平逐漸提高和「文明病」「城市病」加劇的必然產物，是向較高層次休閒渡假旅遊轉化的典型例子。

從旅遊角度，民宿促進旅遊產品的創新；從經濟角度，民宿可以推動農村經濟結構轉變；從文化角度，民宿是攜帶現代城市文明基因向農村地區延伸的橋樑；從社會角度，民宿促進農村社會價值觀念和生活方式轉變，為遊客提供全新的旅遊體驗；從產業角度，民宿是結合文化創意產業以知識經濟為基礎以自然生態環境為依託的創意生活產業，推動旅遊業轉型升級。

民宿作為鄉村旅遊重要載體，為美麗鄉村注入新內涵，直接關係到鄉村旅遊的發展水平。民宿旅遊是經濟文化發展到一定階段，城市人才和資金自覺向鄉村流動，利用民居資源、農事資源、景觀資源創辦個性化的經營項目，形成一個以旅館業為基礎，衍生酒吧、茶樓、作坊、民藝、展示等休閒業態的高端農家樂集群，是鄉村旅遊的高級發展模式。當前，鄉村旅遊接待設施建設以招待所、小賓館、農家樂等形式為主。如果說農家樂是鄉村旅遊的初級版，是一種簡單的、傳統的、過渡性的鄉村旅遊，那麼民宿遊就是鄉村旅遊的升級版，是一種深度的、休閒的、渡假的鄉村旅遊。

1.2 發展鄉村民宿意義

從經濟和產業角度上看，民宿提高農民收益，扶貧減貧，增加就業機會，屬於勞動密集型行產業，是增「智」性增長；民宿和休閒農業可促進農村產業結構的調整，提高產業收益，透過民宿旅遊可以把第一、第二、第三產業有效地進行融合；民宿作為休閒農業的一部分，利於科技農業技術運用和推廣，促進區域經濟發展，提高整體收益。

從社會發展和新型城市化角度來看，民宿是休閒農業收入的組成部分，有助於消除城鄉差距，改變中國二元結構，提高發展質量。民宿有助於推動城鄉一體化，促進農村勞動力轉移和素質提高，有利於「美麗中國」「美麗鄉村」建設，推進農村城市化、現代化；促進農業資源要素的有效整合，開發人文資源，為多元文化投資提供平臺；民宿和鄉村旅遊促進鄉風文明建設，改善生活質量（基礎設施、社會事業的投入），是農業可持續發展的重要途徑，有利於改善生態環境，有利於非物質文化遺產保護和傳承。

2・國外的民宿發展與鄉村旅遊

世界各地都可看到「民宿」，最早有據可考的可追溯到 18 世紀法國貴族式的農村休閒渡假。早期歐洲貴旅閒暇之餘，到鄉村別墅渡假。但現代意義上的民宿旅遊是在近代尤其是「二戰」後才蓬勃發展。各國民宿的興起原因大致相同，名稱各異。旅遊民宿大多是為瞭解決觀光地區住宿設施的供需問題。歐洲大陸多採用農莊式民宿（Accommodation in the Farm）經營：北歐稱 Husrom，法國稱為 Gîtes d'étape，德國稱 Pensionen Gasthauser Fredenzimmer，在義

大利稱 Pensao Locandec 或 Camere Libere，英國則慣稱 Bed and Breakfast
（B&B）。在北美，加拿大民宿則是採用假日農莊（Vacation Farm）模式，美
國多見於居家式民宿（Home Stay）或青年旅舍（Hostel）。目前，鄉村民宿
在德國、奧地利、英國、法國、西班牙、美國、日本等發達國家已具有相當規模，
走上規範化發展軌道，擁有相對來講比較成熟的政策制度和管理模式。各國的民
宿發展普遍重視法治、安全風險及環境維護。政府為規範民宿經營陸續發表了相
關的法律條款，體系完善，民宿發展成熟，營業須先取得執照，禁止非法經營。
例如英國以「冠」評級，法國以「麥穗」評級。

　　國外民宿發展結合了旅遊規劃、民俗和民族風情，民宿特色鮮明，設施齊全，
價格合理。1996 年，美國農村客棧總收入 40 億美元。1997 年，美國有 1800 萬
人前往鄉村、農場渡假，僅美國東部便有 1500 個觀光農場，西部還有為數眾多
專門用於旅遊的牧場。目前，法國 1.6 萬多戶農家建立了家庭旅館，推出農莊旅
遊。全國 33% 的遊人選擇了鄉村渡假，鄉村旅遊每年接待遊客 200 萬，給農民
帶來 700 億法郎收入，相當於全國旅遊收入的 1/4。日本鄉村民宿（Countryinn）
是景點周邊居民經營的小旅店，搭配小型飯店設施，強調主人的手工才藝。鄉村
小巧可愛的擺設裝潢，以家族旅遊為導向，以營造賓客之間互動為宗旨，對日本
農業經濟發展造成積極作用。

　　早在 19 世紀 60 年代，西方即開始出現鄉村旅遊，而真正意義上的大眾化
鄉村旅遊，則起源於 20 世紀的西班牙。當時的旅遊大國西班牙把鄉村的城堡進
行裝修，改造成為飯店，用以留宿過往客人，這種飯店稱「帕萊多國營客棧」；
同時，把大農場、莊園進行規劃建設，提供徒步旅遊、騎馬、滑翔、登山、漂流、
參加農事等活動，從而開創了世界鄉村旅遊先河。以後，鄉村旅遊在美國、法國、
波蘭、日本等國家得到倡導和大發展，進入快速成長期。開展比較成功的多是歐
美發達國家。在歐美國家，鄉村旅遊已具有相當規模，並走上了規範化發展的軌
道，顯示出極強的生命力和巨大的發展潛力。

　　瞭解國外的民宿和鄉村旅遊發展經驗，將對中國的民宿和鄉村旅遊的可持續
發展有著積極的啟示。

3・中國的民宿發展與鄉村旅遊

中國的民宿業首先出現在經濟發達的沿海地區。由於各地存在差異，因此對鄉村旅遊接待民宿稱呼也不盡相同，「便民招待所」「農家樂」「鄉村旅館」等概念接近於「民宿」，已具備了民宿的雛形。處在初級階段的民宿行業本身多是自發形成，以鄉村農家樂為主流，只能提供簡單的餐飲娛樂和住宿服務。不是所有的鄉村都有能力發展民宿，必須依託優美的景觀環境，或就近依託城市的人才優勢和高端客源優勢，很多民宿比如山東、福建、浙江等都是政府投資。民宿形態多樣，既有精品民宿，也有木屋別墅，更有舒適便捷的露營車小院，還有為外國客人服務的「洋家樂」，涵蓋了主要旅遊住宿業態。

旅遊產業的蓬勃發展促進「農家樂」蔚然成風。「農家樂」遍地開花，「亂占地、同質化」，市場的無序競爭和混亂，模式單一、盈利不足等問題相繼顯現。民宿發展存在著缺少規劃、破壞鄉村地景風貌，缺乏農村文化內涵，缺乏前瞻性、整體性的地域整合規劃，房屋及土地權屬複雜，發展後勁缺乏，經營者素質不高，服務、市場意識低下等問題。

中國真正意義上的鄉村旅遊始於 20 世紀 80 年代，在特殊的旅遊扶貧政策指導下應運而生。由於起步較晚，尚處於初期階段。中國各地的鄉村旅遊開發均向融觀光、考察、學習、參與、康體、休閒、渡假、娛樂於一體的綜合型方向發展，其中，中國中國遊客參加率和重遊率最高的鄉村旅遊項目是：以「住農家屋、吃農家飯、幹農家活、享農家樂」為內容的民俗風情旅遊；以收穫各種農產品為主要內容的務農採摘旅遊；以民間傳統節慶活動為內容的鄉村節慶旅遊等。鄉村旅遊在中國經過 20 多年的發展，取得了諸多成就，成為解決三農問題、提升農民素質、縮小城鄉二元差距的重要途徑。

如何借鑑國外成熟的民宿經驗，開發利用好當地資源，提升民宿發展內涵，是本文的重點。

4‧中國民宿發展生命週期分析

旅遊地生命週期六階段理論 (Butler, 1980)

　　旅遊地生命週期理論是加拿大學者巴特勒（Butler，1980）提出的，他認為旅遊地發展生命週期有六個階段：探索階段、參與階段、發展階段、鞏固階段、停滯階段、後停滯階段。用該理論分析世界各地的民宿旅遊，可知歐美和日本的民宿處於鞏固階段，特點是遊客量持續增加但增長率下降，旅遊地功能分區明顯，地方經濟活動與旅遊業緊密相連，常住居民中開始對旅遊產生反感和不滿。臺灣民宿處於發展階段，特點是旅遊廣告拓展旅遊市場，形成外來投資驟增，簡陋膳宿設施逐漸被規模大、現代化的設施取代，旅遊地自然面貌的改變比較大。而中國大陸民宿差異較大，多處於探索階段和參與階段之間。探索階段特點是只有零散的遊客，沒有特別的設施，其自然和社會環境未因旅遊而發展變化；參與階段特點是旅遊者人數增多，旅遊活動變得有組織、有規律，本地居民為旅遊者提供一些簡陋的膳宿設施，地方政府被迫改善設施與交通狀況。

民宿旅遊生命週期影響因素 (Haywood, 1986)

　　旅遊地的旅遊產品往往都不是單一的，是多種旅遊產品的組合（即產品體系）。旅遊地的生命週期正是其旅遊產品生命週期的疊加，也是其旅遊產品體系生命週期的綜合反映，包括：政府干預和立法機構的影響、旅遊開發的團體、遊

客的需要、期望和價格敏感性、交通供給商和旅行社的影響、新產品開發、現有產品競爭、旅遊替代品發展等。從產品生命週期分析中國的民宿產業可知，中國的民宿產業尚處於幼稚期，這些影響因素都需要不斷建設、建立和健全。民宿業的進入門檻較低，經營者大多是當地居民，這一時期市場增長很快，需求增長也較快，創新能力大，但此時的民宿服務業有很大的不確定性，在民宿定位、市場開拓、服務創新上有很大的提升空間。

5 · 中國民宿發展建議

透過以上對比分析，最後對中國鄉村民宿發展提出幾點建議：

5.1 政府作用

發揮政府作用，制定法規、政策鼓勵和支持民宿事業，加快民宿合法化和規範化；政府給予信貸、稅收等政策方面傾斜優惠，給予資金或貼息支持，有效推動民宿持久、和諧發展。

5.2 規劃先行，突出特色

深入研究遊客心理、借鑑國外經驗，制定民宿發展規劃，並將其納入旅遊發展總體規劃和縣市區城鎮發展規劃。選擇歷史悠久、文化內涵豐富、環境優美、基礎設施完善、具有潛力的鄉鎮，透過環境營造、建築規劃、徽標形象設計，整合自然、人文及產業資源，展現文化特色，提升民宿形象和品味，帶動地區經濟、文化和社會發展。

5.3 旅遊資金支持和 PPP 投融資

民宿業是旅遊投資的風口，透過 PPP 公司合營的資金籌措方式，解決鄉村民宿發展中的資金問題。

5.4 組建行業協會和非政府組織

針對民宿的個體、零散為主的經營現狀，建立行業協會，明確規範民宿的部門管理和行業規則，提供技術指導，提高經營效率。

5.5 互聯網＋民宿旅遊

移動互聯與民宿行業結合，跨界嫁接、快速疊代，降低試錯成本，滿足客人更多的個性化需求。

5.6 「雙創」驅動的人才和培訓

吸引學成返鄉、功成名就者等返鄉的民宿創業者，鼓勵創業者的創新行為，提高民宿的文化科技內涵；依託當地旅遊院校或相關大學，加強對民宿從業人員的培訓，提高服務意識，開闊眼界，更新經營理念。

5.7 建設旅遊基礎設施，開展「廁所革命」

加強民宿和鄉村旅遊的基礎設施建設，開展廁所革命。提升服務品質，研究遊客心理，始終保證遊客舒適安全的旅遊環境。

5.8 「創業、創新、創意」國際民宿精品

站在國際化的角度，透過民宿創業，挖掘更多文化創意優勢，進行產品創新，創造出極具創意、主題、特色和景觀美學概念的民宿精品，與國際旅遊需求相結合，凸顯民宿旅遊的「創業、創新、創意」特色。

總之，中國民宿旅遊和鄉村旅遊興起的時間並不長，才剛剛起步。但隨著經濟新常態的到來，發展民宿旅遊具有必然性，並有著巨大生長的空間。民宿經濟將會給農村、農業、農民帶來驚人的變化，助推鄉村旅遊、打造美麗鄉村！實現新型城鎮化，為中國走上復興發展之路奏響新樂章。

國家圖書館出版品預行編目（CIP）資料

文旅智談十二篇 / 博雅方略研究院 著 . -- 第一版 .
-- 臺北市：崧博出版：崧燁文化發行 , 2019.10
　　面；　公分
POD 版

ISBN 978-957-735-928-5(平裝)

1. 旅遊業 2. 產業發展 3. 中國

992.92 108017276

書　　名：文旅智談十二篇

作　　者：博雅方略研究院 著

發 行 人：黃振庭

出 版 者：崧博出版事業有限公司

發 行 者：崧燁文化事業有限公司

E - m a i l：sonbookservice@gmail.com

粉 絲 頁：　　　　　　網 址：

地　　址：台北市中正區重慶南路一段六十一號八樓 815 室

8F.-815, No.61, Sec. 1, Chongqing S. Rd., Zhongzheng

Dist., Taipei City 100, Taiwan (R.O.C.)

電　　話：(02)2370-3310 傳　真：(02) 2388-1990

總 經 銷：紅螞蟻圖書有限公司

地　　址: 台北市內湖區舊宗路二段 121 巷 19 號

電　　話:02-2795-3656 傳真 :02-2795-4100　　網址：

印　　刷：京峯彩色印刷有限公司（京峰數位）

　　本書版權為旅遊教育出版社所有授權崧博出版事業有限公司獨家發行電子
書及繁體書繁體字版。若有其他相關權利及授權需求請與本公司聯繫。

定　　價：550 元

發行日期：2019 年 10 月第一版

◎ 本書以 POD 印製發行